헬라스와 그리스

그리스성에 대한 문화사적 고찰

헬라스와 그리스
그리스성에 대한 문화사적 고찰

2016년 9월 27일 초판 1쇄 펴냄
2017년 10월 25일 초판 2쇄 펴냄

지은이 조은정
펴낸곳 (주)사회평론아카데미
펴낸이 윤철호·김천희

편집 고인욱·고하영
디자인 김진운
마케팅 강상희

등록번호 2013-000247(2013년 8월 23일)
전화 02-2191-1133
팩스 02-326-1626
주소 121-844 서울특별시 마포구 월드컵북로12길 17(1층)
이메일 academy@sapyoung.com
홈페이지 www.sapyoung.com

ISBN 979-11-85617-86-2 93600

* 이 책은 2011년도 한국연구재단 저술출판지원사업(인문저술지원분야,
 과제번호 NRF-812-2011-1-G00014) 지원에 의해서 출판되었음.

헬라스와 그리스

그리스성에 대한 문화사적 고찰

조은정 지음

사회평론

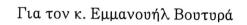

Για τον κ. Εμμανουήλ Βουτυρά

서문

이 책은 지극히 개인적인 인상에서 비롯되었다. 학교에서 교육받았던 고대 그리스 문명의 위용과 현실적 영향력 사이의 괴리가 크다는 느낌이 출발점이었다. 철학과 미학개론, 예술론, 논리학 등 교양 강좌 대부분에서는 고대 그리스를 현대인들의 사고 체계를 구성하는 기틀로서 칭송하고 있었지만, 실제로 전공 분야에서는 고대 그리스 미술을 이미 지나가 버린 옛 추억 혹은 극복한 과거의 족쇄 정도로 치부하고 있었다. 필자가 서양화를 전공하는 대학생이었던 1980년대 말과 90년대 초 한국 미술계는 앵포르멜과 모노크롬 회화에 대한 반발로서 민중미술의 열풍이 휩쓸고 간 직후였으며, 영미 유학파 신진 작가와 교수들이 이제 막 포스트모더니즘 미학과 미술 사조를 접하고 들어오던 무렵이었다. 또한 다원주의와 주관성이 핵심을 이루는 현대 사회의 가치관과 미적 관점은 서양 르네상스의 전통에 대한 반발에서 비롯된 것이며 더 나아가서는 이들이 본보기로 삼았던 고대 그리스 미술의 규범, 즉 객관적이고 이상적인 미 개념, 합리성과 규칙성에 대한 추구로부터 벗어나서 작가주의적 표현의 자유를 획득한 결과라는 주장이 전반적으로 받아들여지고 있었다. 이처럼 현대 미술계에서는 이미 극복된 대상으로 치부되고 있음에도 불구하고, 아카데미의 영역에서는 사라진 지 이천오백여

년이 지난 고대 문화가 지구 반대편에 있는 지역 사회에서 여전히 서양 문화의 기틀로 인식되고 있다는 사실은 이 문화의 실체가 과연 무엇일까 하는 궁금증을 오히려 증폭시켰다.

석사과정을 마친 후 그리스 정부장학재단(IKY)의 지원으로 박사과정을 수행할 수 있는 기회를 얻었을 때 이 낯선 나라로 유학을 가기로 결심했던 이유 또한 이러한 의문에 대한 해답을 얻기 위해서였다. 그러나 5년간의 학위과정을 마치고 돌아와서 다시 15년이 넘는 기간 동안 서양 미술사학 연구를 수행해 왔음에도 불구하고, 현시점에서 자신을 뒤돌아볼 때 여전히 그리스 문화에 대해서 아는 것이 거의 없다는 자괴감만이 남는다. 그리스 문화에 대한 필자의 관점은 지난 이십여 년 동안 몇 단계의 과정을 거치면서 변화되었지만 그 저변에는 언제나 그리스에 대한 추상적 개념과 구체적 현실 사이의 괴리감, 그리고 일반적 통념과 개별적 사례 사이의 간극에 대한 체험들이 깔려 있다.

이러한 병리 현상을 날카롭게 인식했던 첫 번째 순간은 그리스에 처음 도착했을 때였다. 많은 관광객들이 문헌과 예술작품에서 묘사되었던 고대 그리스의 위엄과 대비되는 동시대 그리스 사회의 모습에 대해서 실망감을 표하곤 한다. 이러한 감상은 사실 매우 불공평한 것이라고 할 수 있는데, 이상화된 이미지와 대적할 수 있는 현실은 세상 어느 곳에도 존재하지 않기 때문이다. 운영 중인 놀이동산이나 고급 휴양지 리조트, 결혼식장의 신부와 같이 완벽하게 꾸며진 대상은 그 자체로서 허상일 수밖에 없다. 이처럼 너무나도 당연한 사실을 사람들이 쉽게 잊어버리는 이유는 고대 그리스 문명의 이미지가 현대 그리스 국가의 실재보다 더 존재감이 크다는 데 있다. 더욱이 고대 그리스 미술사를 공부하기 위해서 현대 그리스를 찾아갔던 필자의 경우에는 그 괴리감을 인정하기가 쉽지 않았다.

두 번째 순간은 대학생활을 시작하자마자 찾아왔다. 연구논문의 주제를 정하기 위해서 그리스인 지도 교수들과 면담을 하면서 그리스 미술사에 대해서 내가 알고 있는 지식이 거의 없다는 사실을 깨닫게 되었던 것이다. 학사와 석사과정에서 공부했던 미술사학 분야의 전문용어들은 사실 전문용어가 아니라 일반

그리스어에 불과했다. 그리고 나오스(naos), 엔타시스(entasis), 카논(kanon), 쿠로스(kouros), 황금비례(golden proportion) 등 한국에서 서양미술사 개론 시간에 암기했던 용어들의 의미와 가치 중 상당 부분은 고대 그리스의 역사에 있었던 것들이 아니라 근세 서구 미술사학자들과 미학자들이 만들어 낸 파생물들이었다. 이러한 사소한 깨달음들이 반복되면서 어느 시점부터인가 '서구인들'과 '그리스인들'을 분리시켜서 생각하는 자신을 발견하게 되었다.

　세 번째 체험은 보다 근본적이고 지속적인 것으로서 연구자로서의 정체성과 관련된 문제였다. 고대 그리스 미술사를 공부하기 위해서 찾아갔던 테살로니키 아리스토텔레스 대학교의 학제에서는 '철학 대학(Φιλοσοφική Σχολή)' 내에 '역사와 고고학부(Τμήμα Ιστορίας και Αρχαιολογίας)'가 설치되고, 그 하위단위로서 '미술사와 고고학 전공(Τομεας Αρχαιολογίας και Ιστορίας της Τέχνης)'이 개설되어 있었다. 그리스의 주요 대학들에서는 먼저 고고학 전공이 개설되고 그 안에서 미술사학 전공이 추가적으로 개설되어 점차 독자적인 전공으로 성장해 왔는데, 테살로니키 대학 역시 이러한 경우였다. 이 때문에 고전 고대로부터 중세 비잔티움 시대에 이르기까지 미술의 역사는 당연히 고고학 분야에서 다루는 것으로 인식되고 있었다. 반면에 미술사학은 20세기 후반에 들어서 싹트기 시작한 신흥 학문 분야로서 통념적으로는 근세 르네상스 이후 현대 미술까지의 시대에 대한 연구가 주류를 이루었다. 따라서 우리나라에서 '고대미술사'라고 부르는 영역이 실제로 그리스 대학에서는 '고전 고고학' 분야였던 것이다. 필자가 근세 선원근법의 고전적 기원에 대한 논문을 쓰겠다고 했을 때 학과에서 두 전공을 아우르는 지도 교수진을 선정했던 이유도 이 때문이었다. 동아시아 출신으로서 근세 서구 미술사학 위주의 교육을 받았던 배경과 더불어서 미술 실기 전공 출신의 고전미술사 연구자라는 배경, 그리고 그리스 대학에서의 박사학위논문 주제가 미술사와 고고학 사이의 경계에 서 있었던 개인적 위치는 서양 미술사학의 패러다임뿐 아니라 미술사학과 고고학 사이의 관계에 대해서 지속적으로 고민하게 만들었다.

2013년도에 우연히 발견한 소논문 한 편은 이 같은 고민이 필자 개인에게 국한된 것이 아니라는 사실을 알게 해 주었다. 고전기 그리스 조각의 양식 연구와 관련해서 선도적인 역할을 수행해 온 리지웨이(Brunilde Sismondo Ridgway)는 2005년에 발표한 「21세기의 그리스 조각 연구(The Study of Greek Sculpture in the Twenty-first Century)」라는 제목의 논문에서 현재의 그리스 조각 양식 연구가 18세기와 19세기 선구자들의 가이드라인에서 벗어나야 할 시점이 되었다고 주장하면서 그 근거로 지난 반세기의 고고학적 발견을 들었다. 특히 그녀는 이러한 최신 연구 성과를 수용하려고 하지 않는 일군의 연구자들에 대한 비판과 더불어서 "비록 그리스 미술을 주제로 삼고 있기는 하지만, 개인적으로는 미술사학자가 아니라 고고학자로서" 의견을 표방하는 것이라고 주의를 당부했던 것이다.[1] 서구 학자들의 일반적인 입장을 대변하는 리지웨이의 이 같은 설명은 고대 그리스 미술에 대한 연구가 미술사학의 몫이라는 19세기 말까지의 전통적 관점을 그대로 따르면서도, 고고학적 유물 자료에 의거해서 배타적인 전통적 미술사학의 틀을 수정하는 것이 고전 고고학의 역할이라는 사실을 강조하고 있다.

　　이 같은 견해는 현대 그리스 대학의 고전 고고학과 미술사학자들이 지속적으로 주장하고 있는 바이기도 하다. 즉 고전 고고학의 뒷받침 없이 고전 미술사학을 수행할 수 없다는 사실과, 18세기와 19세기까지 서구 이방인 학자들이 구축해 온 미술사학의 패러다임이 그리스 현장에 대한 검증을 통해서 재조정되어야 한다는 것이다. 그리스 대학에서 자주 들었던 이야기 중 하나는 '그리스 미술사를 전공한다면서 한 번도 그리스에 와 보지 않은 이들'의 주장이 얼마나 피상적인가에 대한 비판이었다. 그러나 실제로 그리스에 와서 그리스를 보는 이들조차도 그리스 미술사를 정확하게 이해한다는 것이 과연 가능할까라는 의문

1　　Brunilde Sismondo Ridgway, "The Study of Greek Sculpture in the Twenty-first Century", in *Proceedings of the American Philosophical Society*, vol.149(1), March 2005, p. 63.

이 여전히 남는다. 왜냐하면 현재의 그리스는 고전 고대의 영광에 대한 진한 그림자와 향수, 비잔티움 시대의 정교회 중심적 전통, 포스트 비잔티움 시대와 현대 국가 형성의 과도기 동안 진행되어 온 투쟁과 고난의 역사 등이 첩첩이 쌓여 있는 데다가 서양 문화와 유럽 문화 전반의 성격을 관장하는 캐스팅보트로서의 기대치와 자의식이 상충하고 있는 복합적이고 변화무쌍한 존재이기 때문이다.

　　서양 문명의 역사를 통해서 고대 그리스의 강력한 그림자는 외부인들이 바라보는 동시대 그리스의 이미지와 지속적으로 충돌을 일으켰다. 투르크 제국의 위협 앞에서 풍전등화의 위기를 겪고 있던 비잔티움 제국의 운명을 곁에서 목격했던 15세기 이탈리아 르네상스인들은 바사리(Giorgio Vasari, 1511-1574)가 표현한 바와 같이 '위대한' 고전 고대와 '낡은' 비잔티움 그리스 사이의 차이를 날카롭게 인식하고 있었으며, 18세기 그랜드 투어 열풍 때 그리스를 방문했던 영국과 프랑스 등 서유럽 상류층 자제들은 웅장한 고대 헬라스 유적에 아랑곳하지 않고 양떼를 모는 근세 그리스 농부들을 이국적인 존재로 여겼다. 19세기 초 그리스인들의 필사적인 독립 운동을 돕기 위해서 나섰던 영국 낭만주의 시인 바이런(George Gordon Byron, 1788-1824)을 비롯해서 영국과 프랑스, 이탈리아, 미국 등 서구 각국에 조직되었던 '헬라스인의 친구들(Philhellenes)'은 자신들이 고대의 허상이 아니라 현실의 사람들을 대하고 있다는 점을 끊임없이 스스로에게 상기시켜야 했다. 19세기 초에 한 미국인이 웅변적으로 표현한 다음과 같은 서술은 역설적이게도 친그리스주의자 자신들에게 되새기는 다짐이기도 했다. "우리는 고대가 아닌 지금, 죽은 그리스가 아니라 살아 있는 그리스를 위해서 일어섰다. … 오늘날의 그리스, 전례 없는 위협과 난관에 맞서서 인간이라는 존재에 대한 보편적 존엄과 자신들의 생존권을 위해서 싸우고 있는 그리스를 돕고자 하는 것이다."[2]

2　미국 정치가 웹스터(Daniel Webster, 1782-1852)의 1824년도 그리스 독립 운동 지지 선언. E. Th-

이 책에서 중점적으로 다루려는 주제는 고대와 근세, 안과 밖의 시각에 따라서 형성된 그리스 문화의 이원적 이미지의 상충 작용이다. 이를 위해서 먼저 I장에서는 그리스 문화와 역사에 대한 연구에서 고전 고대로부터 20세기까지 문화사와 미술사 분야에서 일반적으로 통용되어 온 관점과 개념, 그리고 연구 방법에서 마주치게 되는 문제점들에 대해서 살펴보고자 한다. II장에서는 근세 서양 미술사학 분야에서 고대 그리스 미술에 대한 패러다임이 어떻게 구축되어 왔는지, 그리고 20세기 이후 고전 고고학의 초기 성장 과정에서 이러한 기존의 역사 인식 틀이 어떻게 도전받았는지 몇몇 사례들을 중심으로 고찰한다. 19세기 말 과학적 증거와 객관적 자료에 의존해서 고대 그리스 미술의 실체를 밝혀내려고 했던 서유럽 고전 고고학과 고전 미술사학의 선구자들은 먼저 르네상스 문화가 창조해 낸 고전 그리스에 대한 이상화 장치들을 실재하는 유물과 문헌 자료들로부터 벗겨내야 했다. III장에서는 그리스 세계의 경계인이라고 할 수 있는 마케도니아 사회를 대상으로 해서 고대 그리스인들이 스스로를 바라보는 시각과 범주를 살펴보고자 한다. 특히 마케도니아 왕국이 아테네로부터 그리스와 지중해 세계의 패권을 넘겨받았던 고전기 후반과 헬레니즘 초기의 공공 조형 작업이 주 관찰대상이다. 그리스 세계가 고대 로마의 속주로 편입된 이후 비잔티움 제국의 중심부가 되기까지 고대 헬라스 문화가 로마인들에게 어떻게 계승되었는지는 IV장에서 다루게 될 것이다. 공화정 말기와 제정 초기 로마 귀족계층의 생활공간에 수용된 헬라스 문화와 동서 로마 제국의 교차로이자 국제도시였던 테살로니키의 도시 건축이 주요 분석 사례이다. V장에서는 투르크 제국의 지배 기간 동안 비잔티움 그리스의 전통이 서유럽화된 고전 그리스의 문화유산과 상충하고 통합되는 과정을 다룬다. 크레타 화파와 베네치아 미술의 관계, 그리고 그리스 계몽주의 시대 이오니아 화파와 독립운동 기간 그리스 예술가들의 노력 등에 초점이 맞추어진다. 마지막으로 VI장에서는 현대 그리스 건축과 미술에서 나타난 고전주의와 비잔티움의 전통에 대한

eomopoulos, *The History of Greece*, California: Greenwood, 2012, p. 68에서 재인용.

자의식의 발현 문제를 간략하게 언급하게 될 것이다.

　　과거의 역사에 대한 자의식은 포스트 비잔티움 시대 그리스인들이 자신들의 정체성을 지켜 나가는 토대였으며, 현대 그리스인들의 독립과 국가 성장 과정에서도 결정적인 요소로 작용해 왔다. 고대 지중해 세계의 패권을 장악했던 고전 고대로부터 현대 유럽 사회의 신흥 독립 국가로 재탄생하기까지 그리스인들의 오랜 역사 가운데서도 시대적 전환기와 지정학적 교차점들을 포괄하려고 집필 구상 단계에서 시도했지만 5년이 지난 현시점에서 이러한 계획 자체가 불가능한 것이었다는 사실을 깨닫게 되었다. 한 사회 집단의 문화적 정체성을 규명하려는 것은 마치 흐르는 물을 움켜잡아서 형상을 알아내려는 것과 같이 덧없는 노력이다. 두 손을 모으든 바가지로 떠내든 간에 담긴 물의 형태는 용기의 형태를 따라서 끊임없이 변화하기 때문이다. 그러나 물 자체의 형태는 파악할 수 없다고 하더라도 이러한 시도를 통해서 용기의 크기와 형태는 파악이 가능하다. 또한 물을 잠시 가두어 둔 상태에서 특정 시점의 성격을 좀 더 면밀하게 관찰할 수 있다. 이 책에서 다룬 내용 또한 마찬가지이다. 비록 과거와 현재를 아우르는 그리스성의 실체를 규명하지는 못했지만, 서양 사회가 시대적 전환기마다 그리스라고 하는 아름답고도 복잡미묘한 매개체를 통해서 어떻게 스스로의 정체성을 발전시켜 왔는지 독자들이 이해하는 데 이 책이 조금이라도 도움이 된다면 그것으로 만족할 것이다.

차례

I

그리스성에 대한 연구 방법론

어떤 사회 집단에 대해서 고찰할 때 연구자는 필연적으로 내부인과 외부인 중 어느 한 편의 입장을 선택할 수밖에 없다. 스스로 아무리 객관적인 시각을 유지하려고 노력한다고 하더라도 역사적 해석과 가치 평가 과정에서 주관적인 색채를 완전히 배제한다는 것은 불가능하다. 공정한 역사학자라면 자신이 어느 쪽에 속해 있든 내부적인 시각과 외부적인 시각을 비교하여 최대한 균형 잡힌 태도를 유지하려고 노력해야 하겠지만 '그리스'라는 문화권을 고찰 대상으로 삼는 경우는 다른 어떠한 사회와 집단보다도 객관적 역사 서술이 훨씬 더 어려워진다. 이천 년이 넘는 기간 동안 서양 문화의 원류이자 이상으로서 고전적 권위가 확고하게 자리 잡아 온 상황에서 그리스라는 주제에 접근하는 현대 연구자들은 의식적으로든 아니면 무의식적으로든 기존의 사고 틀에 의해서 영향을 받을 수밖에 없다. 출발선상에서부터 이 대상에 무조건적으로 매혹되거나 아니면 그 후광에 반감을 지니게 되기 때문이다.

그리스는 고대 문명의 여러 사회들 중에서도 근세 이후 서구 문명에 지속적이고 직접적인 영향력을 행사해 왔다는 점에서 특별한 의미를 지닌다. "우리 모두는 그리스인들이다. 인도자이자 정복자이며 우리 조상들의 도시이기도 한 그리스와 로마가 우리의 길을 이끌어 주지 않았더라면 우리는 지금까지도 우상이나 숭배하는 야만인으로 남아 있었거나, 더 심하게는 중국 혹은 일본처럼 정체되고 절망적인 사회 구조를 지니게 되었을 수도 있다."라고 했던 영국 낭만주의 시인 셸리(P. B. Shelley, 1792-1822)의 지극히 서구중심적인 주장은 현대 유럽인들의 잠재의식 속에 여전히 뿌리 깊게 남아 있다.[1] 반면에 이러한 근세 유럽인들의 이상주의적 시각은 중세 비잔티움 그리스를 고대 그리스와 분리된 존재로 인식하게 만드는 주요인이 되었으며, 현대 국가로 독립한 이후 그리스인들의 정체성에 대한 자각 과정에서도 끊임없이 갈등을 불러일으켰다. 고대로부터 현재까지 거시사적 관점에서 그리스 문화를 고찰할 때 내부적 시각과 외부적 시각 사

1 Percy Bysshe Shelley, *Hellas*, 1821, Preface.

이의 관계성에 주목해야 하는 이유도 여기에 있다.

널리 알려진 바와 같이 고대 그리스 문화는 르네상스와 이후 고전주의 미학의 근간이 되었으며 이에 대한 외부인들의 탐구와 비평 활동은 로마 시대부터 현대 초까지 지속적으로 행해져 왔다. 그러나 이러한 연구들 대부분은 그리스 사회 자체보다는 자신들의 문화에 대한 이상적 모델로서의 '그리스 고전 문화'에 초점이 맞추어져 있었다. 또한 서구중심적 시각과 역사주의를 저변에 깔고 있어서 그리스 문화의 본질에 대해 균형 잡힌 해석을 제공하고 있다고 보기 어려운 것이 사실이다. 이러한 전통적 관점이 지닌 문제점에 대한 지적은 버널(M. Bernal)의 『블랙 아테나(*Black Athena*)』가 보여 주는 것처럼 서구 학자들 사이에서도 이미 20세기 후반부터 제기되어 왔다.[2] 그러나 이러한 역사학자들의 새로운 해석 역시 정치적 계산이나 문화적 이데올로기에 의해서 왜곡되어 있다는 비판으로부터 자유롭지 못하다.

이제까지 서양 학자들을 중심으로 진행되어 온 그리스학 연구, 그중에서도 미술사적 측면에서의 연구들이 표방하는 관점은 당연히 그들의 시점과 주장을 담을 수밖에 없다. 즉 근세 서구인들의 시각을 통해서 이상화되거나 거부되는 과정에서 '고전' 그리스와 '비잔티움' 그리스, 그리고 투르크 제국의 지배로부터 벗어난 이후의 '현대' 그리스가 각각 분리된 존재로서 묘사되었던 것이다. 이 책은 이처럼 시대별로 각기 다른 집단인 것처럼 인식되어 온 그리스 세계의 성격을 통시적으로 고찰하고 전체 서양 문명의 흐름에서 그리스인들이 어떠한 위치에 서 있었으며 이들의 자의식이 어떻게 변화되어 왔는지를 외부적 시각과 함께 비교 분석하려는 것이다. 특히 그리스 문화에 대한 연구가 특정한 도상학적 주제나 개별 조형물, 양식 등에 따라서 단속적으로 이루어지고 있는 국내 학계의 상황을 고려할 때, 현 시점에서 서구 학자들의 입장이 아닌 우리의 주체적 관점에

2 Martin Bernal, *Black Athena*, vol.1. London, 1987(마틴 버널, 『블랙 아테나: 서양 고전 문명의 아프리카, 아시아적 뿌리. 제1권 날조된 고대 그리스, 1785-1985』, 오홍식 역, 소나무, 2007).

서 그리스 세계의 문화와 미술을 고대로부터 현재에 이르기까지 통시적으로 아우름으로써 역사 저술에 대한 새로운 패러다임을 구축하는 작업이 무엇보다도 필요하다.

서양 근세 역사관의 표상이라고 할 수 있는 르네상스 선원근법의 기원에는 고대 그리스 연극의 무대 장치와 로마 건축 이론과 공학 기술이 자리 잡고 있다. 또한 15세기 이후 20세기 초까지 서구 미학의 근간이 되었던 근세 이탈리아 건축론들과 기하학 이론 역시 고대 그리스의 자연과학에 대한 경외로부터 출발한 것이다. 그러나 이처럼 서유럽 사회에 이식된 고대 그리스 문화와 별개로, 알렉산드로스 이후 마케도니아 왕조를 중심으로 한 헬레니즘 문화로부터 중세 비잔티움 제국을 거쳐서 포스트 비잔티움 시대에 이르기까지의 그리스 문화 자체는 서유럽 사회로부터 점진적으로 분리되어 이질적인 존재로 자리매김했다. 이러한 과거와 현재 사이의 괴리는 18세기부터 20세기 초까지 그리스가 투르크 제국으로부터 독립해서 현대 국가로서 자리를 잡는 과정에서 첨예하게 드러났던 것이었다.

고전 그리스와 근세 비잔티움 그리스의 문화적 전통이 어떻게 현재로 연결되는지 밝히는 것은 현대 그리스 미술사학과 고고학계의 지속적인 과제이자 동력이었다. 필자가 개인적으로 경험했던 두 번의 심포지엄을 단적인 예로 들 수 있다. 1998년 그리스 북부 소도시 베리아에서 개최된 국제 심포지엄 〈알렉산드로스 대왕: 마케도니아에서 세계로〉는 고대 헬레니즘의 유산을 학술적으로 검증하는 동시에 이 분야에서 그리스 학자들이 주도적으로 쌓아 온 고고학적 성과를 세계 학계에 널리 알리고자 하는 목적을 담고 있었다.[3] 이에 비해서 테살로니키 아리스토텔레스 대학교에서 개최된 2007년도 심포지엄 〈20세기 미술: 역사 - 이론 - 경험〉은 그리스 미술계 내부의 이슈와 현재의 문화적 정체성에 주목한 경우

3 〈알렉산드로스 대왕: 마케도니아에서 세계로(Αλέξανδρος ο Μέγας: από τη Μακεδονία στην οικουμένη)〉, 베리아, 1998.5.27-31.

였다.[4] 현장성을 강조하면서 발언권을 키우려는 그리스 학자들의 노력은 현대 고고학 분야에서 특히 두드러지는데, 유럽과 미국 학자들이 주도했던 고전 미술사학의 주요 쟁점들을 고전 고고학 분야로 끌어오게 되었던 것이다. 서구 학자들이 주도해 온 역사학의 패러다임으로부터 탈피해서 주체적 관점에서 자신들의 역사와 전통을 학술적으로 분석하고자 하는 그리스 학계의 이러한 움직임은 현재 우리 학계가 당면한 과제와도 일맥상통한다. 그러나 다른 한편으로 보자면 학술적 탐구 활동이 정치적 헤게모니 다툼으로 변질될 가능성 역시 고려하지 않을 수 없다. 이처럼 그리스성에 대한 문화사적 고찰은 단순히 미술 양식이나 도상학적 주제, 특정 이슈에 대한 담론의 문제가 아니라 한 사회 집단의 정체성에 대한 가치 판단과 해석의 문제이자 정치적 행위이다.

4 〈제3회 미술사 심포지엄: 20세기 미술. 역사-이론-경험〉, 테살로니키 아리스토텔레스 대학교, 2007.11.2-4.

1. 쟁점과 전제들

전체 서양 문명의 흐름에서 그리스가 차지해 온 외적인 위상과 실체를 함께 살펴보려는 시도는 근본적인 어려움을 지닌다. 가장 근본적인 장애는 현재 우리에게 전해진 역사적 자료들이 얼마나 사실에 근접한 것인지 가늠하기 어렵다는 점이다. 미술사학 연구에서 근간을 이루는 사료는 고고학적 유물과 문헌 기록으로서, 이러한 1차 자료들은 후대 역사학자들에게 객관적인 지표가 될 수 있다고 믿기 쉽다. 그러나 고대 그리스 연구에 있어서 1차 자료와 2차 자료를 구분한다는 것은 생각보다 어려운 일이다. 고대 그리스의 고전적 규범에 대한 가치화는 르네상스 이후 근세 서구 문화뿐 아니라 중세 비잔티움 문화와 고대 로마 문화로까지 거슬러 올라가는 오랜 역사를 지니고 있으며, 이러한 평가는 서양 역사학의 패러다임으로서 고대 그리스 역사에 대한 시대 구분과 가치 분석의 기틀이 되었다.

더 나아가서 비잔티움 제국의 몰락 이후 서유럽의 문화적 지배력과 오토만 제국의 정치적 지배력 사이에 놓여 있던 그리스인들은 이러한 서유럽인들의 시각과 기대치로부터 자유로울 수 없었다. 특히 투르코크라티아(Τουρκοκρατία, 투르크인들의 지배) 시기 동안 고대 그리스에 대한 학술적 연구와 교육은 철저하게 서구 학자들에 의해서 주도되었으며, 현대 그리스의 국가 독립 이후 그리스인들의 고대사 연구는 이러한 서구 학계의 성과를 토대로 형성되었다. 따라서 서구 학자들이 주창한 고전 그리스의 이미지와 역사 틀은 단순한 허상이 아니라 실제적인 영향력과 존재감을 지닌 문화유산이 되었다. 고전주의적 관점이 그리스 미술사학과 고고학 연구에 미친 영향에 대한 분석으로부터 본 연구를 시작하는 이유도 이 때문이다. 즉 고대 그리스 문화를 수용했던 로마인들로부터 시작해서 '헬라스인들'이라는 명칭을 서로 떠넘겼던 중세 비잔티움 제국의 학자들과 서유럽 학자들, 그리고 근세 유럽의 인문주의자들과 그리스 애호가들을 거쳐서 19세기 말부터 그리스 본토와 도서 지역의 유적 발굴을 주도한 현대 그리스 학자들

에 이르기까지 외부인들의 시각에서 저술된 2차 자료를 본 연구의 1차 자료로 삼아서 이들이 그리스 사회 내부의 문화 형성에 미친 영향을 함께 살펴보고자 한다.

또 다른 어려움은 논의의 범위를 어느 정도로 제한할 것인가 하는 문제이다. 한 사회의 문화적 정체성이란 상대적인 개념일 수밖에 없다. 즉 비교 대상이 되는 외부 지역 및 국가와의 관계망 속에서 고찰해야 하는데, 이처럼 방대한 지역과 시대를 아우르면서 유기적인 변화의 양상을 추적하는 과제는 자칫 피상적인 결과에 머무를 위험성을 내포하게 마련이다. 특히 그리스와 같이 서양 문명 전체가 그 역사를 공유(한다고 생각)하는 문화의 경우는 어느 정도까지 시대와 지역의 범위를 한정해야 하는지 결정하기가 쉽지 않다. 따라서 이 책에서는 고대에서 현재에 이르는 그리스 문화의 전체 역사를 균등하게 다루기보다는 시대적 전환점을 이루는 시기의 대표적이거나 예외적인 몇몇 사례들을 선택하여 고찰한다. 여기서 선택한 사례들은 타 문화권과의 관계 속에서 정치적 입지를 강화하고 내부적 결속을 다지기 위해서 그리스 사회가 문화적 정체성을 의식적으로 강조했던 경우들이다.

1) 1차 자료와 2차 자료의 관계

그리스의 문화적 정체성에 대한 탐구에서 1차 자료와 2차 자료 사이의 구분이 불분명하거나, 아니면 더 나아가서 구분 행위 자체가 무의미하게까지 비쳐지는 이유는 고대 그리스에 대한 고고학적 탐구 과정에서 서구 인문주의자들의 고전주의적 시각이 지대한 영향을 미쳤다는 사실에 있다. 고전 그리스 미술의 역사에서 페르시아 전쟁을 전후하여 '아케익기'와 '고전기'로 구분하는 양식사적 관점은 빙켈만(J. J. Winckelmann, 1717-1768)과 서구 근세 미술사학자들로부터 비롯된 것이지만, 그 전통은 로마 시대의 수사학자들로 기원이 거슬러 올라간다. 고대 그리스 미술 연구에서 기원전 5세기 인체 조각의 형식을 이상적인 규범으

로 삼고 이전과 이후 시대의 형식적 전개를 '고졸'하다거나 '바로크적'이라고 구분하는 고전주의적 관점을 이끈 배경 요인들 중에서 고대 로마인들의 저술을 빼놓을 수 없기 때문이다. 또한 15세기 이후 유럽인들이 고대 그리스 미술 작품을 발굴하고 복원, 소장하는 데 있어서 중요한 기준이 되었던 것이 이러한 고전주의 취향이었다.

더 나아가서 현대 그리스 미술사와 고고학계가 19세기 후반부터 그리스에 와서 고고학적 연구를 진행했던 영국과 독일, 프랑스, 미국 학자들과 기관들의 지원으로 성장했다는 사실을 염두에 둘 필요가 있다. 크레타의 크노소스 유적과 아테네 아고라 유적을 발굴한 아테네 영국 연구원(British School at Athens), 코린토스 유적을 발굴한 아테네 미국 고전학 연구원(American School of Classical Studies at Athens), 필리페와 델포이 등지의 유적을 발굴한 아테네 프랑스 연구원(French School at Athens), 케라메이코스 유적과 올림피아 유적 등을 발굴한 아테네 독일 고고학 연구소(German Archaeological Institute at Athens) 등은 19세기 말부터 영국, 프랑스, 독일, 미국 등지의 학자들이 자국의 박물관과 정부, 대학들로부터 지원을 받아서 진행했던 유적 연구를 토대로 세워진 것으로서, 현재도 그리스 학자들과 함께 연구를 진행 중이다. 이들의 연구가 현대 그리스 역사에서 지닌 가치나 기여도는 측량이 불가능할 만큼 크지만, 다른 한편으로 보자면 현대 그리스의 역사학과 고고학이 출발점부터 서구 학계에 의존했다는 것을 말해 준다. 이 때문에 현대 그리스 고고학과 미술사학계는 서구 학계로부터의 점진적인 독립을 위한 노력을 진행해 왔다. 20세기 후반의 북부 그리스 지역에서의 마케도니아 왕조 유적 발굴 사업과 크레타 지역의 비잔티움 유적 발굴 사업은 그 결실 가운데 대표적인 사례들이다.

따라서 필자가 첫 번째 과제로 삼은 것은 그리스 문화사에 대한 선행 연구들에서 근세 서구의 고전주의적 관점이 어떻게 작용해 왔는지를 밝히는 작업이다. 이를 위해서는 조심스러운 접근이 요구되는데, 고대 그리스 문화에 대한 근세 서유럽 학자들의 연구는 고고학적 유물보다는 로마 고전 문헌들에 바탕을 두

고 있기 때문이다. 현대 도상해석학의 출발점을 이루는 바르부르크(A. Warburg, 1866-1929)와 파노프스키(E. Panofsky, 1892-1968)가 약 백여 년 전에 이미 지적한 바와 같이 르네상스 미술에 구축된 고전 고대는 수사학적 전통에 따라서 조형 양식을 체계화한 일종의 가상적 이미지였으며, 현대 미술사학의 주류로 등장한 도상해석학의 토대는 바로 이러한 고대와 근세 사이의 문화적 거리와 융합이었다.[5] 따라서 우리가 고대 그리스의 실체적 이미지를 이해하기 위해서는 근세 서구 학자들의 교본이 되었던 고대인들의 문헌 자료를 역추적해서 그 내용을 고대 미술 문화와 비교하는 것이 필요하지만, 이 경우에도 근세 미술의 가상적 이미지를 떨쳐 낸다는 것은 거의 불가능하다.

고대 문헌 자료 가운데 근세 이후 연구자들이 즐겨 의존해 온 첫 번째 자료는 플리니우스(Pliny the Elder 혹은 Gaius Plinius Secundus, 23-79)의 『자연사(*Naturalis Historia*)』와 헤로도토스(Ἡρόδοτος, 기원전 c.485-421/415)의 『역사(Ἱστορίαι)』이다. 전자는 고대 그리스 미술에 대한 로마인들의 관점을 보여 주는 사료이자 근세 서양 미술사학자들의 교본이라는 점에서, 그리고 후자는 고대 문명과의 관계를 바라보는 고대 그리스인들의 자의식을 보여 주는 사료이자 근세 서양 역사학자들의 교본이라는 점에서 중요한 가치를 지닌다. 이들 가운데서도 그리스와 헬레니즘 시대의 유명 미술가와 작품들에 대해서 플리니우스가 남긴 서술과 평가는 르네상스 시대 이후 로마 시대의 복제품들을 가지고 고전 그리스 미술의 역사를 재구성하는 데 토대 역할을 했다. 예를 들어 미론(Myron of Eleutherai)의 '누메루스(numerus)'와 폴리클레이토스(Polykleitos of Argos)의 '카논(kanon)'과 같은 고대 그리스 미술가들의 조형 이론과 미학 개념들은 플리니우스를 비롯한 고대 저자들의 문헌 자료를 통해서 명칭과 명성만 묘사되었음에도

5 A. Warburg, "Italienische Kunst und internationale Astrologie im Palazzo Schifanoja zu Ferrara", in *L'Italia e l'arte straniera: atti del X Congresso Internazionale di Storia dell'Arte in Roma*, 1912와 E. Panofsky, *Studies in Iconology: Humanistic Themes in the Art of the Renaissance*, Oxford: Oxford University Press, 1939 참조.

불구하고 중세와 근세 인문주의자들에 의해 양식적 규범으로 재구조화되면서 르네상스 미술가와 미술 비평가들에게 강력한 영향을 미쳤다.

이러한 후대 비평가들의 견해는 역으로 고대 미술 연구의 사상적 틀로 작용했으며, 그 결과 소위 '고전기' 그리스 미술의 실체를 이해하는 데 방해 요인이 되기도 했다. 특히 고대 그리스 사회의 여러 분야와 시대별 미술품들 중에서도 기원전 5세기 초에서 4세기 초에 이르는 그리스 조각품들은 고전 문헌으로부터 촉발된 경외심과 비평적 시각에 의해서 철저하게 규범화되고 재조합되었기 때문에 실체를 밝히기가 오히려 더 어려워졌다. 플리니우스의 저술 내용을 근세 서양 미술사학의 시대 구분 기준으로 발전시킨 빙켈만[6]과 후대 양식사적 미술사학자들의 평가, 그리고 르네상스 이후 유럽 사회에서 수용된 헬레니즘과 로마 복제품을 통해서 아케익기와 고전기 그리스 조각 양식을 역추적했던 푸르트뱅글러(A. Furtwängler, 1853-1907)[7] 등의 학술적 성과와 방법론에 대한 고찰을 통해서 우리는 고전 그리스의 실체와 허상으로 형성된 병렬적인 고전 미술사/고고학의 구조를 보다 분명하게 이해할 수 있다.

2) 지역적, 시대적 범주

그리스의 문화적 성격을 규명한다는 것은 단순한 작업이 아니다. 이는 모든 나라와 민족에 해당되는 문제이지만 그리스의 상황은 좀 더 복잡하다. 고대로부터 현대에 이르기까지 동양과 서양, 서유럽과 동유럽, 그리스도교와 이교사상(Paganism), 자본주의와 사회주의 등이 양립할 때마다 그리스는 그 경계선상에 위치해 있었다. 고전 고대의 종말과 비잔티움 제국의 몰락, 오토만 제국의 지배 후 발칸 반도와 소아시아의 정치적 충돌 속에서 현대 그리스 국가가 성장하기까지 그리

6 J. J. Winckelmann, *Geschichte der Kunst des Alterthums*, Dresden, 1764.

7 A. Furtwängler, *Meisterwerke der griechischen Plastik: Kunstgeschichtliche Untersuchungen*, Leipzig, 1893.

스 세계가 겪었던 역사적 격변은 유럽 문명의 전환점을 알리는 신호탄이기도 했다. 이와 더불어 근세 서유럽 문명이 자신들의 이상이자 기원으로 설정한 고전 헬라스의 가상적 이미지가 포스트 비잔티움 시대 근세 그리스의 실재와 지속적으로 상충해 오면서 현실적으로 영향력을 행사했던 것 또한 염두에 두어야 한다. 즉, 서유럽인들에 의해서 형성된 문화적 패러다임은 그리스와 그리스인들을 자아의 일부이자 이방인이라는 모순된 존재로 비쳐지게 만들었다. 그리스 세계는 이처럼 이상과 현실, 가상과 실재 사이의 역학 관계와 갈등 구조 속에서 문화적 정체성을 형성하고 계승해 왔던 것이다.

앞 절에서 언급한 바와 같이 플리니우스의 저술에 대한 후세 미술사학자들의 연구가 그리스 문화 정체성에 대한 종적인 맥락, 다시 말해서 고대와 근세 이후 미술사학과의 관계에 단서를 제공해 준다면, 헤로도토스의 저술은 이 주제에 대한 횡적인 맥락, 다시 말해서 인접한 타 문화권들과의 관계 속에서 고대 그리스인들의 자의식이 어떻게 형성되어 왔는지에 대한 단서를 제공해 준다. 헤로도토스의 저술에서 특히 중요한 부분은 아테네 제국의 최고 강성기인 기원전 5세기 후반 그리스 사회의 일원이자 할리카르나소스 출신의 이방인으로서 그가 유지했던 관점이다. 헤로도토스는 이집트와 페르시아, 아시아권의 여러 나라들과의 관계 속에서 그리스 민족 전체를 공통으로 아우르는 성격을 중요하게 인식했지만, 다른 한편으로는 헬라스인들(Ελληνες)과 비헬라스인들(βάρβαροι) 사이의 차이만큼이나 헬라스 문명 안에서 아테네와 여타 도시국가의 시민들이 견지하고 있던 차이점에 대해서도 분명하게 인지하고 있었다.

버틀러(Samuel Butler, 1835-1902)의 지도책이 보여 주는 것처럼 헤로도토스가 묘사한 세계의 구조는 중세 이후 현대에 이르기까지 서양 지도의 역사에서 중요한 토대가 되었다. 헤로도토스는 기원전 6세기 말 페르시아와 그리스인들 사이의 전쟁에 대해서 이야기를 시작하고 있지만, 독자들이 그 배경을 이해할 수 있도록 문명세계의 전체적 판도와 각 지역민들의 문화적, 역사적 배경에 대해서 함께 소개했기 때문이다. 헤로도토스가 관심을 가지고 있었던 것은 자신이 이

도 1-1 사무엘 버틀러의 『고대와 고전 지도책(*The Atlas of Ancient and Classical Geography*)』(1907)에
묘사된 헤로도토스의 문명 세계(οἰκουμένη)

야기할 만한 가치가 있는 문명세계, 즉 사람들이 살아오면서 다양한 행적을 남
겼으며, 이들의 업적이 현재에까지 영향을 미치는 세계였다. 그가 보기에 이러한
문명사회는 유럽과 아시아, 아프리카(리비아)의 세 대륙으로 구성되어 있었으며,
"헬라스인들이건 비헬라스인들이건 상관없이 이들이 이룩했던 위대하고 경이
로운 일들"은 모두 기록할 가치가 있었다.[8] 헤로도토스가 묘사한 세 대륙은 소위
'TO 지도'라고 불리는 중세 그리스도교 사회의 세계 지도에서도 그대로 계승되
었으며, 이후 근세와 현대에 이르기까지 이 명칭과 개념이 계속 사용되고 있다.
그러나 그의 역사관에서 무엇보다도 중요한 부분은 인간이 거주하는 지역, 즉 오
이쿠메네(οἰκουμένη)를 문명세계로 보는 관점으로서, 세상의 무지와 혼란으로부
터 떨쳐 일어나서 자신의 운명을 스스로 개척해 나가는 귀중한 존재로 인간을
바라보고 있다는 점이다. 헤로도토스는 서두에서 "헬라스인이건 헬라스어를 쓰
지 않는 이방인이건" 상관없이 문명사회의 구성원으로 대접했지만 이처럼 관용

8 Herodotos, *Histories*, 1.1.0.

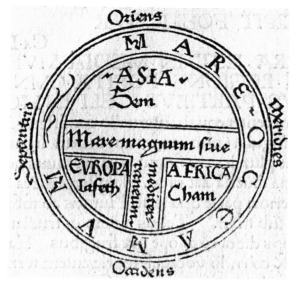

도 1-2 세비야의 이시도레(Isidore of Seville, c.560-636)가
저술한 『에티몰로기아에(Etymologiae)』에 삽입된 TO 지도(1472년
아우크스부르크 출판본)

적인 입장이 후배 역사학자들에게도 그대로 지속되었던 것은 아니다. 현재는 '바르바로스(βάρβαρος)'라는 단어가 '헬라스어가 아닌 외국어를 쓰는'이 아니라 '야만적인(barbarous)'이라는 뜻으로 더 널리 통용되고 있다는 사실이 이를 단적으로 말해 준다. 헤로도토스가 칭송했던 "위대한 탐험가로서의 문명인"이라는 영광은 후대 서양 지식인들 사이에서 주로 고대 그리스인들에게 집중되고 있다.[9]

그리스 사회 내부의 지역적 차이점을 넘어서서 '이방인들'로부터 구별되는 '그리스인들'의 공통분모를 주장하는 그의 관점과 견해는 후대 역사학자들 사이에서 지속적인 탐구의 대상이 되어 왔다. 한편으로 볼 때 역사학자로서 헤로도토스가 대변하는 고전기 그리스인들의 세계관, 다시 말해서 '우리'와 '너희'를 구분하는 방식과 기준, 그리고 이러한 차이점을 넘어서서 문화적인 존재로서 인간 전체를 아우르는 시각은 근세 르네상스 사회의 인문주의자들에게 그대로 계승되었다고 할 수 있다. 이 문제에 대해서는 II장에서 다시 논의될 것이다.

20세기 비잔티움 미술사가인 하치다키스(M. Chatzidakis)는 근세 그리스 성상화가들을 다룬 저서 『콘스탄티노플 함락 이후의 그리스 화가들(1450-1830)』

9 이러한 관점을 대표하는 저서로는 보나르(André Bonnard, 1888-1959)의 *Civilisation grecque*를 들 수 있다. 우리나라에서 『그리스인 이야기』(책과함께, 2011)로 번역, 출판된 이 3부작(1954-1959)은 호메로스 시대로부터 알렉산드로스의 동방 원정과 헬레니즘 시대에 이르기까지 고대 그리스 문명을 무지와 혼란을 극복하고 세상과 운명에 대해서 스스로의 길을 개척하려는 그리스인들의 투쟁으로 해석했던 것이다.

에서 '그리스 화가들(Ελληνες Ζωγράφοι)'이라는 개념이 특정 민족이나 지역이 아니라 동일한 언어(그리스어)를 쓰고 비잔티움의 문화적 전통을 공유하는 종교화가 집단을 가리킨다고 지적한 바 있다.[10] 굳이 그의 언급을 인용하지 않더라도 비잔티움 제국의 멸망 이후 서유럽 사회와 오토만 제국에 의해 점령당한 그리스의 역사를 돌이켜 볼 때 지연과 혈연, 혹은 정치적 구속력보다 '그리스어'와 '그리스 정교'를 축으로 해서 형성된 문화적 유대감이 훨씬 더 강하게 작용했던 것은 당연한 결과로 여겨진다. 포스트 비잔티움 시대, 즉 투르크 제국의 지배 기간 동안 그리스 사회에 대해서 저술한 책들은 대부분 하치다키스의 주장과 마찬가지로 언어를 기준으로 삼아서 그리스 사회의 범주를 설정하고 있다. 그가 언급한 두 가지 축은 2000년 그리스 정교회의 총대주교였던 크리스토둘로스(Χριστόδουλος, 1939-2008)에 의해서 다시 한 번 확인되었다. 당시 신분증에서 종교 기입 항목을 삭제하려는 그리스 정부와 유럽연합의 결정에 항의해서 약 12만 명의 테살로니키 시민들이 가두시위에 나섰을 때, 총대주교는 이들 앞에서 "우리는 무엇보다도 먼저 그리스인이자 정교회인이며, 유럽 시민은 그다음이다."라고 연설했던 것이다.[11]

영어 Greeks로 번역되는 Ελληνες라는 용어는 시대와 사회에 따라서 계속 의미가 바뀌어 왔으며, 이러한 흐름에는 외부적 관점, 그중에서도 서유럽인들의 인식이 중요한 영향을 미쳐 왔다. 따라서 우리는 '그리스인들'이나 '그리스성(Greek-ness)'이라고 하는 개념이 내부적으로나 외부적으로 얼마나 불분명하고 유동적인 것이었는지를 다시 한 번 깨닫게 된다. 고대부터 현재에 이르기까지 그리스는 언제나 지역, 또는 국가로서의 성격보다 '그리스인들'이라는 사람들의 집단으로서의 성격이 더 강했다. 호메로스(Homeros)의 『일리아드』에서 남부 테살리아의 한 지역을 지칭했던 '미인의 나라 헬라스'는 헤로도토스의 『역사』 서문

10 Μανολής Χατζηδάκης, Ελληνες Ζωγράφος Μετά την Αλωση(1450-1830) με Εισαγωγή στην Ιστορία της Ζωγραφικής της Εποχής("Greek Painters after the Fall(1450-1830)"). Αθήνα 1987, p. 11.

11 http://www.archxristodoulos.gr/index.php/sounds-2/547-laosinaksi

에서 '이방인들' 혹은 '비헬라스인들'과 대비되는 '그리스 전체'로 그 의미가 전환되었다.[12] 이러한 개념 변화는 그리스인들의 영토가 확장되었기 때문이라기보다는 미케네 문명 이후 암흑기를 거쳐 고전기로 접어들면서 그리스 도시국가들 사이의 정신적 유대감과 결속력이 강화되었기 때문으로 보아야 한다. 더욱이 그리스 본토와 이오니아 지역이 로마 제국에 복속된 후 비잔티움과 포스트 비잔티움 시대를 거쳐 19세기에 와서 현대적 독립 국가가 건립되기까지 이천여 년이 넘는 기간 동안 단일 정부 아래서 통일된 영토를 가진 국가 체제로서의 그리스가 존재하지 않았다는 사실을 상기한다면, 서양 문명의 역사를 통해서 '헬라스인들(Hellenes/Ελληνες)', '로마인들(Rhomaioi/Ρωμαῖοι)', '그리스인들(Graeci/Γραικοί)' 등 다양한 명칭으로 불려 온 이 집단의 구심력이 혈연이나 지연, 정치적 구속력이 아니라 종교와 교육에 기반을 둔 문화적 정체성임이 분명해진다.

이처럼 고대부터 그리스 사회의 구성원들을 하나로 묶는 매개체는 언제나 언어였다. 헤로도토스의 다음과 같은 서술이 이를 증명해 준다. "헬라스인들은 분명 처음부터 줄곧 같은 언어를 사용했던 것 같다. 헬라스인들은 펠라스고이족과 통합되기 전에는 미약했다. 그들은 미약하게 시작해 큰 인구집단을 이루었는데, 무엇보다도 펠라스고이족과 그 밖에 다른 비헬라스계 민족들을 많이 흡수했기 때문이다."[13] 이 문단에서 헤로도토스가 언급한 '헬라스인들'은 현재 우리가 생각하는 그리스인들 전체를 아우르는 개념이 아니다. 고대 그리스 문명 초기 도시 국가 라케다이몬에 살았던 도리스족을 가리키는 것으로서, 도시 국가 아테네에 살았던 이오네스족(펠라스고이족)과도 구별되는 집단이었다. 헤로도토스는 비헬라스계 언어를 사용했던 펠라스고이족을 비롯해서 여러 지역의 종족들이 헬라스인들에게 동화되면서 언어까지 바뀌게 되었을 것이라고 추측했다. 동일한 저서 후반부에서 그는 페르시아 전쟁 말기 플라타이아 전투에서 '헬라스인들

12 Homer, *Iliad* 2, 681–686.
13 Herodotos, *Histories*, 1.58.1.

이' 각 도시별로 전사자들을 매장한 사실을 언급했는데, 여기서의 헬라스인들은 라케다이몬과 테게아, 아테네, 마가라, 플레이우스 등을 아우르는 '그리스 전체'로 확장된 의미였으며, 무엇보다도 페르시아 제국에 대항하여 일어선 그리스 사회의 여러 종족들을 가리키는 것이었다.[14]

헤로도토스가 자신의 저서 서문에서 밝힌 '헬라스인들'과 '비헬라스인들'의 구분에서도 드러나는 것이지만 그리스 본토와 소아시아의 지역별 문화 정체성은 고대로부터 현대까지 지속적으로 내·외부적 갈등을 불러일으켰다. 이 책에서 특별히 주목하는 지역들은 고대 그리스 문화권의 변방에 위치해 있으면서 그리스성을 의식적으로 주창했던 고대 마케도니아의 수도 펠라와 로마 제국의 제2도시였던 테살로니키, 비잔티움 사회의 마지막 보루로서 베네치아 공화국과 투르크 제국 사이의 경계가 되었던 근세 크레타, 투르코크라티아 시대 동안 그리스 사회의 문화적 중심지였던 카스토리아와 이오니아 도서지역(엡타니사), 그리고 현대 그리스 국가의 건립 과정에서 서유럽 신고전주의자들에 의해 고전 고대의 이상이 건축적, 회화적으로 구현된 아테네 등이다.

마케도니아 왕국과 알렉산드로스는 현재의 정치적 입지를 위해서 과거의 역사가 어떻게 활용될 수 있는지 보여 주는 대표적인 사례이다. 알렉산드로스의 계승자로서 정권의 정당성을 주장했던 초기 헬레니즘 왕국 통치자들의 시도는 20세기 초부터 21세기 현재까지 정치적 갈등이 첨예하게 유지되고 있는 발칸 반도의 신흥 국가들 사이에서도 되풀이되었다. 테살로니키와 북부 그리스 지역의 점유권을 두고 불붙었던 한 세기 전의 발칸 전쟁을 비롯해서, 현재 마케도니아 사회주의 공화국과 현대 그리스 사이의 대립 관계에서도 고대 마케도니아는 중요한 선전 수단으로 여겨지기 때문이다. 고전기 그리스 사회에서 마케도니아가 차지했던 위상을 생각해 본다면 이러한 현재의 대접은 역설적으로 비쳐진다. 마케도니아 왕국은 기원전 4세기 초까지 그리스 사회 안에서 이질적인 존재이자

14 Herodotos, *Histories*, 9.85.1-3.

변방으로 취급되었으며, 필리포스 2세의 뒤를 이어 알렉산드로스가 정권을 잡았을 때 가장 힘을 기울였던 부분이 아테네의 전통과 마케도니아의 전통을 결합하여 새로운 전 그리스적인 상징 이미지를 창출하고, 이를 통해서 마케도니아가 정치적, 군사적 측면뿐 아니라 문화적 측면에서도 그리스의 대표자임을 대내외적으로 알리는 것이었기 때문이다.

2. 그리스성의 이원적 공존

고전 그리스와 비잔티움 그리스를 별개의 존재로 파악했던 서유럽인들의 시각을 보여 주는 대표적인 예는 이탈리아 르네상스 미술가들의 전기를 집대성한 16세기 화가 바사리의 『위대한 화가, 조각가, 건축가들의 생애』(1550)이다. 그는 이 유명한 책에서 동시대 이탈리아 르네상스 예술가들의 고전적인 양식과 비교하여 비잔틴 미술가들을 '고대가 아닌, 낡은 그리스인들(Greci, vecchi e non antichi)'이라고 지칭한 바 있었다. 바사리의 서술이 암시하는 것처럼 근세 서유럽 인문주의자들에게 고대 헬라스와 동시대 그리스는 전혀 다른 존재였으며, 특히 후자는 시대에 뒤처진 이들로 인식되었다.

베네치아 공화국의 지배 아래 있던 17세기 크레타 사회에서 그리스계 거주민들 가운데 가톨릭교회 신자들과 정교회 신자들을 구별해서 전자를 'latino', 후자를 'greco'라고 불렀던 사실은 당시 종교가 그리스인들의 정체성을 규명하는 데 얼마나 핵심적인 요소였는지 알려 준다. 이들에게 라틴인과 그리스인의 구분은 전적으로 종교적인 기준을 따른 것으로서 민족적인 개념이나 혈통은 전적으로 배제되어 있었다. 그러나 로마 교회 신도냐 정교회 신도냐의 문제는 단순히 종교적 차원에 머무르는 것이 아니었다. 보다 중요한 점은 이들이 쓰는 언어와 문화, 더 나아가서는 교육 배경이 달라질 수밖에 없다는 사실이다. 예를 들어 라틴식(in latino) 성을 가진 이탈리아 혈통이면서도 정교회 사제였던 아가피오스 란도스(Agapios Landos)나 요아니스 모레지노스(Ionnis Morezionos)와 같은 인물들은 그리스어로 된 저서를 남겼으며, 그리스식 성을 가진 그리스 혈통이면서도 로마 가톨릭교회 신자였던 잔네 파파도폴리(Zuanne(Giovanni) Papadopoli)와 같은 인물은 이탈리아어로 된 저서를 남겼다. 특히 후자는 베네치아령 칸디아(현재의 헤라클리온)에서 관직에 있다가 투르크 제국의 침입을 피해서 이탈리아 파도바로 이주했는데, 그의 회고록 *L'Occio(Time of Leisure)*에는 당시

크레타 사회의 비잔티움 정교회 사제들에 대한 비판적인 시각이 반영되었다. 파파도폴리는 특히 정교회 예식이나 사제들의 행동 양식이 가톨릭교회 사제들에 비해 장황하고 비합리적이며 통속적인 경향이 있음을 지적했는데, 특히 "바쿠스 신을 모방하여 흥청망청하는 것이 이들 그리스 사제들의 일반적 관례"라고 서술했던 것이다.[15]

 이러한 사례들에서 알 수 있듯이 근세 서유럽 사회에서 '그리스'는 호메로스와 페리클레스, 플라톤으로 상징되는 위대한 고전 고대가 아니라 로마 교회의 정통성에 반하는 위협적인 존재인 동시에 동방적인 관습에 얽매인 구시대적이고 이질적인 비잔티움이었다. 근세 서유럽 사회가 그리스에 대해 가지게 된 이러한 상대적 우월감은 구 비잔티움 제국의 영토에 대한 오토만 제국의 지배와 더불어서 문화적 이질감으로 확장되었으며, '서방 라틴 교회와 유럽인들'과 '동방 그리스와 투르크인들'을 서로 대립적인 존재들로 보는 관점이 보다 보편화되었다. 서유럽인들이 동시대 비잔티움 그리스인들이 아니라 자신들이 고전 헬라스 문명의 계승자라고 여겼던 이유도 여기에 있다. 그러나 서유럽 인문주의자들이 발견한 고전 고대는 제한된 문헌 자료와 고고학적 유물들을 가지고 자신들의 시각과 규범에 따라서 복원한 가상의 이미지였다.

 근대 극장의 발전 과정에서 스케노그라피아(scaenographia)를 둘러싸고 벌어진 논란은 르네상스 건축의 이론과 실행에서 고전이 어떠한 성격을 지니고 있는지를 보여 주는 대표적인 예라고 할 수 있다. 스케노그라피아는 르네상스 인문주의자들에게 선원근법과 동일시되었던 용어이자 무대 배경화, 그리고 건축물을 표현하는 세 가지 방식 중 하나이기도 했다. 이러한 개념의 혼란 뒤에는 고대 로마 건축가 비트루비우스가 자리 잡고 있었다. 근대 유럽 사회에 유일하게 전해진 고대 건축 이론서로서 비트루비우스의 건축론이 지닌 권위와 함께 극장의 무

15 Zuanne(Giovanni) Papadopoli, *L'Occio(Time of Leisure): Memories of Seventeenth-Century Crete*, Venice, 2007, p. 78.

대 공간이 구축하는 가상 세계에 대한 매력이 더해져서 수많은 르네상스 인문학자 건축가들이 스케노그라피아라는 연구 주제에 매진했던 것이다. 현실적인 문제는 비트루비우스의 이론서가 고대 그리스와 로마 건축의 실체에 대한 객관적인 사료라기보다는 자신의 친그리스적 취향에 따른 일종의 권고 사항이었다는 사실이다. 아우구스투스 황제 시대에 활동했던 로마 건축가의 고전주의적 관점과 이상주의적인 이론이 천오백여 년 뒤에 알베르티(L. B. Alberti, 1404-1472)와 세를리오, 비뇰라 등 이탈리아 인문주의자들에 의해서 계승되면서 고대 그리스와 에트루리아, 로마 건축은 새로운 모습으로 되살려졌던 것이다. 스케노그라피아는 이처럼 재탄생한 여러 고전 개념 가운데 한 사례에 불과했다.

1) 서유럽 사회 바깥에 선 그리스

르네상스 시대에 재구성된 헬레니즘은 근세 이후 현대 초에 이르기까지 서유럽 주도로 이루어진 미술사학과 고전 고고학의 토대가 되었으며, 콘스탄티노플의 함락 이후 고전 교육의 전통이 단절되다시피 한 포스트 비잔티움 그리스 사회와는 점차 문화적, 심리적 거리를 키워 나갔다. 이러한 역전 현상이 가시적으로 드러나는 계기는 베네치아와 서유럽 사회와의 교류가 활발했던 이오니아 도서 지역을 중심으로 벌어진 그리스 계몽주의 운동이었다. 고대 헬레니즘에 기반을 둔 근대 철학과 과학, 예술이 서유럽에서 고전 교육을 받은 그리스 유학자들을 통해서 본토로 재수입되어 그리스의 현대성을 이끌게 되었다는 점은 역설적이다.

　　고전 그리스와 근세 그리스 사이의 괴리를 실제보다 더 강조한 것은 사실 서유럽인들의 고전 교육과 사상적 배경이었다. 역사학자 토인비(A. Toynbee, 1889-1975)는 고전 고대의 전통이 포스트 비잔티움 그리스 사회에서 제대로 계승되지 않고 문화적 단절 현상을 가져왔다고 지적하고 그 배경에 근대 그리스 사회에서의 고전 그리스어 교육 부재가 놓여 있다고 주장한 바 있다.[16] 고전 그리스어는 헬레니즘 왕국에서 고대 아테네 지역어를 공식 통용어(코이네, koine)로

지정하면서 이후 로마 제국과 비잔틴 정교회를 통해서 학자들 사이의 교양어로 자리 잡게 되었던 것으로, 투르크 통치하의 동방 정교회에서도 여전히 공식어로 사용되었다. 그러나 근세 이후 동방 정교회 사회에서 전통 그리스어는 교육과 학술적 측면에서 일반인에게 보급된 것이 아니라 민중들 사이에서 종교의 권위와 신비감을 불러일으키는 수단으로 활용되었다는 것이 그의 해석이었다.

실제로 그리스 정교회가 성경을 근세 그리스어로 번역하는 과제에 대해서 얼마나 소극적이었는지 살펴보면 토인비의 이러한 주장에 공감하게 된다. 근세 비잔티움 교회사에서 중요한 개혁가였던 루카리스(Kyrillos Loukaris, 1572-1638)가 정교회 내부로부터 크게 비판받았던 데에는 서유럽 칼뱅주의에 경도된 것뿐 아니라 신약 성경을 전통 그리스어와 함께 근대 그리스어로 병기한 사실도 중요하게 작용했다. 2002년 아포스톨로스 대주교(Apostolos of Kilkis, 1924-2009)가 전례문을 '일반 신도들이 알아들을 수 있도록' 현대 그리스어로 번역하자고 제안했을 때도 이와 유사한 일이 일어났다. 그리스 사회에서 폭넓은 대중적 지지를 받고 있었던 인물임에도 불구하고 그의 제안은 민중들 사이에서도 반발을 불러일으켰으며 결국 정교 회의에서 공식적으로 현대 그리스어로 전례와 축성을 진행하는 것을 금지했던 것이다.

고전 고대 문명의 몰락 이후 비잔티움 사회에서 고전어와 고전 문화에 대한 교육이 집중적으로 이루어졌던 엘리트 계층 상당수가 15세기 콘스탄티노플의 함락을 전후로 해서 서유럽 기독교 사회로 이주했던 것은 고전 그리스와 근세 그리스 사이의 단절에 결정적인 계기가 되었다. 이들이 서유럽 사회에 전파한 고전 학문과 예술의 유산은 르네상스 운동의 토대로 작용하면서 고전 고대에 대한 이상화와 규범화에 불을 지폈다. 반면에 오토만 제국의 지배 지역에 남았던 일반 민중들 대다수는 소위 밀레트(Millet) 체제에 따라서 동방교회의 신앙과 전통을 이어 갔으나 정치적, 경제적으로는 핍박을 받을 수밖에 없었다.

16　Arnold Toynbee, *The Greeks and their Heritages*, Oxford University Press 1981, p. 137.

테살로니키 아리스토텔레스 대학의 부티라스(E. Voutiras) 교수는 현대 그리스의 여러 지역 명칭들 가운데 '헬라스의(ελληνικά)'라는 단어가 포함된 경우 대부분이 고대 유적이 남아 있는 곳들이라는 사실을 지적한 바 있다. 근세 그리스인들이 과거 조상들의 유적들에 대해서 '헬라스인들의' 유적이라고 불렀다는 사실 자체가 고대 그리스인들과 자신들 사이의 심리적 거리감을 보여 준다는 것이다. 1821년 그리스인들이 오토만 제국을 상대로 독립 전쟁을 일으켰을 때 서유럽 전역에서 모여든 친그리스주의자들 역시 동시대 그리스와 고전 고대 사이에서 괴리감을 경험할 수밖에 없었다. 그리스 독립 전쟁에 목숨을 바친 영국의 낭만주의 시인 바이런 경(G. G. Byron, 1788-1824)의 일화나 프랑스 화가 들라크루아(Eugène Delacroix, 1798-1863)의 〈키오스 섬의 학살〉(1824) 등에서도 엿볼 수 있는 것처럼 동시대 서구인들은 서구 문명의 요람이자 이상인 그리스에 대한 충정과 오토만 제국의 압제에 저항하는 기독교 형제에 대한 동질감을 지니고 있었지만, 다른 한편으로는 비잔티움과 동방 문화로 이루어진 이국적인 존재에 대해 낯선 당혹감을 함께 느꼈다.

유럽 문화의 형성에서 시발점을 이루는 고전 그리스 문화와 동방의 문화가 결합되어 형성된 비잔티움 문화는 1453년 콘스탄티노플의 함락 이후에도 변이된 모습으로 생명력을 이어 갔다. 동방 정교회의 교리와 예술 양식은 비잔티움 제국의 정치적 붕괴 이후에 오히려 종교적, 문화적 구심점으로서 구 비잔틴 문화권에서 영향력을 키워 갔으며, 근세 그리스인들에게 민족 정체성에 대한 근간으로 받아들여졌다. 반면에 르네상스와 종교개혁을 경험하고 이를 통해 고전 고대의 문화와 그리스도교의 적통이 자신들에게 이어졌다고 자부했던 근세 서유럽인들에게 동방 교회와 비잔티움 예술은 과거와 같이 본받아야 할 모범이 아니라 자신들의 종교적, 문화적 준거에 따라야 하는 열등한 존재로 여겨졌으며 나중에는 타자화되기에 이르렀다. 베네치아 내 그리스 이민자 사회의 역사는 이처럼 이슬람 사회와 유럽의 기독교 사회, 그리고 로마 교회와 동방 정교회가 서로 대응하는 역학 관계 속에서 자신들의 문화 정체성을 유지하면서도 서유럽 사회의 구성원으로서 기반을

확보하려고 했던 근세 그리스인들의 노력을 보여 주는 대표적인 사례이다.

　17세기에 와서 동방 정교회 사회는 큰 위기를 맞았다. 한편으로는 16세기 중반부터 진행된 오토만 제국의 팽창에 의해서 키프로스와 크레타, 세르비아 등 지중해 연안과 발칸 반도의 지역들이 터키에 복속되었으며 다른 한편으로는 로마 가톨릭과 서유럽의 문화가 근대화라는 명목하에 비잔티움의 전통을 침식하고 있었기 때문이다. 이러한 상황 속에서 베네치아 본토의 그리스 이민자 조합 사회와 정교회는 비잔틴 미술의 전통을 보존, 계승하기 위해 지속적인 노력을 기울였다. 특히 성 게오르기우스 교회의 성상화 칸막이 작업은 다마스키노스(M. Damaskinos, 1535-1593)와 엠마누엘 차네스(Emmanuel Tzanes, 1610-1690) 같은 대표적인 크레타 화가들에 의해서 지속되었을 정도로 당시 그리스 정교 사회에서 중요한 상징성을 지니고 있었으며, 양식의 문제 역시 정치적 맥락과 밀접하게 연결될 수밖에 없었다. 베네치아의 그리스 이민 사회에서 특히 주목해야 할 부분은 고전 교육에 대한 열정이다. 오토만 제국의 지배하에 있던 그리스 본토 지역에서는 교회와 수도원 중심의 교육이 주를 이루었으며 헬레니즘 유산에 기반을 둔 고등교육의 맥이 단절되다시피 했다. 반면에 고전 그리스어와 헬레니즘 문화 교육의 전통을 계승했던 엘리트 집단은 대부분 베네치아를 교두보로 삼아서 서유럽으로 이주했는데, 이들 중 상당수가 서유럽 르네상스 인문학의 융성에 크게 기여했다. 칼리에르게스(Zacharias Kallierges)와 블라스토스(Nicolaus Blastos)가 대표적인 인물들이다. 이들은 콘스탄티노플의 함락 당시 베네치아로 피신했던 비잔티움 공녀 안나 노타라스(Anna Paolaiologina Notaras, ?-1507)의 후원하에서 고전 그리스 문헌 출판 사업을 주도했는데, 특히 1499년에 출판한 *Etymologicum Magnum Graecum*(Ἐτυμολογικὸν Μέγα, 그리스 어원학 대사전)은 근세 인문학의 발전에 표석이 되었다.[17]

17　Robert Proctor, *The Printing of Greek in the Fifteenth Century*, Oxford: Bibliographical Society at the Oxford University Press, 1900, pp. 120-124 참조.

베네치아의 그리스 이민자 조합에 세워졌던 플랑기니스 기숙학교의 사례는 특별히 주목할 만한 가치가 있다. 이 학교는 코르푸 출신의 법률가 플랑기니스(Thommaso Flanghinis)가 1648년 17만 1,716 두카트의 재산을 그리스 조합에 기부하여 설립한 고등교육 기관으로서, 1662년 설립 이후 1905년에 폐교될 때까지 서유럽 사회뿐 아니라 그리스 본토에서도 상류층 자제들을 보낼 정도로 그리스 사회의 교육에서 중요한 역할을 수행했던 것이다. 이에 상응하는 고등교육 기관은 아니라고 해도 체계화된 기초교육 기관이 그리스 본토에 설립된 것은 서유럽 문화의 영향이 그리스 북서부 지역으로 유입되었던 18세기 이후의 일이었다. 그리스 계몽주의 운동(디아포티스모스, Διαφωτισμός)의 중심지였던 요아니나에 카플라니오스 학교(Καπλάνειος Σχολή)가 설립된 것은 1797년, 그리고 조시마이아 학교(Ζωσιμαία Σχολή)가 설립된 것은 1828년에 이르러서였다.

역설적인 점은 근세 그리스 사회에서 그리스 고전어학을 가르칠 수 있었던 교육자들 대부분이 서유럽이나 콘스탄티노폴리스 등 국외에서 고등교육을 받은 이들이라는 사실이다. 오토만 제국의 지배 초기에 민중들을 대상으로 한 그리스 문자 교육이 제대로 행해지지 않았던 것이다. 에피파니오스, 카플라니오스, 조시마이아 등의 학교들에서 교육을 담당하는 교사들은 대개 콘스탄티노플의 총대주교 관할 교구 아카데미에서 양성된 이들이었지만, 그 밖에도 16세기 이후 이탈리아 등 서유럽 각지에 세워진 그리스학 고등교육 기관들에서 유학한 인물들이 포함되어 있었다. 이처럼 포스트 비잔티움 시대 이후 그리스 교육자들은 국외에서 역전수받은 고전학문을 다시 국내로 전파하는 역할을 했던 것이다. 18세기 요아니나는 바로 이러한 근세 그리스 교육 운동의 구심점이었다. 1742년에 문을 연 마루차이아 학교(Μαρουτσαία Σχολή)가 대표적인 사례로서, 이 학교에서 교육을 담당했던 교사들 대부분은 그리스 계몽주의 운동의 선봉장이었다. 예를 들어 에우게니오스 불가리스(Eugenios Voulgaris, 1716-1806)가 사용했던 논리학 교재[18]를 보면 고전 고대로부터 동시대에 이르기까지 논리학과 고전철학의 명제들을 요약해서 소개하고 있다. 데카르트와 로크 등 근대 서유럽 철학자들을 다양

하게 언급하면서도 고전 그리스어로 서술함으로써 서양철학에서 고전 그리스가 차지하는 핵심적인 역할을 강조했던 것이다. 이 교재는 1766년 라이프치히에서 출판되기 전에도 요아니나와 코자니 등 그리스 내의 여러 학교들에서 필사본 형태로 유통되었다.

프살리다스(Athanasios Psalidas, 1767-1828)는 그리스 계몽주의에 미친 서유럽 사회의 영향을 보여 주는 또 다른 인물이다. 그는 요아니나 출신으로 국내에서 기초교육을 받은 후에 러시아와 오스트리아 등지에서 수학했으며, 비엔나를 중심으로 활동했다. 1796에 고향인 요아니나로 돌아온 후에는 고등교육 기관의 설립과 커리큘럼의 근대화에 힘을 기울였는데, 고전 그리스어와 문학뿐 아니라 근세 물리학 등 서유럽 계몽주의의 영향을 받아서 다양화된 교과목들을 개설했다. 1797년 마루차이아 학교가 재정난으로 문을 닫게 되었을 때 새로운 후원자의 도움으로 카플라니오스 학교로 개명해서 다시 개교하는 데도 프살리다스의 역할이 결정적이었다.[19] 이처럼 그리스 본토에서 체계적인 근대식 교육기관들이 설립되어 고전 고대 문화와 예술의 중요성이 일반 대중에게 전파되기 시작한 것은 18세기 후반으로서 그리스 독립 운동이 본격적으로 전개된 시점과도 대략 일치한다.

근세 그리스 사회의 고등교육기관 가운데 첫 사례는 그리스 안이 아니라 밖에 세워졌다. 플랑기니스가 베네치아의 그리스 조합에 기부한 유산으로 설립한 플랑기니스 학교이다. 그는 1644년 9월 11일자 유언서에서 그리스 조합에 학교와 병원, 죄수를 위한 배상금과 가난한 처녀들을 위한 지참금 등을 남겼는데, 그 중에서도 학교 설립은 그리스 이민자 사회의 성장에 큰 영향을 미쳤다. 교육 체계는 파도바와 로마에 설립된 그리스 학교와 유사하게 구성되었는데, 그리스의 각 지역에서 모여든 학생들은 졸업 후에 파도바 대학으로 진학하기도 했다.

18 Eugenios Voulgaris, *Η Λογική εκ παλαιώντε και νεωτέρων συνερανισθείσα*, Leipzig, 1766.

19 이 학교는 19세기 초 그리스 독립 운동 당시 폐교되었다가 20세기 초에 재건되었으며 현재는 초등학교로 운영되고 있다.

이 학교의 운명은 베네치아 그리스 조합의 성 게오르기우스 교회와 맥을 같이 한다. 한편으로는 투르크 제국의 지배로부터 벗어나서 자신들의 종교와 문화를 지키기 위한 목적에서 베네치아에 자리를 잡았지만, 시간이 지남에 따라서 점차 서유럽 사회의 종교와 문화에 동화되기 시작했던 것이다. 베네치아의 성 게오르기우스 교회가 로마 가톨릭교회와 교황청의 영향으로부터 자유로울 수 없었던 것과 마찬가지로 플랑기니스 학교의 학문적 풍토 역시 근세 서유럽 사회의 전통을 따랐다. 디아포티스모스(그리스의 계몽주의 운동)은 바로 플랑기니스 학교를 비롯한 서유럽의 그리스 학교들을 매개체로 해서 그리스 본토로 유입되었으며, 고전 그리스 문화와 예술에 대한 열렬한 애호가들이었던 서유럽과 다뉴브 지역 군주들과 상류 계급의 지식인들로부터 많은 후원을 받았다. 그리스 계몽주의 운동에서 고전 그리스의 부활이 기치로 내세워졌던 것도 이 같은 배경에 연유한다.

18세기 중반까지 그리스 본토에서 정규교육을 받은 이들 대부분은 장래에 교사나 성직자, 하급 관료 등이 되기를 희망하는 중하층 계급 출신이었다. 상류 계층의 젊은이들은 보통 개인 교사로부터 교육을 받거나 플랑기니스 학교와 같은 서유럽 사회의 그리스 교육기관을 거쳐서 유럽 대학들로 유학을 가게 마련이었다. 18세기 말부터 이러한 상황에 변화가 일어나기 시작했는데, 유럽을 휩쓴 계몽주의 사상의 영향으로 사회 전 계층을 망라하여 다양한 출신으로 학생층이 확대되었다. 또한 사제들이 교사의 역할을 담당하고 모든 교육적 담론들이 정교회의 패러다임 안에 머물러 있었던 과거와 달리 전문적인 교육학적 지식을 지닌 학자들이 사제 – 교사들의 자리를 대체하기 시작했고 계몽주의 사상이 커리큘럼 안으로 받아들여지게 되었다. 이러한 진보적 성향의 학교들 가운데 대표적인 사례가 바로 요아니나의 카플라니오스 학교였다.[20]

요아니나를 중심으로 번성한 그리스 계몽주의 운동은 베네치아와 프랑스,

20 이 주제에 관해서는 Theodore G. Zervas, "The Role of Schools in Construction a Greek Identity",

도 1-3 그리스 조합의 성 게오르기우스 교회와 플랑기니스 기숙학교, 18세기 판화(Luca Carlevarijs): 운하를 가로지르는 다리 너머 원경 중앙에 성 게오르기우스 교회의 파사드와 돔지붕이 묘사되어 있고 그 왼쪽에 배치된 3층짜리 건물이 플랑기니스 학교이다.

영국 등 서유럽 사회와 정치적, 문화적으로 밀접한 관계를 맺고 있던 엡타니사 (Ἑπτάνησα), 즉 이오니아해의 도서 지역으로 퍼져 나갔으며 현대 그리스 국가의 독립 과정에서 사상적 토대가 되었으며, 18세기 말부터 19세기 말까지 전개된 그리스 미술의 신고전주의 양식과 낭만주의 양식에 지대한 영향을 미쳤다. 우리 는 서유럽에서 수학한 지식인 계층을 중심으로 전개된 이러한 근대화 움직임에 서 전통적인 비잔티움 미술의 양식과 도상들은 상대적으로 배제되었다는 사실 을 염두에 둘 필요가 있다. 투르코크라티아 시대 동안 정교회를 중심으로 명맥을 유지해 왔던 비잔티움 미술의 전통은 이미 민속 공예의 수준으로 변환되어 있었 으며 서유럽 문화를 교육받은 엘리트 집단의 취향과는 맞지 않았던 것이다.

in *The Making of a Modern Greek Identity: Education, Nationalism, and the Teaching of a Greek National Past*, Columbia University Press, 2012, pp. 69-98 참조.

고전 교육의 전통과 단절이 현대 그리스인들의 정체성 인식에 어떠한 의미를 지니고 있는지에 대해서 동시대 내·외국인들의 시각을 엿볼 수 있는 자료가 있다. 1901년 말 복음서의 현대 그리스어 번역본 출판을 둘러싸고 아테네에서 벌어졌던 폭동을 계기로 만들어진 소책자이다. 당시까지 성경이 고전 그리스어로만 표기되어 있어서 이에 익숙하지 않은 일반 민중들이 성경의 내용을 제대로 이해하기 어려웠기 때문에 현대어로 번역하려는 시도가 있었던 것이다. 그러나 이러한 노력은 교회 내부뿐 아니라 일반인들로부터도 거센 비판을 받았다. 성경의 본질을 흐리고 권위를 떨어뜨린다는 이유로 아테네 시민들은 번역본을 불태우는 항의 시위를 벌였다. 고전 그리스어와 현대 그리스어 사이의 단절과 계승에 대해서 깊은 관심을 가졌던 연구자들은 이 사건과 관련해서 저술한 세 편의 에세이들을 묶어서 『그리스의 언어 문제(*The Language Question in Greece*)』라는 제목으로 캘커타에서 출판했다.[21] 책을 펴낸 영국-인도 출판사는 영어권 독자들뿐 아니라 2개 국어를 공용하는 인도 독자들에게 이 주제가 특히 흥미를 끌 것으로 판단했다. 이처럼 당시 고전 그리스어와 현대 그리스어를 둘러싼 그리스 사회의 갈등은 단순히 고어와 동시대어의 시기적 변천 과정과 차이를 넘어서서 사회 계급과 가치관을 아우르는 대립적 양상을 지니게 되었다. 저자 야니스 프시카리스(Ioannis Psycharis 또는 Jean Psychari, 1854-1929)와 휴버트 페르노(Hubert Pernot, 1870-1946)는 현대 그리스어의 발전에 중요한 역할을 수행했던 학자들로서 엘리트 지식인들의 텍스트를 통해서 계승된 고대 그리스어와 일반 민중들의 구어로서 통용되는 현대 그리스어 사이의 간극과 이로 인해 파생되는 현대 그리스 사회의 문제점, 그리고 현대 그리스 언어와 문자에 대한 발전 방안 등을 저술했다.

이처럼 투르코크라티아 시대 동안 벌어진 엘리트 교육의 부재는 포스트 비

21 *The Language Question in Greece: Three essays by J. N. Psichari and one by H. Pernot translated into english from the french by "Chiensis"*, Calcutta, 1902.

잔티움 그리스 문화의 전반적인 쇠퇴로 직접 연결되었다. 비잔티움 황실의 전폭적인 지원하에서 세련된 양식을 구사했던 이콘화와 교회 건축 미술의 성과가 서유럽으로 유입되어 근세 르네상스와 바로크 미술의 번성을 이끄는 동안 그리스 본토와 도서 지역의 교회 미술은 민중들을 대상으로 한 민속 공예의 범주로 축소되었다. 무엇보다도 사회 전반의 문화가 고전 그리스, 즉 헬라스 문화의 전통으로부터 철저하게 멀어졌는데 그 저변에는 고등교육의 단절이 자리 잡고 있었다. 이는 미술과 문학, 정치 등 현상적인 층위를 넘어서는 보다 근본적인 매개체의 단절을 전제로 한다. 근세 그리스인들을 고대 헬라스인들과 이어 주는 가장 중요한 매개체인 언어와 문자에서 단절이 일어나게 되었던 것이다. 고전 그리스어와 근세 민중 그리스어 사이의 거리는 고등교육의 부재로 인해서 점차 심화되었으며, 그 빈자리를 차지하게 된 집단은 서유럽 지식인들이었다.

2) 포스트 비잔티움 그리스 사회와 고전 고대의 그림자

그리스 계몽주의 운동의 선도자였던 리가스 벨레스틴리스(Rigas Velestinlis, 1757-1798)의 사례는 18세기 들어서 지식인들 사이에서 가시화된 그리스 독립 노력에서 고전 고대의 재조명이 중요한 과제로 여겨지기 시작했음을 잘 보여 준다. 이 고전주의자는 그리스 역사에서 근세와 고대 사이의 단절이 자신들의 정체성 인식에 근본적인 장애가 된다고 여겼다. 그는 다음과 같이 단언한 바 있다. "그리스는 두 가지 오류를 범하고 있다. 하나는 고대를 존중하지 않는다는 것이고, 다른 하나는 고대에 무관심하다는 것이다."[22] 이러한 문제를 해결하기 위해서는 신분과 경제적 차별 없이 시민 전체를 아우를 수 있는 공립학교 교육 시스템이 필요하다고 보았으며, 특히 언어와 역사 분야에서의 공공 교육의 중요성을

22 Theodore G. Zervas, *The Making of a Modern Greek Identity: Education, Nationalism, and the Teaching of a Greek National Past*, East European Monographs Distributed by Columbia University Press, 2012, p. 79, n.33.

설파했다.

도 1-4 R. 벨레스틴리스의 『헬라스
지도』(1797) 표제(부분)

그의 비전을 가장 잘 보여 주는 증거는
1797년 비엔나에서 출판한 『헬라스 지도
(*Charta*)』이다. 12개의 도판으로 구성된 이
그리스 지도는 발칸 반도의 오토만 제국 영
토를 그리스의 독립된 영토로 묘사한 것으
로서, 특히 고대 그리스 역사와 지리에서 중
요한 의미를 지니고 있는 장소와 사건들을
삽화로 포함시켰다. 올림피아, 스파르타, 살
라미스, 델포이, 플라타이아, 테르모필라이
등 고전기 그리스 역사에서 핵심이 되는 지
역들이 강조되었다. 이와 더불어서 고대 그리스와 비잔티움 제국의 주화를 도판
으로 삽입했는데, 이 모두가 고대와 중세 그리스 문명의 영광을 동시대 그리스인
들에게 상기시키기 위한 의도였다. 표제면의 문구와 도상들 역시 고전 고대의 신
화와 깊이 연관되어 있다. 두루마리 명패 상단의 옥좌에 앉아 있는 여성은 오른
손에 펜을, 왼손에는 카두세우스 지팡이를 들고 있으며 발밑에 펼쳐진 책에는 호
메로스의 『오디세이아』 한 구절이 적혀 있다. 명패 하단을 장식하고 있는 세 개
의 장면들 또한 세심하게 고안된 상징적 의미를 담고 있다. 중앙에는 헤라클레스
와 아마존 여전사 사이의 전투가 묘사되어 있는데, 이들은 전통적으로 그리스와
동방 민족을 상징하는 도상으로 사용되어 왔다. 아마존 전사가 들고 있는 쌍날
도끼가 헤라클레스의 몽둥이에 의해 부러진 것은 투르크 제국이 그리스인들에
의해서 격퇴될 것이라는 저자의 믿음이자 소망이기도 하다. 그 양옆으로는 데우
칼리온 부부가 돌멩이를 뒤로 던져서 헬라스인들을 만들어 내는 창조 신화와, 아
르고스호의 동방 원정 장면이 각각 묘사되어 있다.

이처럼 벨레스틴리스는 고전 신화 도상들을 통해서 당시 독립을 열망하던
그리스인들과 서유럽 지지자들에게 영광스러운 고대 헬라스의 위상을 상기시켰

던 것이다. 두루마리 명패 안에 적혀 있는 다음과 같은 문구는 이 지도의 제작 목적을 명확하게 드러내고 있다. "부속 섬들과 유럽 및 소아시아의 여러 식민지들을 함께 보여 주는 헬라스 지도 … 헬라스인들과 헬라스인들의 친구들(Philhellenes)을 위해 테살리아 출신의 리가스 벨레스틴리스가 초판을 출판함(Χάρτα της Ελλάδος εν ής περιέχονται αι Νήσοι αυτής και μέρος των εις την Ευρώπην και Μικράν Ασίαν πολυαρίθμων αποικιών αυτής περιοριζομένων ... Νυν πρώτον εκδοθείσα παρά του Ρήγα Βελεστινλή του Θετταλού, χάριν των Ελλήνων και Φιλελλήνων)."

18세기 후반부터 20세기 초까지 독립 국가 수립을 위한 그리스인들의 지속적인 투쟁 과정에서 일종의 청사진 역할을 했던 것은 고대 헬라스로부터 비잔티움 제국 시대에 이르기까지의 영광스러운 과거였으며, 그중에서도 서유럽인들의 고전학 전통에서 생생하게 살아 있는 고전 그리스 세계의 이상적인 이미지였다. 이러한 모델은 독립 운동 초기부터 그리스 지식인들에게 많은 영향을 주었다. 벨레스틴리스가 제작한 그리스 지도는 펠로폰네소스 반도와 키클라데스 제도 등 연안 도서 지역, 발칸 반도뿐 아니라 소아시아 등 과거 헬레니즘 왕국의 영토 전체를 아우르고 있으며, 이와 더불어서 고전기 그리스 도시국가들과 비잔티움 제국의 주화 도상들이 해당 지역들에 삽입되어 있다.

사실 이 지도는 투르크인들의 지배하에 있던 동시대 그리스인들의 자의식을 북돋우기 위한 상징적 깃발이기도 하지만, 무엇보다도 서유럽 사회의 지식인들에게 근세 그리스 세계의 뿌리를 상기시키고 이들의 동질감을 이끌어 내기 위한 자극제였다. 지도 가장자리에 삽입된 고대 유적지들, 즉 테르모필라이와 스파르타(지도 2번), 아테네와 피레우스 사이의 방벽(지도 4번), 살라미스 해전과 플라타이아 전투의 지형도(지도 7번), 올림피아의 성소(지도 9번)와 델포이 성소의 풍경(지도 12번)이 명백한 증거이다. 이 유적 지도들에는 "젊은 아나카르시스에 따른"이라는 부제가 붙어 있는데 이는 동시대 프랑스 고전학자 바르텔레미(Jean-Jacques Barthélemy, 1716-1795)가 저술한 『젊은 아나카르시스의 그리스 여행기(Voyage du jeune Anacharsis en Grèce)』(1787)를 가리키는 것이었다. 고대

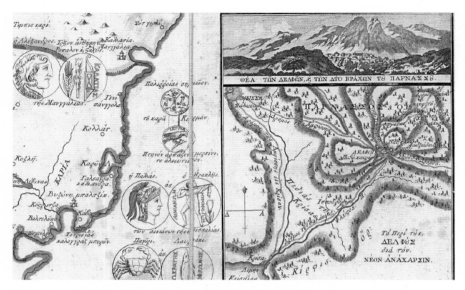

도 1-5 『헬라스 지도』12번 도의 일부: 델포이 지형도와 유적지 풍경 이미지에 각각 〈『젊은 아나카르시스』에 나오는 델포이 지역〉, 〈파르나수스 산과 델포이 풍경〉이라는 부제가 붙어 있다.

스키티아 철학자인 아나카르시스(Anarchasis)는 기원전 6세기경에 활동했던 인물로서 흑해 연안을 거쳐서 아테네까지 여행했으며, 솔론 시대 아테네의 정치와 철학으로부터 많은 영향을 받았다고 전해진다. 바르텔레미는 이 인물의 후손인 또 다른 아나카르시스가 청년 시절에 그리스 세계를 여행해서 보고 들은 바를 노년에 회고하는 형식으로 이 가상의 여행기를 만들었는데, 발표 직후부터 유럽 사회 전역에서 선풍적인 인기를 끌었으며 다양한 언어로 번역 출판되었다.[23] 이 책은 특히 당시 상류사회에서 고등교육의 정점으로 여겨지고 있던 '그랜드 투어', 즉 이탈리아와 그리스 고대 유적에 대한 답사 여행 풍습에 불을 지피는 계기가 되었다.

바르텔레미의 저서에서 흥미를 끄는 부분은 기원전 4세기를 배경으로 하고

23 Jean-Jacques Barthélemy, *Travels of Anacharsis the younger in Greece*, Eng. trans. by William Beaumont, London, 1791 참조.

있다는 사실이다. 덕분에 실존 인물이었던 아나카르시스와 달리 이 가상의 후손 청년은 페르시아 전쟁 동안 그리스인들이 단결해서 투쟁했던 격전지와 고전기 문화의 중심지들을 경험할 수 있었다. 벨레스틴리스는 이 방대한 여행기의 일부를 직접 그리스어로 번역했을 정도로 바르텔레미의 저술에 심취해 있었으며, 헬라스 지도에서도 "『젊은 아나카르시스』에 나오는" 고대 유적지들을 집중적으로 보여 주고 있다.[24] 벨레스틴리스의 지도는 단순히 고대 헬라스 문명권을 현대 국가로서 복원시키자는 것이 아니라, 품위 있는 이방인인 아나카르시스가 감탄했던 고전기 헬라스의 이상, 즉 페르시아 제국의 압박을 물리치고 지켜 냈던 정치적 자유와 문화를 계승한 이상적인 공화국을 건설하자는 주장을 담고 있었다. 그에게 그리스어와 그리스 문화의 전통이 지닌 가치는 이처럼 발칸 반도와 소아시아에 살고 있던 동시대의 다양한 민족들이 공통적으로 지향해야 할 보편적 이상이었던 것이다.

위의 표제에서 명기된 것처럼 고대 헬라스인들이 만들었던 위대한 문명 사회에 대한 이상은 동시대 그리스인들뿐 아니라 서유럽의 친그리스주의자들에게도 강력한 동력이었다. 그리스 독립 운동 과정에서 중요한 자금원 역할을 했던 것도 바로 이들이었다. 당시 서유럽 사회의 친그리스주의자들은 그리스와 그리스인들을 주제로 일상용품들을 제작, 판매해서 그리스인들을 지원했던 것이다. 19세기 초에 프랑스에서 제작된 일련의 접시들에는 이러한 상황이 생생하게 묘사되어 있다. 투르크 군대와 맞서 싸우는 그리스 전사들을 비롯해서 여성과 아이들에 대한 투르크인들의 잔학한 행위, 서유럽 사회의 귀부인들이 모금에 동참하는 장면 등을 볼 수 있다. 널리 알려진 들라크루아의 〈키오스 섬의 학살〉(1824) 역시 이러한 대중적 주제의 연장선상에 있었다. 당시 서유럽 지식인과 예술가 계층에 전반적으로 형성되어 있었던 공감대는 그리스의 독립을 통해서 투르크 제

24 바르텔레미와 벨레스틴리스의 저서 사이의 관계에 대해서는 Robert Shannan Peckham, *National Histories, Natural States: Nationalism and the Politics of Place in Greece*, London, 2001, p .14, n.79 참조.

도 1-6 1823-1833년경 프랑스 몽트로 지역에서 제작된 접시(좌: 그리스 아녀자들을 납치하는 투르크인들, 우: 자금 모금 장면), 국립 미술관 나우플리온 분관

국으로부터 유럽과 그리스도교 문명사회의 원형을 회복하자는 것이었다. 발칸 반도와 소아시아를 아우르는 이상의 공화국을 지향했던 벨레스틴리스의 그리스 지도는 바로 이러한 서유럽인들의 꿈과 그리스인들의 필요가 결합된 결과였던 것이다. 그러나 이처럼 '원대한 이상(메갈리 이데아, Μεγάλη Ιδέα)'은 후에 현대 그리스의 국가 형성 과정에서 터키 및 발칸 반도 북부의 여러 나라들과 갈등을 불러일으키는 씨앗이 되었다.

그리스가 약 사백여 년에 걸친 외세의 지배에서 벗어나서 현대적 국가로서 기틀을 잡은 것은 이처럼 단일한 전쟁이나 정치적 협약의 결과가 아니라 18세기 후반부터 20세기 전반에 걸친 지속적이고 복합적인 투쟁의 성과였다. 이 과정에서 그리스는 서구인들 사이에 뿌리 깊게 박혀 있는 고전 그리스의 이상과 비잔티움 그리스의 전통, 그리고 투르크 제국 지배의 잔재 사이에서 자신의 위치를 새롭게 자리매김해야 하는 당면 과제를 해결해야만 했다. 특히 19세기 동안 오토만 제국에 대항해서 국가의 주권을 확립하는 것이 우선 과제였다면 20세기에 들어서면서는 국제 분쟁의 중심지에서 문화적 정체성을 확립하고 역사적 당위성을 획득해서 영토의 경계를 세우는 것이 당면 과제로 대두되었다. 발칸 반도의

여러 신흥 국가들은 역사적 전통을 내세워서 이 지역에 대한 자신들의 권리를 주장했다.

특히 비슷한 시기에 내·외부적 압력에 의해서 새롭게 현대 국가 체제로 전환해야 했던 터키와 그리스는 오랜 지배/피지배 기간 동안 융화된 주민들의 정치적, 경제적 관계를 어떤 식으로든 정리해야 했다. 이러한 갈등은 두 차례의 발칸 전쟁으로 이어졌으며, 현재까지도 그 불씨가 남아 있다. 20세기 이후 그리스 미술의 흐름에서 1930년대는 그리스의 전통을 현대 미술에 접목시켜서 그리스인들의 정체성을 확립하려는 노력이 가시화되었던 시기였다. 문학과 조형예술 전반에 걸쳐서 젊은 예술가들이 이러한 움직임을 주도했는데, 특히 회화 분야에서는 고전 고대의 주제와 비잔티움 미술의 양식적 전통, 민속 공예의 토착적인 특징에 주목한 작가들이 다수 등장했다. 소위 '30년대 세대'로 불리는 이 작가들 대부분이 1900년대를 전후로 태어나서 발칸 분쟁과 제1차 세계대전을 겪으면서 성장했으며 특히 1922년의 소아시아 분쟁과 그리스/터키 사이의 대규모 이민자 맞교환 정책을 직접적으로 경험했다는 사실은 이 세대가 왜 '그리스인들의 그리스성'을 표현하는 과제에 몰두했는지를 이해하는 데 중요한 단서가 된다. 당시까지 소아시아는 오토만 제국의 지배를 받는 그리스계 비잔티움 거주민들의 중심지로서 현대 그리스가 주권 국가로서 독립을 쟁취한 이후 지속적으로 수복을 기도한 지역이기도 했다.

미술의 역사에서 우리가 어떤 시대나 사조, 현상에 관심을 두는 이유는 이들이 보편적인 모델로서 우리 자신에게도 가치 있는 역할을 한다고 보기 때문이다. 이러한 후대의 관점에 의해서 이전까지 묻혀 있던 과거의 미술이 재조명되거나 때에 따라서는 각색되기도 한다. 고전기 그리스와 로마 미술에 대한 15세기와 18세기 서유럽 사회의 반응이 대표적인 사례로서 그 영향은 현재 우리에게까지 이어지고 있다. 이에 반해서 비잔틴 제국의 몰락 이후 포스트 비잔티움 그리스는 근대 서유럽인들의 사고에서 '우리'가 아닌 '그들'로 받아들여져 왔다. 오토만 제국의 지배에서 벗어난 현대 그리스가 발칸 지역의 헤게모니를 쥐고 있던 유럽

열강들 사이에서 주권을 강화하고 영토를 수복한 과정을 살펴보면 고대 및 근세 그리스와의 연관성 회복이 핵심적인 동력으로 작용해 왔음을 알 수 있다. 이와 마찬가지로 현대 그리스 미술에서 가장 중요한 키워드는 '그리스성'의 회복이었다. 20세기 그리스 미술가들이 이룩한 것은 과거 그리스성의 회복이 아니라 새로운 그리스성의 창조라고 할 수 있다. 고대와 중세, 근세와 현대에 이르기까지 그리스인들은 수없이 많은 정치적 변혁을 겪었으며 그리스적인 특성이라는 개념 또한 지속적으로 변해 왔기 때문이다. 그러나 헬레니즘 그리스와 비잔티움 그리스의 전통과 역사가 지닌 가치에 주목하고 이를 계승하고자 했던 현대 그리스 미술가들의 노력은 20세기 유럽 화단에서 그리스 미술이 독자적인 위치를 점유하는 결과로 이어졌다. 그리고 이 점이야말로 서구 미술계가 주도하는 현대 미술의 판도 안에서 우리가 되새겨 보아야 할 부분이다.

3. 고전 이미지의 재구성과 재해석

파노프스키는 현대 미술사학 분야에서 도상학에 대한 관심을 대중적으로 전파시킨 장본인으로 유명하다. 이 미술사학자는 대표적인 저서인 *The Meaning of Visual Art*(1950) 서문에서 도상해석학(iconology)이라는 용어와 개념을 설명하면서 미술사학 연구의 출발점이 문헌 자료와 고고학적 유물 자료여야 한다는 점을 상기시킨 바 있다. 그의 의도는 미술사 연구가 객관적인 자료에 바탕을 두고 합리적인 결론을 도출하는 과학적 작업, 즉 인문학의 영역이라는 것을 독자들에게 알리려는 것이었다. 미술사학을 변호하는 파노프스키의 논조는 사건 해결에서 '관찰'과 '추리'를 강조하는 셜록 홈즈를 연상케 하는데, 이탈리아 르네상스 시대의 열광적인 인문주의자들로 계보가 거슬러 올라가는 과학적 연구 방법론을 일반인들에게 각인시키려는 의도를 담고 있었다.

그러나 고대 그리스 미술사학에서는 이러한 기본적이고 합리주의적인 탐구 방법이 출발점부터 어려움에 봉착하기 쉽다. 문헌 자료와 고고학적 유물 자료 대부분이 세월의 풍파에 의해서 조각나고 후대의 애호가들에 의해서 다시 짜맞추어졌기 때문에 연구 과정에서 이 자료들을 다시 한 번 걸러서 읽어 내는 작업이 필수적이다. 이러한 어려움은 폴리트(J. J. Pollitt)가 *The Art of Ancient Greece: Sources and Documents*(초판 1965)의 서문 맨 첫머리에서 토로한 바이기도 하다. 서양 고전 고대 미술사학도들에게 개론서가 되어 온 이 책에서 폴리트는 페이디아스나 제욱시스 등 고전기 그리스 미술가들에 대해 기록을 남긴 고대 저자들 중 그 어느 누구도 미켈란젤로에 대한 전기를 기술했던 바사리와 같은 존재가 아니었음을 경고했던 것이다.[25] 그의 말대로 고대 저자들 가운데 가

25　J. J. Pollitt, *The Art of Ancient Greece: Sources and Documents*, Cambridge: Cambridge University Press, 1998, pp. 1-6.

장 자주 인용되는 플리니우스만 하더라도 우선적으로 고전 그리스어가 아니라 라틴어로 작품을 서술했기 때문에 미학적 개념이나 기술적 용어들에서 혼란을 불러일으킨 경우가 많았다. 또한 루키아누스(Lucianus, c.125-180s) 등 그리스 미술가들의 작품에 대해서 언급했던 대부분의 고대 저자들이 원작가와 작품이 제작된 시대로부터 수백 년 후에 활동했던 사람들이었으며, 이들 역시 실제로 작품을 직접 관찰한 것이 아니라 소문으로 전해지는 명성이나 복제품을 묘사했다는 사실을 염두에 둘 필요가 있다.

고대 문헌 자료를 해석하는 과정에서는 다음 몇 가지가 쟁점으로 떠오른다. 첫째는 대상 작품에 대한 사실 묘사와 고대 저자의 비평적 관점을 어떻게 분리시킬 것인가 하는 문제이다. 근세 미술사학자들의 길잡이가 되었던 플리니우스와 현대 고고학자들에게 안내서를 제공한 파우사니아스(Pausanias, 2세기 활동)가 나머지 고대 저자들에 비해서 우선적으로 고려되는 이유도 여기에 있다. 그리스 미술에 대해서 단편적이나마 풍부한 언급을 남긴 헬레니즘과 로마 시대의 철학자들과 수사학자들과 달리 이 두 저자는 미학적 평가가 아니라 물리적 자료를 남기는 데 목표를 두었기 때문에 상대적으로 '객관적인' 서술 방식을 지향했기 때문이다. 한 가지 다행스러운 점은 현대 문학가들과 달리 로마 저자들의 서술 방식이 도식화된 언어 표현의 전통을 중시했다는 것으로서, 이들의 묘사에서는 주관적인 시각이나 감정 이입이 상당 부분 배제되었다. 덕분에 헬레니즘과 로마 공화정, 제정을 거쳐서 고전 고대의 종말에 이르기까지 근 오백여 년이 넘는 시기 동안 다양한 저자들이 남긴 문헌 자료들에서 대략적으로 일치되는 공통분모를 추출할 수 있다. 그리고 이들을 참고해서 이미 사라진 고대 그리스 조형예술품의 양식이나 특성을 재구성하려는 노력이 힘을 얻어 왔다. 앞 절에서 언급한 빙켈만과 푸르트뱅글러는 이러한 고대 문헌 자료의 틀 위에서 헬레니즘-로마 시대의 복제본 유물에 대한 분석을 덧입힘으로써 고전기 그리스 조각의 실체를 규명하려 했던 대표적인 연구자들이었다. 특히 후자가 고전기 그리스 조각의 걸작들이 실제로 어떠한 조형 양식을 지니고 있었는지 탐구하기 위해서 채택했던

'복제본 비평(kopienkritic)' 방법은 고전 미술사학의 전환점 역할을 했다.

두 번째는 르네상스와 바로크 시대를 거치는 과정에서 근세 미술비평가와 미학자들이 고대 문헌 자료들을 가지고 구축한 고전주의의 패러다임을 고고학적 유물과 어떻게 연관 지을 것인가 하는 문제이다. 위에서 언급한 파노프스키의 언급에서도 드러나는 것처럼 가장 이상적인 방식은 동시대 문헌 자료와 고고학적 유물 자료를 토대로 해서 역사적 패러다임을 구축하는 것이다. 그러나 고대 그리스 예술품들의 경우는 고대 말기의 문헌 자료를 기초로 해서 근세 인문주의의 이상적 전범이 만들어지고, 이에 맞추어 유물 자료에 대한 보수와 재건이 활발하게 이루어졌다. 현대 고전 고고학의 초기 발전 과정에서도 르네상스 인문주의적 비평 관점에 따른 역사적 패러다임은 여전히 건재했다. 근세 유럽의 인문학적 전통에 따른 패러다임의 문제는 20세기 후반에 와서는 유럽과 미국 학계 사이의 학문적 헤게모니 논쟁의 씨앗이 되기도 했다.

1) 현대 도상해석학과 르네상스적 그리스

바르부르크와 파노프스키가 20세기 초에 이코놀로지(iconology)라는 오래된 용어를 재조명했던 것은 일차적으로 고전 고대가 아니라 르네상스 미술을 이해하기 위한 의도였다. 그러나 이코놀로지라고 하는 용어의 역사를 살펴보면 고대 그리스 사회의 사고 체계와 문화에 대한 이해가 출발점이 된다는 것을 알게 된다. 흔히 국내에서 '도상학'으로 번역되는 '이코노그래피(iconography)'와 '도상해석학'으로 번역되는 '이코놀로지'는 모두 플라톤과 아리스토텔레스, 스트라보(Strabo, 기원전 64 - 서기 21?) 등 고대 그리스인들의 저서에서 이미 등장했던 단어였다. 예를 들어 스트라보는 어떤 축제를 경험했던 사람이 이 장면을 다른 사람에게 말로써 그려 보여 주는 행위에 대해서 '이코노그라피아(εἰϰονογραφία)'라고 기술했다.[26] 반

26 Strabo, *Geography*, 15.1.69.

면에 아리스토텔레스는 실제 인물의 특징적인 용모를 닮게 그려 내는 '초상화가 (portrait painter)'를 '이코노그라포스(εἰκονογράφος)'라고 칭했다.[27] 이들과 달리 플라톤은 수사학자들의 연설 기술 중 하나인 비유법에 대해서 논하면서 '이코놀로기아(εἰκονολογία)'라는 단어를 사용했다.[28] 그에 따르면 이코놀로기아는 '디플라시올로기아(διπλασιολογία, 중언법)', '그노몰로기아(γνωμολογία, 격언법)'와 더불어 중요한 수사어법 중 하나였다. 이러한 용례들을 종합해서 보자면 고대 그리스인들은 대상을 시각적으로 그려 내는 행위를 '이코노그라피아'로, 그리고 이미지를 빗대어 의미를 전달하는 구술 행위를 '이코놀로기아'로 구분하여 불렀던 듯하다.

이미지를 구체적으로 서술함으로써 알레고리를 전달하는 이코놀로기아 개념이 가장 집약적으로 적용된 근세의 사례는 바로 리파(Cesare Ripa, 1560-1622)의 엠블럼 모음집 『이코놀로지아(Iconologia)』일 것이다. 리파는 근세 르네상스 미술에서 즐겨 다루어지는 다양한 추상적 개념들에 대해서 "고대 이집트, 그리스, 로마와 근세 이탈리아인들이 고안한" 이미지들을 모아서 사전 형태로 편찬했는데, 특히 1593년의 초판본에서는 도판을 싣지 않았을 정도로 형상 자체보다는 언어적 서술과 알레고리적 의미에 더 초점이 맞추어져 있었다. 그러나 책이 대중적인 인기를 끌게 되면서 화가들이 쉽게 도상을 활용할 수 있도록 두 번째 판본부터는 삽화가 실리게 되었던 것이다.

리파의 도상집은 고전 그리스 문화의 소재와 이미지들이 중세와 르네상스를 거치는 동안 서유럽 독자들과 미술가들의 상상에 의해서 빚어진 결과물들의 집합체이다. 이 책은 17세기 초부터 수세기 동안 유럽 사회에서 여러 차례 개정본이 만들어졌으며, 동일한 주제와 상징을 이미지로 만든 삽화 또한 지속적으로 변화되었다.[29] 리파가 정리한 엠블럼의 원류는 고대 그리스와 로마 문화이지만 이

27 Aristotle, *Poetics*, 1454b.9.

28 Plato, *Phaedrus*, 267c, 269a.

29 Cesare Ripa, *Iconologia, overo, Descrittione dell' imagini universali cavate dall'antichità, et da altri lvoghi*. Rome, 1593. 초판은 도판 없이 출판되었으나 뒤이어 나온 개정판부터는 도판이 첨부

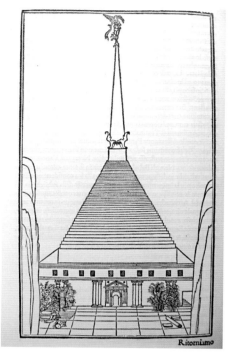

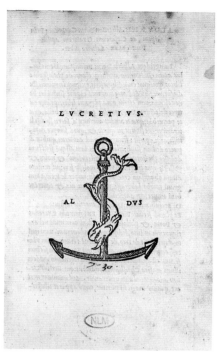

도 1-7 프란체스코 콜론나, 『폴리필루스의 꿈과 사랑의 투쟁(*Hypnerotomachia poliphili*)』(1499), 피라미드 신전도

도 1-8 알두스 마누티우스 출판사의 엠블럼과 로고: 닻을 휘감고 있는 돌고래 양옆으로 'ALDVS'라는 출판사명이 적혀 있다.

미지의 요소들은 근세 서유럽인들의 창작물이다. 리파의 도상집에 등장하는 이미지들 대부분은 근세적 개념과 고대적 이미지가 인위적으로 결합된 결과로서, 사회적 관례와 전통에 의해서 오랜 기간에 걸쳐 형성되어 온 고전 고대의 도상학적 계보와는 분명하게 구별된다.

근세 서유럽 인문주의자들에 의해서 창작된 고대 그리스 이미지는 15세기 후반 베네치아의 알두스 마누티우스 출판사에서 편찬된 콜론나(Francesco Colonna, 1433-1527)의 유명한 환상 소설 『폴리필루스의 꿈과 사랑의 투쟁(*Hypnerotomachia poliphili*)』(1499)에서도 발견된다. 콜론나의 책에서 묘사된 풍경들

돼 있으며 17세기부터 19세기까지 유럽 각지에서 다양한 언어로 번역 출판되었다.

은 중세와 고대를 기묘하게 뒤섞어서 저자가 자유롭게 만들어 낸 고대 세계이다. 주인공인 폴리필루스가 긴 여정 중에 마주친 태양의 신전은 플리니우스를 비롯하여 고대 저자들이 언급했던 할리카르나수스의 마우솔로스 분묘를 염두에 둔 것으로 추측되고 있다. 그렇지만 이 저자는 유명한 헬레니즘 건축물이 실제로 어떤 모습을 지니고 있는가 하는 문제에는 별 관심이 없어 보인다. 그가 관심을 가진 부분은 할리카르나수스의 마우솔레움에 대해서 고대로부터 중세를 거쳐서 전해 내려오는 과장된 명성과 묘사들, 즉 피라미드 구조를 지니고 있으며, 전체 높이가 43미터에 이르는 거대한 규모로서 세계 7대 불가사의 중 하나라는 이야기에 더 끌렸던 듯하다.[30] 콜론나가 알두스 마누티우스 출판사의 삽화가인 파도바 출신의 보르도네(Benedetto Bordone, ca.1455/60‐1530)와 합작으로 만들어 낸 이상야릇한 이미지들은 15세기 이탈리아인들에게 이국적으로 보일 만한 온갖 요소들의 결합이었다.

당시 이탈리아 사회에서 유행되었던 페디먼트 현관부와 코린토스식 주범의 각기둥 장식, 그리고 고대 이집트의 거대한 피라미드와 오벨리스크가 층층이 쌓아올려지고 그 꼭대기에는 날개 달린 님프의 거대한 상을 올려놓은 이 건축물은 서유럽 르네상스 예술가들이 고대 그리스 문화로부터 어떻게 영감을 얻었으며, 동시대 미술 작품에서 이를 어떻게 활용했는지 단적으로 보여 준다. 콜론나의 소설 속에서 주인공 폴리필루스가 고전 고대 유적을 탐험하는 과정에서 목격했던 상형 문자 중에서도 닻에 몸을 감고 있는 돌고래의 이미지는 로마 시대 이후 서유럽 지식인들에게 널리 알려졌던 고대 그리스 경구 "천천히 서둘러라(σπεῦδε βραδέως)"와 함께 알두스 마누티우스 출판사의 상표로서 명성을 떨치게 되었으며, 고전적 교양을 상징하는 도상으로 현재까지 사랑받고 있다(도 1-8).[31] 콜론나의 저서 삽화들에서 드러나는 바와 같이 15세기 지식인들에게 고대 그리스 로마

30 Pliny, *Naturalis Historia*, 36.30‐31; Vitruvius, *De architectura* 7, praef.12‐13.

31 닻에 감긴 돌고래의 이미지는 로마 제정 시대 주화에서 이미 사용된 것으로서 이탈리아 르네상스 인문주의자들에게 큰 인기를 끌었다. 티투스(Titus, 서기 79-81 재임) 시대에 주조된 금화를 참조할 것.

도 1-9 체사레 리파, 『이코놀로지아』의 '아시아' 도상 삽화: 왼쪽은 1603년 로마에서 출판된 책의 삽화이고, 오른쪽은 1760년경 아우크스부르크에서 헤르텔(Georg Hertel)이 편집, 출판한 독일어본의 삽화이다.

의 유적과 폐허에서 발견되는 수수께끼의 이미지들은 그리스어 경구나 개념과 결합되어 지적인 호기심의 대상이자 이상 세계로 이끄는 촉매였다.

　리파의 『이코놀로지아』에 실린 알레고리 도상들은 콜론나의 공상 소설 속에서 그려진 정체불명의 고대 건축과 조각의 형상들과 마찬가지로 근대적 창작물이다. 특히 그의 도상 설명문에 대해서는 후대로 가면서 다양한 삽화가들이 살을 붙여 왔다. 리파 본인이 삽화 작업을 감독했던 1603년도 판본과 18세기 런던과 독일에서 출판된 판본의 〈아시아〉 항목 삽화들을 비교해 보면 두 세기가 지나는 동안 근세 유럽인들의 아시아관이 어떻게 변화되었는지 알 수 있다. 1603년 판본에서 아시아는 머리에 화환을 쓰고 화려한 자수가 놓인 예복을 입고 있는 여성의 모습으로 형상화되어 있다. 한 손에 연기가 피어오르는 향로를 들고, 다른 한 손에는 화환을 들고 있는 이 여성의 발밑에는 낙타가 앉아 있다. 이 도상에 대해서 화환은 인간 생활에서 필요한 즐거움을, 화려한 의복과 향신료는 이국적 요소를, 낙타는 아시아를 가리킨다는 설명이 붙어 있다. 이 이미지는 1709년도 템

페스트 판본에서도 거의 그대로 유지되고 있다.

반면에 1760년 헤르텔 판본에서 아시아는 이슬람교가 번성한 야만의 땅으로 묘사되어 있다. 특히 눈길을 끄는 요소는 배경에 위치한 로도스 섬의 거대한 아폴론 상이다. 고대 그리스 문명의 유산이었던 이 유명한 조형물은 여기서 이국적 구경거리로서 투르크인들의 상징인 초승달이 달린 탑들과 함께 자리 잡고 있다. 이러한 이미지는 비잔티움 제국의 멸망 이후 그리스와 소아시아 지역의 문화가 점차 서유럽인들에게 이질적인 존재로 인식되었으며, 고전 고대와 분리된 '낡은 그리스'가 유럽 세계가 아닌 아시아 세계의 일부로 비쳐졌다는 것을 보여 준다.

2) 미노스 문명의 원숭이와 황소

우리가 일상생활에서 접하는 다양한 이미지들은 무의식적인 상태에서 현상적으로, 또는 관습적으로 해석되며 우리의 마음속에서 즉각적인 반응을 불러일으킨다. 그러나 조형예술품에 표현된 이미지가 무슨 의미를 내포하고 있는지 이해하기 위해서는 개인적인 차원의 반응과 인상을 넘어서는 분석이 필요하다. 건축물의 부조나 독립적인 조각상, 회화작품, 문서 삽화, 무구와 장식품의 문양 등 조형예술품의 이미지들은 특정 주제나 의미를 전달하기 위해서 관습적으로 사용되는 경우가 많으며, 용법에서도 시대와 지역에 따라서 계승, 변환의 과정을 겪어 왔다. 따라서 이미지에 내포된 의미와 주제를 제대로 이해하고 평가하기 위해서는 맥락적인 분석과 종합화 과정이 따라야 한다.

고전기 그리스 미술의 도상들 대부분은 앞에서 언급한 바와 같이 르네상스 문화에 의해서 상당 부분 재조합되고 변형된 상태에서 우리에게 전해져 왔기 때문에 다른 고대 문명의 도상들보다 원형을 추적하기가 오히려 더 어려운 경우도 있다. 초기 에게해 문명의 미술에서는 이와 정반대의 상황을 마주하게 된다. 청동기 시대의 그리스 문화에 대해서는 고고학적 탐사가 어느 정도 진행되기는 했지만 아직까지 알려지지 않은 부분들이 훨씬 더 많은데다가 유적과 유물들이 제

공하는 자료들 역시 단편적인 수준에 머물러 있어서 정확한 답을 얻기가 어렵다. 미노스 문명의 유적에서 발견된 푸른 원숭이 도상이 대표적인 예이다. 크레타와 티라 섬 등 청동기 시대 미노스와 키클라데스 문명권의 유적들에서는 푸른 원숭이가 그려진 벽화들이 종종 발견되고 있다. 이 원숭이들이 어떤 상징적 의미를 담고 있는 것인지, 또는 일상생활을 사실적으로 재현한 것인지 판단하기 위해서는 당시의 종교관과 사회 문화에 대한 다양한 자료를 필요로 한다.

어떤 이들은 이 원숭이들을 종교 의례와 관련시켜서 신성한 존재로 해석하기도 하지만, 새와 물고기, 나무, 꽃 등 다양한 자연물들과 함께 묘사된 사실을 근거로 삼아서 미노스인들의 일상생활에서 활력소가 되었던 애완동물들로 보는 이들도 있다. 실제로 이 도상이 어떠한 의미와 주제를 담고 있는지 해석하기 위해서는 관련 자료에 대한 탐색이 필수적이다. 미노스 사회의 관습이나 자연 환경, 종교적 측면뿐 아니라 미노스 문명과 밀접하게 연관되어 있던 이집트와 근동 등 주변 문화권과의 관계 또한 고려되어야 한다. 당시 크레타와 티라에서 원숭이가 서식하고 있었는지, 일상생활에서 이들이 어떤 역할을 수행했는지, 이집트와 메소포타미아, 인도 등 여타 문명권과 교류한 증거가 있는지, 이들의 종교와 신화에서 원숭이가 어떤 의미를 차지하고 있는지에 대해서 고고학적 유물 자료와 문헌 자료를 중심으로 한 고찰이 따라야 한다. 역사학자들 중에는 간혹 인도의 원숭이 숭배 신앙과 관련해서 미노스 문명의 원숭이 도상을 해석하려는 이들도 있으나, 어떤 학자는 크노소스 등 미노스 사회의 벽화에서 묘사된 원숭이들이 애완동물들로서 그려진 것이라고 단언하기도 했다.[32] 현재까지는 미노스 문명의 벽화에 등장하는 푸른 원숭이들이 어떠한 의미를 지닌 존재였는지에 대해서 명확하게 확인된 바 없으며 인접 문명권의 원숭이 도상들과의 연관성 또한 조심스럽게 접근되어야 할 주제이다.

32　Rodney Castleden, *Minoan Life in Bronze Age Crete*, London and New York: Routledge, 2002, p. 74.

도 1-10 〈사프론 채집가들〉, 기원전 1600년경, 크노소스 궁전(크레타) 벽화(20세기 초의 복원도) (Emile Gilliéron(1885 - 1939)의 〈사프론을 채집하는 소년들〉 복원도, 1914, 메트로폴리탄 미술관 소장(15.122.3); Arthur Evans, *The Palace of Minos: a comparative account of the successive stages of the early Cretan civili~ation as illustrated by the discoveries at Knossos(Band 1): The Neolithic and Early and Middle Minoan Ages*, London: Macmillan, 1921, pl.IV에서 재인용·)

도 1-11 〈크로커스를 채집하는 푸른 원숭이들〉, 기원전 1600년경, 크노소스 궁전(크레타) 벽화(2013년도 현재), 헤라클리온 박물관

　한 가지 분명한 사실은 미노스 벽화에 등장하는 푸른색 원숭이의 이미지가 이집트 벽화에서도 자주 등장한다는 사실이다. 고대 청동기 시대에 지중해 지역에서 푸른색 털을 지닌 원숭이 종이 널리 번성하지 않았다면, 이처럼 독특하고 관례적인 표현 방식은 두 문명권 사이의 교류 사실을 암시하는 단서로서 충분하다. 실제로 기원전 17세기와 16세기 청동기 시대 동안 지중해 문명권에서 그리스 본토와 크레타, 키클라데스, 이집트 사회는 상호 교류가 매우 활발했다. 이 시기는 크레타는 중기 미노스 III기, 키클라데스 도서 지역은 성기 키클라데스 III기, 그리스 본토는 성기 헬라스기, 그리고 이집트 왕조는 제2 중간기를 거쳐 신 왕국 시대 초기에 접어들 무렵이었다. 특히 티라 섬의 아크로티리 유적은 기원전 1500년을 전후해서 크레타와 키클라데스의 문화가 서로 활발하게 교류했다는 것을 보여 주는 증거 자료로서, 이 지역에서 발견된 원숭이 도상은 크노소스 인근 유적의 원숭이 도상들과 직접적으로 연결될 수밖에 없다. 티라 벽화의 푸른 원숭이는 크레타의 벽화를 거의 그대로 모방한 것으로 판단된다. 이 밖에 나일강 삼각주에 위치한 텔 엘 다바의 유적지에서는 18세기와 16

세기에 각각 크레타 문명과의 접촉이 활발했음을 보여 주는 유물들이 발굴되었는데, 특히 대담하고 선명한 색채로 풍경과 식물을 묘사한 벽화 파편들이 다수 포함되어 있었다. 당시 크레타인들이 텔 엘 다바에 집단적으로 거주했다는 직접적인 증거가 없기 때문에 이 이미지들이 미노스 관객들을 위한 것이기보다는 미노스 화가들이 이집트 관객들을 위해서 제작한 것일 가능성이 더 크다.

그러나 푸른 원숭이의 유래가 어디에 있는가 하는 문제 외에도 이들이 미노스의 벽화에서 어떤 역할로 그려지고 있는지 또한 의문으로 남는다. 1900년경 에반스(Arthur Evans, 1851-1941)가 크노소스 궁전의 유적에서 위 프레스코 벽화의 파편을 발굴하고 〈사프론 채집가들(Saffron Gatherers)〉이라고 이름을 붙였을 때 이 벽화가 "허리띠를 두른 나체의 젊은이가 바구니에 사프론 꽃을 따고 있는 장면"이라고 해석했던 사실은 당시 벽화의 보존 상태가 얼마나 단편적이었는지뿐 아니라 미노스 문명의 종교와 문화에 대해서 밝혀진 것이 얼마나 적은지를 보여 주는 증거이다.[33] 에반스는 이 벽화가 종교 예식을 재현한 것으로 추측했는데, 사프론 크로커스 꽃이 미노스 대모신 숭배와 밀접하게 연결되어 있었으며, 당시 크레타 섬에서 사프론 재배가 중요한 산업이었다는 점을 근거로 들었다. 그는 또한 미노스 문명의 벽화들에서 남자들이 붉은색 피부로 표현되었던 데 반해서 여성들의 피부색은 훨씬 창백하게 표현되었기 때문에, 이 벽화의 주인공 또한 청회색 피부로 묘사된 점으로 미루어 볼 때 소년이 아니라 어린 소녀일 것이라고 주장했다. 현재는 주변 지역에서 유사한 소재의 벽화들이 잇따라 발굴됨에 따라서 해당 벽화의 주인공 역시 사람이 아니라 원숭이를 묘사한 것으로 의견이 모아지고 있지만, 에반스의 에피소드는 단서가 부족한 상황에서 이미지를 읽어 내는 과제가 얼마나 많은 오류로 이어질 수 있는지 알려 주는 수많은 예들 가운데 하나이다.

미노스 문명에서 원숭이들이 어떤 의미를 지니고 있었는지 알기 위해서는

33 Evans, 앞의 책, p. 265.

이 문명권과 교류했던 그리스 본토의 또 다른 문명을 비교해 보는 것도 한 방법이 될 수 있다. 위의 벽화가 발견된 장소는 미케네 궁전과 성벽 사이의 경사진 면에 위치한 건축물이다. 여기서는 벽화 외에도 노변과 제단이 설치되어 있고 상아 장신구와 도기 등이 발굴되었기 때문에, 종교적으로 매우 중요한 의미를 지닌 공간으로 여겨지고 있다. 벽화는 오른쪽 하단의 제단 부분으로 인해서 두 구역으로 자연스럽게 구분되는데, 제단 상단의 벽 전체에는 로제타 장식의 프레임으로 둘러싸인 문과 나선형 홈으로 장식된 기둥 사이에 화려한 차림의 두 여인이 서로 마주보고 서 있는 장면이 그려져 있

도 1-12 프레스코 벽화의 방, 미케네, 기원전 13세기 초, 미케네 고고학 박물관

다. 긴 외투로 몸 전체를 감싼 왼쪽 여인은 오른손에 장검을 짚은 채 왼손을 내밀고 있으며, 붉은색 웃옷을 입은 오른쪽 여인은 오른손에 홀을 들고 있다. 두 여인 사이의 여백 부분에는 작은 나체의 인물 둘이 양손을 뻗은 자세로 그려져 있다. 벽면 하단의 제단 옆 공간에는 양손에 밀 다발을 든 세 번째 여인이 서 있다. 그녀의 치마 부분에 그리핀이 함께 서 있는데, 현재 남아 있는 부분은 노란색 꼬리와 두 앞발뿐이다.

흥미로운 점은 상단에 위치한 두 여인의 복식이 미케네 식인데 반해서 하단의 여인은 미노스 식 의복을 입고 있다는 사실이다. 미케네와 미노스 사회 사이의 교류는 널리 알려진 〈바피오 컵〉을 비롯해서 현재까지 발굴된 다수의 유물들에 의해서 이미 증명된 바 있다. 만약 해당 벽화의 주제가 당시에 행해졌던 종교 의식을 재현한 것이고 그중에서도 세 번째 여인이 미노스의 여사제라면, 당시 그리핀이 상징하는 의미를 크노소스 벽화의 푸른 원숭이와 연계시킨 해석도 가능

하다. 그러나 두 청동기 문명 모두 호메로스의 서사시와 크레타의 미노스 왕국을 둘러싼 신화들 외에는 명확하게 밝혀진 사실들이 많지 않기 때문에 여사제들의 종교 의식에 동반된 동물들이 과연 어떤 상징적 의미를 담고 있는지는 현재로서 단언할 수 없다. 또한 크노소스 유적과 테라 유적에서는 자연 풍경 속에서 자유롭게 뛰노는 돌고래와 날치, 제비 등 다양한 종류의 동물들이 묘사되어 있으며, 이들은 너무나도 자연스럽게 인간과 식물들에 뒤섞여 있어서 종교적 숭배의 대상인지 아니면 자연과 일상에 대한 찬미의 표현인지 분간하기가 쉽지 않다. 그 유명한 크노소스 궁전의 황소 곡예 벽화만 하더라도 현대적 관점에서는 종교 의식을 재현한 것이라고 보기 어려울 정도로 발랄하고 자연스럽지만, 청동기 시대 지중해 세계의 이미지를 현재 우리 시대의 문화적 맥락에서 단순하게 판단할 수는 없는 노릇이다.

청동기 시대 그리스 미술의 도상을 마주하는 관람자들은 고전기 이후 그리스 미술을 감상할 때와 정반대의 어려움을 만나게 된다. 후자의 경우에는 근세 르네상스인들을 비롯해서 너무나도 많은 학자들과 예술가들이 다양한 해석과 각색을 시도한 덕분에 원래의 문맥을 알아보기가 오히려 힘들 지경이라면 전자의 경우에는 감히 해석을 시도하려는 연구자들이 많지 않기 때문에 그 의미를 이해하기가 쉽지 않다. 19세기 말 스파르타 평원의 바피오 지역 벌집형 무덤에서 발굴된 두 점의 유명한 황금 컵들이 또 다른 예이다. 소위 〈바피오 컵〉이라고 불리는 이 호화로운 부조 장식 컵들에는 황소 사냥이 주제로 다루어져 있다. 첫 번째 컵에서는 늠름한 황소들이 숲에서 거닐다가 한 마리가 사냥꾼에 의해서 뒷다리가 밧줄로 묶이는 장면이, 두 번째 컵에서는 황소 한 마리가 그물에 잡혔다가 사납게 몸부림치면서 빠져나오고 또 다른 황소가 사냥꾼들을 공격하는 장면이 연속적으로 묘사되었다. 넓은 어깨와 가는 허리, 넓은 허리띠와 긴 장화 차림의 남자는 소위 '다이달로스 유형'으로 불리는 미노스 중기 소상들의 인체 구조를 떠올리게 하며, 무엇보다도 크노소스 궁전의 유명한 황소 프레스코 벽화와 거의 일치하기 때문에 학자들 사이에서는 이 황금 컵들이 미노스 문명과 미케

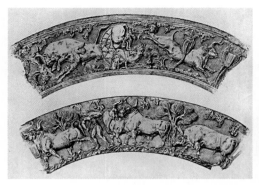

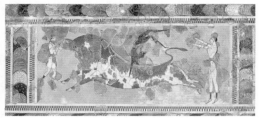

도 1-13 바피오 컵들, 기원전 15세기 초반, 아테네 국립 고고학 박물관(1758, 1759), 에밀 질리에론(Emile Gilliéron)의 드로잉(Arthur Evans, 앞의 책*(Band 3): The great transitional age in the northern and eastern sections of the Palace*, London: Macmillan, 1930, fig.123에서 재인용)

도 1-14 황소 곡예 프레스코화, 크노소스 궁전에서 출토, 기원전 1600-1450년경, 헤라클리온 박물관

네 문명 사이의 교류 관계를 보여 주는 증거로 받아들여지고 있다. 또한 이와 거의 유사한 황소 사냥 장면이 묘사된 상아 부조가 크레타 섬에서 발견된 바 있어서 이 주제가 미노스 사회에서 대단히 중요한 의미를 지니고 있었던 것을 추측할 수 있다.[34]

크노소스 궁전의 프레스코 화에 묘사된 황소 곡예 장면과 유사한 이미지들은 크레타뿐 아니라 히타이트 제국 등 메소포타미아 등지에서도 발견된 바 있는데, 이 지역들에서는 황소가 신성한 동물로서 숭배되었기 때문에 위의 위험천만한 곡예 장면이나 황소 사냥 장면 모두 일상의 모습이 아니라 종교적 상징으로서 다루어졌을 것이라고 보아야 한다. 그렇다고 해도 과연 이 이미지가 어떤 의미를 담고 있는지에 대해서는 여전히 의문이 남는다. 이 컵들에 묘사된 황소들은 분명히 인간이 포획하고자 하는 대상들이지만 궁극적으로는 포획할 수 없는 존

34 크레타, 카트삼바스 지역에서 출토된 상아 상자 부조(기원전 1600-1450년경, 헤라클리온 박물관 소장)를 참조할 것.

재들이다. 한 컵에서는 평화로운 순간에 남자가 황소의 뒷다리를 묶는 데 성공하고 있지만 실제로 제압한 것은 아니다. 또 다른 컵에서는 그물로 가두었다가 실패한 후에 뿔에 받혀서 사방으로 날아가는 인간들의 모습이 생생하게 재현되어 있다. 더 나아가서 크노소스 궁전의 유명한 '황소 곡예' 역시 이처럼 위험천만한 행위를 통해서 고대 크레타인들이 성취하고자 하는 바가 무엇이었는지에 대해서 우리에게 명확하게 알려 주지 않고 있다. 우리가 짐작할 수 있는 것은 이러한 미노스 문명의 벽화들이 종교적 예식과 관련된 주제를 담고 있다는 사실뿐이다. 성스러운 황소를 포획하거나 뛰어넘는 경기 장면이 사제들의 행렬 장면과 밀접하게 연결되어 배치되었다는 점이 이를 뒷받침하는데, 그러면서도 상징적인 주제들이 매우 자연스러운 방식으로 묘사되어 있다는 것이 미노스 미술의 특징이다. 붉은 줄로 묶인 채 바구니에 꽃을 모으고 있는 푸른 원숭이들의 의미를 명확하게 해석하기 어려운 이유도 이 때문이다.

파노프스키가 반복적으로 강조한 것처럼 도상의 의미를 해석하는 데 가장 중요한 전제 조건은 이미지를 생산한 해당 사회의 문화와 상징체계에 대한 이해이다. 특정 주제와 의미를 전달하기 위해서 기호화되고 관례적으로 사용되어 온 이미지의 계보를 추적하는 것으로, 도상학의 일반적인 의미가 이에 해당된다. 우리가 13세기 한 프랑스 고딕 성당의 중앙 현관 상단 부조가 성모의 임종 장면이라는 사실을 쉽게 알 수 있는 것은 동일한 주제가 유사한 형상으로 재현된 사례들이 기독교 건축 미술에서 오랜 세월에 걸쳐 되풀이해서 발견되기 때문이다. 이미지 자료와 함께 고려할 자료는 이 주제와 관련된 문헌 자료들이다. 종교 미술에서는 해당 종교의 경전과 주해서가 중요한 자료가 되며, 개인의 창작물에서는 해당 작가와 후원자, 주문자의 취향과 관련된 문학 작품이나 서신, 기타 문서들이 참고 자료가 될 수 있다. 서양 르네상스 미술품들을 이해하는 데 있어서는 고대 그리스와 로마 저자들의 고전 문헌들이 필수적인 참고 자료가 되었던 것은 르네상스 미술의 후원자와 제작자, 수용자들에게 고전 고대의 문헌들이 상상력의 원천이었기 때문이었다. 고대로부터 현재에 이르기까지 많은 역사적 변화를

거쳐 온 그리스 사회의 조형예술품들에 등장하는 이미지들에 담긴 상징적 의미를 이해하기 위해서는 이와 마찬가지로 해당 도상의 계보뿐 아니라 동시대의 취향과 사고방식에 영향을 미친 종교, 문학, 정치, 경제적 요인들을 알 수 있게 해주는 문헌 자료들에 대한 탐색이 병행되어야 한다. 르네상스 서유럽인들이 고대 그리스의 신화와 문학, 유물들로부터 영감을 얻어서 창의적으로 만들어 낸 도상들이 근대와 현대 유럽 사회에서 '가상의 역사'로서 지속적인 생명력을 발휘했던 상황을 염두에 둔다면 고대 그리스 미술의 도상을 해석하는 문제는 더욱 주의가 필요하다.

고전 그리스의 원형을 찾아서

굳이 미술사를 전공하지 않았더라도 서양 문화에 조금이라도 관심이 있는 이들이라면 제욱시스(Zeuxis)와 아펠레스(Apelles) 같은 고대 그리스 화가들에 대해서 들어 본 적이 있을 것이다. 전자는 기원전 5세기 후반에서 4세기 초반까지, 후자는 알렉산드로스 대왕 시대에 활동했는데, 동시대의 연극을 비롯해서 로마 시대 문헌들에서 여러 차례 언급된 덕분에 실제로는 작품이 전해지지 않았음에도 불구하고 현재까지 위대한 화가의 대명사처럼 이름이 전해지고 있다. 포도송이를 들고 있는 소년을 그린 제욱시스의 작품에 새들이 몰려들었다는 일화나, 아펠레스가 그린 말 그림 앞에서만 실제 말들이 울어 대면서 반응을 보였다는 일화는 서양미술사 개론서나 교양서 등에서 자주 언급된다.[1]

솜씨가 뛰어난 화가가 나무를 너무나도 실감나게 그려서 새들이 날아와 부딪혀 죽곤 했다는 이야기나, 눈알을 마지막으로 그려 넣었더니 용이 실제로 살아나서 그림 밖으로 날아가 버렸다는 이야기는 우리나라와 중국 고사에서도 전해 온다. 현실의 사물을 대체할 정도로 실감나는 표현은 이처럼 동서고금을 막론하고 상투적으로 사용되어 왔다. 그렇지만 유독 그리스 미술에서는 위의 일화들이 고대 그리스 미술가들의 자연주의(Naturalism)와 모방(mimesis) 개념을 뒷받침하는 증거로 여겨진다는 사실이 흥미롭다. 물론 현재까지 전해지는 동시대의 도기화와 모자이크, 그리고 비록 극소수이긴 하지만 무덤 벽화 등을 통해서 확인된 바로는 여타 고대 문명권에 비해서 그리스 미술에서 재현적인 특성이 더욱 강하게 나타나는 것이 사실이다. 그러나 우리가 간과하지 말아야 할 점은 위의 일화들에 대한 확대 해석에서도 엿보이는 것처럼 고대 그리스 미술에 대해서는 이미 정형화된 양식적 틀이 확고하게 자리 잡고 있어서 우리가 실제로 작품을 볼 때에도 이 틀이 마치 카메라 렌즈나 연막과 같이 작용하곤 한다는 것이다.

단적인 사례가 바로 덴마크 미술사학자 랑게(Julius H. Lange, 1838-1896)의 '정면성의 법칙'이다. 그는 고전기 그리스 미술 이전의 고대 문명권들에서 인

1 Pliny, *Naturalis Historia*, 35.66, 95.

체를 묘사할 때 핵심적인 요소들이 감상자를 향해 정면으로 묘사되도록 함으로써 대상에 대해서 명확하고 단순하며 공식적인 인상을 주도록 하는 표현 방식이 원칙적으로 적용되었다고 주장했다.[2] 이처럼 그가 정면성의 법칙을 제안한 것은 고전기 이후의 그리스 문명과 그 이전의 고대 문명 전반을 비교하기 위한 목적이었다. 그리스 고전기 이전이라고 했을 때는 아케익기 그리스 미술까지 포함되는데, 예를 들어서 쿠로스상과 코레상 등 기원전 7세기와 6세기의 그리스 인물상들도 여기에 해당된다. 그러나 현재까지 정면성의 법칙에 대해서는 고대 이집트와 메소포타미아 등 서구 학자들이 고대 오리엔트 문명이라고 불러 온 문화권역만의 특징으로 받아들이고, 그리스와 로마 등 '고대 서양 문명'에서는 경직되지 않은 자연주의 양식이 마치 이 문화권역의 영원하고도 본질적인 속성인 것처럼 여기는 경우가 많다.

그리스 조각의 경우에는 자연주의에 대한 일반적 통념 외에도 이상적인 인체의 아름다움에 대한 확고한 기대를 벗어나기가 거의 불가능하다. 로마 시대 저자들이 그리스 조각가들의 경이로운 솜씨를 찬양하면서 특정 작품들에 대해서 수사적이고 생생한 묘사를 여러 곳에 남겼을 뿐만 아니라 근세 애호가들의 보수 작업을 통해서 다듬어진 로마 시대의 복제품들이 관람자들 앞에 수세기 동안 지속적으로 노출되었기 때문이다. 이러한 조각상들은 르네상스 시대 이후 서양 사회의 상류층과 지식인들에게 적극적으로 수용되었으며, 폴리클레이토스(Polykleitos), 미론(Myron), 페이디아스(Pheidias), 프락시텔레스(Praxiteles), 스코파스(Skopas) 등 그리스 고전기 거장들의 창작품으로서 감상, 분석되었다. 빙켈만 이후 근세 미술사학의 학문적 토대가 되었던 자료들도 바로 이러한 복제품들이었다. 그렇지만 19세기 말부터 본격화된 고전 고고학의 발전과 더불어서

2 Julius Lange, *Billedkunstens Fremstilling af Menneskeskikkelsen i dens ældste Periode indtil Højdepunktet af den græske Kunst*, Copenhagen, 1892. 랑게의 저서가 후대 그리스 조각사 연구에 미친 영향에 대해서는 A. A. Donohue, *Greek Sculpture and the Problem of Description*, Cambridge University Press, 2005, pp. 110-111과 n.270 참조.

고대 그리스 미술의 실체에 대한 과학적 접근이 강조되자 이러한 복제품들은 마치 "다음 층으로 도달한 다음에 버려지는 사다리와 같이" 여겨지기 시작했다. 20세기 이후 대부분의 로마 시대 복제품들은 고전기 그리스가 아니라 로마 제정 시대 조각 양식을 연구하는 자료로서 분석되었으며, 특히 르네상스 시대와 바로크 시대 동안 고도의 보수작업이 이루어진 작품들은 유럽의 박물관들에서도 복도나 수장고로 밀려나게 되었다. 그러나 이들이 고전 미술사학의 성장에 기여한 역할만큼은 아무도 부정할 수 없다. 이들을 통해서 근세 서양 사회는 고대 그리스에 대한 애정을 지속적으로 키워 나갔으며, 덕분에 현재 고전 고고학과 미술사학이 싹을 틔우게 되었기 때문이다. 이러한 전개는 마치 고전주의와 신고전주의의 껍질 속에서 고전 고대의 실체가 다시 채워지는 것과도 같았다.

1. 그리스 조각의 양식사적 패러다임에 대한 고찰[3]

서양미술사에서 교본이 되었던 그리스 고전기 조각상 대부분이 이탈리아에서 발견된 헬레니즘 시대와 로마 시대의 복제품들이다. 그중 하나가 일명 〈퓌티아의 아폴론(Pythian Apollo)〉이라고도 불리는 〈벨베데레 아폴론〉이다. 현재는 고전기 후기 거장인 프락시텔레스 유파의 아류작으로 취급되고 있지만, 신고전주의 미학의 선도자였던 빙켈만은 이 조각상을 고전기 조각의 정점으로 높이 평가했다.[4] 그의 견해는 당시 유럽 사회에 결정적인 영향을 미쳤던 이탈리아 르네상스 미술의 전통에 연유한 것이었다. 〈벨베데레 아폴론〉은 15세기에 로마의 에스퀼리누스 언덕에서 발굴된 것으로 알려져 있는데 후에 교황 율리우스 2세가 된 줄리아노 델라 로베레(Giuliano della Rovere, 1443-1513)가 구입한 후 1509년 바티칸 궁정의 벨베데레 정원에 전시되었으며 판화와 조각 등을 통해 여러 차례 복제되어 유럽 사회에 퍼져 나갔다. 1490년대에 이탈리아 조각가 안티코(Antico, 본명 Pier Jacopo Alari Bonacolsi, 1460-1528)가 곤차가 궁정을 위해서 만든 청동 복제본과 1530년대에 판화가 라이몬디(Marcantonio Raimondi, 1480-1534)가 제작한 동판화, 그리고 18세기 말 프랑스 계몽주의자 디드로(Denis Diderot, 1713-1784)의 『백과사전』에 실린 소묘 등을 보면 이 조각상이 동시대와 후대에 얼마나 큰 인기를 끌었는지 알 수 있다.

15세기에 발견될 당시 〈벨베데레 아폴론〉은 양손이 유실된 상태였다. 르네상스 예술가들은 상상력과 창의성을 발휘해서 이 부분을 메워 나갔는데, 그 과정에서 여러 가지 재구성이 이루어졌다. 안티코의 소형 복제상은 오른팔을 몸 가까

3 본 절의 내용은 조은정, 「플리니우스의 폴리클레이토스와 미론: 그리스 조각 양식에 대한 로마인들의 관점」, 『서양미술사학회 논문집』 36집(2012)을 근간으로 확대, 재구성한 것임.

4 J. J. Winckelmann, *History of the Art of Antiquity*, trans. by Harry Francis Mallgrave, Getty Research Institute: LA. 2006, pp. 333-334.

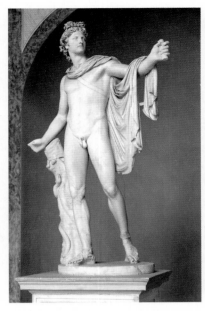

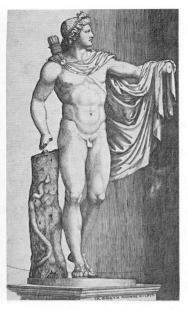

도 2-1 〈벨베데레 아폴론〉, 바티칸 박물관,
기원전 4세기 작품에 대한 로마 시대
복제본(16세기의 보수 후 모습)

도 2-2 라이몬디(Marcantonio Raimondi)의
인그레이빙화, 1530년대, 뉴욕, 메트로폴리탄
미술관(소장번호 49.97.114)

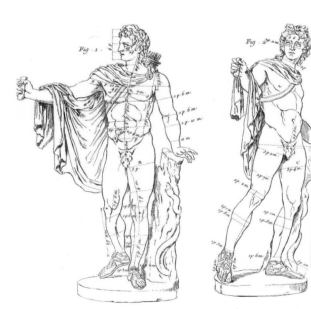

도 2-3 디드로와 달랑베르의 『백과사전(*Encyclopédie*)』 vol.3(1763)
삽화 XXXV: 〈데생: 퓌티아 아폴론의 비례〉

이 늘어뜨리고 왼팔을 앞으로 뻗어서 다소 조심스러운 자세를 취하고 있다. 반면에 1532년 이 조각상의 보수를 맡았던 몬토르솔리(Giovanni Angelo Montorsoli, 1507-1563)는 오른팔을 바깥쪽으로 뻗어서 긴장감과 동세가 드러나도록 했다. 이처럼 임의적인 보수 작업 방식은 고대 조각의 본래 모습을 정확하게 밝혀내는 것이 르네상스 유럽 소장가들의 중요한 관심사가 아니었음을 보여 준다. 19세기 후반까지도 당대의 유명한 조각가를 고용해서 고대의 조각상을 '완성'시키는 것은 유럽 사회에서 보편화된 현상이었던 것이다. 〈벨베데레 아폴론〉은 이후 르네상스 아카데미즘의 전형으로서 근대 유럽 미술교육에서 적극적으로 활용되었다. 예를 들어 18세기 유럽 계몽주의의 교과서였던 디드로와 달랑베르의 백과사전 도판에서도 이 조각상은 미술가들을 위한 소묘 교본으로서 이상적인 인체 비례와 동세의 본보기로 제시되고 있다.

1) 로마 시대 복제본과 근세 서양미술사학[5]

근세 미술사학의 아버지라고 불리는 요한 요아힘 빙켈만의 미술사관과 연구 방법론에서 흥미로운 점은 〈벨베데레 아폴론〉을 비롯해서 〈벨베데레의 안티노우스〉 등 자신이 그리스 고전기 양식의 최고 절정으로 평가했던 작품들을 직접 목격하기도 전에 이미 그리스 미술의 고전적 가치에 대한 견해를 확고하게 구축하고 있었다는 사실이다. 그가 유럽 학계에서 일대 총아가 되도록 해 준 『회화와 조각에서의 그리스 작품 모방에 대한 고찰』(1755)은 작센 왕가의 선제후 프리드리히 아우구스투스(August II der Starker, 1670-1733)가 수집했던 드레스덴 궁정의 고대 미술품들에 기반을 둔 것이었다. 이 수집품들 중에서 널리 알려진 것들은 페이디아스의 원작에 대한 복제품인 〈아테나 렘니아(Athena Lemnia)〉와

5 해당 부분은 「플리니우스의 폴리클레이토스와 미론: 그리스 조각 양식에 대한 로마인들의 관점」(서양미술사학회 논문집 36집, 2012)의 내용을 수정, 보완하여 재구성한 것임.

폴리클레이토스의 〈디아두메노스(Diadumenos)〉 복제품 등 소수에 불과하며, 그나마도 이 수집품들이 목록과 함께 정비된 것이 1785년경이기 때문에 빙켈만이 저서를 집필할 당시에 해당 조각상들을 직접 접했다고 확신하기 어렵다. 실제로 그는 『회화와 조각에서의 그리스 작품 모방에 대한 고찰』에서 이 작품들에 대해서 언급하지 않았다. 그가 그리스 미술의 "고귀한 단순함과 고요한 위대함(edle Einfalt und stille Größe)"을 보여 주는 대표작으로 칭송했던 라오콘 군상 역시 1755년 11월 로마에 도착하기 전까지는 실물을 보지 못했으며, 드레스덴 왕실 정원에 놓여 있던 석고 복제본만을 토대로 기술했던 것이다.

고대 그리스 미술 연구에서 기원전 5세기 인체 조각의 형식을 이상적인 규범으로 삼고 이전과 이후 시대의 형식적 전개를 '고졸'하다거나 '바로크적'이라고 구분하는 고전주의적 관점은 근세 이후 서구 미학과 미술사학 전반의 흐름에서 핵심적인 위치를 차지해 왔다. 그 가운데서도 빙켈만은 소위 양식사적 미술사학의 창시자로서 절대적인 역할을 담당했다. 그의 이론 중에서도 핵심적인 부분은 미술의 역사에서 조형 양식이 유기적으로 순환된다는 주장과, 객관적이고 절대적인 미학적 규범이 존재한다는 주장이다. 한편으로는 시대 양식을 생명체와 같이 탄생, 성장, 성숙, 쇠퇴, 소멸을 거쳐 재탄생되는 자연스러운 흐름과 변천의 대상으로 보면서도, 다른 한편으로는 동시대 미술의 비평 기준이 되는 객관적인 규범이 고대 미술의 역사에 담겨 있다고 믿었던 것이다. 그의 이러한 신념은 다원성과 주관성, 불확실성이 팽배해서 미술사학자들은 감히 동시대 미술에 대해서 비평할 엄두도 내지 못하고 있는 현대 미술계의 상황과 비교해 볼 때 부럽기까지 하다. 빙켈만은 『고대 미술사』 서문 첫머리에서 자신이 저술하려는 '역사'가 미술의 역사나 변천 과정에 대한 단순한 기술이 아니라 그리스어 '이스토리아(ίστορία)'가 지닌 넓은 의미의 개념이라고 당당하게 천명했다. 여기서 그가 주장했던 바는 미술사학자가 단순히 과거의 사실을 서술하는 데 그치지 말고 현재의 상황에 대한 판단 근거로서 활용해야 한다는 사실이었다.

고대 그리스 사회에서 이스토리아는 조사와 탐구를 통해서 습득된 지식, 또

는 그러한 지식을 습득하는 행위를 가리키는 개념이었다. 역사학의 아버지로 칭송받고 있는 헤로도토스는 자신의 저서에서 이집트에 관한 내용이 모두 '스스로 목격한 바(ὄψις)'와 '판단한 바(γνώμη)', 그리고 '조사한 바(ἱστορία)'에 근거한 결과라고 자랑했던 것이다.[6] 그의 이러한 기술은 그리스인들이 세상에 대한 지식을 습득하는 방법을 어떻게 분류했는지 암시해 준다. 그보다 한 세대 후에 활동했던 아리스토텔레스 역시 이스토리아 개념에 대해서 비슷한 이야기를 남긴 바 있다. 그는 역사가와 시인을 비교하면서 전자에 비해서 후자는 실제로 일어난 일이 아니라 일어났을 법한 일에 관심을 두는 사람이라고 설명했던 것이다.[7] 이처럼 이스토리아라는 단어에는 '판단의 근거가 되는 과거 사실에 대한 조사 활동'과 그 성과물로서의 '지식'이 내포되어 있음을 보여 준다.

명사 ἱστορία는 동사 οἶδα(know, 알다, 알게 되다)의 어간인 ἰδ –에서 온 낱말로서 원래의 뜻은 '앎, 지식(knowledge)'이었다. 여기서 중요한 사실은 이스토리아가 우연히 얻어진 지식이 아니라 체계적인 관찰과 탐구를 통해 얻은 지식이라는 점이다. 이 의미에서 과거의 사건과 인물들에 대한 기록을 통해 얻어진 지식이란 뜻으로 발전했고, 마지막에는 역사적 사실을 기록하는 학문의 의미로까지 발전하게 되었던 것이다. 헬레니즘과 로마의 수사학자들이 이스토리아를 중시했던 것도, 적절하고 세련된 어법을 학습하는 데 있어서 특정 단어가 과거에 여러 구문 안에서 어떻게 사용되어 왔는지 단어의 '역사(ἱστορία)'를 익히는 것이 효과적이라고 생각했기 때문이었다. 빙켈만의 역사관은 이러한 고전 수사학의 전통과 맥을 같이하고 있다. 그는 고대 미술의 역사가 미술의 본질에 대한 올바른 지식과 교훈을 준다고 여겼으며, 특히 자신의 동시대 작가들과 관람자들이 미적 판단력과 취향을 높이는 데 고대 미술에 대한 지식이 교육적 역할을 한다고 보았다.

현시점에서 볼 때 고대 그리스 미술에 대한 빙켈만의 지식이나 평가 기준은

6 Herodotos, *Histories*, 2.99.1.

7 Aristotle, *Poetics*, 1451a.

많은 오류를 담고 있다. 단적인 예로 1762년 폼페이와 헤르쿨라네움의 유적 발굴 현장에서 그 유명한 〈도리포로스〉 상 복제본을 알아보지 못했던 일화를 들 수 있다. 그러나 이러한 오류는 빙켈만 개인의 한계라기보다는 19세기 후반까지 고전 고고학이라는 학문 자체가 거의 발아 단계에 머물러 있었던 전반적인 상황에서 기인한 것이다. 그 스스로는 '작품을 직접 보지 않고 다른 사람들의 눈과 드로잉, 판화 등에 의지해서 판단을 하는 데서 비롯된 잘못'에 대해서 여러 차례 경고한 바 있었다.

빙켈만의 예리한 감식안을 보여 주는 사례 중 하나가 바로 〈헤라클레스와 안타이오스〉이다. 이 작품은 1503년부터 바티칸의 벨베데레 궁전에 전시되어 있다가 1564년 교황 피우스 4세의 선물로 메디치가의 코시모 1세에게 보내져서 현재까지 이곳에 소장되어 있는데, 르네상스와 바로크 시대 동안 엄청난 인기와 명성을 누렸다. 어떤 예술가는 고대 조각품들 중에서 가장 아름다운 걸작이라고 칭했을 정도였다. 로토(Lorenzo Lotto, 1480-1556)가 그린 안드레아 오도니(Andrea Odoni, 1488-1545)의 초상화를 보면 배경에 이 조각상의 복제본이 묘사되어 있다. 로토는 이 유명한 베네치아의 고미술품 수집상을 둘러싼 고전 조각의 걸작들 사이에 이 조각품을 포함시켰던 것이다. 로마를 방문해서 고대 조각품에 대한 방대한 스케치를 남겼던 16세기 네덜란드 화가 헤임스케르크(Maarten van Heemskerck, 1498-1574) 역시 이 조각상에서 깊은 인상을 받았다. 그는 1532년부터 1536년까지 약 5년 동안 로마에 체류하면서 고대 유적뿐 아니라 당대 명문가의 컬렉션들을 찾아다니면서 고대 조각상들에 대해서 스케치했는데, 하를렘으로 돌아온 후에는 이 이미지들을 자신의 작업에 적극적으로 활용했다. 1547년에 제작한 〈성 제롬이 있는 풍경〉에는 사투르누스 신전의 폐허 한가운데 이 조각상이 우뚝 세워져 있는 것을 볼 수 있다. 작가는 콜로세움의 잔해와 판테온, 트라야누스의 기념주 등 고대 세계를 대표하는 유적들과 함께 테베레 강을 의인화한 조각상과 〈헤라클레스와 안타이오스〉 조각상 두 점을 특별히 강조했다.

이처럼 르네상스와 바로크 시대 동안 해당 조각상에 쏟아진 찬사를 생각해

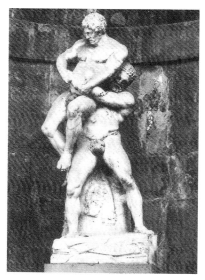

도 2-4 〈헤라클레스와 안타이오스〉,
헬레니즘 시대의 청동 조각에 대한 로마 시대의
복제품, 대리석, 피렌체, 팔라초 피티 박물관

도 2-5 헤임스케르크의 스케치, 1532 - 1536년경 (스케치북 I.
f.59), 베를린 국립 박물관

도 2-6 헤임스케르크, 〈성 제롬이 있는 풍경〉, 1547년, 리히텐슈타인 왕실컬렉션

본다면 빙켈만이 『고대 미술사』에서 〈헤라클레스와 안타이오스〉를 "절반이 넘는 부분이 후대에 복원된 신통치 않은 작품"이라고 혹평했던 것은 매우 도발적인 행위였다. 그러나 실제로 〈헤라클레스와 안타이오스〉는 근세 조각가에 의해서 상당 부분 보수가 이루어졌기 때문에 그의 지적은 정당하다고 할 만하다. 헤임스케르크가 남긴 1530년대 스케치를 현재 조각상의 모습과 비교해 보면 안타이오스의 몸은 거의 재창조된 것이나 다름없다(도 2-5).

1762년 헤르쿨라네움 발굴 당시 빙켈만이 폴리클레이토스의 〈도리포로스〉를 알아보지 못한 것에 대해서 후대 학자들의 조롱이 쏟아진 이유 중 하나는 이 고대 조각가에 대해서 빙켈만이 특별한 의미를 부여했던 사실이었다. 그는 그리스 미술의 역사를 '옛 시대의 양식', '숭고한 양식', '아름다운 양식', '모방가들의 양식'으로 나누면서 폴리클레이토스를 양식 구분의 기준점이자 규범으로 강조했다. 빙켈만은 그리스 미술의 제2양식을 '숭고한 양식'이라고 부르는 이유가 해당 작가들이 아름다움과 함께 장엄함을 추구했기 때문이라고 설명하면서 "폴리클레이토스를 위시한 이 양식의 조각가들은 '네모지거나 각진' 윤곽선을 유지하면서 인체의 부분과 전체 사이의 적절한 비례를 만들어 냈고, 이 때문에 아름다움을 어느 정도 희생했다."고 주장했다. 그리고 뒤이은 제3기 '아름다운 양식' 조각가들에 대해서도 폴리클레이토스와의 비교를 통해서 차이점을 설명하고 있다.[8] 이처럼 자신만만한 서술 내용 때문에 자신이 시대 양식의 기준점으로 삼았던 폴리클레이토스의 대표작을 알아보지 못한 빙켈만의 실수가 더욱 두드러졌던 것이다.

그러나 앞서 말한 바와 같이 폴리클레이토스의 개인 양식에 대한 감식안의 결여는 빙켈만 개인에 국한된 문제라기보다는 그 시대 전체가 공유했던 바였다. 실제로 나폴리 국립 고고학 박물관의 이 운동선수 상이 그 유명한 폴리클레이토스의 〈도리포로스〉에 대한 복제품이라는 학설이 등장한 것은 약 백여 년 후인 19세기 후반의 일이었다. 한 젊은 독일 고고학자가 용감하게 이러한 주장을 내세우

8 Winckelmann, 앞의 책, pp. 232-234 참조.

면서 폴리클레이토스의 개인 양식에 대한 연구가 보다 활성화되었던 것이다.[9] 19세기 말 유럽과 미국에서 대중적인 인기를 끌었던 베데커 여행 안내서에는 나폴리 국립 고고학 박물관의 해당 조각상에 대해서 다음과 같은 설명이 실려 있다. "이 조각상은 소위 아도니스 상이라고 불리고 있으며, 상당 부분이 보수되었다. 폼페이의 팔라이스트라(체육 단련장)에서 발견된 운동선수 상으로 왼손은 원래 유실되었으나 현재 복원되었다. 이 조각상은 폴리클레이토스의 〈도리포로스〉 복제품으로 추정되고 있다."[10] 베데커의 여행 안내서에서도 드러나는 것처럼 빙켈만 시대 이후 약 백여 년이 지난 시점에서도 나폴리 박물관의 〈도리포로스〉는 여전히 아도니스 상으로 더 널리 알려져 있었다.

이처럼 그리스와 로마 시대 조각상들 대부분이 르네상스 시대 이후 고전주의 인문학자들과 애호가들의 지속적인 사랑을 받았음에도 불구하고, 이들의 실체가 밝혀진 것은 훨씬 후대였다. 1520년대에 체시 가문의 고미술품 컬렉션에 포함되어 있다가 1622년에 루도비시 가문의 컬렉션으로 옮겨진 소위 〈루도비시 유노(Ludovisi Juno)〉 두상이 또 하나의 예이다. 높이 1m가 넘는 이 거대한 두상은 독일의 대문호 괴테(Johann Wolfgang von Goethe, 1749-1832)가 1787년 이탈리아 여행 때 복제품을 따로 구입할 정도로 지극하게 아꼈던 고대 조각상이었다. 그는 "그녀는 내가 처음으로 사랑에 빠진 로마 미술품인데, 드디어 손에 넣게 되었다. 이 예술품에 대해서 제대로 표현하기에 언어는 충분치 않다. 이것은 마치 호메로스 자신이 지어낸 서사시와 같다."라고 소감을 밝혔다.[11] 현재는 아우구스투스 황제의 조

9 Karl Friederichs, "Der Doryphoros des Polyklet", *Programm zum Winckelmannsfeste der Archäologischen Gesellschaft zu Berlin, Band 23*, Berlin, 1863; 나폴리 도리포로스에 대한 미술 사학자들의 연구에 대해서는 Adolf Borbein, "Polykleitos", in Olga Palagia & J. J. Pollitt, eds., *Personal Styles in Greek Sculpture*, Cambridge, 1996, pp. 67-68, n.3 참조.

10 Karl Baedeker, *Italy: Handbook for Travellers: third part, Southern Italy and Sicily, with excursions to the Lipari Islands, Malta, Sardinia, Tunis, and Corfu*, London, 1896, p. 61.

11 P. P. Bober & R. O. Rubinstein, *Renaissance Artists and Antique Sculpture: A Handbook of Sources*, Harvey Miller Publishers: London, 2010, no.6, p. 59에서 재인용.

도 2-7 〈루도비시 유노〉, 로마 시대, 대리석, 국립
로마 박물관

도 2-8 윌리엄 티드, 〈루도비시 유노〉 복제 도기상,
1850년경, 빅토리아 앨버트 박물관(소장번호
2781.1901)

카인 소 안토니아(Antonia Minor, 기원전 36 – 서기 37)의 초상 조각으로 밝혀졌지
만, 이 조각상은 여전히 유노 여신상이라는 이름으로 더 많이 알려져 있다.

　양식적인 측면에서 보자면 〈루도비시 유노〉 상은 소위 신 아티카 양식(Neo
Attic Style)으로 분류되는데, 이러한 복고 취향은 서기 1-2세기경 로마 황실, 그
중에서도 하드리아누스 황제 시대의 공식 조형물들에서 자주 발견되었던 것이
다. 빙켈만의 분류에 따른다면 그리스 미술의 쇠퇴기에 해당하는 '모방가들의
양식'에 속하지만, 18세기와 19세기를 통틀어서 유럽 사회에서 이 조각상만큼
인기가 많았던 경우도 드물었다. 현재 런던 빅토리아 앨버트 박물관에 소장된 19
세기의 복제품은 〈루도비시 유노〉의 인기가 산업화된 사례이다. 이것은 영국 코
플랜드 자기 회사가 티드(William Theed, 1804-1891)에게 의뢰하여 제작한 높
이가 약 60cm 정도 되는 소형 자기상이다. 티드는 로마에서 수학한 미술가로서
1842년부터 왕립 아카데미 전시회에 작품을 출품할 정도로 확고한 위상을 지니
고 있었으며, 코플랜드 회사는 1845년 대박람회에서 고전 대리석 조각상의 느낌

을 충실히 살리기 위해서 무광택의 자기 제작 기법을 선보여서 찬사를 받은 바 있었다. 이들의 협력을 통해서 괴테가 누렸던 고전주의적 취향이 한 세기 후에는 유럽 사회에서 대중적이고 상업적인 범위로 확대되었던 것이다.

　근세 고전주의와 신고전주의 인문학의 거장들이 고전 조각상의 주제나 작가, 시대, 양식, 기법 등에 대해 놀라울 정도로 무지했던 사실을 보여 주는 일화들은 무수히 많다. 그 배경에는 특정 그리스 조각의 유형을 하나의 모델로 삼아서 다양한 복제, 변형본을 생산해 낸 로마 조각가들의 작업 방식과 미술 시장의 상황이 자리 잡고 있었다. 특히 폴리클레이토스의 작품은 빙켈만이 한눈에 알아보지 못했던 것이 이해가 갈 정도로 로마 시대 동안 다양한 주제에 활용되었던 것이다. 〈도리포로스〉 복제본이 놓여 있던 나폴리 국립 박물관에는 이와 유사한 자세와 형태를 지닌 청년상이 또 하나 소장되어 있었다. 르네상스와 바로크 시대 동안 파르네제 가문 컬렉션에 속해 있다가 18세기에 나폴리로 옮겨진 이 조각상은 현재 로마 황제 하드리아누스의 동성 애인으로 유명한 안티노우스의 초상 조각으로 밝혀졌지만, 이탈리아 르네상스 사회에서는 바쿠스 신상 또는 청년 운동 선수 상 등으로 불리기도 했다. 이 조각상을 비롯해서 16세기 이후 서유럽 미술가들과 학자들에게 잘 알려진 작품들 중에는 폴리클레이토스의 도리포로스 자세와 비례를 본뜬 것으로 추정되는 사례들이 여럿 있다. 이처럼 다양한 로마 시대의 복제본들과 변형본들 사이에서 고전기 그리스 원본 도리포로스의 양식적 특징을 유추해 낸다는 것이 빙켈만과 근세 미술사학자들에게 얼마나 어려운 과제였을지 짐작하고도 남는 대목이다.

2) 복원, 보수, 재창조

르네상스 시대에 〈검투사들(Gladiatori)〉이라는 이름으로 알려졌던 어떤 조각상의 복원 과정은 이상주의적 미술사학이 앞서 나간 길을 실증적 고고학이 뒤늦게 따라잡아 가는 여정을 잘 보여 준다.[12] 이 조각 군상은 파우사니아스가 아테네 여

행기에서 언급한 크리티오스(Kritios)와 네시오테스(Nesiotes)의 〈참주 살해자들〉의 복제본으로 추정되는데, 해당 조각상은 기원전 514년에 아테네에서 일어난 유명한 정치적 사건을 다룬 것이었다. 참주 히파르코스(Hipparchos)가 폭정을 자행하자 하르모디오스(Harmodios)와 아리스토게이톤(Aristogeiton)이라는 두 인물이 대중 앞에서 이 참주를 습격해서 살해했던 것이다. 이들은 곧바로 붙잡혀서 처형당했지만 참주정 체제를 무너뜨리는 기폭제가 되었다. 이 사건을 기념하기 위해서 조각가 안테노르(Antenor)가 제작한 청동상 원본은 페르시아 전쟁 때 크세르크세스 군대에 의해 약탈당했지만 아테네 시정부가 두 조각가들에게 다시 제작을 의뢰해서 기원전 477년에 봉헌했다는 이야기를 서기 2세기경의 여행가 파우사니아스가 기록한 바 있다.[13] 아케익기에 해당하는 안테노르와 초기 고전기에 해당하는 크리티오스와 네시오테스 사이에는 분명히 양식적 차이가 존재했을 것이다. 그러나 원본 조각상이 도시국가 아테네의 역사에서 지니고 있었던 정치적 중요성을 고려한다면, 크리티오스와 네시오테스가 조각상을 다시 제작할 때 안테노르의 원작이 가진 느낌을 최대한 살리기 위해서 의도적으로 반세기 전의 복고 양식을 취했을 가능성도 있다.

 문제의 조각상들은 16세기 초에 팔라초 메디치 마다마(Palazzo Medici Madama)에 소장되어 있다가 1586년에 팔라초 파르네제(Palazzo Farnese)로 이전되었으며 1790년경에 나폴리 국립 고고학 박물관에 귀속되었다. 두 인물상 중에서 아리스토게이톤 상은 나폴리 박물관에 소장된 후에 몇 차례의 복원 작업을 거쳤는데, 처음 복원된 두상은 실제보다 훨씬 후대 양식에 속하게 되었다. 20세기 초 A. W. 로렌스(Arnold W. Lawrence, 1900-1991)는 1929년에 출판한 저서 『고전 조각(Classical Sculpture)』에서 "아리스토게이톤의 현재 두상은 부자연스러우며, 스코파스 유파의 기원전 4세기 양식에 가깝다."고 지적했는데, 당

12 이 조각상은 현재 나폴리 국립 고고학 박물관에 소장되어 있다(소장번호 6009, 6010).

13 Pausanias, *Description of Greece*, I.8.5.

도 2-9 1920년대 〈참주 살해자들〉의 보수 상태(Arnold W. Lawrence, *Classical Sculpture*, London, 1929, pl.25)

도 2-10 16세기 후반에 제작된 아리스토게이톤 상 스케치(Cambridge Sketchbook, f.4, Cambridge Trinity College Library)

시 그가 첨부한 조각상 사진을 보면 이러한 지적이 정당한 것임을 알 수 있다(도 2-9). 그의 주장에 더욱 힘을 실어 주었던 근거는 1929년 당시에 바티칸 박물관 지하실에서 발견된 로마 시대의 석고 두상들이었다. 청동 원본을 토대로 여러 점 복제한 것이 분명한 이 두상들 가운데 하나가 〈참주 살해자들〉 중 다른 한 명인 하르모디오스의 두상과 매우 흡사했기 때문이다. 이 두상이 지닌 초기 고전기 시대 양식의 특징을 토대로 로렌스는 아리스토게이톤 상의 원래 두상 역시 당시의 복원 상태와는 달랐을 것으로 추측했다.[14] '아라비아의 로렌스'라는 별칭으로 유

14 A. W. Lawrence, *Classical Sculpture*, London, 1929, pp. 159-160.

명한 탐험가 로렌스(Thomas E. Lawrence, 1888-1935)의 동생이기도 한 아놀드 로렌스가 『고전 조각』을 저술했던 때는 29세의 젊은 나이였다. 그럼에도 불구하고 이 책은 후속 연구자 세대에게 고대 그리스 조각의 시대 양식에 대한 일종의 지침서 역할을 하게 되었던 것이다. 로렌스는 서문에서 '최근' 급속한 발전을 보이고 있는 고고학적 연구 성과들을 첨부하여 그리스 조각 양식을 정리하는 것을 목표로 한다고 선언했는데, 그 저변에는 20세기 초까지의 양식사 연구에서 많은 오류가 발견되었다는 지적이 깔려 있었다.

로렌스의 양식사적 분류 기준 역시 빙켈만과 마찬가지로 조형 양식의 역사적 전개에 있어서 플리니우스의 문헌에 상당 부분 의존하고 있다. 그러나 다른 한편으로는 아테네 영국 연구원과 로마 영국 연구원에서 수학하면서 쌓은 고고학적 지식을 토대로 해서 아케익기와 고전기, 헬레니즘과 로마 공화정, 제정 시대의 조각 양식에 대해 보다 구체적이고 실증적으로 분석할 수 있었다. 특히 〈참주 살해자들〉은 로렌스가 아케익기(기원전 530-470)로부터 고전기로 이행되는 과정에서 아티카 조각가들이 양식 발전을 선도한 증거 사례로서 중요하게 여겼던 작품이었으므로, 아리스토게이톤의 두상과 나머지 부분 사이의 양식적 괴리, 원본과 복제본 사이의 관계를 더욱 예리하게 지적할 수 있었다. 현재 나폴리 박물관의 아리스토게이톤 상은 후에 로마 콘세르바토리 박물관에서 발견된 복제본 두상으로 다시 복원한 결과물이다.[15]

16세기 후반 한 이탈리아 작가가 남긴 스케치에서는 두상과 양팔이 유실된 상태의 아리스토게이톤 상이 실제 조각상의 모습보다 훨씬 더 고전기 전성기 양식에 가깝게 묘사되어 있다(도 2-10). 두 참주 살해자들의 몸 근육과 제시는 기원전 5세기 초 그리스 조각의 일반적인 시대 양식보다도 더 경직되고 복고적인 경향이 강한데 비해서 근세 화가는 훨씬 더 자연스럽고 유연하게 등과 둔부

15 이 교체 작업을 뒷받침하는 〈참주 살해자들〉의 청동 원본에 대한 석고본 조각들이 1954년 바이아 (Baiae)에서 발굴되기도 했다. 이에 대해서는 Carol C. Mattusch, *Greek Bronzes statuary: From the Beginnings through the Fifth Century B.C.*, Cornell University Press, 1988, pp. 119-127 참조.

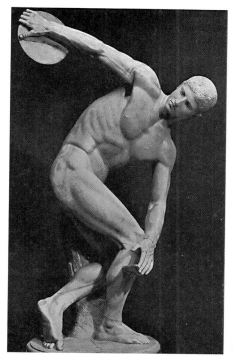 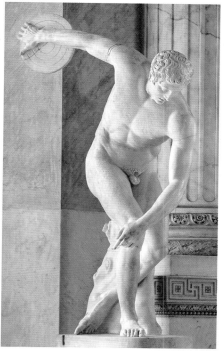

도 2-11 미론, 〈디스코볼로스〉, 고전기 원본에 대한
로마 시대 복제본(1세기 초), 대리석, 국립 로마
박물관(테르메 팔라초 마시모)(소장번호 126371)

도 2-12 미론, 〈디스코볼로스〉, 고전기 원본에 대한
로마 시대 복제본(2세기 초), 대리석, 영국 박물관
(소장번호 BM 1805.0703.43)

의 근육을 표현하고 있다. 머리카락과 얼굴 표정, 양팔의 자세를 통해서 표현되
는 동세가 고전기 초기로부터 중기로의 양식적 발전을 판단하는 중요한 근거였
다는 점을 생각하면, 헬레니즘과 로마 시대 조각 양식에 익숙했던 르네상스 말기
화가의 성향이 투영된 것은 당연한 결과라고 하겠다.

널리 알려진 미론의 〈원반 던지는 사람(디스코볼로스)〉 역시 고전기 그리스
조각상에 대한 근세 취향과 선입견으로 인해서 영향을 받은 사례이다. 고전기 초
기 작품인 원본에 대해서 여러 점의 복제본이 남아 있는데, 그 가운데 테르메 박
물관에 소장된 소위 〈란첼로티 디스코볼로스(Lacelotti Discobolos)〉와 런던 영
국 박물관에 소장된 〈타운리 디스코볼로스(Townley Discobolos)〉를 비교하면
그 차이가 확연히 드러난다. 두 작품 모두 18세기 말에 발견되었는데, 티볼리의

하드리아누스 빌라에서 발견된 후자를 영국 수집가 타운리(Charles Townley, 1737-1805)가 1791년 구입할 당시에 이미 두상이 현재 상태로 복원된 후였다. 타운리는 자신의 복제본이 원본에 충실한 것으로 생각했다. 그가 얼마나 이 수집품을 자랑스럽게 여겼는지는 당시 런던 화단에서 명성을 떨치고 있던 화가 조파니(Johan Zoffany, 1733-1810)에게 주문한 자신의 조각 갤러리 그림에 〈디스코볼로스〉를 삽입하도록 했던 데서도 알 수 있다.[16] 이 그림은 이미 1790년에 완성된 상태였지만 타운리는 굳이 8년 후에 폴리클레이토스의 조각상을 덧붙이도록 요구했던 것이다.

그러나 해당 조각상은 얼마 지나지 않아서 원본에 대한 정확성을 의심받게 되었으며, 명성 역시 곧 수그러들었다. 가장 결정적인 타격은 고대 문헌에 기록된 미론의 원작에 대한 설명이었다. 서기 2세기경에 활동했던 수사학자 루키아누스는 이 유명한 조각상을 직접 목격했던 관람자가 친구에게 자랑하면서 "원반을 쥔 손을 향해 고개를 돌리고 있는" 조각상의 자세를 상세하게 묘사하는 내용을 기술한 바 있다.[17] 루키아누스의 이야기에 등장하는 로마 시대 수다쟁이의 서술은 자신의 앞쪽 바닥을 바라보고 고개를 숙이고 있는 타운리 조각상과는 상충하지만, 란첼로티 복제상과는 정확하게 부합한다. 역설적인 점은 근세적 관점에서 볼 때 타운리 조각상보다는 란첼로티 조각상이 더 경직되고 부자연스럽다는 사실이다. 란첼로티 인물상은 머리카락과 얼굴에서도 도식화된 형태가 드러나는데 이는 굴곡이 부드럽게 묘사된 타운리 조각상과 분명하게 대비되는 부분이다. 현대 고고학자들의 일반적인 평가는 기원전 5세기 초 미론의 원작이 지니고 있던 엄격 양식을 란첼로티 복제상이 충실하게 재현했다는 것이지만, 18세기 말 타운리와 이탈리아 복원가가 기대했던 고대 거장 미론의 솜씨는 이와는 다소 거리가 있었던 듯하다. 적어도 이들에게는 로마 제정 시대 복제본에 반영된 '자연

16 Johan Zoffany, 〈Charles Towneley in his Sculpture Gallery〉, 1790/1798, Townley Hall Art Gallery and Museum, Burnley 소장.

17 Lucian, *Philopsuedes sive incredulus*, 18.

주의적' 취향이 오히려 고전기 원형에 더 충실하다고 여겨졌을 법하다.

서양 미술사학에서 고전기 그리스 원본에 대한 로마 시대의 복제품이 아니라 그리스와 로마의 원본 조각들을 대상으로 해서 양식사적 연대기를 재구축하려는 노력은 이처럼 19세기 말과 20세기 초에 와서야 비로소 본격화되었다. 그 가운데 대표적인 연구자인 리히터(G. M. Richter, 1882-1972)가 당면했던 현실적인 어려움은 메트로폴리탄 미술관의 에트루리아 전사상을 둘러싼 해프닝에서도 알 수 있다. 리히터는 메트로폴리탄 미술관 큐레이터 재직 때인 1915년, 1916년, 1921년에 에트루리아 시대 테라코타 전사상 세 개를 구입했다. 이 유물들은 당시 박물관이 새롭게 강화하고자 했던 그리스와 로마의 상고기 미술 수집품 중에서도 핵심적인 역할을 하는 것들로서, 1933년부터 자랑스럽게 일반 대중에게 공개되었다. 그러나 이들의 진위 여부에 대해 구입 당시부터 논란이 지속되었으며, 결국 1961년에 와석 공식적으로 위조품임이 확인되었다. 발굴 당시의 증거 자료로 제시했던 경찰과 기자, 증인 등의 기록이 모두 조작된 것임이 드러났다.

당대 최고의 에트루리아 미술 권위자였던 리히터와 메트로폴리탄 미술관 학예연구팀이 범한 오류는 시대 양식에 기반을 둔 감식 방법의 한계를 보여 준다. 리히터는 인체 근육과 옷 주름 처리 등에서 드러나는 개별 조각가의 특징적인 양식과 기법에 초점을 맞추었던 모렐리(Giovanni Morelli, 1816-1891)로부터 많은 영향을 받았는데, 로마 복제품들을 토대로 한 기존의 양식 모델에 의존하지 않고 실증적인 사례 분석을 통해서 고대 미술 양식의 전개 과정을 추적하는 이러한 연구 방법은 당시까지 미개척지로 남아 있던 에트루리아와 그리스 아케익기 미술 양식의 흐름을 밝혀내는 데 큰 성과를 가져왔으나, 정작 위조와 복제 문제에는 취약했다.

아케익기 그리스와 에트루리아 조각을 둘러싼 20세기 초의 이러한 해프닝들은 초창기 고전 고고학의 어려움을 보여 주는 증거들이다. 물론 현대 미술사학자들 또한 실제 작품의 조형적 특징을 토대로 해서 시대 양식을 재구축하는 작업에서 많은 오류를 범하곤 한다. 그러나 그 대상이 르네상스 이후 서양 사회에

서 동시대 예술의 전범으로 여겨지고 연구되어 온 고전기 그리스의 조각상들이라면 의외로 여겨질 만하다. 이러한 상황은 서양 근세 미술사학의 전개 과정에서 빙켈만을 비롯한 근세 양식사적 미술사 개념이 실제 미술 작품들보다 고대 로마 문헌들, 그중에서도 플리니우스의 저서에 기술된 언어적 표현을 토대로 해서 형성된 때문이다. 그리고 플리니우스 또한 해당 작품들을 직접 보고 스스로 분석한 것이 아니라 헬레니즘 저자들의 문헌 자료들을 모아서 정리했기 때문에 서양 근세 미술사학은 고대 비평가들의 양식적 패러다임을 직접적으로 계승한 것이라고 할 수 있다. 따라서 빙켈만이 주장한 그리스 미술의 4가지 양식 개념을 이해하기 위해서는 당시 그리스와 로마 조각상의 조형 양식보다는 플리니우스의 기술 방식을 먼저 살펴볼 필요가 있다.

3) 플리니우스의 '카논'과 '시메트리아'

로마 제정 시대 초기에 활동했던 플리니우스는 여러 면에서 경이로운 인물이다. 베스파시아누스(Titus Flāvius Caesar Vespasiānus Augustus, 69-79 재임) 황제의 측근이자 함대의 사령관으로서 공적 활동을 활발하게 수행하면서도 다른 한편으로는 자연과학과 철학 분야에서 광범위한 연구를 진행했다. 그의 저술들은 질적인 측면을 떠나서 양적인 측면에서도 현대 학자들의 눈에 불가능해 보일 정도이다. 특히 『자연사』는 로마 시대 이후 중세와 르네상스, 근세 계몽주의 시대를 거쳐서 현대에 이르기까지 백과사전의 모델이 되었다. 천문학, 수학, 지리학, 인류학, 동식물학, 농학, 약학, 광물학 등을 망라한 총 37권의 이 방대한 저서 중에서도 조각과 회화에 대한 부분은 로마 시대 말기에 이미 상당수가 사라져 버린 고대 그리스 미술의 모습을 이해하는 데 결정적인 단서가 되었다.

　　고대 그리스 조각작품에 대한 플리니우스의 저술은 본인의 주관적 견해가 아니라 당시까지 전해진 일반적인 통념들과 정보들을 나열한 것이다. 이러한 성격은 현대 미술 비평에서는 치명적인 결점일 수 있지만 고전 고대의 예술관을

역추적하는 데는 귀중한 장점이 되는데, 헬레니즘과 로마 시대의 일반적이고 보편적인 비평 관점을 종합적으로 개괄하고 있기 때문이다. 그는 옛 그리스 미술가들에 대해서 전해 내려오는 이야기를 개괄적으로 소개하고 이와 관련된 작품들에 대해서 자신이 보거나 들은 이야기를 부연하는 형식을 취했다. 특히 '그리스인들'이 전하는 바를 기록한 부분은 그가 참고한 앞 시대 저자들, 그중에서도 크세노크라테스(Xenokrates of Sikyon, 기원전 280년경 활동)와 안티고노스(Antigonos of Karystos, 기원전 3세기경 활동) 등 헬레니즘 작가들의 저술에 영향받은 바가 크다.

플리니우스는 청동상을 주제로 한『자연사』제34권에서 먼저 산지별로 청동의 특성에 대해서 간략하게 소개한 후에 그리스 미술가들의 청동 조각술을 보다 구체적으로 설명했는데, 그 첫머리에서 언급한 조각상이 바로 앞에서 분석한 바 있는 〈참주 살해자들〉이었다. 플리니우스가 관심을 가졌던 조각상들은 공공 조각이었으며, 아테네 민주정의 투사들을 기념한 그리스 사회의 풍습은 왕정을 무너뜨린 로마 공화정 사회의 풍조와도 일맥상통한다는 점에서 특별히 언급할 가치가 있었다.[18] 그다음으로는 로마 제국 내에서 유명한 청동 조각상들에 대해서 간략하게 소개하고 있다. 그리스 청동 조각가들에 대한 묘사는 49절부터 시작된다. 그는 제83회 올림피아 제전 기간(기원전 448-445)부터 제56회 올림피아 제전 기간(기원전 156-153)까지의 유명 조각가들을 세대별로 나열했는데, 첫 번째에 해당하는 인물이 바로 아테네 출신의 페이디아스였으며 뒤이어서 약 58명의 이름이 언급되었다. 이러한 구성에서도 드러나는 것처럼, 그가 주목했던 그리스 조각가들은 모두 기원전 5세기 중반 이후, 즉 우리가 현재 고전기라고 부르는 시기 이후에 활동했던 인물들이었다. 그리스 미술에서 개인적인 양식과 가치가 본격적으로 부각되기 시작할 무렵이었으며, 플리니우스 역시 후대에 전해지는 '명

18 Pliny, *Naturalis Historia*, 34.2.17; *Elder Pliny's Chapters on the History of Art*, trans. by K. Jex-Blake, commentary and introduction by E. Sellers, London, 1896, p. 15.

성'에 기준해서 소개 사례들을 선정했던 것이다.

그가 선정한 고전기 조각의 다섯 거장들은 아테네 출신의 페이디아스(54장), 시퀴온 출신의 폴리클레이토스(55-56장), 엘레우테라이 출신의 미론(57-58장), 레기온 출신의 피타고라스(59-60장), 그리고 역시 시퀴온 출신의 리시포스(61-65장)였다. 이들 다섯 명의 조각가들은 '조각술'의 표현 방식을 체계화했다는 점에서 나머지 미술가들과 구분되는 특별한 존재들이었다. 우리는 플리니우스가 작가들을 나열한 순서에 특별히 주목할 필요가 있는데, 이들이 시대 순이나 인지도 순이 아니라 양식적 발전 단계에 따른 기여도와 역할 순이었기 때문이다. 플리니우스는 먼저 49-53장에서 유명한 조각가들의 이름을 시대 순서대로 나열한 후에, 조각술의 규범이 완성되는 과정에서 주요 작가들이 이룩한 성과를 설명했다. 위의 다섯 대가들에 대해서는 앞 시대의 조각가가 구축한 표현 방법과 양식적 규범을 보완하면서 각각 특정한 표현 방법을 최초로 개발한 사람들이라고 기술했다.

그는 다섯 조각가들의 업적에 대해서 다음과 같이 서술하고 있다. 먼저 페이디아스는 조각술의 가능성을 처음으로 드러내고 방법을 알려 준 인물이며, 폴리클레이토스는 조각에 대한 과학적 지식을 완전하게 만들고, 페이디아스가 가능성을 보여 주었던 이 기술을 체계화한 인물이다. 미론은 최초로 여러 개의 실체를 만들어 낸 인물로서, 폴리클레이토스보다 기술이 더 다양했고 시메트리아에도 더 주의 깊었지만, 육체의 형태에 너무 집중한 나머지 마음의 상태를 표현하는 데는 소홀했으며 신체의 털을 묘사하는 데도 옛 사람들처럼 기술이 부족했다. 반면에 피타고라스는 처음으로 힘줄과 핏줄을 두드러지게 묘사하고 머리카락에도 (이들보다) 더 많은 정성을 들였다.

플리니우스는 조각술의 발전에서 리시포스를 최종 단계의 완성자로 평가했다. 그에 따르면 리시포스가 조각 예술에 공헌한 부분은 머리카락을 생생하게 묘사하고, 옛 조각가들보다 더 머리를 작게 만들었으며 몸체는 더 살집이 적고 날씬하게 함으로써 인물이 더 커 보이도록 만든 것이다. 플리니우스는 특히 리시포스의 표현 방식과 관련해서 '시메트리아'의 개념을 다음과 같이 강조했다. "라틴

어에는 그리스어 시메트리아에 상응하는 단어가 없다. 그(리시포스)는 자신의 혁신적인 방식으로 이것(시메트리아)을 추구했으며, 옛날 조각가들이 사용했던 네모진 규범을 수정했다. 그는 옛 조각가들이 인물을 있는 그대로 만들었던 데 반해서 자신은 인물을 보이는 대로 만든다고 말하곤 했다. 그의 대표적인 특징은 가장 세부적인 부분까지도 지극히 섬세하게 작업하는 것이었다."[19]

　　플리니우스는 이처럼 청동 조각의 사례를 들어서, 대상 인물의 육체와 정신을 생생하게 묘사하는 것이 조형 예술에서 중요한 가치이며 이러한 가치를 실현하는 데 있어서 시메트리아가 중요한 표현 수단이라는 것을 알려 주고 있다. 폴리클레이토스보다 앞선 세대인 미론이 더 나중에 배치되고 리시포스보다 앞선 세대인 프락시텔레스가 훨씬 뒤쪽에서 부차적으로 배치된 것도 이러한 평가 기준 때문이었다. 그는 더 나아가서 이러한 미적 가치 기준에 의거하여 시대 전반의 예술 양식을 평가하는 태도를 보여 주었다. 페이디아스 이후 단계적으로 발전했던 조각술이 121회 올림피아드(기원전 296-293) 이후 침체기에 빠져들었다가 156회 올림피아드(기원전 156-153)에 와서 다시 부활했다는 플리니우스의 서술은 그리스 양식의 성장과 쇠퇴에 대한 빙켈만의 관점과 직접적으로 연결된다.[20]

(1) 시메트리아와 카논

시메트리아는 플리니우스뿐 아니라 비트루비우스 또한 건축미의 기본 요소로 강조한 바 있는 개념으로서 근세 미술비평의 역사에서도 중요하게 취급되었다.[21] 그리스어 시메트리아(συμμετρία)는 문맥에 따라서 여러 가지 의미로 해석될 수 있기 때문에 영어로도 commensurability, symmetry, proportion 등 다양한 단어로 번역되고 있다. (적절한) 균형 관계를 뜻하는 이 용어를 플리니우스는 그리

19　Pliny, *Naturalis Historia*, 34.2.65; Jex-Blake, E. Sellers, 앞의 책, p. 53.

20　Pliny, *Naturalis Historia*, 34.2.52; Jex-Blake, E. Sellers, 앞의 책, p. 41; Winckelmann, 앞의 책, pp. 227-239.

21　Vitruvius, *De Architectura*, I.2.4.

스 조각과 회화의 양식 발전 과정에서 핵심적인 개념으로 강조했다. 미론이 조각술의 발전 과정에서 폴리클레이토스보다 더 높은 단계에 배치된 이유도 시메트리아에서 후자보다 더 충실했기 때문이었다. 여기서의 시메트리아는 단순히 인체 비례에서의 균형만이 아니라 대상 개체의 각 부위 사이의 관계, 대상과 주변 공간 사이의 관계 등 모든 면에서의 균형 관계를 의미하는 것으로 여겨진다.

현재 복제본으로만 남아 있는 폴리클레이토스와 미론의 작품들을 보면 〈도리포로스〉와 〈디아두메노스〉 등 전자의 작품들이 정적인데 반해서 〈디스코볼로스〉와 〈미노타우로스〉 등 후자의 작품들은 역동적인 성향이 강하다.[22] 플리니우스의 표현을 그대로 옮기자면 폴리클레이토스와 비교하여 미론은 "여러 개의 실체를 만들어 내고, 기술에서도 더 다양했다." 또한 미론이 폴리클레이토스보다 육체적인 역동성에 더 뛰어났던 것과 마찬가지로 피타고라스는 미론보다 감정의 역동성을 묘사하는 데 더 뛰어났으며, 리시포스는 가장 혁신적인 방법으로 시메트리아를 시도했다. 플리니우스의 다음과 같은 서술은 폴리클레이토스의 인물상들이 보여 주는 도식화된 경직성에 대해서 바로(Varro, 기원전 116-28)와 같은 로마 공화정 시대 저자들도 비판적인 견해를 가지고 있었음을 전해 준다. "폴리클레이토스는 인물의 체중을 한쪽 다리에만 싣게 하는 독창적인 재현 방법을 만들어 냈다. 그렇지만 바로는 그의 작품들이 네모지고, 거의 언제나 동일한 모델을 따르고 있다고 말했다."[23]

플리니우스가 언급한 바로의 평가는 비판적인 어조를 담고 있다. 이러한 서술에서 암시되는 바는 네모진(quadratus) 형태가 헬레니즘과 로마 시대 비평가들에게는 폴리클레이토스 조각 양식의 특징이자 제약으로 여겨졌다는 사실이다. 위 문구에서 사용된 라틴어 quadrata의 의미에 대해서는 다양한 해석들이 있는데, 그 가운데는 quadratus의 어원이 되는 그리스어 'τετράγωνος'가 네모진

22 〈도리포로스〉와 〈디스코볼로스〉에 대해서는 나폴리 국립 고고학 박물관과 런던 영국 박물관의 복제본 참조. 〈디아두메노스〉와 〈미노타우로스〉에 대해서는 아테네 국립 고고학 박물관 복제본 참조.

23 Pliny, *Naturalis Historia*, 34.2.56; Jex-Blake, E. Sellers, 앞의 책, p. 45.

94

형태뿐 아니라 사방으로 균형 잡힌 상태를 가리키는 용어라는 근거를 들어서 배꼽을 중심으로 도리포로스 상하좌우의 대칭적 비례와 경사각을 찾아내려는 학자들과 미술가들도 있었다. 한국외국어대학교 유재원 교수는 단어 'τετράγωνος'가 4를 뜻하는 어간 'τέττρα'와 모퉁이를 나타내는 어간 'γων-'의 합성어로 원래는 '네모꼴, 4각형'을 뜻하지만 은유적 의미가 발전하면서 '정확한 비례로 안정되게 형성된 형태'란 뜻을 갖게 되었다고 알려 주었다.[24]

여러 사실들을 종합해 볼 때 폴리클레이토스의 작품이 '네모지다'는 것은 어떤 특정한 조각 기법을 지칭하는 것이 아니라 강건하고 각진 조형적 특징을 가리키는 일반적인 서술 어구로 받아들여야 할 것이다. 플라톤이 올바른 교육의 중요성을 강조하기 위해서 인용한 시 구절이 한 예이다. "사람이 좋은 상태인가가 아니라 좋게 되느냐, 즉 손과 발과 정신이 네모지게 흠 없이 만들어지는 것이 중요한데, 이야말로 진정으로 어려운 것이다."[25]

폴리트는 플리니우스가 미론에 대해서 폴리클레이토스보다 기술에서 더 다양했다고 묘사한 부분에 특히 주목했는데, 여기서의 'numerosus'가 단순히 숫자가 많다는 뜻이 아니라 율동적인 특징을 가리킨 것이라고 해석했다. 라틴어 누메루스(numerus)가 그리스어 리트모스(ῥυθμός, measured motion, 측정된 움직임, 동세, 또는 구성)'를 직역한 용어이기 때문이었다. 그의 견해를 따른다면 고대 비평가들은 미론이 폴리클레이토스보다 동적인 자세에서의 비례를 조화롭게 구성했기 때문에 양식적 완성도가 더 높은 것으로 평가했다. 또한 리시포스가 당시까지 시도되지 않았던 새로운 시메트리아로서 옛 대가들의 네모진 비례 규범을 수정했다고 칭찬한 플리니우스의 서술은 동적이고 다채로운 구성을 시메트리아의 발전된 단계로 보았던 고대인들의 비평 관점을 암시해 주는 것이다.

리시포스의 작품으로는 〈아폭시오메노스(Apoxyomenos)〉가 가장 유명한

24 이 용어에 대한 서구 학자들의 관점에 대해서는 Pollitt, 앞의 책, p. 76, n.43 참조.

25 "οὐ γὰρ εἶναι ἀλλὰ γενέσθαι μέν ἐστιν ἄνδρα ἀγαθὸν χερσί τε καὶ ποσὶ καὶ νόῳ τετράγωνον, ἄνευ ψόγου τετυγμένον, χαλεπὸν ἀλαθέως." (Plato, *Protagoras*, 344a).

데, 티베리우스 황제가 공공 욕장으로부터 자신의 침실로 이 조각상을 옮겨 놓은 데 대해서 로마 시의 대중들이 크게 항의했다는 이야기가 전해질 정도이다.[26] '아폭시오메노스(Αποξυόμενος)', 즉 말 뜻 그대로 '몸을 닦아 내는 사람' 유형은 헬레니즘과 로마 시대 동안 즐겨 다루어진 주제로서 서로 다른 유형의 복제상들이 다양하게 발견된 덕분에 플리니우스가 전하는 작품 제목과 로마인들의 열광적인 반응만을 단서로 삼아서 이들 중 어느 것이 리시포스의 원작을 충실하게 복제한 것인지에 대해서는 학자들 사이에 이견이 팽팽하게 맞서고 있다. 이 문제에 대해서는 원작과 복제 사이의 관계를 추론하는 어려움과 관련해서 다음 장에서 다시 다룰 것이다.

워낙 다양한 유형의 조각상들이 전해지고 있기 때문에 이 가운데 어느 것이 과연 리시포스의 작품에 대한 복제본인지에 대해서 설왕설래하고 있는 〈아폭시오메노스〉의 경우와 달리, 〈신발 끈을 매고 있는 헤르메스〉에 대해서는 현대 미술사학자들 사이에서 대략 의견이 모아지고 있는 상황이다. 먼저 고전 고대 말기에 수사학 교재로 사용되었던 문헌 자료에서 리시포스의 해당 작품에 대해서 상세한 묘사가 남아 있는 덕분에 리시포스의 작품에 대한 복제본을 알아보기가 상대적으로 용이하다. 서기 5세기 말에서 6세기 초에 활동했던 그리스 수사학자 크리스토도루스(Christodorus)는 이 조각상에 대해서 다음과 같이 서술했다. "그는 임무를 수행하기 위해서 서둘러 오른손으로 날개 달린 샌들의 끈을 고쳐 묶고 있다. 날렵한 오른쪽 다리는 무릎을 구부려서 그 위에 왼손을 기대고 있으며, 얼굴은 하늘로 향하고 있어서 마치 아버지이자 왕으로부터의 명령에 귀를 기울이는 듯하다."[27] 물론 이러한 자세를 한 헤르메스 상 역시 조금씩 다른 형태로 여러 점이 전해지고 있어서 이 복제본들을 통해서 다시 리시포스의 원작을 추적해 내기가 쉽지 않다. 이러한 복제본들은 코펜하겐과 루브르, 뮌헨, 바티칸 등의

26 Pliny, *Naturalis Historia*, 34.2.62; Jex-Blake, E. Sellers, 앞의 책, p. 49-51.

27 A. H. Smith, "The Sculptures in Lansdowne House", *The Burlington Magazine for Connoisseurs*, vol.6, No.22, January 1905, p. 277에서 재인용.

박물관에 소장되어 있으나 1977년 터키 페르게(Perge)의 팔라이스트라에서 발굴된 대리석 상이 가장 원본에 가까운 것으로 추정되고 있다. 16세기부터 서유럽 사회에 알려져 있던 여타 조각상들과 달리 인위적인 복원을 거치지 않은데다가 보존 상태가 매우 양호하기 때문이다. 그렇다고 하더라도 리시포스의 조각 양식이 실제로 어떤 것이었는지에 대해서 리지웨이와 같은 고고학자들은 여전히 조심스러운 태도를 견지하고 있다.[28]

플리니우스가 『자연사』 제35권에서 그리스 화가들의 업적과 회화술의 발전 과정을 묘사한 방식을 보면, 앞서 제34권에서 제시한 조각술의 평가 기준과 거의 일치하고 있어서 당시 조형 예술을 평가하는 보편적인 관점이 인체 묘사의 자연스러움과 구조적인 균형이었다는 것을 알 수 있다. 글의 구성 체계 또한 34권과 매우 유사하다. 먼저 그리스 화가들을 연대순으로 간략하게 기술한 후(50-57장), 코린토스와 델포이에서 거행된 화가들의 경연대회와 함께 회화술의 규범을 세운 화가들을 폴리그노토스(58장), 아폴로도로스(60장), 제욱시스(64장), 파라시오스(68장), 아펠레스(79장) 순으로 나열했다. 폴리그노토스는 인물들의 입을 열어서 이를 보여 주고 인물 모습의 고졸한 경직성을 풀어서 회화의 발전에 본격적으로 기여한 첫 번째 화가이며 아폴로도로스는 처음으로 인물들을 실체감 있게 그려 내서 화필에 진정한 영광을 불어넣은 화가였다는 식이다. 제욱시스는 아폴로도로스가 보여 준 가능성을 완성한 인물이지만 과장되고 극단적인 묘사로 비판을 받기도 했던 반면에, 파라시오스는 회화에 시메트리아를 최초로 도입했고 얼굴 표정과 머리카락에 생기와 우아함을 불어넣었다. 마지막으로 아펠레스는 선대와 후대의 모든 화가들을 능가하는 존재로서, 동시대의 뛰어난 화가들도 구현하지 못했던 과제인 '그리스어로 하리스(χάρις)라고 부르는 우미함(venus)'을 성취했다고 한다.[29] 플리니우스가 특별히 언급했던 그리스어 하리스

28 Brunilde S. Ridgway, *Fourth-Century Styles in Greek Sculpture*, University of Wisconsin Press, 1997, pp. 286-320 참조.

29 Pliny, *Naturalis Historia*, 35.1.79; Jex-Blake, E. Sellers, 앞의 책, p. 121.

는 단순히 '아름다운(καλός)' 상태와는 구별되는 개념이다. 이 단어는 원래 '고마움, 기쁨'을 뜻하는 낱말로서, '선물, 천부적 매력'이란 의미를 함께 지니고 있었다. 그리고 이 두 번째 뜻에서부터 '우아함'이란 뜻으로 발전했다고 한다.

외부 대상에 대한 사실적 재현이나 명확한 정보 전달보다 조형적 아름다움을, 그리고 조형적 아름다움 중에서도 우아함을 더 높이 평가하는 이러한 비평 관점은 르네상스 시대에 이미 알베르티와 바사리 등의 저서를 통해서 제시된 바 있다. 알베르티는 『회화론』 2권에서 화면 구성의 핵심적인 요소로 우미(grazia) 개념을 강조했으며, 바사리 역시 『위대한 건축가, 화가, 조각가들의 열전』 제3부 서설에서 르네상스 미술을 세 단계로 구분하면서 마지막 3기 양식의 대표적인 특징으로 우미를 내세웠던 것이다.[30] 이들의 관점은 18세기 빙켈만의 저서에서도 그대로 계승되었는데, 그 역시 그리스 미술에서 '숭고한 양식'보다 '아름다운 양식'을 더욱 성숙한 단계로 평가했다.

(2) 플라톤의 시메트리아

고대 그리스인들의 시메트리아 개념에 대해서 로마 시대 이후 유럽 사회에 가장 널리 알려진 체계화된 문헌 자료는 플라톤의 『티마에우스』이다. 그는 저술 마지막 부분에서 몸과 마음의 질병과 치유 방법에 대해서 논하면서 균형(συμμετρία)과 균형의 결여(ἀμετρία) 상태에 대해서 다음과 같이 강조했다. "모든 좋은 것은 아름답고, 아름다운 것은 균형이 결여되어 있지 않다. 따라서 이같이 되는 생명체는 균형 잡힌 것으로 보아야 한다. 그런데 우리는 균형 잡힌 것들 중에서 사소한 것들은 인지하고 측정하지만 정작 중요하고 큰 것들은 고려하지 않고 있다."[31]

30 L. B. Alberti, *Della Pittura*, II.36-46; *Leon Battista Alberti on Painting*, English Trans. by John R. Spencer, Yale Univeristy Press, 1966, pp. 72-74; G. Vasari, *Le vite de' più eccellenti architetti, pittori e scultori*, 1550, rev. ed. 1568; 이근배 역, 『이탈리아 르네상스 미술가 열전』 II, 탐구당, 1995, 629-632 참조.

31 "πᾶν δὴ τὸ ἀγαθὸν καλόν, τὸ δὲ καλὸν οὐκ ἄμετρον· καὶ ζῷον οὖν τὸ τοιοῦτον ἐσόμενον σύμμετρον θετέον. συμμετριῶν δὲ τὰ μὲν σμικρὰ διαισθανόμενοι συλλογιζόμεθα, τὰ δὲ κυριώτατα καὶ μέγιστα ἀλογίστως ἔχομεν." (Plato, *Timaeus*,

이 문단에서는 좋은 것(τὸ ἀγαθὸν)이 지닌 핵심적인 성격이 아름다운(καλός) 상태이며, 아름다운 것(τὸ καλὸν)은 불균형하지(ἄμετρος) 않기 때문에 아름다움에 내포된 핵심적인 성격은 균형 잡힌(σύμμετρος) 상태라고 설명하고 있다. 단어의 형태에서 나타나는 바와 같이 그리스어에서 균형적인(σύμμετρος) 상태와 불균형적인(ἄμετρος) 상태는 모두 '측정(μέτρον)'에서 연원한 것으로서, 시메트리아는 한 사물과 다른 사물을 동일한 척도로 비교할 때 성립하는 관계를, 그리고 아메트리아는 그러한 측정이 불가능한 상태를 의미한다.[32] 플라톤은 『티마에우스』의 다른 부분에서는 시메트리아를 조화로운 균형 상태가 아니라 보다 일반적인 의미에서의 비례 관계를 의미하는 용어로서 사용한 바 있으며, 전자에 대해서는 사물을 결합하는 가장 조화롭고 훌륭한 끈으로서 '수학적 등비 관계(ἀναλογία)'를 강조하기도 했다.[33]

위의 용례들을 종합적으로 고려할 때 시메트리아는 수치상으로 고정된 특정한 비례를 의미하는 것이 아니라 한 종류의 사물과 다른 종류의 사물, 혹은 단일한 개체 내에서 각각의 부위들 사이의 비례 관계를 가리키는 일반적인 개념으로 해석된다. 특히 『티마에우스』 87c의 마지막 문장에서 플라톤이 당시 사람들이 소소한 사물의 시메트리아는 직접 재 가면서 따지지만 정작 중요한 대상의 시메트리아, 즉 몸과 마음 사이의 균형 상태나 사람과 주변 환경 사이의 균형 상태에 대해서는 신경 쓰지 않는다고 비판했던 것을 보면, 그가 조형 예술에 있어서의 수학적인 규범에 궁극적인 의미를 두지 않고 있음을 알 수 있다. 가장 중요한 균형은 지속적인 운동 상태에서도 끊임없이 서로를 지켜서 건강함을 유지할 수 있도록 만드는 조화로운 관계라는 것이 플라톤의 논지이다.

87c); 이 문단의 번역과 해석에 대해서는 『플라톤의 티마이오스』(박종현·김영균 공역, 서광사: 서울, 2000) p. 243 참조.

32 유재원 교수에 따르면 '중간'을 뜻하는 그리스어 μέτριον에서 '기준'이라는 뜻이 파생되었으며, συμμετρία 는 전치사 σύν과 'μέτριο-'의 합성어로서 '양쪽이 중간쯤에서 어우러지는' 것을 뜻한다. 그리고 이 용어가 건축 분야에서 '양쪽이 동일한 길이와 무게를 갖는 상태'를 가리키는 의미로 발전했다는 것이다.

33 Plato, *Timaeus*, 31c와 66a 참조.

플라톤이 특별히 '생명체'의 시메트리아를 강조했던 이유도 여기에 있었다. '바람직한' 시메트리아는 유기체적인 성격을 지니고 있기 때문이다. 고대 사회에서 그의 균형 개념을 계승한 적자들은 키케로를 비롯한 로마의 고전 수사학자들이었으나, 플리니우스의 저술에서도 '적절한' 시메트리아는 인물을 주제로 한 미술 작품의 조형적 완성도에서 핵심적인 요소였다. 즉 폴리클레이토스로부터 미론, 리시포스로 연결된 고대 조각 양식의 발전이 시메트리아를 다양화하고 세련되게 만들어서 대상 인물을 더욱 생생하게 재현하려는 고전기 조각가들의 노력 덕분이었다는 사실이다.

플리니우스 본인이 의도했던 아니든 간에 온전한 형태로 후세에 전해진 거의 유일한 고대 예술서로서의 권위 덕분에 『자연사』는 고대 그리스 미술에 대한 사료로서, 그리고 근세 고전주의 미술의 교과서로서 고전 고고학과 근세 미술 현장 양 분야에 지대한 영향을 미쳤다. 그러나 플리니우스 역시 수백여 년 전에 만들어진 그리스 미술 작품을 직접 분석한 것이 아니라 이들에 대한 2차 자료들에 상당 부분 의존했기 때문에 해당 작가들의 표현 양식에 대한 그의 묘사를 확대 해석하는 것은 위험하다. 폴리클레이토스의 유명한 작품 〈카논〉에 대해 플리니우스가 묘사한 부분[34]을 후대 고고학자와 문헌학자들이 세밀하게 분석하고 역추적하는 과정에서 고전기 인체 비례 공식과 황금 비례에 대한 신화가 생겨났지만, 현존하는 복제품들을 통해서 이를 입증하려는 노력 또한 전적으로 무의미하지는 않더라도 소모적이다. 그럼에도 불구하고 고대 문헌 자료들을 역추적하는 과정에서 근세 인문학자들이 만들어 낸 고대 미술의 이미지는 그 자체가 서양 미술사학을 구성하는 중요한 부분으로서 역사적 가치를 지니는 동시에 현재에도 여전히 강력한 생명력을 지니고 있다.

특히 플리니우스의 저서에서 언급된 시메트리아와 누메루스, 리트모스, 하리스 등의 용어는 빈켈만 시대 이전에 이미 르네상스 인문학자들이 플라톤을 비

34 Pliny, *Naturalis Historia*, 34.2.55; Jex-Blake, E. Sellers, 앞의 책, pp. 43-44.

롯한 고전 문헌들을 통해서 조형 예술의 규범이자 고전기 그리스 미술 양식의 가치로서 받아들였던 개념이었다. 물론 플리니우스가 언급했던 고전기 그리스 대가들의 업적에 대해서 동시대 철학자의 저서, 예를 들어 플라톤의 저서에 나타난 미학적 개념들이 직접적인 단서를 줄 수 있으리라고 보기는 어렵다. 시메트리아의 개념에 대해서 구체적인 설명을 시도했던 비트루비우스의 경우는 정반대의 결과를 낳았다. 그가 『건축론』에 묘사한 시메트리아의 용례들, 특히 도리스와 이오니아, 코린토스식 주범 기둥의 지름과 높이 사이의 관계에 대한 비례론은 명료하고 이해하기 쉬웠지만, 현실적으로 고전기와 헬레니즘기 그리스 신전건축들에서는 이와 합치하는 사례들을 찾아보기가 힘들었기 때문이다.

비트루비우스가 제시한 고전적 규범들과 현실의 그리스 건축 사이의 괴리는 이 고대 건축 이론서가 르네상스 시대에 본격적으로 번역, 출판됨과 동시에 즉각적으로 가시화되었다. 비트루비우스의 저서에 대한 번역본과 주해서는 15세기 말부터 18세기에 이르기까지 수차례에 걸쳐서 출판되었다. 술피티우스(Fra Giovanni Sulpitius)가 1486년에 초판을 낸 이후, 1511년에는 조콘도(Fra Giovanni Giocondo)가 베네치아에서 삽화본을 출판했으며, 1521년에는 이탈리아어 번역본이 나왔다. 이후 16세기 동안 유럽 전역에서 독일어, 프랑스어, 스페인어 등 다양한 언어로 번역되었을 정도로 비트루비우스의 건축론은 근세 미학에서 가장 영향력 있는 고대 문헌 중 하나가 되었다. 그러나 근세 건축 이론가와 학자들은 기술적인 측면에서 비트루비우스의 규범을 실증하려는 노력을 재빠르게 포기했으며, 대신에 자신들이 생각하는 이상적인 비례 규범들을 앞다투어 설파하기 시작했다. 알베르티의 『건축론(De re aedificatoria)』(1452)과 세를리오(Sebastiano Serlio, 1475-1554)의 『건축과 선원근법 논문(Tutte l'opere d'architettura, et prospetiva)』(1537년부터 1575년까지 총7권 출간), 비뇰라(Giacomo Barozzi da Vignola, 1507-1573)의 『건축의 다섯 가지 주범에 대한 규범(Regola delli cinque ordini d'architettura)』(1562) 등 르네상스와 바로크 시대 건축 이론서들에서 필수적으로 등장하는 고전 주범의 법칙들은 모두 이러한 근세 이론가들

의 창작품이다. 반면에 조각 분야에서의 시메트리아 개념과 관련 양식을 추론하는 과제는 훨씬 더 어려웠다. 『티마에우스』를 비롯한 플라톤의 저술들은 훨씬 더 관념적이고 추상적인 주제를 다루고 있었으며 플리니우스의 기술 방식은 훨씬 더 단편적이었다. 게다가 건축 분야에서처럼 수학적 비례의 문제로 연결되는 것이 아니라 인간의 생기와 정신에 대한 표현으로 연결되었기 때문에 근세 미술사학자들과 예술가들은 로마 시대 복제품들에서 해당 문헌들의 내용을 임의적으로 읽어 낼 위험성이 더 컸다.

고대 로마 문헌과 복제상들의 관계는 '실제' 그리스 미술의 역사와 '미술사학자들이 보는' 그리스 미술의 역사 사이의 피할 수 없는 괴리이자 연결고리이기도 하다. 이들 두 부류의 자료들에 대한 상호비교와 결합을 통해서 우리는 이미 사라진 그리스 미술의 실체를 추적할 수 있다. 일단 미술사학자들이 이러한 추적 과정을 통해서 양식사적 틀을 구축하게 되면, 이 틀은 다시 고고학적 유물자료와 문헌 자료를 읽어 내는 데 암암리에 영향을 미친다. 마치 뫼비우스의 띠처럼 끊임없이 순환하는 연결고리 속에서 미술사학자 개인은 자신이 속한 시대의 취향과 미학적 비평 관점에 의해서도 영향을 받게 되기 때문에, 역사학에서 과거에 대한 정확한 사실 자료를 근거로 현재의 문제에 대한 정당하고 객관적인 답을 구한다는 것은 사실상 불가능한 과제라고 할 수 있다. 고대 그리스의 문화와 예술에 대한 고찰에서 가장 핵심적인 질문들도 이와 관련되어 있다.

2. 고대 문헌 자료와 고대 복제품의 추적

현재까지 전해지는 그리스 조각상들 대부분이 원본이 아니라 헬레니즘과 로마 시대의 복제품이라는 것은 이미 잘 알려진 사실이다. 그러나 우리가 염두에 두어야 할 점은 그리스 아케익기와 고전기 등 고대 사회에서는 원본과 복제본 사이의 구분이 현대 미술과 같이 엄밀하게 나뉘지 않았다는 것이다. '독창성'과 '원본성'은 작가 개인의 창작물로서 예술적 가치를 논하게 된 근세 이후의 산물이기 때문이다.

고대 그리스 조각가들 사이에서는 공방 제작 방식이 보편적이었으며, 공방에서 생산된 조각상들은 유형화된 조형적 특성을 공유할 수밖에 없었다. 아케익기의 코레나 쿠로스 상들 중에는 작업장과 지역에 따라서 비례와 옷 주름 처리, 자세 등 조형 양식이 확연히 유형화되는 경우가 많은데, 특히 군상으로 만들어지는 경우에는 하나의 원형을 토대로 삼아서 약간의 변형을 가하는 경제적인 제작 방식이 보편적이었다. 반면에 기원전 5세기에 들어와서 그리스 조각가들이 보다 자연주의적이고 개별적인 재현 방식을 띠게 되었다. 종교적 봉헌물로서의 쿠로스 상 대신에 승리한 운동선수나 전사들이 소재로 등장하게 되었던 사회적 변화도 한 요인으로 작용한다. 대상의 개별적인 특징을 부각시키게 됨에 따라서 작가의 비중이 높아진 것도 고전기에 들어선 그리스 조각계의 변화였다. 고대 문헌에서 자주 언급되는 유명한 대가들이 등장했으며, 이들의 개인적인 명성은 특정 작품에 대한 대중적인 인기와 상품 가치의 증가로 이어졌다. 로마 귀족 사회에서 그리스 조각상에 대한 수요가 폭증했던 기원전 1세기경에 수집과 복제의 주 대상이 되었던 것은 바로 이러한 고전기 이후의 그리스 조각들이었다.

그리스 고전기의 대표작들은 파우사니아스와 플리니우스 등 후대 저자들이 남긴 문헌들을 통해서 후대에 알려져 왔다. 원본이 남아 있지 않은 상태에서 현대의 관객들은 로마 시대의 대리석 복제품들을 문헌 자료와 비교함으로써 원본

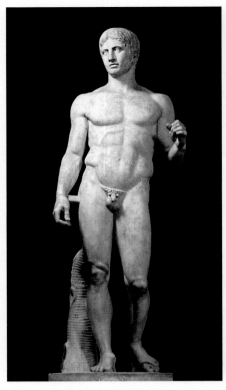

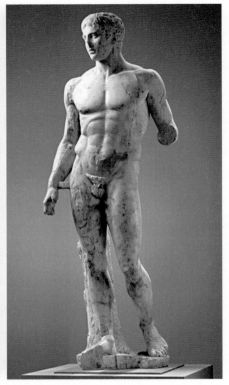

도 2-13 폴리클레이토스, 〈도리포로스〉, 기원전 440년경의 원작에 대한 복제품, 폼페이에서 발굴, 높이 2.12m, 나폴리 국립 고고학 박물관(소장번호 6011)

도 2-14 폴리클레이토스, 〈도리포로스〉, 높이 1.98m, 미네아폴리스 미술관(소장번호 86.6). 이 조각상에 대해서는 발굴 장소나 경위가 확인된 바 없으며, 다만 복제 수준과 조각 기법 등을 통해서 제작 연대를 추정하고 있다.

의 모습을 역추적할 수밖에 없다. 그리스 미술의 전범으로 여겨져 온 폴리클레이토스의 〈도리포로스〉는 복제품과 문헌 자료를 통해서 원본의 모습이 재구성된 대표적인 경우이다. 아르고스 출신의 조각가 폴리클레이토스에 대해서 플리니우스는 그가 도리포로스, 즉 창을 든 남자상과 〈카논〉이라고 불리는 교과서적인 인물상을 제작했다고 기술했다. 또한 페르가몬 출신의 의학자 갈렌(Gallen, 서기 129-199)은 비교적 자세하게 폴리클레이토스의 비례학 논문과 작품 〈카논〉에 대한 기록을 남겼으며, 로마의 수사학자 퀸틸리아누스(Marcus Fabius Quintilianus, 서기 30-100)는 〈도리포로스〉와 〈카논〉이 동일한 작품으로서, 다음 세

대의 조각가인 리스포스가 〈도리포로스〉를 원형으로 삼아서 작업했다고 기록한 바 있다.[35] 그 밖에도 〈도리포로스〉에 대한 언급은 헬레니즘과 로마 시대의 저술과 서한 등에서 자주 등장한다. 따라서 동일한 원형으로부터 복제된 것이 분명한 '창을 든 남자' 상이 고대 로마 제국의 유적지 곳곳에서 발견되었을 때 당연히 이것이 폴리클레이토스의 유명한 조각상을 본뜬 것으로 추론할 수밖에 없다. 현재까지 알려진 복제품들 가운데서도 가장 우수한 사례는 나폴리 국립 박물관에 소장된 조각상과 미네아폴리스 미술관에 소장된 조각상이지만 이들 두 작품 사이에서도 동세와 얼굴 세부 묘사 등에서 미묘한 차이가 존재한다.

1) 원본과 복제본[36]

나폴리 국립 박물관에는 〈도리포로스〉와 관련된 흥미로운 조각상이 소장되어 있다. 이는 〈도리포로스〉의 두상만을 복제한 청동 헤르마 상으로 발굴 당시의 정황으로 볼 때 기원전 1세기경에 제작된 것으로 추정된다. 18세기 후반 헤르쿨라네움의 파피루스의 빌라(Villa dei Papiri)에서 출토된 이 조각상은 그리스의 원본을 정확하게 복제한 것이 아니라 일부분만을 가지고 로마 귀족층에 인기가 많았던 헤르마 상으로 변형 생산한 것이다. 특히 가슴 하단에 새겨진 "ΑΠΟΛΛΩΝΙΟΣ ΑΡΧΙΟΥ ΑΘΗΝΑΙΟΣ ΕΠΟΗΣΕ(아르키오스의 아들, 아테네 출신의 아폴로니오스가 만들었다)."라는 그리스어 명문에 주목할 필요가 있다. 흥미로운 점은 복제 조각가의 행위를 나타내는 동사 'ΕΠΟΗΣΕ(만들었다)'이다. 이와 유사한 표현은 아케익기 그리스 조각상의 몸체에서 조각가의 이름을 드러낼 때 흔히 사용되는 문구이기 때문이다.

35 Pliny, *Naturalis Historia*, 34.2.55; Galen, *de Placitis Hippocratis et Platonis* 5; Quintilian, *Institutio Oratoria* 5.12.21 등 참조.

36 해당 부분은 「서양 고전조각에서의 원본과 복제」(미술사학 20호, 2006)의 내용을 수정, 보완하여 재구성한 것임.

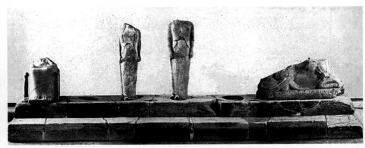

도 2-15 아폴로니오스, 〈도리포로스 청동 두상〉, 나폴리 국립 고고학 박물관: 가슴 하단에 "아르키오스의 아들, 아테네 출신의 아폴로니오스가 만들었다."는 그리스어 명문이 새겨져 있다.

도 2-16 〈게넬레오스 군상〉, 기원전 560-550년경, 사모스 헤라 여신의 성소에서 출토, 사모스 바티 박물관과 베를린 국립 박물관에 분산 소장

기원전 6세기 중엽에 만들어진 〈게넬레오스 군상〉이 한 예이다. 이 군상은 그리스 사모스 섬의 헤라 여신 성소에서 발견된 봉헌상으로, 앉아 있는 여인상과 소년을 포함한 네 명의 입상, 그리고 비스듬히 기대 누운 여인상으로 구성되어 있다. 이 가운데 여인 좌상의 다리 부분에 "ἡμας ἐποίησε Γενέλεος(게넬레오스가 우리를 만들었다)."라는 명문이 새겨져 있다. 이와 같은 일인칭 표현은 아케익기 봉헌 조각상들에서 보편적으로 나타나는 것으로서, 경우에 따라서는 제작자 대신 봉헌자가 명기되기도 한다. 어느 쪽이든 간에 인물 조각상의 몸체에 새겨진 이러한 명문들은 마치 봉헌 조각상이 관람자에게 직접 말을 걸어서 소통하는 듯 생생한 느낌을 주게 마련이다. 게넬레오스 군상에서는 맨 왼쪽 인물의 다리에 제작자의 이름이, 그리고 맨 오른쪽 인물의 몸체에 봉헌자의 이름이 새겨져 있어서 이 군상 전체가 누구에 의해서 만들어지고 누구에 의해서 헤라 여신에게 바쳐졌는지 영원히 기록되고 있는 것이다.

〈게넬레오스 군상〉은 원본임이 분명하기 때문에 "게넬라오스가 만들었다."라는 표현이 당연하다고 해도, 〈도리포로스〉의 경우에는 "아폴로니오스가 만들었다."라는 표현이 동일하게 적용될 수 있는 것인지 저작권의 개념이 강조되고 있는 현대 관람자라면 다소 의아할 만하다. 이는 원본이 너무나 유명한 작품이기 때문에 원작을 명기할 필요가 없었던 때문이기도 하겠으나 무엇보다도 복제가인 아폴로니오스가 로마의 고객들에게 중요한 비중을 지니고 있다는 사실과, 복제하는 행위 역시 작품 제작과 동일시되고 있음을 암시하는 것이라고 하겠다. 폴리클레이토스의 〈도리포로스〉 복제상에 새겨진 "아테네 출신 아폴로니오스"라는 문구와 매우 유사한 사례로는 나폴리 국립 고고학 박물관에 소장되어 있는 또 다른 로마 시대 복제품에서도 발견된다. 소위 〈파르네제 헤라클레스〉로 불리는 〈휴식하는 헤라클레스〉 조각상은 고전기 후반 그리스 시대의 유명한 원작을 서기 3세기경에 확대, 복제한 작품으로 추정되는데 그 받침에는 "ΓΛΥΚΩΝ ΑΘΗΝΑΙΟΣ ΕΠΟΙΕΙ(아테네인 글리콘이 만들었다)."는 문구가 그리스어로 새겨져 있다.

이 조각상의 유형은 다양한 재료와 크기로 헬레니즘 시대부터 그리스 본토에서 유통되었는데, 대부분의 연구자들은 이 〈휴식하는 헤라클레스〉의 원작자가 기원전 4세기의 거장 리시포스일 것으로 추정하고 있다. 그러나 나폴리 박물관의 〈파르네제 헤라클레스〉는 이 유형의 조각상들 중에서도 예외적일 정도로 바로크적인 과장성과 표현력을 보여 준다. 받침대에 자랑스럽게 이름을 새긴 그리스 복제가는 아마도 이 시대에 로마에서 활동했던 인물이었을 것이다. 그가 누구이건 간에 로마 제정 시대 이탈리아 관람자들에게 '아테네 출신의' 조각가가 만들었다는 점이 얼마나 큰 매력으로 다가왔는지는 이 명문이 굳이 그리스어로, 그것도 '옛 그리스 식으로' 표기되었다는 사실에서 명백하게 드러난다.

고대 그리스와 로마 미술에서의 작가 서명에 대해서는 이처럼 해당 사회와 관람자들에 대한 맥락적인 접근이 필요하다. 우리는 흔히 고대 그리스 미술가들의 서명이 도기화나 조각 작품에 남아 있는 사실을 두고 다른 고대 문명권과 달리

창작자 개인의 가치와 주체성을 보여 주는 증거라고 생각하게 마련이지만 현실은 이와 조금 다르다. 고대 그리스 미술가들의 서명은 현재 우리가 생각하는 작가 서명(autograph)의 개념이 아니라 봉헌자의 기원이나 기록의 개념에 더 가까웠다. 물론 그리스 미술가들의 서명이 이집트나 중국, 인도, 메소포타미아 등 여타 고대 문명 사회와 비교할 때 예외적으로 많았던 것이 사실이지만 이것이 곧 미술가들의 자의식이나 독창성에 대한 높은 평가, 그리고 미술가들에 대한 사회적 지위 존중 등으로 확대 해석하기에는 무리가 있다. 플리니우스를 비롯한 고대 문헌 저자들은 그리스 고전기 이후 유명 작가들, 예를 들어서 제욱시스나 페이디아스 등에 대한 일화를 전해 주고 있으며, 이들이 개성적인 행동과 특출한 예술성으로 인해서 동시대와 후대 사람들의 주목을 받았던 것은 분명하다.

도 2-17 〈파르네제 헤라클레스〉, 기원전 4세기 말 원본에 대한 서기 3세기 초의 복제품, 대리석, 높이 325cm, 나폴리 국립 고고학 박물관(소장번호 6001): 받침대에 "아테네 출신 글리콘이 만들었다."는 명문이 새겨져 있다.

　　그러나 이러한 고전기 거장들이 그리스 사회에서 놀라운 명성을 자랑하기 이전에 이미 아케익기부터 조각가들의 이름을 명문으로 남기는 관례가 활성화되어 있었다. '아무개가 나를 조각했으며, 아무개가 나를 바쳤다'는 식의 문구는 아케익기 종교적 봉헌상이나 장례 조형물에서 자주 발견된 바 있다. 이처럼 서명을 남긴 일반적인 조각가들의 위상이 크게 높았다고 볼 근거는 많지 않은데, 미술가들이 특별히 천대를 받았다거나 우대를 받았다고 보기에는 고대 그리스 사회 자체가 신분 계급의 수직적인 간극이 크지 않았던 것이다. 물론 이름을 남겼다는 것은 제작자의 위상이 중요하다는 시각을 전해 주는 증거이지만 어떤 면에서 중요시되었는지를 이해하려면 좀 더 다각적인 고려가 필요하다. 조각가의 서명이 새겨진 아케익기 초기의 쿠로스와 코레 상들 대부분은 개인 양식이 거의

드러나지 않는 관례적 조각상들이다. 이 때문에 봉헌자의 서명과 마찬가지로 제작자의 서명은 창작자로서의 위상보다는 관람자들에게 봉헌의 주체를 알림으로써 공감과 소통을 이끌어 내려는 의도가 더 중요했던 것으로 추측된다. 무엇보다도 아케익기의 봉헌용 조각상들에서 작가의 서명이 조각상 받침대나 하단부가 아니라 인물상의 몸체에 새겨지는 경우가 많았으며, 조각상 스스로 발언하듯이 일인칭 관점에서 서술되었던 것도 이와 연관된다. 마치 지나가는 행인이나 참배객들에게 조각상이 말을 걸어서 자신을 소개하듯이 서명이 새겨졌던 것이다. 또한 하나의 모델을 가지고 반복 재생산하는 아케익기 조각 공방의 제작 방식에서 조각가의 서명은 조각가 개인의 독창성보다는 조각 공방의 소속을 알리는 의도가 더 강했을 것이다. 호화로운 예식용 도기들에 새겨진 도공과 화공의 서명은 제작 공방을 알리려는 상업적인 의도가 중요했는데, 어느 화공의 공방에서 제작되었는가는 상품의 가치를 증명하는 중요한 자료였다.

물론 고전기 후반 이후 조각 분야에서 타의 추종을 불허하는 유명 대가들이 등장하면서 이들의 이름을 남기는 것이 중요하게 여겨졌고 이러한 관습이 미술가의 개인 양식 발전과 병행하게 되었던 것이 사실이다. 파르살로스 아기아스 상의 대좌 부분에서 발견된 리시포스의 이름은 그가 제작한 작품이라는 사실이 동시대 관람자들과 봉헌자에게 얼마나 큰 의미를 지니고 있었는지 알려 준다. 그리고 이러한 고전기 이후 서명들 대부분은 아케익기의 일반적인 일인칭 표현과 달리 '아무개가 만들었다'는 식으로 객관화되어 있다. 그리고 로마 시대에도 이러한 표현이 서명 문구에서 사용되었지만, 피티 가문의 헤라클레스와 같이 로마로 수입된 그리스 조각상 복제본에 새로 받침대를 만들어서 원작가의 이름을 새기는 경우에는 'opus Bryaxidis', 'opus Praxitelis' 등 소유격을 쓴 경우가 더 많았다. 헬레니즘 시대 말기와 로마 제정 시대를 거치면서 기원전 5세기와 4세기 그리스 고전기 조각가들의 작품이 원래의 종교적, 정치적 맥락에서 벗어나서 향유와 감상, 소비의 대상으로 재수용될 때 이들 유명 작가들의 명성이 소유자와 감상자에게 중요하게 취급되었다는 증거이다.[37] 무엇보다도 나폴리 박물관의 도

리포로스 청동 두상이나 파르네제 헤라클레스 대리석 상의 사례에서 보이는 것처럼 그리스 출신의 복제가들이 그리스어로 남긴 서명이 특히 많다는 사실에 주목할 필요가 있다. 제작자의 서명을 기록하는 것은 로마보다 그리스 사회에서 더 일반적인 관습이었으며, 로마 제정 시대에도 그리스 출신 미술가들 사이에서 이 관례가 더 강하게 남아 있었던 것으로 보인다. 또한 그리스 출신 복제가들의 명성이 당시 로마 소비자들 사이에서 높이 평가되었다는 추측도 가능하다.

이처럼 그리스 고전 조각의 복제품을 인식하는 일차적인 단서는 조각의 명문과 원본에 대한 문헌 자료들이지만 특히 후자를 활용하는 데는 근본적인 한계가 존재한다. 고대 저자들이 그리스 조각가와 작품의 명성에 대해서 간단하게 언급하는 경우가 대부분이기 때문이다. 작품 자체의 형태나 주변 환경에 대해서 예외적일 만큼 상세한 묘사를 남긴 파우사니아스의 경우를 보더라도 기술하는 방식이 상당히 혼란스러울 뿐 아니라 직접 목격한 바가 아니라 남에게서 들은 내용을 확인 과정 없이 자신이 본 것처럼 서술하는 경우도 많기 때문에 전적으로 신뢰하기에 무리가 있다.

문헌 자료를 토대로 해서 그리스의 원본 조각상을 역추적하는 것이 얼마나 모호한 작업인지를 보여 주는 대표적인 예는 올림피아의 헤라 신전 유적지에서 발견된 〈헤르메스와 디오니소스〉 상이다. 파우사니아스는 올림피아 지역에 대한 글에서 프락시텔레스의 헤르메스 상에 대해서 간략하게 다음과 같이 기술했다. "좀 더 후대에 이르러 또 다른 작품들이 헤라 신전에 세워졌다. 이들 가운데는 헤르메스의 석상이 포함되어 있는데, 아기 디오니소스를 안고 있는 모습으로 프락시텔레스의 작품이다."[38] 1877년에 파우사니아스의 기술과 합치되는 대리석 상이 헤라 신전 내부의 동일한 지점에서 발견되었을 때 조각가나 제작 연대와 관련된 명문이 없었음에도 불구하고 대부분의 학자들이 이것이 원본이라고 확

37 이에 대해서는 Jeremy Tanner, *The Invention of Art History in Ancient Greece: Religion, Society and Artistic Rationalisation*, Cambridge Classical Studies, 2006, pp. 206-213 참조.

38 Pausanias, *Description of Greece*, 5.17.3.

신했던 것도 이 때문이었다. 당시의 발굴 보고서에 따르면 헤라 신전의 셀라 내부 열주 안의 동쪽 끝에서 세 번째 기둥 사이에 받침대가 놓여 있었고 헤르메스의 몸통은 대 앞의 진흙 속에 묻혀 있었다. 유실된 부분은 오른팔과 왼손의 집게손가락, 무릎 아래로 양다리 부분과 왼발이었으며 오른발과 그에 붙은 대좌 조각은 남아 있었다. 트레우는 또한 머리카락과 입술, 샌들 부분에 남아 있는 불그스름한 안료의 흔적을 찾아냈는데 그는 이것이 도금하기 위한 준비 과정으로서 밑칠한 흔적이라고 추정했다.[39] 발굴 당시의 상황으로 미루어 볼 때 이 조각상이 헤라 신전 내부에 봉헌되었던 것은 확실하지만 이 작품이 프락시텔레스의 원본인가에 대해서는 여러 반론이 제기되어 왔다.

특히 최근에 와서는 이것이 기원전 4세기경의 원작이 아니라 헬레니즘 시대에 와서 만들어진 모작이라고 보는 견해가 더 지배적이다. 많은 학자들이 지적한 부분은 머리카락이나 등 부분, 지지대 역할을 하는 나무 둥치 등에서 기술적으로 떨어지는 세부 묘사와 거칠게 고치고 미완성으로 남겨 놓은 흔적 등으로, 기원전 4세기 거장의 원본으로 보기에는 무리가 있다는 것이다. 월레스(M. Wallace)는 이미 1940년의 논문에서 헤르메스의 왼발에 신겨진 샌들이 훨씬 후대의 것이라는 주장을 편 바 있다. 장식 핀이 사용되고 각진 끈으로 묶여 있는 점, 엄지발가락과 나머지 발가락들 사이의 샌들 바닥이 톱니 모양으로 갈려 있는 특징은 기원전 200년 이후의 신발들에서 나타나는 것으로, 기원전 4세기 중반까지는 없었던 신발의 모양이기 때문이라는 것이 그 근거였다.[40] 게다가 리지웨이는 올림피아의 헤르메스 상이 프락시텔레스의 원작이냐 아니냐 하는 논쟁에서 한발 더 나아가서 프락시텔레스의 작품을 복제한 것이라는 주장 자체에 의문을 제기했다. 조각상의 인체 비례가 과장되게 늘어난 점, 거의 위태로울 정도로 불균형한 자세, 얼굴의 세부와 인체 구조에서 해부학적인 정확성을 무시할 정도로 우아함

39 G. Treu, *Olympia III: Die Bildwerke von Olympia in Stein und Ton*, Berlin, 1897, pp. 195-206, pls.49-53 참조.

40 이러한 논쟁들에 대해서는 A. Ajootian, "Paxiteles", in Palagia & Pollitt, 앞의 책, pp. 106-107 참조.

을 강조한 조형적 특징, 그리고 무엇보다도 옷 주름의
사실적인 묘사 등이 기원전 4세기 중반 고전기의 작
품으로 보기에는 무리가 있을 뿐 아니라 〈크니도스의
아프로디테〉와 비교해 보더라도 개인 양식에서 차이
가 크다는 것이 그 이유였다.[41]

　올림피아에서 발견된 헤르메스 조각상이 프락시
텔레스의 원작인지, 헬레니즘 후기의 복제품인지, 아
니면 그의 작업에서 영향을 받은 후대 조각가의 작품
인지에 대해서는 발굴 당시부터 학자들 사이에 의견
이 분분했지만 현재는 '매우 원본에 충실한' 헬레니즘
초기의 수준 높은 복제품으로 받아들여지고 있다. 그
럼에도 불구하고 대부분의 서양미술사 개론서들에서
이 작품은 여전히 프락시텔레스의 헤르메스 상으로
소개되고 있다. 이 작품이 복제품이든 아니든 상관없
이 일단 고전기 후반 그리스 양식의 전범으로 독자들
의 무의식에 각인된 것이다. 실제로 이 조각상은 19세
기 말과 20세기 초 미술사학 연구에서 5세기 후반의

도 2-18 프락시텔레스, 〈헤르메스와
디오니소스〉, 헬레니즘 시대 복제본, 올림피아
박물관

고전기 조각과 대비되는 기원전 4세기 조각의 양식적 특성을 규명하는 일종의 나
침반 역할을 해 왔다. 이러한 사실은 그리스 조각 연구에서 복제본이 차지하는 위
치와 역할이 얼마나 복합적인지를 단적으로 말해 주는 것이다.

　프락시텔레스의 또 다른 대표작인 〈크니도스의 아프로디테(Aphrodite of
Knidos)〉 역시 후대의 복제품들을 통해서 원본의 모습을 짐작할 수밖에 없다.
그러나 올림피아의 헤르메스 상과는 달리 〈크니도스의 아프로디테〉 복제품들은
인체 비례나 자세에서는 고전기 후반의 조형적 특성을 보다 충실하게 반영하고

41　Ridgway, 앞의 책, p. 261와 pls.64-65.

있기 때문에 원본의 양식을 추정하는 데 있어서 올림피아의 헤르메스 상보다 신뢰할 만한 자료들이라는 것이 일반적인 견해이다. 기원전 4세기 중반에 만들어진 원작의 명성, 그중에서도 '목욕하다가 들킨 상태로 수줍어하는 자세'가 워낙 유명하고 독특했기 때문에 후대의 복제본들이 이를 집중적으로 따를 수밖에 없었던 것이다. '정숙한 비너스(Venus Pudica)'라고 불리는 이 유형은 헬레니즘과 로마 시대 동안 수많은 복제본을 양산했으며 르네상스 시대 이후 서유럽 상류층 인사들 사이에서 집중적인 수집의 대상이 되었다. 특히 이들 가운데서도 콜론나 가문의 컬렉션이었다가 교황에게 선물되어 지금은 바티칸 박물관에 소장되어 있는 조각상이 프락시텔레스의 원본을 가장 충실하게 복제한 작품으로 여겨지고 있다.[42] 소위 〈비너스 콜론나(Venus Colonna)〉라고 불리는 이 조각상 역시 근세 이후 여러 차례의 보수가 이루어졌는데, 20세기 초까지도 천으로 하반신이 가려진 모습으로 전시되었다.

그렇다면 올림피아에서 출토된 〈헤르메스와 디오니소스〉나 로마의 바티칸 박물관에 소장된 〈비너스 콜론나〉를 두고 이미 소실된 원본에 더 충실한지 아닌지를 판단할 수 있는 객관적인 기준은 무엇일까? 하나의 작품을 판단하는 데 있어서 동시대의 다른 조각가들의 작품들, 해당 작가의 다른 작품들, 스승과 추종자들의 작품들과의 다각적인 비교를 통해서 조형적 특성을 분석하는 것이 미술사학에서의 일반적인 접근 방식이다. 그러나 프락시텔레스를 비롯한 그리스 고전 조각가들의 경우에는 비교 자료가 되는 작품들 역시 원본이 소실된 상태에서 로마 시대와 헬레니즘 시대의 복제품들을 통해서 그 상태를 추정할 수밖에 없다. 따라서 원본과 복제본의 구별 문제에 덧붙여서 로마 시대의 조형 양식과 그리스 고전기 후반의 조형 양식에 대한 구별까지도 미술사학자들의 연구 과제에 포함된다.

42 〈크니도스의 아프로디테〉와 그 영향에 대해서는 C. M. Havelock, *The Aphrodite of Knidos and Her Successors: A Historical Review of the Female Nude in Greek Art*, Ann Arbor, 1995 참조. 바티칸 박물관의 19세기 천 보수 과정에 대해서는 Adolf Michaelis, "The Cnidian Aphrodite of Praxiteles", *The Journal of Hellenic Studies*, 8, 1887 참조.

〈크니도스의 아프로디테〉는 기원전 4세기 조각들 중에서 원본에 대한 정보가 가장 풍부하게 전해 오는 경우에 속한다. 이 조각상은 고대 사회에서 경이적인 인기를 누렸던 덕분에 플리니우스를 비롯한 수많은 저자들이 비교적 상세한 기술을 남겼다.[43] 문헌 자료들뿐 아니라 적어도 기원전 2세기 후반부터 소상과 대규모 조각상 등으로 활발한 복제가 이루어졌다. 심지어는 카라칼라 시대(Caracalla, 211-217 재임)에 발행된 로마의 기념주화에서도 이 조각상의 모습을 발견할 수 있다. 이 청동 주화는 카리아 속주에서 발행된 것으로 앞면에는 카라칼라와 부인 플라우틸라(Plautilla)의 옆면 초상이 새겨져 있고 뒷면에는 크니도스의 아프로디테 상이 새겨져 있다. 일반적으로 로마 제국의 주화 뒷면에 등장하는 도상이 '승리의 비너스(Venus Victrix)'라는 점을 고려해 본다면, '정숙한 비너스' 도상이 주화에 묘사된 것은 상당히 파격적인 경우라고 하겠다(도 2-19와 2-20 비교). 이러한 주화 이미지는 비너스 여신의 일반적 이미지가 아니라 프락시텔레스의 특정 작품을 가리키는 것으로서 후자가 그리스 시대로부터 로마 제국 시대에 이르기까지 카리아 속주 지역에서 누리고 있던 높은 위상을 대변해 주는 것이다.[44]

　소위 '프락시텔레스 풍'으로 분류되는 유형 중에서 프락시텔레스의 원작에 가장 가까운 것으로 추정되는 것은 바티칸의 소장품이다.[45] 그렇지만 이와 유사한 여신상은 세계 각국의 미술관과 박물관들에서 수없이 발견될 정도로 헬레니즘과 로마 시대 동안 인기를 끌었다. 뮌헨의 조각 박물관에 소장되어 있는 비너스 상 역시 이 유형에 해당되는데, 물 항아리 대신에 돌고래가 다리 옆에 놓여 있다는 점이 흥미롭다.[46] 이 비너스 상은 15세기 말에 발견될 당시에 양다리가 무릎

43　Pliny, *Naturalis Historia*, 36.20-21; Jex-Blake, E. Sellers, 앞의 책, pp. 192-195.

44　American Numismatic Society Collection, 1970.142.488.

45　프락시텔레스, 〈크니도스의 아프로디테〉(기원전 350년경)에 대한 복제본(일명 〈비너스 콜론나〉), 바티칸 박물관(소장번호 812).

46　〈수줍어하는 비너스〉, 기원전 4세기 작품에 대한 로마 시대 복제본, 뮌헨 조각 박물관(소장번호 258).

도 2-19 카라칼라 시대(Caracalla, 211-217 재임) 크니도스에서 주조된 주화, 서기 211-218년: 앞면에 카라칼라와 플라우틸라의 측면상, 뒷면에는 비너스 여신의 나체상이 새겨져 있다. 여신은 왼손에 천을 들고, 오른손으로는 몸을 가리고 있으며 발 옆에 물 항아리가 놓여 있다. 그리스어로 'ΚΝΙΔΙΩΝ(크니도스의)'라는 명문이 적혀 있다.

도 2-20 카라칼라 시대 로마에서 주조된 주화, 서기 216년: 앞면에 안토니우스 피우스의 측면상이, 뒷면에 투구를 쓴 비너스 여신의 전신상이 새겨져 있다. 여신의 오른손에는 승리의 여신상이, 왼손에는 창이 들려 있고 방패가 기대져 있다. 라틴어로 'VENVS VICTRIX(승리의 비너스)'라는 명문이 적혀 있다.

까지밖에 남아 있지 않은 토르소 상태였다. 18세기 초에 이 조각상을 사들인 복원가 겸 조각가 파체티(Vincenzo Pacetti, 1746-1820)가 다리와 왼팔 부분을 보수해서 바바리아의 루드비히 대공(Ludwig I of Bavaria, 1786-1868)에게 팔았던 것이다.[47] 현재 남아 있는 15세기 말의 스케치들을 보면 발과 다리, 돌고래 부분을 찾아볼 수 없는데, 파체티가 이 조각상을 보수할 때 유명한 우피치 궁전의 〈메디치 비너스〉를 염두에 두고 있었음이 분명하다. 〈메디치 비너스〉가 헬레니즘 중기의 조각상에 대한 로마 제정 시대의 복제본이라는 점을 고려한다면 문제는 더욱 복잡해진다. 기원전 4세기에 프락시텔레스가 파격적인 표현 방식으로 첫선을 보인 후 '수줍어하는 아프로디테'의 이미지는 헬레니즘과 로마 제정 시

47 이 조각상에 대해서는 Adolf Furtwängler, *Beschreibung der Glyptothek König Ludwig's I. zu München*, Munich, 1900, no.237; Bober & Rubinstein, 앞의 책, p. 35, no.14 등 참조.

대를 거쳐서 르네상스와 바로크 시대, 그리고 18세기의 신고전주의 시대에 이르기까지 끊임없이 복제되고 재생산되어 왔기 때문에 원본과 복제본 사이의 구분이 거의 무의미해지고 있다.

2) 로마인들의 상고적 취향과 고전적 취향

그리스 조각품에 대한 로마 작가들의 복제 재생산이 얼마나 활발하게 이루어졌는지는 현재 남아 있는 작품들의 수와 분포 범위를 통해서 이미 확인되었다. 아카이아 동맹을 결성해서 로마의 침략에 주도적으로 대항했던 코린토스 시가 함락당한 기원전 146년 이후 로마 공화정 군대에 의해 방대한 양의 그리스 미술품들이 약탈당했으며 로마 조각가들은 이렇게 옮겨진 그리스 조각상들을 복제하거나 변형하여 다시 제작해서 당시 폭발적인 수요를 보이고 있던 미술 시장에 공급했다. 1959년 피레우스의 하수도 정비 도중에 발견된 청동상들은 이 당시의 정황을 보다 구체적으로 우리에게 전달해 준다. 4구의 청동상과 청동제 가면, 방패와 대리석 소상 등이 함께 발견되었는데 그리스 고고학 발굴단은 이들이 발견된 장소에서 고대 창고로 쓰였다가 소실된 건물 잔해를 발견했다. 이 건물이 불탄 시기는 기원전 1세기경으로 밝혀졌는데, 기원전 86년에 로마 장군 술라에 의해서 아테네 시가 약탈당한 후 노획물들을 모아 놓았던 창고들 중의 하나로 추측되고 있다. 서로 포개진 채로 발견된 조각상들 중에서도 가장 유명한 것이 소위 〈피레우스 아폴론〉으로 불리어지는 남성상이다. 이 조각상의 제작 연대에 대해서는 기원전 530년경부터 450년경까지 학자에 따라서 의견이 분분하다.

이 조각상에 대한 연대 추정이 어려운 이유는 자세와 비례, 얼굴 표정 등에서 전형적인 아케익기 쿠로스 상들과 상충하는 요소들이 있기 때문이다. 전체적인 모습과 비례는 아케익 말기 조각 양식에 해당되지만 오른발을 앞으로 내밀고 있는 자세나 머리를 약간 앞으로 기울인 관조적인 분위기, 그리고 활을 들고 다른 한 손으로 피알레(phiale)를 들어서 특정 상황을 연출하고 있다는 사실 등은

도 2-21 〈피레우스 아폴론〉, 청동, 기원전 530-520년경(?), 피레우스 고고학 박물관

도 2-22 〈피옴비노 아폴론〉, 청동, 기원전 150-50년경, 루브르 박물관

다른 아케익기 쿠로스 상들에서 찾아보기 힘들다. 특히 오른발이 앞으로 나오는 경우는 아케익기 쿠로스 상들 중에서 극히 드문 구성인데, 이 때문에 아케익기의 양식을 모방해서 만든 고대의 위작일 가능성까지 제기되기도 했다.[48]

아케익기 조각상이든 아니든 간에 〈피레우스 아폴론〉은 로마 공화정 말기에서 제정 시대 초기에 이르는 기간 중에 제작된 특정 아폴론 상들과 형태상으로 밀접하게 연결된다. 이들은 각각 〈피옴비노 아폴론(Piombino Apollo)〉이라고 불리는 청동상과 〈폴리비우스 아폴론(Polybius Apollo)〉이라고 불리는 청동상으로서 크기나 형태가 거의 일치하기 때문에 동일한 모델을 기반으로 생산된 것들로 추정되고 있다. 이들은 〈피레우스 아폴론〉의 제작 연대에 대해서도 몇 가지 단서를 제공해 준다. 폼페이와 피옴비노의 로마 귀족 별장들에서 발견된 아케익풍의 작품들은 공화정 말기 로마 사회에서 그리스 미술품에 대한 수요가 고전기 이후에만 국한되어 있지 않았음을 증명하기 때문이다. 또한 이들의 비례나 자세가 〈피레우스 아폴론〉과 놀라울 정도로 닮아 있다는 사실을 고려할 때 동일한

48 C. Mattusch, *Classical Bronze: The Art and Craft of Greek and Roman Statuary*, Cornell University Press, 1996, n.100 참조.

모델이 이들 소상들의 복제에 활용되었으리라는 추측도 가능하다.

물론 현재까지 전해 오는 로마 시대 복제품이나 로마 조각들 거의 대부분은 로마인들의 선호도가 그리스 고전기와 헬레니즘 양식에 집중되어 있었음을 증명해 준다. 그러나 다른 한편으로 볼 때 공화정 말기의 로마 귀족 사회는 그리스와 헬레니즘 왕국들로부터 유입된 감각적인 문화에 대해서 한편으로는 끌리면서도 다른 한편으로는 경계하는 이중적인 태도를 지니고 있었다. 카토(Marcus Porcius Cato 혹은 Cato the Elder, 기원전 234-149)는 후자를 대변하는 인물로서 사치스럽고 퇴폐적인 그리스 문화와 예술을 배격하고 로마 공화정 초기의 엄격하고 소박한 풍조를 되살려야 한다고 주장하기도 했다.[49] 카토의 입장은 그리스 문화 자체에 대한 비판보다는 당시 외래문화의 급격한 유입으로 인해서 위협받고 있던 로마 사회의 정체성을 확립하기 위한 것으로, 유사한 주장은 로마 제국 시대 말기까지도 문화적 위기 상황에서 지속적으로 나타났다. 〈피옴비노 아폴로〉나 〈폴리비우스 아폴론〉, 그리고 〈피레우스 아폴론〉은 고전기 이후 그리스 조각상들에서 발견되는 완숙한 자연주의에 반해서 아케익기의 고졸하면서도 엄격한 조형 양식을 선호했던 일부 로마 귀족들의 반(反)헬레니즘 취향을 반영한 작품들로 여겨진다.

로마인들의 상고 취향을 보여 주는 또 다른 예로 보스턴의 이사벨라 스튜어트 가드너 박물관에 소장되어 있는 오디세우스 상을 들 수 있다. 이 대리석 조각상은 아케익 말기 그리스 신전 페디먼트 조각에서 관찰되는 구성적 특징과 조형 양식을 그대로 따르고 있으나, 유연한 근육 표현과 감각적인 머리카락 묘사 등의 세부 묘사 등으로 미루어 볼 때 기원전 6세기 말의 작품으로 자리매김하기 힘들다. 이러한 부조화 때문에 근대에 만들어진 위작으로 여겨지기도 하지만, 현재는

49 H. D. Jocelyn, "The Ruling Class of the Roman Republic and Greek Philosophers", *Bulletin of the John Rylands Library* 59, 1977, pp. 323-366; A. E. Astin, *Cato the Censor*, Oxford, 1978, pp. 157-181; R. MacMullen, "Hellenizing the Romans(2nd Century B.C.)", *Historia* 40, 1991, pp. 419-438 참조.

도 2-23 〈오디세우스〉, 기원전 1세기 말 - 서기 2세기 초(?), 보스턴, 이사벨라 스튜어트 가드너 박물관(소장번호 S5s23)

기원전 1세기 말 혹은 서기 1세기 초에 로마에서 제작된 것으로 의견이 모아지고 있다. 이 조각상은 1884년 다른 대리석 상 파편들과 함께 로마의 님페움 근처에서 발굴되었는데, 소신전의 페디먼트를 장식했던 것으로 추측된다. 오디세우스가 조심스럽게 기어가고 있는 모습은 트로이 전쟁 당시 디오메데스와 함께 아테나 여신상을 훔치러 가는 장면을 재현한 일부분으로 추정되는데, 로마인들은 이 신전 조각에 고전기의 자연스러움이 아니라 아케익기의 엄격하고 경직된 양식을 적용했던 것이다.

많은 학자들이 지적해 온 바와 같이 로마 제정 시대 초기 황실 조형물들은 고전기 그리스, 그중에서도 아테네의 건축과 조각 양식을 의도적으로 차용했다. 가장 대표적인 사례가 소위 〈프리마포르타의 아우구스투스〉 상이다. 이 황제상은 공화정 말기까지 로마 초상 조각의 대표적인 특징이었던 극단적인 사실주의와 결별하고 고전기 그리스 신상에서 보여 주었던 이상적이고 전형화된 표현 양식을 그대로 따랐던 것이다. 소위 〈대제사장 차림의 아우구스투스〉로 잘 알려진 〈비아 라비카나 아우구스투스〉 역시 이러한 고전기 양식을 충실하게 재현하고 있다. 이들 두 유형의 아우구스투스 상들에 대해서는 로마 제국 내 속주들 여러 곳에서 복제본들이 발견되었다.

그리스 테살로니키 국립 고고학 박물관의 아우구스투스 상은 황제의 이상화 작업이 신격화된 최종 단계를 보여 준다. 이 초상 조각은 1939년 테살로니키의 세라페이온 북쪽 구역에서 발견되었는데, 〈프리마포르타의 아우구스투스〉 상과 마찬가지로 청동 조각상을 원본으로 해서 개작된 복제본으로 추정된다. 이 조각상을 비롯해서 소위 '프리마포르타 유형'이라고 불리는 일군의 대리석 상들이 로마 제국의 속주들 곳곳에서 발굴되었다. 아래 코린토스 박물관의 사례가 보여 주는 것처럼 조각가의 기술 수준은 다양하지만 자세와 양식에서는 원본이 지닌

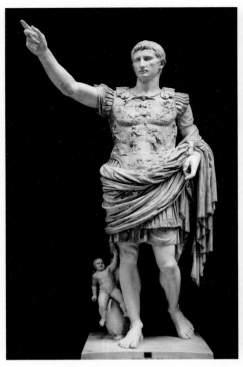

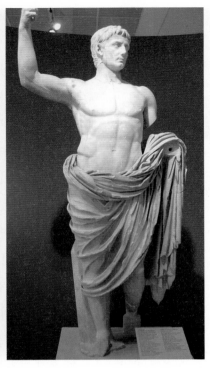

도 2-24 아우구스투스 상, 로마 근교 프리마포르타 출토,
바티칸 박물관

도 2-25 아우구스투스 상, 테살로니키 로마
포룸에서 출토, 테살로니키 국립 고고학 박물관

도 2-26 아우구스투스 상, 코린토스 율리우스 바실리카에서 출토,
코린토스 고고학 박물관

고전주의적 특성이 분명하게 드러난다. 테살로니키 국립 고고학 박물관의 아우구스투스 상은 그 가운데서도 특히 우수한 사례에 속하는데, 두상에서 구체적인 개성과 근엄한 얼굴 표정 등이 사실적으로 재현되어 있으며, 인체 비례와 근육 묘사, 옷 주름의 세부 처리 등이 탁월하다.

테살로니키는 로마 공화정 말기 옥타비아누스(Gaius Julius Octavius, ʻAugustusʼ, 기원전 27 – 서기 14 재임)와 정적들 간의 내전에서 전자의 편에 섬으로써 자유 도시의 지위를 얻게 되었으며, 덕분에 제정 시대 초기부터 로마 정부의 상업, 행정의 중심지로서 번영을 누렸다. 특히 이 조각상은 황실 숭배 의식을 위해서 신전에 안치되어 있었던 것으로 추정되는데, 황실 가족들을 기리는 초상 조각들 중에서도 기원전 5세기 아테네 조각 유파를 중심으로 번성했던 그리스 고전 조각의 카논을 엄격하게 적용한 사례이다. 특기할 점은 프리마포르타의 조각상과 비교되는 지지대 구성 방식이다. 원본 청동상을 대리석으로 복제하는 과정에서는 대리석의 매체적 특성상 지지대가 필요하다. 바티칸 박물관의 대리석 상에서는 황제의 오른쪽 다리 아래쪽에 돌고래를 타고 있는 큐피드의 소상을 첨부함으로써 아이네이아스로부터 연결되는 율리우스 가문의 신성한 혈통을 암시했다. 반면에 테살로니키 조각상의 경우에는 단순한 형태의 기둥으로 오른쪽 다리 뒤쪽을 지지하도록 함으로써 황제 자신에게 시선이 집중되도록 했다.

현재 코린토스 박물관에 소장되어 있는 또 다른 아우구스투스 상은 로마나 테살로니키의 조각상에 비해서 다소 수준이 떨어진다. 코린토스의 율리우스 바실리카는 서기 1세기 초에 세워졌다. 건축 당시부터 아우구스투스와 손자 가이우스, 루키우스 등 황실 가족들의 초상 조각이 전시되어 있었다. 그 가운데 아우구스투스의 초상 조각은 율리우스 – 클라우디우스 왕조 시기의 고전주의를 그대로 보여주지만, 비슷한 시기에 제작된 바티칸과 테살로니키 국립 고고학 박물관의 아우구스투스 상에 비해서 전반적으로 자세와 비례가 어색한 것은 사실이다. 그러나 이러한 수준 차이를 떠나서 광활한 로마 제국 내 각 속주들에서 발견되는 아우구스투스 상들을 비교하면 로마인들의 복제 솜씨에 감탄하지 않을 수 없다. 이 조각

상들에서 공통적으로 드러나는 황제의 모습, 특히 얼굴과 머리카락의 세부 형태들이 서로 일치하는 양상을 고려할 때 로마 조각가들이 하나의 원형으로부터 복제와 각색을 통해서 다양한 파생물들을 만들어 내는 기술이 매우 뛰어났다는 것을 알게 된다.

위의 아우구스투스 상들은 로마 시대의 복제본들과 원본 사이의 관계, 하나의 원형으로부터 다수의 복제본을 만드는 과정에서 벌어지는 지역적, 시대적, 개인적 차이 등을 보여 주는 단적인 사례이다. 그러나 각 지역 복제가들 사이에서 생겨나는 이러한 차이점들에도 불구하고 원본의 실체를 추정하는 것은 생각보다 어렵지 않다. 얼굴 모습과 동세, 머리카락과 옷 주름 표현 등에서 우리는 공통분모와 원형 작품의 기본 틀, 그리고 각 복제가들 개인의 기법 차이를 추출할 수 있다. 특히 그리스와 로마 조각가들처럼 조각이라는 매체 자체의 제작 방식에서 기본적으로 복제가 핵심적인 비중을 차지하는 경우에는 더욱 그러하다. 푸르트뱅글러는 로마 시대의 복제본을 통해서 그리스 거장들의 조형 양식을 추적하는 자신의 연구 방법에 대해서 변호하면서 다음과 같은 말을 남겼다. "로마 복제품들은 당시 사회의 애호가들의 문화적 취향을 만족시켰던 고전기 걸작들의 최고 수준을 충실하게 보존하고 있다. 이는 고전 고대 미술이 지닌 최선의 것들이고 가장 유명한 것들이다. 우리는 이 복제품들을 통해서 고대 저술가들이 언급한 당시의 걸작들, 고전기를 이끈 움직임들을 찾아내야 한다. 만약 라파엘로나 미켈란젤로, 렘브란트의 고귀한 창작품들에 대해서 복제품만이 우리에게 전해진다고 해도, 당시의 수준 낮은 미술가들이 만든 원본 작품들을 연구 대상으로 삼는 것보다는 훨씬 더 좋은 성과를 낼 수 있을 것이다."[50]

50 Furtwängler, 앞의 책; Adolf Furtwängler, *Masterpieces of Greek Sculpture*, Eng. trans. by Eugenie Strong, London, 1895; Digital edition, Cambridge University Press, 2010, p. viii.

3. 고전 고고학과 고전 미술사학[51]

고전 그리스 미술을 연구할 때 마주치게 되는 필연적인 한계는 남아 있는 원본이 극히 적다는 것이다. 이들 중 대부분은 20세기 현대 고고학의 발전 덕분에 발견된 성과물로서, 1926년 그리스의 아르테미시온(Artemision) 근해에서 발견된 청동 제우스(혹은 포세이돈) 상, 1972년에 칼라브리아 지방의 리아체(Riace) 근해에서 발견된 두 구의 청동 전사상, 1980년 시칠리아의 모티아(Motya)에서 발굴된 대리석 전차 경주자상, 1988년 그루지아의 바니(Vani)의 유적지에서 발굴된 청동 토르소상 등이 대표적인 사례들이다. 그러나 고전 미술사 연구에서는 이 원본 조각상들보다 로마 시대의 대리석 복제품들이 더 중요한 역할을 맡아 왔다. 근대 미술사학의 태동기로부터 고대 그리스 조형 양식의 비평 기준이 되었던 것이 후자이기 때문이다. 그래서 현실적으로는 기존에 알려진 복제품들을 근거로 삼아서 새롭게 발견된 원본의 진위 여부를 감정해야 하는 역설적인 상황이 생길 수밖에 없다.

그리스 원본 조각과 로마 시대의 복제본을 명확하게 구분하기 시작한 것은 현대 미술사학의 중요한 학술적 성과이다. 특히 푸르트뱅글러가 복제본을 토대로 고전기 원본을 추적하는 연구 방법론을 구체화한 이후 복제품과 원본 사이의 구별은 현대 미술사학에서 중요한 이슈로 떠오르게 되었으며 고전 고고학의 학문적 성장을 촉진시키는 계기가 되었다. 지셀라 리히터는 이 주제에 특히 많은 관심을 쏟았던 미술사학자였다. 특히 그녀가 저술한 『그리스의 조각과 조각가들(The Sculpture and Sculptors of the Greeks)』(초판 1929년 발행)은 그리스와 로마 미술의 연구에서 선구적인 위치에 있을 뿐 아니라 그리스 조각상의 로마 복제품과 현대 위작에 대한 문제를 독립된 장으로 다루었다는 점에서 주목할 만하다.

51 해당 부분은 「리시포스의 사례를 통해서 본 그리스 조각의 개인 양식과 논란들」(미술사학 28호, 2014)의 내용을 수정, 보완한 것임.

그러나 앞에서 언급한 것처럼 리히터 자신이 1916년 메트로폴리탄 미술관을 위해서 구입한 에트루리아의 테라코타 전사상들이 후에 위작으로 판명이 났던 일화는 고전 조각에서 위작과 진품, 원본과 복제본을 구별하는 감식 기준을 세운다는 것이 얼마나 어려운 일인지를 보여 주는 역설적인 예였다.

고대 그리스 조각 작품 중에서도 기원전 5세기와 4세기는 근세 이후 서양 미술의 규범으로 추앙받아 왔으며, 폴리클레이토스와 미론, 리시포스 등의 작품은 원본이 전해지지 않음에도 불구하고 후대 미술가들에게 교과서 역할을 했다. 19세기 후반 고전 고고학의 학문적 성장과 더불어 이들 유명 조각가들의 양식적 특징이 과연 어떠했는가를 구체적으로 추적하려는 노력이 본격화되었다. 그러나 앞에서 살펴본 바와 같이 르네상스 이후의 고전주의자들에 의해서 상당 부분 각색된 로마 시대의 복제본과 일화 중심의 고전 문헌 자료들을 토대로 그리스 거장들의 양식을 복원한다는 것은 매우 험난한 여정이었다.

현대 고고학의 성장에서 리시포스는 각별한 의미를 지닌다. 고대 문헌에서는 이 조각가가 독창적인 양식을 발전시킨 혁신적 인물로 묘사되었지만 19세기 말까지 거의 발굴된 유물 자료가 없었다. 플리니우스와 플루타르코스(Πλούταρχος, 46-119?) 등 고대 저자들은 리시포스가 꼼꼼한 사실성과 극적인 효과를 만들어 내는 데 특출난 재능이 있었다고 기술했다.[52] 이처럼 단편적인 특징을 실제로 남아 있는 조각상들에서 찾아내는 작업은 상당히 제한적일 수밖에 없다. 그리스 시대의 원본이 남아 있지 않는 상태에서 헬레니즘 시대와 로마 시대의 복제본들만을 가지고 글로 묘사된 조형성을 시각적으로 재구성해야 하는데다가, 이러한 고대 복제본들 또한 제대로 보존된 것이 아니라 그리스와 로마 수사학자들의 언어적 묘사(엑프라시스, ἔκφρασις)에 의해서 촉발된 근세 예술가와 고전 애호가들의 보수 작업을 거친 경우가 많기 때문이다. 이러한 어려움은 고대 그리스 조각가들 대부분에 해당되지만 리시포스의 경우에는 특히 그러한 장애가 가중된다. 워낙 다작을 남겼으며 오랜 기

52 Pollitt, 앞의 책, pp. 98-104 참조.

간 활동했기 때문에 시기별 양식상의 변화가 클 것으로 추정되는데다가, 다른 고전기 후반 조각가들과 달리 고고학적 유물 자료가 거의 전무했다. 이러한 이유에서 현대 고전 고고학의 초기 전개 과정에서 리시포스는 상대적으로 소외되었다.

1) 푸르트뱅글러의 리시포스

19세기 후반부터 고전 조각의 양식사적 연구 전반에서 리시포스의 원본에 가까운 것으로 받아들여져 온 작품은 〈바티칸 아폭시오메노스〉였다. 이 조각상은 고고학과 고전 미술사의 본격적인 결합 움직임을 보여 주는 초기 사례 중의 하나라는 점에서 특히 중요하다. 르네상스와 바로크 시대 동안 고대 로마 조각상들을 고전기와 헬레니즘 시대의 유명한 조각가들과 연결 짓는 시도는 과학적이기보다는 낭만적이었다. 실제로 근세 사회에서 널리 알려진 고대 조각상들을 고전 문헌들에 묘사된 조형적 특징과 구체적으로 연결하여 원작을 밝혀내는 노력이 비로소 본격화된 것은 빙켈만 이후였다. 〈나폴리 도리포로스〉[53]와 마찬가지로 〈바티칸 아폭시오메노스〉는 고전 문헌과 고고학적 유물 자료를 연계시켜서 고전기 그리스 조각의 걸작을 재구성하고자 했던 19세기 고전 미술사학의 새로운 시도와 성과를 보여 주는 대표 사례이다.

　〈바티칸 아폭시오메노스〉는 1849년 로마 트라스테베레(Trastevere)의 고대 유적지에서 발견되었는데, 전체적으로 발굴 당시부터 보존 상태가 양호했다. 이 조각상은 발견된 직후인 1850년부터 이미 리시포스의 유명한 대표작으로 받아들여졌다.[54] 몸을 닦는 나체의 운동선수는 기원전 5세기부터 유행했던 대중적인 소재이지만 머리가 두드러지게 작고 늘씬한 이 바티칸 조각상은 폴리클레이토스의 규범에 대항하는 리시포스의 새로운 카논을 보여 주는 증거로 당시 미술사

53　앞의 도 2-13 참조.

54　E. Braun, *Annali dell'Instituto* 22, 1850, pp. 223-251; Charles M. Edwards, "Lysippos", in Palagia & Pollitt, 앞의 책, p. 137에서 재인용.

고전 그리스의 원형을 찾아서　125

학계에서 즉시 받아들여졌다. 이러한 주장을 이끈 인물이 바로 푸르트뱅글러였다. 그는 『그리스 조각의 걸작들(*Meisterwerke der griechischen Plastik*)』(1893)에서 〈바티칸 아폭시오메노스〉를 기원전 4세기의 다른 조각가들과 구별되는 리시포스 개인 양식의 척도로서 사용했다. 예를 들어 스코파스나 프락시텔레스의 양식적 특징을 확인하기 위해서 이들의 대표작품들과 이 조각상을 비교, 분석하고 세 작가들의 차이점과 연관성을 추출해 냈다.

그는 〈바티칸 아폭시오메노스〉에서 발견되는 자세의 긴장감, 즉 오른쪽 다리가 체중의 압력을 받지 않으면서 살짝 뒤쪽 옆으로 당겨져 있고 균형을 양쪽 골반에 분산시키면서 시선을 체중이 실리지 않은 쪽으로 향하게 하고 오른팔을 옆으로 뻗고 있는 모습이 또 다른 기원전 4세기 거장 스코파스의 초기 작품인

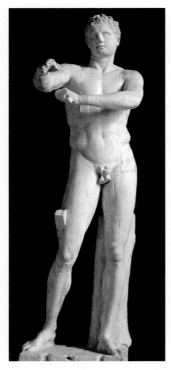 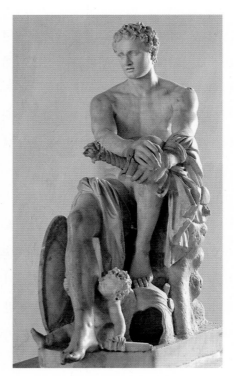

도 2-27 〈바티칸 아폭시오메노스〉, 기원전 330년경의 원본에 대한 서기 1세기경의 복제품, 대리석, 바티칸 박물관

도 2-28 〈루도비시 아레스〉, 기원전 340-330년경의 원본에 대한 로마 제정 시대 복제품, 국립 로마 박물관

〈팔라티노스 헤르메스〉에서 이미 발견된다고 분석하면서 후자의 특징이 리시포스로 계승되었을 것이라는 주장을 개진했다. 또한 19세기 말까지 스코파스의 작품으로 받아들여지고 있던 〈루도비시 아레스〉와 관련해서는 스코파스가 원작자라는 새로운 견해를 제시했다. 푸르트뱅글러가 이러한 새 학설을 내세운 근거는 〈바티칸 아폭시오메노스〉 두상 이마에서 가로 주름을 통해 수평적인 모듈이 적용된데 반해서 〈루도비시 아레스〉의 이마는 판판하고 매끄럽게 조각되어 있기 때문에 동일한 작가의 작품으로 보기 어렵다는 것이었다.[55] 또한 프락시텔레스의 개인 양식을 분석하는 과정에서 〈헤르메스와 디오니소스(올림피아의 헤르메스)〉와 〈벨베데레의 안티노우스〉를 비교하면서 두 작품 모두 두상과 몸체의 형태나 이마에 드리워진 머리카락 세부 묘사 등에서 밀접하게 연결되지만 후자는 골반의 휘어짐이 더욱 과장되고 두상이 더 작아지는 등 프락시텔레스 유파 양식의 후기적 특징이 드러나는 반면에 올림피아의 조각상에서 관찰되는 세련미나 이상미가 결여되어 있어서 프락시텔레스 본인의 작업이 아니라 아들 중 하나의 작품일 것이라고 주장했다. 그러면서도 〈테르메의 헤르메스〉와 〈바티칸 아폭시오메노스〉에서 공통적으로 관찰되는 긴장감 대신 우아한 냉담함이 이들 작품의 전반적인 자세에서 드러나고 있으며, 바로 이러한 점이 프락시텔레스가 리시포스나 스코파스와 구별되는 특징이라고 결론지었다.

이처럼 푸르트뱅글러는 기원전 4세기의 대표적인 조각가인 프락시텔레스와 스코파스, 리시포스의 개인 양식을 구분하는 데 있어서 〈바티칸 아폭시오메노스〉를 중요한 기준으로 삼았던 것이다. 반면에 리시포스 자체에 대해서는 매우 피상적이고 간략하게 기술하는 데 그쳤다. 페이디아스, 크레실라스(Kresilas), 미론, 폴리클레이토스, 스코파스, 프락시텔레스, 에우프라노르(Euphranor) 등 고전기의 주요 조각가들의 양식에 대해서는 고고학적 유물 사례들 수십여 점을 근거로 제시해서 세밀한 묘사를 남겼으면서도 리시포스에 대해서는 구체적인 작

55 Furtwängler, 앞의 책, pp. 300-301, 304.

품의 도판이나 형태 분석 없이 개론적인 평가만을 내놓았던 것이다. 결론적으로는 리시포스가 "기존의 (에우프라노르까지 계승되는 폴리클레이토스적) 전통으로부터 완전히 탈피했으며" "과거의 거장들을 연구하기는 했으나 스코파스의 영향을 이어받아 새롭고 역동적인 소재를 다룸으로써" 이후 헬레니즘 시대에 소위 "애절한 양식(the pathetic style)"이 광범위하게 퍼지는 계기가 되었다고 칭찬을 아끼지 않았지만 실제적인 증거는 거의 제시하지 않았다. 실제로 그의 저서에서 리시포스에 대한 분량은 채 한 페이지가 되지 않는다.[56]

리시포스에 대한 푸르트뱅글러의 평가는 사실 플리니우스의 말을 그대로 인용한 것으로서, 리히터, 베카티(Giovanni Becatti), 폴리트(J. J. Pollitt), 보드먼(John Boardman) 등 다음 세대 미술사학자들의 저서에서도 거의 그대로 계승되었다. 이들의 주장은 기원전 4세기 초까지 전반적으로는 폴리클레이토스의 규범이 계승되었으나 아티카와 펠로폰네소스, 이오니아 등 소위 지역 양식이 보다 세분화되어 발전했으며, 이전 세기의 이상주의와 대비되는 자연주의가 점차적으로 선호되면서 스코파스와 리시포스, 프락시텔레스 등 대가들의 개인 양식이 두드러지게 되었다는 것이다. 그리고 리시포스의 양식은 언제나 폴리클레이토스의 카논과 대비되어 '더 작은 머리', '더 늘씬한 몸체', '더 표현주의적인 구성' 등으로 묘사되어 왔다.[57] 이처럼 리시포스에 대한 미술사학자들의 높은 평가에도 불구하고 그의 작품이 실제로 어떠한 것이었는지에 대해서는 여전히 논란만 무성하다. 19세기 말부터 케피소도토스(Kephisodotos), 프락시텔레스, 스코파스,

56 Furtwängler, 앞의 책, pp. 363-364.

57 Gisela M. Richter, *The Sculpture and Sculptors of the Greeks*, New Haven: Yale University Press, 1950; Giovanni Becatti, *The Art of Ancient Greece and Rome from the Rise of Greece to the Fall of Rome*, London: Thames & Hudson, 1968; J. J. Pollitt, *Art and Experience in Classical Greece*, Cambridge: Cambridge University Press, 1972; John Boardman, *Greek Sculpture. The Late Classical Period and Sculpture in Colonies and Overseas*, London: Thames and Hudson, 1995; 리시포스의 생애와 작품들에 대해서는 대부분의 연구자들이 P. Moreno가 정리한 목록을 토대로 삼고 있다. P. Moreno ed., *Lisippo. L'arte e la fortuna*, Milan: Fabbri Editori, 1995 참조.

브리악시스(Bryaxis), 티모테오스(Timotheos) 등 대부분의 기원전 4세기 거장들에 대해서는 원작 혹은 원작과의 직접적인 관련성을 밝혀 줄 만한 고고학적 성과들이 발굴되었지만, 유독 리시포스의 경우에는 고대 문헌에 나타난 일화들 외에 증명된 유적이나 유물 자료가 거의 없었다. 고대 문헌 자료에서 언급된 그의 작품은 매우 일반적인데다가 모두 단편적이라서 주제에 대한 정보 외에는 거의 도움이 되지 않았다. 그나마 푸르트뱅글러가 〈바티칸 아폭시오메노스〉를 토대로 해서 다른 추정본들에 대한 확인 작업을 시작했던 것이 가장 구체적인 시도라고 할 수 있다.

이 문제와 관련해서 리시포스의 또 다른 대표작으로 손꼽히고 있는 〈휴식하는 헤라클레스〉를 통해서 그의 양식에 대한 현대 미술사학자들의 추적 작업과 어려움을 좀 더 구체적으로 살펴볼 필요가 있다. 이 조각상에 대해서는 로마 시대의 한 수사학자가 특히 생생하고 인상적인 글을 남겼기 때문에 리시포스의 작품 중에서도 연극적인 효과와 알레고리적인 수사력, 그리고 복잡한 인간 심리에 대한 섬세한 표현력을 보여 주는 증거로서 후대인들 사이에서 자주 인용되어 왔다.

고대 저자들에 따르면 리시포스는 여러 유형의 헤라클레스 조각상을 제작했다. 현재 대부분의 미술사학자들은 소위 '파르네제 유형'으로 분류되는 〈휴식하는 헤라클레스〉가 리시포스의 작품이었을 것으로 추측한다. 이 작품은 특히 고대 문헌 자료의 '엑프라시스' 개념과 관련하여 고찰할 만하다. 그리스 수사학에서 엑프라시스는 중요한 화법 중의 하나로서, 전달하고자 하는 주제에 대해서 청중들에게 생생한 심상을 불러일으키기 위한 목적으로 활용되었다. 수사학 교육에서는 인물, 장소, 사건 등 다양한 주제가 묘사 대상으로 다루어졌지만 그중에서도 회화와 조각, 건축물 등 조형 예술품들이 인기 있는 소재였다. 이러한 수사학 기법과 교재가 되는 고대 문헌들이 비잔티움 학자들을 통해서 르네상스로 전해졌으며, 고대의 미술품들에 대한 상세한 기록도 이와 함께 전해졌던 것이다.

그러나 수사학적 화법으로서 엑프라시스의 목적은 대상에 대한 객관적인 서술이 아니라 이들의 시각적인 인상을 통해서 촉발되는 감흥을 화려하고 설득력 있

게 전달하기 위한 것이었으며, 저자의 주관적 감정과 상상력까지 동원되는 경우가 많았다. 특히 고대 사회에서 엑프라시스 화법을 동원하는 경우는 특별한 행사에서 후원자와 대상 작품을 찬양하기 위한 목적이었기 때문에 이러한 묘사를 객관적인 판단으로 받아들이기는 무리이다. 그러나 고대 저자들의 이러한 생생한 표현은 그리스 미술품에 대한 당시 헬레니즘과 로마 사회의 반응을 알려 줄 뿐 아니라, 르네상스 이후 근세 유럽 사회에서 고전 고대 조형물에 대한 관심을 불러일으키는 데 결정적인 역할을 했다. 고전 고고학의 태동기에 유물 자료를 재구성하고 양식을 추론하는 데에서도 고대 저자들의 묘사는 중요한 단서를 제공해 주었다.

로마 제국 말기의 수사학자인 리바니오스(Libanios, 서기 314-393)가 〈휴식하는 헤라클레스〉에 대해서 남긴 엑프라시스는 다음과 같다. 이 수사학자는 문제의 헤라클레스 조각상이 리시포스 작품이라고 직접 언급하지 않았다. 그러나 피렌체의 팔라초 피티 조각상에 '리시포스의 작품(ΛΥΣΙΠΠΟΥ ΕΡΓΟΝ)'이라는 문구가 새겨져 있었기 때문에 르네상스 시대 이후로 소위 〈휴식하는 헤라클레스〉를 리시포스의 작품인 것으로 받아들이는 견해가 일반적이었다.

"헤라클레스는 과업으로부터 벗어나서 휴식하고 있다고 해도 찬양과 경이의 대상일 수밖에 없다. 이는 노역의 상태와 이로부터 벗어난 상태를 동시에 보여 주는 조각상에서 잘 드러나는데, 헤라클레스 상을 제작한 조각가는 이를 훌륭하게 성취했다. 여기서 헤라클레스는 네메아에서 위험에 처한 상황이 아니라 사자를 죽인 후에 아르고스로 돌아간 상황에서 휴식을 취하고 있다. … 이처럼 그가 싸울 때 힘이 되었던 몽둥이는 이제 그가 쉴 때 지지대가 되고 있다. 내가 생각하기에 조각가가 몽둥이를 배치한 방식이 특히 절묘하다. 그가 노역을 하는 동안에는 오른손을 썼으나 이제 평온한 순간에는 왼손을 쓰면서 여유를 갖고 있기 때문이다. 사자 가죽이 몽둥이 위에 걸쳐져 있는데, 이를 통해서 사자를 죽인 무기와 사자가 함께 가려지게 된다. 헤라클레스의 오른쪽 다리는 뒤에서 바닥을 굳게 디디고 있지만 왼쪽 다리는 지금이라도 막 움직일 듯하다. 이러한 구성 덕분에 관람자는 과업에서 벗어나 있는 상태에서도

헤라클레스가 어떤 성격의 인물인지 생생하게 알 수 있다."[58]

이 조각상의 다양한 복제본들은 현재까지 50여 개가 넘게 발견되었을 정도로 로마 시대에 광범위한 인기를 끌었다. 가장 유명한 것은 현재 나폴리 박물관에 소장된 〈파르네제 헤라클레스〉(도 2-17)이다. 이 조각상은 1546년 카라칼라의 욕장에서 발견되었을 당시 왼손과 팔목, 다리가 유실된 상태였으며, 미켈란젤로의 제자에 의해서 보수되었다. 후에 다리 파편들이 발견된 후에도 복원된 부분이 그대로

도 2-29 〈휴식하는 헤라클레스〉, 기원전 1세기 초(?), 대리석, 높이 250cm, 아테네 국립 고고학 박물관(소장번호 5742)

도 2-30 〈휴식하는 헤라클레스〉, 서기 2세기경, 대리석, 아르고스 고고학 박물관 (소장번호 1)

58 R. Foerster ed., *Libanius Opera VIII*, Stuttgart, 1915, pp. 500‒501; J. J. Pollitt, *The Art of Ancient Greece: Sources and Documents*, Cambridge: Cambridge University Press, 1990, pp. 101‒102 에서 재인용.

남아 있다가 1787년 나폴리 고고학 박물관으로 이전된 후에야 원래 다리로 교체되었다. 그 밖에 로마의 빌라 보르게제와 피렌체의 팔라초 피티, 우피치 박물관 등에 비슷한 유형의 조각상들이 소장되어 있을 정도로 고대부터 많은 인기를 누렸던 소재이다. 비교적 최근인 20세기에 발굴된 사례들로는 아테네 국립 고고학 박물관의 안티키테라 난파선 조각상(도 2-29)과 아르고스의 로마 시대 욕장에서 발굴된 조각상(도 2-30)을 들 수 있다.

앞의 다양한 복제본들 가운데 과연 어느 것이 리시포스의 원작에 가장 가까운 것인가에 대해서는 학자들마다 의견이 분분하다. 더 나아가서 〈파르네제 헤라클레스〉의 원작자를 과연 리시포스로 볼 수 있는가에 대해서도 회의적인 견해가 많다. 리지웨이가 대표적인 경우로서, 〈파르네제 헤라클레스〉나 〈바티칸 아폭시오메네스〉에서 관찰되는 불안정한 자세나 뒤틀린 몸체의 역동성, 상대적으로 작은 두상, 섬세한 감정 표현 등은 모두 기원전 4세기 말의 보편적인 시대 양식이기 때문에 리시포스와 직접적으로 연관 짓기는 무리라는 것이다.[59]

파르네제 헤라클레스 유형에 대한 리지웨이의 회의적인 견해는 약 200여 년 전에 빙켈만도 이미 제기한 바 있다. 그는 그리스 미술의 제3단계인 '우미 양식'이 리시포스와 아펠레스에서 정점을 이룬 후에 '모방자들의 양식'에 의해서 고대 미술이 쇠퇴하게 되었다고 주장했는데, 후자의 대표적인 사례로서 파르네제 헤라클레스를 꼽았다. 그가 보기에는 '휴식하는 헤라클레스' 유형이 우미 양식과는 너무도 거리가 멀었기 때문이다.[60]

2) 고전 고고학과 고전 미술사학의 분화

푸르트뱅글러의 『그리스 조각의 걸작들』은 19세기 후반부터 20세기 초반까지

59 Ridgway, 앞의 책, pp. 305-306.
60 Winckelmann, 앞의 책, pp. 239, 323.

본격적으로 성장한 현대 고전 고고학과 고전 미술사학이 갈라지는 분화 과정의 시발점에 서 있다. 그는 1893년의 서문에서 다음과 같이 서술했다.

"현재 사용 중인 교재를 포함해서 그리스인들의 미술의 역사에 대한 우리의 지식이 어떠한 수준에 놓여 있는지 편견 없이 판단하고자 한다면 부끄럽기는 하지만 수백 년 전의 빈켈만보다도 우리들이 이 기념물들에 대해서 아는 바가 더 적다는 사실을 시인할 수밖에 없다. 빈켈만의 『미술사』는 이 조각상들에 대한 직접적이고 개인적인 관찰을 토대로 한 것으로서, 저자는 이러한 경험을 광범위하고 지속적으로 활용했던 것이다. 반면에 우리 시대에 나온 미술사 저술들은 제한된 소규모의 기념물들만을 반복해서 취급하고 있는데, 그나마 이 조각상들은 원래의 전체 덩어리에서 우연히 떨어져 나온 일부분에 불과하다. 브륀(Brunn)이 고대의 전통에서 뿌리가 된 그리스 미술가들의 역사와 특성에 대해 토대가 되는 연구를 진행한 이후로는 대부분의 연구자들이 그의 성과를 반복하거나 그가 직조한 전체 판도에서 한두 가지 기념물들을 '선택적으로' 덧붙이는 데 그치고 있다. 고대 조각에 대한 이처럼 신중하고 조심스러운 연구자들의 태도는 어느 정도 정당화될 만하다. 엄청난 양의 자료들이 남아 있다고 해도 이들을 어떻게 활용해야 하는지 확신하지 못한다면 조심스럽게 길을 가야 하기 때문이다. 미지의 망망대해에서 지지할 것 하나 없이 모험을 떠나는 것보다는 작은 면적이라도 규명이 된 곳을 조사하는 것이 더 안전할 것이다. 그렇지만 현대 과학 덕분에 우리는 목표를 향해서 꾸준히 나아갈 수 있는 지지대를 얻게 되었다. 사진 도판의 도움을 받아서 모든 형태들을 끊임없이 비교하고 관찰한다면 개별적이고 제한된 사례들을 모아서 우리가 보유해 왔던 빈약한 이미지가 아닌, 그리스 미술의 풍요로운 이미지를 얻어 낼 수 있다."[61]

이처럼 19세기 말 푸르트뱅글러는 고전 그리스 미술의 원래 이미지를 복원

61 Furtwängler, 앞의 책, p. vii.

해 내는 과제에서 남겨져 있는 유물 자료들을 탐색한다는 것이 얼마나 어려운 일인지를 실감하고 있었다. 그의 고민은 백여 년 전의 선배 연구자 빙켈만과는 근본적으로 달랐다. 18세기 미술사학자가 플리니우스의 고대 문헌에서 찾아낸 추상적 평가를 로마 조각상들에 적용해서 그리스 조각의 이상적인 형상을 만들어 냈다면, 이 19세기 고고학자는 '얼마 되지 않기는 하지만' 그나마 확인된 그리스 조각의 형태를 기준으로 삼아서 그리스 조각상 유물들을 비교 대조함으로써 그리스 조각 양식의 기본 틀을 확인하려 했던 것이다. 이러한 연구 방식에서는 먼저 기준으로 삼을 만한 조각 양식의 대표 작품을 확보해야 하고, 다음으로는 될 수 있는 대로 많은 비교 사례들을 모아서 공통분모를 확인해야 한다. 푸르트뱅글러의 이와 같은 양식 탐구 방법은 현재까지도 양식사적 미술 분석의 토대가 되고 있다.

그가 위에서 시인한 바와 같이 '사진 도판의 도움'이 큰 이유도 여기에 있다. 전반적인 형태 분석에서 조각 유물의 세부보다 전체적인 구성과 윤곽선, 자세가 더 중요했기 때문에 조각상을 실물로 관찰하지 않더라도 연구에 치명적인 제약은 되지 않았던 것이다. 덕분에 사진과 석고 복제본(캐스트)이 이 시기 고전 고고학과 미술사학 연구에서 유용하게 활용되었다. 19세기 말 고전 그리스 미술사학 연구에서 고대 조각상들에 대한 복제본이 큰 역할을 수행했다는 사실 또한 주목할 필요가 있다. 르네상스 시대의 유명한 고대 조각 컬렉션과 더불어 19세기 말 새롭게 발견된 고전 조각상들 중에서 대표적인 작품들을 시대 양식에 따라서 체계적으로 선정한 복제본들이 제작되었으며 유럽과 미국의 주요 박물관과 대학들에서 이를 구입하여 연구와 교육에 활용했던 것이다. 영국의 브루치아니(Brucciani)와 프란키(Franchi), 쾰른의 거버(Gerber) 등이 대표적인 복제 회사들이었는데, 특히 거버의 복제본 컬렉션은 푸르트뱅글러를 비롯한 독일 미술사학자들의 연구 성과를 대중적으로 확산시키는 데 크게 공헌했다. 1904년 루이지애나 박람회(Louisiana Purchase Exhibition)에서는 거버의 고전 조각 캐스트 컬렉션이 전시되었는데, 이 행사를 주관한 '예술과 과학 위원회'의 패널 중 한 명이 푸르트

뱅글러였다.[62]

빙켈만으로부터 푸르트뱅글러를 거쳐서 현재에 이르기까지의 연구들은 리시포스의 개인 양식을 구체적인 조각 작품의 사례들에서 찾아내는 것이 얼마나 모호하고 제한된 작업인지를 다시금 확인시켜 준다. 근세 유럽 사회에서 널리 알려진 고대 조각상들 대부분은 이미 로마 시대부터 대중적인 인기를 누린 덕분에 천차만별의 수준으로 복제되거나 변형되었으며, 근세에 와서도 고전주의적인 취향에 따라서 보수되는 경우가 많았다. 이러한 상황은 플리니우스가 찬양했던 기원전 5세기와 4세기 그리스 조각 대부분이 공통적으로 맞이했던 것이지만 그 가운데서도 리시포스의 경우는 더욱 극단적이다. 그가 자연을 스승으로 삼아서 당시까지 시도되지 않았던 새로운 시메트리아로서 옛 대가들의 네모진 비례 규범을 수정했다고 한 플리니우스의 기술 덕분에 헬레니즘과 로마 시대의 조각상들 중에서 동적이고 자연주의적인 형태와 주제를 보여 주는 사례들 대부분은 '리시포스적인' 것으로 분석되었으며, 이들을 취합해서 리시포스의 원본 양식을 재구성하고 있기 때문이다. 현대 고고학의 역사에서 문헌 자료가 아니라 고고학적 유물 발굴을 통해서 리시포스에 대한 자료가 단편적이나마 발견된 것은 1894년 프랑스 고고학자들에 의해서 델포이 아기아스 상이 발굴된 이후의 일이었다.

20세기 후반에 와서 고전기 그리스 조각에 대한 양식 분석 연구는 소강상태에 접어들었다. 이는 고전 문헌의 단편적인 자료들을 근거로 헬레니즘과 로마 시대의 복제본들에서 특정 작가의 양식과 표현을 추출하려는 작업이 지닌 근본적인 한계 외에도, 플리니우스가 단서를 제공하고 빙켈만이 토대를 마련한 후에 푸르트뱅글러가 살을 입힌 양식사적 틀을 넘어서는 연구 방향과 목표를 후세의 미술사학자들이 찾지 못했기 때문이라고 여겨진다. 소위 아케익기와 전기 고전기, 후기 고전기, 헬레니즘기 등으로 나누는 양식사적 구분은 미술사학에서 여전히

62 이 전시회에 대해서는 A. Gerber, *German Educational Exhibit: Classical Sculpture*, Cologne, 1904 참조.

건재하지만, 폴리클레이토스와 페이디아스, 프락시텔레스, 스코파스, 리시포스 등 구체적인 사례들은 점차 전설의 영역으로 사라지고 있다. 요즈음에 와서 이들의 이름은 미술사 개론서나 유적 관광 안내서, 박물관의 전시 홍보물 등에서만 언급될 뿐 학술적 연구의 소재로 다루어지는 경우는 드물다.

리시포스는 그러한 사례 중에서도 더욱 두드러진다. 고전기를 지배했던 시메트리아의 규범을 개혁하고 과거의 이상화되고 전형적인 인물 묘사에서 벗어나서 사실성을 강조했으며 극적인 긴장감과 감정 표현을 능숙하게 구사함으로써 새로운 양식의 시대를 열었다는 헬레니즘과 로마 저자들의 찬사 덕분에 유사한 시대 양식을 보여 주는 고대 조각상들 중 상당수가 리시포스의 작품을 복제한 것이거나 리시포스 유파의 것으로 추측되고 있지만, 이를 객관적으로 증명하기는 거의 불가능하기 때문이다. 20세기 이후 고전 고고학은 학문적으로 급속히 성장했으며, 로마와 르네상스를 거치면서 변형된 자료들에 대한 해석 작업에 머무르던 초반의 양태에서 벗어나서 새로운 원본 자료들을 과학적으로 발굴하는 데 주력하게 되었다. 고전 미술사 연구 또한 양식사적 패러다임이나 도상학적 계보 구축보다는 문화사적 맥락과 담론 등 보다 구체적이고 실증적인 작업에 초점이 맞추어지고 있다. 이러한 상황에서 리시포스의 개인 양식과 독창성에 대한 논의는 무의미하고 시대착오적인 것으로 여겨질 수도 있다.

앞에서 살펴본 바와 같이 리시포스의 개인 양식에 대한 초기 미술사학자들의 재구성 작업에서 조각가 개인의 독창성이라는 개념은 양식사적 분석에 토대가 되었다. 그러나 다른 한편으로 볼 때 〈바티칸 아폭시오메노스〉와 〈파르네제 헤라클레스〉 등 리시포스가 원작자인 것으로 추정되어 온 복제품들이 보여 주는 특징들은 사실 그의 독창성이 만들어 낸 소산이라기보다는 헬레니즘과 로마 제국, 그리고 근세 유럽 사회의 수사학과 고전 교육의 전통이 빚어낸 환영적 효과에 더 가깝다. 이처럼 고전 문헌의 엑프라시스를 토대로 확대 재생산되어 온 복제 이미지들을 통해서 고전기 그리스 거장들의 개인 양식과 시대 양식을 구분한다는 것은 지난한 과제이다. 순전히 개인적인 추측이기 때문에 현재로서는 단언

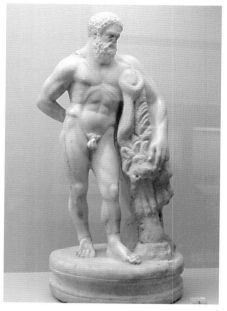

도 2-31 〈휴식하는 헤라클레스〉, 기원전 4세기 후반- 3세기경, 테라코타 소상, 펠라 고고학 박물관

도 2-32 〈휴식하는 헤라클레스〉, 로마 시대, 대리석 소상, 아테네 아고라 고고학 박물관

하기가 조심스럽지만 고대 사회에서 고대 그리스 미술가들의 독창성은 근세 이후 양식사적 미술사학에서 집착해 왔던 조형 양식적 측면보다는 주제 표현과 도상 구성 측면에 더 초점이 맞추어져 있었던 듯하다. 페이디아스의 〈아테나 파르테노스〉를 비롯해서 〈참주 살해자들〉, 〈크니도스의 아프로디테〉 등 고대 사회에서 유명한 조각상들이 주화와 도기화 등 다른 매체들을 통해서 복제, 재생산되고 유통되는 방식이나 〈파르네제 헤라클레스〉 유형에서 보이는 것처럼 특정 조각상의 구성이 헤라클레스 도상의 한 유형으로서 후대 복제가들에 의해서 세부적으로 수정, 변용되는 현상 등도 이러한 맥락에서 이해될 수 있다.

고대 그리스 사회에서 유명한 조각 작품들이 어떻게 활용되었는지 추측할 수 있게 해 주는 단서로 펠라 고고학 박물관에 소장된 테라코타와 청동 소상들을 고려해 볼 만하다. 펠라는 리시포스의 가장 강력한 후원자였던 알렉산드로스의 고향 도시였다. 기원전 4세기부터 2세기까지 마케도니아 왕국의 수도로서 번성했

던 이 헬레니즘 도시의 아고라 유적에서 소위 〈라테라노 포세이돈(Laterano Poseidon〉 유형의 청동 소상과 〈파르네제 헤라클레스〉 유형의 테라코타 소상이 발굴되었던 것이다. 이 도시 유적에서 발견된 대부분의 봉헌용 소상들과 마찬가지로 이들 두 소상이 특별히 뛰어난 솜씨와 조형성을 보여 주는 것은 아니다. 그러나 이 조각상들은 종교적 봉헌물로서 당시 펠라 사회에서 중요한 의미를 지니고 있었다. 포세이돈 상이 발견된 구역은 한 주택의 제단 혹은 성소였는데, 포세이돈은 항구 도시였던 펠라에서 특히 중요하게 여겨졌던 신이었다. 헤라클레스 역시 마케도니아 왕조의 시조로서 국가 차원에서 숭배되었다. 헬레니즘 시대 펠라 시민들에게 당대 최고의 조각가가 만들어 낸 유명한 신상은 해당 신들 자체의 위엄과 힘에 대한 관례적 도상으로 수용되었다. 이 소형 복제본들은 예술적인 감상 대상이 아니라 종교적 봉헌물로서 기능했지만, 그럼에도 불구하고 리시포스가 만든 작품이라는 후광은 봉헌물의 가치를 더욱 높여 주었던 것이다. 이와 유사한 유형의 봉헌상으로 로마 시대에 만들어진 대리석 소상이 아테네 아고라에서도 발굴된 바 있다.

카라칼라 대욕장에 세워졌다가 16세기에는 파르네제 가문의 궁전을 장식하게 되었던 거대한 헤라클레스 상은 후대로 가면서 관람자들에게 재현된 대상의 의미보다 재현 방식의 표현적인 효과가 더 중요한 가치로서 작용하게 된 경우였다. 〈파르네제 헤라클레스〉의 받침대에 원작자인 리시포스의 서명이 아니라 복제가의 서명이 새겨진 것은 당시 로마 사회에서 해당 조각상을 만든 당사자로서 복제가가 차지하는 비중을 보여 준다. 휴식하는 헤라클레스 상은 원작자인 그리스 대가의 개인적 차원으로부터 벗어나서 보편적 이미지로서 재생산되었으며 수많은 파생물들 중에서 복제가 개인의 기술과 개성적 표현은 그 자체로서 가치를 지니게 되었다. 이처럼 헬레니즘과 로마 시대를 거치는 동안 그리스 고전기 거장의 작품들은 다양한 맥락을 통해서 복제, 확산되었다. 결과적으로 작가의 특정 개인 양식은 퇴색되고 변형되었지만, 원본이 지닌 표현력과 대중적인 인기 덕분에 특정 거장이 만들어 낸 유명한 개별 작품의 이미지는 그 자체가 도상화되면서 새로운 생명력을 지니게 되었던 것이다.

푸르트뱅글러와 비슷한 시기에 활동했던 가드너(Percy Gardner, 1846-1937)의 초기 강연들은 19세기 말 고전 고고학의 초기 발전 과정을 보다 생생하게 보여 준다. 유럽 고전 그리스학 연구의 토대가 되고 있는 *The Journal of Hellenic Studies*의 초대 편집자이기도 했던 가드너는 케임브리지와 옥스퍼드 대학의 고전 고고학 분야의 학문적 정립 과정에서 중요한 역할을 수행했다. 1887년에 행한 그의 강연 「고전 고고학의 소개」에는 이 신생 분야의 성장 과정에서 핵심적인 요소가 되었던 몇 가지 항목이 언급된 바 있다. 그는 먼저 르네상스 시대에 알려졌던 고대 그리스 미술 작품들이 사실은 퇴폐기에 접어든 헬레니즘과 로마 시대의 복제품이거나 아니면 로마 시대의 석관이나 목욕장 장식 부조들의 이미지들로부터 짜깁기한 것이라는 사실을 언급하면서 16세기 르네상스 미술은 안토니누스 왕조 시대 미술 양식의 연장선상에 있다고 평가했다. 그가 이러한 사실을 지적했던 이유는 고전 고고학의 학문 분야를 새롭게 접하는 젊은 학도들에게 고대 그리스의 실체를 추적할 수 있는 실제적인 유물 자료의 중요성을 일깨우기 위한 것이었다. 가드너는 19세기 초까지만 해도 파르테논 조각상을 비롯해서 바사이(Bassae)의 아폴론 신전이나 아이기나 섬의 아파이아 신전이 일반인들에게는 거의 알려지지 않았지만 불과 수십여 년 후에 니네베, 리키아, 할리카르나소스 등의 유물들이 발굴되면서 그 성과물들로부터 고대의 실체를 접하기 시작했다고 기술했으며, '최근 십여 년 동안' 올림피아와 미케네, 페르가몬, 델로스, 키프로스, 리키아, 스파르타, 에피다우로스, 테게아, 타란툼, 볼로냐, 나우크라티스 등 그리스와 터키, 남부 이탈리아의 각 지역에서 새로운 발굴이 급속하게 이루어졌다고 기뻐했다. 그가 지적한 바와 같이 아테네 아크로폴리스 유적에서 아케익기 그리스 미술의 실제 모습을 파악할 수 있는 자료가 본격적으로 발견된 것은 고대 그리스 조각에 대한 양식사적 연구가 이미 한창 진행된 후인 1886년의 일이었다.[63]

63 Percy Gardner, *Classical Archaeology: Wider and Special*, London: Oxford University Press,

가드너는 고전 고고학 연구자들이 특히 주의를 기울여야 하는 두 가지 원칙으로 첫째, 고대 유적과 유물 자체에 집중하고 문헌과 문서 기록 자료는 보조적으로만 고려할 것, 그리고 둘째, 유물과 유적들을 분류하고 판단하는 기준으로 양식을 먼저 고려할 것을 주장했다. 그는 이러한 두 가지 원칙 가운데 전자는 고전 고고학을 과학과, 후자는 고전 고고학을 미술과 연결시키는 수단이 된다고 여겼다. 그러나 현재에 와서 보자면 이들 중 어느 하나도 그가 '고전 고고학'을 통해서 극복하고자 했던 르네상스의 이상화로부터 자유롭지 못한 것이 사실이다. 그가 제시한 고대 그리스 미술의 탐구 방법을 보면 '고고학적 측면'과 '미학적 측면'이 분명하게 구분되지 않으며, 근세 고전주의 미학의 이상주의적 관점이 19세기 말과 20세기 초 고전 고고학의 양식사적 패러다임 형성에 깊숙하게 영향을 미치고 있음을 알게 된다.[64]

3) 현대 그리스 고고학계의 성장과 민족주의

그리스인들이 자국의 고대 문화 유산에 대한 발굴과 보존 사업에 주도적으로 참여하기 시작한 것은 19세기 후반부터였다. 19세기 초까지 약 사백여 년 동안 투르크 제국의 지배를 받았던 이유도 있지만 그보다도 더욱 근본적인 요인은 비잔티움 정교회 문화가 지닌 고대 이교 문화에 대한 배척과 경계심이 중세 이후 그리스 사회 전반에 확산되어 있었다는 사실이다. 그러나 근세 서유럽인들에 의해서 찬양받아 온 고대 그리스 문명의 유산을 계승한다는 것이 그리스인들의 정치적 독립과 문화적 정체성 확립에 얼마나 중요한 의미를 지니는지 일단 깨닫게 되자 고전 고대의 모습을 학문적으로 규명하고자 하는 노력은 국가적 차원에서 중요한 과제가 되었다. 이러한 과정에서 키클라데스 문명을 비롯하여 미노스와

1887, pp. 5-6.

64 Gardner, 위의 책, pp. 20-21.

미케네 문명, 그리고 암흑기를 거친 이후의 그리스와 헬레니즘 시대, 로마 시대에 이르기까지 고대 그리스 사회가 겪었던 역사적 흐름을 복원하고자 하는 노력이 지속적으로 이루어졌다.

1821년 그리스 독립 전쟁이 시작된 후 새롭게 출범한 그리스 정부가 최우선 과제로 삼았던 것은 고고학 유물의 수집 및 보존 사업이었다. 1829년 아이기나 섬에 최초로 근대적 개념의 박물관을 마련하고, 1834년 수도를 나우플리온에서 아테네로 옮긴 이후에 본격적으로 국립 박물관 건축과 유물 수집 작업을 준비해서 1893년에 아테네 국립 고고학 박물관을 개관하게 되었다. 이 설립연도는 서구 사회의 여타 국립 박물관들과 비교해서 상대적으로 늦은 것처럼 보이지만, 이 해에 그리스가 국가 부도 사태를 맞았다는 사실을 고려한다면 당시 고고학 유물 보존에 대한 그리스인들의 관심과 의지가 얼마나 강렬했는지 알 수 있다. 그 밖에 올림피아 성소 유적지, 크레타의 크노소스 궁전과 미노스 문명 유적지, 펠라와 베르기나의 마케도니아 왕조 유적지 등은 중세 비잔티움 제국의 종말 이후 투르크인들의 지배를 거쳐 독립을 획득한 현대 그리스인들에게 고대 그리스의 문화와 전통을 계승하고 '그리스성(Greek-ness)'을 대내외적으로 공표하기 위한 토대였다.

현대 그리스 정부와 그리스 학자들이 고전 고대의 문화를 복원, 계승하는 과정에서 근세 서유럽인들의 고전 애호 취향과 사고 틀이 지대한 영향을 미쳤던 것은 피할 수 없는 결과였다. 19세기 중반까지 고대 그리스 미술품들은 대부분 고전기와 헬레니즘 시대 미술에 높은 가치를 두었던 근세 수집가들의 소장품들이었다. 바티칸 박물관에 소장된 그리스와 로마 시대 조각상들을 비롯하여 엘긴 경에 의해서 영국으로 반출된 파르테논 조각상들 등이 가장 유명한 사례이지만, 그 밖에도 미론의 〈디스코볼로스〉, 폴리클레이토스의 〈도리포로스〉, 프락시텔레스의 〈크니도스의 아프로디테〉 등 고대 문헌을 통해서 서술된 고전기 그리스 미술의 대표작들이 어떠한 형태였는지는 그나마 르네상스 시대 이후 서유럽 사회의 고전 애호가들이 극성스럽게 수집한 결과물을 통해서 추측할 수밖에 없었던 것이다.

고전 고고학의 성장 과정에서 그리스는 마치 소문만 무성하다가 뒤늦게 등

장한 영화 주인공과 같은 존재였다. 19세기 중반까지 당시 유럽 사회를 휩쓸었던 신고전주의와 낭만주의 운동의 조류 속에서 그리스인들의 독립 시도가 지지를 얻게 되면서 과거 서유럽의 그리스 문화 애호가들 중심으로 이루어졌던 그리스 유적과 유물의 발굴은 새로운 정치적 이데올로기 속에서 재조명되기 시작했다. 자국민들의 취향을 향상시키기 위한 자료이자 고미술 애호 취향을 만족시키기 위해서 그리스 고전 유적을 발굴하여 본토로 이송했던 엘긴 경(Thomas Bruce, Earl of Elgin, 1766-1841)류의 서유럽 중심적인 고고학 사업이 비판의 대상이 되었으며, 현대 그리스인들에게 고대 그리스의 영광을 돌려주자는 움직임이 고고학계에서도 싹트게 되었던 것이다. 위에서 언급한 바와 같이 이와 같은 움직임은 현대 그리스 국가의 형성 과정과 나란히 진행되었다,

그리스 독립을 위한 투쟁 과정에서 국립 고고학 박물관의 설립이 국제 조약에서의 국가 인정이나 아테네의 수도 설립보다 더 앞서서 이루어졌다는 사실은 그리스인들에게 고전 고고학이 단순히 문화 유산의 보존과 연구라는 학술적인 의미 이상의 국가 정체성 문제와 밀접하게 연결되어 있음을 알려 준다. 야니스 카포디스트리아(Ioannis Kapodistria, 1776-1831)가 주도한 아이기나 고고학 박물관의 설립은 1829년에 추진되었지만, 그보다 앞서서 19세기 초 이오니아와 코르푸 등 계몽주의 운동이 활발하게 일어났던 지역의 지식인들은 "야만인들의 지배하에서 살아남은 유적의 보존과 발굴은 우리나라의 자존감에 대한 핵심 요건"이라고 천명했던 것이다. 1832년 현대 그리스 국가의 군주로 임명된 바바리아의 오토가 열렬한 신고전주의자이자 그리스 애호가였던 점은 그리스 고고학계의 초기 전개 과정에서 큰 지원이 되었다. 그러나 로스(Ludwig Ross, 1806-59)와 같이 현대 그리스 국가의 정부 설립 초기에 바바리아 왕가의 후원 하에서 그리스 유적 발굴을 주도했던 독일 연구자들은 곧 그리스 연구자들에 의해서 주도권을 잃게 되었다. 로스는 1837년부터 아테네 대학에서 새롭게 창설된 고전 고고학의 학문적 토대를 건설하는 데 중요한 역할을 수행했지만 채 10년도 되지 않아서 그리스인 교수진에게 공식적인 직함을 넘겨주어야 했던 것이다.

도 2-33 1870년 아크로폴리스 정화 사업 초창기 사진(게티
박물관)

도 2-34 2013년도 아크로폴리스 박물관(아테네) 파르테논
전시실 장면

이처럼 국가 주도 고고학 발굴 사업의 책임은 그리스 학자들이 주도해야 한
다는 것이 현대 그리스 정부 초기부터의 공식적인 정책이었으며, 이러한 방침은
현재까지도 여전히 지속되고 있다. 아래 세 가지의 움직임은 19세기 그리스 고
전 고고학계의 정치적 이념이 학술적 성과로 연결된 중요한 성과였다.

1) 1837년 아테네 고고학 협회의 창립
2) 독일 고고학자 주도의 올림피아 유적 발굴 사업과 관련해서 제정된 그
 리스 유물의 국외 이송 금지 지침: 1834년도 'Περι τον επιστημονικων και
 τεχνολογικών συλλογών(국가의 학술, 예술 수집품에 대한 법령)' 공표
3) 1835년 착수된 아테네 아크로폴리스 유적의 재건 사업

위의 활동들 중에서도 아테네 아크로폴리스의 재건 사업은 약 이천여 년 전
고대 아테네인들이 페리클레스(Pericles, 기원전 495-429) 주도하에 진행했던
건축 사업과 닮은꼴이라는 점에서 특별히 흥미롭다. 오토만 제국의 지배하에서
도시 수비대 주둔지로 사용되었던 아크로폴리스는 중세와 근세 비잔티움의 건
축물들 사이에 고대 유적의 잔재들이 뒤섞여 있는 상태로 19세기 중반까지 버려
져 있었다. 이 유적에서 고전기 이후의 건축물들을 제거하고 고대의 원형을 복원
하려는 시도를 처음 추진했던 인물들은 역설적이게도 국왕 오토를 따라서 그리

스에 온 독일 법률가와 연구자들이었으며, 1875년 아크로폴리스 정화 사업의 마지막 단계였던 중세 탑 철거 공사를 재정적으로 후원했던 인물 역시 독일 고고학자 슐리만(Heinrich Schliemann, 1822-1890)이었다. 19세기 아크로폴리스의 복원 사업 초기 단계에서 그리스인들 사이에는 '고전 고대가 아닌' 유적에 대해서는 거의 적대적인 견해가 남아 있었다. 아테네 고고학 협회의 일부 회원은 "이 성스러운 장소에 야만의 어두운 유물이 남아 있다는 것은 부적절한 일이다."라고 천명했을 정도였다.[65]

그리스인들의 이러한 태도는 기원전 5세기 초 페르시아 전쟁 직후의 고대 그리스인들을 떠올리게 하는 부분이 있다. 기원전 479년 플라타이아(Plataea) 전투에서 페르시아 군대를 격퇴한 후에 그리스 도시국가의 대표들은 '플라타이아의 서약'을 통해서 페르시아 군이 파괴한 성소와 신전들을 재건하지 않고 폐허 그대로 남겨 두어서 페르시아의 위협을 되새기고 복수를 다짐하기로 했던 것이다. 페리클레스가 아테네의 아크로폴리스를 재건하는 사업에 착수했던 것은 기원전 448년을 전후해서 페르시아로부터의 위험 요인들이 완전히 해결된 후의 일이었다. 거대한 페르시아 제국을 물리쳤다는 사실 자체가 그리스의 영광을 세계에 알릴 만한 가치가 있었으며, 이를 주도했다는 자부심이 아테네인들 사이에 팽배해 있었다. 페리클레스가 동맹 국가들이 출자한 기금을 유용해서 수십 년에 걸쳐서 수행한 장대한 규모의 아크로폴리스 재건 사업을 아테네 시민들이 지지했던 배경에는 이러한 자의식이 자리 잡고 있었다. 기원전 5세기 페리클레스 재건 사업의 핵심이었던 파르테논과 프로필라이아가 19세기 중반 현대 그리스 정부의 아크로폴리스 정화 사업에서도 우선 대상이었다는 사실은 결코 우연이 아니었다. 1830년대까지 아크로폴리스에서 가장 눈에 띄는 건축물은 파르테논을 제외하면 프로필라이아 앞을 가리고 있던 소위 '프랑크 족의 탑'이었다. 이를 제

65 Stephen L. Dyson, *In Pursuit of Ancient Past: A History of Classical Archaeology in the Nineteenth and Twentieth Centuries*, Yale University, 2006, p. 76에서 재인용.

거함으로써 아고라로부터 아크로폴리스로 연결되는 고대 성도를 복원하는 것이 복원 작업의 주요 목표였던 것이다.

고대 헬라스의 영광을 되찾자는 공통적인 목표에 대해서 19세기 그리스 사회에서는 몇 가지 서로 다른 견해가 공존하고 있었다. 하나는 바바리아 왕조의 계승자였던 국왕 오토를 둘러싼 신고전주의 성향의 독일 학자들과 예술가들이었으며, 다른 하나는 그리스인들이 주도해서 옛 그리스의 유산을 복원해야 한다고 주장했던 민족주의적 성향의 그리스 고고학자들이었다. 아크로폴리스 정화 사업에 뒤이어서 그리스 왕실에서 신고전주의 양식의 궁정을 아크로폴리스에 건립하고 페이디아스의 전설적인 아테나 프로마코스 거상을 재건설하려고 시도했던 것은 전자의 낭만주의적 성향을 잘 보여 주는 것으로서, 이들이 그렸던 이상적인 그리스가 얼마나 서유럽적인 색채를 지니고 있는지 드러내 준다.

다른 한편으로 볼 때 아크로폴리스 정화 사업을 주도적으로 수행했던 후자의 집단 역시 '고전기 그리스', 즉 페리클레스 시대의 그리스 미술을 전범으로 삼았던 서유럽 고전주의자들의 취향과 사고 틀로부터 자유롭지 못했다. 그러나 아테네 고고학 협회가 주도한 아크로폴리스 발굴 사업이 진행됨에 따라서 1880년대에 이르게 되면 페르시아 군대가 고대 아테네 시를 점령했던 기원전 480년과 479년의 기간 동안의 유적 파편들이 발굴되고, 그 덕분에 당시까지 거의 알려진 바 없었던 아케익기의 그리스 조각과 건축이 세상에 드러나게 되었던 것이다

1880년대의 아테네 아크로폴리스 발굴 사업, 올림피아의 제우스 신전과 프락시텔레스의 헤르메스 상 발굴 사업 등 그리스에서의 고전 고고학 발굴 성과들과 푸르트뱅글러의 양식사 저술은 그리스 미술에 대한 고전 고고학이 다음 단계로 접어들었음을 보여 준다. 이후 20세기 그리스 고전 고고학은 실증적 분석과 조사에 초점을 맞추면서 서구 미술사학계의 고전주의적 전통이 만들어 낸 유산과 족쇄로부터 벗어나기 위해서 현장성을 강조하는 한편, 르네상스 이후 고대 그리스 미술의 핵심이자 근간으로 여겨져 온 고전기 이외의 새로운 영역을 개척하는 데 힘을 기울였다. 한편으로는 아케익기로부터 그 이전의 철기와 청동기 시

대까지, 다른 한편으로는 고전기 말기 이후 헬레니즘 시대와 로마 시대의 그리스 미술과 문명이 현대 그리스 고전 고고학계의 역점 과제가 되었다. 그리스 대학의 성장 과정에서 고고학과로부터 미술사학과가 분화 발전되는 과정을 살펴보면 그리스 학계에서 고전 고대에 대한 탐구의 목표와 주안점이 어디에 있는지, 그리고 서유럽 학계와의 관계 속에서 이들이 학문적 헤게모니를 빼앗기지 않기 위해서 얼마나 지속적이고 의식적인 노력을 해 왔는지 알 수 있다.[66]

1886년 아크로폴리스의 발굴 사업과 더불어 소규모로 문을 열었던 유물 보관실이 2012년 아크로폴리스 박물관으로 재탄생하기까지의 역사 또한 이러한 흐름과 맞물려 있다. 아크로폴리스 박물관 재건 사업은 20세기 동안 '엘긴 경의 대리석 상'으로 더 널리 알려진 파르테논 조각상들의 반환 문제와 밀접하게 연관되어 있었다. 유럽연합의 창설에서 주도적인 역할을 했던 배우 출신의 문화성 장관 멜리나 메르쿠리(Melina Mercouri, 1920-1994)는 이 문제를 이슈화하기 위해서 박물관 설계를 국제 공모 사업으로 추진했을 정도였다. 2012년도에 새롭게 단장한 아테네 아크로폴리스 박물관에서 야심차게 기획한 〈아케익기의 색채(Αρχαϊκά Χρώματα)〉 특별전(2012.7.31-2016.12.31)은 근세 고전 미술사학자들에게 상대적으로 저평가되었던 아케익기 미술에 대해서 현대 그리스 고전 고고학계가 쏟고 있는 관심을 보여 주는 한 사례라고 할 수 있다. 이 전시는 아케익기에 사용된 안료의 특성과 제작 기법에 대한 실증적 연구 성과를 널리 전파하기 위한 목적에서 기획되었다. 아케익기 쿠로스와 코레 상들의 원본과 함께 이들의 원래 색채 상태를 복원한 복제품을 나란히 배치하고, 이 조각상들에 사용된 안료와 채색 도구, 설명문들을 함께 전시함으로써 일반 관람객들의 이해를 촉진했다.[67]

아크로폴리스 박물관은 기원전 7세기 초에서 6세기 말에 이르는 아케익기 쿠로스와 코레 상들을 집중적으로 전시하면서 원래의 생생한 색채를 복원함으

66 이 주제에 대해서는 Elena Korka ed., *Foreign Archaeological Schools in Greece: 100 Years*, Athens, 2005 참조.

67 Dimitrios Pandermalis ed., *Archaic Colors*, Acropolis Museum, 2012 참조.

로써 근세 서구 연구자들에 의해서 구축된 고전 고대의 이미지를 쇄신하기 위해서 많은 노력을 기울였던 것이다. 특히 아케익기 조각상의 생생한 색채 표현을 부각시키고, 이를 통해서 '엄숙하고 단아한' 백색의 고전 그리스 조각에 대해서 형성된 기존의 통념을 타파하려는 의도가 강하게 부각되었다. 후자와 같은 고정관념은 근세 유럽 미술사학자들과 비평가들의 고전주의적 경향과 미학적 관점이 그리스 미술 연구에 무의식적으로 작용해 온 여러 효과들 가운데 하나에 불과한 것임을 일반 대중에게 보여 주려는 것이다. 파르테논 전시실 역시 강력한 정치적 메시지를 전달한다. 페디먼트 조각과 내부 본체 상단을 둘러쌌던 프리즈 조각들을 실제 구조에 따라서 실물 크기로 재구성하고, 이들 가운데 어느 부분이 현재 루브르 박물관과 런던 영국 박물관에 소장되어 있는지 그리고 어느 부분이 아테네 아크로폴리스에 남아 있는지 관람객들에게 지속적으로 환기시키고 있기 때문이다. 이처럼 고전 고고학은 현대 그리스인들이 유럽연합 안에서 자신들의 입지를 찾아가도록 해 주는 나침판과 같은 의미를 지니고 있다.

Ⅲ

마케도니아인들의 헬레니즘

고대 헬라스 문화를 주제로 다루면서 페리클레스 시대의 아테네를 제외한 다는 것은 사실 말이 되지 않는다. 파르테논과 에렉테이온, 아테나 니케 신전 등 고전적 주점 양식을 대표하는 건축물들과 아테나 파르테노스 상, 올림피아의 제우스 신상, 이상적인 운동선수상 등 로마인들의 총애를 받았던 조각 작품들은 대부분 아테네인들에 의해서 제작된 것들이다. 그리스 철학과 종교관을 집약적으로 보여 주는 비극과 희극 작품들 역시 아테네의 경연 무대에서 첫 선을 보인 후에 그리스 각지로 퍼져 나갔다. 현대인들이 감탄해 마지않는 직접 민주주의 체제와 시민권의 보호를 위해 마련된 다양한 장치들 역시 도시국가 아테네가 기원전 6세기 말부터 5세기 동안 치열한 투쟁을 통해서 발전시켜 온 산물이다. 이처럼 로마 공화정 말기부터 제정 시대를 거쳐서 중세와 근세, 현대에 이르기까지 서양 사회에서 헬라스의 표상으로 인식하는 것들은 거의 대부분이 고전기 아테네 문화였다.

그리스 세계의 여러 도시국가들 중에서도 아테네가 특히 유명한 이유는 단지 페리클레스가 전사자들을 위한 추모 연설에서 감동적으로 주장했던 것처럼 이 도시국가의 정치체제와 구성원들의 자질이 이웃 도시들에 비해서 월등히 뛰어났기 때문이라고는 단언하기 어렵다. 페리클레스가 열렬하게 찬양했던 민주정 체제만 놓고 보더라도 아테네 시민들 중에서 최고 엘리트라고 할 수 있는 크세노폰과 플라톤 등은 상당히 회의적인 견해를 피력한 바 있으며, 펠로폰네소스 전쟁 동안에 아테네인들이 취한 태도는 그리스 세계에서 인심을 잃을 만한 부분이 많았다. 특히 멜로스 섬의 주민들에게 자행한 일들은 투키디데스와 같이 아테네에 우호적인 역사가도 옹호하기 힘들었다.[1] 물론 페르시아 전쟁 이후 그리스 세계가 눈부시게 성장하는 과정에서 아테네가 수행했던 역할만큼은 아무도 부정할 수 없을 것이다. 기원전 5세기와 4세기 초까지 아테네는 그리스 전역에서 뛰어난 예술가들과 지식인들이 모여드는 활동 무대였다. 후대 서양 역사에서

1 Thucydides, *Peloponnesian War*, 5.116.

아테네가 그리스 문화의 아이콘으로 확고하게 자리 잡은 데에는 이처럼 자유롭고 활발한 사회 분위기가 큰 몫을 담당했다.

그럼에도 불구하고 이 책에서는 페리클레스 시대 아테네를 건너뛰고 대신에 고전기 말기 마케도니아 사회에 초점을 맞추고자 한다. 먼저 고전기 아테네 문화에 대해서는 서구 학자들에 의해서 너무나도 많이 다루어졌기 때문에 새삼스럽게 덧붙일 이야기가 별로 많지 않다는 것이 한 이유이다. 미술사 분야에서는 말할 나위가 없거니와 정치사와 문화사 분야에서도 사정은 다르지 않다. 로스토프체프(Michael Rostovtzeff, 1870-1952), 보나르(André Bonnard, 1888-1959), 키토(H. Kitto, 1897-1982) 등 고대 그리스 문명사를 개괄했던 초기 연구자들부터 이들을 발판으로 삼아서 미시사적 연구를 진행한 후속세대 연구자들에 이르기까지 대부분의 그리스사 연구자들은 고전기 아테네에 초점을 맞추어서 이야기를 전개해 왔다. 반면에 마케도니아는 20세기 내내 상대적으로 미개척지로 남아 있었다. 특히 이 지역에 대한 고고학 발굴 사업은 1970년대 말에 와서야 본격적으로 이루어지기 시작했다. 최근에 진행되고 있는 고고학 탐사와 미술사적 연구들은 현대 그리스 연구자들이 주도적으로 진행하고 있으며 이들의 관점과 지향점이 보다 확고하게 반영되고 있다. 19세기 말에 본격적으로 시작된 고대 그리스 유적의 발굴 작업들 대부분은 서구 학자들에 의해서 주도되었으며, 르네상스 시대 이후 형성되었던 고전주의와 신고전주의 패러다임에 맞춰진 경우가 많았다. 반면에 마케도니아 유적에 대한 발굴 작업이 본격화되었던 20세기 후반에는 고전 고고학과 고전 미술사학의 협력관계가 훨씬 더 밀접하게 구축된 상태였다. 현재 고전 그리스학 분야에서 국내 연구자들이 가장 확고하게 헤게모니를 장악하고 있는 지역 또한 마케도니아라고 할 수 있다.

1. 펠라, 뉴 아테네

알렉산드로스 대왕(알렉산드로스 3세)의 출신지로 유명한 마케도니아는 고대 지
중해 세계에서 서방과 동방 사이의 경계선 상에 위치해 있었다. 유럽과 아시아의
경계라는 표현은 그리스 자체에 해당되는 것이지만 마케도니아의 경우에는 그리
스 내에서도 변방이었다는 점에서 더욱 주목할 만하다. 고전기에는 그리스 도시
국가 연맹과 페르시아 제국 사이에서, 그리고 로마 제국 시대에는 그리스 본토 문
화권과 소아시아 문화권 사이에서 압박을 받았다. 덕분에 내부의 힘이 공고할 때
는 문화적, 정치적, 경제적 통로로서 번영을 누렸지만, 힘의 균형이 무너질 때에
는 분쟁의 현장이 될 수밖에 없었다. 고대 그리스 문화의 정체성을 규명하는 작업

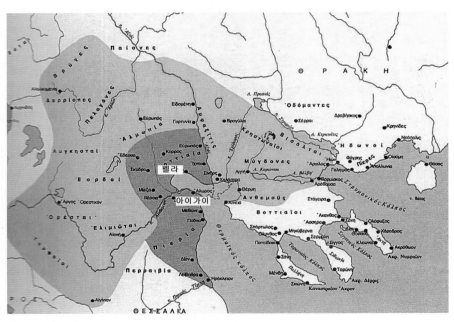

도 3-1 마케도니아와 북부 그리스 지도: 중앙의 갈색 부분은 기원전 6세기까지, 밝은 주황색 부분은 5세기
중반에 확장된 지역이며, 옛 수도인 아이가이와 아르켈라오스 왕 시대에 새로 이전된 수도인 펠라의 위치가
표시되어 있다.

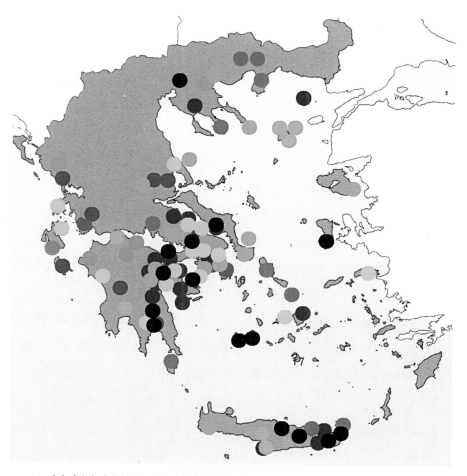

도 3-2 19세기 말부터 현재까지 외국 기관에 의해서 발굴사업이 주도된 고대 유적지 분포도: 아테네 미국 고전학 연구원 등 총 13개 기관에서 발굴한 고고학 유적지들이 원으로 표시되어 있다. 대부분 펠로폰네소스 반도와 크레타, 그리스 중부 및 칼키디케와 트라케 해안 인근 지역들에 집중되어 있다.

에서 마케도니아가 특히 중요한 의미를 갖는 이유는 이러한 역사적 전환기마다 중간자적 입장에서 외부 변화에 민감하게 반응해 왔다는 점 때문이다. 그리스 세계의 성장과 쇠퇴 현상이 즉각적으로 나타나는 지역은 아무래도 문화적 중심지보다는 외부 세력의 영향에 직접적으로 접촉되는 변방이게 마련이었다.

고대 그리스 문헌에서는 '헬라스인들과 마케도니아인들(τοῖς Ἑλλησι καὶ τοῖς Μακεδόσι)'처럼 두 집단을 구분하는 표현이 자주 등장한다. 페르시아 전쟁부터

펠로폰네소스 전쟁까지 고전기 그리스 세계의 정치 판도를 다룬 헤로도토스와 투키디데스의 저술에서 이러한 표현이 상용화되었던 것은 쉽게 이해가 가지만, 헬레니즘 시대 이후의 그리스 저술가들에게서도 동일한 시각이 유지되었다는 것은 놀라운 점이다. 대표적인 사례가 플루타르코스로서, 그가 서술한 알렉산드로스의 전기에서는 헬라스인들과 비헬라스인들을 구분하고, 다시 헬라스인들과 마케도니아인들을 구분하는 표현을 자주 볼 수 있다.[2] 이처럼 마케도니아를 그리스 세계 밖의 존재로 보는 시각은 고대 사회에서 뿌리 깊은 유래를 지니고 있었다. 페르시아 전쟁 당시 그리스 세계의 수호를 위해서 마케도니아 왕가가 애썼던 부분을 높이 치하하고 호의적인 시선을 지니고 있던 헤로도토스의 서술에서도 이러한 뉘앙스가 발견된다. 그는 페르시아 전쟁 초기 알렉산드로스 왕자(필리포스 2세의 아들 알렉산드로스 3세가 아니라 아민타스 1세의 아들 알렉산드로스 1세)의 행적을 상세하게 기술하는 과정에서 그가 올림피아 제전에 참가했을 때의 사건을 언급했다. 헬라스인 경쟁자들이 이방인들은 참가할 수 없다고 반대하자(φάμενοι οὐ βαρβάρων ἀγωνιστέων εἶναι τὸν ἀγῶνα ἀλλὰ Ἑλλήνων), 자기가 아르고스 출신임을 입증함으로써 헬라스인으로 판정받아서 달리기 경주에 참가할 수 있었다는 것이다.[3]

헤로도토스 본인은 "나도 마케도니아인들이 헬라스인이라고 믿는다."고 덧붙였지만, 그렇다고 해서 이 마케도니아 왕자가 받았던 쓰라린 모욕이 가벼워지는 것은 아니다. 특히 그리스 도시국가들이 공동으로 직면해 있던 페르시아의 위협을 막기 위해서 여러 모로 노력했음에도 불구하고 나중에 페르시아 측 중재자로서 아테네인들에게 다시 한 번 이방인 취급을 받았던 알렉산드로스의 후일담을 떠올린다면 헤로도토스의 기술이 더욱 무겁게 느껴진다. 이 인물은 그리스 침략의 교두보를 만들기 위해서 마케도니아의 궁정을 방문했던 페르시아 사절

2 Plutarch, *Alexander*, 47.5 등 참조.
3 Herodotus, *The Histories*, 5.22.

단의 암살을 주도했을 정도로 헬라스인이라는 자의식을 지니고 있었지만 나중에는 페르시아 제국 편에 설 수밖에 없었다. 어쨌든 왕자의 신분으로서도 그리스 제전에 참가하기가 쉽지 않았을 정도로 당시 그리스인들 사이에서는 마케도니아인들을 이방인 취급하는 인식이 팽배해 있었다. 알렉산드로스가 헬라스 세계의 구성원으로서 올림피아 제전에 참가할 수 있었던 것은 오로지 마케도니아 왕가의 선조가 아르고스 왕가에 뿌리를 두고 있다는 전력 덕분이었다.

헤시오도스(Ησίοδος)는 펠로폰네소스 반도에 있었던 도시국가 아르고스에서 추방된 왕자들이 내륙을 떠돌다가 마케도니아로 넘어가서 새로운 왕조를 세웠다는 전설을 전해 준 바 있다.[4] 그러나 마케도니아가 그리스 세계 안에서 본격적인 경계의 대상이 된 시기는 페르시아 전쟁 이후 아테네가 주도권을 잡으면서부터인 것으로 보인다. 민주정 체제를 기반으로 한 아테네 문화가 주도했던 고전기 그리스 사회에서 마케도니아의 왕가는 야만적이고 미개하게까지 비쳐졌다. 펠로폰네소스 전쟁을 계기로 마케도니아가 그리스 사회에서 발언권을 키워가는 과정에서 왕국의 통치자들이 특히 중요하게 여겼던 과제는 아티카 지역의 고전 문화와 예술을 적극적으로 수용함으로써 마케도니아가 아테네의 뒤를 이어서 그리스 세계의 적법한 패권 계승자임을 대내외적으로 널리 알리고 그리스 사회 전체의 공감을 이끌어 내는 것이었다.

마케도니아가 그리스 세계의 경계로부터 구심점으로 성장하는 시기는 아르켈라오스 1세(Ἀρχέλαος Α΄, 기원전 413-399 재임)로부터 필리포스 2세(기원전 359-336 재임)까지의 통치 기간과 대략적으로 겹친다. 알렉산드로스 3세(별칭 대 알렉산드로스, Ἀλέξανδρος ὁ Μέγας, 기원전 336-323 재임)의 동방 원정이 성공적으로 이루어질 수 있었던 배경에는 이 선대 통치자들이 다져 놓은 토대가 있었다. 아르켈라오스에 대해서는 남아 있는 문헌 자료가 많지 않다. 투키디데스를 비롯하여 그리스와 헬레니즘, 로마 저자들은 이 왕의 그리스 문화 애호취향

4 Hesiod, *Catalogues of Women*, fr.3.

에 대해서 간략하게 언급한 바 있다. 그러나 현재까지 펠라와 인근 유적에서 발견된 유물들을 토대로 볼 때 고전기 후반 아테네 문화는 상류 계급을 중심으로 마케도니아 사회 전반에서 유행했던 것으로 보인다. 특히 왕실 조형물과 공공 기념물들에서 소위 아테네적 도상들은 마케도니아 사회의 전통적 도상들과 주의 깊게 통합되어 사용되었다. 이러한 현상은 당시 마케도니아 왕국의 사회 구조나 정치적 이념과도 밀접하게 연관되어 있다. 한편으로는 아테네로 대표되는 그리스 세계 전체의 헤게모니를 계승하면서, 다른 한편으로는 마케도니아 자체의 독자성과 자긍심을 널리 알리려는 의도가 베르기나 대봉분을 비롯한 마케도니아 왕가의 무덤 벽화와 부장품, 주화의 도상 등에서 드러나고 있다.

1) 펠라 히드리아와 파르테논 페디먼트의 도상[5]

펠라는 기원전 400년경 아르켈라오스 왕이 마케도니아 왕국의 새로운 수도로 건설한 도시로서, 필리포스 2세와 알렉산드로스 3세의 출생지이기도 하다. 현재 펠라의 위치는 지형 변화에 의해서 해안선 안쪽으로 더 후퇴했으며, 특히 1920년대 테르마이코스 만의 간척사업으로 인해서 인접한 호수들도 사라진 상태이다. 그러나 고대에는 훨씬 더 해안 가까이 위치해 있어서 해상 무역이 활발했다. 아르켈라오스 재임기간 동안 펠라는 급속한 성장을 이룩했으며 헬레니즘 시대에는 지중해 지역의 무역 중심지로서 지속적인 번영을 구가했다. 그러나 기원전 168년 로마에게 정복된 후 점진적인 쇠락을

도 3-3 펠라 인장이 찍힌 지붕 타일, 펠라 고고학 박물관

5 해당 부분은 「펠라 히드리아와 고전기 후반 마케도니아 사회의 문화적 이데올로기」(서양미술사학회 논문집 40호, 2014)의 내용을 수정, 보완하여 재구성한 것임.

과 포세이돈 사이의 영토 분쟁이 재현되어 있다."[11] 파우사니아스가 뒤쪽이라고 부른 구역은 파르테논 신전의 서쪽 면이다. 서쪽은 신전의 후면부이긴 하지만 실제로 아테네 아크로폴리스 주 출입구인 프로필라이아를 통해서 경내로 들어오는 관람자들이 처음 접하게 되는 파르테논의 모습은 바로 이 후면부이다(도 3-8). 관람자들은 서쪽 페디먼트를 먼저 마주한 후에 파르테논과 에렉테이온 사이의 주 도로를 통해서 파르테논 신전의 북쪽 측면을 돌아서 비로소 정면을 바라보게 되는 것이다. 만약 판 아테나이아 제전 행렬에 참여한 시민들이라면 먼저 아테나와 포세이돈 사이의 영토 분쟁 장면을 감상한 후 신전을 따라 돌아와서 동쪽 전면부 페디먼트의 아테나 여신 탄생 신화와 바로 그 밑의 프리즈 부조에 묘사되어 있는 판 아테나이아 제전의 최종 의식, 즉 아테나 여신에게 페플로스를 바치는 제식 장면에서 정점을 찍게 된다. 아테나와 포세이돈의 영토 분쟁은 이처럼 아크로폴리스 전체의 첫인상을 좌우하는 중요한 주제였던 것이다.

기원전 5세기 중반 페리클레스가 주도했던 아크로폴리스 재건 사업은 델로스 동맹의 좌장으로서 그리스 전역에서 아테네의 지배권을 펼치고자 했던 정치적 의도와 밀접하게 맞물려 있었으며, 이러한 맥락에서 포세이돈의 압력을 물리치고 아테나 여신이 아테네의 진정한 수호자가 되었다는 건국 신화는 페르시아라는 강력한 외부의 폭력에 대항했던 아테네의 역할을 대내외적으로 선전하기에 적합한 주제였다. 고대 문헌 자료들 대부분은 이 신화에 대하여 아테나와 포세이돈 사이에 영유권 분쟁이 있었으며, 각각 올리브 나무와 바닷물 샘을 증거로 내세웠다는 정도로 간략하게 기술했다. 일부 문헌에는 아테나 측 증인으로 케크롭스를 내세웠다는 언급이나, 아테나 여신의 승리 후에 포세이돈이 파도를 일으켜 아티카를 덮으려 했으나 제우스가 헤르메스를 보내서 이를 만류했다는 이야기 등이 덧붙여 있다.

프랑스 미술가 자크 카레(Jacques Carrey, 1649-1726)나 영국 고고학자 스

11 Pausanias, *Description of Greece*, I.24.5.

도 3-6 1683년 자크 카레가 그린 파르테논 서쪽과 동쪽 페디먼트 조각(James Stuart & Nicholas Revett, *The Antiquities of Athens*, vol.IV, eds. Josiah Wood and Joseph Taylor, London: Thomas Bentham, 1816, Chap.IV, pl.V에서 재인용)

도 3-7 아테네 아크로폴리스
평면도

도 3-8 파르테논 서쪽 후면부, 프로필라이아에서 바라본 모습(2013)

튜어트(James Stuart, 1713 – 1788)와 건축가 레베트(Nicholas Revett, 1720 - 1804) 등 근세 그리스 애호가들이 17세기와 18세기에 파르테논 신전을 방문했을 당시에는 이미 지붕과 페디먼트 중앙 부분이 상당히 소실된 상태였다. 게다가 스튜어트와 레베트가 1750년대에 제작한 드로잉이나, 이들이 참고한 카레의 1680년대 드로잉이 얼마나 당시의 조각을 사실적으로 기록했는지에 대해서는 어느 정도 의문의 여지가 있다. 그렇다고 해도 서쪽 페디먼트의 기본 구성에 대해서는 대략적으로 학자들 사이에서 의견이 일치하고 있다. 아테나 여신과 포세이돈이 서로 X자 형태로 대립하고 있으며, 아테나 여신의 뒤쪽으로는 니케와 케크롭스, 그의 딸 등이 배치되어 있고 포세이돈의 뒤쪽으로는 아내 암피트리테와 바다뱀 등이 배치되어 있었다는 것이다. 아테나와 포세이돈 사이의 중앙에는 올리브 나무가 서 있었을 것이라는 의견들이 많았으나, 펠라 히드리아의 발견 이후로는 제우스의 번개가 묘사되어 있었을 것이라는 주장이 더 힘을 얻고 있다.

현재까지 알려진 도기화의 사례들을 볼 때 아테나와 포세이돈 사이의 분쟁은 아테네 내부에서만 인기를 끈 주제는 아니었다. 이 신화를 다룬 도기화들이 에트루리아와 루카니아 등지에서도 발견되었다. 이들 대부분은 아티카 산 도기가 수입된 것이거나 이곳으로 이주한 아테네 출신 도기화가들에 의해서 제작된 것으로 보이지만 외국 작가들에 의해서 제작되기도 했다. 특히 파르테논 페디먼트 조각으로부터 직접적으로 영향을 받은 것으로 추정되는 사례가 펠라 히드리아 외에도 두 가지 더 있다. 둘 다 기원전 4세기 중엽에 제작된 것으로서 하나는 에트루리아 지역에서 제작된 적회식 크라테르로서 현재 루브르 박물관에 소장되어 있으며(도 3-9), 다른 하나는 아테네에서 제작된 적회식 히드리아로서 현재 에르미타주 박물관에 소장되어 있다(도 3-10).

첫 번째 크라테르를 제작한 에트루리아 도기화가는 소위 '나자노 화가(Naz-zano Painter)'라고 불리는데, 앞서 살펴본 펠라 히드리아의 도기화가보다 더 자유롭고 해학적인 방식으로 동일한 주제를 표현하고 있다. 아테나와 포세이돈이 마주 서 있으며 올림포스의 신들과 영웅들이 이들의 대립을 바라보고 있는 기본적인 구성은 일치하지만 그 외에 다양한 인물들과 상징물들이 함께 묘사되어 있다. 예를 들어 에로스, 사티로스, 메두사의 목을 들고 있는 페르세우스, 헤라, 헤라클레스 등은 아티카 도기화에서는 나타나지 않았던 요소들이다. 이 도기가 출토된 남부 이탈리아의 팔레리(Falerii) 지역은 고전기 말기에 개화한 에트루리아 도기 산업의 중심지였으며, 지역 화가들은 기존에 수입된 아티카 도기의 적회식 기법과 주제로부터 많은 영향을 받았지만 곧 신화와 서사시의 장면을 자신들의 방식으로 재구성하기 시작했다. 에트루리아 화가와 소비자들이 아테나와 포세이돈 사이의 분쟁 주제에 대해서 아테네 출신 작가들이나 소비자들에게 전제되었던 기념비적 의의와 권위로부터 훨씬 자유로울 수 있었던 것은 어찌 보면 당연한 일이라고 하겠다.

에르미타주 히드리아 역시 기원전 4세기 중반에 제작된 것으로서 펠라 히드리아보다 약 반세기가 늦다. 이 도기화를 제작한 인물은 소위 '결혼 행렬의 화가

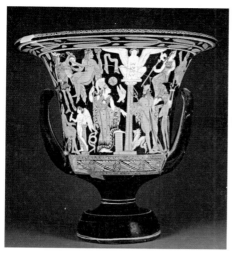

도 3-9 에트루리아산 적회식 크라테르, 나자노 화가,
기원전 360년경, 이탈리아 팔레리에서 출토, 루브르
박물관(소장번호 CA 7426)

도 3-10 아테네산 히드리아, 결혼 행렬의 화가, 기원전 350년경,
에르미타주 박물관(소장번호 P 1872.130)

(Painter of the Wedding Procession)'로 명명된 인물로 추정되고 있다. 그는 기원전 4세기 아테네에서 활동했던 화가로서 히드리아와 레베스 등 큰 예식용 도기를 주로 제작했으며 판 아테나이아 기념 암포라 제작에도 수차례 참여했을 정도로 당시 아테네 도기 산업에서 주도적인 역할을 수행했다. 이 작가는 동시대 아테네의 공공 기념조형물에 대해서 친숙했으며 문제의 히드리아 역시 직접적으로 파르테논 페디먼트 조각의 구성을 차용한 것으로 보인다. 소위 케르치 양식(Kerch Style)으로 분류되는 이 도기는 고대 그리스 도시 판티카피온에서 발굴되었는데, 이 지역은 고전기 말기부터 아테네 도기의 주요 수출 시장으로 부상했던 곳 중 하나였다. 에르미타주 히드리아의 구성은 나자노 화가의 크라테르에 비해서 펠라 히드리아 도기화와 상당 부분 일치한다. 아테나와 디오니소스, 포세이돈과 암피트리테, 니케로 구성된 화면은 후자와 마찬가지로 파르테논 페디먼트의 도상을 차용한 것으로 추정되고 있다.

 이처럼 아테네의 문화적 애국주의를 강조하는 파르테논 페디먼트의 주제와 도상이 외국 소비자(관객)들에게 어떤 의미를 지녔겠는가라는 질문이 당연히 제

기될 수 있다. 학자들 중에는 아티카 도기를 수입한 외국의 소비자들이 해당 도기화의 주제나 상징에 별 관심이 없었을 것으로 추정하는 이들도 있었다. 아테네 사회의 특정 행사에 맞추어 주문 제작된 것으로 보이는 도기들이 해외에서 발견되는 경우가 많기 때문이다. 행사에 사용된 예식용 도기를 비교적 싼값에 외국 시장에 되팔게 되면 아무래도 도기화의 원래 의미에 특별히 주의를 기울이기가 쉽지 않다는 것이다. 그리스 도기화 연구의 기초를 마련하는 데 공헌한 보드먼과 같은 연구자는 이 문제에 대해서 보다 신중한 견해를 피력했지만, 그 또한 외국의 소비자들이 자신들의 특정한 의도에 맞추어 아티카산 도기화의 주제를 선택하거나 주문했을 가능성은 낮다고 보았다.[12]

그러나 중고품이든 아니면 맞춤제작품이든 간에 대형 장식도기가 당시 사회에서 지닌 경제적, 문화적 가치를 고려할 때 해외 구매자가 도기의 주제에 대해서 관심을 갖지 않았다고 보는 것은 불합리하다. 더욱이 프로노모스의 화가 히드리아를 비롯해서 펠라 아고라에서 발굴된 아테네산 적회식 도기들이 모두 상류 계층을 위한 유골함이라는 사실을 고려한다면 이 도기화에 묘사된 아테네 건국 신화나 파르테논 조각 프로젝트가 당시 마케도니아 소비자에게 큰 의미를 지니고 있었음을 인정해야 할 것이다.

2) 마케도니아 사회의 아테네 문화

기원전 5세기 말부터 아테네산 적회식 도기는 남부 이탈리아 대신 북부 그리스와 흑해 연안으로 판로를 개척했다. 특히 결혼 행렬의 화가를 비롯한 소위 케르치 양식 도기화가들은 아테네 도기 산업의 마지막 세대로서 흑해 연안뿐 아니라 펠라와 올린토스 등 트라케 마케도니아 지역에서도 큰 인기를 끌었다. 물론 남

12 John Boardman, *The History of Greek Vases: Potters, Painters and pictures*, London, 2001, p. 236.

부 이탈리아에 비하면 마케도니아는 상대적으로 작은 시장이었지만, 기원전 400년을 전후해서 새로 건설된 펠라 시를 중심으로 무역 산업이 크게 성장했다. 펠라 아고라와 인근 지역의 묘지에서는 적회식 도기 외에도 흑유도기 등 다양한 유형의 아테네산 도기들이 부장품으로 발견되었다. 화려하게 장식된 대형 아티카산 도기의 가격은 대략 일용직 인부의 하루치 임금으로서, 주문 제작이 아니라 기성품이나 중고품이라고 하더라도 판매업자가 소비자의 취향을 고려할 수밖에 없는 고가품이었다. 마케도니아의 무덤 부장품 중에서도 유골함으로 사용된 아테네산 도기들은 이러한 맥락에서 해석할 필요가 있다. 더욱 중요한 점은 마케도니아인들의 장례 풍습이나 내세관을 볼 때 이들이 무덤에 함께 묻었던 부장품들은 고인이 살아 있을 때 일상에서 사용했거나 중요하게 여겼던 귀중품들이었다는 것이다.

펠라 히드리아는 아고라 묘지에서 발견된 부장품들 중에서도 특별히 호화로운 사례로서, 무덤 주인공의 높은 신분을 암시해 준다. 여기에 묘사된 파르테논 부조 도상이 마케도니아 소비자의 맞춤 주문에 의한 것인지 아니면 아테네 소비자의 취향에 따라 제작된 중고품을 수입한 결과인지에 대해서는 확인할 수 없으나, 후자의 경우라고 해도 아테나 여신의 주제가 펠라의 소비자에게 특별한 의미를 지니고 있었음은 분명하다. 아테네 건국 신화 자체에서는 별다른 역할이 부여되지 않았던 디오니소스가 펠라 히드리아나 에르미타주 히드리아 등 북부 그리스 지역의 부장품으로 수입된 도기화들에서는 아테나 여신의 동반자로서 크게 부각되어 있는 점도 눈여겨보아야 할 부분이다. 두 도기가 수입된 지역에서는 디오니소스가 지하세계의 신으로서 크게 숭배되었으며, 특히 장례 의식에서 중요하게 취급되었다. 이 점을 고려한다면 아테네 도기화가들이 두 지역 소비자들의 취향에 부응하기 위해서 파르테논 페디먼트의 도상에 세부적인 각색과 변용을 가미했을 것이라는 추정도 가능하다.

펠라 히드리아가 발굴된 장소는 이 유물을 어떻게 해석해야 하는지에 대한 단서를 제공해 준다. 히드리아가 부장된 무덤은 아고라 남동쪽 구역에 위치

한 것으로서, 이 구역은 대략 기원전 5세기 말에서 4세기 초까지 묘지로 사용되었다. 해당 시기는 마케도니아 왕국의 수도가 아이가이에서 펠라로 이전한 직후이다. 펠라는 초기 단계부터 철저한 계획도시로서 왕궁과 아고라를 동일한 축에 위치시키고 동서로 가로지르는 길들에 따라서 행정구역과 상업구역, 거주구역 등이 배치된 완벽한 격자형 구조를 가지고 있다. 현재 복원된 도시 유적은 건립자인 아르켈라오스 시대가 아니라 약 한 세대 후인 안티고노스 고나타스(Αντίγονος Γονατᾶς, 기원전 277-239 재임) 시대에 재개발된 것으로서, 초창기에 비해서 아고라가 동쪽과 북쪽으로 더욱 확장된 상태이다. 따라서 펠라 히드리아가 발견된 아고라 묘지, 즉 현재 아고라의 동쪽 구역 밑에서 발견된 무덤군이야말로 도시 건설 초기인 아르켈라오스 시대의 유적이다.

이 아고라 묘지에서 발굴된 무덤 조형물 중에는 펠라 히드리아 외에도 부조로 장식된 묘비가 있다. 이 유물은 남부 그리스의 조형 양식이 마케도니아 사회에서 토착화되는 과정을 보여 준다는 점에서 특히 중요하다. "데메트리오스와 아마디카의 아들 크산토스"라는 명문이 밑 부분에 새겨져 있는 묘비에는 어깨에 겉옷을 두른 나체의 소년이 오른손에 새를 들고 발밑에 앉아 있는 개를 바라보고 서 있는 장면이 부조로 새겨져 있다.[13] 크산토스의 묘비 부조는 아테네 장인의 솜씨라기보다는 이들의 영향을 받아들인 마케도니아 지역 조각가의 작품으로 추정되고 있다. 인체의 비례나 표정, 자세, 옷 주름 표현 등에서는 고전기 아테네 조각에 비해서 미숙하고 어색한 측면이 있다.

아테네 조각 양식의 묘비 부조는 펠라뿐 아니라 마케도니아의 여러 지역들에서 기원전 5세기 말부터 나타나기 시작했으며, 특히 칼키디케의 이오니아 식민도시들에서는 마케도니아 왕국보다 더 이른 시기부터 아테네와 이오니아 미술이 직접 유입되었다. 예를 들어 칼키디케의 네아 칼리크라티아에서 발견된 어린 소녀의 묘비 부조와 펠라에서 출토된 〈크산토스의 묘비〉 부조를 비교해 보

13 M. Lilimpaki-Akamati and I. M. Akamatis, eds., *Pella, and its Environs*, Athens, 2004, p. 66.

면 후자의 양식적인 투박함
이 분명하게 드러난다. 전자
는 칼키디케 지역에 정착한
이오니아 조각가의 작품으로
추정되고 있는데, 〈크산토스
의 묘비〉에 비해서 이른 시
기임에도 불구하고 고전기
말기의 원숙한 자연주의가
세련되게 표현되어 있다. 비
슷한 시기에 아테네에서 제
작된 〈에우페로스의 묘비〉를
이들 두 사례와 나란히 놓고
비교해 보면 칼키디케 조각
가가 아테네 미술가들과 양
식적으로 얼마나 밀접한 관
계에 있는지가 더 분명해진
다. 이처럼 아르켈라오스 시
대에 와서 마케도니아 사회

도 3-11 펠라 아고라
묘지에서 출토된
〈크산토스의 묘비〉,
기원전 400년경, 펠라
고고학 박물관

도 3-12 칼키디케, 네아
칼리크라티아에서
출토된 대리석 묘비,
기원전 430년경,
테살로니키 국립 고고학
박물관

도 3-13 아테네
케라메이코스에서 출토된
〈에우페로스의 묘비〉,
기원전 420년경, 아테네,
케라메이코스 박물관

는 칼키디케 등 주변 지역에 비해서 뒤늦게 아테네의 문화와 조형 양식을 받아
들였으나 이에 빠르게 적응해 가고 있었던 것이다.

　　필리포스와 알렉산드로스 시대 이후 펠라 시가 동쪽으로 팽창하면서 묘지
구역은 더 외곽 지역으로 밀려났다. 소위 '동쪽 묘지'로 불리는 이 구역은 기원
전 4세기 후반부터 기원전 2세기까지 사용되었다. 앞선 세기의 '아고라 묘지' 무
덤들이 자연석에 직사각형의 구덩이를 판 일반적인 그리스 세계의 무덤 형태와
별다른 차이가 없는 석관 무덤들인데 반해서 '동쪽 묘지'의 무덤들에서는 더 확
장된 규모의 묘실 무덤을 거쳐 궁륭형 천장과 신전 형태의 파사드로 구성된 '마

케도니아 유형 무덤'으로 이어지는 단계적 변천 과정이 발견된다. 이러한 무덤 구조는 고전기 그리스 신전 양식을 개인 무덤 조형물에 끌어들인 형태로서 마케도니아 왕실과 귀족 계층이 독자적인 부장 문화를 발전시켰음을 보여 주는 증거이다. 이 주제는 베르기나 대봉분의 무덤 조형물에 대한 다음 장에서 더 세부적으로 논의될 것이다.

펠라 아고라에서는 앞서 언급한 히드리아 외에도 아테네산 대형 적회식 도기들이 여러 점 출토되었다. 그 가운데 하나는 아테네산 케르치 양식의 적회식 도기로서 펠라 상류층 여성의 유골함으로 사용된 것이었다. 이 펠리케 앞면에는 젊은 신부가 아프로디테와 에로스에 둘러싸여 있는 결혼 예식 장면이, 뒷면에는 디오니소스가 아리아드네를 납치하는 장면이 각각 묘사되어 있다.[14] 결혼 예식은 그리스 사회에서 미혼으로 생을 마감한 여성의 부장품에 흔히 나타나는 주제였다. 그러나 디오니소스와 아리아드네의 결합은 북부 그리스 지역의 장례 부장품에서 특히 두드러졌다. 테살로니키 국립 고고학 박물관에서 가장 널리 알려진 소장품 가운데 하나인 데르베니(Derveni) 청동 크라테르에서도 디오니소스와 아리아드네의 결합이라는 동일한 소재가 등장한다. 이 대형 청동 항아리 역시 유골함으로 사용된 것인데, 표면에 조각된 군상들 중에는 갓난아기를 거꾸로 휘어잡고 춤을 추는 마이나스와 한쪽 신발이 벗겨진 채 황홀경에 빠져 있는 남자 등이 생생하게 묘사되어 있다. 이처럼 마케도니아 지역의 무덤 조형물에서 특히 디오니소스가 비중 있게 취급된 것은 해당 사회의 종교 생활과 밀접하게 연관되어 있다.

펠라 시민들의 종교 생활에 대해서는 알려진 문헌 자료가 거의 없어서 현재 남아 있는 테라코타 소상과 대리석 상, 주화, 명문 등을 통해서 단편적으로 짐작할 뿐이다. 물론 국가적 차원에서 숭배된 신은 왕가의 선조인 헤라클레스였지만, 올림포스의 신들과 지역 신들 중에서는 디오니소스 숭배가 특히 활발했다. 마케

14 Lilimpaki-Akamati and Akamatis, 앞의 책, pp. 70-71.

도 3-14 아테네산 적회식 펠리케, 디오니소스와 아리아드네, 기원전 350-325년경, 펠라 고고학 박물관

도 3-15 데르베니 청동 크라테르, 아기를 거꾸로 들고 있는 마이나스 장면, 기원전 330-320년경, 테살로니키 국립 고고학 박물관

도니아 지역은 고대부터 포도주 산지로 유명했으며, 디오니소스뿐 아니라 판과 사티로스 등 그를 따르는 하위 신들도 중요하게 취급되었다. 유명한 아테네 출신 화가 제욱시스가 아르켈라오스에게 판을 그린 작품을 선물했던 것도 이 같은 맥락이었다.[15] 펠라 아고라 유적에서는 판 신의 모습으로 묘사된 알렉산드로스의 소상이 발굴되기도 했다. 디오니소스는 술과 광기의 신일 뿐 아니라 죽음을 통해서 부활하는 존재로서 저승세계와 관련되어 마케도니아 무덤 조형물에서 즐겨 다루어진 소재였다. 플루타르코스에 따르면 마케도니아 여인들은 옛날부터 오르페우스 의식과 디오니소스 축제에 열광적으로 참여했으며 이러한 여신도들은 클로도네스와 미말로네스라고 불렸다고 한다. 알렉산드로스 대왕의 생모인 올림피아스('Ολυμπιάς, 기원전 375-316)는 이러한 신도들 중에서도 광적인

15 Pliny, *Naturalis Historia*, 35.6.

편이었기 때문에 남편인 필리포스 2세가 매우 불편하게 여겼다는 것이다.[16]

그리스 비극작가인 에우리피데스는 아르켈라오스의 초청으로 마케도니아 궁정에 머물다가 기원전 406년 그곳에서 세상을 떠났다고 전해지는데, 특히 이 당시에 저술한 〈박카이〉의 내용은 마케도니아 사회의 풍습과 분위기에서 많은 영향을 받았던 것으로 추정되고 있다. 이 비극의 절정은 디오니소스에게 대항했던 테바이의 젊은 왕 펜테우스가 키타이론 산 속에서 자신의 친어머니가 이끄는 마이나데스들에게 잡혀서 사지가 찢기는 장면이다. 에우리피데스는 이 이야기를 전령사의 입을 빌어서 다음과 같이 묘사하고 있다.

> "그는 울면서 아가베의 뺨을 쓰다듬었다. '오, 어머니! 접니다, 당신의 친아들 펜테우스, 당신이 제 아버지 에키온의 궁정에서 낳은 바로 그 아이입니다. 어머니, 제발 저를 불쌍히 여기시고, 저의 죄로 인해서 당신의 아들을 해하지 마세요!' 그러나 입에 거품을 물고 눈이 뒤집힌 그녀는 이미 이성이 결여되어 그의 말에 아랑곳하지 않았는데, 신에게 사로잡혀 있었기 때문입니다. 아가베는 그의 왼팔을 잡고 희생자의 몸통에 발을 괸 다음 어깻죽지로부터 팔을 뽑아 버렸다. 이는 그녀 자신이 아니라 신이 부여한 힘 덕분이었다. 여동생 이노는 반대편으로 가서 다른 신도들과 함께 살점을 찢어 냈다. 채 숨을 거두지 못한 희생자의 신음과 승리에 찬 여자들의 함성이 한데 어우러졌다."[17]

그리스의 신화는 그리스인들의 일상생활에 녹아들어 있었으며, 단순히 종교나 미신의 문제가 아니라 정치, 경제, 문화 전반의 다양한 측면과 밀접하게 연관되어 있었다. 고대 그리스 미술 작품과 문학 작품에서 다루어지는 신화의 주제들은 내용 전달뿐 아니라 시각화와 서술 방식에 따라서 동시대 그리스인들의 살아

16 Plutarchos, *Alexandros* 2.
17 Euripides, *Bacchae*, 1120-1130.

있는 문제의식과 취향을 생생하게 전달하고 있는 것이다. 그 가운데서도 데르베니 청동 크라테르와 에우리피데스의 비극에 묘사된 디오니소스 숭배 신앙은 현대인들의 관점에서 이해하기 어려울 정도로 원초적이고 잔혹하다. 특히 몰아지경에 빠진 디오니소스 숭배자들의 모습은 어딘지 모르게 플루타르코스가 전해 주는 알렉산드로스의 모친 올림피아스의 이미지, 즉 큰 뱀을 바구니에 담아서 제례에 참여하고 반대파에 맞서서 갑옷을 걸치고 군대를 이끌며 다른 한편으로는 아들에게 맹목적인 사랑을 쏟아 붓는 여인네의 무시무시한 열정과 일맥상통하는 부분이 있다.[18] 이처럼 거칠고 황량하면서도 생명력이 넘치는 북부 그리스의 풍토에서 마케도니아인들과 알렉산드로스의 동방 원정이 시작되었던 것이다.

3) 마케도니아의 아테나 여신

그리스 세계의 타 지역들에 비해서 마케도니아 사회 초기 역사에서는 아테나 여신 숭배가 크게 두드러지지 않았다. 펠라 아고라 북쪽에는 신들의 어머니와 아프로디테의 성소가 있으며, 남서쪽 외곽 지역에는 지역의 하위 신격인 다론의 성소가 있었다. 또한 도시 외곽 지역에 데메테르와 디오니소스, 아르테미스 등 농경과 관련된 신들을 함께 모신 성소(Thesmophorion)가 있었으나 아테나 여신의 성소는 발견되지 않았다. 대신에 개인 주택들과 인근 묘지에서는 황소의 뿔로 장식된 투구를 쓴 아테나 여신의 소상들이 상당수 발견되었는데, 이 여신은 가축의 수호신으로서 일상생활과 가정에서 추앙되었던 것은 아니었다. 펠라 유적에서 발굴된 아테나 여신의 조각상들은 앞서 언급한 바와 같이 황소의 뿔이 달린 투구를 쓴 모습이다. 높이 20센티미터 이내의 테라코타 소상들인 이 여신상은 대개 펠라 아고라 주변의 개인 주택 예배소에서 발견되었는데, 이 지역에서 중요하게 여겨졌던 목축의 수호신으로서 숭배되었던 것으로 보인다. 아테나

18 Plutarchos, *Alexandros* 2, 39, 68, 77 등.

도 3-16 목축의 수호신 아테나 여신 테라코타 소상들, 기원전 3-2세기경, 펠라 고고학 박물관

도 3-17 아테네산 흑회식 판 아테나이아 제전 암포라, 기원전 367-366년경, 런던, 영국 박물관(소장번호 1866.0415.250)

여신상 외에도 키타라를 연주하는 아프로디테나 에로스, 니케 등 다양한 신들의 테라코타 소상들이 함께 출토되었다.[19]

마케도니아 왕국에서 아테나 여신이 국가적 차원으로 격상된 것은 헬레니즘 시대에 들어와서 생긴 변화이다. 로마 역사가 리비우스는 마케도니아의 마지막 왕인 페르세우스(기원전 179-168 재임)가 로마 공화정 군대와의 결전을 앞두고 수도 펠라에서 의회를 소집한 후에 "알키데모스(Alcidemos)라고 불리는 미네르바 여신에게 소 백 마리를 바치는 희생제를 올렸다."고 기술한 바 있다.[20] 여기서 리비우스가 언급한 알키데모스((Ἀλκίδημος)라는 별칭은 '알키스(Ἀλκίς, 강대한 자, 수호자)'와 '데모스(δῆμος, 민중/국가)'가 합쳐진 '민중의 수호자'라는 의미였을 것으로 추측된다. 이러한 호칭이 민주정 체제에 자긍심을 가졌던 도시국

19 펠라의 성소와 봉헌용 신상들에 대해서는 Lilimpaki-Akamati and Akamatis, 앞의 책, pp. 52-63 참조.
20 Titus Livius(Livy), The History of Rome, 42.51.

가 아테네의 수호신 아테나 여신에게 부여되었던 것은 자연스러운 일이지만, 마케도니아 왕국의 군주가 국가의 존망이 걸려 있는 결전을 앞두고 특별히 이 여신에게 가호를 빌었다는 점은 흥미롭다.

전쟁과 관련해서 아테나 여신이 흔히 지녔던 별칭은 '알키마코스(ἀλκίμαχος, 전투의 수호자)', 혹은 '프로마코스(Πρόμαχος, 선봉장)'였다. 프로마코스는 수호신으로서의 역할을 보여 주는 별칭으로서 고대 그리스 사회에서 아테나뿐 아니라 헤라클레스와 헤르메스 등도 간혹 이 이름으로 불렸다. 그러나 프로마코스 아테나의 역할이 가장 강조된 지역은 아테네였다. 이 도상은 흔히 투구를 쓰고 한 손에 방패를 든 채 다른 손으로 창을 겨누는 아테나 여신의 모습으로 묘사되었는데, 아케익기 아테네산 흑회식 도기에 반복적으로 등장할 뿐 아니라 판 아테나 제전 기념 암포라의 앞면을 장식하는 소재이기도 했다.[21] 기원전 2세기 마케도니아의 페르세우스가 로마 군대와 싸울 당시는 이미 그리스 전역에서 아테네가 패권을 잃고 마케도니아가 그리스 세계의 마지막 보루 역할을 하고 있었다. 알키데모스 아테나가 고전기 아테네의 정치적 이데올로기를 계승한 마케도니아 왕국의 국가 수호신이 된 것은 자연스러운 결과로 보인다. 그러나 이러한 격상이 어떻게 진행되었는지는 구체적으로 밝혀진 바 없다.

마케도니아 사회에서 전통적으로 숭배된 국가 수호신은 왕가의 조상인 헤라클레스였다. 펠라 아고라 북쪽 스토아에서 발견된 점토 봉인들 중에는 펠라 행정관(ΠΕΛΛΗΣ ΠΟΛΙΤΑΡΧΩΝ)이라는 명문과 함께 성벽 형태의 투구를 쓴 여성으로 의인화된 펠라의 도상이 등장한다. 그러나 아테나 여신의 이미지는 공공 조형물에서 거의 다루어지지 않았다. 아테나 여신이 공식적인 차원에서 묘사된 대표적인 조형물은 알렉산드로스의 동방 원정 이후에 제작된 주화들이다. 이시기는 마케도니아가 그리스 세계 전체의 헤게모니를 장악한 때로서, 기존의 지역적 도상인 황소나 말, 전사 대신에 제우스와 아테나 같은 범그리스적인 도상

21 Ann Steiner, *Reading Greek Vases*, Cambridge University Press, 2009, pp. 132-134.

이 채택되었던 것이다. 특히 마케도니아 출신 군주들이 통치한 헬레니즘 왕국들의 주화에서는 아테나 프로마코스와 유사하지만 간혹 창 대신 번개를 들고 있는 아테나 알키스(또는 알키데모스)의 도상이 자주 등장했다.[22] 이 가운데 가장 초기에 해당되는 프톨레마이오스 시대 주화를 보면 아테나 여신이 펠라 히드리아에 묘사된 것과 마찬가지로 아티카 형 투구를 쓰고 있는 전형적인 고전기 이미지로 묘사되어 있다. 특히 아테나 여신이 등장하는 주화는 은화나 동화와 같이 민간 차원에서 실거래되는 통화가 아니라 액수가 높아서 대외 무역과 국가 간 거래에서 주로 통용되는 금화들이었다.

이처럼 자국 내에서보다는 대외적으로 사용되는 주화에서 마케도니아의 전통적인 도상보다는 제우스와 아테나 같이 범그리스적인 도상이 사용된 점에 주목할 필요가 있다. 제우스 신의 이미지가 나타난 것은 필리포스 2세 시대부터이지만 이를 본격적으로 활용한 인물은 알렉산드로스 3세였다. 그의 시대에 발행된 주화 전면에는 알렉산드로스의 초상과 거의 흡사한 젊은 헤라클레스의 측면 이미지가, 그리고 후면에는 권좌에 앉아 있는 제우스의 전신 이미지가 묘사되어 있다. 특히 후자는 고전기 아테네 조각가 페이디아스가 제작한 올림피아의 제우스상으로서 고전기 그리스 세계에서 널리 활용된 도상이었다. 알렉산드로스의 금화에서는 마케도니아의 전통적인 요소들이 완전히 자취를 감추게 된다. 전면에는 뱀으로 장식된 코린토스식 투구를 쓴 아테나 여신의 측면 얼굴이, 후면에는 한 손에 화관을 들고 다른 한 손에는 펜을 든 니케 여신의 전신상이 그려져 있다.

위의 사례들을 종합하여 볼 때 마케도니아 사회에서 국가적 도상으로 아테나 여신의 이미지가 격상된 것은 사회 내부의 종교적 전통이나 문화적 변천이기보다는 대외적인 선전수단으로서의 효과를 고려한 정치적인 의도에 의한 결과였다. 그리고 이러한 '헬라스화하기' 정책이 공식적으로 추진된 과정을 필리포스 시대의 주화에서 관찰할 수 있다. 헬레니즘 시대 마케도니아 출신 군주들이

22 Antigonus Gonatas, Philip V 등의 재임기에 제작된 주화들이 대표적인 사례이다.

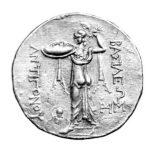

도 3-18 알렉산드로스 3세
시대(기원전 336-323) 주화
앞면의 아테나 두상

도 3-19 프톨레마이오스 1세
시대(기원전 323-283) 주화
뒷면의 아테나 프로마코스

도 3-20 안티고노스 고나타스
시대(기원전 272-239) 주화의
아테나 알키데모스

발행한 주화에는 전면에 알렉산드로스의 모습이, 후면에 아테나 여신의 모습이 등장하는 경우가 많다. 특기할 점은 앞에서 언급한 바와 같이 마케도니아의 세계 진출이 시작된 기원전 4세기의 프톨레마이오스의 주화에서는 아테나 여신의 모습이 고전기 아테네 미술의 도상에 충실하게 재현된 반면에, 군웅 할거하는 헬레니즘 왕국들 사이에서 알렉산드로스의 적법한 계승자로서 마케도니아 왕국의 정통성을 주장했던 다음 세기의 군주들은 마케도니아의 토착적인 이미지를 강조한 형태로 아테나 여신을 묘사했다는 사실이다. 안티고노스 고나타스나 필리포스 5세(Φίλιππος Ε′, 기원전 238−179 재임) 시대 주화에 등장하는 아테나 여신은 번개를 들고 마케도니아식 투구를 쓴 모습으로서, 고전기 아테네 조형물에서는 보지 못했던 새로운 모습의 '마케도니아화된' 아테나이다. 이 후자의 이미지가 바로 마케도니아 왕국의 마지막 군주였던 페르세우스가 희생제를 지낸 아테나 알키데모스인 것이다.

2. 베르기나 대봉분과 알렉산드로스 왕가[23]

북부 그리스 베리아 지역에 위치한 베르기나는 기원전 400년 전후로 해서 펠라가 새로운 수도로 정해지기 전까지 마케도니아의 수도였던 고대 도시 아이가이(Aegae)의 현대식 명칭이다. 이 소도시는 수도가 이전된 후에도 마케도니아 왕조의 성소로 사용되었다. 이곳에서는 '마케도니아 유형'으로 분류되는 무덤들이 다수 발견되었는데, 대부분 마케도니아가 로마에게 정복당한 기원전 168년까지의 약 200년 동안에 건축된 것들이다. 이 시기는 마케도니아 국가의 번성기와 정확하게 일치한다. 이 무덤 유형은 베르기나를 비롯해서 펠라, 랑가자(langaza), 나우사(Naoussa) 등 북부 그리스 지역에서 집중적으로 발견된 것으로서 그리스 세계 안에서도 독자적인 성격을 지니고 있다. 무엇보다도 관심을 끄는 요소는 고전기 아테네 신전 건축의 구조와 양식을 차용하고 있다는 점이다. 이러한 무덤들 중에서도 가장 큰 규모로 조성된 사례가 바로 베르기나 대봉분이다. 고전기 말기 마케도니아 왕가의 무덤 복합체인 이 구조물은 필리포스와 알렉산드로스 부자가 통치하던 기원전 4세기 후반 급속하게 변화했던 마케도니아의 국가적 위상과 지배 계층의 사고방식을 집약적으로 반영하는 조형물로서 마케도니아 토착 문화에 대한 긍지와 고전기 헬라스 문화의 계승자로서의 자부심을 대내외적으로 알리고 있다.

대봉분 내에서는 '필리포스 2세의 무덤(무덤 II)'과 '페르세포네의 무덤(무덤 I)', '왕자의 무덤(무덤 III)', '열주들의 무덤(무덤 IV)' 등이 발견되었다. 이 무덤들은 4세기 후반에 조성된 것으로 추측되고 있는데, 무덤 주인들의 신원에 대해서는 현재까지도 논쟁이 이어지고 있다. 대봉분의 발굴 작업을 주도했던

23 본 절은 「베르기나 대봉분과 마케도니아 왕조의 정치적 이데올로기」(미술사학 22집, 2008)의 내용을 기초로 한 것임.

도 3-21 안드로니코스 교수 기념우표,
그리스, 1992년: 상단에 태양을 상징하는
마케도니아 왕가의 문양과 '마케도니아
왕릉'이라는 문구가 적혀 있다.
안드로니코스 교수의 초상 사진 아래쪽은
필리포스 2세 무덤 발굴 당시의 부장품
사진이다.

테살로니키 아리스토텔레스 대학교의 안드로니코스 교수(Manolis Andronikos, 1919-1992)는 발굴 초기부터 이 무덤군이 필리포스 2세와 그 일가의 무덤이라는 주장을 펼쳤으며, 현재 학계에서는 이것이 정설로 받아들여지고 있다. 그러나 서국 학자들 중에서는 간혹 이 주장에 의문을 제기하는 경우가 있는데, 무덤 II의 주인공이 대 알렉산드로스의 이복동생인 아리다이오스(Φίλιππος Γ' ό Άρριδαῖος, 323-317 재임)라는 설이 한 예이다. 이러한 이견들이 대개 근거가 희박하기는 하지면 현재까지도 꾸준히 제기되고 있는 이유는 아무래도 알렉산드로스나 부친 필리포스가 서양 고대사에서 거의 신화적인 존재가 되었기 때문일 것이다. 서구 학계에서 필리포스의 무덤을 찾는다는 것은 알렉산드리아에서 바빌로니아를 거쳐 펠라에 이르는 긴 여정에서 알렉산드로스의 전설적인 무덤을 찾으려는 노력만큼이나 비현실적이고 불가능한 과제로 여겨졌던 것이다. 안드로니코스 교수의 발견은 고고학계에서 그리스 연구자들의 입지를 순식간에 공고히 한 획기적 성과인 동시에 고대 마케도니아의 유산을 두고 경쟁을 벌이고 있는 발칸 반도의 민족 국가들 사이에서 현대 그리스의 국가적 위상을 높이는 데 지대한 공헌을 했다. 현재 이 대봉분은 베리아 아이가이 왕릉 박물관으로 조성되어 있다.

실제적으로 베르기나 대봉분의 발견은 학술적인 영역에만 국한되기 어려운 정치적 의미를 담고 있었다. 안드로니코스 교수의 다음과 같은 주장이 이러한 상황을 단적으로 보여 준다. "이 발견은 그리스 영토에 거주했던 여타 종족들과 마찬가지로 마케도니아인들 역시 그리스 민족이라는 역사학자들의 주장을 가장 명확한 방식으로 확인해 준다. 이들이 일리리아 종족이나 트라키아 종족의 후예로서 필리포스와 알렉산드로스에 의해서 헬라스화했다는 주장은 더 이상 객관

적인 설득력을 잃고 있다."[24] 위의 기술은 20세기 초반부터 발칸 지역에서 첨예하게 대립하고 있던 민족들 사이의 갈등과 밀접하게 연관되어 있다. 특히 그리스와 세르비아, 불가리아, 알바니아인들이 현대 국가를 설립하는 과정에서 고대역사는 영토권과 관련된 중요한 자산이었다. 특히 유고슬라비아 연방 내에 속해있던 슬라브인들이 마케도니아 공화국으로의 독립을 추진하면서, 그리스와 정면으로 대립하게 되었던 것이다. 마케도니아를 그리스의 지역명으로 보는 그리스인들의 입장에서 볼 때, 다른 언어, 다른 민족적 뿌리를 지닌 이들에게 마케도니아라는 국명을 인정한다는 것은 헬라스어와 헬라스인, 헬라스 문화에 대한 포기나 부정과 같은 행위이기 때문이다. 1991년 마케도니아 공화국의 독립 이후현재까지도 이 문제는 여전히 유럽연합 내에서 꺼지지 않는 불씨로 남아 있다.

1) 베르기나 대봉분의 구조와 시대 배경

베르기나 지역의 발굴을 최초로 시도했던 이는 프랑스 고고학자 호이제(Leon Heuzey, 1831-1922)였다.[25] 아테네 프랑스 연구원의 일원으로 1855년 그리스를 방문한 호이제는 당시 상대적으로 고고학계의 관심이 소홀했던 중부와 북부 그리스 지역에 대한 탐사를 진행했으며 베르기나 지역에서 대규모의 궁전 유적을 발견한 바 있다. 그렇지만 본격적인 발굴 작업이 이루어진 것은 20세기 그리스 학자들 덕분이었다. 1938년 로마이오스(Constantine Rhomaios, 1874-1966)가 베르기나에서 큰 규모의 무덤 1기를 발견한 것을 시발점으로 해서 1976년에 안드로니코스 교수가 베르기나의 왕릉을 발굴했으며 현재까지 베르기나와 펠라,

24 Manolis Andronikos, *Vergina: The Royal Tombs and the Ancient City*, Athens, 1984, p. 83.

25 L. Heuzey & H. Daumet, *Mission archéologique de Macédoine*, Paris, 1876. 베르기나 대봉분의 구조와 발굴 개요에 대해서는 Stella Drougou, et al., *Vergina: The Great Tumulus*, Thessaloniki, 1994; Stella Drougou and C. Saatsoglou-Paliadeli, *Vergina: Wandering through the archaeological site*, Athens, 1999 참조.

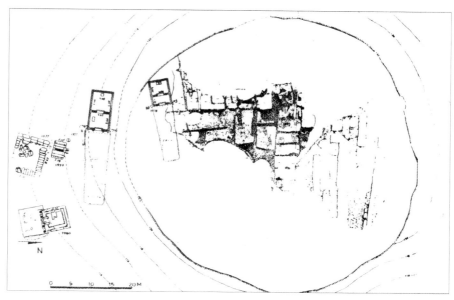

도 3-22 베르기나 대봉분 평면도

그리고 북부 그리스 전역에 흩어져 있는 마케도니아 무덤들에 대한 연구가 활발하게 진행되고 있다.

　베르기나 지역에서는 고대사에서 암흑기로 분류되는 기원전 1000년경부터 이미 대규모의 촌락이 형성되었으며 청동기 시대에도 유물들과 함께 죽은 이들을 매장한 나지막한 봉분들이 다수 조성되었다. 문제의 대봉분은 철기 시대의 공동묘지에서 약간 떨어진 위치에서 1976년 안드로니코스 교수에 의해 발견되었다. 1977년 무덤 I, II와 성소의 터가 발굴되었으며, 뒤이어 무덤 III과 IV까지 차례로 드러나게 되었다. 이 4기의 무덤들과 함께 극장, 궁전을 포함한 고대 도시의 윤곽이 파악되었던 것이다.[26] 이러한 사실들을 종합한 결과 베르기나 지역이 기원전 413년 즉위한 아르켈라오스 1세에 의해서 수도가 이전되기 전까지 기

26　이 발굴 성과에 대해서는 Manolis Andronikos, "Vergina: The Royal Graves in the Great Tumulus", in *Athens Annals of Archaeology*, Vol.10, 1977, pp. 1-72 참조.

원전 7세기경부터 마케도니아의 수도로서 기능했으며 천도 이후에도 왕들의 묘지로 사용되었다고 고대 역사가들이 기록한 고대 도시 아이가이였을 것이라는 가설이 입증되었다.

이 가운데 대봉분은 지상의 영웅 사당과 상자형 석실 무덤(무덤 I, 〈페르세포네의 무덤〉) 1기, 그리고 소위 〈필리포스 2세의 무덤〉과 〈왕자의 무덤〉, 그리고 마지막으로 발견된 〈열주들의 무덤〉 등 마케도니아형 무덤 3기 (무덤 II, III, IV)로 이루어져 있다. 실제로 대봉분이 건설된 것은 무덤들이 완성된 이후인 270년경으로 추정되는데, 내부 무덤들의 위치와 대봉분의 축이 정확하게 일치하지 않을 뿐 아니라 발굴 과정에서 대봉분 토대 부분에 기원전 4세기 후반에서 3세기 초반에 이르는 시기의 무덤 조형물 파편들이 많이 사용된 사실이 드러났던 것이다. 이 파편들은 근처 공동묘지에서 나온 것들로서 기원전 3세기 초반에 이 지역에서 대규모의 파괴가 이루어졌음을 알려 준다.[27]

당시 마케도니아를 통치한 인물은 안티고노스 고나타스(안티고노스 2세)였다. 그는 기원전 283년에 마케도니아 왕국의 통치권을 두고 피루스, 리시마코스, 셀레우코스 등과 경쟁을 벌였다. 특히 에피루스의 왕 피루스가 고용한 갈리아 군대로 인해서 크게 파괴된 마케도니아의 옛 수도 아이가이 시를 복원하고 왕가의 무덤들을 보호하는 건축 사업은 안티고노스에게는 필리포스와 알렉산드로스의 정당한 후계자임을 주장하는 자신의 정치적인 입지를 위해 대외적으로 중요한 과제였을 것이다. 대봉분이 구축되기 이전에 무덤 I(〈페르세포네의 무덤〉)은 이미 도굴이 이루어진 상태였으며, 봉분 가장자리에 위치한 무덤 IV(〈기둥들의 무덤〉)의 보존 상태는 극히 부실한 점으로 미루어 볼 때 안티고노스의 관심은 봉분 중앙의 무덤 II와 III에 집중되었던 것으로 여겨진다.

대봉분 내부에서 현재까지 발견된 무덤들 가운데 가장 오래된 것은 내부 벽화의 소재를 따서 소위 〈페르세포네의 무덤〉으로 불리는 상자형 석실 무덤(무덤

27 Manolis Andronikos, *Vergina II: The 'Tomb of Persephone'*, Athens, 1994, pp. 32-33.

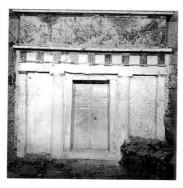

도 3-23 무덤 II(⟨필리포스 2세의 무덤⟩) 파사드(발굴 당시 사진)　도 3-24 무덤 III(⟨왕자의 무덤⟩) 파사드

I)으로서 조성 연대는 기원전 350년경으로 추정된다. 다음으로는 경사진 출입로(dromos)를 통해서 신전 형태의 파사드로 이어지게 되어 있는 마케도니아 유형 무덤 3기가 있는데 그중에서 가장 큰 규모의 조형물이 무덤 II이다. 구조물 안에서 발견된 도기와 무기류의 형태 등으로 미루어 볼 때 건설 연대는 350년에서 330년 사이로 추정되며, 무덤 내부는 주실과 전실로 나뉘어져 있다. 특히 도리스식 외부 파사드 위쪽 프리즈에 남아 있는 사냥 벽화가 유명하며, 주실 내부 벽에 아무런 장식이 없는 점과 대조적으로 전실은 회벽 마감질과 벽화 등으로 화려하게 장식되어 있다.

　인접한 무덤 III은 무덤 II와 유사한 구조를 지니는데, 파사드의 대문 양옆으로 장식용 반기둥이 아니라 부조로 된 방패가 배치되어 있다. 또한 프리즈의 벽화는 일반적인 경우와 같이 회벽 위에 직접 그려진 것이 아니라 나무판에 가죽을 씌운 캔버스에 그려져서 벽에 부착된 것이 특징이다. 이러한 제작 방식으로 인해서 벽화 자체는 복원이 불가능할 정도로 훼손되었다. 무덤 IV는 안티고노스 고나타스가 대봉분을 구축하기 직전인 기원전 3세기 초에 만들어진 것으로 파사드 하부를 반기둥으로 장식하는 일반적인 관례 대신 앞쪽에 4개의 도리스식 열주를 배치하는 방식을 택하고 있다. 무덤 II를 덮었던 원래 봉분 바로 옆에는 석회암으로 바닥 구조물을 구축하고 대리석으로 상부 구조물을 세운 정방형의 유

적이 남아 있다. 안드로니코스는 지상에 세워졌던 이 건축물이 죽은 영웅을 기리기 위한 사당(heroon)으로서 이 무덤들의 주인들이 일반인이 아니라 종교적인 숭배의 대상이었음을 알려 주는 증거라고 주장했다.[28]

　　기원전 4세기 후반 마케도니아 왕조 미술에서는 동시대 정치적 상황과 맞물려서 그리스 사회의 변방이라는 지역적인 한계를 벗어나고자 하는 시도가 관찰되는데, 그리스 전체를 아우르는 보편적인 도상들이 적극적으로 도입되었던 것 역시 이와 맥을 같이한다. 알렉산드로스의 동방 원정 이후 서방의 이탈리아와 시칠리아 그리고 동방의 소아시아와 페니키아, 이집트 등지까지 소비자층이 광범위하게 형성되면서 그리스의 예술은 이러한 비그리스인들의 취향을 반영함으로써 다른 한편으로는 그들을 그리스 문화권 내로 끌어들였던 것이다. 리키아의 분묘들과 할리카르나수스의 마우솔레움은 동방 전제정의 전통을 유지하면서도 그리스화된 도시국가들에 그리스의 전통적인 도상들이 어떻게 적용되었는지를 보여 주는 대표적인 사례들이라고 할 수 있는데, 베르기나 대봉분의 조형물들은 이러한 전환기의 시발점에 위치해 있다.

　　필리포스 2세는 기원전 336년 아이가이의 극장에서 딸의 결혼 축하연 도중에 살해당했는데 당시의 불안정한 정치적 상황 속에서 장례식은 상당히 서둘러서 이루어졌다. 당시 알렉산드로스는 케로네이아 전투에서 부사령관을 맡는 등 후계자로서 입지를 다져가고 있었지만 다른 한편으로는 부친의 두 번째 결혼으로 인한 위협에 직면해 있었으며 필리포스가 암살 직전에 조직했던 코린토스 동맹 역시 확고하게 자리 잡지 못한 상태였다. 이처럼 대내외적으로 불안정한 입지에서 알렉산드로스는 발칸 지역과 소아시아에 대한 침공을 시작했다. 또한 그의 재임 중에도 필리포스의 후처 가문과 이복동생 필리포스 아리다이오스(현재 무덤 III의 주인으로 추정되는 인물), 알렉산드로스의 모친인 올림피아스 사이의 정치적 암투는 계속되었으며, 그의 사후에는 휘하 장군들까지 정권 다툼에 참여

28　Andronikos(1984), 앞의 책, p. 65.

하게 되었다. 그리고 이들 모두는 잘 알려진 대로 알렉산드로스와의 관계를 강조함으로써 대중적인 지지와 법적인 정당성을 획득하고자 하였다. 특히 헬레니즘 왕국들 중에서도 마케도니아 지역의 패권은 알렉산드로스의 직접적인 계승자라는 상징적인 의미를 지니고 있었다.

기원전 4세기 후반의 마케도니아 왕국은 고대 그리스사에서 도시국가 연방체제의 고전기와 전제정 체제의 헬레니즘 시대 사이에 끼어 있는 중간 지대라고 할 수 있다. 또한 알렉산드로스의 계승자들이 통치했던 헬레니즘 왕국들의 중앙집중적이고 계급주의적인 문화와 대비되는 그리스의 전통에 따라서 알렉산드로스 시대 마케도니아에서는 왕족과 귀족들 사이의 계급 구분이 두드러지지 않았다. 기원전 327년 박트라에서 알렉산드로스가 페르시아 궁정의 관례를 따라서 왕에게 부복하는 예법(proskynesis)을 마케도니아인들에게 강요하기 시작했을 때 칼리스테네스(Kallisthenes, 기원전 360-328)와 같은 그리스인 동료들이 반발했던 일화는 이러한 문화적 차이를 보여 주는 대표적인 사례였다.[29] 기원전 4세기 후반에 세워진 베르기나의 왕가 무덤들 역시 규모나 화려함에서 동시대의 일반적인 마케도니아형 무덤들과 큰 차이를 보이고 있지 않다. 조형 예술을 통한 통치자의 신격화 작업이 시작된 것은 필리포스와 마케도니아 왕국의 팽창기였으나 4세기 말까지는 여전히 제도화되지 않은 상황이었던 것이다.

기원전 4세기에 들어설 당시 그리스 사회는 펠로폰네소스 전쟁의 후유증으로 사회적 무질서와 혼란을 겪고 있었다. 보이오티아 동맹 당시 테베에 머물면서 그리스 내부 정세를 익혔던 필리포스 2세가 보이오티아와 포키스 사이의 전쟁에 관여하면서 안보 동맹에 들어오게 된 기원전 347년의 사건은 마케도니아가 그리스 도시국가 연맹의 구성원으로 인식되게 한 결정적인 계기였으며 이후 페르시아와 그리스 사이의 마찰 관계에서 주도적인 역할을 수행하는 데 발판이 되었다. 그럼에도 불구하고 마케도니아의 전제정은 개인주의와 민주정을 지지했던 대

29 Arrian, *Anabasis*, IV.12.1.

부분의 그리스인들 사이에서 경계의 대상이었다. 아테네인 데모스테네스(Dem-osthenes)는 이러한 견해를 대표하는 인물이었으나, 그 이면에는 자신들의 자유를 위해서라면 민족 전체의 단결조차도 희생시켜 왔던 그리스인들의 뿌리 깊은 개인주의가 자리 잡고 있었다. 데모스테네스가 기원전 338년 보이오티아와 마케도니아 사이의 조약을 파기하게끔 만들고 대신 아테네와 손을 잡도록 하는 데 성공한 이유도 그 때문이었다. 보이오티아는 케로네이아에서 마케도니아와 전투를 벌였으며, 스파르타는 중립을 지켰다. 결과적으로 마케도니아는 보이오티아를 패배시키고 기원전 337년 코린토스에서 열린 그리스 도시국가들의 대표자 회의에서 필리포스 2세는 그리스 연맹의 군대를 지휘하게 되었다.

아리아누스(Lucius Flavius Arrianus, 서기 86 - c.160)의 전기에 따르면 알렉산드로스는 기원전 335년 코린토스 동맹의 수장으로 선출되어 그리스에 대한 페르시아의 부당한 행위에 대항하는 전쟁에서 선봉에 섰다고 한다.[30] 아리아누스는 알렉산드로스가 '그리스인들의 군대 통수권자'로서 선출되어 부친 필리포스와 동일한 지위를 물려받았다고 했지만, 이 부자가 맡은 지위가 정확하게 어떤 성격을 지니고 있는 것인지에 대해서는 명확하지 않다. 대내적으로 그리스 도시국가들 사이의 평화를 관장하는 감독관 역할과, 대외적으로는 페르시아와의 전쟁에서 그리스 연합 군대를 지휘하는 총사령관의 역할이었던 것으로 추정할 뿐이다. 그러나 기원전 302년에 알렉산드로스의 후계자 중 한 명인 데메트리오스 역시 동일한 직함으로 명명되었다는 문헌 기록을 볼 때 그리스 동맹의 수장이라는 직위는 헬레니즘 내내 마케도니아 군주들이 맡았던 듯하다.[31]

아테네의 아크로폴리스에서 발견된 한 기념비 파편에는 기원전 337년 코린토스 동맹에서 결정된 내용이 다음과 같이 기록되어 있다.

30 Arrian, *Anabasis*, I.2.
31 A. B. Bosworth, *A Historical Commentary on Arrian's History of Alexander*, Oxford University Press, 1980, pp. 48 - 50.

"나는 제우스와 대지, 태양, 포세이돈, 아테나, 아레스 그리고 모든 신들과 여신들을 두고 맹세한다. 나는 평화를 준수할 것이며 필리포스와의 약속을 어기거나 이 서약을 지키는 이들에 대항하기 위해서 땅에서나 바다에서 무기를 들지 않을 것이다. (중략) 나는 필리포스와 후계자들의 왕국을 공격하지 않을 것이며 평화를 위한 서약을 한 국가들의 법규를 존중할 것이다. 나 스스로 이러한 협약에 반하는 어떠한 행동도 하지 않을 뿐 아니라 가능한 한 다른 누구도 이를 어기는 것을 용납하지 않도록 한다. (중략) 나는 공동의 협의회(συνέδριον)가 결정하고 통수권자(ἡγεμών)가 소환한다면 공동의 평화를 무너뜨리는 자에 대한 전쟁에 참여할 것이다."[32]

이 비문에서 강조되고 있는 내용의 핵심은 그리스 전체를 위한 '공동의 평화(κοινὴν εἰρήνην)'와 '필리포스의 왕국(βασιλείαν τὴν Φιλίππου)'을 지키기 위한 군사적 협약이다. 마케도니아가 아테네와 테베, 보이오티아 등으로 구성된 동맹 군대를 패배시킨 케로네이아 전투의 결과로 코린토스 협약이 이루어졌다고 해도 그리스 본토 국가들 전체의 동의를 얻어내기 위해서는 '공동의 평화'가 전제되어야 했던 것이다. 알렉산드로스가 필리포스의 뒤를 이어서 페르시아 제국에 대한 원정에 나섰을 때 그리스 국가들 전체의 협의회가 결정한 바를 수장으로서 수행하는 형식을 갖추었던 것도 그 때문이다.

레스보스 섬의 에레수스에서 발견된 한 기념비 명문을 보면 동방 원정 초기에 대외적인 관계에서 알렉산드로스가 누렸던 지위의 토대가 어디에 있었는지 짐작할 수 있다. 이 기념비의 내용은 기원전 330년대 마케도니아와 페르시아 사이의 전쟁과 그 결과에 대한 것이었다. 필리포스의 군대가 레스보스에 파견된 것은 기원전 336년이지만 약 2년 동안 양편이 공방을 펼친 끝에 334년에 와서야 알렉산드로스가 그리스 본토의 에게해 연안 도시들을 거의 손에 넣게 되었

32 P. J. Rhodes & Robin Osborne, eds., *Greek Historical Inscriptions 404-323 BC*, Oxford University Press, 2003, pp. 372-379.

던 것이다. 이 명문에는 "알렉산드로스와 헬라스인들에 대항한(πόλεμον ἐξέ[νι][κ] άμενος πρός Ἀλέξανδρον καί τοίς Ἑλλανας)" 사람들에 대한 판결이 새겨져 있는데 이 처럼 알렉산드로스와 마케도니아 군대에게는 자신들이 그리스를 대표하는 입장 이라는 사실은 매우 중요한 의미를 지니고 있었다. 학자들 중에는 알렉산드로스 가 자신의 신격화를 요구한 배경에는 기존의 전통적인 왕권으로는 승인될 수 없 었던 망명자 귀환을 정치적으로 정당화하기 위한 의도가 깔려 있다고 추측하기 도 한다.[33] 그러나 기원전 335년 코린토스 동맹의 통수권자로 선출된 이후 기원 전 323년 바빌로니아에서 세상을 떠나기까지 알렉산드로스의 통치 방식이 변화 된 과정을 살펴보면 신격화는 그가 의도한 통치권의 궁극적인 단계였던 것으로 보인다.

통치자에 대한 신격화가 관례화되어 있었던 동방의 주민들보다 그리스인 들 사이에서 이러한 알렉산드로스의 의도는 많은 저항을 받을 수밖에 없었다. 본토에서 그의 지위가 어떻게 변화했는지를 보여 주는 하나의 사례가 델포이의 성소에서 발견된 조각 받침대에 새겨진 펠라 출신의 귀족 아르콘에 대한 명문 이다. 알렉산드로스에 대한 아리아누스의 문헌 기록에 따르면 그는 기원전 326 년 인도로 진격하는 알렉산드로스의 함대에서 중요한 직책을 맡았으며 알렉산 드로스가 사망할 당시 바빌로니아의 총독이었다고 한다. 그는 기원전 321년 페 르디카스와의 교전 중 사망했는데, 사후에 새겨진 델포이의 기념 명문에는 바 빌로니아의 통치자인 아르콘이 자신의 부모와 형제들의 조각상을 세웠으며 조 국 펠라가 그의 용기를 지켜보고 있다는 내용과 함께 "신성한 알렉산드로스(δίωι Ἀλεξάνδρωι)가 그의 승리에 함께한다"는 구절이 포함되어 있다.[34] 알렉산드로스 가 살아 있을 당시 페르시아 정복 후에 동방의 주민들 사이에서 신으로 추앙된 사건을 두고 그리스 본토인들이 보였던 냉소적인 반응을 생각한다면, 겨우 수년

33 Rhodes & Osborne, 앞의 책, pp. 407-415 참조.
34 Rhodes & Osborne, 앞의 책, pp. 466-471 참조.

후에 신격화된 알렉산드로스의 이름이 이처럼 그리스 본토의 공공 조형물에 버젓이 새겨졌다는 사실이 다소 의아할 지경이다.

알렉산드로스의 동방 원정을 전후해서 마케도니아 왕실 조형물들의 도상과 표현 방식이 변화하는 양상을 살펴보면 신격화 문제와 관련해서 고대 저자 플루타르코스가 "알렉산드로스는 자신의 신성에 대한 믿음에 현혹되거나 우쭐하지는 않았으며, 남들을 복속시키는 데 이용했음이 분명하다."고 했던 주장에 공감하게 된다.[35] 암몬 신이나 제우스 신을 연상케 하는 도상이 알렉산드로스의 초상에 덧붙여진 것은 그리스 본토가 아니라 소아시아와 이집트의 속주 주화들이었으며, '제우스의 아들'이라는 명칭이 공공연하게 쓰이기 시작한 것 역시 동방 원정을 함께 했던 마케도니아인 사이에서부터 비롯된 관례였다. 이처럼 알렉산드로스는 헬라스인들 사이에서 자신의 신성을 내세우는 일에 지극하게 조심스러웠지만 동방의 비헬라스인들 사이에서는 이를 효과적으로 활용했으며, 마케도니아인 부하들 역시 이에 동참했다.

알렉산드로스가 거행한 화려한 장례식에 대해서는 여러 고대 저자들이 언급한 바 있다. 부친 필리포스의 장례식은 당연하다고 해도 기원전 324년 친구이자 동반자인 헤파이스티온이 죽었을 때 진행한 장례식은 그리스 사회 전체를 어리둥절하게 만들 정도였다. 기원전 1세기경에 활동했던 그리스 역사가 디오도루스(Diodorus Siculus)에 따르면 알렉산드로스는 여섯 단으로 쌓아 올린 화장대 위에 황금 조각상들과 귀중한 무기들을 배치했는데 이 구조물을 위해서 바빌로니아의 성벽을 400미터 넘게 허물어야 했으며, 왕국 내의 신전들마다 성화를 끄도록 했다고 한다.[36] 어느 정도 과장이 섞여 있다고 해도 수백 년 동안 고대 사회에서 인구에 회자될 정도로 별난 행사였던 것은 분명하다. 이러한 수준의 경배 의식은 그리스 내에서는 유례가 없는 것으로서 페르시아 궁정에서나 행해졌던 풍

35 Plutarchos, *Alexandros*, 28.
36 Diodorus Siculus, *Bibliotheca historica*, XVII.115.

습이었기 때문이다. 지극히 총애하던 친구 헤파이스티온의 화려한 장례식은 알렉산드로스와 그의 궁정이 동방 원정을 통해서 받아들인 전제적인 문화와 관습의 한 증거이다. 그러나 이보다 10여 년 전 베르기나에 세워진 필리포스 2세의 무덤 규모와 조형 양식, 그리고 부장품에 나타난 도상학적 주제 등은 동방 원정이 시작되기 이전에 이미 이러한 정치적 프로파간다가 마케도니아 왕조에서 적극적으로 시도되고 있었음을 알려 준다. 개인의 정치적 상징물로서 조형 예술품을 이용하는 행위는 고전기 말기까지 전통적인 그리스인들의 관례에서 볼 때 상당히 드문 것이었다. 반면에 베르기나 대봉분의 무덤 II에서 발견된 부장품 가운데 '황금과 상아로 만든(χρυσελεφαντήλεκτρος)' 조각상들에서는 마케도니아 왕가 미술의 이러한 특징이 두드러지게 가시화되어 있다. 이 상아 두상들에서는 특정 인물의 개인적인 성격이 사실적으로 재현되어 있는데, 특히 후대의 헬레니즘 시대 메달리온과 주화, 초상 조각들에서 지속적으로 나타나는 필리포스와 알렉산드로스의 초상들과 뚜렷한 유사성을 보이고 있다. 두 인물을 제외한 나머지 두상들에서도 개인적인 특징들이 세밀하게 묘사된 점으로 미루어 볼 때 이들이 마케도니아 왕조의 구성원들을 재현한 것은 분명하다.

기원전 5세기까지 그리스 변방의 낙후된 소왕국에 불과했던 마케도니아는 필리포스 2세가 즉위한 이후 불과 20여 년 만에 그리스 전체의 패권을 장악할 정도로 급성장했다. 마케도니아의 정치적, 군사적 패권은 고전기 후반까지 그리스의 '학교'를 자처했던 아테네를 비롯해서 다른 그리스 도시국가들이 쉽게 인정하기 어려울 만큼 갑작스러운 변화였다. 기존의 맹주들에 비해서 상대적으로 문화적 전통이 약했던 마케도니아 왕조는 고전기 아테네 미술의 도상과 조형 양식을 정치적인 홍보에 적극적으로 활용함으로써 범그리스적인 공감대를 끌어내고자 했다. 그리고 이러한 선전술은 후계자인 알렉산드로스와 그의 부하들에 의해 그리스 본토인들뿐 아니라 헬레니즘 왕국들 전체를 대상으로 퍼지게 되었던 것이다.

2) 마케도니아 무덤 벽화와 기원전 4세기 대가들

고전기까지 그리스 세계의 전반적인 매장 풍습은 구덩이를 파고 그대로 묻거나 석판으로 가장자리를 둘러서 매장지를 꾸미거나, 혹은 커다란 토기에 유골을 담아서 묻는 등 비교적 단순한 방식으로 이루어졌다. 석관이나 비석 등의 조형물로 무덤을 장식하기는 했지만 무덤 자체를 장대하게 건축하지는 않았다. 이에 반해서 소위 '마케도니아 유형'이라고 불리는 무덤은 상대적으로 큰 규모의 건축물로서 궁륭형 천장으로 된 사각형의 매장실과 출입로를 지하에 건축한 뒤 그 위를 봉분으로 덮는 구조로 이루어졌으며 특히 매장실 전면을 신전 형태의 파사드로 막은 후에 벽화로 화려하게 꾸미는 것이 특징이다. 이러한 형태의 무덤들은 기원전 4세기에서 2세기 동안 북부 그리스 지역, 그중에서도 베르기나와 펠라 지역에 집중적으로 건설되었다.

　마케도니아 왕조가 당대의 유명한 예술가들에게 관심을 갖기 시작한 것은 기원전 5세기 말로서 이때까지 그리스의 여타 도시국가들에 비해서 문화적으로 상당히 소외되어 있었다. 고대 문헌들에서 고전기 예술 활동과 관련해서 언급된 유일한 마케도니아 왕조의 인물은 아르켈라오스 정도이다.[37] 그러나 필리포스와 알렉산드로스 치세 동안 마케도니아 왕가는 시퀴온 출신의 아펠레스와 아티카 출신의 니코마코스(Nikomachos) 등 유명한 예술가들의 중요한 후원자가 되었다. 베르기나를 비롯한 마케도니아 무덤 조형물들에서 특히 중요한 장식물로 등장하는 벽화들은 이 같은 기원전 4세기 대가들의 영향을 짐작할 수 있는 단서들이다.[38]

　그 가운데서도 특히 페르세포네의 무덤 내부 벽화와 필리포스 2세의 무덤 파사드 프리즈 벽화는 현재 상당 부분 파괴되었음에도 불구하고 상당한 예술적

37　Pliny, *Naturalis Historia*, 35.61-6.
38　헬레니즘 시대 마케도니아 무덤 벽화에 대한 최근의 연구로는 Hariclia Brecoulaki, *La peinture funéraire de Macédoine. Emplois et fonctions de la couleur IVe-IIe s. av. J.-C.*, Meletimata 48, Athens, 2006 참조.

가치와 기교를 보여 준다. 이들을 기원전 4세기의 대표적인 화가들의 작품으로 추정하고 있는 이유도 여기에 있다. 발굴자인 안드로니코스 교수와 사초글루-팔리아델리(Ch. Saatcoglou-Paliadeli) 교수는 이 작품들의 제작자로는 아티카 화파의 니코마코스와 필로크세노스(Philoxenos)를 제안한 바 있다. 이들이 특별히 이 작가들을 베르기나의 무덤 벽화들과 연관시키는 중요한 이유 중 하나는 아래에 인용된 바와 같이 이 작가들의 대표적인 작품이 베르기나의 두 무덤 벽화와 소재상으로 일치할 뿐 아니라 그중에서도 〈페르세포네의 무덤〉 벽화에서 관찰되는 기법이 니코마코스와 필로크세노스의 대표적인 특징으로 플리니우스가 묘사한 "빨리 그리는 장점" 및 "짧게 끊어지는 붓질"과 연결되기 때문이었다.

"아리스테이데스(Aristeides)의 아들 니코마코스는 이러한 화가들 가운데 한 명으로 꼽혀야 마땅하다. 그는 〈페르세포네의 유괴〉라는 작품을 제작했는데 이 그림은 과거에 카피톨리누스 언덕의 유벤타스(Iuventas, 젊음)의 회당 바로 위에 있는 미네르바 여신의 사당 안에 놓여 있었다. 카피톨리누스에서는 또한 플란쿠스(Plancus) 장군이 헌납한 〈사두마차를 탄 승리의 여신〉 그림을 볼 수 있었다. 니코마코스는 펠트 모자를 쓴 모습으로 오디세우스를 묘사한 첫 번째 작가였다. 그는 또한 〈아폴론과 아르테미스〉, 〈사자를 타고 있는 신들의 어머니〉, 그리고 잘 알려진 〈바커스를 따르는 추종자들과 사티로스〉, 〈스퀼라〉 등을 그렸는데, 마지막에 언급한 작품은 현재 로마의 평화의 신전에 보관되어 있다. 그보다 더 빨리 작업할 수 있는 화가는 일찍이 없었다. 그는 시퀴온의 참주 아리스트라토스로부터 초상화 주문을 받은 적이 있는데 미리 정해진 시한까지 그림을 완성하기로 약속을 했다. 그는 기한이 거의 다 되어서야 도착했기 때문에 참주는 분노해서 처벌하겠다고 위협하기까지 했다. 그러나 그는 이 작품을 단 며칠 만에 재빨리, 그것도 놀라울 정도의 솜씨로 완성해 냈다."[39]

39 Pliny, *Naturalis Historia*, 35.108-9.

"에레트리아 출신의 필로크세노스는 카산드로스(Κάσσανδρος) 왕(마케도니아, 기원전 305-297 재임)을 위해서 누구보다도 훌륭한 그림을 그렸다. 이 작품은 알렉산드로스와 다리우스 사이의 전투를 다룬 것이다. 그는 또한 세 명의 사티로스들이 방탕한 주연을 벌이고 있는 도발적인 그림을 그리기도 했다. 그는 스승(Nikomachos)으로부터 빠른 붓질 기법을 배웠으며 자신의 작품들에서 보다 더 빠르고 짧은 붓질(compendiareae)을 개발하기도 했다."[40]

(1) 〈페르세포네의 유괴〉 무덤 벽화

벽화의 주제에 따라서 〈페르세포네의 무덤〉으로 알려진 무덤 I은 발견 당시에 이미 서쪽 석벽에 고대 도굴꾼들에 의한 것으로 보이는 큰 구멍이 나 있었으며 이입구 부분을 다시 석판으로 덮기는 했지만 이미 묘실 내부의 서쪽과 남쪽은 오랜 기간에 걸쳐서 유입된 흙으로 반쯤 덮여진 상태였다. 이 때문에 선반이 부착된 흔적이 있는 서쪽 벽면을 제외한 나머지 세 벽면의 벽화들 중에서 남쪽 벽면의 손상이 가장 심한 반면에 반대쪽인 북쪽 벽면은 비교적 온전하게 남아 있을수 있었다. 이 벽면에 그려진 〈페르세포네의 유괴〉 장면은 1977년 안드로니코스에 의해 공개된 이후 현재에 이르기까지 거의 유일하게 현존하는 기원전 4세기 그리스 회화 작품으로 여겨지고 있다. 유감스러운 점은 발굴 이후 공기에 노출되면서 손상이 가속화되어서 현재는 거의 육안으로 식별하기 힘들 정도로 희미하게 퇴색되었다는 사실이다. 이 작품의 도상과 표현 기법을 분석하기 위해서는 안드로니코스가 발굴 작업 과정에서 남긴 사진 자료 및 복원도에 의존할 수밖에 없다.

가로 3미터가 넘는 흰 회벽 위에 길게 배치된 그림의 내용은 잘 알려진 대로 하데스가 네 마리 말들이 끄는 마차를 타고 페르세포네를 유괴하는 장면이다. 페르세포네와 하데스의 주제는 베르기나에 있는 또 다른 왕가 무덤에서도 발견

40 Pliny, *Naturalis Historia*, 35.110.

된 바 있다. 묘실 내부에서 발견된 석좌를 따서 〈석좌의 무덤〉으로 명명된 이 무덤은 유클레이아 성소와 묘지 중간 지점에 위치하는 것으로 필리포스 2세의 모친인 에우리디케의 무덤으로 추정되고 있는데, 묘실에서 발견된 석좌 등받이 부분에 그려진 네 마리 말들이 끄는 화려한 마차를 타고 있는 두 남녀 역시 내세를 통치하는 하데스와 페르세포네로 해석된다. 마케도니아 무덤들 중에는 특히 여성을 매장한 경우에 무덤 파사드나 내부 부장품에서 이 주제가 간혹 발견되지만, 베르기나의 무덤 I은 이러한 사례들 중에서도 가

도 3-25 〈페르세포네의 무덤〉 내부 벽화(부분)

장 정교한 구성과 세부 묘사를 보여 주고 있다. 화면 오른쪽 하단에는 무릎을 꿇은 채로 이 장면을 바라보는 젊은 여인이 있으며 왼쪽 끝부분에는 카두세우스를 든 헤르메스가 말들의 고삐를 이끌고 있다. 왼쪽 상단 가장자리에 엷은 푸른색 바탕 위에 주황색의 구불구불한 선들이 세 줄로 뻗어 있는 부분과 화면 하단에 꽃들이 그려진 부분을 제외한 나머지 부분에서는 풍경에 대한 묘사를 찾아볼 수 없다.

헤르메스에 대한 묘사는 레프카디아의 〈재판관의 무덤〉(기원전 3세기 초) 파사드에서도 발견되는 것으로 고전기 그리스 조형물에서 죽은 이들을 내세로 인도하는 역할로서 그려지는 전통적인 소재이다. 베르기나의 벽화에서 특기할 부분은 헤르메스가 쓰고 있는 앞 챙이 넓은 모자이다. 이는 마케도니아인들의 전통적인 머리 장식물(kausia)로서 무덤 II의 사냥 프리즈뿐 아니라 사냥 장면을 다룬 펠라의 저택 모자이크,[41] 아기오스 아타나시오스(Agios Athanasios)에서 최근에 발견된 마케도니아 유형 무덤 파사드 전면의 전사상과 상단 프리즈의 향

연 장면 등에서 반복적으로 나타나고 있다.

이처럼 동시대인들의 전통적인 복장에 대한 사실적인 묘사는 마케도니아형 무덤 벽화 장식에서 즐겨 다루어진 소재였다. 〈재판관의 무덤〉 파사드의 네 인물들 중에서 가장 왼쪽에 배치된 군인의 모습에서도 이러한 특징이 잘 드러난다. 하계의 재판관들인 아이아코스(Aiakos)와 라다만티스(Rhadamanthys), 그리고 영혼의 인도자 헤르메스(Hermes Psychopompos)는 그리스 신화의 전통적인 도상에 따라서 그려진 반면, 무덤의 주인으로 여겨지고 있는 군인은 짧은 튜닉 위에 마케도니아 장교의 전통적인 흉갑을 착용하고 장화를 신은 모습으로 묘사되어 있다. 베르기나의 무덤 II에서 발견된 흉갑과 이 인물의 복장을 비교해 보면 레프카디아의 무덤 벽화의 사실성이 더욱 분명하게 드러난다. 비슷한 사례는 가까운 지역에서 발굴된 기원전 200년경의 무덤인 〈리손과 칼리클레스의 무덤〉 벽화 상단의 투구와 방패, 칼 등 무구에 대한 묘사에서도 관찰되고 있다.

베르기나의 무덤 I 벽화에서는 주요 색조가 보라색과 황토색으로 단순화되어 있는 반면에 자유로운 붓 터치와 중첩된 선들이 빠른 동세와 인물들의 격렬한 감정을 전달한다. 특히 붓질 아래에 남아 있는 날카로운 긁힌 흔적들로 미루어 볼 때 회반죽 바탕이 마르기 전에 밑그림을 그리고 그 위에 칠을 해 나갔던 것으로 보인다. 그러나 실제 완성된 형태는 이러한 밑그림의 위치와 상당한 차이를 보이고 있어서 작가가 그림을 그려 나가면서 즉흥적으로 구성에 변화를 주었음을 알 수 있다. 안드로니코스는 이 무덤의 제작 연대를 기원전 4세기 중반으로 보고 이 작품이 플리니우스가 언급했던 유명한 〈페르세포네의 유괴〉를 그린 니코마코스의 원작일 것으로 추정한 바 있다.

이 작품이 니코마코스 자신의 작품인지 아닌지에 대해서는 확인할 수 없지만, 프레스코 벽화의 제작에서 두터운 층의 채색보다 엷게 겹쳐지는 붓질을 이용해서 속도감 있게 동세와 감정을 표현하는 방식이 고대 그리스 회화에서 중

41 디오니소스의 저택 바닥 모자이크, 기원전 4세기.

요한 유파를 이루었으며 그 영향이 마케도니아 지역까지 전파되었음을 보여 준다. 플리니우스는 니코마코스의 아들인 아리스테이데스에 대해서도 "그리스인들이 에토스(ethos)라고 부르는 인간의 성격과 섬세한 정신적 특성을 묘사하는 데 뛰어났을 뿐 아니라 파토스(pathos, 감정) 역시 능숙하게 그렸다."[42]고 했던 것이다. 베르기나 무덤 I의 벽화는 기원전 4세기 말 마케도니아 지역 미술에서 니코마코스가 이끄는 아티카 화파의 영향이 컸으며 무덤 조형물과 같은 기념물에서도 표현주의적인 경향이 도입되었다는 사실을 보여 주는 하나의 증거이다. 그러나 무엇보다도 카우시아를 쓴 모습으로 헤르메스를 묘사한 부분에서도 알 수 있는 것처럼 보편적인 그리스의 신화를 묘사함에 있어서 동시대 마케도니아인들의 모습을 도입함으로써 자신들의 정체성을 강조하려 한 의도가 강조되고 있다.

(2) 〈사자 사냥〉 프리즈

대봉분 내부의 무덤들 가운데서도 마케도니아 유형 무덤 구조를 지닌 무덤 II(〈필리포스의 무덤〉)와 무덤 III(〈왕자의 무덤〉)은 서로 나란히 위치하고 있을 뿐 아니라 도리스식 주범 상단에 벽화 프리즈가 배치되어 있는 파사드 구성에서도 상당한 유사성을 띠고 있다는 점에서 부장된 인물들 사이의 밀접한 연관 관계를 짐작하게 한다. 특히 안드로니코스 교수의 제자로서 현재까지 사냥 프리즈의 복원 작업을 주도하고 있는 테살로니키 대학의 사초글루-팔리아델리 교수는 이 벽화가 필리포스 II세와 알렉산드로스 부자를 주인공으로 한 것일 뿐만 아니라 알렉산드로스 모자이크의 원작이 되는 회화 작품의 제작자인 필로크세노스의 초기 작품이라는 주장을 제기한 바 있다.[43]

이 사자 사냥 프리즈는 말을 타거나 땅 위에 서 있는 열 명의 마케도니아인

42 Pliny, *Naturalis Historia*, 35.98.

43 Chrisoulas Saatsoglou-Paliadeli, Βεργίνα. Ο τάφος του Φιλίππου: Η τοιχογραφία με το κυνήγι, Athens, 2004.

도 3-26 무덤 II(〈필리포스 2세의 무덤〉) 파사드 상단 〈사자 사냥〉 프리즈(부분)

들이 사자와 멧돼지를 사냥하는 장면을 그리고 있는데, 〈페르세포네의 무덤〉 벽화와 달리 배경의 풍경이 자세하게 묘사되어 있다는 점에서 고대 회화 가운데서도 예외적인 경우에 속한다. 사자 사냥 장면은 펠라의 저택 바닥 모자이크에서도 발견된 바 있으나 마케도니아를 제외한 그리스 지역에서는 거의 나타나지 않은 주제이다. 학자들에 따라서는 사자 사냥이 근동 지역의 왕조들에서 전통적으로 군주의 권위를 상징하는 주제였다는 점에서 이 무덤 프리즈가 알렉산드로스의 동방 원정 이후에 제작된 것으로 추정하기도 한다. 즉 알렉산드로스가 정복한 아케메네스 왕조 미술의 도상을 마케도니아 왕조에서 받아들인 결과라는 것이다. 이러한 주장을 하는 이들은 무덤 II의 주인을 필리포스 II세가 아니라 기원전 317년에 사망한 알렉산드로스의 이복동생 필리포스 아리다이오스로 추측하기도 한다.

그러나 무덤 II의 부장품이나 후에 대봉분이 건축된 시기의 마케도니아 정세 등을 고려할 때 이 무덤의 주인을 아리다이오스로 보는 주장은 설득력이 떨어진다. 알렉산드로스가 세상을 떠난 후 그의 유복자인 알렉산드로스 4세와 함께 공동으로 왕좌에 추대되었던 아리다이오스는 프톨레마이오스, 안티고노스, 리시마코스, 카산드로스 등 강력한 장군들 사이에서 유명무실한 존재에 불과했으며 실제로 마케도니아 왕가를 통치한 인물은 섭정인 안티파트로스였다. 기원전 319

년 안티파트로스의 사망 후 알렉산드로스의 모친 올림피아스와 안티파트로스의 아들 카산드로스와의 권력 투쟁 중에 살해될 때까지 마케도니아인들 사이에서 이 인물의 비중은 미미했다. 그의 뒤를 이은 카산드로스는 헬레니즘 왕국들 사이의 정치적 균형을 위해서 아리다이오스를 포함해서 알렉산드로스의 나머지 일가를 제거하는 데 앞장섰던 인물이었기 때문에, 마케도니아 왕국의 정권을 잡은 이후에 아리다이오스를 위해서 카산드로스가 무덤II와 같이 장대한 조형물을 조성했을 가능성은 매우 희박하다.

더욱 주의를 기울여야 할 점은 사냥 프리즈에서 강조되는 주제이다. 화면의 구성은 무덤의 주인으로 상정되는 장년의 남자와 화면 중앙의 화관을 쓴 소년 사이의 관계에 초점이 맞추어져 있다. 화면 오른쪽에서 포효하는 사자를 향해서 결정적인 일격을 가하는 장년의 인물이 무덤의 주인공이라면, 분홍색의 짧은 튜닉을 입고 머리에 화관을 쓴 채 긴 창을 조준하고 있는 소년은 그의 후계자로 해석되어야만 한다. 사초글루-팔리아델리 교수가 사냥 프리즈 벽화가 마케도니아를 통치하는 현재의 군주와 미래의 군주 사이의 연속성을 강조하고 있으며 이를 통해서 필리포스 사후 마케도니아 왕가의 지배권이 적법한 승계자에게 넘어갔다는 사실을 대외적으로 공표하려는 의도를 담고 있다고 주장했던 이유도 여기에 있다.

사자 사냥의 주제는 알렉산드로스와 관련되어 고대 문헌에서도 몇 차례 언급되는데, 특히 플루타르코스는 리시포스와 레오카레스가 크라테로스(Krateros, 기원전 370-321)의 주문에 따라서 알렉산드로스의 사자 사냥을 청동 조각으로 제작했다고 기록한 바 있다.[44] 알렉산드로스가 사자와 격투를 벌이는 와중에 그를 돕기 위해서 크라테로스가 다가가는 모습을 묘사한 이 조각상은 전해지지 않지만 그와 유사한 주제를 다룬 석조 부조 한 점이 루브르 박물관에 소장되어 있

44 Plutarch, *Alexander*, 40.

다.[45] 이 부조는 나체의 인물이 도끼를 든 채 포효하는 사자를 향해서 일격을 날리는 장면을 묘사하고 있는데, 화면 반대편에서는 카우시아를 쓰고 튜닉을 입은 전형적인 마케도니아 복장의 또 다른 인물이 말에 탄 채 이 인물을 돕기 위해서 달려오고 있다. 초기 헬레니즘 시대에 제작된 것으로 여겨지는 이 작품은 크라테로스가 주문한 리시포스의 원작을 복제하거나 각색했던 것으로 추측된다. 어느 쪽이든 간에 알렉산드로스와 사자 사냥은 마케도니아 궁정에서 중요한 상징적 의미를 지니고 있었으며, 그의 후계자들 사이에서도 많은 인기를 누렸던 소재였다.

베르기나의 사냥 프리즈가 고전기 그리스 미술의 전반적인 경향과 차별화되는 특징 가운데 하나는 등장인물들과 배경에 대한 현실적인 묘사이다. 고전기 아테네 미술가들이 동시대의 역사적 사건에 대해서 신화적인 소재를 통해 암시적으로 표현하는 방식은 파르테논 페디먼트와 펠라 히드리아 등을 통해서 이미 살펴본 바 있다. 널리 알려진 바와 같이 올림피아의 제우스 신전 페디먼트나 파르테논의 메토프 부조 등에서 페르시아 전쟁의 기억은 켄타우로스나 아마존과 같은 신화 속 이방인들과의 싸움으로 변형되어 표현되었다. 이와는 대조적으로 베르기나 무덤 II의 사냥 프리즈에서는 동시대 마케도니아인들이 동시대의 전형적인 복장을 한 채 나체의 인물들과 함께 뒤엉켜 있다. 이 같은 현실적 묘사는 무덤 부장품에서도 나타나는데 상아에 조각된 인물들의 표정이나 얼굴 형태는 특정 인물을 떠올리지 않을 수 없을 정도로 생생하고 독특한 개성을 반영하고 있기 때문이다.

사냥 프리즈 벽화의 주제가 동시대 마케도니아 왕가 구성원들 사이의 밀접한 관계를 강조하는 데 초점이 맞추어져 있다면 무덤 II의 주실과 전실에서 발견된 부장품들에서는 마케도니아 왕조와 헤라클레스 사이의 연관성이 핵심적

45 〈사자 사냥〉 부조, 기원전 3-2세기경, 펠로폰네소스, 메세네에서 출토, 루브르 박물관(소장번호 MA 858).

도 3-27 무덤 II 전실에서 발견된 상아 두상들, 베리아 아이가이 왕릉 박물관: 왼쪽이 알렉산드로스, 가운데가 모친 올림피아스, 오른쪽이 부친 필리포스의 초상으로 추측되고 있다.

인 주제로 등장한다. 황금 유골 상자와 함께 발견된 부장품들 중에는 소위 헤라클레스의 매듭으로 불리는 매듭 장식의 머리띠와 기타 장신구 등을 비롯해서 제의용 청동 삼각대[46]가 발견되었다. 사자 발 모양의 세 다리가 받치고 있는 테두리 윗면에 "나는 아르고스의 헤라 제전의 기념물이다(ΠAP/HPEAΣ/APΓEIAIΣ/ EMI/TON/AEΘΛON)."라는 명문이 새겨져 있는 이 삼각대는 기원전 5세기 헤라 제전의 우승자에게 주어진 상으로서 마케도니아 왕가와 아르고스 왕가, 그리고 무덤 주인공과 헤라클레스 사이의 관계를 강조하는 상징물이었다.

마케도니아 왕실 구성원들에게 헤라클레스는 자신들의 정치적 기반이 되는 매우 중요한 존재였다. 헤로도토스를 비롯해서 마케도니아의 기원에 대해서 언급한 얼마 되지 않는 수의 고대 역사가들은 마케도니아가 아르고스 왕가의 후손이 세운 나라라고 기록하고 있다.[47] 아르고스 왕가의 선조는 헤라클레스로 알려져 있으며, 마케도니아 왕가는 이러한 점을 그들의 조형물에서 정책적으로 강조해 왔다. 실제로 베르기나의 왕궁 터에서도 "민족의 시조, 헤라클레스에

46　베리아 아이가이 왕릉 박물관(소장번호 199).

47　Herodotus, *Histories*, VIII.137, 203 참조.

도 3-28 매듭이 묶인 나무 둥치를 묘사한 테라코타 소상, 펠라 아고라의 지모신과 아프로디테의 성소(기원전 4-1세기 초)에서 발굴, 펠라 고고학 박물관

게(ΗΡΑΚΛΗ/ΠΑΤΡΩΩ)”라고 새겨진 파편이 발견된 바 있다. 이처럼 마케도니아 왕가는 기원전 5세기경부터 아르고스와의 관계를 중요시해 왔다. 알렉산드로스의 후계자들 중에서도 데메트리오스 등 마케도니아 왕국의 패권을 노린 이들이 이 경기에서 의장 역할을 맡았던 사실은 헤라클레스의 후손이라는 신화가 마케도니아인들 사이에서 얼마나 중요하게 받아들여졌는지를 말해 준다. 문제의 삼각대는 과거 마케도니아 왕가의 일원이 획득했던 것으로 추정되며, 이를 다시 베르기나 무덤에 봉헌했다는 사실은 무덤 II의 주인공이 얼마나 정치적으로 중요한 인물이었는지를 보여 주는 증거이다.

베르기나 사냥 프리즈 배경에 등장하는 나무의 매듭과 관련해서 펠라 고고학 박물관에 있는 테라코타 소상에 주목할 필요가 있다. 이 유물은 펠라 아고라 북쪽에 세워진 신들의 어머니와 아프로디테 여신의 성소에서 출토된 것이다. 이 성소는 기원전 4세기 말부터 1세기 초까지 사용된 것으로서, 해당 여신들의 상들과 함께 봉헌용 소상들이 다수 발굴되었다. 그 가운데 하나가 천으로 둘러싸인 나무 둥치를 재현한 테라코타 소상이다. 이는 신들의 어머니에 대한 동반자였던 청년 아티스 숭배 의식과 관련되어 있는 것으로 추정된다. 여신이 자신을 배신한 아티스를 벌주기 위해서 소나무로 변모시킨 신화와 연관해서 소나무를 벤 후에 자주색 천으로 그 상처를 묶어서 땅에 묻었다가 행렬에 들고 다니면서 사람들에게 전시하는 예식은 지중해 북부 지역에 널리 퍼진 것으로서 죽음과 부활을 상징한다. 마케도니아 지역 외에 아테네를 비롯한 그리스 남서부 지역에서 이러한 풍습이 있었는지는 아직까지 확인된 바 없다. 앞에서 언급한 특정 유형의 아테나, 다시 말해서 황소 뿔이 달린 투구를 쓴 목축의 수호신 아테나 역시 마케도니아 지역을 포함해서 발칸 반도 북부 지역에서 주로 발견되고 있다.

르네상스 이후 서유럽 사회에 알려진 고대 그리스 신화는 거의 올림포스의 신들에게 초점이 맞추어졌으며, 호메로스와 오비디우스 등 근세 서유럽 지식인들과 예술가들이 주로 읽었던 고전 문헌들에 묘사된 내용 중에서도 특정한 주제나 의인화, 신격들을 자신들의 윤리관과 취향에 따라 재구성한 경우가 많다. 그러나 위의 사례가 보여 주는 바와 같이 고대 그리스 사회의 각 지역들마다 토착신들과 하위 신들이 다양하게 숭배되었으며, 특히 마케도니아 지역은 발칸 반도 북부와 소아시아 지역 등의 종교와 밀접하게 연결되어 있었다. 펠로폰네소스의 헬라스인들이 자신들과 동일한 언어권에 속함에도 불구하고 마케도니아인들을 이방인으로 여겼던 이유 중에는 종교와 풍습의 차이가 중요한 부분을 차지하고 있었다. 이러한 점을 고려해야만 고전기 이후 고대 자연철학자들과 수사학자들의 문헌에서 묘사 대상이 되었던 신화와 일반 그리스 민중 신앙의 양상이 어떻게 벌어졌는지, 그리고 후자의 내용들이 근세 이후 고전주의 인문학자들에 의해서 외면되고, 다시 고전 고고학에서도 20세기 중반까지 상대적으로 소홀하게 다루어졌는지 이해할 수 있다.

3. '위대한' 알렉산드로스와 마케도니아의 영광

고대 마케도니아인들의 혈통과 문화적 계승을 둘러싼 고대와 현대의 해석을 보면 현재의 정치적 입지를 위해서 과거의 역사가 어떻게 활용될 수 있는지 알게 된다. 마케도니아 왕조의 신화적 조상들이 기원전 5세기 마케도니아인들이 그리스 사회 안에 편입되는 데 공헌했듯이 대 알렉산드로스의 권위는 이합집산하면서 세력을 키워 나가던 초기 헬레니즘 시대 통치자들에게 정치적 발판이 되어 주었다. 이와 유사한 상황은 20세기 초 발칸 반도에서도 되풀이되었는데, 오토만 제국이 몰락하고 난 후 힘의 공백 상태 속에서 고대 마케도니아인들의 후예라는 타이틀은 신흥 국가들이 자신의 영토권을 주장하는 데 소중한 근거가 되었기 때문이다. 현재 마케도니아 공화국과 현대 그리스 국가 사이의 대립 관계에서도 고대 마케도니아는 첨예한 논쟁거리이다.

마르티스(Nikolaos K. Martis)의 『마케도니아 역사의 변조(*The Falsification of Macedonian History*)』(아테네, 1983)는 이 문제에 대한 현대 그리스인들의 시각을 단적으로 보여 주는 저서로서 현대 발칸 국가들 사이에서 고대 마케도니아 왕국의 역사가 얼마나 중요한 정치적 의미를 지니고 있는지를 서술하고 있다. 특히 유고슬라비아와 불가리아, 알바니아 등 고대 그리스의 문화유산을 공유하고 있는 발칸 반도의 여타 국가들과의 관계 속에서 현대 그리스인들에게 마케도니아라는 지명 자체가 어떠한 상징적 의미를 지니고 있는지, 즉 이들에게 고대 마케도니아는 그리스 세계를 규정하는 경계선으로서 현재 진행형인 역사의 일부분임을 강조했다. 그는 책 첫머리에서 기원전 4세기에 아카르나니아(Acarnania)의 외교사절인 리키스쿠스(Lykiskus)가 스파르타인들에게 행한 다음과 같은 연설을 인용하고 있다. "마케도니아인들은 그리스인들의 안전을 위해서 야만인들을 상대로 끊임없이 싸워 왔기 때문에 아무리 찬사를 보내도 부족할 것이다. 마케도니아인들의 성벽과 그 왕들의 용기가 아니었다면 그리스인들이 큰 위험

에 직면하리라는 것을 모를 사람은 아무도 없을 것이다."[48]

물론 기원전 4세기 아카르나니아가 코린토스와 스파르타, 아테네, 마케도니아 사이의 정치적, 군사적 알력 속에서 시달리고 있었던 사실을 고려한다면 당시 맹주로 떠오르는 마케도니아 왕가를 염두에 둔 이러한 발언을 그리스인들 모두의 보편적인 견해로 해석한다는 것은 무리가 있을 것이다. 사실 스파르타인들은 기원전 335년 코린토스 동맹에서 알렉산드로스가 그리스 전체 군대의 수장으로 선출되었을 때 반대표를 던졌을 정도로 마케도니아에 대해 적대적이었으며 코린토스 협약의 내용에서도 드러나는 것처럼 나머지 그리스인들 역시 '공동의 평화'를 위한 필요 수단으로서 마지못해 마케도니아 왕국의 지배적인 지위를 받아들였다. 종교와 문자, 언어에서 여타 그리스 국가들과의 공통점을 지니고 있으며 그리스 신화에서도 일찍이 마케도니아 지역의 산들이 중요한 신들의 거점으로 등장하기는 하지만 분명히 고전기까지 마케도니아는 그리스의 변방에 머물러 있었으며 마케도니아인들이 쓰는 언어 역시 중심어가 아니라 방언인 아이올릭 그리스어였다. 알렉산드로스의 정벌 사업 이후 헬레니즘 왕국들에서 공통적으로 쓰이게 된 그리스어(koine)가 아티카 지역어에 근간을 두고 있었다는 사실은 알렉산드로스와 그의 후계자들에게 그리스의 정통성을 계승한다는 것이 어떠한 의미를 지니고 있었는지 보여 주는 또 다른 단서이다.

실제로 마케도니아 왕조의 그리스 혈통을 설명하고 마케도니아 왕들이 그리스의 평화에 얼마나 기여했는지에 대해 구체적으로 언급한 대표적인 역사가는 필리포스 2세가 즉위하기 전인 기원전 368년에서 365년까지 테베에 인질로 체류하는 동안 친분을 가졌던 이소크라테스였다. 헤로도토스나 투키디데스와 같은 고전기 역사가들에게 마케도니아는 큰 관심을 끌지 못하는 대상이었는데, 이는 당시 그리스의 정치적인 판도를 고려할 때 당연한 결과라고 할 수 있다. 험준한 산맥으

48 Polybius, *The Histories*, IX, 35.2; Nicolaos K. Martis, *The Falsification of Macedonian History*, Athens, 1984, p. 14에서 재인용.

로 인해서 남부 및 중부 그리스로부터 거의 단절되어 있었기 때문에 다른 도시국가들과의 소통이 미미했으며, 필리포스 2세의 시대에 들어와서야 비로소 발칸 반도의 작은 도읍에 불과했던 마케도니아의 체제를 정비하고 군대를 조직화해서 그리스의 중심부로 세력을 확장하게 되었던 것이다. 앞서 언급한 일화에서 알렉산드로스 1세(기원전 498-452 재위)가 페르시아인들과 아테네인들에게 자신이 그리스인이라고 강조한 사실은 역설적이게도 마케도니아가 고전기 말까지 그리스라는 문화권역에서 경계선 상에 위치해 있었음을 드러낸다.

1) 알렉산드로스에서 알렉산드로스까지

기원전 5세기 말까지 마케도니아는 여러 가지 점에서 그리스 세계의 경계선 위에 있었다. 페르시아 전쟁 당시 마케도니아의 왕자였던 알렉산드로스 1세는 개인적으로 아테네에 호의를 갖고 있었지만 페르시아 군대가 이곳을 작전 기지로 삼는 것을 용납할 수밖에 없었으며, 더 나아가서는 페르시아와의 강화 조약을 아테네에 권유하는 사절 역할을 수행하기까지 했다.[49] 당시 그에 대해서 스파르타인들이 아테네인들에게 했던 다음과 같은 경고는 마케도니아인들이 그리스 세계에서 겪었던 소외감과 이질감을 실감하게 한다. "그는 독재자인지라 독재자와는 한통속이오. … 그대들도 아시다시피, 이들 이방인들은 신뢰할 수도 없고 정

직하지도 않기 때문이오."[50] 앞서 알렉산드로스가 왕자였던 512년에 마케도니아를 점령한 페르시아의 사절단을 암살하면서 자신을 마케도니아의 총독인 헬라스인(Ἕλην Μακεδόνων ὕπαρχος)이라고 칭했던 점이나,

도 3-29 알렉산드로스 1세(Αλέξανδρος Α', 기원전 498 - 454 재임) 시대 주화

49 Herodotos, *Histories*, 5.17-20, 8.136-144 등 참조.
50 Herodotos, *Histories*, 8.142.

전쟁 후인 기원전 476년 올림피아 경기에 참여하기 위해서 자신이 아르고스인임을 입증했다고 한 헤로도토스의 서술을 종합해 보자면 마케도니아인들과 동시대 그리스인들 사이의 인식 차이가 컸던 것으로 보인다. 여기서 스파르타인들의 입을 빌려서 헤로도토스가 우리들에게 전달해 주는 바는 마케도니아의 군주는 독재자(τύραννος)이고 마케도니아인들은 침략자인 페르시아인들과 마찬가지로 이방인(βάρβαρος)이라는 고전기 그리스인들의 보편적 인식이었다.

마케도니아는 초기부터 강력한 군주제 국가였으며, 지역 호족들(ἑταῖροι, 동반자들)과 중앙 왕실과의 관계가 제도적으로 공고하게 다져져 있었다. 부유한 지역 호족들의 아들들은 왕실로 보내져서 '왕의 수양자들(Βασιλικοί Παῖδες)', 즉 왕자의 부관이자 동료로 키워졌다. 이러한 관례를 통해서 왕의 주변에 특별한 친분을 지닌 귀족 '친구들' 서클이 공고하게 형성되는 것이다. 펠라 궁전 유적에는 이러한 수양자들을 위한 거주 구역이 남아 있다.[51] 이러한 사회에서는 왕실의 문화적 취향과 이데올로기가 상류 계층에 직접 전파될 수밖에 없었다. 또한 왕궁과 아고라가 동일한 축 위에서 일관된 체계로 기획되었던 펠라 시의 건설 과정은 아르켈라오스가 시도한 그리스 세계 중심부로의 경제적, 문화적 진출 움직임과 맥을 같이한다. 그 성과는 필리포스와 알렉산드로스의 정치적, 경제적, 군사적 과업과 함께 다음 세기에 가시화되었다.

기원전 5세기 말부터 불붙기 시작한 소위 '그리스 중심지 문화'에 대한 유행은 이처럼 왕실로부터 출발하여 귀족 계층 전반으로 확대되었으며 헬레니즘 시대 동안 다양하게 변형된 양상으로 발전되었다. 즉 아르켈라오스 시대에 적극적으로 유입된 아테네 문화는 이후 기원전 4세기와 3세기 동안 마케도니아 사회의 문화가 독자적인 성격을 갖추면서 꽃을 피우는 토대가 되었던 것이다. 그러나 소위 〈재판관의 무덤〉으로 불리는 기원전 300년경 레프카디아의 무덤 파사드에서도 엿보이는 것처럼 아테네 문화는 여전히 마케도니아 왕실과 귀족 계층 사이

51 펠라 궁전의 구조와 구역 4에 대해서는 Lilimpaki-Akamati and Akamatis, 앞의 책, pp. 30-39 참조.

에서 일종의 이상이자 전범이었다. 이 헬레니즘 시대 마케도니아 무덤 조형물은 한 세기 전 아테네 파르테논 신전 전면부 구조를 직접 차용하고 있는데, 그 유명한 도리스식 메토프와 이오니아식 프리즈 조각을 결합한 조각 구성을 회화 매체로 변환시켜서 성공적으로 복제했던 것이다.

키토는 『그리스인들(*The Greeks*)』 서문에서 고전기 그리스인들이 호메로스의 시대에는 미처 형성되지 않았던 이분법적인 개념으로 헬라스인들과 이방인들로 나누었다고 지적한 바 있는데, 이는 우리가 현재 헬라스라고 부르고 있는 문화와 언어상의 동질성을 지닌 사회 집단의 자의식이 명확하게 확립되었음을 알려 준다.[52] 물론 그가 지속적으로 강조하고 있는 것처럼 고전기 그리스인인 헤로도토스가 그리스인들과 이방인들(바르바로스)의 역사를 저술하겠다고 했을 때도 바르바로스가 곧 야만인이라는 의미는 아니었다. 고대 그리스인들에게 현대와 같은 인종주의가 존재하지 않았다는 현대 학자들의 주장은 이러한 사실에 근거한다. 그러나 고전기 그리스인들이 자신들과 이방인들 사이의 차이점에 대해서 분명하게 인식하고 있었던 것도 사실이다. 키토가 지적했던 고전기 그리스인들의 '헬라스인' 개념은 단순히 그리스어를 쓰는 집단을 타 언어권 집단과 구별하는 것만은 아니었지만 문화적 수준이나 종교적 차이, 도덕적 우월성 등에 의거해서 규정하는 것도 아니었다. 아테네인들과 스파르타인들이 페르시아 전쟁 당시 중재에 나섰던 마케도니아인들에게 '헬라스인이 아니다'라고 비난했던 저변에는 전제정 체제의 집단에 대한 이질감이 자리 잡고 있었다. 특히 페르시아 제국의 대군들에게 맞서는 상황에서 '헬라스인들'이란 자유에 대한 권리를 지닌 개인들이라는 자부심이 중요하게 작용하고 있었다. 고전기 그리스 문헌들에서 '헬라스인(Ἕλλην)'과 '시민(πολίτης)' 개념이 혼란스러울 정도로 겹치는 것도 이 때문이다.

52 H. D. F. Kitto, *The Greeks*, Penguin Books, 1951; 박재욱 역, 『고대 그리스, 그리스인들』, 갈라파고스: 서울, 2008, pp. 9-15.

도 3-30 아민타스 3세(Αμύντας Γ', 기원전 393-370 재임) 시대 주화

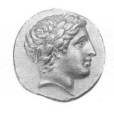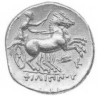

도 3-31 필리포스 2세(Φίλιππος Β', 기원전 359 – 336 재임) 시대 주화

기원전 5세기 말 아테네 민주정의 회복을 기념하는 펠라 히드리아의 도상이 그리스 도시국가 연합과 민주정 체제를 몰락시키는 원동력이 되었던 마케도니아 군주정의 중심지로 흘러 들어가서 사랑받았다는 사실이 역설적으로 받아들여지는 것도 이 때문이

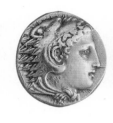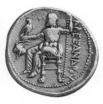

도 3-32 알렉산드로스 3세(Αλέξανδρος Γ', 별칭 위대한 알렉산드로스(Μέγας Αλέξανδρος, 기원전 336 – 323 재임) 시대 주화

다. 현실적으로 아테네의 제국화 시도가 큰 희생과 함께 막을 내리고 그리스 도시국가 연합 전체가 쇠퇴기에 접어든 해당 시점에서 마케도니아 사회는 아르켈라오스의 통치하에 새롭게 정비된 경제력을 바탕으로 아테네 사회의 문화를 적극적으로 수용했으며 그 결과는 다음 세기에 필리포스와 알렉산드로스 부자가 헬레니즘 세계 전체에 마케도니아의 헤게모니를 전파하는 수단으로 활용되었던 것이다.

아민타스 3세(기원전 393-370)와 페르디카스 3세(기원전 368-360) 시대의 마케도니아 주화에서는 앞면에 사자 가죽을 뒤집어 쓴 헤라클레스의 옆면 초상이 새겨져 있고 뒷면에는 왕의 이름과 함께 한 마리 말이 등장한다. 반면에 필리포스 시대에 이르면 앞면에 올림포스의 주신 제우스나 아폴론의 옆면 초상이 새겨지고 뒷면에도 전차를 모는 아폴론 신이 등장하는 등 보다 보편적인 도상들이 새롭게 도입된 것을 볼 수 있는데, 이는 군사적인 성장과 더불어 정치 측면에서 마케도니아의 지역적 한계를 넘어서려는 의도로 해석된다. 알렉산드로스의

동방 주화들은 필리포스의 이러한 정책을 계승하고 확대한 것이다. 그러나 주화 뒷면에서 왕(Basileus)의 칭호가 등장하기 시작하는 것은 알렉산드로스의 통치 말기에 가서야 나타나는 현상으로, 그의 생전에 그리스 사회에서 통치자에 대한 개인숭배가 얼마나 민감한 문제였는지 보여 준다.

알렉산드로스 3세 통치 시대에 암피폴리스와 바빌로니아에서 주조된 주화를 보면 그가 아시아의 주민들을 상대로 해서 그리스, 그중에서도 아테네 지역에서 보편적으로 사용되었던 도상을 도입했음을 알 수 있다. 앞면에 헤라클레스의 옆면 초상이 그려지고 뒷면에 독수리와 홀을 든 채로 옥좌에 앉아 있는 제우스 주신의 전신상이 그려진 테트라드라크마가 한 예이다.[53] 뒷면에서 사용된 제우스의 이미지는 이전까지 마케도니아에서는 사용된 바가 없었던 도상이었다. 이와 관련해서 쉽게 연상되는 조각상이 하나 있는데, 페이디아스가 올림피아의 제우스 신전을 위해서 제작한 신상이다. 이 조각상은 고대 그리스 사회에서 큰 명성을 떨쳤는데, 서기 2세기경에 신전을 방문했던 파우사니아스가 대단히 자세한 기록을 남긴 바 있었다.[54] 그의 묘사에 따르면 페이디아스의 제우스 상은 머리에 화환을 쓴 채 황금 옥좌에 앉아 있으며 왼손에는 홀을 들고 있고 오른손에는 황금과 상아로 만든 니케 상을 들고 있다. 홀 위에는 거대한 독수리가 앉아 있었다고 한다. 알렉산드로스의 주화에서는 약간의 각색이 이루어졌는데, 오른손에 니케 여신상 대신 독수리를 들고 있는 모습이다. 이 주화의 이미지가 페이디아스의 조각상으로부터 직접 유래된 것이라는 근거는 없다. 그러나 올림피아라는 범그리스적 성소에 안치된 제우스 신상은 특정 지역의 수호자가 아니라 신들과 인간들의 세계 전체를 관장하는 통치자라는 상징적 의미를 지니고 있었으며, 페이디아스 역시 이러한 관례적 도상을 충실하게 재현했던 것이다. 마케도니아 주화에 새롭게 등장한 제우스의 이미지 역시 같은 메시지를 담고 있다고 할 수

53 암피폴리스에서 주조된 테트라드라크마, 기원전 336년-323.
54 Pausanias, *Description of Greece*, 5.11.1-11.

있다. 두 번째 사례는 앞 절에서 이미 언급된
바 있는 금화이다. 앞면에 투구를 쓴 아테나
여신의 옆면 초상이 그려지고 뒷면에 니케 여
신상이 새겨진 금화 스타테르의 경우는 좀 더
도전적인 의미로 해석된다. 관례적으로 볼 때
투구를 쓴 아테나와 니케 여신은 고전기 아테
네의 국가 수호신들이었다. 역시 페이디아스

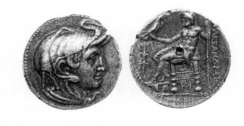

도 3-33 프톨레마이오스 1세(Πτολεμαῖος Α´, 기원전 323-
283 재임) 시대의 테트라드라크마, 기원전 322년경

가 기원전 5세기 후반 새롭게 복원된 파르테논 신전에 안치하기 위해서 아테나
파르테노스 상을 제작했을 때 완전 무장한 채로 오른손에 니케 여신상을 든 모
습으로 재현했던 것이 이를 단적으로 말해 준다. 이러한 도상들을 과감하게 마
케도니아의 주화에 채택한 것은 이제 그리스 세계를 대표하는 주도 집단이 아테
네인들이 아니라 마케도니아인들이라는 의미를 웅변적으로 표현하는 것이었다.

이러한 상징적 권위가 국가 전체가 아니라 통치자 개인, 그중에서도 알렉산
드로스라는 특정한 인물에게 집중된 것은 헬레니즘 시대에 들어와서의 변화였
다. 알렉산드로스 사후에 그의 이미지는 헬레니즘 왕국의 통치자들이 앞다투어
주화에 채택하는 도상이 되었던 것이다. 이러한 움직임을 주도한 인물은 이집트
의 통치자 프톨레마이오스 1세(별칭 Πτολεμαῖος Σωτήρ, 기원전 323-283 재임)였
다. 알렉산드로스가 사망한 직후인 기원전 322년에 이집트에서 주조된 테트라
드라크마를 보면 전통적인 헤라클레스-제우스 도상 대신에 알렉산드로스-제
우스의 도상이 도입되어 있다.

주화 앞면에 그려진 알렉산드로스의 옆면 초상은 사자 가죽을 뒤집어 쓴 헤
라클레스를 연상케 하는 모습으로, 제우스-암몬 신의 상징인 숫양의 뿔을 단 채
머리에는 코끼리 가죽을 뒤집어쓰고 있다. 잘 알려진 바와 같이 알렉산드로스는
기원전 331년 이집트에서 암몬 신의 아들로 공표된 바 있으며 이처럼 뿔 달린
알렉산드로스의 신격화된 이미지는 헬레니즘 왕실 조형물에서 흔히 발견되는
것이었다. 그러나 주화에서 이처럼 공식적으로 알렉산드로스의 초상화가 나타

나는 것은 프톨레마이오스 1세의 테트라드라크마가 처음이라고 할 수 있다. 그가 머리에 쓰고 있는 코끼리 가죽은 기원전 326년 인도 왕 포로스와 그의 코끼리 부대를 상대로 승리를 거둔 알렉산드로스의 업적을 기념하기 위한 것으로 해석되는데, 이처럼 코끼리 가죽을 쓴 알렉산드로스의 옆면 초상은 잠깐이기는 하지만 셀레우코스 1세(Σέλευκος Α' Νικάτωρ, 기원전 306-281 재임)의 통치에 셀레우코스 왕국에서 발행한 주화에도 등장한다.

프톨레마이오스는 기원전 322년부터 283년까지의 긴 기간 동안 이집트를 통치하면서 다른 한편으로는 마케도니아 왕국의 패권을 지속적으로 노리고 있었다. 잘 알려진 바와 같이 알렉산드로스가 바빌로니아에서 세상을 떠난 후 마케도니아 왕조의 전통에 따라서 베르기나에 매장될 예정이었으나 프톨레마이오스는 다른 마케도니아인들을 설득해서 시리아로부터 마케도니아로 운구 중이던 왕의 시신을 멤피스에 임시로 안치했으며 기원전 320년에는 왕국의 새로운 수도인 알렉산드리아에서 정식으로 장례식을 거행했다. 이 사건은 단순한 일화 이상의 의미를 지니는 것으로, 과거 마케도니아의 수도이자 성소였던 아이가이(베르기나) 대신 알렉산드리아가 새로운 제국의 수도이자 심장부임을 대외적으로 공표하는 정치적 선언이었다.

위에서 언급한 테트라드라크마 역시 마케도니아 왕가의 전설적인 시조인 제우스/헤라클레스와 알렉산드로스 사이의 연관을 강조하는 동시에, 알렉산드로스와 적법한 계승자인 자신의 연관을 강조하고 있다. 이 유형의 테트라드라크마는 기원전 4세기 말까지 약 이십여 년 간 주조되었는데 헬레니즘 왕국들에서 통용된 다른 주화들에 비해서 오랜 기간 주조되었으며 시기별로 알렉산드로스의 모습에 약간의 변형이 가해지기는 하지만 기본적인 도상은 그대로 유지되었다. 특히 기원전 316년부터 만들어진 주화 뒷면에서는 옥좌에 앉아 있는 주신 제우스 대신에 아테나 프로마코스(Athena Promachos)의 도상이 새롭게 도입된 것을 볼 수 있다.

소위 〈포로스 메달리온〉으로 불리는 알렉산드로스 통치 말기의 데카드라크

마 은화는 기원전 326년 히다스페스에서 포로스 (Poros) 왕과 그의 코끼리 부대를 상대로 거둔 승리를 기념하기 위해서 제작된 것으로서 알렉산드로스의 신격화에 대한 문제를 다시금 상기시킨다. 이 데카드라크마 주화는 기존의 관례적인 도상들에 비해서 파격적인 이미지를 보여 준다. 앞면에는 깃털 장식이 된 투구를 쓴 그리스 기병이 전투용 코끼리를 타고 있는 두 병사들을 공격하는 장면이 묘사되어 있고, 뒷면에는 역시 깃털 장식이 달린 투구를 쓰고 짧은 튜닉을 입은 그리스 병사

도 3-34 〈포로스 메달리온〉, 바빌로니아에서 주조, 기원전 325-323년경, 런던, 영국 박물관(소장번호 1887.0609.1)

가 왼손에는 창을 들고 오른손에는 번개를 들고 서 있는데 승리의 여신 니케가 이 병사의 머리에 화환을 씌워 주고 있다. 특히 눈길을 끄는 부분은 뒷면의 이미지이다. 이 인물의 손에 들린 번개는 제우스의 전통적인 상징물이지만 차림새는 동시대 마케도니아 군인에 부합된다. 또한 주인공에게 화환을 씌워 주는 승리의 여신은 고전기 그리스 조형물들에서 제우스와 관련되어 등장한 바가 없으며 오히려 황제를 비롯한 인간 영웅들의 승전을 기념하기 위해서 후대 헬레니즘과 로마 조형물들에서 즐겨 사용된 이미지이다. 따라서 이 인물은 제우스 신보다는 포로스를 상대로 승리를 거둔 알렉산드로스의 신격화된 이미지로 해석되어야 할 것이다.

　여러 고대 역사가들이 서술한 바와 같이 알렉산드로스와 그의 계승자들은 갑작스럽게 구축된 거대한 왕국의 통치를 위해서 정책적으로 군주의 혈통에 대한 신성한 기원과 그들의 통치권에 대한 신들의 승인을 각종 조형물들과 예식을 통해서 강조했다. 본 논문에서 살펴본 것처럼 알렉산드로스 사후에 마케도니아의 안티고노스 고나타스가 베르기나의 왕가 무덤들을 위해서 다시 대봉분을 조성한 것이나 이집트의 프톨레마이오스 1세가 알렉산드로스의 장례식을 자신의 수도에 안치하고 주화에 그의 신격화된 초상을 도입했던 것은 초기 헬레니즘 왕

국 군주들이 의존했던 통치권의 두 토대가 무엇이었는지 보여 주는 대표적인 사례이다. 이 토대들 가운데 하나는 코린토스 동맹의 통수권자인 알렉산드로스의 적법한 후계자라는 지위였으며, 다른 하나는 과거 동방 왕조의 상속자로서 무제한적이고 신적인 권위였다. 그러나 이들 두 토대는 그리스적 사고를 지닌 마케도니아 및 그리스 본토인들과 절대 군주정에 익숙한 동방의 주민들 사이의 문화적 차이로 인해서 끊임없이 상충될 수밖에 없었다.

2) 헬라스화하기

역사를 어떻게 읽어 낼 것인가는 일차적으로 모든 후손들의 몫이지만 이를 주로 담당하는 이들은 역사학자들이었다. 그러나 고대 그리스 역사에 대해서 근세 이후 연구가 진행되는 양상을 보면 먼저 문헌학자들이 뛰어들어서 기초적인 패러다임을 닦았으며 그 뒤를 이어서 역사학자들이 통시적 서술을 한 뒤에 후발 주자로서 고전 고고학자들이 실체적 형상을 찾아가는 노력을 수행하고 있다. 이러한 상황 속에서 기존의 역사학적 패러다임으로부터 특히 영향을 많이 받는 분야는 바로 미술사 영역이다. 예를 들어 특정 시기의 양식이 후대 미술사학자들로부터 '고전기' 양식이라고 명예롭게 명명되었을 때 그 이전은 '옛스럽고 고졸한' 양식, 즉 아케익기 양식으로, 그리고 그 이후는 '타락하고 쇠퇴한' 양식으로 평가받게 마련이다.

　'헬레니즘기'라고 불린 시대가 바로 이러한 경우였다. 빙켈만으로부터 '모방의 시대'로 평가된 이후 이 시대 미술은 양식사적 미술사학자들의 관심으로부터 밀려났으며, 더 나아가서 부정적인 평가를 받게 되었다. 마케도니아 왕조와 알렉산드로스의 동방 원정 이후 그리스 사회에 대해서 현대 역사학자들의 관심이 저조했던 이유는 무엇보다도 이 세계에 대해서 고대사 연구의 1차 자료가 되는 문헌들이 거의 남아 있지 않다는 사실도 있지만 신고전주의 사조와 계몽주의를 거쳐서 형성된 서유럽 교육 풍토가 페리클레스 시대로 요약되는 고전기 아테

네 중심의 그리스 사회에 대한 경배로 점철되어 있었다는 점이 결정적으로 작용했다. 빙켈만의 유기적 미술사 개념에서도 드러나는 것처럼 탄생 – 성장 – 절정 – 쇠퇴의 역사적 흐름에서 그리스 문명은 알렉산드로스의 등장을 계기로 쇠퇴기에 접어들었다고 평가되었던 것이다.

헬레니즘(Hellenism)이라는 용어에는 사실 '그리스화(Hellenisation)'라는 의미가 더 강하게 내포되어 있다. 실제로 19세기 고전 미술사 서적들에서는 Hellenismus, Hellenistische, Hellenisation 등의 용어가 자주 등장하는데, 이러한 단어의 뉘앙스가 보여 주는 바와 같이 서구 미술사학자들은 알렉산드로스의 동방 원정 이후 그리스 미술의 흐름을 그리스 풍습과 양식, 문화가 이방인 사회로 침투해서 후자를 흡수하는 과정으로 인식했던 것이다. 대표적인 연구자들이 바로 니버(Barthold Georg Niebuhr, 1776-1831)와 같은 역사학자였다.[55] 그가 1820년대 초에 본 대학에서 행한 강연은 헬레니즘이라는 개념을 정립하는 계기가 되었는데, 이때의 Hellenismus라는 용어는 기원전 2세기 셀레우코스 왕조의 그리스계 군주들이 어떻게 근동 사회를 '헬라스화'했는가를 설명하기 위한 것이었다.

로시(Roberto Rossi)와 같은 연구자는 19세기 말과 20세기 초 영국 학자들에 의해서 활발하게 일어났던 헬레니즘 시대 연구의 움직임이 당시 대영 제국의 식민주의적 이데올로기, 혹은 서유럽인들의 종교적 이데올로기와 '무의식적으로' 연결되어 있다고 지적하기도 했다. 그가 사례로 삼았던 연구자들은 런던 킹스 칼리지 교수였던 베반(Edwyn Robert Bevan, 1870-1943)이나 영국 학회의 회원이었던 타른(William Woodthorpe Tarn, 1869-1957)과 같은 헬레니즘 연구의 초창기 권위자들이었다. 로시는 베반이 알렉산드로스의 통치 방식이나 이데올로기를 대영 제국의 식민 지배 정책과 연결시키고 마케도니아의 군주들 이미지를 대영 제국의 장교들에게 투영시켰다고 보았다. 타른의 경우는 좀 더 노

55 Barthold Georg Niebuhr, *Vorträge über alte Geschichte, an der Universität zu Bonn gehalten: Bd. Die makedonischen Reiche. Hellenisierung des Orients. Untergang des alten Griechenlands. Die römische Weltherrschaft*, Berlin, 1851.

골적이라고 할 수 있는데, 박트리아를 '제5의' 헬레니즘 왕국으로 칭하고 셀레우코스 왕조가 이 대륙의 문화적 수준을 고양시켰다고 평가했던 것은 단순히 헬라스 문화에 대한 우호적 관점에 머무르는 것이 아니라 동방 문화권에 대한 뿌리 깊은 폄하의식이 드러나기 때문이다.[56]

이러한 서구 중심적인 역사관은 20세기 후반 들어서 비판을 받기 시작했는데, 특히 해당 지역의 연구자들이 주도적으로 반박의 움직임을 이끌었지만, 여전히 수많은 개론서들에 그 흔적이 남아 있다. 그리스 군주와 엘리트 집단이 근동과 인도 세계에서 어떠한 영향을 수행했는지에 대해서 좀 더 객관적인 시각에서 접근하려는 역사학자와 고고학자들은 '헬라스화된' 동방 세계에서 고전기 그리스 양식의 흔적을 찾아내려는 일방적인 연구 대신에 해당 지역의 토착 문화에 대한 이해와 조사를 바탕으로 해서 다양한 문화의 융합 현상과 성과를 분석하려는 양방향적인 접근법을 수행하려고 노력하고 있다.

위에서 살펴본 바와 같이 역사 분석과 저술의 문제는 언제나 동시대 이데올로기와 사상적 지향점에 의해서 영향을 받아 왔다. '헬레니즘기' 즉 '헬라스 문명의 타 지역 전파 시기'를 역사적으로 탐구하는 과제에서 서유럽 연구자들이 지나온 여정은 '고전기 그리스'라는 전범이 현대 고전 사학과 고전 고고학의 발전 과정에서 얼마나 강력한 영향력을 행사했는지 보여 주는 사례들 가운데 일부에 불과하다. 알렉산드로스 시대 마케도니아와 그리스 세계에서도 상황은 크게 다르지 않았다. 아티카 문화의 전통에서 교육받았던 헬레니즘 시대 지식인과 저자들에 의해서 기술된 고대 역사에서 마케도니아는 언제나 그리스 세계의 경계선 상에 서 있었으며, 이들이 설정한 '헬라스인'의 기준, 즉 아티카 지역어를 쓰고 자유 시민 개념의 헬라스 정신과 문화를 공유하는 집단으로 포용되기에 마케도니아인들은 어딘가 낯선 존재들이었다.

56 W. W. Tarn and G. T. Griffith, eds., *Hellenistic Civilisation*, London, 1952, p. 209; Roberto Rossi et al. eds., *From Pella to Gandhara: Hybridisation and Identity in the Art and Architecture of the Hellenistic East*, Oxford, 2011, p. 2, n.15에서 재인용.

IV

로마 속의 그리스

그리스에 관한 거의 모든 문제들이 그렇듯이, 고대 헬라스 세계가 언제 막을 내렸는가 하는 질문 역시 확실하게 단언하기란 쉽지 않다. 헬라스 세계를 구성하는 많은 도시국가들마다 운명이 달랐으며, 그 경계 역시 불분명하기 때문이다. 이들을 지속적으로 묶어 놓는 영토와 법률의 구속력이 있는 것도 아니었다. 헬라스인들을 자격 짓는 가장 큰 힘은 언어와 문화였으나 지역 방언과 지역 문화의 다양성으로 인해서 그 범주 또한 유동적이 될 수밖에 없었다. 아테네나 이오니아와 같은 경우는 고전기 문화적 헤게모니를 장악하고 있었기 때문에 흔히 이들을 기준으로 해서 헬라스인들의 범주를 가늠하게 마련이다. 그러나 문화권역의 주변부로 갈수록 문제가 복잡해진다. 앞서 마케도니아 왕국의 사례에서도 드러나는 것처럼 '헬라스인들'이 누구인지, 어디부터 어디까지 포함시켜야 하는지에 대해서 당사자들마다 생각들이 다 달랐다. 헬라스인들의 자의식이 분명하게 드러나는 상황은 대개 기원전 5세기 초 페르시아 제국이 소아시아의 이오니아 지역 도시국가들에 대해서 지배권을 행사하려 했을 때처럼 외부의 위협이 닥쳤을 때였다. 즉 '비헬라스인들'과 대립하게 되었을 때 비로소 헬라스인들이라는 공동체 의식이 강력하게 표면으로 부상했던 것이다.

기원전 3세기 초부터 지중해 세계 안에서 로마의 존재감이 급격히 커지면서 헬라스 세계는 다시 한 번 외부의 위협에 직면하게 되었지만 이번에는 페르시아 제국의 침공 때와 상황이 달랐다. 펠로폰네소스 전쟁으로 인해서 헬라스인들 사이에 반목과 의심이 깊어져 있었다. 기존에 그리스 세계의 두 축을 이루었던 아테네와 스파르타가 쇠락하고, 대신에 그리스 세계의 패권을 장악한 마케도니아의 알렉산드로스 3세는 전체 헬라스인들을 다시 결속시킬 수 있는 새로운 패러다임을 구축하기도 전에 동방 원정에 나서서 그리스와 소아시아, 바빌로니아와 인도 등을 휘저어 놓고는 바람처럼 사라져 버렸으며, 그의 뒤를 이어서 마케도니아의 장군들이 세운 헬레니즘 왕국들은 대부분 지배 계층의 헬라스 문화와 피지배 계층의 토착 문화가 이원적으로 나누어진 상태로 몇 세기를 지속하다가 다시 동방의 문화권역으로 흡수되었다. 그리스 세계의 도시국가들은 각기 나름대로

로마 공화정 군대에 맞섰다. 그러나 146년 마케도니아가 로마의 속주로 편입되는 등 기원전 2세기에 이르게 되면 그리스 본토 전체는 로마의 지배권 안에 들어가게 되었다. 아테네 사회가 맞았던 가장 큰 타격은 기원전 86년 로마 장군 술라(Lucius Cornelius Sulla Felix, 기원전 c.138-78)의 군대가 자행한 약탈이었다. 당시 약탈의 강도가 얼마나 심했는지는 고대 이탈리아와 그리스 사이의 해상 교역에 이용되었던 브린디시와 피레우스 항구 사이의 항로에서 발견된 난파선의 유물들에서도 드러난다.

역사학자들 대부분은 서양문명사 전반에서 헬레니즘 시대로부터 로마 시대로의 전환점을 기원전 31년의 악티움 해전으로 보고 있다. 그러나 옥타비아누스에 대한 안토니우스(Marcus Antonius, 기원전 83-30)와 클레오파트라(Cleopatra VII Philopator, 기원전 51-30 재임)의 패배로 인해서 프톨레마이오스 왕조가 멸망한 것 자체가 로마의 운명에 결정적인 요인이 되었던 것은 아니었다. 보다 근본적인 원인은 이 해전을 계기로 로마 세계의 전반적인 비중이 이탈리아 본토 중심으로 굳어지게 되었다는 것이다. 당시 로마 공화정 군대가 지중해 세계 전체를 장악한 이후 헬레니즘 속주들은 로마 사회 전반에 지대한 영향을 미쳤다. 특히 소아시아와 이집트 속주들을 세력의 기반으로 삼았던 안토니우스로서는 이들 지역 주민들과 통치자들의 지지가 매우 중요할 수밖에 없었다. 반면에 옥타비아누스는 지중해 서쪽 지역이 활동의 기반이었으며, 안토니우스-클레오파트라의 연합 세력에 대항하기 위해서 이탈리아 본토, 특히 로마 시의 보수층 귀족 계층의 지지가 필수적이었다. 옥타비아누스가 안토니우스를 제압했다는 것은 전자의 지지 세력으로 권력이 완벽하게 이동했음을 의미했다. 이로써 지중해 세계 전체는 이탈리아 본토 중심으로 재편되었으며, 이후 헬라스인들의 세계는 (적어도 정치적 관점에서 볼 때는) 로마 제국의 경계선 안으로 완벽하게 흡수되었던 것이다.

역설적인 것은 현재까지 고대 그리스의 실체라고 여기고 있는 이미지의 상당 부분이 로마 제국 시대에 생산되었으며 덕분에 중세와 근세 유럽인들로부터

선조로서 대접받게 되었다는 사실이다. 이는 단순히 미술품의 복제나 고전 주범의 계승, 문헌 자료의 문제가 아니다. 우리가 알고 있는 그리스의 문화는 로마인들의 눈을 통해서 인식되고 해석된 것들이고, 이들의 취향에 따라서 선택되고 평가된 것들이다. 그리스의 학문과 예술이 로마 상류 계층의 교육에 지대한 영향을 미쳤다는 사실을 뒤집어서 생각해 보면 전자가 후자에 의해서 편집되고 재구성되었다는 의미이기도 하다. 이렇게 해서 그리스와 로마 문화는 서로 분리해서 파악하기 힘들 정도로 단단하게 결합되었다. 서기 4세기경부터 그리스인들이 '로마인들(Rhomaioi)'이라는 이름으로 불리게 되었던 것도 같은 맥락이다. 서기 476년에 서로마 제국이 멸망한 뒤로 이 명칭은 동로마 제국의 그리스인들을 가리키는 의미로 굳어졌으며 18세기 말까지도 일반적으로 사용되었다.

　　로마인들은 공화정 시대부터 그리스의 미술품들을 노획하거나 구입하는 데 열성적이었으며, 앞 장에서 언급한 〈도리포로스〉의 사례와 같이 유명한 원작을 복제, 재생산하는 것도 흔한 일이었다. 로마 귀족 사회에서는 그리스 미술품 수집뿐 아니라 그리스 미술의 양식과 주제에 대한 차용도 활발하게 이루어졌다. 이러한 움직임은 그리스가 동부 지중해 연안의 국가들과 교역을 시작했던 초기부터 이미 일어나고 있었지만 그리스에 대한 침략이 본격화된 기원전 2세기에 들어와서 본격화되었던 것이다. 물론 그리스 문화가 로마의 문화적 정체성을 위협한다고 보는 보수적인 이들도 있었으나 이러한 반발은 소수에 지나지 않았다. 그리스의 전통은 철학과 문학, 그리고 무엇보다도 조형 예술 분야에서 큰 영향을 미쳤으며 특히 고전기 미술의 이상화된 표현 양식과 알레고리적인 도상들은 로마 황실의 공식적인 기념 건축물과 미술 작품들에서 중요한 위치를 차지하게 되었다.

　　본 장에서는 고대 로마 세계에 융합된 그리스 문화와, 그리스 세계로 확장된 로마 문화를 특정 사례에 국한시켜서 좀 더 구체적으로 살펴보고자 한다. 먼저 공화정 말기에서 제정 초기까지의 약 일 세기 동안 로마 저택들에서 나타난 구조와 장식상의 변화를 보면, 이 시기 동안 로마 귀족들이 어떻게 부와 권력의 상승과 함께 정치적 활동과 책임 등 공적인 영역의 활동을 강화하게 되었으며 이

와 동시에 그리스 본토와 헬레니즘 왕국들로부터 유입된 새로운 문화를 적극적으로 받아들였는지 알 수 있다. 과거 아트리움 주택의 단순하고 폐쇄적인 구조가 로마 공화정 사회의 전통적인 가족관을 보여 주었다면 페리스틸리움을 비롯하여 새로운 요소들이 도입된 보다 복합적인 구조의 저택들은 헬레니즘 문화로 인해서 변화된 로마 귀족들의 일상생활과 취향을 증언한다. 두 번째 범주에서 주요 관찰 대상이 되는 사례는 그리스 북부 도시 테살로니키의 건축 유적이다. 이 도시는 마케도니아가 헬레니즘 세계에서 주도권을 쥐기 위해 전략적으로 개발한 도시이자 로마 공화정 시대로부터 소아시아로 진출하는 교두보 역할을 했던 곳이다. 사두통치 시대에 갈레리우스(Galerius, 293-311 재임)가 주도했던 궁전 복합체 건설 사업은 초기 비잔티움 제국 시대에 그리스도교 건축물로 전환되는 과정을 겪기도 했다. 특히 이 도시는 사도 바울에 의한 선교 활동의 주거점지로서 비잔티움 세계에서도 중요한 의미를 지니고 있었다.

1. 로마 저택의 헬라스 문화

공화정 말기와 제정 초기 로마 귀족 사회의 주거 공간은 헬레니즘 문화에 대한 로마인들의 취향을 집약적으로 보여 준다. 귀족 계층의 일상생활에서 저택은 공적이고 정치적인 세계와 사적인 세계가 병존하는 곳이었다. 이 시기는 로마가 동방 세계로 영향력을 확대하면서 그리스 본토와 헬레니즘 왕국들을 속주로 편입시킨 시기와 겹친다. 군사적으로 그리스를 정복한 로마가 문화적으로는 오히려 정복당했다는 한 고대 로마 학자의 한탄은 지금도 널리 회자된다. 그러나 로마 시와 폼페이, 헤르쿨라네움 등지에서 발견된 저택 벽화를 살펴보면 그리스 문화의 수용이 좀 더 복합적인 양상으로 이루어졌음을 알 수 있다. 특히 독일학자 아우구스트 마우(August Mau, 1840-1909)[1]에 의해서 분류된 네 가지 폼페이 양식 역시 이러한 측면에서 분석될 필요가 있는데, 특히 제2기 양식에서 제3기 양식으로 교체되는 아우구스투스 집권기의 저택 구조와 벽화 장식의 전개 과정은 공화정에서 제정으로 정치 제도가 이행되는 과정에서 변화된 로마 귀족 사회의 계급의식과 취향을 이해하는 데 중요한 단서가 되기 때문이다.

공화정 말기부터 제정 초기까지 그리스 본토와 헬레니즘 왕국들을 정복한 로마인들의 주택 구조와 거주 문화에는 헬레니즘의 영향들이 급속히 침투해 들어왔다. 이러한 경향이 특히 두드러지게 나타난 지역은 이탈리아 본토 안에서도 수도 로마보다는 폼페이와 헤르쿨라네움 등 남부 휴양지의 전원주택들이었다. 반면에 서기 1세기 중반까지 제국의 수도인 로마 시내에서는 귀족 계층의 공적인 활동 장소에서 헬레니즘적인 요소가 의식적으로 억제되는 경향이 있었으며, 대신에 황실의 공식 조형물들을 중심으로 고전기 아테네풍의 절제된 양식들이 활용되었다. 비트루비우스의 건축 이론과 그의 후원자였던 아우구스투스의 저택 유적은

1 August Mau, *Die Geschichte der dekorativen Wandmalerei in Pompeji*, Leipzig, 1882.

당시 로마 사회의 엘리트 계층이 모범으로 삼았던 사례가 자신들이 정복한 '동시대' 그리스가 아닌 '옛' 고전기 그리스라는 사실을 공공연하게 강조하고 있다.

1) 그리스 주택과 로마 주택 구조

도 4-1 비트루비우스, 『건축론』, 프라 지오콘도(Fra Giocondo) 삽화본(1511, 베네치아)의 신전 건축 비례에 대한 도판(III장 1절)

서양 고전 건축에 대한 모든 자료들이 그렇듯이 그리스 주택에 대한 연구 역시 비트루비우스로부터 출발할 수밖에 없다. 가장 핵심적인 이유는 그리스 건축에 대한 고대 문헌 자료로는 이 로마 제정 초기 건축가의 저서가 유일하다는 것이다. 덕분에 그의 건축 이론은 15세기와 16세기 이탈리아 르네상스 건축가들의 교과서 역할을 하면서 지속적으로 확대 재생산되었다. 브라치올리니(Poggio Bracciolini, 1380 – 1459)가 콘스탄츠 공의회(1414-1418) 당시 성 갈렌 수도원을 비롯한 여러 수도원을 뒤져서 고전 문헌들을 발견하고 그 사본을 이탈리아로 가져온 것을 계기로 해서 15세기 이탈리아 사회에 비트루비우스가 '재발견'되었다는 것이 일반적인 견해이지만 보카치오와 페트라르카 등 14세기 인문학자들 역시 이미 비트루비우스의 건축론을 참고한 바 있다. 학자들뿐 아니라 사회 전반에 알려지게 된 계기는 1486년에 첫 인쇄본이 출판된 덕분이었다. 그 뒤로 1511년에는 베네치아에서 프라 지오콘도(Fra Giocondo)가 삽화를 곁들여서 출판했으며, 체사레 체사리아노(Cesare Cesariano)의 1521년 이탈리아어 번역본 등 16세기 이후 유럽 전역에서 다양한 현지어 번역본이 출판되었을 정도로 인기를 끌었다.

그러나 비트루비우스가 건축계의 영웅처럼 추앙되었던 초기 르네상스 시대

에도 이미 고대 건축에 대한 그의 묘사와 주장이 고고학적 증거들과 일치하지 않는다는 지적이 제기되기 시작하고 있었다. 그의 대표적인 이론인 신전 건축의 주범 비례가 단적인 사례였다. 도리스식 주범 기둥과 이오니아식 주범 기둥, 코린토스식 주범 기둥의 밑지름과 높이에 대한 그의 비례 규범과 일치하는 고전기와 헬레니즘기 신전 건축물들이 거의 발견되지 않았던 것이다. 알베르티와 같은 르네상스 고전주의 건축가는 아예 더 정확한 이론을 제시하겠다고 스스로 건축 이론서를 집필하기도 했다. 그는 자신의 시대에 유일하게 남아 있는 고대 문헌이 비트루비우스의 저서이지만 생략되거나 단축된 내용이 많은데다가 글 쓰는 방식 자체가 두서없어서 차라리 남아 있는 고대 신전과 극장 건물을 직접 보고 배우는 것이 더 나을 것이라고 말하기까지 했다. 특히 알베르티는 비트루비우스의 문체와 개념 정의에 상당히 불만이 많았는데, 이 고대 로마인이 그리스어와 라틴어를 제대로 이해하지 못하고 마구잡이로 섞어서 사용했기 때문에 로마인들은 그가 그리스인인 척하는 것으로 생각할 것이고 그리스인들은 그가 횡설수설하는 로마인이라고 생각할 것이라고 조롱했을 정도였다.[2]

알베르티가 불평했던 비트루비우스의 나쁜 글쓰기 습관, 즉 그리스 용어와 로마 용어를 정확한 이해 없이 뒤섞어 쓰는 서술 방식은 그리스 주택에 대한 설명 부분에서 단적으로 드러난다. 비트루비우스는 그리스 주택의 구조를 설명하면서 두 개의 주랑식 안마당이 있으며 입구로부터 가까운 첫 번째 안마당을 둘러싼 공간이 'gynaeconitis'(여성들의 구역)이고 이와 연결된 두 번째 안마당이 'andronitis'(남성들의 구역)이라고 기술했다.[3] 비트루비우스는 이들 두 안마당과 방문객 숙소를 연결하는 통로의 명칭이 그리스어로 '가운데'를 뜻하는 'me-sauloe'이지만 로마인들은 'andronas'라고 부른다고 언급하면서 용어의 혼란에 대해서 독자들의 주의를 환기시키고 있다. 그리스인들은 남자 주인들이 방문

2 L. B. Alberti, *De re aedificatoria*, VI.1; *Leon Battista Alberti on the Art of Building in Ten Books*, trans. by J. Rykwert et al, 1988, p. 154; Caesar, *De bello Gallico*, 417.3ff 참조.

3 Vitruvius, *De Architectura*, VI.7.2.

객들과 연회를 벌이는 큰 방을 'ἀνδρῶνας'이라고 부르는데 이는 여성들의 출입이 금지되어 있기 때문이라는 것이다.[4] 이처럼 명칭 자체는 그리스 건축에서 직접적으로 따왔으면서도 로마 건축에서 전혀 다른 의미로 쓰이는 경우를 비트루비우스는 몇 가지 더 언급하고 있다. 이러한 용어의 혼란은 공화정 말기에 들어서면서 로마 전통 건축에 그리스의 건축 요소들이 급속도로 유입된 결과로 해석되는데, 실제로 헤르쿨라네움과 폼페이의 주택들을 보면 아트리움이 중심이 되었던 기존의 건물 구조에 헬레니즘 저택의 전형적 특징이라고 할 수 있는 주랑식 안마당(페리스틸리움)을 새로 첨부한 사례들이 다수 발견된다.

비트루비우스가 묘사한 그리스 주거 건축의 공간 구조가 어디에서 유래했는지는 확인할 길이 없다. 고전기 그리스 주택을 약 4세기 후에 비트루비우스가 직접 목격했으리라고 믿기 어렵기 때문이다. 고대 주거 건축은 경제적인 이유에서 대개 흙벽돌과 목재로 지어졌기 때문에 오래 보존되기 힘들었다. 비트루비우스는 자신이 보았던 동시대 헬레니즘 지역의 주거 건축물을 '그리스' 주택으로 기술했다. 그는 저서에서 그리스인들(Graeci)과 옛 사람들(antiquis)을 구별해서 기술했는데, 예를 들어서 아우구스투스 시대 이전의 벽화 장식에 대해서 언급하면서 '옛 사람들'의 벽화라는 표현을 썼다.[5] 따라서 그가 묘사한 그리스 주택은 고전기나 헬레니즘 초기가 아니라 동시대 헬레니즘 속주들에서 유행했던 대저택들이었을 것이다.

이처럼 비트루비우스의 눈과 입을 통해서 그려진 '그리스 주택'의 이미지는 19세기 말까지 서양 고전학자들 사이에서 거의 당연하게 받아들여져 왔다. 고전기 그리스 주거 건축 유적에 대한 발굴이 대부분 20세기에 이루어졌기 때문이다. 예를 들어 기원전 432년 그리스 북부 올린토스 지역에 칼키디케인들이 건설한 도시 유적은 1928년에 발견되었으며, 아테네 아고라 외곽에 자리 잡고 있던 기

4 Vitruvius, *De Architectura*, VI.7.5.
5 Vitruvius, *De Architectura*, VII.5.1.

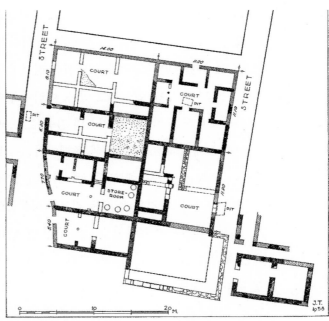

도 4-2 베커(W. A. Becker)가 묘사한 그리스 주택 구조(1866)(W. A. Becker, *Charicles: or, Illustrations of the private life of the ancient Greeks*, Trans. by Frederick Metcalfe, London, 1866, pp. 263-264)
도 4-3 아고라 주택 지구(아테네, 기원전 4세기경)의 평면도(H. A. Thomson, 1958, pl.17)

원전 5세기 주택 지구는 1958년경에, 그리고 아테네 교외의 바리 지역에 위치한 농장 주택은 1966년에 발굴되었다. 1980년경 북부 마케도니아의 페트레스에서 발굴된 기원전 3세기경의 주택들까지 고려한다면 고전기와 헬레니즘 시대 그리스인들의 주거 공간에 대한 실체가 드러나게 된 것은 20세기 이후의 일이다.

베커(Wilhelm Adolf Becker, 1796-1846)가 고대인들의 일상생활을 개론적으로 기술한 두 권의 저서(*Gallus, oder, römische Scenen aus der Zeit Augusts: zur genaueren Kenntniss des römischen Privatlebens*, 1838; *Charikles: Bilder altgriechischer Sitte, zur genaueren Kenntniss des griechischen Privatlebens*, 1840)에서 제시한 로마와 그리스의 전형적인 주택 구조도를 르네상스 시대의 첫 번째 삽화 출판본(1511년도) 도판과 비교해 보면 19세기 중반까지 서유럽의 고

전학자들이 비트루비우스에게 얼마나 전적으로 의지해 왔는지 알 수 있다. 베커는 위의 책들에서 고대 문헌 자료와 도기화 등의 이미지를 토대로 해서 로마인들과 그리스인들의 일상생활을 재구성해 보여 주었다. 삽화가 곁들여진 이 저서는 19세기 말 서양 사회의 일반 독자들이 고대 문화를 친숙하게 여기도록 하는 데 크게 공헌했지만, 현대 고고학자들의 잣대로 보기에는 매우 임의적이다. 특히 그는 고고학적 발굴 자료를 거의 참고하지 않고 비트루비우스의 서술에만 근거해서 로마와 그리스 주택 구조를 재구성했기 때문에 1511년도 베네치아에서 출판된 비트루비우스 건축론의 삽화와 비교해 보더라도 거의 차이가 나지 않는다(도 4-2). 고대 로마 문헌 자료에 근거해서 고대인들의 주거 문화를 재구성했던 19세기 고전학자 베커는 그렇다고 치더라도, 그의 토대가 되었던 비트루비우스 역시 그리스 주택 구조에 대해서는 구체적인 확인 작업이 없었던 것으로 보인다. 현재까지 발굴된 고전기 그리스 주택들과 비트루비우스의 묘사를 비교해 보면, 실제 그리스 주택들과는 큰 차이를 보이기 때문이다.

동시대 로마 주택의 구조에 대한 비트루비우스의 서술이 '옛' 그리스 주택에 대한 서술보다 훨씬 더 정확하다는 것은 당연한 일이다. 여기서 주목해야 하는 부분은 그가 동시대 건축가들과 일반 독자들에게 이상적인 건축이 어떠해야 하며 로마 건축이 어떠한 전통을 지니고 있는지 설명하는 과정에서 의도적으로 그리스 건축과 로마 건축 사이의 연관성과 유사성을 강조해서 보여 주고 있다는 사실이다. 비트루비우스가 주거 공간과 건축에 대한 지침서 중에 굳이 그리스 주택에 대해서 언급한 이유도 여기에 있다. 그는 중요한 건축 원리를 설명할 때마다 '옛' 그리스 건축의 사례를 반복적으로 제시한다. 이와 같은 기술 방식은 주거 건축뿐 아니라 신전 건축과 극장 건축에 대한 부분에서도 동일하게 나타나는데, 먼저 건축의 구성과 일반 원리를 다루면서 그리스 신전 건축과 주범에 대해서 기술하고, 극장 건축의 필수 요소들에 대해서 설명하면서 그리스 극장의 구조에 대해서 기술했던 것이다. 물론 궁극적으로는 로마 자체의 신전 건축과 극장 건축이 지닌 장점, 독자성, 그리고 실용성과 우수성으로 귀결되지만, 그 기

원이 그리스 신전과 극장에 있다는 것은 비트루비우스에게 중요한 의미를 지니고 있었던 것이다. 주거 건축과 문화 역시 예외는 아니었다.

고전기 아테네인들의 주거 환경을 구체적으로 보여 주는 단서는 1958년에 발견되었다. 당시 아테네 미국 고전학 연구원이 주도한 아탈로스 왕의 스토아 복원 작업을 마무리하고 현장 사무소를 철거하는 과정에서 아고라와 아레오파구스 언덕 사이의 경사면에 있는 주택 블록의 유적을 찾아냈던 것이다.[6] 이 지역은 기원전 7세기경부터 아테네인들의 거주지로 활용되었는데, 발견된 유적들은 5세기경부터 4세기경까지 보수를 거치면서 지속적으로 사용된 건축물들이었다. 소규모 주택들이 경계 벽을 공유하고 있는 형태로 지어졌으며, 각각의 집들은 안마당을 중심으로 여러 개의 방들이 배치되는 형태였다. 각 주택의 면적은 약 10평방미터 정도에 불과했으며, 특히 남쪽 구역에서는 마당과 붙어 있는 방 하나로 구성되어 있어서 마치 1인 가족을 위한 주택처럼 보이는 집들이 다수 발견되었다. 아테네와 같이 무역이 성했던 대도시에는 외국인들이나 시골에 거주하면서 도시 내에 가옥을 소유하지 못한 시민들이 사업차 머무르는 경우가 많았기 때문에 이들을 대상으로 해서 소규모 주거 공간을 세놓는 경우도 많았다고 한다. 이처럼 그리스 주택들은 거주 공간뿐 아니라 상업과 제조업의 공간이 함께 있는 경우가 대부분이었다.[7]

그리스 북부 칼키디케 반도의 고대 도시 올린토스에서 발견된 주택들에서도 이 같은 특성이 그대로 나타난다.[8] 투키디데스에 따르면 기원전 432년 아테네와 마케도니아 사이의 갈등이 심화되는 과정에서 칼키디케인들은 기존의 해안 거

6 당시의 발굴 과정과 성과에 대해서는 Homer A. Thomson, "Activities in the Ancient Agora: 1958", *Hesperia 28*, 1958, pp. 91-108 참조.

7 Janett Morgan, *The Classical Greek House*, Bristol: Phoenix Press, 2010, pp. 20-22 참조.

8 올린토스 시의 유적과 고전기 주택들에 대해서는 David M. Robinson, *Excavations at Olynthus: The Johns Hopkins University Studies in Archaeology*, No. 31, Baltimore and London, 1941과 Nicholas Cahill, *Household and City Organization at Olynthus*, New Haven and London: Yale University Press, 2002 참조.

주지를 포기하고 내륙으로 이주했는데, 올린토스 시는 이 과정에서 건설된 계획 도시였다고 한다.[9] 아테네나 올린토스의 주택들은 소위 '파스타스($\pi\alpha\sigma\tau\acute{\alpha}\varsigma$)'라고 불리는 공간을 중심으로 구성되어 있었다. 파스타스는 비트루비우스의 건축론에서도 언급된 바 있는데, 안마당에 면해서 기둥과 처마로 구성된 개방형 공간으로서, '여성들의 구역'에서 핵심적인 위치에 있었다. 안마당과 파스타스는 집 안에서 가장 밝고 통풍이 잘 되면서도 햇볕과 비를 피할 수 있어서 가사 활동을 수행하는 데 적합했기 때문이다.

일반적인 로마 주택들이 좁은 현관으로부터 아트리움과 응접실을 거쳐서 내부 중정으로 연결되는 수직적인 축을 지닌 반면에, 아테네와 올린토스 등 고전기 그리스 주택들은 중앙 집중적인 구조를 보여 준다. 개방형 안마당을 둘러싸고 작은 방들이 배치되는 형태의 단순한 구조로 이루어져 있었으며 여성들의 구역과 남성들의 구역이 각각 열주랑 안마당 하나씩을 차지하는 복합적인 구조를 보이는 경우는 거의 없었다. 고전기 그리스인들이 남긴 문헌 자료를 보면 아래층에 남성들의 구역, 위층에 여성들의 구역을 배치하는 식으로 외간 남자들로부터 집안의 부녀자들을 격리하는 방식이 더 보편적이었던 것처럼 보인다. 예를 들어 기원전 5세기 후반에 에우필레투스(Euphiletus)라는 남자는 아내의 불륜 상대를 살해한 죄로 재판을 받으면서 배심원들 앞에서 자신의 집에 대해서 다음과 같이 자초지종을 설명했다. "제 집은 2층으로서 위층과 아래층은 크기가 같은데, 위층은 기나이코니티스($\gamma\upsilon\nu\alpha\iota\kappa\omega\nu\bar{\iota}\tau\iota\varsigma$)이고 아래층은 안드론($\dot{\alpha}\nu\delta\rho\acute{\omega}\nu$)입니다. 그렇지만 아내가 출산한 후에는 아이를 씻기기 위해서 매번 계단을 내려가기 힘들었기 때문에 내가 위층에서 지내고 여자들이 아래층에서 지내게 되었습니다."[10]

그리스 사회 안에서 두 개의 안마당이 딸린 큰 규모의 저택들이 나타나기 시작한 것은 빈부의 격차가 벌어지고 직접 민주정의 전통이 퇴색된 후대의 일이었

9 Thucydides, *The Peloponnesian War*, I.58.
10 Lysias, *On the Murder of Eratosthenes*, I.9.

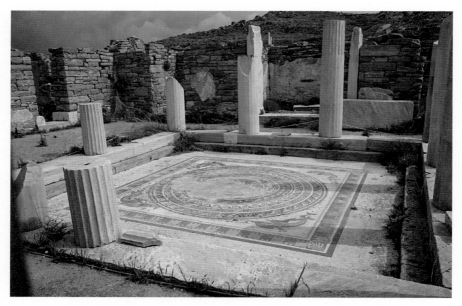

도 4-4 헬레니즘 시대 저택(델로스), 기원전 300-100년경, 중앙 열주랑 안마당의 수조(impluvium)

다. 비트루비우스가 묘사한 것처럼 두 개의 주랑식 정원이 있는 큰 규모의 저택은 마케도니아 왕국의 수도였던 펠라나 고대 헬레니즘 말기에 해상 교역의 중심지로서 번영을 누렸던 델로스 등 헬레니즘 후반부에서나 새롭게 생겨난 현상이었던 것이다. 고전기 그리스 사회에서는 거주자의 사회적 지위와 계급에 따라서 주택의 규모가 크게 차이 날 정도로 사회 계층 사이의 빈부 격차가 두드러지지 않았다. 그리스 북부의 올린토스 시만 놓고 보더라도 격자형으로 구획 지어진 집들은 안마당을 중심으로 안드론과 주부들의 일방이 배치되고, 위층에 침실이 놓이는 등 비슷비슷한 외양을 유지하도록 되어 있었다. 또한 귀족이나 부호들의 저택이라고 해도 외양에서는 다른 일반 주택들과 별로 차이가 나지 않았다. 반면에 소아시아의 에페소스나 델로스 섬, 북부 그리스의 펠라 시 등 헬레니즘 시대에 조성된 거주지들의 주택 구조와 벽화 장식을 보면 고전기 그리스 사회에서는 결코 용납되지 않을 법하게 화려한 생활을 부자들이 누렸던 것을 알 수 있다.

현재 델로스 섬을 방문하는 이들은 돌맹이와 모래, 억센 잡풀들로 뒤덮인 인

적 없는 폐허가 고대 그리스 세계의 정치적, 종교적 구심점이었으며 헬레니즘 시대에는 지중해의 핵심적인 무역항으로서 번성했다는 사실을 상상하기 어렵다. 그러나 이 섬은 암흑기부터 아폴론 숭배의 중심지였으며 아케익기 내내 이오니아 동맹의 본부로서 신성시되었다. 페르시아 군대도 이 섬은 건드리지 않았을 정도였다. 기원전 454년 페리클레스가 델로스 동맹의 보고를 아테네로 옮겨간 후에도 델로스 섬은 종교적 성소로서 보호되었다. "출산과 죽음, 고통"은 이 섬에서 허락되지 않았을 정도로 전 그리스인들에게 이곳은 신성한 공간이었다.[11] 펠로폰네소스 전쟁과 이후의 혼란기 동안 아테네와 스파르타가 이 섬의 지배권을 두고 싸웠던 배경에는 이러한 상징적 의미가 자리 잡고 있었다. 아테네 동맹이 막을 내린 기원전 314년부터 기원전 1세기 초반까지가 델로스 섬의 경제적 황금기였다. 헬레니즘 왕국의 통치자들은 앞다투어 이 섬에 성소와 보고를 건립했으며 외국 상인들이 다수 정착해서 도시를 발전시켰던 것이다. 특히 기원전 146년 코린토스가 로마에게 정복당한 후 다수의 코린토스 상인들이 이주하면서 이 섬은 종교적 기능보다는 경제적 기능이 더 부각되었다. 하루에 약 만 명의 노예가 판매되는 국제 무역의 중심지로 성장했던 것이다. 그러나 기원전 1세기 초 헬레니즘 왕국들의 몰락과 함께 지중해 연안에 해적들이 들끓게 되고, 로마가 주요 무역항로를 변경하면서 델로스 섬은 급격하게 쇠퇴했으며, 서기 2세기에 이르게 되면 완전히 버려진 도시가 되었다.

현재 남아 있는 주택 유적은 대개 기원전 3세기 초에서 기원전 1세기 초에 이르는 헬레니즘 시대의 건축물들이다. 아테네를 비롯한 그리스 본토인들로부터 시리아와 페니키아에 이르기까지 다양한 지역 출신의 거주민들이 섞여 있었지만 가장 큰 비중을 차지하는 집단은 로마인들이었다. 출신 지역에 상관없이 이들의 주택들 대부분은 파스타스나 열주랑 안마당을 둘러싸고 방들이 배치되

11 19세기 말에 프랑스 건축가 네노(Henri Paul Nénot, 1853-1934)는 델로스 섬을 답사해서 성소와 아폴론 신전, 기타 주택 유적들에 대한 상세한 스케치를 남겼다. 이들은 현재 파리 에콜 데 보자르에 소장되어 있다.

는 전형적인 그리스 구조를 따르지만, 길에 면한 출입구로부터 안마당까지의 현관부를 모자이크와 열주랑으로 화려하게 장식하는 풍습은 아테네나 올린토스의 고전기 주택에서 찾아보기 어려운 새로운 변화였다(도 4-4). 이러한 경향은 보다 후대의 로마 저택들에서 더욱 강화된 형태로 나타나게 되었던 것이다. 특히 폼페이와 헤르쿨라네움의 도시들에서 발견된 전원주택들과 대규모 도시 저택들은 많은 면에서 이들 헬레니즘 도시들의 주거 건축으로부터 영향받은 것으로 보인다.

당시 그리스와 로마 문화 사이의 관계에 대해서 로마인들 모두가 다 비트루비우스의 관점을 공유했던 것은 아니었다. 로마 공화정 후기의 정치가 카토(Cato the Elder, 기원전 234-149)는 반그리스적 정서의 대표적인 인물로 알려져 있다. 플루타르코스의 전기에 따르면 카토는 당시 로마인들의 전통적인 미덕인 절제와 실용성에 사치스럽고 유약한 헬라스 문화가 침투해 들어오는 현상을 지속적으로 경계했다고 하는데, 이러한 태도를 가졌던 이들은 비단 카토만이 아니었을 것이다.[12] 이들에게 헬라스인들이란 소아시아 지역에 전제 왕국들을 세운 알렉산드로스의 계승자들과 그리스 본토에서 쇠락해 가던 유서 깊은 도시 국가들의 말 많은 시민들이었으며 철학, 예술, 연극, 오락거리와 사치품에서는 배울 것들이 많지만 군사와 정치 분야에서는 자신들에게 패배한 존재였다. 공화정 말기로부터 제정 초기에 이르는 기간 동안의 로마 벽화 양식에서 나타난 변화는 헬라스 문화에 대한 로마 귀족 계층의 이러한 양가적인 관심과 취향을 반영하고 있다.

로마 저택의 건축 구조와 장식물들은 거주자의 사회적 지위와 역할에 대한 일종의 조형적 선전물로서, 저택을 드나드는 다양한 계층의 방문객들에게 미치는 심리적 효과를 전제로 한 시각 장치였다. 저택에 들어서는 이들은 실내 벽화와 건축 구조를 통해서 조성된 이미지에 의해서 지배되게 마련이다. 이처럼 공적인 공간과 사적인 공간의 경계선 상에 위치해 있었던 로마 저택에서 그리스

12 Plutarch, *Marcus Cato*, 23 등 참조.

문화의 노출은 섬세하게 조절되었다. 비트루비우스는 『건축론』에서 로마 건축가들이 개인 주거 건축물에서 유의해야 할 원칙을 밝히고 있는데, 먼저 집안 식구들을 위한 사적인 구역과, 외부 방문객들과 공유하는 구역을 성격과 기능에 맞추어 구별해야 한다는 점을 지적했다. 그에 따르면 사적인 구역은 쿠비쿨룸(cubiculum, 침실)과 트리클리니움(triclinium, 식당), 목욕실(balineum) 등으로서 초대받지 않은 사람들은 출입할 수 없는 곳이며, 이에 반해서 외부인들과 공유되는 구역은 초대받지 않더라도 누구나 출입할 수 있는 전실(vestibulum), 카바에디움(cavaedium), 페리스틸리움(열주랑 안마당, peristylium) 등이다. 특히 일반인들은 전실이나 타블리눔(tablinum, 응접실), 아트리움(atrium, 지붕이 열린 중앙 공간) 등을 장대한 규모로 만들 필요가 없다고 한 비트루비우스의 언급에 주목할 필요가 있다. 일반적인 재산과 지위를 지닌 평범한 사람들은 보통 일을 보기 위해서 다른 사람들을 찾아가지, 다른 사람들이 이들의 집으로 찾아오지는 않기 때문이라고 한 그의 기술에서 알 수 있는 바와 같이 로마 귀족의 저택에서 전실과 타블리눔, 아트리움은 상류 계층 가문의 가장이 자신의 후원과 지지를 필요로 하는 방문객들을 접견하는 장소였다.

현재까지 비교적 온전한 형태로 남아 있는 폼페이와 헤르쿨라네움, 오플론티스, 보스코레알레 등의 장원 저택(villa)들을 살펴보면 비트루비우스가 언급한 전실-아트리움-타블리눔으로 연결되는 공적인 구역과 침실-식당-연회실-목욕실 등 사적인 구역 사이에서 페리스틸리움이 중간 지대 역할을 하고 있음을 알 수 있다. 무엇보다도 아트리움이나 페리스틸리움은 하늘을 향해 열려 있어서 공기와 햇볕을 유입시키기 때문에 로마인들의 일상생활에서 중요한 비중을 차지할 수밖에 없었으며, 주거 공간의 구조가 이 구역들을 중심으로 해서 발전해 나갔던 것은 당연한 결과이다.

로마 저택의 트리클리니움과 그리스 저택의 안드론을 비교하면 로마 주거 문화에 미친 그리스의 영향이 분명하게 드러난다. 트리클리니움이나 안드론은 집안의 남자 주인이 손님들과 연회를 벌이는 식당으로서 벽면을 따라서 긴 장의

자가 놓이고 사람들은 그 위에 몸을 기댄 채 만찬을 즐기게 마련이었다. 그러나 집안의 위치 및 방문객에 대한 개방성에서 두 공간은 차이를 보여 준다. 로마 주택의 트리클리니움은 위에서 살펴본 바와 같이 출입구로부터 먼 집안 깊숙이 배치되어 있어서 사회적 지위나 주인과의 친분에 따라서 방문객의 접근이 통제되는데 반해서 그리스 주택의 안드론은 보다 개방적인 성격을 지니고 있었다. 그리스 주택에서 안드론은 아고라와 같은 공공 건물의 연회실과 유사한 공간으로서 안마당의 북쪽, 즉 가장 쾌적한 구역에 배치되게 마련이었으며 나머지 방들이 안마당의 다른 면들을 둘러싸는 구조가 일반적이었다. 주택의 규모에 따라서 안드론의 크기도 다양하게 꾸며지게 마련인데 작은 규모의 집에는 보통 3개의 장의자가 입구를 제외한 나머지 벽면에 놓이는 트리클리니움이 일반적이었지만 마케도니아 왕국의 수도인 펠라에서는 안마당을 둘러싸고 19개의 장의자가 놓인 대연회실을 포함해서 여러 개의 안드론이 배치된 대저택들이 발굴되기도 했다. 펠라의 아고라 남쪽 거주 구역에 위치한 〈헬레나의 유괴 모자이크의 저택〉, 〈디오니소스의 저택〉, 〈채색 스투코의 저택〉 등이 이러한 예에 속한다. 이 저택들의 건축 연대는 기원전 4세기 말로 추정되고 있다.[13]

비트루비우스가 서술한 바와 같이 그리스 건축의 전통은 공화정 말기 로마 귀족 사회에 많은 영향을 미쳤다. 그리스 문화의 영향은 로마 문화 전반에 걸쳐서 발견되고 있지만 특히 그중에서도 로마 저택의 건축적 구조와 장식은 당시 귀족들에게 도입된 그리스 문화가 로마 사회의 전통과 뒤섞이면서 새로운 전환을 맞게 되었다. 비트루비우스가 주거 건축에서 강조했던 대칭적인 구조는 입구로부터 직접적으로 연결되는 아트리움을 중심축으로 한다. 또한 나머지 구역들의 면적이나 높이에서 아트리움을 기준으로 한 것을 보더라도 이 방이 로마 사회의 전통적인 주거 문화에서 핵심적인 요소였음을 알 수 있다. 기원전 3세기 말

13 펠라의 도시 구조와 건축에 대해서는 Maria Siganidou & Maria Lilimpaki-Akamati, *Pella: Capital of Macedonians*, Athens, 1997; Maria Lilimpaki-Akamati & Ioannis M. Akamatis, *Pella and its Environs*, Athens, 2004 참조.

까지 이탈리아 본토에서 발견되는 아트리움 주택들은 공화정 시대 로마인들의 주거 환경에서 아트리움이 차지하는 비중을 보여 준다. 그러나 공화정 말기로 가면서 아트리움의 기능에 변화가 오게 되는데, 저택의 구조가 확장되고 페리스틸리움이 도입되면서 아트리움의 중요성이 축소되고 대신에 집안의 다음 구역으로 들어가기 위한 관문으로서 방문객을 계급과 친분에 의해서 일차적으로 걸러 내는 역할을 수행하게 되었다.

일반적인 로마 저택에서 주 출입구로부터 일직선을 이루는 아트리움과 타블리눔, 그리고 그 뒤의 주랑식 안마당은 비트루비우스가 '외부 방문객들이 초대 없이 드나들 수 있는 공간'이라고 묘사한 부분에 해당되는 것이다. 폼페이의 〈파우누스의 저택〉은 이러한 구조의 전형에 속한다. 폼페이 구역 VI의 남쪽 블록에 위치한 이 대저택에서 아트리움 쪽을 향해서 열려진 타블리눔은 방문객에게 일종의 극장 배경과 같은 시각적 효과를 내고 있다. 좁은 출입구를 거쳐서 아트리움에 들어선 외부인은 마주한 타블리눔 뒷벽의 넓은 창문 너머로 페리스틸리움을 보게 되며, 그 광경은 유명한 〈알렉산드로스 모자이크〉가 장식된 엑세드라를 통해서 두 번째 페리스틸리움으로 연결되기 때문에 장중한 인상이 더욱 배가되는 것이다. 이 사례보다 후대에 지어지거나 개축된 저택들 중에는 〈베티우스 가의 저택〉과 같이 타블리눔이 생략되어 아트리움이 페리스틸리움으로 직접 통하는 경우도 있으나 로마 저택들 대부분에서는 방문객들의 시선이 수직축을 따라서 구획된 방들을 거침으로써 장중한 분위기가 더욱 강조된다. 방문객들이 실제로 페리스틸리움으로 들어가기 위해서 타블리눔을 통과하는 대신 그 옆쪽으로 난 출입구를 통해서 돌아서 가야 한다는 사실은 타블리눔이 외부 사람들을 맞이하는 장소이자 저택 내의 보다 사적인 공간으로부터 차단시키는 역할을 한다는 것을 알려 준다.

폼페이와 헤르쿨라네움의 도시들은 공화정 말기에서 제정 초기에 이르는 기간 동안 일어난 로마 주택 구조의 단계적 변화를 보여 준다. 일례로 폼페이의 〈외과의사의 저택〉과 같이 기원전 2세기경에 지어진 집들은 전통적인 아트리

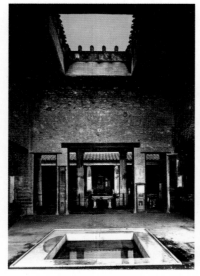

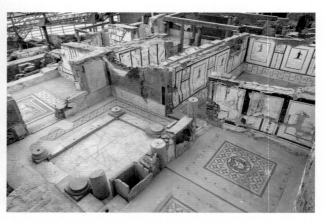

도 4-5 〈베티우스 가의 저택〉(폼페이)　　　　도 4-6 〈테라스 주택〉(에페소스) 페리스틸리움, 1세기경
아트리움 전경, 1세기 중반

움 주택 구조를 보여 주는 반면에 〈파우누스의 저택〉과 같은 보다 후대의 저택에서는 페리스틸리움과 엑세드라 등이 도입되어 저택 안쪽의 개방된 공간이 강조된다. 이는 공화정 말기 로마 귀족의 주거 환경에 헬레니즘 문화가 급속하게 유입되었음을 보여 주는 한 증거로서 조각 작품과 분수 등으로 호화롭게 장식된 페리스틸리움을 중심으로 한 여가 문화가 귀족 사회에서 보편화되었음을 말해 준다. 특히 초기 제정 시대에 보수된 〈베티우스 가의 저택〉은 타블리눔이 생략되어 방문객들이 출입구로부터 아트리움을 거쳐서 페리스틸리움으로 곧바로 통하도록 함으로써 아트리움의 비중이 상대적으로 축소된 사례이다.

　〈베티우스 가의 저택〉은 로마의 전통적인 아트리움 주택보다는 페리스틸리움을 둘러싸고 방들이 배치되는 헬레니즘 주택의 전형에 더 가깝다고 할 수 있다. 이러한 헬레니즘 주택의 대표적인 예들 가운데 하나가 에페소스의 유적들에서 발견된 테라스 저택들이다.[14] 이 저택들은 제정 초기인 서기 1세기에 지어졌

14　S. Erdemgil et al., *The Terrace Houses in Ephesus*, Istanbul, 1986, pp. 15-31.

지만 도시 자체는 기원전 4세기 말 알렉산드로스의 부하 장수였던 리시마코스(Lysimachus, 기원전 355-281년경)에 의해 건설된 당시의 시가 구조를 이후까지 유지했으며, 도시 주택들 역시 헬레니즘 시대의 구조를 토대로 해서 확장되었기 때문에 기본적인 틀은 크게 변화하지 않았다. 이들 역시 중앙에 열주랑으로 처마를 받친 안마당을 배치하고 주변으로 방들을 에워싸는 헬레니즘 주택의 구조를 따르고 있다. 대부분 2층짜리 고급 주택들로서 아래층의 연회실과 작업실들은 중정을 향해서 개방되어 있고 이층에는 침실을 두었다.

2) 옛 취향과 새로운 취향

비트루비우스는 『건축론』 제7권에서 실내 장식에 대해서 논하면서 '옛 사람들', 다시 말해서 고전기 그리스인들로부터 자신들의 선조인 공화정 시대 로마인들의 장식 취향과 자신의 시대, 즉 제정 초기 로마인들의 장식 취향을 다음과 같이 서술했다.

옛 사람들은 봄, 가을, 여름철에 사용하는 방들과 아트리움들, 페리스타일 등의 공간에 특정한 종류의 그림 장식들을 사용했다. 이 그림들의 주제는 사람들, 집들, 배들과 같이 현실적으로 존재하거나 존재할 법한 것들로서 사실적으로 묘사되었다. 옛 사람들은 처음에는 주택의 벽면을 석고로 다듬어서 마무리하는 데서 한걸음 더 나아가서 다양한 위치에 다양한 대리석판 장식이 삽입된 것처럼 모방했다. 그다음에는 이러한 기법을 처마 돌림띠와 패널 프레임 부분 등으로 확대했으며, 후에는 건축물과 기둥, 지붕 등을 묘사하는 단계로 나아갔다. 엑세드라와 같이 넓은 공간에서는 비극, 희극, 사티로스 풍자극의 무대 배경화로 벽을 장식했으며, 회랑은 다양한 풍경화들을 그려 넣었다. 이처럼 묘사된 장면들은 항구와 해안, 강, 분수, 거리, 산과 들, 목동과 소떼들, 신들과 인간들, 그리고 트로이 전쟁이나 율리시즈의 여정과 같은 이야기들, 그리고 실제 역사에 기반을 둔 다양한 사건들이었다.

그러나 우리 시대 사람들은 옛 사람인들이 사용했던 고상한 취향을 저버리고 있다. 지금의 건물들은 자연에서 발견되는 사물들에 기반을 두지 않고 대신 괴물과 같은 사물들을 소재로 삼는다. 기둥 대신에 갈대가 묘사되고, 건축물의 페디먼트는 식물의 줄기와 잎사귀, 넝쿨들로 이루어져 있다. 건물을 지탱하는 촛대에서는 인간이나 괴수의 얼굴과 같은 기괴한 형태들이 자라 나온다.

이러한 형상들은 자연에서는 존재한 적도 없고, 존재할 수도 없는 것들이다. 현재 무분별하고 광범위하게 퍼져 있는 이 새로운 유행은 예술적 가치가 거의 없다. 어떻게 갈대가 지붕을 지탱할 수 있으며, 촛대가 집을 받칠 수 있겠는가? 또한 넝쿨 위에 사람이 걸터앉을 수 있으며, 사람과 꽃이 식물 줄기에서 동시에 솟아날 수 있는가? 그럼에도 불구하고 대중들은 이처럼 터무니없는 것들을 반대하기는커녕 쌍수를 들어 환영하고 있다. 무분별한 다수의 사람들은 합리성과 적절성은 전혀 고려하지 않고 있다. 모름지기 사실에 기반을 둔 것들만이 허락되어야 한다. 아무리 놀라운 기술로 제작되었다고 해도 이처럼 부적절한 소재의 그림 장식들은 즉시 버려져야만 할 것이다.[15]

비트루비우스가 서술한 '부적절한' 동시대 취향과 '고상한' 옛 취향을 동시에 관찰할 수 있는 사례 중 하나가 바로 로마 초대 황제 아우구스투스의 저택이다. 이 저택은 흔히 알려진 〈황제의 저택(Domus Augustana)〉과는 다른 건축물이다. 후자는 도미티아누스 황제에 의해서 건립된 궁전으로서 서기 1세기 말부터 3세기 말까지 로마 황제들의 거주지로 사용되었다. 19세기 말에 출간된 포브스(S. Russell Forbes)의 『로마 산책: 로마와 캄파니아 지역의 박물관, 미술관, 빌라, 교회, 고대 유적에 대한 고고학적, 역사적 안내(*Rambles in Rome: An Archaeological and Historical Guide to the Museums, Galleries, Villas, Churches, and Antiquities of Rome and the Campagna*)』(London, 1887)에

15 Vitruvius, *De Architectura*, VII.5.1-4.

실린 〈팔라티누스 언덕과 카이사르 궁전〉 도판을 보면 아폴론 신전과 스타디움 사이에 이 웅장한 궁전이 자리 잡고 있는 것을 볼 수 있다. 반면에 〈아우구스투스의 저택〉은 1960년대에 와서야 발굴된 건축물로서 해당 안내서에는 아직 등장하지 않는다.[16]

이 건축물이 중요한 이유는 공화정 말기에서 제정 초기로 진입하는 시기에 로마 사회의 취향이 어떻게 변화했는지 보여 주는 사례이기 때문이다. 이 건물이 위치한 팔라티누스 언덕의 해당 지역은 바로 이 시기에 상류 계층을 위한 고급 주택지로부터 황실의 구심점으로 점차 성격이 전환되었다. 아우구스투스가 저택을 구입한 것은 기원전 36년경으로, 내전에서 폼페이우스를 물리치기는 했지만 여전히 안토니우스와 주도권 경쟁을 벌이고 있을 무렵이었다. 그는 악티움 해전에서 승리한 후에 주택을 확장했는데, 특히 인근에 위치한 아폴론 신전으로 접근성이 강화되도록 구조를 개조했다. 그는 서기 14년경까지 이 이층짜리 저택에서 생활했다.

〈아우구스투스의 저택〉에 적용된 실내 장식은 전반적으로 비트루비우스가 칭찬해 마지않았던 '고대인들의' 취향을 따르고 있다. 침실을 비롯한 일부 구역에서 '부적절한 취향'이 나타나기도 하지만 나머지 대부분의 구역에서는 건축적인 소재를 활용한 벽화들이 주를 이루고 있기 때문이다. 가장 잘 알려진 사례는 소위 페리스틸리움을 향해 개방된 방들이다. 이 방들은 로마 저택들에서 공적인 성격이 강한 공간들이었다. 아우구스투스의 저택뿐 아니라 일반적인 로마 귀족 저택에서 주인과 방문객들의 만남이 아트리움과 페리스틸리움 등 개방된 공간을 중심으로 해서 이루어지기 때문이다. 즉 저택 안에서도 공적인 성격이 강한 1층의 손님맞이 구역, 예를 들어서 열주랑 안마당에 면한 큰 응접실에는 장중한 건축물을 소재로 삼은 벽화 장식을 적용하고, 2층 침실과 같이 사적인 성격이 강

16 아우구스투스의 저택 구조와 내부 장식에 대해서는 Gianfilippo Carettoni, *Das Haus des Augustus auf dem Palatin*, Mainz and Rhein, 1983 참조.

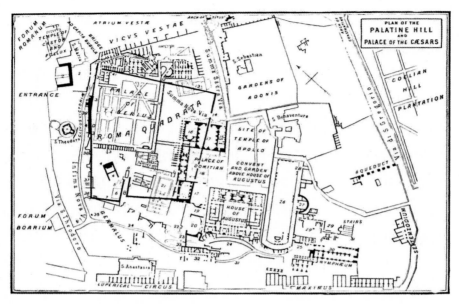

도 4-7 19세기 로마 안내서의 팔라티누스 언덕과 카이사르 궁전 평면도(S. Russell Forbes, 1887)

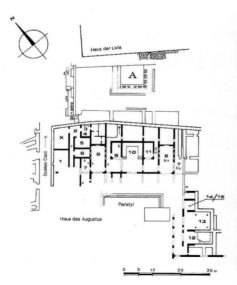

도 4-8 〈아우구스투스의 저택〉(로마) 평면도(G. Carettoni, 1983, plan 2)

도 4-9 〈아우구스투스의 저택〉(로마), 가면의 방(G. Carettoni, 1983, pl.F)

한 구역은 동시대의 새로운 유행을 따라서 비현실적이고 환상적인 벽화 장식을 적용했던 것이다.

그러나 아우구스투스 시대의 로마 저택에서는 고상한 옛 취향과 경박한 새 취향 사이의 구분뿐 아니라 그리스 문화와 로마 문화 사이의 구분 또한 엿볼 수 있다. 고전기 그리스 시대와 구분되는 헬레니즘 시대의 향락적인 문화와 이미지는 아우구스투스의 저택 안에서도 폐쇄적이고 깊숙한 공간에서 더욱 분명하게 등장하는 경향이 있기 때문이다. 특히 동시대 로마의 주택들 중에서도 팔라티누스 언덕의 주거 지구와 같이 제국의 통치 집단이 공식적으로 교류하는 수도권보다 폼페이와 헤르쿨라네움 같은 휴양지에서 헬레니즘 문화는 더욱 자유롭게 모습을 드러냈다. 이 문제는 다음 절에서 좀 더 구체적으로 다루어질 것이다.

비트루비우스가 "옛 사람들은 처음에는 주택의 벽면을 석고로 다듬어서 마무리하는 데서 한걸음 더 나아가서 다양한 위치에 다양한 대리석판 장식이 삽입된 것처럼 모방했다. 그다음에는 이러한 기법을 처마 돌림띠와 패널 프레임 부분 등으로 확대했다."고 묘사했던 실내 장식 경향과 "자연에서 발견되는 사물들에 기반을 두지 않고 대신 괴물과 같은 사물들을 소재로 삼는다."고 불평했던 동시대 장식 경향은 현대 독일의 고고학자 마우가 각각 폼페이 제1기 양식과 제3기 양식이라고 명명했던 벽화 유형들이다. 그는 서기 79년 베수비우스 화산으로 인해서 파괴될 때까지 폼페이에 남아 있던 로마 시대 벽화를 4가지로 분류했는데, 제1기 양식과 제2기 양식은 공화정 시대에, 그리고 제3기와 제4기 양식은 제정 시대에 유행했다. 제1기 양식은 로마 사회에서 기원전 2세기까지 가장 보편적인 것으로서, 비트루비우스가 묘사한 내용처럼 채색 대리석을 석회로 모방하는 식이었다. 색깔 있는 수입 대리석은 비용이 엄청나기 때문에 채색된 회반죽 판으로 이를 본떴던 것이다. 제2기 양식은 기원전 80년을 전후해서 등장했는데, 사실적인 방식으로 건축물과 부속 구조물들을 묘사한 것으로서 폼페이보다는 수도 로마, 그중에서도 상류층 인사들이 거주하던 팔라티누스 언덕의 주택 지구에서 먼저 유행했다. 아우구스투스 시대에 시작된 제3기 양식은 제2기 양식과

달리 3차원적인 효과 대신에 단색의 평면 바탕 위에 갖가지 장식적이고 환상적인 형태들을 섬세하게 그려 넣는 것이다. 제4기 양식은 소위 '절충식' 혹은 '혼합식'이라고 부르는 것으로서 서기 60년경에 주로 활용되었다.

마우가 언급한 제1기 양식은 로마 건축만의 현상이 아니라 적어도 기원전 4세기부터 그리스 주택에서 사용되기 시작한 실내 벽면 장식에 기원을 두고 있다. 현재 남아 있는 그리스 주택 유적들을 보면 고전기 말부터 햇볕에 말린 벽돌이나 잡석으로 쌓아 올린 주택 벽면을 치장 벽토로 발라서 정리하고 이를 다양한 색깔로 칠하는 방식이 보편화되었던 것을 알 수 있다. 현재까지 가장 초기 사례들 중에서 잘 보존된 예가 펠라의 〈채색 스투코의 저택〉 내부 장식이다. 이 벽화 장식은 상층이 외부를 향해서 열린 구조인 것처럼 구성되어 있다는 점에서 흥미를 끈다. 벽면의 아래쪽 1/2은 흰 벽에 붉은색과 노란색 대리석 장식을 댄 것처럼 회벽으로 꾸며져 있고, 위쪽 1/2에는 도리스식 주범의 사각 기둥들로 받쳐진 테라스가 있는 것처럼 회벽 장식이 되어 있다. 특히 붉은색 칸막이 벽 위쪽으로 하늘이 보이는 것처럼 옅은 푸른색으로 칠해져 있는데, 이러한 환영 효과는 로마 〈아우구스투스의 저택〉 1층과 2층을 연결하는 경사로 옆벽에서도 발견되는 것이다.

이러한 장식은 각석으로 쌓아 올린 공공 석조 건축물의 장중한 외형을 사적인 주거 건축물에서 모방하려는 의도로 짐작된다. 이와 유사한 관례를 우리는 이미 헬레니즘 초기 마케도니아 사회의 장례 조형물에서 목격한 바 있다. 필리포스 2세의 무덤을 비롯해서 소위 마케도니아형 무덤들의 전면을 고전기 신전 건축의 파사드처럼 꾸몄던 것이다. 그 가운데 가장 유명한 사례가 소위 〈재판관의 무덤〉이라고 불리는 기원전 4세기 무덤이다. 2층 건물처럼 부조로 장식된 이 무덤 파사드의 1층 장식은 노골적으로 아테네 파르테논 신전의 외형을 본뜨고 있다. 도리스식 주범의 반기둥 4개와 모서리 편개주 2개가 떠받치고 있는 엔타블레처 위에는 라피테스인들과 켄타우로스족 사이의 전투 장면이 '마치 부조처럼' 그려진 도리스식 메토프와 트리글리프가 배치되고, 그 위로 그리스인들과

도 4-10 〈채색 스투코의 저택〉(펠라) 벽화, 기원전 3세기 말, 펠라 고고학 박물관

도 4-11 〈재판관의 무덤〉(레프카디아), 기원전 300년경

동방 이민족들 사이의 전투를 묘사한 이오니아식 프리즈가 역시 부조처럼 벽화로 그려져 있다. 이러한 구성은 유명한 파르테논 메토프와 안쪽 신전 본체를 에워싸고 있는 프리즈 부조를 연상시키는 것으로서, 앞서 〈펠라 히드리아〉의 사례를 통해서 본 것과 같이 고전기 아테네 문화를 모델로 삼았던 헬레니즘기 마케도니아인들의 취향을 반영한 것이었다. 〈재판관의 무덤〉은 사실 파르테논보다 더 화려한 효과를 연출하려는 야심이 반영된 결과였는데, 엔타블레처 위에 다시 이오니아식 열주와 대리석 문들로 이루어진 상층부를 쌓아 올렸기 때문이다. 푸른색 바탕의 페디먼트 장식은 이 상층부 위에 배치되어 있다.

마케도니아형 무덤 조형물의 파사드 장식이 고전기 아테네 신전 건축을 노골적으로 본떴다면 헬레니즘 시대 부유한 시민들의 개인 주택들은 스토아나 불레우테리온과 같은 행정 건축물이나 극장의 장식을 모방해서 화려하게 장식하는 경향이 있었다. 인물 군상이 조각된 부조 프리즈 등 석조 건축물의 축조 방식에 따른 벽면 구조를 그대로 재현한 사례는 델로스 섬의 주택들에서도 발견된다. 기원전 2세기경에 지어진 것으로 추정되는 〈배우들의 저택〉에서는 연회실 벽면의 그림 장식 일부가 발견되었는데, 색깔 있는 대리석판 장식처럼 꾸민 회반죽 판들과 더불어서 배우들이 연극을 펼치고 있는 장면들을 길게 묘사한 프리즈,

그리고 명암을 넣어서 3차원적인 입체감을 살린 띠 장식 등이 층층이 배치되어 있다. 현재 델로스 고고학 박물관에 소장된 〈배우들의 저택〉 연회실 벽면 장식은 이처럼 헬레니즘 시대 그리스 지역의 사적인 건축물들에서 고전기 공공 건축 양식을 본뜬 벽화가 널리 유행했음을 보여 주고 있다.

마우를 비롯한 현대 학자들은 폼페이 제1기 양식과 제2기 양식의 가장 큰 차이점으로 선원근법에 의한 환영적 공간감을 지적해 왔다. 그러나 앞에서 살펴본 바와 같이 동시대 비트루비우스의 관점은 이들 현대 미술사학자들과 근본적으로 달랐다. 그에게 있어서 제1기 양식과 제2기 양식은 실제로 존재하거나 존재할 수 있는 현실의 대상을 재현한다는 점에서 동일한 맥락에 있었다. 그리고 바로 이러한 합리성과 적절성이 아우구스투스 시대 이전까지의 '옛 사람들', 즉 고대 그리스인들과 공화정 시대 로마인들의 고상한 취향을 받쳐 주는 토대였다.

위에서 언급한 펠라의 〈채색 스투코의 저택〉 벽화는 비트루비우스의 이러한 관점을 뒷받침하는 사례이다. 언뜻 보기에는 제1기 양식과 유사하게 보이지만 실제로는 하늘을 향해 열려 있는 이층의 주랑을 재현한 이 3미터 높이의 벽화

도 4-12 〈배우들의 저택〉(델로스) 프리즈 벽화(부분), 기원전 2세기 말, 델로스 고고학 박물관

는 제2기 양식의 환영 효과에 더 가깝기 때문이다. 기원전 3세기 말경으로 추정되는 이 저택의 벽화는 안마당으로 연결되는 엑세드라의 벽면에 배치됨으로써 벽화에 재현된 가상의 외부 공간과 실제 외부 공간이 서로 연결되도록 하고 있다. 월터-카리디(E. Walter-Karydi)는 이 벽화가 동시대의 유명한 공공 건축물을 모방함으로써 사적인 주거 공간에 장엄한 분위기를 불러일으키려는 의도를 보여 준다고 해석한 바 있다.[17] 즉 신전이나 공회당과 같은 공공 건축물을 사적인 건축물들에 재현함으로써 자신들의 사회적인 지위를 강조하고자 했다는 것이다. 그가 지적한 것처럼 주랑식 안마당, 모자이크 바닥 장식, 천장 장식, 벽면의 다색 치장 벽토 장식 등이 그리스의 주택들에 도입되기 시작한 시기는 아테네 사회에서 직접 민주정의 전통이 약화되기 시작한 기원전 5세기 말경부터였다. 마케도니아와 헬레니즘 왕국들에서 집중적으로 발견되고 있는 화려한 페리스틸리움 저택들이 예시하는 바와 같이 그리스 주택에서 장식적 요소의 발전은 고전기 말기와 헬레니즘 초기 그리스 사회에 싹트기 시작한 귀족 계급의 과시 욕구와 결부되어 진행되었으며 로마 저택의 제2기 양식 벽화 역시 이러한 전개 과정의 연장선 상에 위치하는 것으로 여겨진다.

비트루비우스가 프레스코 벽화의 전개 과정에 대해서 기술한 부분을 살펴보면 이 고대 로마 건축가가 벽화의 환영 효과보다는 소재가 지닌 상징적 의미를 더 중요시했음을 알 수 있다. 주택 내부의 여러 방들과 공간들의 크기와 용도 등에 따라서 옛 사람들이 그림 장식의 소재를 주의 깊게 선택했다는 설명의 배경에는 재현된 장면들이 동시대 로마인들에게 어떠한 의미로 받아들여졌을지에 대한 암시가 깔려 있다. 아트리움, 페리스틸리움, 그리고 봄, 여름, 가을용 연회실 등에는 공공 건축물과 같은 소재가 주로 등장하고, 엑세드라처럼 한쪽 면이 열려 있는 개방된 공간에는 연극의 무대 배경화를 재현하며, 긴 회랑에는 서사

17 Elena Karydi, *The Greek House: The Rise of Noble Houses in Late Classical Times*, Athens, 1998, pp. 47-50.

적인 내용을 담고 있는 풍경화와 신화화들이 묘사되었다는 것이다.[18]

군이 비트루비우스의 서술을 언급하지 않더라도 폼페이와 인근 도시의 주택들에서 발견된 제2기 양식 벽화들을 보면 공화정 말기에 로마 귀족 문화에서 연극이 얼마나 중요한 부분을 차지하고 있었는지 알 수 있다. 위의 두 도판 사례들은 기원전 1세기경에 제작된 많은 사례들 가운데 일부에 지나지 않는다. 그렇다면 이러한 연극의 소재들과 헬레니즘 문화가 과연 어떻게 연결되는지 확인해 볼 필요가 있다. 공화정 시대 로마에서 인기를 끌었던 연극은 고전기 그리스 사회에서 중요시되었던 비극이 아니라 이탈리아 토착적인 전통과 결합한 둔 광대극이었다. 물론 아케익 시대부터 그리스의 식민 도시들이 자리를 잡았던 남부 이탈리아와 시칠리아 등 소위 '마그나 그라에키아(Magna Graecia, 대그리스)' 지역을 중심으로는 그리스의 비극과 희극들 또한 인기를 끌었다. 로마 공화정 말기에 그리스 정복을 계기로 해서 로마 극작가들이 헬레니즘 시대 희극들을 나름대로 번안해서 새로운 형태의 드라마를 배출했으며, 기원전 1세기경에는 많은 극장들이 로마에 세워졌다고 한다. 비트루비우스는 건축론 제5권에서 그리스 극장 건축의 선례를 소개하면서 극장 건축에서 유의해야 할 점들을 동료 건축가들에게 주지시켰다. 그는 주택 건축과 마찬가지로 극장 건축에서도 옛 그리스의 사례와 동시대 로마의 사례에 대한 비교로부터 출발했는데, 특히 당시에 로마 전역에서 극장들이 우후죽순처럼 세워지고는 있지만 음향 효과 등 핵심적인 요소들을 제대로 고려하지 않는다고 한탄했던 것이다. 또한 대부분의 로마 극장들이 목조 건축물이라서 그리스의 석조 극장들과는 다른 음향 장치와 연출 방식이 필요하다고 경고했다.[19]

비트루비우스가 논문을 집필한 시기는 기원전 14년 아우구스투스의 황제 등극 직전으로, 당시 로마 시내에 있었던 유일한 석조 극장은 대 폼페이우스

18 Vitruvius, *De Architectura*, VII.5.2.
19 Vitruvius, *De Architectura*, V.5-7.

(Cnaeus Pompeius Magnus, 기원전 106-48)가 세운 극장이었다. 이전까지 로마 시내에 영구적인 극장 건물을 세우는 것을 금지했기 때문에 극장들은 모두 목조로 지어졌던 것이다. 폼페이우스가 이 극장을 지을 때도 비너스 신전을 관객석 꼭대기에 세워서 마치 극장 전체가 신전으로 향하는 계단처럼 보이게 만들었던 이유도 이러한 관례를 존중하기 위해서였다.[20] 기원전 19년에는 아우구스투스가 자신의 조카 마르켈루스(Marcus Claudius Marcellus, 기원전 42-23)의 때 이른 죽음을 기리기 위해 사재를 들여서 로마에 석조 극장을 건립하기도 했다. 이처럼 비트루비우스가 건축론을 집필할 당시는 로마 사회에서 극장 문화와 건축 환경이 급격한 변화를 맞이할 무렵이었다.

그리스 연극, 그중에서도 비극의 무대 배경화가 로마 공화정 말기 귀족들의 저택에서 실내 장식의 소재로 자주 등장한다는 사실은 당시 로마 상류층 인사들에게 그리스 문화가 교양의 대명사와 같이 받아들여졌음을 알려 준다. 연극의 무대 배경화뿐 아니라 연극 장르 자체도 로마인들 사이에서 중요한 여흥거리가 되었다. 그러나 그리스 연극과 로마 연극은 관객들과의 관계나 생활에서의 의미가 상당히 달랐다. 초기 그리스 연극 공연의 관객들은 구경꾼이라기보다는 참여자였다. 연극의 기원이 되는 디오니소스 제전은 예배 의식이라기보다는 축제와 몰아지경으로의 여정이었으며, 열광적인 신도들은 자신들을 사티로스와 마이나드로 여기면서 희생제와 경연 대회에 참가했던 것이다. 기원전 6세기 중반 아테네 아크로폴리스 남쪽 기슭의 디오니소스 성소에 작은 신전이 건립되었을 때 공연장이 함께 세워진 이유도 여기에 있었다. 신전 옆에는 성스러운 숲과 제단이 있고 그 앞의 공터에서 합창과 춤으로 이루어진 제의가 열렸는데, 한가운데 제단이 설치된 이 공터가 바로 후에 오케스트라로 불리는 장소였다. 즉 초기 그리스 극장에서는 관객석이나 무대가 아니라 합창단이 춤추는 장소인 오케스트라가 핵심이었다.

20　Plutarch, *Pompeius*, 42.

디오니소스 축제에서의 연극 경연 대회가 체계화되기 시작한 기원전 6세기 말부터 5세기 초까지 고대 극장 구조는 연극의 구성에 맞추어 변화해 갔다. 그리스 3대 비극작가로 알려진 아이스킬로스(Aeschylus, 기원전 525-456)와 소포클레스(Sophocles, 기원전 496-406), 에우리피데스가 서로 경합을 벌였던 5세기 중반 아테네 극장에서 무대 배경 장치는 비약적으로 발전했다. 특히 아이스킬로스는 당시까지 단 한 명의 배우와 합창단으로 구성되던 연극에 두 번째 배우를 도입해서 극 중 대사를 더욱 자유로운 형태로 발전시킴으로써 과거 합창 중심으로 꾸려지던 연극을 배우 중심으로 전환시켰다고 한다.[21] 무대 배경 장치가 중요하게 부각되기 시작한 것 또한 아이스킬로스 덕분이었다. 그는 기원전 458년 경연에서 과거에 배우들이 옷을 갈아입던 작은 헛간(σκηνή, 스케네) 건물을 연극의 배경으로 활용했다. 당시 비극에서는 장면 전환이 빨라졌을 뿐 아니라 사건의 전개 장소들이 다양해져서 배우들이 옷을 갈아입을 시간이 줄어들었으며 사건의 배경으로 궁전과 신전들이 중요한 역할을 맡게 되었기 때문에 이러한 역할을 수행할 수 있는 무대 장치가 필요하게 되었던 것이다. 현실감을 불러일으키는 스케노그라피아, 즉 무대 배경화가 창안된 것도 이 무렵이었다.

　　누가 스케노그라피아의 창시자인지에 대해서는 현재까지 의견이 나뉘어 있다. 아리스토텔레스는 무대 배경화를 처음으로 발명한 인물이 고전기 3대 비극작가 중 하나인 소포클레스라고 주장했다.[22] 반면에 비트루비우스는 아이스킬로스의 비극 공연을 위해서 동시대 화가인 아가타르코스(Agatharchus)가 사실적으로 건물들을 재현한 무대 배경화를 그렸던 사건을 출발점으로 잡았다.[23] 이처럼 단편적인 문헌 자료만으로 기원전 5세기 중엽의 그리스 극장 무대 배경화의 정확한 상태를 추론해 낸다는 것은 거의 불가능하다. 여러 정황으로 미루어 볼

21　Aristotle, *Poetics*, IV.1449a.

22　Aristotle, *Poetics*, 1449a, 18.

23　Vitruvius, *De Architectura*, VII. Praef.11.

도 4-13 디오니소스 극장(아테네, 현재 상태는 헬레니즘 시대에 보수가 이루어진 후의 구조임)

때 문제의 극장이 아테네 디오니소스 극장이라는 것은 확실하지만 여러 세기에 걸친 보수를 거치면서 당시 스케네의 흔적은 사라졌다. 단지 기원전 5세기 중엽에 와서 비극의 구성이 정교해지고 줄거리가 복잡해지면서 이로 인해서 극의 흐름을 알려 주고 배우의 등장을 다채롭게 하는 여러 장치들이 극장에 도입되었고 단순한 배경 천막에 불과했던 스케네가 영구적인 건물로 자리 잡게 되었음을 짐작할 뿐이다.

위에서 언급된 아이스킬로스는 그리스 비극에서 최초로 두 번째 배우를 도입한 극작가로 알려져 있는데, 기원전 458년에 초연된 그의 〈오레스테이아(Oresteia)〉는 궁전 건축물이 사건의 배경으로 등장하는 이른 사례이다. 이 때문에 비트루비우스가 언급한 아가타르코스의 "사실적으로 건물들을 재현한" 스케노그라피아가 이 작품을 위한 무대 배경화였을 것으로 보는 견해가 많다. 그러나 당시 그리스 극장의 스케네는 영구적인 건물이 아니라 나무로 만들어진 가건물

이었으며 중앙에 문이 하나 나 있는 단층 건물로 이루어져 있었다. 스케네라는 용어 자체가 '천' 또는 '텐트'에서 유래된 만큼 당시의 무대 배경화는 무대 배경 구조물 벽에 직접 그린 것이 아니라 천에 그려서 스케네 전체를 덮었을 것이라는 추측이 가능하다.

그리스 극장의 구조에서 가장 중요한 변화는 초기 디오니소스 제전에서 합창단이 중심을 이루었던 반면에 고전기 비극에서는 배우들의 비중이 더욱 커진 결과였다. 배우와 관객 양쪽을 연결하는 매개체로서 합창단은 오케스트라에 머물러 있었던 반면에, 배우들은 관객석과 오케스트라로부터 분리된 무대 위의 공간에 서게 되었다. 그리고 무대 위의 공간이 가상 세계의 환영감을 불러일으킬 수 있도록 무대 디자인이 발전하게 되었던 것이다. 로마의 극장들은 이러한 전개 과정의 연장선 상에 있다. 무대와 오케스트라가 완전히 구분되고, 배우들은 스케네 프론스(scaenae frons, 배경 건물)를 통해서 무대 뒤로 출입할 수 있었다. 많은 학자들이 동의하고 있는 것처럼 로마 사회에는 연극 공연이 제의적 의미보다는 오락거리로서 받아들여졌다. 건축가들은 관객석 위에 지붕을 씌워서 그늘과 시원함을 제공하고, 오케스트라에 자리 잡고 있던 합창단을 무대 바닥으로 올려서 배우들과 나란히 서게 했다. 결과적으로 보자면 그리스 극장에서 디오니소스 신을 위한 제단이 설치되고, 영매들과 함께 신 자신이 현현하던 장소였던 오케스트라는 로마 극장에서 상류층 관객들을 위한 관객석의 일부가 되었던 것이다.

그러나 이러한 변화가 사회 전반에 일어나게 된 것은 로마 제국 시대에 들어와서의 일이었다. 로마 저택의 제2양식 벽화들에서 발견되는 연극적 소재들은 동시대와 후대의 로마 연극이 아니라 고전기와 헬레니즘기 그리스 연극의 구성 요소들을 차용한 것으로서, 로마의 집주인들과 방문객들에게는 사치스럽고 고급스러운 문화의 상징으로 받아들여졌다. 대표적인 경우가 보스코레알레 빌라와 오플론티스 빌라, 그리고 앞에서 언급한 〈아우구스투스의 저택〉 등이다. 그중에서도 아우구스투스의 저택 내에서 '가면의 방'이라는 별칭이 붙은 침실은 이

제까지 발견된 로마 벽화 중에서도 가장 완벽한 일점 소실점 체계의 중앙 투시 도법을 보여 주기 때문에 르네상스 선원근법이 고대 그리스 미술로부터 직접적으로 유래되었다는 증거로 언급되기도 했다(도 4-9).

보스코레알레 빌라에서 발견된 벽화 장식은 로마 미술가들이 헬레니즘 연극의 요소들을 어떻게 편집, 활용했는지 보여 주는 예이다. 이 벽화들은 비트루비우스의 비극, 희극, 사티로스 극 무대 배경에 대한 묘사[24]와 일치하고 있는데, 고대 극장의 무대에서 이 세 장르의 배경화가 동시에 설치될 가능성이 희박하다는 점을 고려한다면 이들 장면들은 서로 다른 원본으로부터 선택되어 로마 벽화가에 의해 재편집된 것으로 보인다. 그중에서도 비극의 배경이 되는 궁전의 정면 출입구의 경우, 좌우 대칭 구도를 가지고 있을 뿐 아니라 그 묘사에서 정확한 중앙 투시도법의 적용을 보여 준다는 점에서 자연 풍경과 거리 장면을 묘사한 다른 장면들과 차이가 난다.

로마 〈아우구스투스의 저택〉에서도 일반 방문객들과의 공적인 만남이 이루어지는 공간이 아니라 친분 있는 방문객들에게 제한적으로 접근이 허용되는 방들에서 집중적으로 무대 배경화를 소재로 한 벽화들이 배치된 점은 연극 문화에 대한 귀족들의 기호를 보여 주는 동시에 극장 무대와 같은 시각적 효과가 이 공간들에서 선호되었음을 암시해 준다. 특히 기원전 1세기 후반에 '대칭적 원근법'이 주를 이루게 되면서 실내 공간에 들어선 관람자의 시선은 각각의 벽에 독립적으로 위치한 중심축을 향하게 되었다. 이와 같은 구성에서는 벽면 중앙에 배치되는 이미지가 강조될 수밖에 없다. 그 결과 〈아우구스투스의 저택〉이나 인접한 〈리비아의 저택〉 벽화에서는 이전 시대까지 핵심적인 모티프였던 건축물들이 화면 전면의 프레임 역할을 하게 되었고 관람자들에게는 건축물 중앙의 열린 공간을 통해서 보이는 외부 세계의 풍경이 더 큰 비중을 차지하게 되었다. 제3양식에서는 여기서 한걸음 더 나아가서 건축적 모티프가 장식적 요소로 쇠퇴하고

24 Vitruvius, *De Architectura*, V.6.9.

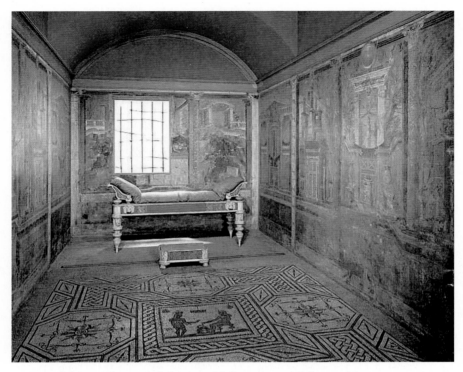

도 4-14 〈P. 판니우스 시니스토르의 빌라〉(보스코레알레), 쿠비쿨룸, 기원전 40-30년경

대신 중앙의 외부 풍경이 독립된 프레임으로 자리 잡게 되는데, 이러한 방향으로의 전개를 촉진한 것은 바로 무대 배경건물을 주 모티프로 삼았던 제2기 양식 말기의 경향이었다.

로마인들의 저택은 가족들과의 사적인 휴식 공간인 동시에 다양한 계급의 방문객들을 맞이하는 공적인 활동 무대이기도 했다. 특히 공화정 말기에서 제정 초기까지의 약 한 세기 동안 로마 귀족들의 주택 실내 장식과 구조에서 일어난 변화의 양상은 당시 지중해 세계에서 그리스와 헬레니즘 왕국들로부터 완전히 지배권을 장악하고 문화적으로 이들의 다양한 요소들을 흡수했던 사회적 상황과 밀접하게 연결된다. 아우구스투스 시대에 활동했던 비트루비우스가 묘사한 그리스 건축은 고대 그리스 문화의 실체라기보다는 로마인의 관점에서 재단하고 평가한 '옛 사람들'의 이미지와 동시대 로마 제국의 속주였던 '헬레니즘' 지

역의 이미지가 뒤섞인 결과였다. 이 시기 동안 로마 귀족들은 헬라스 문화를 적극적으로 받아들였지만 다른 한편으로는 자신들과 구분되는 타자로서 이를 경계했다. 그리고 이러한 이원적인 태도와 관점은 로마 제국이 막을 내린 이후 중세 유럽 사회의 지식인들에게 계승되었던 것이다.

2. 테살로니키: 고전 고대와 비잔티움의 교차로

〈도 4-15〉의 두 지도는 4세기 말부터 7세기경까지의 기간 동안 로마 제국이 동, 서로 분리된 이후 서로마 제국이 멸망하고 동로마 제국이 홀로 남아서 서유럽의 혼란상과 맞서는 과정을 집약적으로 보여 준다. 위의 지도에서 로마 제국은 갈리아, 이탈리아, 일리리쿰, 동방의 4개 구역으로 나뉘어져 있으며, 테살로니키는 마케도니아 속주와 다키아 속주로 구성된 일리리쿰의 행정 수도로 표시되어 있다. 아래의 지도는 약 2세기 후의 상황을 보여 주는데, 갈리아와 이탈리아 지역은 이미 동고트족과 서고트족, 프랑크족, 반달족의 왕국들로 분할 점령되었으며, 일리리쿰과 동방 지역만이 비잔티움 제국의 영토로 남아 있다. 전자의 두 지역은 이후 중세를 거치면서 우리가 현재 유럽이라고 부르는 문화권역을 형성하게 되었으며 후자의 두 지역 중에서도 동방 지역은 점차 이슬람 문화권의 지배하에 들어가게 되었다.

III장의 고전기 마케도니아 지도(도 3-1)에서는 표시조차 되어 있지 않았던 테살로니키가 이들 두 지도에서는 위상이 크게 높아진 점을 주목할 필요가 있다. 이 도시는 마케도니아 왕 카산드로스에 의해서 기원전 315-314년에 세워진 계획도시이다. 카산드로스는 필리포스와 알렉산드로스의 뒤를 이어서 마케도니아 왕국뿐 아니라 그리스 세계 전체의 패권을 장악하려는 야심을 가지고 있던 인물이었다. 그가 이 신도시에 필리포스 2세의 딸이자 자신의 부인인 테살로니케(Θεσσαλονίκη, 기원전 353-295)의 이름을 부여했던 것도 필리포스 왕가와 자신의 관계를 강조하려는 의도가 자리 잡고 있었던 것으로 보인다. 이 항구 도시는 호르티아티스 산자락과 테르마이코스 만이 만나는 지점에 위치한 덕분에 자연적인 요새로서 에게해로 향한 항로를 확보할 수 있다는 이점이 있었으며 그리스 동부와 남부 도서지역과도 쉽게 접근할 수 있었다. 이러한 지리적 이점은 현대 그리스 국가의 교통 체계에서도 그대로 드러나는데, 북부 그리스 지역과 발

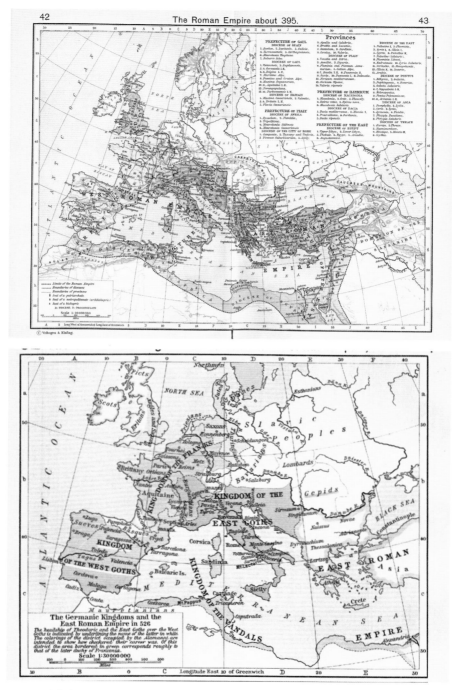

도 4-15 4세기 말의 로마 제국 지도(상)와 6세기 비잔티움 제국 지도(하)(William R. Shepherd, *Historical Atlas*, 1911)

칸 반도 북부 국가들, 그리고 터키와 로도스, 이집트 등으로 연결되는 육로와 수로 교통망이 여전히 활성화되어 있기 때문이다.

정치적, 군사적, 경제적 측면에서의 지리적 중요성으로 인해서 테살로니키는 기원전 3세기와 2세기 동안 급속하게 성장했다. 마케도니아 왕국의 수도는 여전히 펠라였지만 궁전 인사들이 장기간 체류하는 경우가 잦아지면서 왕실 수비대가 테살로니키에 상주해 있을 정도였다. 특히 안티고노스 고나타스 재임 이후로 테살로니키는 규모나 비중에서 큰 성장세를 보였다. 특히 기원전 2세기 초부터 로마가 마케도니아의 실질적인 위협으로 부상했을 때 테살로니키는 군사적으로 중요한 거점지가 되었다. 기원전 197년 제2차 마케도니아 전쟁에서 필리포스 5세가 대패한 마케도니아 군대를 모아서 진영을 재정비하기 위해서 퇴각했던 곳이 이 도시였으며, 168년 제3차 마케도니아 전쟁 때 그의 아들 페르세우스가 피드나 전투에서 패한 후 피난처로 삼은 곳도 여기였다.

1) 자유 국제도시

기원전 148년 마케도니아가 로마의 속주가 된 후에도 테살로니키는 행정 수도(civitas tributaria)로서 안정된 지위를 유지했다. 이 도시의 번영을 가속화한 결정적 계기는 기원전 44년 율리우스 카이사르(Gaius Julius Caesar, 기원전 100-44)의 암살과 뒤이은 내전이었다. 암살을 주도했던 브루투스(Marcus Junius Brutus, 기원전 85-42)와 카시우스(Gaius Cassius Longinus, 기원전 85-42)가 이탈리아 본토에서 주도권을 상실하고 이 도시에 피난을 요청했을 때 도시 의회는 이를 거부했던 것이다. 이 결정 덕분에 기원전 42년 옥타비아누스, 안토니우스, 레피두스의 삼두통치 체제가 설립된 후 테살로니키는 자유 도시(civitas libera)의 지위를 얻을 수 있었다. 이는 기존에 도시에 주둔했던 로마 수비대의 퇴각과 로마 정부에 납부하던 세금의 면제를 의미하는 것으로서 해당 도시로서는 엄청난 혜택이었다. 덕분에 로마 제정기 동안 테살로니키는 그 어느 때보다 큰

번영을 누릴 수 있었다. 특히 로마 제국의 동부 세계와 서부 세계를 연결하는 교차로로서 세계 도시의 면모를 갖추게 되었다.

테살로니키에는 헬레니즘 시대와 로마 시대 동안 그리스 본토의 어느 도시들보다 더 다양한 외래문화들이 활발하게 유입되었다. 알렉산드로스의 동방 원정 이후 소아시아와 이집트 등지에 설립된 헬레니즘 왕국들은 마케도니아 왕국과 형제지간이자 경쟁자로서 문화적, 경제적 교류 관계가 공고했으며, 로마의 속주로 마케도니아가 편입된 후에는 다수의 로마 상인들이 이주해서 기반을 잡았다. 당시 테살로니키의 국제적 성격을 잘 보여 주는 예들 가운데 하나가 종교이다. 이 도시에는 기원전 3세기경에 이미 이집트 신 세라피스를 위한 성소(세라페이온, Serapeion)가 건립되었을 정도였다. 세라피스 숭배 신앙이 확산된 결정적인 계기는 프톨레마이오스의 이집트 통치였지만 그 이후에도 지중해 연안 지역과의 무역이 활발하게 지속되면서 그리스와 이집트 신앙이 합쳐진 새로운 형태의 신앙 활동이 번성했다. 테살로니키의 세라페이온은 에게해 연안 지역에서 가장 큰 규모를 자랑할 정도로 세력이 컸다. 이러한 종교는 헬레니즘과 이집트의 관례가 뒤섞인 것이었다. 테살로니키의 세라페이온에서는 신상과 봉헌물들이 다수 발견되었는데 이들 중에는 귀 혹은 발자국이 새겨진 봉헌용 부조 명판들이 다수 포함되어 있었다. 특히 귀 도상은 신이 예배자의 간청에 귀를 기울여서 응답하기를 기원하는 의미로 그리스인들이 아스클레피오스 신의 성소에 즐겨 바치던 것이었다.

도 4-16 이시스 여신에게 봉헌된 귀 부조 명판, 기원전 1세기- 서기 2세기(?), 테살로니키 국립 고고학 박물관: 아비아 폴라(Avia Polla)라는 봉헌자의 이름이 명문으로 새겨져 있다.

고대 도시 성벽 외곽 지역에서 발굴된 한 묘비 부조는 공화정 말기 테

살로니키의 사회 구조를 보여 준다는 점에서 특히 중요하다. 이 묘비 상단에는 개의 머리를 한 이집트 신 아누비스가 히마티온 차림으로 묘사되고 그 주변을 화환으로 둘러싼 이미지가 부조로 새겨져 있다. 하단에는 그리스어로 다음과 같은 명문이 새겨져 있다. "모임의 장소(τὸν οἶκον)를 제공한 아울루스 파피우스 킬론에게, 성물의 관리자들(οἱ ἱεραφόροι)이자 연회의 동료들(συνκλίται)인 스카니우스 펠릭스, 살라리우스 니케포로스, 루킬리우스 바소스, 아폴로니오스의 아들 프리아모스, 아르케폴리스의 아들 프리모스, 도세니오스 바키오스, 율리우스 세쿤도스, 안니우스 세쿤도스, 비에시우스 펠릭스, 에우판토스의 아들 세쿤도스, 니칸드로스의 아들 메난드로스, 아폴레우스 루킬루스, 그리고 아르콘인 칼리스트라토스가."[25]

도 4-17 〈아울루스 파피우스 킬론(Aulus Papius Chilon)의 묘비〉, 기원전 1세기 말 혹은 서기 1세기 초, 테살로니키 국립 고고학 박물관

위의 명문은 아울루스 파피우스 킬론이라는 인물을 위해서 같은 종교 집단에 속한 13명의 동료들이 이 묘비를 봉헌했음을 알려 준다. 당시 테살로니키 사회에는 이러한 조합 형태의 모임들이 활발하게 결성되어 있었는데, 종교에 기반을 두고 있기는 했지만 사회, 경제 활동까지 뒷받침하는 중요한 조직이었다. 이 집단은 이집트 신 아누비스를 숭배했다. 묘비의 명문 내용으로 미루어 볼 때 아누비스 숭배 조합의 구성원들은 대부분 이탈리아에서 이주해 온 로마인들이었던 듯하다. 묘비의 주인공을 비롯해서 8명의 동료들은 스카니오스 필릭스(Σκάνιος Φῆλιξ)처럼 로마

25 *Inscriptiones Graecae*, X, 2 1 58. 이 명문의 번역과 해석에 대해서는 괄호 안 사이트를 참조할 것 (http://philipharland.com/greco-roman-associations/47-honors-by-sacred-object-bearers-for-a-benefactor-with-a-relief-of-anubis/).

식 이름을 그대로 그리스어로 옮긴 것이고 나머지 5명은 아폴로니오스의 아들 프리아모스(Πρίαμος Ἀπολλωνίου)처럼 그리스식 이름을 가지고 있기 때문이다. 이처럼 테살로니키에서는 헬레니즘 시대부터 소아시아와 이탈리아, 이집트 등 지중해 연안의 다양한 지역들로부터 사람들이 모여들어 복합적인 문화를 만들어 냈다. 이러한 이질적 요소들이 마케도니아 사회가 계승한 고전기 그리스 문화의 전통과 결합되면서 보다 유기적이고 변형된 형태의 헬레니즘 문화가 형성되었던 것이다. 위의 묘비에서 드러나는 것처럼 그리스어로 표기된 로마식 이름이나 그리스화된 형태의 이집트 신앙 등이 증거이다. 당시 테살로니키 사회의 경제와 종교 활동에서 중요한 역할을 담당했던 민간 조합의 개념 또한 그리스 사회의 근간이었던 부족과 형제단으로 연결되는 것이다. 아케익기부터 조직의 지도자를 지칭했던 '아르콘(ἄρχων)'이라는 직함과 기능이 로마 지배하의 마케도니아 사회에서도 여전히 생명력을 유지하고 있었다. 명문이 묘비 본체에서 차지하는 면적과 문장의 배치 방식을 보면 이 조형물이 단순히 고인을 기리기 위한 목적에 머무르지 않았음을 드러낸다. 14명의 구성원들이 전체 조합 안에서 차지하는 위치와 역할을 분명하게 기록으로 남김으로써 조합의 결속력을 강화하고 널리 알리려는 의도가 엿보이기 때문이다.

공화정 말기인 기원전 1세기 중반에 제작된 묘비 부조의 사례를 보면 이 시대까지 테살로니키 사회에서 여전히 고전기 아테네 문화의 전통이 큰 영향을 미치고 있음을 알게 된다. 이 사례는 〈루키우스 코르넬리우스 네온(Lucius Cornelius Neon)의 묘비〉로서 서쪽 묘지 구역에서 발굴되었다. 기원전 50년경에 테살로니키 지역 미술가가 제작한 것으로 추정되는 이 부조에는 등 없는 의자에 앉아 있는 여인이 맞은편에 서 있는 젊은 남성과 서로 오른손을 맞잡고 있는 장면이 묘사되어 있다. 두 사람 사이에는 하녀가 여성을 향해서 보석함(?)을 열어 보이고 있으며, 남성의 뒤에는 짧은 튜닉 차림의 어린 하인이 말고삐를 잡고 서 있다. 배경의 나무 위에는 뱀 한 마리가 남성을 향해서 머리를 쳐들고 있다. 남자의 발 아래쪽 묘비 하단부에는 "L CORNELIO L L NEONI," "P TETRINIVS P F AMPHIO,"

"ΛΕΥΚΙΩΙ ΚΟΡΝΗΛΙΩΙ ΝΕΩΝΙ," "ΠΟΠΛΙΟΣ ΤΕΤΡΗΝΙΟΣ ΑΜΦΙΩΝ"이라는 네 줄의 라틴어와 그리스어 명문이 새겨져 있다.

이 명문은 두 명의 로마 남성 이름을 기록한 것이다. 첫 번째 이름은 기려지는 대상인 '해방노예' 루키우스 코르넬리우스 네온이고, 두 번째 인물은 네온을 기려 주는 주체였던 폴리오스 테트리니노스 암피온으로서 전 주인이었을 것으로 추정된다. 흥미로운 점은 라틴어 표기에서는 두 인물들의 출신, 즉 해방 노예(L(uci) l(iberto))인지 아니면 자유민 태생(P(ubli) f(ilius))인지가 명기되었지만 그리스어 표기에서는 이러한 항목이 생략되어 있다는 사실이다.[26] 그리스 인명 표기법에는 이러한 출신을 밝히는 관례가 없었기 때문인 듯하다. 이처럼 묘비 명문에서 라틴어와 그리스어를 병기하는 사례들은 여타 그리스 도시들에서는 찾아보기 어렵지만 테살로니키 사회에서는 흔한 현상이었다.

테살로니키와 같은 국제도시에서 라틴어와 그리스어가 병용되었던 것은 어떻게 보자면 당연한 일이다. 마케도니아를 점령한 직후 로마인들은 자신들이 가장 잘하는 사업 중 하나인 토목 건설 사업을 벌였다. 기원전 146년에서 120년까지 진행된 에그나티아 가도(Via Egnatia) 건설이었다. 이 도로는 이탈리아와 소아시아를 횡적으로 연결하는 대로로서, 로마 군대의 동서 이동로를 확보하기 위한 목적이 첫 번째였지만 곧 이탈리아와 동방을 연결하는 무역로로서 활성화되었다. 도로 건설 사업을 주도했던 당시 마케도니아 집정관 그나에우스 에그나티우스(Gnaeus Egnatius)가 자신의 이름을 따서 도로를 명명했는데, 테살로니키 시 외곽에서 발견된 표지석을 보더라도 그의 이름과 직함이 라틴어와 그리스어로 병기된 것을 볼 수 있다.[27] 이처럼 공식 행정 기록에서는 라틴어와 그리스어가 함께 제시되었다.

이처럼 지중해 세계 각지에서 몰려든 다양한 이주민들로 구성되어 있음에도

26 명문 번호 HD004108. http://edh-www.adw.uni-heidelberg.de/edh/inschrift/HD004108&lang=en 참조.

27 이 표지석은 현재 테살로니키 국립 고고학 박물관에 소장되어 있다.

불구하고 상류 계층의 문화에서는 여전히 고전기 그리스의 전통이 강하게 유지되고 있었다. 〈루키우스 코르넬리우스 네온의 묘비〉 부조에 등장하는 뱀과 말 등은 영원성과 내세를 기원하는 상징물로서 종교적 봉헌물과 장례 조형물에서 지속적으로 나타났던 도상이었다. 그렇지만 무엇보다도 두드러진 특징은 덱시오시스(δεξίωσις), 즉 서로 오른손을 잡아서 인사하는 모습이다. 이러한 소재는 고전기 아테네 묘비들에서 집중적으로 나타난 바 있는데, 특히 가족 구성원들을 함께 등장시켜서 인물들 사이의 감정적 교류와 유대 관계를 강조했던 것이다. 고대 그리스 사회에서 이처럼 서로 오른손을 잡는 행위는 공식적인 환영과 약속의 표현이었다. 플루타르코스의 전기에서도 마케도니아 왕 필리포스와 로마 장군 폼페이우스가 중요한 손님을 맞이할 때 '손을 잡아서 인사를 나누는' 장면이 언급된 바 있다.[28] 가족 단위의 구성원들이 집중적으로 묘사되었던 고전기 그리스 묘비에서는 이처럼 공식적인 제스처를 가족 구성원들이 서로 나누게 함으로써 산 사람과 죽은 사람 사이, 현세와 내세 사이의 연결 고리를 강화했던 것이다.

현재 베를린 고대 박물관에 소장되어 있는 〈트라시아스와 에우안드리아의 묘비〉는 이러한 고전기 아테네 가족 묘비의 전형적인 사례이다. 이 묘비는 아테네 케라메이코스 묘지에서 출토된 것으로서 기원전 4세기 전반에 제작된 것으로 추정된다. 이 부조에서는 장년의 남성이 의자에 앉아 있는 여성과 서로 오른손을 맞잡고 있는 모습이 묘사되어 있다. 이들 뒤에는 짧은 머리를 한 하녀가 한쪽 손으로 뺨을 괸 채 이 모습을 바라보고 있다. 인물들의 자세나 옷 주름, 인체 비례와 표정 묘사 등에서 보자면 〈트라시아스와 에우안드리아의 묘비〉가 앞서 보았던 테살로니키의 묘비에 비해서 월등히 자연스럽고 우수하다. 고전기 말기에서 헬레니즘 말기로 가면서 그리스 조각 양식 전반에서 쇠퇴 현상이 나타나기도 했지만 여기서는 그보다 아티카 지역에 비해 상대적으로 뒤져 있던 테살로니키 지역 공방 조각가의 기술적 한계 때문이라고 보아야 할 것이다. 그러나 이러

28 Plutarch, *Alexander*, 9; *Pompeius*, 79 등 참조.

도 4-18 〈트라시아스와 에우안드리아의 도 4-19 〈루키우스 코르넬리우스 네온의 묘비〉, 기원전 50년경,
묘비〉, 기원전 375-350년경, 베를린 테살로니키 국립 고고학 박물관(소장번호 10773)
페르가몬 박물관(소장번호 738)

한 표현력의 차이를 떠나서 〈루키우스 코르넬리우스 네온의 묘비〉는 당시 테살
로니키에 정착한 공화정 말기 로마 이주민이 그리스 문화에 얼마나 빠르게 동화
되었는지 알려 준다.

　이처럼 테살로니키의 주류 문화는 언제나 헬레니즘에 기반을 두고 있었다.
서기 1세기 중반 사도 바울이 이곳에 거주하던 그리스 언어권의 유대인 사회에
서 그리스도교를 전파한 사건은 후에 이 도시가 비잔티움 제국의 제2수도로서
중요한 비중을 차지하게 되는 이유이기도 했다. 그러나 다른 한편에서 보자면
사도 바울이 헬레니즘 문화의 주요 거점을 그리스도교 전파의 첫 정복지로 삼고
자 했던 것으로도 추측할 수 있다. 친그리스주의자로서 유명했던 하드리아누스
황제가 서기 131-132년에 그리스의 로마 속주 도시들을 순방하면서 판-헬레니
온(Panhellenion) 연합을 제정했을 때 아테네, 스파르타, 에피다우로스, 아르고
스, 코린토스 등 고전기 그리스 세계를 구성하던 대표 도시들과 함께 테살로니
키가 나란히 포함되어 있었던 사실은 이 신흥도시의 위상을 잘 말해 준다.

2) 갈레리우스의 도시 계획과 궁전 복합체 유적

〈도 4-20〉은 19세기 말 한 프랑스 고고학자 겸 건축가가 테살로니키에 남아 있는 주요 비잔티움 교회 건축 유적을 중심으로 제작한 지도이다. 텍시에(Charles Félix Marie Texier, 1802-1871)는 여러 차례 소아시아와 발칸 반도, 흑해 연안 지역을 답사해서 초기 비잔티움 유적들을 연구했으며, 그 결과를 아름다운 삽화와 함께 저서(*L'Architecture byzantine ou recueil de monuments des premiers temps du christianisme en Orient*, 1864)로 출판했다. 이 책은 비잔티움 건축 연구에서 초석이 되었는데, 여러 지역들 중에서도 중요한 비중으로 다루어진 곳이 바로 테살로니키였다. 텍시에의 지도에는 고대 헬레니즘과 로마 시대 유적이 거의 표시되어 있지 않지만 고대 도시의 기본 골격은 그대로 남아 있다. 도시를 둘

PLAN OF THESSALONICA.

1. Port.
2. Citadel.
3. Triumphal Arch.
4. Church of St. George.
5. Church of St. Sophia.
6. Church of the Holy Apostles.
7. Church of St. Bardias.
8. Church of St. Elias.
9. Caravanserai.

도 4-20 주요 비잔티움 교회 유적이 표시된 테살로니키 지도(Texier, 1864)(Charles Félix Marie Texier, *Byzantine architecture: illustrated by examples of edifices erected in the East during the earliest ages of Christianity*, London, 1864, Aikaterini Laskaridis Foundation Library)

도 4-21 갈레리우스의 개선문(2013년도 모습)

러싼 성벽과 더불어서 언덕 꼭대기에 있는 요새(2번)는 고대 아크로폴리스 성소가 위치했던 장소이다. 텍시에의 지도에는 성 게오르기우스 교회(4번), 성 소피아 교회(5번), 성 사도 교회(6번), 성 바르디아스 교회(7번), 성 엘리아스 교회(8번) 등 주요 비잔티움 건축물들 외에 단 하나 고대 유적이 포함되어 있다. 도시를 가로로 관통하는 주도로에 면해 있는 개선문(3번)이다. 이 조형물은 서기 4세기 초 로마 황제 갈레리우스가 세운 것이지만 텍시에가 지도를 제작할 당시에는 이러한 사실이 확인되지 않고 그저 '카마라(καμάρα, 아치)'로 알려져 있었다.

이 조형물은 서기 298년부터 305년 사이에 건축된 것으로 추정되는데, 297년에 행해졌던 갈레리우스 황제의 성공적인 사산 원정을 기념하기 위한 것이었다. 현재 남아 있는 유적은 중앙에 큰 아치 하나와 양옆에 작은 아치가 배치된 모습이지만, 원래의 구조는 이러한 아치가 두 줄로 나란히 세워지고 이들이 다시 아치로 연결되어 있었다. 현재는 한 줄의 아치만 남아 있지만 현대 그리스 고고학자들의 발굴 성과 덕분에 원래의 구조가 상세하게 밝혀졌다.[29] 갈레리우스의 개선문은 일반적인 개선문처럼 한 방향으로만 관통하는 것이 아니라 직각으로 교차하는 두 방향으로 관통하게 설계되어 있었다. 또한 각각의 도로 양옆에는

열주랑의 스토아가 길게 늘어서서 인도와 상가 역할을 하도록 되어 있었다. 즉 개선문 자체가 지붕 덮인 교차로였던 셈이다.

이 개선문은 구조뿐 아니라 공법에서도 이탈리아 본토의 기존 개선문들과는 차별화되어 있었다. 전체적인 구조는 벽돌 – 콘크리트이며 하단 외면만 대리석 부조로 장식되었는데, 이 건축물이 기념비적 성격보다 실용적 기능이 우선되었던 사실을 생각하면 당연한 결과였다. 개선문의 장식 부조들은 전통적인 황실 기념 조형물의 관례에 따라서 황제의 원정과 승리에 대한 기록을 담고 있지만, 약 십여 년 후에 로마에 세워진 콘스탄티누스 황제의 개선문과 비교해 보면 여러 가지 측면에서 테살로니키의 지역적 한계와 특성이 드러난다. 석관 부조 장식을 담당했던 지역 장인들을 동원한 것이라는 추측이 힘을 얻고 있을 정도로 개선문 하단의 부조 구성은 일반적인 프리즈 조각의 연속성을 결여하고 있으며, 인물의 형태를 강조하기 위해서 주변부를 파내는 등 고전주의 양식의 퇴보가 두드러진다.

택시에의 1864년 지도에는 개선문을 동서로 관통하는 도시 주도로가 남아 있지만 남북으로 관통하는 도로는 표시되어 있지 않다. 비잔티움과 포스트 비잔티움 시대를 거치면서 이 도로는 기능을 잃고 사라졌기 때문이다. 그 이유를 알기 위해서는 먼저 갈레리우스의 도시 계획이 가지고 있었던 의도를 살펴보아야 한다. 갈레리우스는 아치와 더불어서 궁전 복합체와 원형 건축물(로톤다)을 함께 건설했는데 남북으로 관통하는 도로는 이 건축물들을 하나로 이어 주게끔 되어 있었다. 남쪽 항구 가까이 배치된 궁전 복합체는 단순히 왕실 가족들의 안식처라기보다는 행정 본부로서의 기능이 더 컸다. 황제 거주 구역뿐 아니라 대욕장과 접견실, 바실리카, 기타 행정 업무 구역들이 배치되어 있고, 남북 연결로 맞은편에는 전차 경기장이 자리 잡고 있었다. 개선문 북쪽에 위치한 원형 건축물은 국가적

29 이 건축물의 원래 구조와 주변 도시 계획에 대해서는 현재 그리스 고고학자들에 의해서 상당한 연구가 진행되어 있으며, 가상 복원도가 상세하게 재현되어 있다. 이에 대해서는 갈레리우스 복합체 사이트 (http://www.galeriuspalace.gr/en) 참조.

성소로서 사두통치자들을 후원하는 신들을 위한 판테온 혹은 갈레리우스 자신의 장례 기념물(마우솔레움)로 의도했던 것이다. 원래는 로마의 판테온과 유사한 원형 구조를 지니고 있었으나, 비잔티움 제국 시대에 와서 그리스도 교회로 사용되면서 동쪽으로 앱시스가 증축되고 순교된 성인들을 묘사한 모자이크로 내부가 장식되는 등 형태가 변경되었다(도 4-23). 텍시에의 지도에서 '성 게오르기우스 교회(4번)'로 표시된 것이 바로 이 묘당이다. 이 건물 또한 오토만 제국 시대를 거치면서 원래의 기능을 잃고 주민들 사이에서 그저 '로톤다(ροτόντα, 원형 건물)'로 불려졌다. 흥미로운 점은 텍시에가 지도에서 원형 묘당이 실제보다 훨씬 더 동쪽으로 치우치게 표시해 놓았다는 사실이다. 남북 연결 도로가 소실되고 일반 주택들로 이 구역이 뒤덮인 상황에서 이 19세기 고고학자가 원형 예배당과 개선문 사이의 지리적 연계성을 인식하지 못했던 것은 당연했다.

반면에 갈레리우스의 도시 계획에서 개선문을 관통했던 동서 방향의 도로는 19세기 말에도 여전히 건재해 있었다. 이 도로는 이탈리아 본토와 동방의 속주들 사이를 연결하기 위해서 공화정 말기에 건설했던 에그나티아 가도로 이어져 있었으며, 비잔티움과 포스트 비잔티움 시대에도 여전히 도시의 생명선 역할을 했다. 20세기 초까지 차마가 통행하던 주도로였으나 20세기에 들어서 현대 테살로니키 도시 계획에서는 이 도로가 인도로 축소되고 대신에 그 옆으로 현대식 도로가 건설되었다. 1907년도 사진과 2013년도 사진을 비교해 보면 이러한 변화가 분명하게 드러난다. 개선문 중앙 아치를 관통했던 옛 도로가 기능을 잃고, 대신에 개선문 오른쪽으로 현대식 차도가 설치된 것을 볼 수 있다. 이 현대 도로 역시 고대 비아 에그나티아의 이름을 따서 에그나티아 가(Ἐγνατία Ὁδός)로 명명되었다.

그의 계획은 테살로니키를 동서로 가로지르는 상업적, 군사적 기능의 도로와 더불어서 행정상의 구심점과 종교상의 구심점을 남북으로 연결하는 의례용 도로를 구축하고 그 중심에 자신의 군사적 업적을 기념하는 개선문을 세우는 것이었다. 상업적 목적이건 군사적 목적이건 종교적 목적이건 간에 도시에서 일어나는 중요한 행사는 이 개선문으로 이어지게끔 되어 있었다. 이처럼 갈레리우스

궁전 복합체와 개선문 건설 사업은 행정과 종교, 군사적 권력을 중앙 집중화하고 테살로니키를 근거지로 해서 동로마 지역과 서로마 지역을 통제하려는 정치적 의도를 담고 있었다.

　고대 로마 제국의 몰락 이후 황제의 궁전과 황실의 묘당은 파괴되거나 제 기능을 잃었기 때문에, 의례적 성격을 지닌 남북 방향의 도로는 사라질 수밖에 없었다. 갈레리우스의 개선문과 황실 묘당은 이름과 원래의 성격을 잃고 테살로니키 주민들 사이에서 단순히 '카마라'와 '로톤다'로 알려지게 되었으며, 궁전 복합체와 전차 경기장은 위치조차 망각되었다. 오토만 통치 시대에 갈레리우스의 궁전 유적 위에는 모스크와 이슬람 학교 등이 세워졌을 정도였다. 게다가 현대 그리스의 국가 설립 단계에서 북부 그리스 지역은 발칸 전쟁의 중심지에 있었기 때문에 고고학적 탐사와 발굴 작업 또한 그리스 중·남부 지역들에 비해서 상대적으로 늦었다. '카마라'가 갈레리우스의 개선문이라는 사실이 학술적으로 확인된 것은 1917년 일군의 프랑스 탐험가들이 로마 사두통치 시대의 유적 탐사에 착수한 이후의 일이었다. 이후 1930년대에 독일과 덴마크 고고학자들이 원형 경기장과 궁전 유적 탐사를 진행했으며 이 과정에서 두 유적 지구의 위치가 확인되었다. 제2차 세계대전 이후 갈레리우스의 복합체에 대한 실제적인 발굴과 복원 작업을 본격적으로 진행한 주체는 현대 그리스 고고학자들이었다.

　갈레리우스의 궁전 복합체가 중요한 이유 중 하나는 현대 테살로니키 시의 도시 계획과 건설 과정에서 이 유적의 발굴 사업이 많은 영향을 미쳤다는 사실이다. 테살로니키는 1917년 대화재로 인해서 도시 중심부의 역사 유적 지구들 대부분이 파괴되었다. 그 이후에 현대 도시 계획을 세우는 과정에서 위에 언급한 고고학적 탐사 결과가 중요하게 반영되었던 것이다. 전차 경주장과 궁전 복합체 유적이 있을 것으로 판단되는 남쪽 지구와 갈레리우스의 개선문, 그리고 로톤다를 연결하는 남북 방향의 중심축이 구상되었으며 상업 지구와 행정 지구의 배치 과정에서도 이 역사 지구에 대한 보존과 발굴 작업이 우선적으로 고려되었다. 덕분에 1950년부터 1968년까지의 집중적인 발굴 작

도 4-22 갈레리우스 궁전 복합체 유적

업으로 궁전 복합체 유적의 주요 건물들에 대한 실체가 드러났던 것이다. 현재 이 유적을 찾는 일반 방문객들은 지난 수십 년 동안 테살로니키 시가 진행해 온 발굴 작업의 성과가 무엇인지 의아해할 수도 있다. 세련된 상점 번화가와 관공서들 사이에서 이 나바리누 광장 구역은 인적이 드물고 개발이 중지된 상태라서 마치 버려진 것과 같은 첫인상을 주기 때문이다. 그러나 현대 그리스 정부가 주도해 온 대부분의 고고학적 발굴 사업들과 마찬가지로 이 궁전 복합체 역시 장기적인 안목에서 추진되고 있으며 경제적 효과보다는 학술적 성과에 더 초점이 맞추어져 있다는 점에서 우리가 본보기로 삼을 가치가 있다.

갈레리우스의 도시 계획에서 남북 축의 최종 도달점인 묘당은 궁전 복합체와는 정반대의 방식으로 기억에서 사라져 갔다. 후자가 철저하게 파괴되어 위치조차 망각되었던 것과 달리 전자는 비잔티움 제국 초기에 그리스도 교회로 용도변경되었다가 오토만 제국의 통치 시기에 다시 이슬람 사원으로 전환되었기 때문에 건축물 자체는 잘 보존될 수 있었다. 그러나 이 건축물의 원래 건립 목적은 완전히 사람들의 기억에서 사라졌다. 텍시에의 저서에서도 이 건축물은 성 게오

도 4-23 갈레리우스의 묘당, '로톤다': 위는 외부 모습이며, 아래는 성 게오르기우스 교회로 전환된 후에 설치된 돔 천장 내부 모자이크(2013년도 사진)

르기우스 교회로 서술되어 있다.

갈레리우스가 이 건축물을 황실 묘당으로 계획했던 4세기 초는 로마 제국이 그리스도교 사회로 전환되기 시작하던 무렵이었다. 로마의 하층민들과 속주민들을 중심으로 퍼져 나가던 그리스도교 신앙이 황실과 상류 계층들에게까지 파고들게 되었던 것이다. 그리스도교에 반대 입장을 분명히 했던 갈레리우스가 311년에 끔찍한 질병으로 고통받다가 세상을 떠났을 때 이를 하느님의 징벌이라고 보는 세간의 여론이 있었을 정도였다. 이러한 관점을 대표하는 문헌 자료가 바로 4세기 체사레아의 주교 에우세비우스(Eusebius of Caesarea, 263–339)가 저술한 『교회사』이다. 그는 세베루스 황제(Septimius Severus, 193-211 재임)로부터 막시미아누스 황제(Maximian, 285-310 재임)에 이르기까지 그리스도교에 행해진 박해와, 콘스탄티누스 황제 시대(Constantine the Great, 306-337 재임)에 이루어진 교회의 재건에 대해서 상세한 기록을 남겼는데, 특히 산 채로 벌레에 뒤덮여서 온 몸이 썩어 가는 갈레리우스의 질병에 대해서는 무자비할 정도로 생생하게 묘사했던 것이다.

이처럼 갈레리우스의 말년에는 이미 로마 사회 안에서 그리스도교가 로마 전통의 다신교와 황제 숭배 관례를 위협할 정도로 성장해 있었다. 에우세비우스는 4세기 초에 일어나기 시작한 교회 건축 사업들에 대해서 다음과 같이 의인화하여 묘사했다. "그는 죽은 자를 살리시는 유일한 분을 동맹자와 협력자로 취하여 먼저 교회를 깨끗이 하고, 병을 치료한 후 쓰러진 교회를 세웠습니다. 그리고 그는 교회에 예복을 입혔습니다. 교회가 처음부터 입었던 낡은 옷이 아니고 명료하게 선언하고 있는 신탁(信託)의 지시에 따르는 옷으로 단장하였습니다."[30]

테살로니키에서도 비슷한 무렵에 장대한 규모의 그리스도 교회들이 세워지기 시작했다. 테살로니키 시의 수호성인인 성 디미트리오스(Saint Demetrius of

30 Eusebius, *The History of the Church*; 에우세비오, 『교회사: 그리스도에서 콘스탄티누스까지』, 성 요셉 출판사 편집부, 1989, pp. 464-465.

Thessaloniki, c.270-306)에게 봉헌된 성 디미트리오스 교회 역시 로마 제정 말기에서 초기 비잔티움 제국 시대로 전환되는 격변기의 상황을 잘 보여 주는 사례이다. 성 디미트리오스 성인의 개인적인 삶 또한 고전 고대의 종말을 대변한다. 부유한 로마 귀족 출신으로서 고전 교육의 배경을 지니고 있었으면서도 그리스도교로 개종하여 막시미아누스 황제 통치 당시 테살로니키의 그리스도 교인들에 대한 탄압에 저항하다 순교한 인물이기 때문이다. 밀라노 관용령 이후에 그의 순교지에 사람들이 작은 교회를 세웠는데, 413년에 당시 교구 주교였던 레온티오스가 대규모 바실리카로 증축했다. 634년 이 건물이 화재로 소실된 후에는 다시 5줄의 회랑을 지닌 구조로 확대 재건축되었다. 현재 남아 있는 성 디미트리오스 교회는 1917년의 대화재 이후에 다시 개축된 것이다. 그렇지만 테살로니키 비잔티움 박물관에는 초창기인 서기 5-6세기경에 제작된 것으로 추정되는 석조 아치와 금박 모자이크 장식 등이 남아 있다.

특히 눈길을 끄는 요소는 다양한 동식물 문양으로 화려하게 장식된 코린토스식 주범의 아치이다(도 4-24). 반원형 아치 상단의 양쪽 모서리에는 날개 달린 인물 형상이 새겨져 있다. 이러한 구성은 로마 시대 황실의 개선문에서 흔히 나타나는 형태로서 날개 달린 승리의 여신(니케) 도상을 통해서 로마 제국의 업적과 영광을 널리 알리기 위한 것이었다. 성 디미트리오스 교회의 아치 부조 장식은 고전 고대의 이교 문화와 도상이 초기 그리스도교 시대를 거쳐서 비잔티움 교회 미술로 계승되었음을 보여 주는 사례 중 하나이다.

위에서 언급한 텍시에의 1864년 지도에서 5번으로 표시되어 있는 성 소피아 교회 역시 고전 고대로부터 초기 비잔티움 시대로 전환하는 테살로니키의 역사를 보여 주는 사례이다. 이 교회의 건축 연대는 명확하게 밝혀지지 않았다. 일부 학자들은 펜던티브의 불완전한 형태와 석공 양식 등을 근거로 콘스탄티노플의 성 소피아 교회와 비슷한 연대에 건축되었을 것으로 추측하기도 하지만 보다 일반적인 견해는 레오 3세의 재임 기간인 8세기 초반에 지어졌다는 것이다. 이 시기가 중앙 돔 지붕 형태의 바실리카 구조에서 돔 지붕 형태의 십자형 구조로 전

환되는 시기로 보는 것이 한 근거이다. 이 건축물의 지하에서는 로마 시대의 공공 욕장 복합체와 님페움 유적이 발견되었다. 이로 미루어 볼 때 4세기 이후 비잔티움 황제들에 의해 의식적으로 추진된 도시 개발 정책, 즉 고전 이교 유적들의 기억을 지워 나가는 사업의 일환이었던 것으로 추정된다.

테살로니키는 갈레리우스 황제 시대에 이르기까지 로마 제국 내에서도 상업과 유흥의 중심지로서 번영했다. 그러나 이러한 이교 문화의 유산은 비잔티움 제국 시대에 들어서 테살로니키의 도시 계획과 건축 기념물 상당수가 정책적으로 변화되는 계기가 되었다. 황실 가족들의 신격화를 위한 성소와 세속적인 여흥을 위한 극장, 대욕장

도 4-24 테살로니키 성 디미트리오스 교회에서 출토된 석조 아치와 사각기둥, 서기 5-6세기경, 테살로니키 비잔티움 박물관

과 바실리카 등은 정책적으로 용도 변경되었다. 현재 이 도시에서 고전 건축 유적은 거의 남아 있는 것이 없다. 로마 황실의 묘당에서 그리스도 교회로 전환된 로톤다를 비롯해서, 가장 오래된 유적에 속하는 성 디미트리오스 교회와 성 소피아 교회 역시 로마 제정 시대의 공공 욕장 복합체 유적에 세워진 건축물들이다. 물론 우리가 흔히 생각하는 것처럼 비잔티움 제국의 초기 로마 황실이 무조건적으로 이교 신전과 조형물들을 파괴하는 것을 원칙으로 삼았던 것은 아니었다. 고전 고대의 유산은 비잔티움 제국의 황실에서도 여전히 귀중한 전통으로 여겨졌으며, 그리스와 로마 시대의 조각상들을 비롯한 예술품들은 귀족과 학자들의 중요한 수집 품목으로서 다루어졌다. 수사학과 문학에서 고전 교육이 이루어졌던 것과 마찬가지로 예술 취향과 이교 숭배를 분리시킬 수만 있다면 고전 문화유산을 보호해야 한다는 황실의 법령이 공표되었던 것이다. 그러나 많은 경

우에 이들 '고전주의적 예술 취향'과 '이교 숭배 의식'을 구분한다는 것은 쉽지 않은 일이었다.

이처럼 테살로니키는 고대 세계에서 동방과 서방을 연결하는 전략적 요충지 이자 그리스 민족과 라틴 민족, 헬레니즘 문명과 헤브라이즘 문명이 서로 대면 하는 충돌의 현장이었다. 특히 4세기 초 갈레리우스 통치 시대에 이루어진 대규 모 궁전 복합체 건설 공사는 콘스탄티누스와 테오도시우스 시대를 거치면서 그 리스도 교회 중심의 도시 계획으로 전환되었다. 황실 가족들을 위한 경배와 장 례 공간을 의도적으로 버려두거나 그리스도 교회로 개조하는 과정을 통해서 이 고대 도시는 다시 비잔티움 제국의 종교적 중심지로 변모했다.

3) 북부 그리스와 고대의 유산

18세기 후반 그리스를 여행하고 고대 유적들에 대한 스케치를 남겼던 스튜어트 와 레베트는 테살로니키를 방문했던 당시 상황에 대해서 다음과 같은 일화를 기 록했다. 이들은 당시 로마 시대의 아고라 남쪽 입구에 남아 있던 2층짜리 열주랑 유적을 보기 위해서 영국 영사와 함께 이곳을 찾았던 것이다. 〈도 4-26〉에도 묘 사된 것처럼 이 유적 주변에는 인가가 빽빽하게 들어차 있었다. 특히 열주랑 아 래에는 유태인 상인 가족들의 저택이 세워져 있었다. 테살로니키에는 1492년 알 함브라 칙령에 의해서 스페인으로부터 추방된 유태인 이주민들이 상당수 정착 해 있었다. 판화에는 이 집안의 가장이 어린 하인을 데리고 나와서 외국인 손님 들에게 커피를 대접하는 장면이 그려져 있다. 저택 테라스에서는 부녀자들이 이 를 수줍게 내려다보고 있는데, 그 가운데 안주인은 손님들을 안으로 초대하지 않고 밖에 세워 두고 있다고 남편을 나무라고 있다. 스튜어트와 레베트는 영사 의 젊은 아들과 함께 고대의 코린토스식 주랑 옆에 서 있다.

이 삽화는 고전 고대 문화 유적에 대한 근세 후반 그리스인들의 태도를 집약 적으로 보여 주는 사례이다. 당시 서유럽 상류층에서는 그랜드 투어 열풍이 불

면서 이탈리아와 그리스 여행을 교육의 정점으로 여기게 되었던 반면에, 정작 그리스 사회에서는 이러한 유적이 관심 밖으로 사라지고 있었다. 이 유태인 가족들 역시 자신들의 집 대문을 지탱하고 있는 화려한 기둥들과 그 위의 구조물들이 무엇인지에 대해서는 별 관심이 없었을 것이다. 이 건축물은 근세 서유럽 여행가들에게 '인칸타다스(incantadas)' 즉 '매혹적인 건물'이라고만 불렸을 뿐 원래 용도가 무엇인지에 대해서는 아무도 알지 못했다. 그나마 20세기 초에 로마 아고라에 대한 본격적인 발굴 작업이 시작될 무렵에는 흔적도 없이 사라진 상태였다. '카마라' 역시 비슷한 운명이었는데, 비잔티움 제국과 오토만 제국 시대를 거치면서 언제나 테살로니키 도시의 중심지에서 랜드마크 역할을 했지만 정작 이 건축물의 유래가 무엇인지는 아무도 알지 못했다. 스튜어트와 레베트의 18세기 답사기와 텍시에의 19세기 답사기는 이처럼 망각된 채 남겨진 고대 유적에 대한 서유럽인들의 관심과 탐구가 낭만주의적인 성격으로부터 학술적인 성격으로 변모해 가는 과정이기도 하다.

테살로니키는 현대 그리스 국가의 독립 과정에서 발칸 반도의 신흥 국가들 사이에서 각축장이 되었다. 1912년 그리스 군대와 불가리아 군대가 오토만 제국으로부터 테살로니키 시를 탈환하기 위해서 서로 경쟁적으로 진군했는데, 전자와 후자 사이의 시간차는 겨우 하루에 불과했던 것이다. 실제로 투르크 제국의 지배하에서 여러 인종과 민족들이 수백여 년 동안 뒤섞여 살아왔던 발칸 반도 지역에서 '옛 영토'를 수복해서 '새로운 국가'를 건설하고자 했던 이들은 그리스인들만이 아니었다. 전체적으로는 터키가 가장 첨예하게 그리스와 대립했지만, 북부 그리스의 고대 마케도니아 지역에서는 양상이 훨씬 더 복잡하게 전개되었다. 그리스뿐 아니라 불가리아와 세르비아, 크로아티아, 슬로베니아 등이 발칸 전쟁(1912-1913)에서 마케도니아 지역을 '수복'하기 위해서 싸웠다. 유고슬라비아 연방이 붕괴된 1991년에 마케도니아 유고슬라비아 공화국이 수립되었을 때 그리스가 마케도니아라는 명칭을 국가명으로 사용하는 것에 대해 반대했던 이유 또한 이들이 자신의 역사적 유산을 가로채어 정체성을 위협하고 있다고 여

도 4-25 로마 시대의 아고라: 남쪽 스토아 구역에서 바라본 광장과 극장 유적

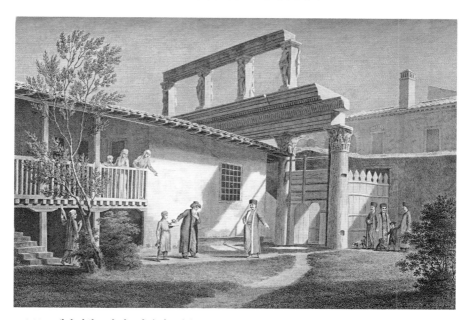

도 4-26 18세기 말의 로마 아고라 유적 모습(Stuart and Revett, 1794)(Stuart, James and Nicholas Revett, *The Antiquities of Athens,* vol.III, ed. Willey Reveley, London, 1794)

겼기 때문이었다.

이 문제는 현재까지도 양 국가뿐 아니라 발칸 반도의 여러 국가들 사이에서 첨예한 논쟁거리이다. 갈레리우스 궁전 복합체와 로마 시대 포럼을 비롯한 고대 유적 발굴 복원 사업은 학술적으로도 중요한 의미를 지니지만, 다른 한편으로 보자면 테살로니키를 중심으로 북부 그리스의 마케도니아 지역이 그리스인들의 문화유산이자 민족의 고향임을 공고히 만들기 위한 토대가 된다. 실제로 그리스 정부와 미술계는 필리포스와 알렉산드로스의 이미지를 도시 기념 조형물에서 활용함으로써 고대 마케도니아 왕국의 진정한 계승자가 현대 그리스 국가라는 사실을 대외적으로 널리 선전하기 위해서 노력하고 있다.

북부 그리스 지역의 각 도시들에서 자주 찾아볼 수 있는 알렉산드로스 기마 상들은 우리나라 전역에 퍼져 있는 충무공 이순신 동상과 같은 정치적 이데올로 기를 담고 있다. 테살로니키 해안 광장에 세워진 알렉산드로스의 동상을 비롯하여, 펠라 마을 중심 광장에 세워진 알렉산드로스의 기마상 등은 단순히 고전 고대의 영광을 되새기려는 현대 그리스인들의 자부심에 대한 표상만이 아니라 자신들이 마케도니아 지역의 적법한 주인임을 발칸 반도의 인근 국가들에게 알리는 선언인 것이다. 테살로니키 대학의 파파니콜라우 교수는 이러한 공공 미술의 성향에 대해서 "예술적 강박증"이라고 묘사한 바 있다. 제1차 세계대전과 제2차 세계대전 사이에 형성된 발칸 반도의 불안정한 정치적 상황 속에서 현대 그리스 미술이 내셔널리즘에 대한 강박 관념을 지니게 되었으며, 1950년대 유고슬라비아 남부의 슬라브-마케도니아인들이 일으킨 비공식적인 영토 분쟁으로 인해서 고대 마케도니아의 역사 문화유산에 대한 권리를 강하게 인식할 수밖에 없게 되었다는 것이다.[31]

그가 지적한 것처럼 테살로니키와 펠라, 베르기나 등 그리스 북부 지역에서

31 이 주제에 대한 현대 그리스 학자의 관점에 대해서는 Miltiades M. Papanikolau, 「그리스 내셔널리즘의 두 얼굴, 1950-1960」, 『미술이론과 현장』, pp. 203-238 참조.

도 4-27 테살로니키 해안 광장의 알렉산드로스 동상, 에반겔로스 무스타카스(Evangelos Moustakas) 작, 1974년

도 4-28 '제우스의 아들 알렉산드로스'라는 명문이 새겨진 건축물 받침대, 로마 아고라에서 발굴, 150-200년경, 테살로니키 국립 고고학 박물관

특히 알렉산드로스 3세와 부친 필리포스 2세, 그리고 이들 궁정의 조언자였던 아리스토텔레스의 인물상들이 공공 기념물로서 20세기 중반에 각광을 받았던 배경에는 그리스 북부의 인접국들이 마케도니아 슬라브 지역에 대한 역사적 연관성과 영토 주권을 주장한 데 대한 경계심이 작용하고 있었다. 특히 알렉산드로스의 출생지이자 필리포스의 궁전이 건설된 펠라, 아리스토텔레스의 출생지인 칼키디케, 고대 마케도니아 왕가의 묘지였던 베르기나 등 그리스 북부의 특정한 장소들에 이 고대 역사적 인물들을 구체적으로 연관시킴으로써 고전 고대의 영광을 현대에 투사하려는 정치적, 문화적 노력이다.

거의 동일한 시도가 약 이천여 년 전 로마 시대에 이미 시도된 바 있다는 사실 역시 흥미롭다. 로마 시대의 아고라 북쪽에서는 "제우스의 아들 알렉산드로스(Διὸς Ἀλέξανδρον βασιλέα)"라는 명문이 새겨진 석재 파편이 발굴되었다. 이 명문은 알렉산드로스에 대한 신격화를 강조한 것으로서 로마 제정 시대 테살로니키 사회에서 마케도니아 왕조 구성원들에 대한 숭배 의식이 공식적으로 이루어졌음을 보여 준다. 앞 장에서 살펴본 바와 같이 알렉산드로스에 대한 신격화 작업은 그가 동방 원정에 나선 시점부터 단계적으로 시행되어 그의 사후에는 헬레니즘 왕국의 계승자들과 마케도니아 왕국의 귀족들에 의해서 노골적으로 확산되었다. 그러나 그리스 전체가 로마의 속주로 편입된 후에도 마케도니아 왕실의 신격화가 로마 황실에 의해서 의식적으로 장려되었다는 사실은 주목할 만하다. 알렉산드로스와 부친 필리포스 2세, 그리고 이 도시 이름의 주인공인 테살로니케 왕비 등 옛 마케도니아 왕실 가족들에 대한 숭배 의식은 테살로니키에서 특히 카라칼라(Caracalla, 198-217 재임)와 알렉산드로스 세베루스 황제 시대(Severus Alexander, 222-235 재임)에 강조되었다. 이는 테살로니키 시민들의 마케도니아적 전통을 존중하는 차원에서 한걸음 더 나아가서, 그리스와 동부 세계를 지배했던 마케도니아 왕가의 영광을 동시대 로마 제국의 통치 주체에게 투영함으로써 속주민들에 대한 로마 황실의 권위를 강화하려는 의도가 배경에 깔려 있었던 것이다.

투르코크라티아 시대 그리스 미술

고대 헬라스로부터 근세 그리스로의 명칭 전환은 16세기 말에 이탈리아에서 제작된 한 그리스 지도에서 단적으로 드러난다. 이 지도는 원래 메디치 가문의 코시모 1세(Cosimo I de' Medici, 1517-1574)가 베키오 궁전 이층에 설치했던 서재를 위한 것이었다. 현재 〈지도의 홀(Sala delle Carte Geografiche)〉로 불리는 이 방은 지리학과 자연과학에 대한 코시모 1세의 남다른 관심을 보여 주는 동시에 그의 이름과 관련된 상징적 의미(κόσμος, 세계)를 시각화하려는 의도를 담고 있었다. 천장에는 별자리를 그려 넣고 방 중앙에는 천구의와 지구의를 배치하도록 했으며, 네 벽에는 세계 각국의 지도들과 역사적 위인들의 초상화 패널들이 둘러싸도록 되어 있었다. 53점의 지도 연작은 코시모 생전에 완성되지 못하고 그의 후계자인 프란체스코 1세(Francesco I de' Medici, 1574-1587 재임) 통치 시대에 궁정 지도 제작자로 임명된 부온시뇨리(Stefano Buonsignori, 혹은 Bonsignori)에 의해서 마무리되었다.

위에서 언급한 그리스 지도 역시 부온시뇨리가 1585년에 제작한 것으로, 화면 오른편 상단에는 〈그리스(Grecia)〉라는 표제가 걸려 있고 왼편 하단의 설명판에는 메디치 가문의 문장 아래에 그리스의 기원과 영광스러운 역사, 쇠퇴와 멸망을 기록한 내용이 다음과 같이 적혀 있다. "그리스(La Grecia)는 전에는 헬라스(Ellade)로 불리었으나, 고대 왕자 그레코(Greco)로부터 현재의 이름을 얻게 되었다. … 그리스는 이오니아와 에게해까지 경계를 넓혔으며 학문과 고상한 예술 분야에서 다른 나라들을 앞질렀다. 군사적인 측면에서도 로마 제국 이전까지 이를 능가한 나라는 없었으며, 아시아와 유럽의 많은 지역을 지배했다." 이러한 과거의 영광과 대비되는 그리스의 현재 상태는 명판을 받치고 당당하게 서 있는 황금색 카리야티드 여성상과 그 아래 망토를 뒤집어쓴 채로 웅크리고 있는 맨발의 여인 이미지로 날카롭게 가시화되어 있다.

현재 아테네 베나키 박물관에는 베키오 궁전본과 거의 유사한 그리스 지도 패널 한 점이 소장되어 있다. 전체 구성에서는 거의 일치하지만 몇 가지 세부 상항에서 차이가 있다. 먼저 명제판의 모양이 타원형으로 바뀌었으며 메디치 가문

의 문장 꼭대기에 놓인 황금색 왕관을 어린 큐피드가 받치고 있는 모습이다. 또한 로마식의 분절된 페디먼트와 카리야티드 대신에 반인반수의 괴수들이 가장자리를 장식하고 있다. 더 큰 변화는 이집트의 가장자리를 묘사한 화면 하단부이다. 베키오 궁전본에서는 이 땅이 단순히 해안선으로 표시된 반면에 베나키 박물관본에서는 야자수가 우거지고 노새가 풀을 뜯고 있으며 그 옆에서 두 명의 베두인족이 바다 너머 그리스의 땅을 가리키며 대화를 나누는 장소로 묘사되어 있다. 그 밖에도 크레타 섬 옆을 헤엄치는 돌고래들과 티라 섬 인근의 화산 폭발, 지중해의 무역 항로를 따라 운행하는 배 등 해당 지역의 풍토와 역사, 자연환경의 특성이 구체적으로 삽입되었다. 현재까지 베나키 박물관 소장본은 베키오 궁전 소장본을 토대로 다시 제작한 것이라는 추측이 지배적이지만, 해당 지도의 높은 표현 수준이나 필체, 소아시아와 키클라데스 지역의 세부 묘사 등을 볼 때 부온시뇨리 자신이 제작한 작품이라는 주장 또한 힘을 얻고 있다.[1]

피렌체 본과 아테네 본 그리스 지도가 우리에게 알려 주는 바는 16세기 말 유럽 사회에서 이미 '헬라스'라는 명칭이 생명력을 잃었으며, '그리스'라는 이름이 완전히 이를 대체하게 되었다는 사실이다. 코시모 1세가 자신의 방에 펼쳐 보이고자 했던 동시대 문명 세계의 판도에서 그리스는 "한때 헬라스로 불렸던" 영광스러운 과거를 지니고 있지만 현재는 야만인들에게 점령된 애수의 땅이었다. 이 16세기 지도 명제판의 첫 구절과 기원전 4세기 아리스토텔레스가 『기상학(Μετεωρολογικά)』에서 기술한 문장을 비교해 보면 고대로부터 중세를 거쳐서 근세로 오는 과정에서 '헬라스'와 '그리스' 두 명칭 사이의 진자 운동이 어떻게 일어나고 있는지 알게 된다. 아리스토텔레스는 그리스의 기후에 대해서 이렇게 묘사했다. "데우칼리온의 시대에 일어난 대홍수의 사례에서 볼 수 있듯이 홍수는 태초부터 헬라스 지역에서 주로 발생했다. 도도나와 아켈라오스 인근 지

1 Angelos Delivorrias and Electra Georgoula, *From Byzantium to Modern Greece: Hellenistic Art in Adversity, 1453-1830*, Athens: Benaki Museum, 2005, pp. 34-35.

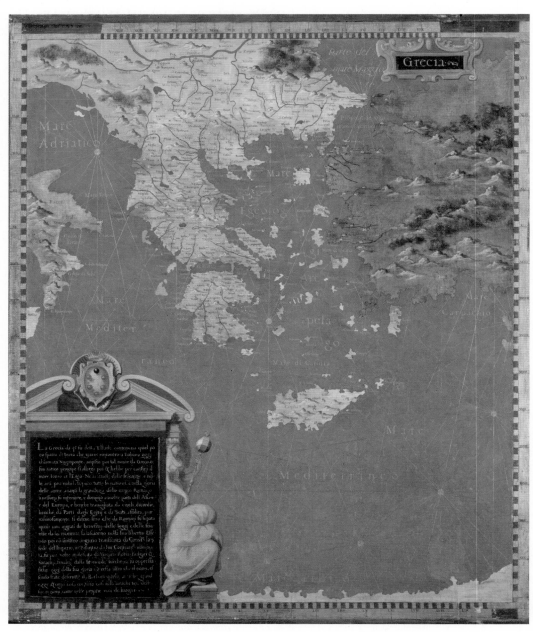

도 5-1 스테파노 부온시뇨리가 1585년 제작한 그리스 지도, 베키오 궁전본(284쪽)과 스테파노 부온시뇨리(?)의 그리스 지도(16세기 말 혹은 17세기 초로 추정), 아테네, 베나키 박물관(소장번호 33115)(285쪽)

284

역에서는 강의 흐름이 자주 바뀌었는데, 이곳에는 셀루스인들(οἱ Σελλοί)과 과거에는 그라이쿠스인들이라고 불렸지만 현재는 헬라스인들이라고 불리는 이들(οἱ καλούμενοι τότε μὲν Γραικοὶ νῦν δ᾽Ἕλληνες)이 살고 있었다."[2]

이처럼 그라이쿠스는 고대 사회에서 그리스 북서부 에피루스 지역을 가리키는 옛 명칭이었다. 후에 이 지역이 헬라스 세계로 편입된 후에 그라이키(Γραικοὶ)라는 이름이 라틴어 Graeci로 옮겨지고, 로마 제국과 비잔티움 제국 시대를 거치면서 그리스 정교회 사회와 그 주민들을 가리키는 명칭으로 굳어지게 된 것이다. 16세기 피렌체인의 지도에서 그리스는 '아시아와 유럽을 지배하던 옛 헬라스이자 지금은 야만족인 투르크 제국에게 정복당한' 나라로서, 현재는 발칸 반도와 이탈리아 남부, 그리고 소아시아 지역을 아우르는 이름으로 사용되었다.

부온시뇨리가 한탄한 것처럼 콘스탄티노플의 함락 이후 투르코크라티아(투르크의 통치) 기간 동안 그리스인들은 헬라스로 일컬어지는 고전 고대 세계와 점진적으로 단절하게 되었으며 서유럽 사회와도 심리적, 문화적으로 거리를 두게 되었다. 18세기에 들어와서 투르크 제국으로부터의 독립을 본격적으로 추진하는 과정에서 서유럽 지식인들의 지원을 필요로 하게 되었을 때 그들이 발전시켰던 고대 그리스 고전주의 문화를 역수입하게 되었던 것도 이러한 이유 때문이다. 이러한 흐름은 역설적인 의미를 담고 있다. 고대 로마 제국을 계승한 중세 비잔티움 사회에서는 고전 고대의 학문 체계를 도입하여 새로운 기독교 사회의 지도 계급을 교육하기 위해서 정책적으로 그리스어와 그리스－로마 수사학을 계승했기 때문에 교육 체계와 사고의 틀 형성에 있어서 고전적 전통이 중요시되었다. 그러나 콘스탄티노플의 함락과 비잔티움 제국의 종말 이후 동방 정교회 사회에서는 이러한 교육 체계가 붕괴되었고 학문적 구심점이 서유럽 사회로 옮겨졌던 것이다. 15세기 이후 그리스 고전학에 대한 연구는 서유럽에서, 특히 베네

2 Aristotle, *Meteorologica*, I.xiv, 352b; Loeb Classical Library No.397, trans. by H. D. P. Lee, Harvard University Press, 1952, pp. 113-114.

치아 그리스 이민자 사회의 학자들을 중심으로 활발하게 이루어졌다. 반면에 근세, 즉 포스트 비잔티움 그리스 정교 사회의 일반 민중들은 고대 헬라스의 이교 문화로부터 더욱 거리를 두게 되었다.

오토만 제국 통치 시대 그리스 문화에 대한 고찰을 위해서는 근세 베네치아 사회에서 번성한 그리스 이민자 조합의 성 게오르기우스 교회, 그리스 북서부 카스토리아 지역의 비잔티움과 포스트 비잔티움 시대 교회 미술, 그리고 그리스 계몽주의 시대 이오니아 화파와 이에 대한 현대 그리스인들의 시각에 초점을 맞추고자 한다. 첫 번째 사례인 성 게오르기우스 교회는 포스트 비잔티움 시기 크레타 화파가 받아들인 서유럽 양식의 영향과 갈등, 그리고 비잔티움과 르네상스 전통 사이의 역학 관계를 보여 준다는 면에서 매우 중요하다. 두 번째 사례인 카스토리아 지역의 교회 미술은 비잔티움 전통이 근세 이후 민속화되는 과정을 보여 준다. 이 지역은 팔레올로구스 왕조 시대 비잔티움 제국의 세련된 양식으로부터 15세기 이후 크레타 화파의 영향을 거쳐서 17세기 이후 지역 공방들을 중심으로 번성한 민속 양식에 이르기까지 다양한 단계들이 공존하고 있다.

세 번째 사례인 계몽주의 시대 이오니아 화파에 대해서는 특히 아테네 국립미술관(알렉산드로스 수초스 미술관)의 상설전시관 배치 방식과 서술 구조를 토대로 고찰하게 될 것이다. 그 이유는 현대 그리스인들이 자신들의 문화적 유산에 대해서 어떻게 받아들이고 있는지가 이를 통해 드러나기 때문이다. 특히 1층 근세관에서 출발점을 이루는 그리스 계몽주의 시대 이오니아 화파의 작품들은 근세 말 그리스 사회가 서유럽으로부터 역수입된 고전주의를 무기로 삼아서 투르크 제국으로부터의 독립을 꾀했음을 알려 준다. 이탈리아 르네상스와 바로크 미술의 이상주의와 합리주의를 통해서 비잔티움의 전통과 결별하고 근대화할 것을 주장한 파나기오티스 독사라스(Panagiotis Doxaras, 1662‒1729), 고대 헬라스 문명의 영광을 되새기는 그리스 지도 제작과 출판 활동을 통해서 발칸 반도와 소아시아 지역에서 그리스인들이 헤게모니를 수복할 것을 독려했던 리가스 벨레스

틴리스와 같은 인물들은 이러한 계몽주의 운동의 선봉장들이었다.[3] 이들의 작품에서 공통적으로 발견되는 것은 근세 서유럽인들이 창조한 고전의 이미지를 적극적으로 수용하여 비잔티움 그리스에 의해서 묻혀 있었던 고대 헬라스와의 연대감을 동시대 그리스인들과 서유럽인들에게 상기시키려는 노력이었다.

3 벨레스틴리스의 그리스 지도에 대해서는 본서 I장 2절 참조.

1. 베네치아의 그리스 조합과 크레타 화파[4]

1453년 비잔티움 제국의 수도 콘스탄티노플이 투르크 군대에 의해서 함락된 사건은 유럽 근세 역사에 거대한 영향을 미쳤다. 서유럽인들은 자신들이 고전 고대의 유일한 적통으로 남았다고 여겼으며, 이러한 자의식은 르네상스 운동의 전개에 결정적인 동력으로 작용했다. 반면에 비잔티움 그리스인들에게 이 사건은 단지 특정한 통치 왕조나 제국의 몰락에 국한된 이야기가 아니라, 민족 전체가 그리스도교 사회집단으로부터 뿌리가 뽑혀서 이방인들에게 복속되어 버리도록 만든 결정적 타격이었다. 현재까지도 그리스인들은 이 도시를 이스탄불이라는 이름으로 부르는 데 거부감을 느끼고 있을 정도로 콘스탄티노플의 함락은 여전히 깊은 상처로 남아 있다.

근세 서양 역사학자들 가운데 콘스탄티노플의 마지막 운명을 특히 인상 깊게 기술한 이는 기번(Edward Gibbon, 1737-1794)이다. 그는 필생의 역작 『로마제국 쇠망사(*The History of the Decline and Fall of the Roman Empire*)』(총 6권, 1776-1789) 중에서도 제6권을 알렉시오스 1세(Ἀλέξιος Α' Κομνηνός, 1081-1118 재임) 시대에 시작된 십자군 전쟁부터 콘스탄티노플 함락 당시 전사한 콘스탄티누스 11세(Κωνσταντίνος ΙΑ' Παλαιολόγος, 1449-1453 재임) 시대까지 비잔티움 제국의 쇠락에 할애했다. 특히 해당 시대를 겪었던 비잔티움 저술가들의 기록을 토대로 한 마지막 황제 콘스탄티누스의 운명은 처절할 정도로 생생하다. "이러한 혼란의 소용돌이 속에서 마지막까지 장군과 병사의 임무를 동시에 완벽하게 수행했던 황제는 결국 스러져 갔다. 그의 주변에 남아서 적과 맞서 싸우다가 숨을 거둔 귀족들은 영예로운 팔레올로구스와 칸타쿠제노스 가문의 이름에 어울리는 이들이었다. 황제의 비통한 외침이 들려왔다. '나의 머리를 베어 줄 기

4 본 절은 「근세 베네치아 사회의 크레타 화가들」(미술사학보 33집, 2009)의 주제를 확대, 재구성한 것임.

독교인은 남지 않은 것이냐?' 그는 산 채로 배신자들의 손에 떨어질 것을 우려해서 (황제의 표식인) 자주색 망토를 벗어 던졌다. 곧바로 누구인지도 모르는 공격자의 손에 의해 쓰러진 황제는 곧 학살의 현장에 파묻혔다."[5] 콘스탄티누스 11세와 더불어 '그리스 황제들'이 통치하던 비잔티움 제국은 종말을 맞게 되었으며, 이후 그리스 사회는 오토만 제국과 서유럽 국가들의 지배하에서 정교회 신앙과 언어, 문화적 유대감만으로 공동체의 결속력을 유지해 나갔다.

포스트 비잔티움 미술에 대한 국내외의 선행 연구들은 대개 15-16세기 크레타의 성상화 르네상스기에 집중되어 있다. 가장 큰 이유는 1453년 콘스탄티노플 함락 이후 비잔티움 미술이 전반적으로 쇠퇴를 겪었으며, 그나마 서유럽 화단과의 밀접한 교류 속에서 번성했던 집단이 크레타 화파 화가들이기 때문이다. 크레타 화파 또한 17세기 이후에는 서유럽 양식을 따르거나 아니면 이오니아의 지역 사회 양식으로 흡수되는 등 그 영향력이 축소되면서 이 시기 이후 그리스 미술의 전개 양상에 대한 외국 미술사학자들의 연구는 개론적인 고찰에 머물러 있었다. 상대적으로 그리스 학자들이 이 분야에서 독보적인 성과를 내고 있는데, 마놀리스 하치다키스(M.Χατζηδάκης, 1909-1998)가 대표적인 예이다.

17세기에 와서 동방 정교 사회는 정치적, 경제적, 문화적으로 큰 위기를 맞게 되었는데, 한편으로는 16세기 중반부터 진행된 오토만 제국의 팽창에 의해서 키프로스와 크레타, 세르비아 등 지중해 연안과 발칸 반도의 지역들이 터키에 복속되었으며 다른 한편으로는 로마 가톨릭과 서유럽의 문화가 근대화라는 명목하에 비잔티움의 전통을 침식하고 있었기 때문이다. 이러한 상황 속에서 베네치아 본토의 그리스 이민 사회와 정교회는 비잔티움 미술의 전통을 보존, 계승하기 위해 지속적인 노력을 기울였다. 베네치아의 통치하에 있던 펠로폰네소스 반도와 지중해 연안의 섬들이 점차적으로 오토만 제국의 영향권 안으

5 Edward Gibbon, *History of the Decline and Fall of the Roman Empire*, vol.VI, New York: Harper & Brothers, 1845, Chapt.LXVIII, part.IV(http://www.gutenberg.org/files/25717/25717-h/25717-h.htm).

로 흡수되는 와중에서도 포스트 비잔티움 미술의 중심지로서 번영을 구가했던 크레타는 결국 투르크인들에게 점령되었으며 이 지역 예술가들은 베네치아로 이주하거나 이오니아의 도서 지역으로 흩어지게 되었다. 콘스탄티노플 함락을 전후해서 이탈리아 본토의 칼라브리아, 시칠리아, 풀리아, 베네치아 등에는 발칸 지역으로부터 유입된 이민자들이 이미 상당한 규모의 정교회 문화권을 형성하고 있었다. 그 가운데서도 베네치아의 그리스 이민자 조합이 가장 번성했는데, 그 중심에는 비잔티움 황실의 공녀 안나 노타라스가 있었다. 그녀는 1440-1449년 사이에 이탈리아로 피신했는데, 이후 베네치아에 자리를 잡고 황실 자산을 다양한 분야에 투자하면서 비잔티움 문화의 보존에 힘썼던 것이다. 1499년에 그리스 고전 문헌들을 취급하는 출판사를 설립하는 과정에서도 노타라스의 역할이 결정적이었다.

1) 크레타 화파의 '그리스 양식'과 '라틴 양식'

콘스탄티노플의 함락 이후 비잔티움 미술의 전통을 계승한 새로운 중심지는 베네치아 지배하의 크레타였다. 크레타 내에서도 칸디아는 그리스와 베네치아의 상류 계층이 밀접하게 교류한 장이었으며 이들을 고객으로 한 성상화 제작이 큰 규모로 이루어졌다. 15세기 후반 칸디아의 인구가 15,000명 정도였는데 이곳에 거주하면서 활동한 화가가 125명이 넘었으며 이러한 숫자가 17세기 초까지 유지되었다는 기록이 베네치아 행정 당국의 문서 보관소에 남아 있을 정도이다.[6] 16세기에는 서유럽 사회의 화가 조합을 모델로 한 최초의 화가 조합이 설립되기에 이르는데, 이는 크레타산 성상화가 과거의 종교적 의미뿐 아니라 새로운 경

6 Maria Constantoudaki-Kitromilides, "Taste and the Market in Cretan Icons in the 15th and 16th Centuries", in *From Byzantium to El Greco: Greek Frescoes and icons*, ed., Myrtali Acheimastou-Potamianou, Athens, 1987, pp. 51-53; Nano Chatzidakis, *From Candia to Venice: Greek Icons in Italy 15th-16th Centuries*, Foundation for Hellenic Culture, Athens, 1993, n.2 등 참조.

제적 가치를 대중적으로 획득하게 되
었음을 보여 주는 증거였다. 유명한 화
가의 공방에서 특정한 도상 유형과 표
현 양식의 작품들이 집중적으로 반복,
제작되었다는 사실 역시 당시 크레타
의 성상화 시장이 특화, 세분화되었다
는 것을 알려 준다.

1499년에 베네치아와 펠로폰네소
스 출신의 중개인 두 명이 세 명의 크
레타 화가에게 총 700점의 성모 성상
화를 주문한 계약 내용을 보면 성모
도상의 유형과 베일의 색깔, 재료 등
세부 사항과 함께 '그리스 양식'과 '라
틴 양식' 중에서 어느 쪽을 선택해야
하는지 명확하게 요구하고 있다.[7] 특히
주목할 점은 계약서 작성 일자가 1499
년 7월 4일이고 납품 일자가 8월 15일
이라서 한 화가 당 200-300점의 성상
화를 제작하는 데 한 달 반 정도 기간
밖에 주어지지 않았다는 사실이다. 계

도 5-2 베네치아 지배하의 크레타 지도(Marco Boschini, 1651):
성 마가를 상징하는 사자가 "PAX TIBI MARCE EVANGELISTA
MEUS(평화가 그대와 함께 하기를, 나의 복음전도사 마르코여)"
라고 적힌 책과 칼을 들고 구름 위에 서 있으며, 발밑에는 크레타가
펼쳐져 있다. 이 이미지는 성 마가가 복음을 전파하며 지중해 세계를
여행할 당시 베네치아에서 천사의 외침을 들었다는 전설과 함께
베네치아를 상징하는 도상이 되었다.

약서 작성 이전에 이미 주문자와 화가들 사이에 구성에 대한 합의가 이루어졌고
각 성상화의 밑그림이 화가들에게 보내졌다는 것을 고려하더라도 이는 상당히
짧은 기간이다. 그럼에도 불구하고 주문자는 납기일을 지키지 않을 경우 화가들

7 Carol M. Richardson, et al., *Renaissance Art Reconsidered: An Anthology of Primary Sources*,
 The Open University, 2007, pp. 371-373.

이 감수해야 하는 불이익을 명기함으로써 기한 준수를 강조하고 있다. 이처럼 성수기에 맞춰서 이탈리아 고객들에게 판매할 목적으로 대량 생산되는 성상화에 있어서 선주문 자체가 세분화되어 있었던 것이다. 즉 당시 성상화 시장에서 이미 고객의 부류가 취향에 따라서 나뉘어져 있었다는 이야기이다. 물론 이러한 계약서에서 사용된 '라틴 양식(alla latina)'이라는 문구는 현재 우리가 사용하는 바와 같이 일반적인 서유럽 회화 양식이 아니었으며, 이탈리아 말기 고딕 양식으로 그려진 소위 Madre della Consolzione 유형의 성모상을 가리키는 의미였다. 그렇다고 하더라도 위의 문구에서 암시되는 것처럼 15세기 이후 크레타 성상화에서는 도상과 표현 양식 모두에서 비잔티움 전통과 동시대 서유럽 회화의 경향이 혼재되어 있었다. 특히 양식적인 측면에서는 한 작품 안에서 두 가지 경향을 혼합하기보다는 서로 엄격하게 분리하여 작품을 제작하는 것이 보편적이었는데, 이는 고객들의 취향에 맞춘 결과였을 것으로 추측된다.

남아 있는 문서 자료들을 통해서 볼 때 이탈리아 본토와 플랑드르 지역까지 대량으로 수출되었던 크레타 성상화에 대한 서유럽 사회의 수요는 16세기에 들어오면서 점차로 감소되었다. 그 저변에는 한편으로는 비잔티움 문화 자체의 쇠퇴와 함께, 다른 한편으로는 비잔티움 양식에 대한 서유럽 사회의 취향이 좀 더 부정적인 방향으로 바뀌었다는 사실이 중요한 요인으로 작용했다.[8] 이와는 대조적으로 크레타 화가들에 대한 서유럽 회화의 영향력은 16세기 이후 꾸준히 증대되었다. 기존의 소위 '라틴 양식', 즉 서유럽의 말기 고딕 양식 외에 동시대 이탈리아 르네상스와 매너리즘 양식이 본격적으로 도입된 것은 이 지역이 지중해 지역을 아우르는 베네치아 교역망의 중심지로서 번성기를 구가하던 16세기 후반으로서, 상류 계층을 중심으로 연극, 문학 등 다양한 분야에 걸쳐서 서유럽 사회와의 문화적 교류가 활발하게 이루어졌다. 특히 1571년 나우팍토스(레판토

8 이러한 시각을 대표하는 사례로 Vasari의 *Le Vite* 1권 서문의 동시대 그리스 양식에 대한 비판적인 서술을 들 수 있다.

(Lepanto)) 전투의 승리는 크레타인들 사회에 희망적인 분위기를 불러일으켰다. 1570년 키프로스에 대한 오토만 제국의 공격에 대항하기 위해서 교황 피우스 5세가 주도하여 결성한 기독교 동맹이 1571년 오토만 제국의 함대를 레판토에서 격퇴한 사건인데, 이 전투는 기독교인들이 연합하여 투르크 군대를 상대로 승리를 거두었다고 하는 상징적인 의미로 인해서 크레타인들에게 중요하게 받아들여졌다.

이 전투를 묘사한 미카엘 다마스키노스의 성상화는 당시 크레타 화가들이 서유럽 교회 미술의 조형 양식을 상당 부분 수용하고 있음을 보여 준다. 베네치아 화파의 거장인 베로네제(Paolo Veronese, 1528-1588) 또한 이 역사적 사건을 작품으로 재현한 바 있다. 이들 두 화가의 작품들을 비교하면 크레타 화파와 베네치아 화파 사이의 연관성과 차이점이 확연하게 드러난다. 베로네제의 이 작품은 레판토 전투에 참가했던 한 무라노 귀족이 교회에 봉헌하기 위해서 주문했던 것으로 추정되는데 무라노의 성 베드로 성당 예배당 제단에 안치되어 있었다. 베로네제는 화면 하단에 이 치열한 해전을 원경으로 묘사하고 상단의 구름 위에 성 베드로, 성 로크, 성 유스티니아누스와 성 마르코와 성모를 배치했다. 성인들은 성모에게 그리스도교 함대의 승리를 간청하고 있으며, 뒤쪽에서는 천사의 무리들이 이 광경을 지켜보고 있다. 특히 화면 오른쪽 끝에서 분홍색 겉옷 차림의 천사는 투르크 함대에게 불화살을 쏘아내리고 있다.

베로네제는 베네치아 화가들 중에서도 특히 그리스 화가들에게 많은 영향을 미친 인물로서 후에 그리스 계몽주의 시대 이오니아 화파 화가들 중에는 그의 작품을 복제하거나 차용하는 경우가 많았다. 그러나 동시대 비잔티움 성상화가인 다마스키노스 또한 베로네제로부터 직접적인 영향을 받았던 것으로 보이는데, 특히 성 게오르기우스 교회 내부 장식을 위해서 베네치아에 체류했던 경험은 그의 후기 작업에 그대로 나타났다. 그러나 이러한 영향은 단순히 서유럽 르네상스와 매너리즘 양식에 대한 경도로 귀결되었던 것은 아니었다. 어떤 측면에서는 비잔티움 미술의 전통을 더욱 공고하게 만드는 자극제 역할을 했던 것으로 보인

도 5-3 다마스키노스(Michael Damaskinos), 〈성 세르기우스와 성 바쿠스, 성 유스티나〉, 1571년 이후, 112×119cm, 케르키라, 안티부니오티사 박물관

다. 다마스키노스의 〈성 세르기우스와 성 바쿠스, 성 유스티나 (SS. Sergius, Bacchus and Justina)〉에서는 서유럽 미술 양식의 영향이 강하게 두드러져 있다. 세 성인들의 부드러운 자세와 자연스러운 옷 주름 처리, 입체감과 명암 표현, 이상적인 인체 비례와 근육 묘사 등은 동시대 크레타 화파의 전형적인 성상화들과 비교하면 거의 '르네상스적'이다. 레판토 전투의 승리를 기념하는 방식 역시 베로네제의 구성과 상당히 유사하다. 레판토 전투가 일어난 1571년 10월 7일의 수호성인 세 명이 머리 셋 달린 바다 괴수를 밟고 서 있고 화면 상단에는 아기 천사들이 월계수 화환을 들고 날아다니는 위로 책을 펼쳐든 그리스도와 베네치아의 수호성인인 성 마르코, 그리고 승전일 다음날의 수호성인인 성 시메온이 이 장면을 내려다보고 있다.

그러나 이러한 '서유럽식' 표현이 다마스키노스의 모든 작품들에서 보편적으로 나타났던 것은 아니었다. 그의 작업 중에서도 베네치아의 그리스 정교회를 위해 제작한 작품들은 훨씬 더 복고적이고 보수적인 경향을 띠는 것을 볼 수 있는데, 이러한 의식적 시도들은 다마스키노스 개인뿐 아니라 크레타 화파 전반에서도 발견되었다. 레판토 전투의 승리에 대한 감격이 채 가시기도 전에 크레타에 대한 오토만 제국의 위협은 다시 심화되었으며, 그리스 세계에서 거의 홀로 남았던 크레타 사회는 16세기 말로 갈수록 내부적으로 보수화되었다. 교회 미술 시장에서 전통적인 '그리스 양식'에 대한 선호 경향이 두드러지게 되었던 것은

도 5-4 베로네제(Paolo Veronese), 〈레판토 전투의 알레고리〉, 1571-1572년경, 169×137cm, 베네치아, 아카데미아 미술관

이러한 전반적 사회 분위기를 반영한 것이었다.

1587년부터 1955년까지의 베네치아의 그리스 이민자 조합 물품 명세서를 정리, 출판한 첼렌티 – 파파도풀루에 따르면 17세기경부터 이미 성상화를 표

현 양식에 따라 '그리스 양식(alla greca / alla divota maniera greca / pittura greca)', '라틴 양식(alla latina)', '러시아 양식(pittura moscovita)'으로 분류한 사례들이 나타났다고 한다. 실제로 그리스 조합에 봉헌된 성상화들의 경우 비잔티움 전통 양식이 거의 대부분이기 때문에 '라틴 양식'이나 '러시아 양식'으로 분류된 성상화는 극히 소수에 불과한데, 그중 한 사례가 1700년 물품 명세서의 '라틴 양식(alla latina)으로 그려진 검은색 프레임의 성 프란체스코 성상화'라고 기술된 항목이다.[9] 이 작품이 누구를 위해서 제작된 것인지는 밝혀진 바 없지만, 가톨릭 성인인 파올라의 성 프란체스코 성상화는 정교회 미술에서 상당히 예외적인 것이었으며 그리스 조합 내에서도 거론된 적이 없었다. 그러나 이와 같은 기록들은 '그리스 양식', '라틴 양식'이라는 용어가 15세기 이후 성상화 표현 방식으로서 일반적으로 통용되고 있었음을 알려 준다.

(1) 안드레아스 리초스의 전통

베네치아령 크레타의 귀족이자 가톨릭 신자인 안드레아스 코르나로스(Andrea Cornaros, 1547-1616)는 1611년에 작성한 유언장을 통해서 동생에게 자신이 침실에 보관하고 있던 귀중한 '그리스 회화(pittura greca)'를 베네치아에 있는 자신의 후원자에게 보내 줄 것을 당부했다. 본 논문의 주제와 관련해서 이 유언장은 두 가지 측면에서 관심을 불러일으키는데, 하나는 17세기 서유럽 가톨릭 사회에서 여전히 크레타 성상화가 누렸던 '성물로서의' 인기를 단적으로 보여 주기 때문이고 다른 하나는 언급된 성상화의 혼성적인 특징 때문이다. 코르나로스는 이 그리스 회화가 '그림이 그려진 문자 IHS로 구성되어 있다'고 기술했는데, 잘 알려진 바와 같이 IHS는 성 베르나르디노(St. Bernardino of Siena, 1380-

9 1700년의 명세서에는 "alla latina로 그려진 검은색 틀의 성 프란체스코"라고 되어 있으며, 1760년과 1770년의 명세서에는 단순히 "성상화 하나, 파올라의 성 프란체스코"라고만 기록되어 있다. Νίκη Γ. Τσελέντη-Παπαδοπούλου, Οι Ελληνικής Αδεφότητας της Βενετίας από το 16ο έως το Πρώτο Μισό του 20ού Αιώνα, Athens, 2002, p. 272, no.290 참조.

도 5-5 안드레아스 리초스, 〈그리스도 부활〉, 15세기 후반, 44.5×63.5cm, 아테네, 비잔티움과 그리스도교
박물관(소장번호 BXM 1549)

1444)가 창안한 모노그램으로서 동방 정교회 미술에서는 거의 다루어지지 않았
던 이미지이다.

이 독특한 구성은 현재 아테네 비잔티움과 그리스도교 박물관에 소장되어
있는 안드레아스 리초스(Andreas Ritzos, 1422-c.1492)의 〈그리스도 부활〉 성상
화와 정확하게 부합하는 것이기 때문에 대부분의 학자들이 코르나로스가 소장
했던 문제의 '그리스 회화'가 리초스의 작품과 직접적으로 연관되는 것으로 보
고 있다. 라틴어 모노그램(Jesus Hominum Salvator)과 그리스어 두문자(Mρ/
ΘΥ, ΟΑ/ΙΩ, Ο ΘΕΟΛΟΓΟΣ), 동방 정교회 예배서(parakletike)의 문구, 비잔
티움의 전통적인 아나스타시스(anastasis) 도상과 서유럽의 그리스도 부활 도상
을 한 화면에 조합하고 서유럽 필사본의 전통에 따라 테두리를 식물 문양으로
장식한 이 작품은 리초스가 이탈리아 회화의 표현 방식이나 도상에 대해서 상당
한 지식을 가지고 있었음을 보여 준다. 특히 S자의 몸체 부분에 그려진 열린 관

298

대와 그 위에 걸쳐진 수의의 명암 표현은 동시대 비잔티움 성상화 중에서 유래를 찾아보기 힘들 정도로 사실적이다. 학자에 따라서는 이 성상화가 1439년 피렌체 공의회에서 성 베르나르디노가 동, 서방 교회 통합을 위해서 노력했던 업적을 기리기 위한 의도에서 제작되었으며 11세기 이후 분열된 상태로 남아 있던 두 교회의 통합을 지지했던 화가 개인의 입장이 반영된 것이라고 주장하기도 했다.[10]

양식적인 측면에서 보자면 리초스는 말기 팔레올로구스 왕조 시대 콘스탄티노플 화파의 전통을 충실하게 따른 인물이었다. 〈그리스도 부활〉에서도 발견되는 그의 양식적 특징, 즉 등장인물들의 엄숙한 표정, 좌우 균형을 강조한 구도, 선명한 윤곽선과 부드러운 살결 위에 가는 흰색 평행선들로 하이라이트를 주는 방식 등은 후대 크레타 화가들에게 계승되어 소위 '크레타 화파(Cretan School)'의 전형적인 특징으로 받아들여지게 되었다. 18세기 디오니시우스(Dionisius of Furna, c.1670-1744)의 『성상화 안내서(Hermineia, Ερμηνεία της ζωγραφικής τέχνης)』에는 '크레타 양식'이 독립된 장에서 다루어지고 있는데, 여기서도 얼굴과 손, 발 등에서 어두운 색으로 밑칠을 한 후에 점차 밝은 색으로 겹쳐 칠하고 흰색으로 하이라이트를 줄 것과, 색칠이 윤곽선을 흐리지 않도록 주의할 것 등을 당부하고 있는 것으로 미루어 볼 때 리초스가 대표하는 양식적 특징이 후대 성상화 제작에서 일종의 기법으로 고착되었던 것을 알 수 있다.

리초스가 후대 화가들 사이에서 차지하는 비중은 그의 공방에서 창안된 것으로 받아들여지고 있는 〈수난의 성모〉 도상에서 확연하게 드러난다. 이 새로운 성모 유형은 그리스도의 미래 수난을 암시하는 도구들을 든 대천사들과 두려움에 움츠러들어서 샌들이 벗겨진 아기 예수의 모습, 성모의 순결을 명시하는 문구(Η ΑΜΟΛΥΝΤΟΣ, '더럽혀지지 않은 존재'라는 의미) 등이 특징으로서, 15세

10 Robin Cormack, "Art and Orthodoxy in Late Byzantium", in *Byzantine Orthodoxies. Papers from the Thirty-sixth Spring Symposium of Byzantine studies, University of Durham, 23–25 March 2002*, Andrew Louth and Augustine Casiday eds., Ashgate, 2006, pp. 116-119 참조.

기 후반부터 다음 수 세기 동안 크레타 화가들에 의해서 무수히 복제되었을 정도로 대중적인 인기를 끌었다. 대가의 작품을 복제하는 것은 비잔티움 성상화 제작에서 관례적인 방식이지만, 이러한 복제 작업이 무명의 공방 작업자들이 아니라 미카엘 다마스키노스, 엠마우엘 람바르도스(Emmauel Lambardos), 엠마누엘 차네스 등 후대의 대표적인 화가들에 의해서 지속적으로 이루어졌다는 점은 주목할 만하다. 베네치아의 그리스 조합에 봉헌된 람바르도스의 〈수난의 성모〉는 리초스의 전통 양식이 17세기 초 크레타 화가들에 의해서 엄격하게 재현되고 있음을 보여 준다.

(2) '그리스 양식' vs '라틴 양식'

서유럽 회화의 영향은 크레타 성상화가들에게 양날의 검과도 같은 것이었다. 서유럽 화단과의 교류가 성상화 시장의 동력으로 작용했던 이전 시대와 달리 자체의 문화적 입지가 좁아지고 있던 16세기 후반 크레타 화가들에게 '그리스 양식'과 '라틴 양식'은 단순히 형식과 기법에 국한된 문제가 아니라 문화적 정체성의 문제로 귀결될 수밖에 없었다. 다마스키노스를 비롯해서 요아니스 페르메니아티스(Ioannis Permeniatis), 도메니코스 테오토코풀로스(Domenicos Theotoko-poulos, 1541-1614) 등 세 화가들의 사례를 통해서 이러한 양식적 이원화 현상을 좀 더 구체적으로 살펴보고자 한다.

페르메니아티스라는 작가에 대해서는 개인적으로 알려진 정보가 거의 없다. 1523년 베네치아의 그리스 이민자 조합의 회원으로 명부에 기록이 남아 있는 것으로 미루어 베네치아를 무대로 활동했던 것을 짐작할 뿐이다. 그의 작품 중에서 라틴 서명이 들어 있는 〈세례자 요한과 성 아우구스티누스와 함께 있는 옥좌의 성모〉는 서유럽 양식을 그대로 따르고 있다. 특히 옥좌 하단의 발 받침대에 트롱프뢰유 기법으로 그려진 서명 "화가 요하네스 페르메니아테스(IOANES PER/MENIATES/P)"를 비롯해서 세례자 요한이 들고 있는 두루말이와 성 아우구스티누스의 예복에 적혀 있는 문구(ECCE. AGNVS. DEI, DANIEL, ISAIA.

도 5-6 요아니스 페르메니아티스(Ioannis Permeniatis),
〈세례자 요한과 성 아우구스티누스와 함께 있는 옥좌의 성모〉,
16세기 초(1523-1528?), 1.26×1.16m, 베네치아, 코레르
박물관(소장번호 214)

PROFETA)가 라틴어라는 사실은 이 작품이 서유럽 사회의 고객을 위해서 제작된 것임을 짐작하게 한다. 실제로 이 작품은 1840년까지 베네치아의 통 제작자 조합(Scuola dei Botteri)에 소 장되어 있었던 것으로서 이 조합의 수 호성인인 성 아우구스티누스를 기리기 위해서 주문된 것으로 추측되고 있다. 성 모자의 모습은 비잔티움 전통 도상 인 '아기 예수에게 젖을 먹이는 성모 (Panagia Galaktrophousa)'에 해당되 지만 옥좌와 바닥 격자의 선원근법, 인 체의 명암 표현, 풍경의 사실적 묘사 등 모든 면에서 이탈리아 르네상스 회 화의 양식을 따르고 있다. 특히 낙타를 타고 가는 투르크 복장의 인물들을 비롯해서 토끼와 양, 목동 등 일상생활의 다 양한 장면들이 배경에 묘사되어 있는 사실은 비잔티움 성상화의 추상적 공간 개 념과 대비되는 부분이다. 이 작품은 고졸한 비잔티움 양식의 고수가 아니라 적 극적인 라틴 양식의 구사를 통해서 서유럽 사회에서 입지를 확보했던 크레타 화 가의 대응 방식을 보여 주는 것이라고 하겠다.

베네치아는 중세 말기부터 지중해 연안의 해상 무역망을 장악하면서 그리스 의 펠로폰네소스 반도와 이오니아 도서 지역, 크레타, 키프로스 등지에서 정치 적 입지를 굳히고 있었으며, 투르크 제국이 비잔티움 제국을 몰락시킨 이후에는 그리스 세계와 서유럽 세계를 연결하는 통로 역할을 수행했다. 포스트 비잔티움 시대 그리스 성상화가들 상당수가 베네치아에 자리를 잡았는데 이들 중 상당수 가 서유럽적 관점에서 볼 때 '예술가'라기보다는 '장인 – 기술자'에 가까웠다. 이

처럼 전통적인 비잔티움 양식으로 성모상 이콘화를 제작하는 그리스 화가들을 흔히 '마돈네리(Madonneri)'라고 불렀는데, 옛 비잔티움 양식에 동시대 서유럽 미술 양식을 절충적으로 혼합해서 매력적인 상품들을 만들어 냈으며 베네치아 가정들마다 이러한 성모 성상화가 적어도 하나씩은 있었다는 이야기가 전해질 정도로 대중적인 인기를 끌었다고 한다.[11]

　서구 미술사에서 '엘 그레코'라는 이름으로 더 알려져 있는 도메니코스 테오토코풀로스는 이러한 '마돈네리'와는 구별되는 사례이다. 그에게 비잔티움 미술의 전통과 동시대 서유럽 미술 사이의 선택은 단순히 양식적 문제를 넘어서는 문제였기 때문이다. 그는 비잔티움 정교 미술의 신학적 관점과 작가의 예술관이 상충한 경우라고 할 수 있는데, 초기 크레타 시절의 작업들에서 이미 비잔티움 성상화의 관례를 넘어서는 개성과 예술가로서의 자의식이 드러나기 때문이다. 〈성 모자를 그리고 있는 화가 성 누가〉(도 5-7)는 1934년 데메트리오스 시실리아노스(Demetrios Sisilianos)라는 수집가에 의해서 발견된 것으로서 테오토코풀로스가 1567년 베네치아를 방문하기 이전 크레타 시절에 제작한 작품들 가운데 최초로 확인된 것이었다.[12] 그의 경력에서 초기에 해당하는 이 성상화는 테오토코풀로스가 기존의 도상을 충실히 따르면서도 이탈리아 르네상스 회화의 입체적인 공간 구성과 자유로운 붓 터치를 이용한 표현 기법 등을 적극적으로 적용하고 있음을 보여 주는 사례이다. 특히 성 누가가 그리고 있는 화면 안의 성모화는 15세기 크레타 화파의 전통 양식과 도상을 따르고 있으면서도 성모화 자체

11　포스트 비잔티움 시대 그리스 화가들과 베네치아 화단의 관계에 대해서는 서구 미술사학자들과 그리스 미술사학자들 사이에 시각 차이가 있다. 특히 하치다키스와 같은 미술사학자는 크레타 화파가 베네치아 화단에 미친 영향을 높이 평가한 바 있다. M. Chatzidakis, *Les icones de Saint-Georges des Grecs et la collection del l'institut hellénique d'etudes byzantines et post-byzantines,* Venice, 1962; M. Chatzidakis, *Έλληνες ζωγράφοι μετά την Άλωση(1450-1830), με εισαγωγή στην ιστορία της ζωγραφικής της εποχής,* Athens, 1987, 1997 등 참조.

12　Maria Konstantoudaki-Kitromilidou, "*Ο Άγιος Λουκάς του Θεοτοκόπουλου του Μουσείου Μπενάκη. Νέες επισημάνσεις*", in *Topics in Post-Byzantine Painting: in Memory of Manolis Chatzidakis. Conference Proceedings 28-29 May 1999,* Eugenia Drakopoulou ed., Athens, 2002, pp. 271-286 참조.

도 5-7 테오토코풀로스(Domenicos
Theotokopoulos), 〈성 모자를 그리고 있는 화가 성
누가〉, 1560-1567년경, 41×33cm(복원 후), 아테네,
베나키 박물관(소장번호 11296)

도 5-8 크레타 화파 화가, 〈성 누가〉, 15세기,
26.4×18.3cm, 레클링하우젠, 성상화 박물관

는 안쪽을 향해서 단축되도록 묘사하고 성 누가의 작업을 인도하는 반라의 천사
를 등장시키는 등 서유럽 르네상스 회화의 선원근법과 도상을 활용해서 화면 전
체에 현실감과 극적인 효과를 불어넣고 있다.

　이름이 전해지지 않는 15세기의 한 크레타 화파 화가가 그린 〈성 누가〉 성상
화(도 5-8)와 테오토코풀로스의 성상화를 비교하면 후자가 비잔티움 미술의 전
통 양식으로부터 이미 벗어나기 시작했다는 것을 알 수 있다. 동일한 주제를 묘사
한 이들 두 크레타 화가들의 작품에서 가장 큰 차이는 성모자 이콘화 속의 세계와
성 누가 세계 사이의 합일감이다. 전자에서는 두 세계가 완벽하게 조화를 이루는
데 반해서 후자에서는 성 모자 이콘화 속의 2차원적인 비잔티움 회화 공간과 성
누가가 속한 '르네상스적' 회화 공간이 대립하고 있다. 이와 더불어 나중에 '엘
그레코'라는 별칭으로 서유럽 사회에서 독자적인 입지를 확보하게끔 했던 그만의
독특한 표현 양식—길게 늘어진 인체 묘사와 표현주의적인 붓질, 엄숙하고 극적

인 분위기 등—이 이미 드러나고 있다. 이처럼 비잔티움의 전통과 동시대 서유럽 회화의 요소가 뒤섞인 테오토코풀로스의 혁신적인 작품들은 당시 크레타 사회에서 크게 인기를 끌었던 것으로 보이는데, 20대 초반의 젊은 나이임에도 불구하고 이미 화가 조합의 숙련 장인(maestro)으로 인정받고 있었기 때문이다.

〈성 모자를 그리고 있는 화가 성 누가〉에서 주목할 만한 또 다른 요소는 작가 서명이다. 테오토코풀로스는 성 누가의 왼발 안쪽에 '도미니코스의 손(XEIP ΔOMHNIKOY)'이라는 문구를 적어 넣었다. 작가 서명은 앙겔로스 등 서유럽의 관례를 받아들인 15세기 크레타 화가들의 작업에서 이미 등장하지만 테오토코풀로스의 경우에는 화면 하단 가장자리나 프레임 부분에 서명하는 일반적인 관례에서 벗어나서 재현된 장면의 일부분으로서 서명을 배치해서 극적인 효과를 강조했다. 그는 크레타 시절에 제작한 또 다른 작품인 〈성모 영면〉에서도 화면 하단 촛대 받침대 부분에 '도미니코스 테오토코풀로스가 드러냄(ΔOMHNIKOΣ ΘEOTOKΠOYΛOΣ ΔEIΞAΣ)'이라고 서명을 적어 넣었다.[13] 'δειξας'라는 동사는 'δείκνυμι'에서 파생한 것으로서 고전 문헌에서 예술작품의 창조 행위를 가리키는 의미로 사용되었던 표현이었다.[14] 테오토코풀로스가 이러한 표현을 자신의 서명에 적용했다는 사실, 그리고 더 나아가서 이 자신만만한 문구를 화면 가장자리 여백이 아니라 성모 임종 장면의 주요 사물 표면에 배치했다는 사실은 화면에 펼쳐지는 이미지의 창조자로서 자신의 역할에 긍지를 지니고 있었던 화가의 자의식을 드러내는 것이다. 더 나아가서 성상화에 대하여 이미지와 하느님의 말씀 사이에서 '열린 문'이나 '펼쳐진 책'과 같은 역할을 강조했던 동방 정교회의 전통적인 입장과 대립되는 테오토코풀로스의 예술관을 암시해 준다. 얼마 지나지 않아서 이 화가는 비잔티움 성상화가로서의 짧은 경력을 접고 서유럽 화단으로 활동 무대를 옮겼으며, '엘 그레코'라는 이름으로 후세에 알려지게 되었다.

13　테오토코풀로스, 〈성모 영면〉 성상화, 16세기 후반, 61.4×52.2cm, 시로스, Koimesis tis Theotokou 교회.

14　Acheimastou-Potamianou, 앞의 책, p. 191 참조.

테오토코풀로스의 〈성 모자를 그리고 있는 화가 성 누가〉는 포스트 비잔티움 시대 그리스 사회에서 오랫동안 잊혀져 있었다. 1934년 한 수집가에 의해서 발견된 후 베나키 박물관에서 구입했을 당시의 흑백 사진을 보면 상당히 서투른 솜씨로 보수되었던 것을 알 수 있다. 익명의 보수자는 아마도 동시대에 유행하고 있던 포스트 비잔티움 성상화들의 민속화적인 양식에 따라서 테오토코풀로스의 성상화를 고쳐 그린 것으로 보인다. 이처럼 포스트 비잔티움 시대 그리스 성상화는 기술적인 세련도와 재현력에서 전반적으로 지속적인 쇠퇴를 거듭했던 것이다. 1956년 베나키 박물관이 테오토코풀로스의 작품을 최초로 일반 대중에게 공개했을 때는 부정확하게 보수된 부분을 제거했으며 현재도 이 상태로 남아 있다. 이러한 일련의 과정에서도 드러나는 것처럼 테오토코풀로스가 16세기 후반에 구사했던 서유럽 화풍과 비잔티움 화풍의 융합 성과는 이후 그리스 본토의 성상화 화가들에게 거의 망각되었던 것이다.

베네치아와 서유럽 사회로 활동무대를 옮겼던 페르메니아티스나 테오토코풀로스와 달리 다마스키노스의 경우는 크레타에 뿌리를 두고 활동한 경우로서, 두 양식 사이를 자유롭게 넘나들었지만 언제나 기반에는 15세기 크레타 화파의 전통 양식이 자리 잡고 있었다. 그는 1574년부터 성 게오르기우스 교회 성상화 칸막이 장식 작업을 하기 위해서 십여 년이 넘는 기간 동안 베네치아에 머무르면서, 파르미지아니노 등 이탈리아 대가들의 작품을 모사하는 한편 가톨릭 교회를 위해서도 작품을 다수 제작한 바 있다. 이러한 경력을 통해서 그는 양 문화권의 다양한 기법을 구사할 수 있게 되었다. 앞에서 언급한 〈성 세르기우스와 성 바쿠스, 성 유스티나〉와 성 카테리나 교회의 〈최후의 만찬〉[15]을 비교하면 그가 구사한 '라틴 양식'의 폭이 얼마나 넓고 다양한지 드러난다.

전자는 약 1571년 이후에 제작된 것으로 알려져 있지만 후자의 제작 연대는

15 이 작품에 대해서는 George Galavaris, "The Taste for Theatrical Aesthetics. The Evidence of Painting. Venice and Crete", in *Il Contributo Veneziano nella Formazione del gusto del Greci(XV-XVII sec.)*, ed. Chrysa A. Maltezou, Venezia, 2001, pl.XVII, p. 102 참조.

명확하게 확인된 바 없다. 전자의 세 인물들에 적용된 자연주의적 표현 기법과 매너리즘 양식에 비해서 후자의 인물들은 훨씬 더 고졸하고 부자연스럽지만 이러한 차이점만을 두고 〈최후의 만찬〉이 〈성 세르기우스와 성 바쿠스, 성 유스티나〉 이전에 제작되었다고 유추할 수는 없다. 〈최후의 만찬〉은 크레타의 브론디시 수도원을 위해서 제작된 성상화로서, 다마스키노스가 자신의 매너리즘 성향을 최대한 억제하고 전통적인 비잔티움 성상화의 표현 방식을 따랐던 것으로 보인다. 그러면서도 탁자 아래의 개나 아래층으로부터 음식을 나르고 있는 흑인 하인과 같은 일상적인 세부 묘사에서는 동시대 베네치아 사회에서 일대 센세이션을 불러일으켰던 베로네제의 종교적 만찬화의 영향이 직접적으로 드러난다. 특히 건축물의 구조를 이용한 화면 구성 등은 기존의 비잔티움 성상화 전통과 확연히 구분되는 서유럽 회화의 선원근법 체계를 따르고 있다.

동일한 주제를 다룬 또 다른 화가 테오파네스 스트렐리차스(Theophanes Strelitzas, 1527-1559년경 활동)의 작품과 다마스키노스의 작품을 비교해 보면 약 20여 년 동안 크레타 화파의 작품 세계에 베네치아 회화의 영향력이 얼마나 증대되었는지 쉽게 알 수 있다. '크레타인 테오파네스(Θεοφάνης ο Κρης)'라는 별칭으로 더 널리 알려진 이 인물은 아토스 산 수도원에서 주로 활동했기 때문에 다마스키노스보다 훨씬 더 보수적인 위치에 서 있었다. 그의 작품에서는 '인형의 집'과 같은 배경과 병렬적인 인물 배치 등이 특징인데, 이러한 요소들은 팔레올로구스 왕조 시대 비잔티움 미술로부터 내려오는 전통으로서, 이탈리아 말기 고딕 회화에도 많은 영향을 미쳤던 특징이었다. 이탈리아와 서유럽 화가들이 르네상스와 매너리즘을 거치면서 자연주의 양식을 극대화하는 동안 크레타 화파는 이러한 양식을 여전히 고수하고 있었던 것이다.

반면에 다마스키노스는 베네치아 사회와 밀접하게 교류하면서 서유럽 회화의 세속적인 요소들과 화려한 시각적 효과를 자신의 화면에 적극적으로 도입했다. 〈최후의 만찬〉 장면에서 쟁반을 나르는 흑인 소년과 그 옆에서 도와주고 있는 시동, 만찬이 어떻게 진행되고 있는지 커튼을 들치고 들여다보고 있는 또 다른 남

성 등은 성경에서는 언급된 바 없지만 화면에서 자연스러운 분위기를 돋우기 위해서 화가가 주체적으로 등장시킨 인물들이다. 이처럼 자유로운 구성은 기존의 비잔티움 성상화 역사에서 찾아보기 어려운 것이지만 베로네제의 회화에서는 자주 발견되었던 특징이었다. 특히 베로네제는 도미니코회 수도원 식당을 위해서 제작한 〈레위 가의 만찬〉에서 광대와 하인 등 다양한 세속적 요소들을 등장시킨 이유로 1573년 종교회의에 회부되기까지 했던 것이다. 동시대 서유럽 가톨릭 교회에서도 파격적으로 받아들여졌던 요소를 다마스키노스는 비잔티움 그리스 정교회 사회에서 적극적으로 구사하고 있다. 화면 중앙의 예수 그리스도와 배신자 유다, 기대면서 질문하는 요한과 나머지 동요하는 제자들이라는 필수적인 등장인물들 외에 하인들과 개, 빵 바구니와 아래층 연결 통로 등 일상적인 요소들을 구체적으로 등장시켜서 자연스러운 공간을 만들어 내는 데 성공하고 있다.

그러나 가장 핵심적인 부분인 그리스도와 십자가를 받치고 있는 네 천사들에서는 비잔티움 성상화의 전통 양식을 고수하고 있다는 사실을 잊지 말아야 한다. 〈최후의 만찬〉은 18세기 말까지 크레타의 브론디시 수도원에 소장되어 있던 6점의 다마스키노스 성상화 패널 작품들 가운데 하나로서, 1800년에 교구 대주교 게라시모스(Gerasimos Pardalis)가 특별히 성 미나스 교회로 옮겨 오도록 했던 것이다. 당시 투르크인들의 지배하에서 탄압을 받고 있던 그리스 정교회에서는 이 교회를 크레타 사회의 새로운 종교적 구심점으로 구축하기 위해서 확장과 장식에 힘을 기울이고 있었다. 이러한 역사적 배경을 고려하면 그의 성상화가 그리스 정교회의 역사에서 차지하는 비중을 짐작할 수 있다. 이 성상화가 제작된 16세기 말 크레타의 상황은 보다 급박했다. 베네치아의 통치하에 있으면서 다른 한편으로는 오토만 제국의 압박이 점차 강화되고 있었으며, 지식인과 자산가들 상당수가 베네치아와 이오니아 도서 지역의 안전지대로 이주하기 시작했던 것이다.

다마스키노스의 양식이 지닌 복합적인 특징이 가장 잘 드러나는 작품은 베네치아 성 게오르기우스 교회의 성상화 칸막이 작업이다. 그는 이 작업을 위해서 1574년 베네치아로 초대되었으며 1577년부터 1582년까지는 조합 회원으로 등

도 5-9 미카엘 다마스키노스, 〈최후의 만찬〉, 16세기 후반, 헤라클리온, 시나이의 성 카테리나 교회

도 5-10 테오파네스 스트렐리차스, 〈최후의 만찬〉, 16세기 전반, 아토스, 스타브로니키타 수도원

도 5-11 파올로 베로네제, 〈레위 가의 만찬〉, 1573년, 베네치아, 아카데미아 미술관

록되어 있었다. 다마스키노스의 작업에 대해서 정교회 측이 얼마나 만족했는지는 1588년 돔 천장 벽화를 그에게 재차 의뢰한 사실에서도 드러난다. 실제로 그는 이 초청에 응하지 않았으며 요아니스 키프리오스(Ioannis Kyprios)라는 화가가 대신 맡아서 1589년에서 1593년에 걸쳐 완성했다. 성상화 칸막이 작업은 다마스키노스 외에 엠마누엘 차네스와 같은 17세기 이후 대표적인 크레타 화가들에 의해서 지속되었을 정도로 당시 그리스 정교회 사회에서 중요한 상징성을 지니고 있었다. 서유럽 양식의 적용 문제 역시 서유럽의 로마 교회 사회에서 정교회의 전통과 자주권을 지키려고 애썼던 성 게오르기우스 교회의 정치적 위상과 밀접하게 연결될 수밖에 없었다. 이에 대해서는 베네치아 그리스 조합의 역사와 함께 다음 단락에서 다시 살펴볼 것이다.

2) 베네치아의 그리스 정교회 미술

베네치아의 그리스 이민자 조합은 1498년 설립된 이래 크레타 화파의 서유럽 진출에 있어서 교두보 역할을 해 왔다. 비잔티움 제국 말기에 베네치아와의 교역이 성함에 따라서 모여든 그리스 무역상들에 의해서 시작되어 콘스탄티노플의 함락 이후 그리스 피난민들에 의해 상당한 규모로 성장하게 되고 그 결과 베네치아 당국의 인가를 받아서 정식으로 설립된 그리스 조합의 역사는 베네치아 가톨릭 사회 내에서 그리스인들이 종교의 자유와 민족적 정체성을 지키기 위한 투쟁의 역사이기도 하다. 1439년 피렌체 공의회 이후 표면상으로 동서 교회의 화합이 이루어지자 베네치아 당국은 가톨릭 교회(Church of St. Blaise)에서 정교회 예식을 올리도록 허용했지만, 실제적으로는 가톨릭 사제들에 의한 방해로 시행이 불가능했다. 1456년 교황 칼리스투스(Callistus) III세의 지원 덕분에 베네치아 의회에서 독자적인 정교회 건립이 승인되었지만 그리스인들을 서방 로마 교회 안으로 끌어들이려는 베네치아 당국의 입장과 내부적으로 분리주의 원칙을 고수하는 동방 정교회의 입장은 계속 상충할 수밖에 없었다. 15세기 말까지 정교회 예배와

건물 건립에 대한 허가를 승인했다가 다시 취소하는 과정이 지루하게 되풀이되었던 것은 이러한 이유 때문이었다.

　1498년 그리스인들은 방향을 바꾸어서 정교회 건립 대신 당시 길드 법에 따라서 조합(scuola)을 조직할 수 있도록 10인 위원회에 신청하여 허가를 받았다.[16] 자선 활동을 주목적으로 하는 이민자 조합으로서 베네치아에서 합법적으로 자신들의 강령을 세우고 교구 성직자를 선출하거나 조합 내의 일들을 결정할 수 있는 자치권을 갖게 된 것이다. 교회 건립 허가가 난 것은 십여 년 후인 1514년의 일이었다. 베네치아 총독 레오나르도 로레단(Leonardo Loredan)의 이름으로 "그리스 조합이 성 게오르기우스에게 봉헌된 교회를 세워서

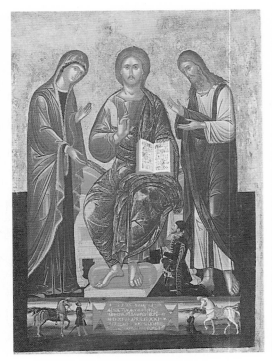

도 5-12 성 게오르기우스 교회 동쪽 회랑의 데이시스 성상화: 마네시스 가문의 두 형제가 봉헌했다는 문구와 두 사람의 초상이 아래쪽에 그려져 있다.

정교회 전례에 따라 성체 성사를 거행하고 자체의 묘지를 가질 수 있도록 한다."는 허가서가 내려졌다. 조합의 주요 구성원은 선원, 무역상, 장인, 노동자, 예술가들과 군인들이었는데, 특히 베네치아 군대에서 경기병으로 복무하던 그리스인 스트라디오티(stradioti, στρατιώτης) 집단은 베네치아 사회에서 정치적, 경제적 영향력이 컸기 때문에 그리스 조합의 설립과 발전에 많은 도움이 되었다. 성

16　베네치아 그리스 조합의 역사에 대해서는 M. Manoussacas, *Guide to the Museum of Icons and the Church of St. George*, Venice, 1976, pp. 11-20 참조. 근세 베네치아 사회의 조합이 지닌 성격에 대해서는 Richard Mackenney, "The Scuole Piccole of Venice: Formations and Transformation", in *Tradesmen and Traders: The World of the Guilds in Venice and Europe, 1250-1650*, London, 1987, pp. 172-189 참조.

게오르기우스 교회에는 이러한 사실을 보여 주는 데이시스 성상화[17]가 남아 있다. 전통적인 데이시스의 도상에 따라 옥좌의 그리스도와 성모, 세례자 요한 외에 당시 베네치아 경기병의 복장을 한 세 봉헌자들의 모습을 볼 수 있는 이 성상화에는 "하느님의 종 마네시스 가문의 요아니스와 그의 형제 게오르기우스의 탄원, 1546년 4월 21일"이라는 문구가 그리스어와 라틴어로 적혀 있어서 그리스와 베네치아 양쪽 사회에 걸쳐 있던 당시 그리스 조합원들의 상황을 짐작하게 한다.

16세기 이후로 성 게오르기우스 교회는 로마 가톨릭 교회와 지속적인 갈등 관계에 있기는 했으나 자치권은 계속 유지되었다. 1540년 교회 내에서 성모 성상화가 분실되었을 때 이에 대해 혐의를 받은 한 사제가 로마 교황에게 탄원한 사건을 계기로 해서 교황청이 과거 성 게오르기우스 교회의 사제들에게 부여했던 자치권을 박탈하고 베네치아 교구가 정교회 사제 임명에 관여하도록 한 적이 있으나 그리스 학자들의 소청으로 곧바로 자치권이 회복되었다. 근세 베네치아 사회에서 그리스 정교회 신자들이 지녔던 비중에 대해서는 1563년 11월 11일 혼인성사에 대한 트렌토 공의회의 교령을 주목할 필요가 있다. 배우자 간통의 경우에 혼인의 불가 해소성과 재혼 금지를 규정한 7조 규정에 대해서 베네치아 사절들은 로마 교회와 대치되는 그리스 정교회의 과거 관례를 단죄해서는 안된다는 주장을 폈는데, 그 배경에는 베네치아 통치하에 있는 그리스인들에 대한 정치적인 고려가 강하게 작용했던 것이다.

베네치아의 산타 마리아 델라 살루테 성당 중앙 제단에 모셔져 있는 비잔티움 성모상을 둘러싼 일화는 베네치아령 그리스 사회에서의 서방 교회와 동방 교회 사이의 갈등 관계를 단적으로 보여 준다. 이 성상화는 본래 칸디아의 한 가톨릭 성당(St. Titus cathedral)에 봉헌되어 있었는데 오토만 투르크에 의해 도시가 함락되었을 때 베네치아로 보내진 것이다. 동시대 크레타인 잔네 파파도폴리

17 M. Chatzidakis, *Icones de Saint Georges des Grecs et de la Collection de l'Institut*, Venice, 1962, no.8, pls.6, 8; Chrysa Maltezou, *"Stradioti": oi prostates ton sinoron*, Athens, 2003, p. 39 참조.

가 자신의 회고록에서 기록한 바에 따르면 *Chera Messopanditissa*라는 이름의 이 오래된 그리스 성모상은 "이탈리아인들과 그리스인들 사이의 격렬한 투쟁이 끝나고 난 후에 앞으로 도래할 평화에 대한 기원과 상징으로서" 그리스인들이 선물한 것이라고 한다.[18] 그가 언급한 투쟁은 베네치아가 크레타를 점령한 직후(1261-1265)에 그리스인들이 벌였던 폭동을 가리키는 것으로 여겨지는데, 이러한 맥락에서 보자면 중재자 성모 성상화는 베네치아인들에 대한 그리스인들의 복속의 표시라고 할 수 있다. 칸디아의 함락 직후에 성 티투스(St. Titus) 성당의 사제들이 이 성당에 보관되어 있던 기적의 성혈과 함께 중재자 성모 성상화를 베네치아로 가져가서 '구원의 성모' 성당에 봉헌한 사실은 베네치아인들이 이 성모상에 얼마나 큰 역사적 가치를 부여했는지 알려 준다.

잔네는 또한 그리스인 사제들(preti greci)이 이 성모상을 들고 행하는 의식에 대해서도 기록을 남겼다. 그에 따르면 매주 화요일마다 그리스인 사제들이 여러 그리스 교회들을 돌면서 미사를 올려 주고 교회마다 약 1두카트 정도를 받는데, 헌금액의 일부는 미사와 예식에 참여하지 않는 성 티투스 성당 사제들에게도 돌아갔다고 한다. 이 그리스 사제들은 교황으로부터 연봉을 받으며 특별한 차림새로 인해서 다른 그리스 정교 사제들과 구분되는데, 행사가 끝난 후에는 산 마르코 교회 입구에 모여서 베네치아 공화국과 로마 교황, 콘스탄티노플의 대주교를 위해 소리 높여 노래를 부른다고 한다. 이러한 기술을 통해서 당시 크레타에 로마 교회에 복속된 합동주의 정교회 사제들이 있었음을 말해 주는 동시에 베네치아 당국이 동방 정교회를 로마 교황 아래에 복속시키기 위해서 정책적인 노력을 기울였음을 알 수 있다. 회고록의 다른 부분에서는 농촌 지역에 라틴 교회들이 거의 없어서 베네치아 귀족들과 여타 가톨릭 신도들이 가족들을 데리고 그리스 교회에서 정교회 예배를 본다는 이야기를 전하고 있어서 적어도 잔

18 Zuanne(Giovanni) Papadopoli, *L'Occio(Time of Leisure): Memories of Seventeenth-Century Crete*, ed. and Trans. by Alfred Vincent, Graecolatinitas Nostra Sources 8, Venice, 2007, pp. 78-79.

네가 살던 시대에는 베네치아 가톨릭 교회 신자들과 크레타 정교회 신자들 사이의 교류가 원활했던 것으로 보인다.

이러한 서방 로마 교회의 정교회에 대한 복속 시도나 정교회 내부의 연합 시도에 대해 동방 정교회는 경계할 수밖에 없었다. 1596년 브레스트 회의에서 로마 가톨릭 교회와의 연합을 주장하는 합동교회주의자들에 반대하여 정교회의 정통성을 지키기를 고집했던 루카리스는 서유럽 사회와 밀접하게 교류했던 개인적인 경험이 오히려 분리주의적인 입장을 강화하게 된 경우였다. 베네치아령 크레타 출신으로 이탈리아에서 교육을 받았던 루카리스는 가톨릭 교회의 관점과 의도를 잘 알고 있었던 만큼 교회 통합에 부정적이었으며, 콘스탄티노플의 주교가 된 후에는 정교회를 교황령으로 복속시키려는 로마 가톨릭 교회의 움직임에 대항하기 위해서 서유럽 개신교회의 개혁주의자들과 유대를 강화하기까지 했다. 베네치아의 성 게오르기우스 교회와 그리스 조합은 이처럼 로마 가톨릭 교회의 정교회 분리주의자들에 대한 경계심과 합동교회주의자들에 대한 동방 정교회의 반발 사이에서 끼어 있었다. 어떻게 보면 베네치아 르네상스풍 외관과 동방 정교회의 내부 구조와 장식을 지니고 있는 성 게오르기우스 교회 건물 자체가 당시 그리스 문화와 포스트 비잔티움 미술의 갈등 상황을 집약적으로 보여주는 상징물이라고 할 수 있다.

(1) 성 게오르기우스 교회의 성상화 칸막이 장식[19]

근세 비잔티움 정교회 미술에서 그리스 양식과 서유럽 양식을 구분한 배경에 콘스탄티노플의 함락 이후 그리스인들이 민족적 정체성을 지키기 위한 의식적인 노력이 자리 잡고 있었다. 로마 가톨릭 교회의 압력에 지속적으로 직면해 있던 베네치아 그리스 조합에서는 이러한 경향이 더욱 뚜렷하게 드러났다. 1598년 교

19 성 게오르기우스 교회의 건축 배경과 내부 장식에 대해서는 Ερσης Μπρουςκαρη, *Η Εκκλησία του Αγίου Γεοργίου των Ελλήνων στη Βενετία*, Athens, 1995 참조.

도 5-13 성 게오르기우스 교회 제단부와 성상화 칸막이: 중앙 출입구 상단에 〈그리스도 예루살렘 입성〉, 〈나를
만지지 말라(그리스도의 부활)〉, 〈최후의 만찬〉, 〈그리스도의 승천〉, 〈오순절의 성령 강림〉 장면이 차례로
배치되어 있고 출입구 양옆으로는 〈호데게트리아 성모〉와 〈그리스도 판토크라토르〉 성상화가 걸려 있다.
성소 출입문에 그려진 아브라함과 멜키세덱 성상화(1686)는 엠마누엘 차네스 작품이다.

회 엡시스를 보충적으로 장식하기 위해서 그리스도 판토크라토르를 주문할 때 베네치아 화가 팔마(Giacomo Palma the younger, 1548-1628)가 제출한 안을 거부하고 대신 크레타 화가(Thomas Vathas)의 안을 선택한 배경에는 단순히 두 화가 사이의 개인적인 차이뿐 아니라 서유럽 매너리즘 화풍보다 비잔티움 전통 화풍을 선호했던 그리스 이민자 조합의 보수성이 자리 잡고 있었다.

특히 1574년부터 칸막이 장식의 초기 작업을 담당했던 다마스키노스의 작품들 중에서 이러한 경향을 구체적으로 볼 수 있는 사례로서 성소로 통하는 중앙 출입구 위쪽으로 배치된 다섯 패널들을 들 수 있다. 이 공간은 성상화 칸막이에서 일반적으로 도데카오르톤(Δωδεκαόρθον)이라고 불리는 그리스도 일생의 열두 주제 성상화가 배치되는 곳이지만, 다마스키노스는 일부 주제(⟨예수 공현⟩, ⟨나자루스의 부활⟩, ⟨십자가 책형⟩, ⟨성모 영면⟩)를 빼고 대신 성 미카엘과 성 스테파노스에 관련된 성상화들을 포함시켰다. 이는 기존에 배치되어 있던 ⟨최후의 만찬⟩ 성상화의 구성에 맞추기 위한 의도로 생각된다. 위 오른쪽 도판에서 출입구 상단 중앙에 위치한 ⟨최후의 만찬⟩은 15세기 초에 제작된 것으로 추정되며, 이를 제외한 나머지 성상화들, 즉 ⟨예루살렘 입성⟩, ⟨부활⟩, ⟨승천⟩, ⟨성령 강림⟩ 네 점이 다마스키노스의 작품이다.

⟨최후의 만찬⟩은 1517년에 디오니시오스(Dionisios della Vecchia)라는 한 세르비아 출판업자가 그리스 조합에 봉헌한 성상화이다. 이 작품은 그리스 조합의 초창기 역사에서 각별히 중요한 의미를 지닌 것이었다. 성 게오르기우스 교회가 1573년에 완공되기 전까지 그리스인들은 세르비아인들과 함께 가톨릭 교회인 성 블라시오 교회에서 예배를 보고 있었다. 이 성상화는 서유럽 가톨릭 사회 내에서 동방 정교회의 신앙을 유지하던 두 조합 사이의 유대 관계를 보여 줄 뿐 아니라 교회 서적 출판에 종사하던 봉헌자의 개인적인 기원이 반영된 것으로 여겨지는데, 당시 그리스 조합의 회원들은 베네치아 출판업계에서 상당한 영향력을 행사하고 있었기 때문이다. 다마스키노스는 자신이 새로 제작하는 패널화의 구성과 양식을 이 귀중한 ⟨최후의 만찬⟩의 고졸한 비잔티움 양식에 맞추고 있

다. 성 게오르기우스 교회에서 제작한 〈예루살렘 입성(Η Βαϊοφόρος)〉의 길게 늘어뜨린 인체와 날카로운 윤곽선, 명암의 대비, 좌우 대칭적 구도 등은 동일한 작가가 불과 수년 전에 제작한 〈성 세르기우스와 성 바쿠스, 성 유스티나〉 성상화의 부드럽고 우아한 인체 표현과 날카롭게 대비된다. 다마스키노스가 성 게오르기우스 교회 장식에서 얼마나 의도적으로 비잔티움 전통 양식을 강조하고 있는지 드러나는 대목이다.

이와 유사한 사례는 한 세기 후에 성 게오르기우스 교회의 장식을 담당했던 엠마누엘 차네스의 작업에서도 발견된다. 차네스가 성상화 칸막이 장식에서 담당했던 부분은 안쪽 두 기둥과 중앙 출입문(bema doors) 하단의 〈아브라함과 멜키세덱〉(1686)이다. "레팀논 출신의 사제 엠마누엘 차네스"라는 서명이 하단에 적혀 있는 이 두 인물화들에서는 길게 늘어뜨린 인물의 비례와 경직되고 엄숙한 표정, 상대적으로 평면적이고 도식화된 의복 주름 등 비잔티움 전통 양식이 강하게 드러나고 있다. 차네스가 베네치아로 이주하기 전에 크레타에서 제작한 〈이집트로의 도피〉와 비교해 보면, 그의 복고 성향과 비잔티움 양식의 전통이 오히려 베네치아 이주 후에 더 두드러지게 되었음을 알 수 있다.

성상화 칸막이 장식의 보수적 경향에는 성 게오르기우스 교회의 특수한 장소적 의미가 강하게 작용할 수밖에 없었는데, 베네치아 가톨릭 사회의 그리스인들에게 이 성상화 칸막이는 콘스탄티노플로부터 크레타를 거쳐서 베네치아의 그리스 조합으로 계승된 비잔티움 제국의 적통성에 대해 되새기게 해 주는 존재였기 때문이다. 이 계보의 출발점은 안나 노타라스가 기부한 네 점의 성상화들이다. 안나 노타라스는 자신이 콘스탄티노플에서 가져온 네 점의 성상화 〈그리스도 판토크라토르〉, 〈영광의 그리스도와 열두 사도〉, 〈아기 예수를 안고 있는 성모(Panagia Brephokratousa)〉, 〈안내자 성모(Panagia Odigitria)〉를 죽기 전에 그리스 조합에 기부했는데, 그중에서도 가장 중요한 작품은 1528년 물품 명세서에 '구원자 예수 그리스도와 그를 둘러싼 사도들과 복음서 저자들을 그린 그림; 대공녀가 콘스탄티노플에서 가져옴; 많은 두카트의 가치가 있는 최상급'이

도 5-14 엠마누엘 차네스, 〈이집트로의 도피〉, 1650년경(?), 레나 안드레아디스(Rena Andreadis) 컬렉션

라고 기록된 〈그리스도 판토크라토르〉였다. 이 성상화의 본래 위치에 대해서는 알려진 바 없으나 1764년의 기록에도 '교회 성상화 칸막이'라고 되어 있는 것으로 미루어 그 이전부터 이미 현재 위치(중앙 출입구 오른쪽)에 놓여 있었을 것으로 추측된다.[20] 일반적으로 동방 정교회의 성상화 칸막이에서 신자들이 가장 접근하기 쉬운 맨 하단에 놓이는 성상화들이 신자들의 직접적인 경배(proskyne-

20 Τσελέντη-Παπαδοπούλου(2002), 앞의 책, pp. 112, 119 참조.

sis) 행위의 대상이 된다는 점을 감안하면 말기 팔레올로구스 왕조 양식의 이 14세기 성상화가 베네치아의 성 게오르기우스 교회를 찾았던 그리스인 이주민 신도들이나 성상화 칸막이 장식 작업을 담당했던 크레타 출신 화가들에게 미쳤을 심리적 영향력을 짐작할 수 있다.

차네스의 개인적 특징과 관련해서는 앞서 언급한 〈이집트로의 도피〉를 다시 살펴볼 필요가 있다. 이 작품은 표현 양식이나 도상에서 서유럽 회화의 영향이 강하게 드러나는데, 주제는 그리스어(φεύγε εἰς αἴγυπτον)로 적혀 있지만 서명은 라틴어(EMANUEL ZANE SACERDOS DEPINXIT)로 되어 있어서 서유럽 사회의 고객을 위해 제작된 작품이 아니라면 차네스가 서유럽 회화의 관례를 시도해 본 결과일 것으로 추측된다.[21] 이에 반해서 1683년에 제작한 〈성 니콜라스〉를 보면 과거에 절충적으로 구사했던 자연주의적 기법이 배경과 같은 부차적인 요소로 밀리고 대신 15세기 크레타 화파의 양식이 전면을 차지하고 있다. 'ΧΕΙΡ/ΕΜΜΑΝΟΥΛ/ΙΕΡΩΣ/ΤΟΥ/ΤΖΑΝΕ(차네스의 사제 엠마누엘의 손)'이라는 서명과 'ΔΕΗΣΙΣ/ΤΟΥ/ΔΟΥΛΟΥ/ΤΟΥ/ΘΕΟΥ/ΝΙΚΟΛΑΟΥ/ΣΙΓΟΥΡΟΥ, ΑΧΠΓ(하느님의 종 니콜라우스 시구로스의 탄원, 1683)'이라는 문구가 성인의 발밑 구름에 적혀 있는 이 작품은 자킨토스의 귀족 니콜라오스 시구로스(Nikolaos Sigouros)를 위해서 제작한 것이다. 차네스는 베네치아에 머물러 있으면서도 이오니아 지역의 그리스 상류층 인사들과 관계를 맺고 있었는데, 이 성상화의 엄격한 비잔티움 양식은 이들 17세기 후반 그리스 고객들의 요구와 그의 작가적 취향이 합쳐진 결과이다.

3) 정교회 미술 시장과 서유럽 취향

차네스는 17세기 베네치아의 크레타 화가들 중에서도 독보적인 위치에 있던 인

21 Μ. Χατζηδάκης, 앞의 책, 1987, p 409 참조.

물이었다. 레팀논의 귀족 가문 출신으로 1658년에 베네치아로 이주한 뒤 1660년부터 1684년까지 성 게오르기우스 교회의 집전 사제로 있었다. 더 중요한 사실은 1667년부터 1688년까지는 플랑기니스 기숙학교의 감독(prefeto)으로 복무했던 경력이었다. 이 학교는 코르푸 출신의 법률가 토마스 플랑기니스가 1648년에 그리스 조합 사회를 위해서 설립한 고등 교육 기관으로서, 베네치아뿐 아니라 그리스 본토의 상류층 자제들이 서유럽 사회에서 수준 높은 고전 교육을 받을 수 있도록 하려는 목적을 지니고 있었다. 즉 차네스는 단순한 성상화가가 아니라 베네치아 그리스 사회의 종교와 교육, 학술 활동을 대표하는 공적인 존재였다. 차네스가 이탈리아 말기 고딕 양식으로부터 르네상스와 바로크, 더 나아가서는 플랑드르 판화에 이르기까지 서유럽 회화의 영향을 광범위하게 받아들였음에도 불구하고 후반으로 갈수록 비잔티움 전통 양식을 고집했던 것은 그의 사회적 지위와 역할에 기인한 바 크다.

어떻게 보면 차네스는 말기 팔레올로구스 비잔티움 성상화의 고전적 양식을 계승한 거의 마지막 인물이라고 할 수 있는데 베네치아와 이오니아 도서 지역을 중심으로 활동했던 동시대 성상화가들의 작품에서는 이미 서유럽 회화로 흡수되는 경향이 뚜렷하게 나타나고 있었기 때문이다. 테오도로스 폴라키스(Theodoros Poulakis, 1620-1692)는 후자를 대표하는 경우이다. 폴라키스는 크레타의 하니아 출신으로 1644년 24세의 젊은 나이에 베네치아로 건너가서 1657년까지 13년 동안 머물렀으며 이후에는 코르푸에 정착한 뒤 그곳에서 베네치아를 오가면서 작품 활동을 했다. 그의 작품에서는 17세기 크레타와 이오니아 지역에서 크게 인기를 끌었던 플랑드르 판화로부터 차용한 요소들이 상당 부분 발견된다. 이를 통해서 폴라키스는 비잔티움 성상화의 전통 안에서도 매우 독특한 색채와 인물 묘사 방식을 구사했다. 테살로니키 비잔티움 박물관에 소장된 4점의 성상화 연작들은 서유럽 판화 매체에서 관행적으로 구사되는 이야기 전개 방식을 차용해서 생생한 순간을 재현하고 있다. 특히 인물의 동적인 자세, 인물들 사이의 감정 표현, 화려한 풍경 묘사와 건축 공간의 묘사 등은 서유럽 회화로 경도되는

경향을 보여 준다.

이 성상화들은 요셉과 형제들에 대한 구약의 이야기를 다룬 것으로서 서유럽 회화가 근세 이오니아 비잔티움 성상화에 미친 영향과 수용 과정을 볼 수 있는 독특한 사례이다. 이 작가에 대한 서구 학자들의 연구는 거의 없는 상황이다. 풀라키스는 17세기 크레타 화파의 성상화 표현 기법과 18세기 이오니아 화파의 서유럽 취향을 연결하는 독특한 위치에 있었다. 그는 비잔티움 전통의 정교회 미술 매체에 서유럽 매너리즘과 바로크 양식을 도입하여 흥미로운 결과를 만들어 냈다. 이오니아 도서 지역은 베네치아가 크레타의 통치권을 투르크 제국에게 넘겨준 이후 이 지역의 화가들이 주로 이주해서 활동했으며, 그리스 세계 안에서도 서유럽 문화의 유입이 가장 활발했던 지역이었다.

형제들이 어린 요셉의 겉옷을 벗겨서 항아리 안에 집어넣는 장면으로부터 시작해서, 이들이 집에 돌아와 늙은 부친에게 피 묻은 겉옷을 보여 주는 장면, 요셉이 주인의 부인으로부터 유혹당하다가 도망치는 장면 등을 보면 당시까지 비잔티움 성상화의 전통에서 찾아볼 수 없었던 역동성과 활력이 관찰된다. 인물들은 모두 근육질이며, 동작은 생생하다. 비잔티움 미술에서 인물들의 역할과 의미를 전달하기 위해서 도식화되었던 동작들은 서유럽 회화의 재현적인 묘사 기법과 어우러져서 연극적인 효과를 내고 있다. 특히 분홍색과 녹색, 밝은 청색 등 선명한 색상들과 명암 표현, 전면과 후면 사이의 공간적 깊이감 등은 다마스키노스의 화면보다 훨씬 더 자유롭고 발랄한 느낌을 준다.

풀라키스는 서유럽 사회에서 고객을 확보할 수 있었던 크레타 화파와 비잔티움 미술가들의 마지막 세대라고 할 수 있다. 16세기와 17세기 동안 베네치아로 이주한 그리스계 고객들을 중심으로 서유럽 사회에서도 시장을 확보했던 비잔티움 미술은 18세기에 들어오면서 급속한 쇠퇴를 맞이하게 되었다. 이러한 양상의 저변에는 그리스 정교회 세계에서 엘리트 계층이 축소된 현상과 맥을 같이 한다. 오토만 투르크 제국의 지배하에서 고등 교육 체계가 붕괴되면서 상류 계층 구성원들은 자제들을 베네치아와 파도바, 로마와 같은 서유럽 사회의 그리스

도 5-15 테오도로스 폴라키스, 〈요셉의 일생〉 연작 중 일부, 1677-1682년경, 테살로니키 비잔티움 박물관

학 교육 기관으로 유학 보냈으며 그리스 본토에서는 정교회가 일반 민중들을 위한 기초 교육을 담당하게 되었던 것이다. 성상화 시장에서 세련된 예술적 취향을 요구할 만한 고객층이 약화되면서 비잔티움 미술은 지방화, 민속화되었으며 더 이상 서유럽 예술 시장이나 학계의 흥미를 끌지 못하게 되었다.

현대 독일 미술사학자 한스 벨팅은 12세기경부터 르네상스 시대에 이르기까지 서유럽 사회에서 동방 교회의 성상화가 미친 영향에 주목했는데, 특히 비잔티움 세계에서 수입된 정교회 미술의 원형을 복제하고 변형하는 과정에서 서유럽의 종교적 강령과 미적 취향에 부합하는 새로운 이미지가 창출되었음을 지적한 바 있다.[22] 그는 이러한 전개 과정에서 서유럽인들이 진품 비잔티움 성상화에 대해서 가지고 있던 믿음, 즉 신비하고 성스러운 힘을 지닌 존재라는 믿음이

중요하게 작용했다는 것을 '성 누가가 직접 그린 성모자화'라는 전설이 따라다녔던 몇몇 사례를 들어서 주장했다.

그가 서유럽 르네상스 미술에 대한 비잔티움 미술의 영향력의 근원으로 보았던 이러한 믿음은 르네상스 시대 이후에도 여전히 일반 민중들 사이에서 존재하고 있었지만 예술적인 측면에서 비잔티움 성상화의 영향력은 이미 현저하게 감소되었다. 당시 종교개혁과 반종교개혁을 경험한 로마 가톨릭 교회는 정책적으로 바로크 양식을 진흥하여 일반의 관심을 높이고 권위를 회복하려고 노력했고 그 결과 교회 미술은 화려하고 장중한 외관을 갖추게 되었다. 이러한 흐름 속에서 서유럽 관람자들에게 고졸한 비잔티움 성상화는 감상과 장식의 목적보다는 성물이나 부적과 같은 역할로 받아들여졌던 것이다. 이러한 상황을 확인해 주는 한 사례가 바로 1563년 12월 4일 트렌토 공의회 폐막 시점에 서둘러 가결된 성상화 공경에 대한 교령이다. 그 내용은 성인과 성상화 공경을 인정하면서도 성상화 자체에 신적 능력이 깃들어 있다는 통속적인 믿음에 대한 경고를 전달하는 동시에 분별을 촉구하는 것으로서, 당시 서유럽 가톨릭 사회에서 성화상의 역할이 과거 그레고리우스 대주교가 언급한 것처럼 교육적 역할이 아니라 성물이나 부적으로 취급되고 있었음을 우리에게 알려 주고 있다.[23] 16세기 말부터 베네치아에 성 게오르기우스 교회를 중심으로 그리스 이민 사회가 성장하고 칸디아의 함락과 함께 크레타 화가들이 대거 이주하면서 비잔티움 성상화의 유입이 양적으로 증가했으면서도 양식적인 측면에서는 동시대 서유럽 화가들에게 미친 영향이 미비했던 사실 역시 이를 뒷받침해 준다.

근세 서유럽 가톨릭 사회에서 비잔티움 정교회의 성상화는 단순히 종교적 도구나 예술품이 아니라 일종의 부적이나 성물과 같이 특별한 의미로 받아들여

22　Hans Belting, *Likeness and Presence: a History of the Image before the Era of Art*, The University of Chicago Press, 1994(*Bild und Kult—Eine Geschichte des Bildes vor dem Zeitalter der Kunst*, Munich, 1990의 영역본), pp. 330-348 참조.

23　Klaus Schatz, 『보편공의회사』, 이종한 역, 분도출판사, 2005, pp. 256-258.

도 5-16 디지아니(Gaspare Diziani), 〈마돈나 호데게트리아를 경배하는 성 요셉과 성 요한〉, 1750년경(?), 나무에 템페라와 캔버스에 유채, 베네치아 18세기 박물관(소장번호 AKG 335032)

졌다. 11세기부터 서유럽과 비잔티움 제국 사이에서 통로 역할을 했던 베네치아에는 특히 이러한 사례들이 많이 남아 있다. 앞에서 언급한 산타 마리아 델라 살루테 성당의 성모 성상화가 대표적인 증거이다. 크레타에서 페스트와 가뭄을 막아 주는 기적을 자주 발휘했던 이 중재자(Messopanditissa) 성모 성상화는 오토만 제국의 침공을 앞두고 긴급하게 베네치아로 이송되어 가톨릭 성당 중앙 제단부에 안치되었던 것이다. 악명 높은 1204년 제4차 십자군 원정 때 도제 엔리코 단돌로(Enrico Dandolo, 1192 – 1205 재임)가 콘스탄티노플에서 약탈해 온 인도자 성모 성상화 역시 단순한 보물이 아니라 기적적인 치유력을 지닌 성물로서 산 마르코 대성당 내에서도 특별한 위치에 모셔졌다.

　　근세 서유럽인들의 이러한 경외심은 '옛' 비잔티움 성상화에만 국한되지 않았다. 하치다키스는 15세기 이후의 크레타 성상화들 역시 서유럽 관객들에게 여전히 성물로서 받아들여지는 경향이 있었다고 주장하면서 그 증거로 이탈리

아 화가 디지아니(Gaspare Diziani, 1689-1767)가 제작한 회화 작품을 언급한 바 있다.[24] 이 회화 작품은 상당히 독특한 구성으로 이루어져 있는데, 그 자체가 비잔티움 성상화를 둘러싼 프레임 역할을 하고 있기 때문이다. 고색창연한 〈인도자 성모〉를 아기 천사들이 떠받치고 있고, 양옆에서 성 요셉과 세례자 요한이 이를 경배하는 모습을 그린 디지아니의 회화는 후기 바로크 양식의 특징을 집약적으로 보여 준다. 이들의 경배 대상이 되는 성모 성상화는 어느 시기에 제작된 것인지 명확하게 밝혀진 바 없다. 인도자(Ὁδηγήτρια) 성모 도상은 비잔티움 제국 초기까지 기원이 거슬러 올라가는 오랜 역사를 지니고 있는데, 디지아니 작품

도 5-17 크레타 화파 화가의 〈인도자 성모〉 성상화, 16세기 후반, 베네치아, 그리스 성상화 박물관

속의 비잔티움 성상화는 근세 크레타 화파의 전형적인 특징을 보여 주고 있기 때문에 학자들에 따라서 16세기 초반부터 17세기 중반까지 의견이 분분하다. 실제로 베네치아 그리스 조합의 성 게오르기우스 교회에 봉헌된 성상화들 중에는 16세기 후반에 제작된 것으로 디지아니 작품의 성상화와 거의 유사한 작품이 포함되어 있다. 비잔티움 교회에 성상화를 봉헌한 이는 물론 그리스 정교회 신자였지만, 디지아니에게 작품을 주문한 고객 역시 정교회 신자였으리라고 보기는 어렵다. 그보다는 이 비잔티움 성모 패널화가 기적을 일으키는 성물로 여겨졌던 로마 가톨릭 교회 신자였을 가능성이 더 크다.

24 Nano Chatzidakis, 앞의 책, 1993, fig.39; G. Mariacher, *Il Museo Correr di Venezia. Dipinti XIV al XVI secolo*, Venice, 1957, pp. 151-152 참조.

벨팅은 15세기 이탈리아인들이 13세기 비잔티움 성모상들을 두고 성 누가가 직접 그린 성스러운 이미지라고 믿었다는 이야기를 전한 바 있다. 이탈리아 말기 고딕과 초기 르네상스 미술에 비잔티움 미술이 영향을 미쳤던 배경에는 이러한 신비감과 경외감이 자리 잡고 있었다는 것이다. 17세기 이후 베네치아 사회에서도 포스트 비잔티움 시대 정교회 미술은 여전히 이러한 영향력을 지니고 있었다. 그러나 이러한 대우의 배경에는 심리적 거리감이 전제로 깔려 있었다. 르네상스 이후 자연주의적 효과와 이상적인 묘사에 익숙해진 서유럽 관람자들의 눈에 비잔티움 미술의 전통은 예술적 가치를 잃고 철저하게 고풍스럽고 기묘한 대상으로 받아들여지게 되었던 것이다. 디지아니 회화 작품 안에서 비잔티움 성모자가 화면 안의 '사물'로서 자신을 경배하는 서유럽 바로크 회화의 천사와 성인들로부터 철저하게 격리되어 있는 것과 마찬가지로 당시 이탈리아 화단의 흐름에서 비잔티움 미술 양식 역시 논외로 다루어지기 시작했다.

2. 민속화된 비잔티움과 서구화된 헬라스

콘스탄티노플의 함락 이후 정치적 구심점이 사라진 상태에서 그리스 민족이 정체성을 유지하고 구성원들 간에 동질감을 유지하는 원동력은 언어와 문화였다. 비잔티움 미술사학자 하치다키스가 '그리스 화가들(Ελληνες Ζωγράφοι)'이란 특정 민족이나 지역이 아니라 동일한 언어를 쓰고 비잔티움의 문화적 전통을 공유하는 종교화가 집단을 의미한다고 규정한 것도 이 때문이었다.[25] 그러나 그리스인들 내부에서는 서로 간의 결속력을 유지하는 힘이었던 비잔티움 문화의 전통이 그리스 사회 밖에서는 점차 다른 의미로 받아들여지게 되었다. 르네상스 시대에 들어와서 비잔티움 사회를 바라보는 서유럽인들의 부정적인 시각을 대표하는 예들 가운데 하나는 앞에서도 여러 차례 언급한 바 있는 바사리의 『위대한 예술가 열전』에 나오는 유명한 기술이다. 그는 그리스 문화와 예술을 '낡은 것과 고대(vecchio et antico)'로 구분했으며, 특히 비잔티움 미술가들에 대해서 '고대가 아닌, 낡은 그리스인들(Greci, vecchi e non antichi)'이라고 못 박았다.[26] 근세 서유럽인들이 비잔티움 사회에 대해 가지게 된 이러한 상대적 우월감은 구 비잔티움 제국의 영토에 대한 오토만 투르크의 지배와 더불어서 문화적 이질감으로 확장되었으며, 후대로 갈수록 로마인들과 그리스인들을 동일 집단으로 보는 기존의 관점 대신에, 그리스인들과 투르크인들을 동일 집단으로 보고 이들과의 대척점에 라틴인들을 두는 관점이 자리 잡게 되었던 것이다.

　'고대 헬라스'와 '비잔티움 그리스' 사이의 관계 역시 모순적인 요소를 지니고 있다. 비잔티움 제국에서는 고전 고대의 학문 체계를 도입하여 새로운 기독교 사회의 지도 계급을 교육하기 위해서 정책적으로 그리스어와 그리스-로마

25　Μανολής Χατζηδάκης, 앞의 책, 1987, p. 11.

26　Vasari, 앞의 책.

수사학을 계승했기 때문에 교육 체계와 사고의 틀 형성에 있어서 고전적 전통이 중요시되었다. 그러나 콘스탄티노플의 함락과 비잔티움 제국의 종말 이후 동방 정교 사회에서는 이러한 교육 체계가 붕괴되었고 학문적 구심점이 서유럽으로 옮겨지게 되었다. 15세기 이후 그리스 고전에 대한 연구는 서유럽에서, 특히 베네치아 그리스 이민자 사회의 학자들을 중심으로 활발하게 이루어졌다. 근세 그리스 사회의 상류층 자제들에게 고급 교육을 제공했던 기관이 그리스 본토가 아니라 베네치아 그리스 조합의 학교였다는 사실이 이를 단적으로 말해 준다.[27] 반면에 근세 그리스 정교 사회의 일반 민중들은 고대 이교 문화로부터 더욱 거리를 두게 되었다.

　이러한 현상의 근저에는 근대 그리스 사회에서의 고전 교육과 엘리트 집단의 몰락이 자리 잡고 있다. 고전 그리스어는 헬레니즘 왕국에서 고대 아테네 지역의 언어를 공식 통용어(koine)로 지정하면서 이후 로마 제국과 비잔티움 정교회를 통해서 학자들 사이의 교양어로 자리 잡게 되었던 것으로, 투르크 제국 통치하의 동방 정교회에서도 여전히 공식어로 사용되었다. 그러나 근세 이후 동방 정교회 사회에서 고전 그리스어는 교육과 학술적 측면에서 연구, 보급된 것이 아니라 일반 민중들 사이에서 종교의 권위와 신비감을 불러일으키는 도구로 활용된 측면이 있다.

　미술의 역사에서 우리가 어떤 시대나 사조, 현상에 관심을 두는 이유는 이들이 보편적인 모델로서 우리 자신에게도 가치 있는 역할을 한다고 보기 때문이다. 이러한 후대의 관점에 의해서 이전까지 묻혀 있던 과거의 미술이 재조명되거나 때에 따라서는 각색되기도 한다. 고전기 그리스와 로마 미술에 대한 15세기와 18세기 서유럽 사회의 반응이 대표적인 사례로서 그 영향은 현재 우리에게까지 이어지고 있다. 이에 반해서 비잔티움 제국의 몰락 이후 비잔티움 사회는 근대

27　베네치아 그리스 조합은 1593년에 그리스인 자녀들을 위해서 그리스어와 라틴어를 교육하는 학교를 설립했다. A. E. Vakalopoulos, *Istoria tou neou ellinismou*, vol.II. Thessaloniki, 1964, p. 270 참조.

서유럽인들의 사고에서 '우리'가 아닌 '그들'로 받아들여지게 되었다. 초기 르네상스 시대의 그리스인 학자들은 베네치아의 알두스 마누티우스 출판사를 중심으로 서유럽 지식인 계층에게 고전을 전파함으로써 비잔티움 제국과 그리스 전통의 부활을 꾀했으나 이러한 정치적 시도들은 의도했던 성과들을 내지 못했다. 이들의 노력을 발판으로 한 서유럽 학자들에 의해서 고전 그리스 저술 연구는 프랑스와 독일, 영국 등 북유럽 사회에서 더 활성화되었기 때문이다. 17세기 이후 고전 연구 분야에서 주도권을 빼앗긴 베네치아 그리스 이민자 조합은 정교회 예배서나 동시대 대중 문학에 대한 출판 사업으로 방향을 돌렸다. 이와 더불어 서유럽 사회와의 관계 자체가 변화했는데, 즉 르네상스 초기에 소수의 학자들을 중심으로 한 학술적, 정치적 성격의 교류가 주를 이루었다면 16세기 후반부터 그리스 조합이 양적으로 성장하면서 보다 현실적인 측면에서의 대중적 교류가 활성화되었다. 이처럼 비잔티움 제국의 몰락 이후 그리스 사회의 문화는 서유럽 사회의 지식인과 상류 계급을 매혹시킬 만한 힘을 점차로 잃어 갔으며, 서유럽인들에게 동시대 그리스인들과 그리스적 전통은 자신들의 문화적 원류인 고전 고대와 연결되는 존재가 아니라 로마 교회와 합리주의 정신에 반하는 이질적인 대상으로 인식되기 시작했다.

1) 카스토리아의 포스트 비잔티움 교회 미술

오레스티아다 호수에 면해 있는 소도시 카스토리아는 비잔티움 제국 시대에 조성되었지만 인근에는 신석기 시대 주거지인 디스필리오(Dispilio)를 비롯해서 그리스와 헬레니즘 시대에도 사람들이 거주했다는 기록이 있다. 비잔티움 카스토리아는 서기 6세기경 유스티니아누스 1세(Iustinian I, 527-565 재임) 황제에 의해서 건립되었는데, 마케도니아와 트라케 지역에 대한 북부 이민족들의 침입이 거세지자 이 지역의 방어 거점으로 삼기 위한 목적이었다. 비잔티움 제국의 북서쪽 경계라고 할 수 있는 지리적 여건으로 인해서 11세기 초에는 불가리아와

노르만인들에 의해서 공격을 받았지만 비잔티움 황실 군대에 의해서 성공적으로 탈환되었다. 그러나 14세기에 들어와서 세르비아와 알바니아에 차례로 점령되었다가 최종적으로는 1386년에 투르크 제국의 지배하에 들어갔다.

　이처럼 정치적으로는 상당히 불안정한 역사를 지니고 있었음에도 불구하고 지역 사회는 경제적, 문화적으로 안정된 상태에서 비잔티움과 포스트 비잔티움 시대 동안 지속적인 번영을 누렸다. 그 토대 가운데 하나는 거주민들의 구심점 역할을 했던 주체가 정치 집단이나 행정 기관이 아니라 정교회였다는 사실이다. 지역 사회를 통치했던 부유한 가문으로부터 하층민에게 이르기까지 교구 교회와 사제를 중심으로 종교와 교육, 사회 교류와 일상 행정 활동까지 이루어졌기 때문에 문화적 단절 없이 비잔티움의 전통이 유지될 수 있었다. 근세 그리스 역사에서 교회 미술을 단순히 종교적, 혹은 예술적 측면에서만 바라볼 수 없는 이유가 여기에 있다.

　카스토리아의 정교회 미술은 비잔티움 황실 가족의 강력한 후원하에서 도시가 성장했던 12세기 후반이 절정이라고 할 수 있는데, 이후에 도시의 경제적, 정치적 입지가 약화되면서 지역 공방들을 중심으로 양식이 민속화되었던 것이다. 그러나 그리스 내의 다른 어떤 지역들보다도 중상층 시민 계급이 공고하게 형성되어 있던 카스토리아의 교회 미술은 지속적인 활력을 유지했으며, 콘스탄티노플이나 로마 시와 같이 황제와 황실을 중심으로 일원화된 공식적 취향이 아니라 다양한 사회 구성원들의 취향과 이념에 따라서 유기적으로 다변화되는 경향을 보여 주었다. 예를 들어 교회 건축에 대한 후원을 놓고 보더라도 부유한 상류층 인사였던 테오도레 렘니오테스(Theodore Lemniotes) 가문의 막대한 자금을 비롯해서 일반 민중들의 단순한 노동 봉사에 이르기까지 다양한 형태와 수준으로 지원이 이루어졌다.[28] 이러한 정교회 교구 중심의 지역 사회 관행은 피지배 민족

28　Eugenia Drakopoulou, "Kastoria. Art, Patronage, and Society", in *Heaven and Earth. Cities and Countryside in Byzantine Greece*, eds., J. Albani and E. Chalkia, Athens, 2013, pp. 114-125.

의 종교에 대해서 관용적이었던 투르크 제국의 통치 정책 덕분에 15세기 이후에
도 계속 이어질 수 있었다.

비잔티움 제국 시대에 지어진 교회 중에서 쿰벨리디키 성모(Panagia Kou-
mbelidiki, Skoutariotissa) 교회와 탁시아르키스 미트로폴레오스(Taxiarchis
Mitropoleos) 교회의 벽화는 카스토리아 교회 미술이 당시 얼마나 높은 수준이
었는지 잘 보여 주는 사례이다. 두 교회 다 옛 비잔티움 시대 도시 아크로폴리스
에 위치해 있으며 10세기를 전후해서 건립된 것으로 알려져 있다. 이들 가운데
쿰벨리디키 성모 교회는 15세기에 들어와서 나르텍스를 증축했기 때문에 맨눈
으로도 외벽에서 증축한 흔적을 찾아볼 수 있다. 이 교회는 오토만 제국 시대에
붙여진 '쿰벨리디키'라는 별칭으로 더 널리 알려져 있지만 비잔티움 제국 시대
에는 스쿠타리오티사(Σκουταριώτισσα) 성모 교회라고 불렸다는 기록이 돔 천장
받침 부분에 남아 있다. '난공불락의' 성모라는 명칭에는 이 도시의 수호자라는
의미가 담겨 있던 것으로 보이는데, 이러한 명칭뿐 아니라 아크로폴리스 중심에
서 있는 지리적 위치, 그리고 건축 구조와 벽화 장식 등을 종합해 볼 때 당시 카
스토리아 사회에서 상당히 중요한 비중을 차지하고 있었음을 알 수 있다. 교회
본체는 높은 원통형 받침의 돔으로 덮여 있고 이 돔 지붕을 네 개의 아치가 받치
고 있으며, 본체 동쪽 제단부와 남, 북쪽 면에는 반원형 후진이 설치되어 있다.
본체에 면한 옛 나르텍스는 좁은 궁륭형 천장으로 덮여 있고 그 바깥쪽으로 다
시 나르텍스가 증축되었다.[29]

현재 남아 있는 벽화 중에서 비교적 보존 상태가 양호한 옛 나르텍스 천장의
성 삼위일체 벽화에는 비잔티움 제국 말기 성상화의 자연주의 양식이 정교하게
적용되어 있어서 콘스탄티노플 출신의 장인이 제작했거나 직접적인 영향을 받
았을 것으로 추정된다. 현재 남아 있는 벽화는 13세기부터 17세기에 걸쳐서 제

29 이 교회의 건축적 구조에 대해서는 Janina K. Darling, *Architecture of Greece*, London: Greenwood
 Press, 2004, pp. 124-126 참조.

도 5-18 카스토리아 쿰벨리디키 성모 교회 내부 나르텍스의 성 삼위일체 천장화, 1270-1280년경

작되었는데, 특히 눈길을 끄는 부분이 기존의 본체와 새로 증축된 나르텍스 사이의 천장에 그려진 성 삼위일체 벽화이다. 이 주제는 로마 가톨릭 교회와 비잔티움 정교회 사이의 오랜 논쟁과 관련되어 있다. 1054년 동, 서 교회 사이의 분열이 일어나게 된 계기가 바로 성령의 발현과 관련된 성부와 성자(filioque)의 역할에 대한 해석의 차이였다. 즉 동방 교회에서는 성령이 "성자를 통하여 성부에게서 발한다(qui ex Patre per Filium)."로 해석했던 반면에 서방 교회에서는 "성부와 성자에게서 발한다(qui ex Patre Filioque)."로 해석했던 것이다.[30] 쿰벨리디키 성모 교회의 성 삼위일체 천장화는 바로 이 민감한 문제에 대한 동방 교회의 입장을 명확하게 보여 주고 있다. 천장화에는 성부의 가슴으로부터 성자가 나오며, 다시 그가 안고 있는 원반으로부터 흰 비둘기의 형태를 한 성령이 나오

30 이 문제에 대해서는 A. 프란츤, 『세계 교회사』, 최석우 역, 분도출판사, 2001, pp. 94-05와 클라우스 샤츠, 『보편공의회사』, 이종한 역, 분도출판사, 2005, pp. 193-194 참조. 다만 이들 두 저서는 로마 서방 교회의 입장에서 저술되었다는 것을 염두에 둘 필요가 있다.

는 모습이 그려져 있는데, 이는 명백하게 '아버지와 아들 모두로부터'라는 서방 교회 측 입장에 대한 반박이라고 할 수 있다. 쿰벨리디키 성모 교회의 천장화는 비잔티움 미술의 도상이 성경의 내용을 시각적으로 전달하는 단순한 역할에서 벗어나서, 당시 교회가 당면해 있던 민감한 정치적 메시지와 교리 상의 문제들을 관람자들에게 전파하는 역할을 수행하고 있었음을 보여 준다.

카스토리아 정교회 벽화들에서는 이 지역에 침입했던 이민족들, 세르비아와 불가리아인들이 그리스어와 그리스 종교, 그리스 풍습을 받아들여서 '그리스화'했다는 것을 보여 주는 증거들이 다수 발견된다. 13세기와 14세기 동안 정교회의 주요 후원자들 가운데 상당수가 이러한 이민족 통치자 가족들이었기 때문이다. 대

도 5-19 탁시아르키스 미트로폴레오스 교회 파사드 정문 오른쪽 벽의 봉헌자 초상, 13세기 중반, 불가리아 왕 미카엘 아센(Michael II Asen of Bulgaria, 1246-1256 재임)과 그의 모친 이레네(Irene Komnene)

천사 미카엘에게 봉헌된 탁시아르키스 미트로폴레오스 교회 외벽의 벽화가 대표적인 사례이다. 이 교회는 약 900년경에 지어졌지만 나르텍스 외벽에 그려진 봉헌자 초상 벽화는 약 3세기 후의 불가리아 점령기에 제작되었다. 불가리아 왕 미카엘 아센(Michael Asen, 1246 – 56/57)과 그의 공동 통치자였던 모친이자 비잔티움 공녀 이레네 콤네네(Irene Komnene)가 왕실 예복 차림으로 대천사 미카엘을 보위하고 있다. 이들의 초상화와 더불어 명문에 기록된 정교회 후원 내역은 불가리아인 통치자가 이방인이 아니라 그리스 주민들과 같은 종교를 공유하고 이들을 보호하는 존재임을 매일같이 이 교회를 출입하는 카스토리아 주민

들에게 상기시키기 위한 것이었다. 이처럼 정치적으로 중요한 위상을 차지하고 있지만 탁시아르키스 미트로폴레오스 교회 역시 카스토리아의 다른 교회들과 마찬가지로 규모는 매우 작다. 그럼에도 불구하고 본체는 세 줄의 회랑으로 나뉘어져 있고 서쪽 입구 부분에 나르텍스가 설치되는 등 구조는 복합적이다. 특히 내부의 회랑 천장을 받치는 돌기둥과 주두, 서까래 등은 이전에 세워졌던 초기 그리스도교 교회로부터 재활용한 것들이다. 내부의 프레스코 벽화들은 9세기경 것들과 14세기 중반 것들이 뒤섞여 있다.

　카스토리아 교회들의 건축 양식과 벽화 장식들이 특히 흥미를 끄는 이유는 당시 정교회가 지역 사회 구성원들의 생활과 얼마나 밀접하게 관련되어 있는지 알 수 있기 때문이다. 물론 쿰벨레디키 성모 교회나 탁시아르키스 미트로폴레오스 교회의 벽화 도상은 결코 단순하거나 일상적이지 않다. 전자의 성 삼위일체 천장화는 11세기부터 동방과 서방 교회 사이에서 첨예하게 대립해 왔던 신학적 논쟁을 구체적으로 다루고 있으며, 후자의 정문 외벽에 그려진 봉헌자 초상은 13세기 발칸 지역에서 비잔티움 황실과 이민족 통치자 가문 사이의 정략적 제휴 관계까지 내포하는 복합적인 의미를 담고 있다. 이 벽화들의 화풍과 양식은 제국의 수도인 콘스탄티노플 화파의 양식에서 많은 영향을 받고 있으며, 상당히 세련된 수준의 기술을 구사하고 있다. 그럼에도 불구하고 교회의 규모나 장식 자체는 이탈리아를 비롯한 서유럽 도시들에 비해서 훨씬 더 작고 수수하다. 일반적인 정교회 규모에 비해서는 부속 예배당 수준의 규모로 건축된 경우들이 대부분인데, 카스토리아라는 작은 도시 안에 이러한 교회들이 비잔티움과 포스트비잔티움 시대 동안 70여 채 넘게 세워졌던 것이다. 이러한 교회들은 대개 특정 성인들의 유물을 기리기 위한 예배당 혹은 특정 가문의 장례 예배당으로 건립되었으며, 해당 가문의 관리하에서 지역 주민들의 신앙생활뿐 아니라 경제활동까지 관장하는 사회적 구심점 역할을 수행했다.

　콘스탄티노플의 함락 이후에 정교회는 그리스의 각 지역 사회에서 더욱 강력한 영향력을 행사하게 되었다. 밀레트는 비잔티움 제국을 멸망시킨 메흐메드

2세(Mehmed II, 1444-1481 재임)가 설립한 제도로서 투르크 제국에 복속된 다양한 이민족들이 자신들의 종교에 따라서 독자적인 공동체를 유지할 수 있도록 자치권을 허락한 것이었다. 이들은 오토만 제국에 세금을 납부하는 것을 조건으로 자신들의 법에 따라서 대표자를 선출하고 신앙생활을 영위할 수 있었다. 특히 메흐메드가 콘스탄티노플의 총대주교를 정교회 사회의 수장으로 임명한 이후 그리스 세계는 정교회 교구들을 중심으로 행정적으로도 조직화되었던 것이다. 포스트 비잔티움 시대 그리스 사회에서 정교회 미술은 이처럼 일반 대중들의 일상생활과 밀접하게 연결되어 있었으며, 상류 통치자 계층의 전유물이 아니라 민중들의 눈높이에 맞추어서 양식과 주제를 발전시켜 나갔다.

포스트 비잔티움 시대 카스토리아 미술의 양상을 보다 구체적으로 이해하기 위해서는 마브리오티사 성모 수도원과 성 나콜라오스 교회 두 사례를 살펴볼 필요가 있다. 두 교회의 벽화는 현재까지도 서양 미술사나 비잔티움 미술사 분야에서 거의 간과되어 왔다. 미학적 측면에서는 엄밀하게 말해서 조야한 수준이고, 양식사적 측면에서 볼 때에도 비잔티움 미술의 주류에서 벗어나 있기 때문이다. 최근까지 발표된 논문들은 대부분 신진 그리스 미술사학자들이 지역학 연구로서 수행해 온 것들이다. 그러나 그리스 현지 주민들에게는 매우 인기가 높은 방문지로서, 현재까지도 종교 시설로서 활용되고 있다.

마브리오티사(Mavriotissa) 성모 수도원은 알렉시오스 콤니노스(Alexios Komninos, 1081-1118 재임) 황제 시대에 건설된 것으로 추측되는데 수도원 본당 교회 또한 이 시기에 제작되었다. 내부 벽면을 뒤덮었던 프레스코 벽화들 대부분은 파괴되었지만 본체 서쪽 면과 제단부 성소, 나르텍스의 벽화들은 상대적으로 잘 보존되어 있다. 이 시기는 12세기 초부터 말기까지로서 카스토리아 비잔티움 미술에서는 절정기에 해당되는 때이다. 그러나 더욱 흥미를 끄는 사례는 16세기경에 새로 지어진 예배당이다. 본당 교회에 맞붙여서 지어진 이 예배당은 복음서 기자 요한에게 봉헌된 것으로서, 그리스도의 일생에 대해 묘사한 내부 벽화는 1552년 에우스타티오스 이야코부(Eustathios Iakovou)라는 화가가 제

도 5-20 에우스타티오스 이아코부(Eustathios Iakovou), 그리스도의 일생 연작 중 〈천장에서 내려지는 병자〉, 1552년, 복음서 기자 요한 예배당 벽화(카스토리아 마브리오티사 성모 수도원)

작했다는 기록이 남아 있다. 위의 도판들에서 관찰되는 것처럼 양식적인 측면에서는 이미 현저한 쇠퇴 현상이 일어나고 있다. 앞서 살펴본 쿰벨리디키 성모 교회의 성 삼위일체 성상화에서 나타났던 부드러운 명암 표현이나 섬세한 색채의 변조, 자연스러운 옷주름 처리 기법 등은 모두 사라지고 인물들은 단순한 윤곽선에 따라서 도식적으로 역할을 수행하고 있다. 죄인들을 지옥으로 나르고 있는 천사의 옷 주름은 나부끼거나 흘러내리지 않으며, 몸통과 팔이 어떻게 연결되어 있는지는 알아보기 힘들다. 그럼에도 불구하고 묘사된 장면 자체는 생동감이 넘치는데, 화가가 이전 시대에 비해서 훨씬 더 자유롭게 이야기를 전달하고 있음을 알 수 있다. 그리스도에게 치유받기 위해서 침대 위에 누운 채 천장으로부터 내려지고 있는 병자와 이를 도와주고 있는 사람들의 모습은 전형적인 비잔티움 성상화들에서 찾아볼 수 없었던 새로운 표현 방식이다.

포스트 비잔티움 시대 초기부터 카스토리아 정교회 미술에서는 서유럽 르네상스 미술의 영향이 미치기 시작했다. 1663년에 완공된 아르콘티사 테올로기나의 성 니콜라오스 교회(Agios Nikolaos of Archontissa Theologina)에는 그 증거가 남아 있다. 이 교회 역시 마브리오티사 성모 수도원과 마찬가지로 본체가 회랑으로 나누어지지 않고 단일한 공간으로 트여 있다. 지붕 역시 비잔티움 제국 시대의 교회들과 같은 돔 지붕이 아니라 목재로 되어 있다. 본체의 벽화들은 15세기에 제작된 것이지만 나르텍스의 벽화는 이 구역이 증축된 1663년경의 것이다. 그 가운데 하나는 성 빌립보의 순교 장면을 묘사하고 있다. 중세 동안 전해진 전설 중에는 성 빌립보가 십자가에 거꾸로 매달려서 처형되었다는 이야기가 있는데, 이 때문에 교회 미술에서는 대개 큰 십자가를 들고 있는 모습으로 묘사되는 경우가 많다. 그러나 17세기 카스토리아 벽화에서는 훨씬 더 조야하지만 구체적인 방식으로 상황을 재현하고 있다. 화면 중앙에는 성인이 뒤로 손이 묶인 채 반라의 모습으로 나무에 거꾸로 매달려 있고 왼쪽에는 갑옷 차림의 로마 병사가 다리를 잡고 있다. 나무는 성인의 무게로 인해서 반쯤 휘어져 있다. 언덕 너머에서는 또 다른 로마 병사가 망치를 휘두르고 있다. 이들이 서 있는 언덕에는 마치 물결이 일고 있는 것처럼 규칙적으로 고랑이 져 있다. 이 밖에도 교회 나르텍스 전면에 성경의 이야기가 연속적으로 전개되어 있는데, 인물의 표현이나 동작에서는 자연스러움과 세련미가 결여되었지만 그 대신에 이야기의 내용과 구성은 누구나 쉽게 이해할 수 있도록 명징하게 제시되고 있다.

1385/6년 투르크 제국의 지배하에 들어간 뒤에도 카스토리아는 여전히 경제적, 문화적으로 번성했다. 특히 비잔티움 제국이 멸망한 후인 1479년에 베네치아와 투르크 제국 사이에 평화 협정이 체결된 것은 근세 카스토리아의 경제적 입지를 굳건하게 만드는 계기가 되었다. 한편으로 베네치아의 지배령이었던 이오니아 도서 지역과 인접해 있으면서 다른 한편으로는 발칸 반도 북부로 연결되는 지리적 여건 덕분에 서유럽 사회와의 교류가 활발했으며, 부유한 중산층 시민들이 두텁게 형성되었던 것이다. 성 니콜라오스 교회가 세워질 무렵에는 인구

도 5-21 성 니콜라오스 교회(Agios Nikolaos of Archontissa Theologina) 내부 나르텍스의 〈성 빌립보의 순교〉 벽화, 1663년경

가 약 만 명 정도였다고 알려져 있는데, 이들 대부분이 정교회 신자들이었다. 비잔티움과 포스트 비잔티움 시대 동안 이 도시의 교회들은 지속적으로 수가 증가해서 총 80여 개의 교회가 세워졌을 정도였다. 그리고 위에서 살펴본 몇몇 교회들과 수도원의 사례에서도 드러나는 것처럼 많은 경우가 투르크 점령기 동안에 증축과 재보수가 이루어졌다. 이 교구 교회들을 중심으로 카스토리아 지역 사회의 유대가 이루어졌던 것이다. 최근의 조사에 따르면 17세기 초반에만 열여섯 개의 교회들에서 벽화 작업이 이루어졌을 정도였다.

이 시기 동안 제작된 벽화들은 카스토리아의 공방이 비잔티움 제국 시대 동안 성상화의 양식을 선도했던 콘스탄티노플이나 제국의 몰락 이후로 정교회 미술의 구심점이 된 북부 마케도니아의 아토스 화파의 영향으로부터 벗어나서 독특한 지역 양식을 구축했음을 보여 준다. 소위 '카스토리아 공방'이라고 불리는

이 지역 화파의 특징에 대해서 일반적으로는 이탈리아 말기 고딕 양식과의 유사성을 지적하기도 하지만, 토속적 경향이라고 부르는 것이 더 적절할 것이다. 팔레올로구스 왕조 시대 비잔티움 성상화의 세련된 자연주의나 마케도니아 화파의 엄숙한 도식화 경향에, 서유럽 말기 고딕과 르네상스의 사실적인 표현 방식 등이 기묘하게 뒤섞여 있다.

포스트 비잔티움 시대의 그리스 정교회 미술은 한편으로는 비잔티움 시대의 도상과 구성, 표현 양식을 계승하면서도 다른 한편으로는 조야할 정도로 솔직하고 자유로운 표현 경향을 드러낸다. 17세기 카스토리아 지역의 교회 화가들은 크레타 화파 화가들과는 또 다른 방식으로 비잔티움 그리스의 구속으로부터 탈피했던 것이다. 현재도 이 교회들을 찾는 그리스인 방문자들은 외국인 관광객들과는 다른 태도를 보이지만, 근세 카스토리아 주민들에게는 이 벽화들이 일상 그 자체였다. 성모의 영면이나 그리스도의 고난과 희생, 최후의 심판과 재림에 대한 이미지들은 단순히 종교적 도구가 아니라 사회적 소통의 촉매였다. 특히 제국의 황실과 사회적 엘리트 계층이 붕괴하거나 서유럽 사회로 이탈한 그리스 본토 사회에서 정교회 미술은 초기 그리스도교 시대에 강조되었던 교회 미술의 기본적인 역할과 의미로 회귀하게 되었다.

포스트 비잔티움 시대 그리스 정교회 미술의 이러한 포용력은 한편으로 볼 때 미술과 일상생활을 밀착시켜서 일반 대중들의 삶과 혼연 일체가 되는 결과를 낳았지만, 다른 한편으로 보자면 포스트 비잔티움 시대 그리스 사회 전반의 교육 수준 저하와 함께 교회 미술 전반의 예술적 가치와 기술 수준이 저하되는 결과를 낳았다. 이러한 쇠퇴의 움직임은 교회 미술에만 국한된 것이 아니었으며 투르크 지배하의 그리스 본토 지역에서 사회 문화 전반에 걸쳐서 일어난 현상이었다. 18세기에 들어서면 정교회 미술은 미술사학자들이 흔히 '민속 미술(folk art)'이라고 부르는 부류로 완전히 전환되었을 정도이다. 베네치아 점령 지역을 중심으로 한 이오니아 도서 지역과 요안니나를 중심으로 해서 서유럽에서 수학한 고전학자들과 예술가들이 계몽주의 운동을 일으켰던 것도 이러한 비잔티움

전통의 쇠락에 대한 돌파구를 모색하기 위한 노력이었다.

현재 카스토리아 비잔티움 박물관에 소장되어 있는 성상화 중에서 15세기에 제작된 패널화들을 보면 근세 그리스 사회의 정교회 미술 양식이 이 시기에 중요한 전환점에 도달했음을 알 수 있다. 이들 중 두 점은 아래에 손잡이를 끼워서 행렬에 들고 다니게끔 되어 있었던 양면 성상화들이다. 하나는 1400년경에 제작된 것으로서 한 면에는 인도자 성모의 전신상이 그려져 있고 반대편에는 그리스도의 시체를 십자가에서 내리는 장면이 묘사되어 있다. 이 중에서도 특히 뒷면에 그려진 〈십자가에서 내려지는 그리스도〉 장면에 주목할 필요가 있다. 화면 중앙에는 성모 마리아와 아리마데의 요셉이 그리스도의 시체를 안아 내리고 있다. 그러나 그리스도의 발은 아직 십자가의 발판에 못 박혀 있는 상태여서 니코데모스가 한쪽 무릎을 꿇은 채로 집게를 들고 못을 빼려고 애쓰고 있다. 이들 양옆으로는 막달라 마리아와 사도 요한이 늘어진 그리스도의 손에 입을 맞추고 있다. 이들의 머리 위로는 두 천사가 공중에서 그리스도의 죽음을 애도하고 있고, 십자가 위쪽으로는 붉은 색 태양과 녹색의 달이 의인화된 이미지로 마주 보고 있다.

〈십자가에서 내려지는 그리스도〉는 비잔티움 미술의 역사를 통해서 초기부터 지속적으로 다루어져 온 것으로서 공고하게 유형화된 도상이 이미 존재한다. 그러나 카스토리아의 패널화에서는 이러한 전통적인 도상을 충실하게 계승하면서도 그 안에서 일상적인 요소와 상징적인 요소들을 자연스럽게 혼합했다. 결과적으로는 도식적인 표현과 현실적인 세부 묘사가 병렬적으로 존재하면서 놀라울 정도로 강렬한 호소력을 발산하고 있다. 그리스도의 몸 자체는 기묘하게 뒤로 꺾여 있고, 성모는 전혀 무게감을 느끼지 못하는 것처럼 꼿꼿이 선 상태에서 그리스도의 가슴을 두 팔로 안고 있다. 가슴 양쪽을 감싸 안고 있는 성모의 두 손과 나머지 몸은 연결되지 않지만, 죽은 아들의 얼굴에 뺨을 댄 채 거의 사팔뜨기가 될 정도로 골똘히 응시하는 표정은 이러한 '해부학적인' 부정확성이 문제가 되지 않을 정도로 현실적이다.

도 5-22 〈십자가에서 내려지는 그리스도〉, 1400년경, 카스토리아 비잔티움 박물관(*Kastoria Byzantine Museum Catalogue*, Ministry of Culture, Archaeological Receipts Fund: Athens, 1996, n.12B)

도 5-23 〈슬픔의 인간〉, 15세기 초, 카스토리아 비잔티움 박물관(앞의 책, n.29B)

　　이처럼 상황의 구체성을 살리기 위해서 작가가 도입한 여러 요소들이 기존의 정형화된 도상들에서는 찾아보기 어려운 어색함과 생생함을 동시에 드러낸다. 예를 들어 아리마데의 요셉은 오른쪽 다리를 들어서 그리스도의 몸을 자신의 무릎으로 받치고 있지만, 이 때문에 마치 공중 부양을 하고 있는 것처럼 보인다. 그럼에도 불구하고 이 성상화가는 십자가 처형과 뒤처리 과정에 대해서 당시에 실제로 일어났을 법한 항목들을 꼼꼼하게 고려하고 있다. 예를 들어 십자가에 못 박혔던 사람의 시신을 끌어내릴 때 생길 수 있는 소소하고 일상적인 세부 사항들을 성상화의 프레임 안에 담아 넣었던 것이다. 비록 삼차원적인 공간감이나 합리적인 거리감, 인체 구조에 대한 이해 등은 떨어지지만, 그 대신에 관

객들은 기존의 전형적이고 도식화된 구성에서는 체감하기 어려운 현실감과 등장인물들에 대한 공감을 느끼게 되는 것이다. 십자가의 양 날개 아래에 배치된 천사들 역시 전통적인 비잔티움 성상화에서 묘사된 것처럼 황금색의 진공 상태에서 반신만 드러나거나 메달리온 안에 독립적으로 배치되어 있지 않고, 옷자락을 휘날리며 화면 프레임 바깥으로부터 날아 들어오고 있다. 이러한 묘사는 약한 세기 전에 이탈리아 회화에서 조토(Giotto di Bondone, 1266/7-1337)가 불러일으켰던 혁신적인 시도를 떠올리게 하는 것으로서, 카스토리아와 북부 그리스의 포스트 비잔티움 정교회 미술에 미친 서유럽 르네상스 회화의 영향을 짐작하게 하는 부분이다.[31]

십자가에서 내려진 그리스도의 이미지 가운데 소위 '슬픔의 인간(Man of Sorrows, Akra Tapeinosis)'이라고 불리는 유형은 입관을 위해서 두 손을 포갠 상반신 이미지의 도상이다. 카스토리아 박물관의 패널화는 15세기 초에 제작된 것으로서 앞서 살펴본 〈십자가에서 내려지는 그리스도〉 패널화(12번)와 거의 비슷한 시기, 혹은 약간 후대에 제작된 것으로 추정된다. 이 패널화는 화면 구성이나 양식 면에서 12세기부터 내려오는 비잔티움 성상화의 전통적인 구성을 충실하게 따르고 있다. 카스토리아 박물관에 소장되어 있는 또 다른 성상화를 보면 이러한 사실이 분명하게 드러난다. 12세기 말 후반에 제작된 것으로 추정되는 이 성상화는 현재까지 알려진 "Man of Sorrows" 도상 패널 가운데 가장 초기 사례에 해당되는데, 이미 죽은 상태에서 마치 입관을 준비하는 것처럼 두 팔이 내려져 있다.[32] 반면에 15세기 패널에서는 가슴 앞에 두 손이 모아져 있어서 손등의 못 자국과 피가 분명하게 드러난다. 또한 야윈 목과 가슴, 어깨에는 근육

31 이 패널화는 아토스 산의 카라칼루(Karakalou) 수도원에서 온 미카엘이라는 이름의 신도가 봉헌한 것으로 알려져 있다. 그러나 아토스 수도원 화파 화가가 제작한 것인지 아니면 카스토리아 지역 화파의 공방에서 제작한 것인지는 확인되지 않고 있다. 위의 책, p. 23.

32 이 유형의 성상화와 카스토리아의 12세기 사례에 대해서는 Belting, 앞의 책, pp. 262-265와 Helen C. Evans and William D. Wixom, eds., *The Glory of Byzantium: Art and Culture of the Middle Byzantine Era, A.D. 843–1261*, Metropolitan Museum of Art, 1997, pp. 125-126 참조.

과 앙상한 골격이 세밀하면서도 유연하게 묘사되어 있어서 12세기 패널의 어색하고 경직된 인체 구조보다 훨씬 더 자연스럽다.

〈슬픔의 인간〉 패널화는 동시대 작품들 중에서도 우수한 사례에 속하는데, 슬픔에 차 있으면서도 평온한 표정과 몸의 입체적 명암 표현, 머리카락과 수염의 질감 등은 동시대 서유럽 회화에서는 필적할 만한 사례를 찾아보기 어려울 정도로 자연스럽다. 이 정도의 감정적 호소력은 조반니 벨리니(Giovanni Bellini, 1426-1516)와 베네치아 화파 화가들이 약 반 세기 후에나 구현할 수 있었던 것이었다. 그럼에도 불구하고 전체적인 장면에서는 앞서 보았던 〈십자가에서 내려지는 그리스도〉 패널화의 화가처럼 구체적인 상황을 묘사하는 것이 아니라 상징적인 요소들을 집약적으로 조합하는 전통을 충실하게 따르고 있다. 이미 입관을 위해서 두 팔의 못을 뽑고 팔을 정돈한 상황임에도 불구하고 그리스도가 십자가 위에 직립해서 서 있는 것처럼 묘사되어 있고 십자가 위에는 'ΒΑΣΙΛΕΥΣ ΤΗΣ ΔΟΞΗΣ(영광의 왕)'이라는 문구가 선명하게 보이는데, 이 모든 요소들은 관람자의 공감을 이끌어 내기 이전에 그리스도의 극대화된 굴욕과 그 너머의 승리, 그리고 죽음을 통한 부활의 의미를 전달하기 위한 것이다.

세 번째 사례는 15세기 초에 부각되기 시작한 카스토리아 공방의 지역적 특징을 집약적으로 보여 주는 작품이다. 이 패널화는 성녀 파라스케비가 한 손에 십자가를, 다른 한 손에는 자신의 잘린 머리를 얹은 쟁반을 들고 있는 모습을 묘사한 것으로서 해당 도상은 '케팔로포로스(kephalophoros)'라고 불린다. 앞서 살펴본 두 성상화에 비해서 표현 양식이 상대적으로 경직되어 있으며, 동세나 상징 이미지의 사용에서도 매우 절제된 태도를 보이고 있다. 일반적으로 '고딕적'이라고 부르는 양식적 특징이 지배적이지만 그 가운데서도 사실주의적 묘사 방식이 공존하고 있다. 이 서기 2세기경의 그리스계 로마인 성녀는 상류층 자제로 태어났음에도 불구하고 고난의 길을 선택하고 순교 과정에서 여러 차례 십자가로 기적을 행하다가 후에 참수되었다고 전해진다. 성인의 왼팔에 들려 있는 머리는 상당히 사실적인 시점에서 묘사되어 있지만, 얼굴 표정과 망토의 주름,

도 5-24 〈성녀 파라스케비 케팔로포로스〉,
15세기, 카스토리아 비잔티움 박물관
(앞의 책, n.17)

도 5-25 미카엘 다마스키노스, 〈성녀 파라스케비의 참수〉,
16세기, 아테네, 카넬로폴로스 박물관(소장번호 272)

정형화된 구도 등은 의식적으로 보수적인 양식을 따르고 있다.

16세기 후반 크레타 화파를 대표하는 미카엘 다마스키노스가 동일한 주제를 묘사한 방식과 비교해 보면 포스트 비잔티움 시대 정교회 미술가들이 당면했던 양자택일의 기로를 이해할 수 있다. 아테네의 한 박물관에 소장되어 있는 이 성상화는 동시대 서유럽 회화, 그중에서도 티치아노로부터 베로네제로 연결되는 베네치아 화파의 극적인 구성과 과장된 동세, 그리고 호화로운 색채 감각 등을 거리낌 없이 적용하고 있다. 도식화된 상징물로서 신자들에게 '읽혀지는' 카스토리아 성상화의 파라스케비 성녀와 달리 다마스키노스의 성녀 파라스케비는 의연한 자세로 고개를 숙인 채 처형자의 칼날을 기다리고 있는 아름다운 여성의 환영으로서 '보여지고' 있다. 이름이 전해지지 않는 카스토리아 공방의 화가와 다마스키노스 의 대조적인 표현 양식은 단순히 15세기 초와 16세기 말이라는 시대적 격

차로 인한 것만은 아니었다. 투르크 제국의 지배하에 들어갔던 카스토리아 사회와 베네치아 통치하의 크레타 사회 사이의 문화적 격차 역시 중요하게 작용했을 것이다. 그러나 정도의 차이를 떠나서 포스트 비잔티움 시대 그리스 세계의 미술가들은 비잔티움 미술의 전통과 근세 서유럽 미술의 유행 사이에서 갈등할 수밖에 없었다. 특히 서유럽 그리스도교 사회와 밀접하게 교류하던 상류 계층의 취향은 급속하게 서유럽화되었던 데 비해서 일반 민중들의 취향은 전통적이고 보수적인 성격을 지니고 있었다. 이와 더불어 미술가의 역할과 가치에 대한 관점 또한 급속도로 변화하고 있었다. 더 이상 하느님과 관람자 사이를 연결하는 단순한 '손'의 역할에 만족하지 못하는 이들은 예술적 표현력과 기교에 가치를 두는 미술 시장을 찾아서 비잔티움의 전통으로부터 멀어졌다. 도메니코스 테오토코풀로스가 '엘 그레코'로 바뀐 것은 이러한 전환의 대표적인 사례였다.

반면에 그리스 본토의 정교회 미술은 18세기 이후 전반적으로 양식의 쇠퇴와 민속화의 경향이 뚜렷하게 나타난다. 이야기 전달 중심의 병렬적인 구성과 조야할 정도로 직접적인 묘사 방식이 주를 이루었다. 투르크 지배하에서 엘리트 지식인층과 상류층 시민들 대부분은 서유럽 사회로 이주하거나 문화적으로 동질화되었으며, 비잔티움 성상화가들과 교회 벽화 장식가들은 민중들의 일상적인 요구와 보수적이고 단순한 취향에 맞추어 표현 방식을 발전시켜 나갔다. 그 결과 비잔티움의 전통적 도식에 서유럽 미술의 재현적인 양식, 동시대 삽화와 판화 인쇄본 등에서 사용된 다양한 대중적 이미지 등이 한데 뒤섞여서 소박하면서도 절충적인 미술의 경향이 만들어졌다. 대부분의 성상화가들은 서유럽 르네상스와 바로크 교회 미술에 익숙한 관람자들의 눈에는 이러한 포스트 비잔티움 정교회 미술이 낯설고 우스꽝스럽게 비쳐질 수도 있을 것이다. 그리고 근세 후반 그랜드 투어 열풍 때 고대 유적을 찾아서 그리스를 방문했던 서유럽 고전주의자들이 마주쳤던 동시대 그리스의 모습은 바로 이러한 것이었다.

시프노스 섬 출신의 성상화가 아가피오스 프로코스가 그린 19세기 패널화를 보면 그리스 정교회 미술의 민속화가 후대로 갈수록 얼마나 자유로운 양상으

도 5-28 파나기오티스 독사라스, 코르푸의 성 스피리도나스 교회 천장화를 위한 습작, 천장화는 1727년 완성,
아테네, 비잔티움과 그리스도교 박물관(BXM 2069)

페라는 캔버스와 유채 안료로 대체되었으며, 이탈리아 르네상스와 바로크 회화
이론들이 예술가들에게 지침으로 받아들여졌다. 파나기오티스 독사라스는 이러
한 움직임을 이끈 대표적인 존재였지만, 엡타니사 화파의 번성 뒤에는 한 개인
의 역할만으로 치부하기 어려운 사회 전반적인 요인들이 자리 잡고 있었다.

독사라스는 마니 출신이지만 1664년에 가족들이 베네치아령이던 자킨토스로 이주하게 되면서 서유럽 문화의 영향을 직접적으로 받아들이게 되었다. 그는 1685년부터 자킨토스에서 유명한 크레타 성상화가였던 레오 모스코스(Leo Moskos)로부터 성상화 제작 교육을 받았다. 당시 크레타가 오토만 투르크 제국의 지배하에 들어간 직후로서 많은 크레타 화가들이 이오니아 지역으로 이주하거나 이곳을 교두보로 해서 베네치아와 서유럽 사회로 활동 무대를 옮기고 있었다. 독사라스는 1694년에 베네치아 군대에 입대하여 키오스에서 오토만 제국의 군대와 싸우기도 했다. 1696년에 제대한 후에도 고향인 마니에서 투르크에 대항할 저항군들을 모집하는 역할을 지속적으로 수행했기 때문에 베네치아 정부로부터 기사 작위를 받았으며 나중에는 레프카스에 영지를 하사받기도 했을 정도였다. 이 기간 동안 그는 베네치아에서 회화 수업을 받았으며, 이탈리아 르네상스와 바로크 미술로부터 많은 영향을 받았다.

독사라스는 앞서 살펴보았던 크레타 화파 화가들과 근본적인 면에서 서유럽 미술에 대한 관점을 달리했다. 그에게 서유럽 미술은 단순히 취향의 문제가 아니라 예술에 대한 개념과 가치를 정립하기 위한 모델이었다. 그가 고전주의 이론에 특히 관심을 가졌던 것도 이 때문이었다. 독사라스는 레오나르도 다 빈치의 미완성 원고인 『회화론(*Trattato della pittura*)』을 1720년에 그리스어로 번역했으며, 1726년에 『회화에 대하여(*Περί ζωγραφίας*)』라는 이론서를 저술하기도 했다.[34] 근세 이탈리아 화가들의 인문학적 예술이론서들을 염두에 둔 것이 분명한 이 책은 동시대 그리스 사회에서 많은 논란을 불러일으켰다. 그리스 미술가들이 비잔티움 미술의 전통으로부터 벗어나서 서유럽 근세 미술의 표현 양식을 지향해야 한다고 주장했기 때문이다. 이처럼 그는 이오니아 도서 지역의 18세기 미술 부흥을 이끌었던 첫 세대이지만 다른 한편으로는 비잔티움과 포스트 비잔티

34　이 책은 저술된 지 150여 년이 지난 1871년에야 비로소 아테네에서 출판되었다. Παναγιώτης Δοξαράς, *Περί ζωγραφίας: χειρόγραφον του ΑΨΚΣΤ'* (1726), ed. Σπυρίδων Π. Λάμπρος, Athens 1871 참조.

움의 전통으로부터 근세 그리스 미술을 분화시켜서 서유럽 미술의 영역으로 편입하게끔 만들었다. 이는 앞서 풀라키스나 모스코스의 사례에서 관찰된 것과 같은 말기 크레타 화파의 서유럽 화풍과는 의미가 다른 것이었는데, 단순히 조형양식이나 제작 기법상의 영향이 아니라 미술에 대한 개념 자체의 전환을 의미했기 때문이다. 비슷한 시기에 아토스 수도원의 화가 디오니시우스가 저술한 『성상화 안내서』를 독사라스의 회화 논문과 비교해 보면 당시 그리스 미술계가 처했던 분열적인 상황을 쉽게 짐작할 수 있다.[35]

그는 종교적인 주제에서도 인물의 표정에서 감정이 드러나도록 자연주의적인 기법을 활용했는데, 이는 당시 그리스 미술의 전통에서는 금기까지는 아니더라도 상당히 획기적인 변화였다. 성상화 제작에서도 달걀을 이용한 템페라 대신 유화 기법을 활용했다. 그가 특히 교본으로 삼았던 작가는 베네치아 매너리즘 화가인 파올로 베로네제였다. 이러한 사실은 그의 말기 작품인 코르푸의 성 스피리도나스(Agios Spyridonas) 교회 벽화에서 명확하게 드러나는데, 베로네제가 베네치아 두칼레 궁전에 그린 〈베네치아의 승천〉 알레고리(1585)를 모델로 삼아서 '원작에 충실하게' 각색했기 때문이다. 독사라스는 당시까지 서유럽 사회에서는 일반적인 관례였으나 그리스 사회에서는 거의 유통되지 않았던 초상화 장르를 소개한 인물로도 알려져 있다. 물론 주요 고객층은 코르푸에 머물고 있던 독일과 베네치아의 장교와 귀족들이었으나 점차 그리스 상류층으로 수요가 확대되었다.

현재 파나기오티스 독사라스, 혹은 그의 추종자의 작품으로 알려져 있는 작은 유화 한 점을 보면 18세기 이오니아 화파와 서유럽 회화 사이의 관계를 좀 더 구체적으로 이해할 수 있다. 플루타르크를 비롯한 고대 사가들이 묘사한 알렉산드로스의 이미지 중에서 다리우스 황제의 가족들에 대한 겸손과 관용은 근세 서유럽

35 Dionysius of Fourna, *The Painter's Manual of Dionysius of Fourna: An English Translation from the Greek With Commentary, of Cod. Gr. 708 in the Saltykov-Shchedrin State Public Library*, Sagittarius Press, U.S.A., 1974.

도 5-29 〈알렉산드로스와 다리우스 가족〉, 이오니아 화파(독사라스의 작품으로 추정), 18세기(?)

관람자들, 그중에서도 군주로서의 덕목을 자신의 이미지에 대입시키고자 했던 후
원자들에게 인기가 많았던 주제였다. 이 일화를 다룬 사례들 중에서는 베네치아
화파의 거장인 베로네제와 프랑스 아카데미즘을 대표하는 샤를 르 브룅(Charles
Le Brun, 1619-1690)의 작품이 가장 널리 알려져 있다.[36] 그 외에도 르네상스와
바로크 시대 동안 다수의 서유럽 화가들이 이 장면을 묘사한 바 있다. 반면에 근
세 그리스 미술가들 중에는 당시까지 이 주제를 다룬 이들이 거의 없었는데, 비잔
티움과 포스트 비잔티움 시대 그리스 사회의 전통적인 미술시장이 성상화 위주로
구성되어 있었다는 사실을 고려한다면 이는 당연한 일이라고 할 수 있다.

베로네제로부터 트레비사니(Francesco Trevisani, 1656-1746)에 이르기

36 베로네제, 〈알렉산드로스와 다리우스 가족〉, c.1570, 런던 국립회화관(소장번호 NG294); 샤를 르 브룅,
 〈알렉산드로스와 다리우스 가족〉, c.1661, 베르사유 박물관.

도 5-30 프란체스코 트레비사니(Francesco Trevisani, 1656-1746), 〈알렉산드로스와 다리우스 가족〉, 1737년경, (제네바 역사와 예술 박물관)(소장번호 MF 3874)

까지 근세 서유럽 화가들이 특히 주의를 기울인 부분은 알렉산드로스와 동료 사이의 관계이다. 페르시아 황제 다리우스의 전사 이후 포로가 된 황실 가족들의 천막을 알렉산드로스가 친구 헤파이스티온과 방문했을 때 페르시아 황실 가족들은 헤파이스티온을 마케도니아의 왕으로 오해하고 그에게 무릎을 꿇었다. 모두가 당황할 만한 상황 속에서 알렉산드로스는 "이 친구 또한 알렉산드로스(ἀλέξανδρος, 수호자)"라고 말하면서 패전국의 황모와 황비뿐 아니라 동료의 자존심까지 세워 주었다는 것이다.[37] 베로네제는 자신의 그림에서 자신을 가리키며 당황하는 헤파이스티온과, 앞으로 한 걸음 나서서 신분을 밝히면서도 친구를 손짓으로 감싸는 알렉산드로스의 당당한 풍모에 초점을 맞추었다. 르 브룅 역시 이와 유사한 구성을 보여 주었는데, 다리우스의 노모는 화면 왼쪽의 헤파이스티

37 Arrian, *Anabasis*, 2.12.6-7.

온에게 무릎을 꿇고 엎드린 반면에 실수를 알아차린 황비는 알렉산드로스를 향해 간청하고 있다. 르 브륑의 알렉산드로스도 당황해서 손을 내젓고 있는 친구에게 팔을 뻗어서 자신과 동등한 동료임을 밝히고 있다. 이러한 구성은 18세기 베네치아 화가 트레비사니의 작품에서도 계승되는데, 화면의 중앙에서 핵심을 이루는 것이 바로 군주와 친구 사이의 양보와 겸양심이기 때문이다.

반면에 이오니아 화파의 작품에서는 헤파이스티온과 다리우스의 노모 두 사람의 존재가 사라지고, 대신 페르시아의 황비와 알렉산드로스 두 사람에게 초점이 맞추어져 있다. 젊고 온화한 표정의 알렉산드로스 주위를 감싸고 있는 부하들은 나이가 많은데다가 험상궂은 표정으로 페르시아인들에게 호전적인 태도를 감추지 않는 반면에, 그리스의 통치자는 무릎을 꿇고 음식을 대접하려는 고귀한 포로와 겁에 질린 페르시아의 시종들을 정중하게 만류하고 있다. 흥미로운 사실은 플루타르코스가 저술한 알렉산드로스의 전기에서는 헤파이스티온의 이야기가 나오지 않는다는 점이다. 여기서는 페르시아 진영의 호화로운 환경에 흥분해서 약탈에 열중한 그리스인들 사이에서 알렉산드로스가 다리우스의 가족들을 보호해 주었으며, 노모와 아내가 이소스 전투 후에 다리우스가 전사했다고 오해하고 절망하고 있다는 이야기를 전해 듣고는 아들이자 남편이 살아 있다는 소식을 전하면서 위로해 주었다는 내용이 나온다.[38]

이 이오니아 화가의 그림은 근세 서유럽인들이 매혹되었던 아리아누스의 극적인 일화보다는 플루타르코스의 서술에 더 주목함으로써 귀족 부하에 대한 군주의 관용과 외교력이 아니라 헬라스 정복자와 페르시아 피정복자 사이의 관계를 부각시키고 있다. 이러한 표현은 '페르시아인'들의 지배하에 있던 동시대 그리스 상황에 대한 반발이자 고대 헬라스의 영광을 다시 찾고자 하는 근세 그리스인들의 열망을 짐작하게 한다. 현재 이 작품의 작가에 대해서는 확인된 바는 없다. 그러나 18세기 베네치아 화가 트레비사니의 작품과 비교할 때 훨씬 더 명

38 Plutarch, *Alexander*, 21.1-4.

암 대비가 강하고 극적인 동세가 강조되어 있어서 바로크적인 성격이 두드러져 보인다. 이러한 경향은 이탈리아 르네상스와 바로크 거장들을 모델로 삼았던 파나기오티스의 특징이기도 한 것으로, 다음 세대의 이오니아 화가들과 비교해 보더라도 이처럼 서유럽 화법을 주체적으로 원숙하게 구사했던 그리스 화가는 유래를 찾아보기 힘들다. 〈알렉산드로스와 다리우스 가족〉을 파나기오티스 독사라스가 제작한 것으로 보는 견해가 지배적인 것도 이 때문이다.

18세기는 포스트 비잔티움 시대 그리스 미술에서 중요한 전환기였다. 투르크 점령하의 그리스 본토에서는 유럽 전역을 휩쓸었던 르네상스와 바로크 미술의 영향이 거의 미치지 못한 상태에서 정교회 미술의 민속화가 진행되고 있었던 반면에, 베네치아의 영향권 안에 남아 있던 엡타니사 지역에서는 이탈리아 미술 양식이 크게 인기를 끌었다. 더욱이 교육과 예술, 경제 분야에서 서유럽 사회와 인적 교류가 활발하게 이루어지면서 중산층 시민들을 중심으로 계몽주의 사상과 서유럽 예술 취향이 번성하게 되었다.

독사라스의 영향은 다음 세대의 이오니아 지역 화가들에게서 분명하게 가시화되었다. 다음 세대의 이콘화가였던 니콜라오스 칸투니스(Nikolaos Kantounis, ca. 1768-1834)가 대표적인 사례이다. 그는 니콜라오스 쿠투지스(Nikolaos Koutouzis, 1741-1813)에게서 교육을 받았던 것으로 전해지지만 재주가 너무 특출해서 나중에는 질투심에 찬 스승이 쫓아냈다는 이야기가 전해지고 있다. 이것이 사실이든 아니든 간에 그는 스스로 '독학으로 그림을 익혔다'고 주장했다. 1788년에 사제가 된 후에는 자킨토스 교회에서 복무했는데, 한편으로는 그리스 독립 운동 단체인 '필리키 에테리아(Φιλική Εταιρεία, 친선 협회)'에 가입해서 활동하기도 했다.

아테네 비잔티움과 그리스도교 박물관에 소장되어 있는 칸투니스의 〈성 게오르기우스〉 성상화는 유화 기법으로 제작되었는데 말 위에서 몸을 내밀어 긴 창으로 괴수를 찌르고 있는 성인의 모습이나 배경의 성과 자연 풍경 묘사에서는 비잔티움 미술의 전통적인 표현 기법이나 양식을 찾아보기 어렵다. '사제 니

콜라오스 칸투니스의 손(χειρ Νικολάου Καντούνη ιερέως)'이라는 서명은 비잔티움 성상화의 관례를 그대로 따른 것이지만 모든 면에서 완벽하게 서유럽화된 것이다. 이처럼 18세기와 19세기를 거치면서 이오니아의 정교회 미술가들은 이탈리아 르네상스 미술의 화법에 대해서 전 세기의 크레타 화가들과는 다른 태도를 지니고 있었다. 이들에게는 서유럽 회화의 영향이 단순히 '그리스식'과 '라틴식'의 구분처럼 고객의 취향에 따라서 특화된 표현 방식의 한 유형이 아니었다. 그보다는 교회 미술의 역할과 개념에 있어서 창작자 개인의 존재 가치와 관람자의 예술적 감흥이 중요시되는 서유럽 미술의 관점을 받아들였던 것이다.

그리고 이는 단순히 서유럽 화풍과 기법의 수용에 그치는 것이 아니라 비잔티움 미술의 원칙, 더 나아가서는 동시대 정교회 문화 자체에 대한 비판으로 연결되는 문제였다. 교회의 교리와 전통적 관습에 대한 복종 대신에 창작자 개인의 사회적 역할과 주체적 시각이 강조되었다. 당시 이오니아 사회에서 서유럽 문화에 친숙한 부르주아 계층이 급속히 성장하면서 교회 미술에 집중되어 있던 창작 활동이 세속 미술 분야로 확대되었던 사실은 이미 앞에서 언급한 바 있다. 초상화 장르의 성장이 이와 맥을 같이한다. 18세기 말과 19세기 초를 거치면서 의사, 교사, 관리, 상류층 부인 등을 대상으로 한 초상화의 수요가 급속히 증가했다. 또 다른 새로운 움직임은 예술가들의 자의식이 적극적으로 표출된 자화상이었다. 화가의 자화상은 19세기를 전후해서 나타나기 시작했는데, 칸투니스는 근세 그리스 화가들 중에서 다수의 자화상을 제작한 가장 초기 사례들 중 하나였다.[39]

현재 아테네 국립 미술관에 소장되어 있는 칸투니스의 자화상은 비잔티움 정교회 미술가의 자의식이 얼마나 크게 변화되었는지 상징적으로 보여 준다. 이 작품에서 화가는 검은 예복 차림으로 책상 옆에 종이를 든 채 앉아 있다. 그의 뒤쪽으로는 이젤 위에 그림이 놓여 있는데, 그림 안에는 흰옷 차림의 아름다운 여

39 이 주제에 대한 최근의 연구로는 다음 논문을 참조할 것. Μαρκάτου Δώρα, "Οι αυτοπροσωπογραφίες του Νικόλαου Κουτούζη και του Νικόλαου Καντούνη", in *Χρύσανθος Χρήστου αφιέρωμα*, εκδ. Αριστοτέλειο Πανεπιστήμιο Θεσσαλονίκης, Thessaloniki, 2006, pp. 151-158.

도 5-31 니콜라오스 칸투니스(Nikolaos Kantounis,
1768-1834), 〈자화상〉, 1820년경, 캔버스에 유채, 109.5×84.5cm,
아테네 국립 미술관(소장번호 Ⅱ.2978)

인이 빈 캔버스를 들고 앉아 있고, 그 발 밑에는 날개 달린 건장한 나체의 노인이 몸을 기울인 채 그녀를 바라보고 있다. 노인은 한 손에 모래시계를 들고 다른 손에는 낫을 들고 있고, 여인은 장미꽃송이를 노인에게 내밀고 있다. 여인이 앉아 있는 단 아래에는 팔레트와 붓 등 그림 도구들이 놓여 있다. 화가가 든 종이에는 다음과 같은 문구가 적혀 있다. "언제나 시간(καιρός)과 노동(μόχθος)만이 나를 가르쳤으며, 하늘과 땅의 모든 사물을 어디서나 바라보는 힘을 지닌 '스스로 빛나는' 눈에 대한 생각이 나의 스승이었다. 사제 니콜라오스 칸투니스가 하는 이 말을 듣고 기억해 주게, 친구여."[40]

　　화가가 자기 자신을 이처럼 긴 문장과 알레고리적인 이미지로 설명하고 스스로의 가치를 주장한다는 것은 비잔티움 미술의 전통에서는 상상하기 어려운 일이다. 캔버스를 뒤에 두고 고귀한 지식인으로서 당당히 포즈를 취하고 있는 칸투니스의 자화상은 정교회 사제보다는 고전학이 꽃피었던 15세기 말과 16세기 초 이탈리아 미술계의 인문주의자 예술가를 떠올리게 하는 것이다. 또한 '시간'을 모래시계와 낫을 든 노인으로, '예술'을 꽃과 화구를 든 여인으로 의인화하

40　"Καιρός και μόχθος εδίδαξέ με πάντως / και ουδείς άλλος τήνδε την επιστήμην / του αυτοφαούς όμματος τη δυνάμει / του βλέποντος τε τα τηςγης τε και πόλου / θύτης Νικόλαος Καντούνης; ειμί ο λαλών και μέμνησθέ μου φίλοι." 이 문구의 해석에 대해서는 Γιάννης Ρηγόπουλος, *Νικολάου Καντούνη: αυτοπροσωπογραφία, 19ος αι. Δοκιμή επανερμηνείας* (Μελέτες μεταβυζαντινής και νεοελληνικής τέχνης), Athens, 2013, p. 6 참조.

는 표현은 체사레 리파의 도상집에서 볼 수 있듯이 서유럽 근세 회화에서 보편화된 표현이었다. 이러한 이미지들은 사실 고대 그리스 신화와 문화에서 기원한 것으로서, 이오니아 화파와 근세 그리스 계몽주의자들에게는 자신들이 잊고 있었던 역사적 유산을 되찾는다는 의미를 지니고 있었다.

19세기 독립 전쟁 기간 동안 그리스 화단과 서유럽 화단의 관계를 이해하기 위해서는 초창기 그리스 정부의 공식 화가와 다름없었던 테오도로스 브리자키스 (Theodoros Vryzakis, 1814-1878)의 개인사를 들여다볼 필요가 있다. 2013년도 초에 저자가 국립 미술관을 방문했을 당시 한 중학생 단체 견학단과 마주쳤다. 상투적인 표현이기는 하지만 인솔 교사는 19세기 회화 구역에서 브리자키스의 작품을 설명하면서 이 작가가 그리스 역사에서 잊어서는 안 되는 존재라는 것을 열정적으로 피력했다. 이러한 일반적 평가는 미술사적인 측면보다는 정치, 문화사적 측면에 기인한 것으로 볼 수 있는데, 1층 근세 미술실은 전반적으로 비잔티움 그리스의 전통과 결별하고 서유럽 르네상스 전통으로 종속되는 큰 흐름을 보여주기 때문이다. 특히 현대 그리스 국가 초창기인 오토 왕 시대(1832-1862 재임) 의 미술은 전반적으로 정치적 이데올로기에 의해서 강하게 좌우되었다.

오토 왕정은 1836년에 왕립 미술학교를 설립했는데, 설립일자가 12월 31 일이었다는 사실만 놓고 보더라도 당시의 신생 국가가 예술을 통한 이데올로기 설파에 얼마나 갈급했는지 짐작할 수 있다. 왕립 미술학교의 교수진들은 대부분 바바리아 왕조와 친분이 있던 독일 예술가들이었다. 학생들 역시 대부분 졸업 후에 뮌헨으로 유학을 했기 때문에 이 기관이 주도하는 그리스 화단은 급속도로 서유럽화되었으며, 당시 유럽을 휩쓸었던 신고전주의와 낭만주의 성향과 더불어서 그리스 독립 투쟁의 영향은 역사적 주제에 대한 장중한 기록화의 선호로 이어졌다. 브리자키스는 바로 이러한 움직임의 중심에 서 있는 인물이다. 독립 전쟁 유공자의 아들이자 뮌헨에서 유학한 첫 번째 그리스 화가였다. 그는 부친이 투르크 군대에 의해서 사형당한 후에 아이기나의 고아원으로 보내졌다가 1832년 18세의 어린 나이에 루드비히 1세가 그리스 독립 전쟁의 유공자 자녀

들을 위해서 뮌헨에 설립한 그리스 교육 기관인 판헬레니온(Panhellenion)에 입학했으며, 1844년에는 뮌헨 미술 아카데미에 입학해서 약 10년간 수학했다. 1840년대 말부터 그리스에 머물면서 풍경과 인물을 연구하기도 했지만 화가로서 그의 교육적 배경은 철저히 독일적이었다. 당시 뮌헨 아카데미는 낭만주의적 경향의 신고전주의 사조가 지배적이었는데, 브리자키스 역시 예외가 아니었다. 그가 소재로 삼았던 동시대 그리스 역사와 독립 투쟁은 당시 서유럽의 친그리스 주의자들에게 많은 관심을 불러일으켰으며, 여러 차례의 국제전을 통해서 서유럽 사회 전반에 알려지게 되었던 것이다.[41]

브리자키스는 생애의 대부분을 뮌헨에서 보냈지만 유언을 통해서 사후 작품들을 아테네 대학에 기증했는데, 자신의 작품이 일반 대중들에게 미칠 영향과 역할을 분명하게 인식하고 있었다. 그의 작품이 현대 그리스 독립 전쟁 과정의 공식 기록화와 같이 받아들여지게 된 배경에는 그리스 정부와 공공 기관의 전폭적인 지지, 그리고 화가 자신의 이념과 작업 성향이 복합적으로 작용했다. 그가 제작한 그리스 독립 전쟁의 영웅적인 역사화들은 석판화로 복제되어 그리스 사회에서 광범위하게 유통되었으며, 마치 20세기의 뉴스 사진과 같이 동시대의 시사적이고 객관적인 기록으로 일반 민중들에게 각인되었던 것이다. 영국의 유명한 낭만주의 시인 바이런이 독립 전쟁에 동참해서 그리스인들로부터 환영을 받는 장면을 묘사한 유명한 회화 작품을 비롯해서 그가 제작한 독립 전쟁 역사화들은 19세기와 20세기 초까지 지속된 기나긴 현대 그리스의 국가 성립 과정에서 중요한 심리적 지지대가 되었다.

그의 낭만적이고 이상화된 역사화들은 당시 그리스 독립 전쟁의 주요 후원 세력이었던 친그리스주의적 서유럽 낭만주의자들의 요구에 부응하는 것이지만 그리스인들에 대한 시각과 묘사 방식은 동시대 서유럽 화가들과 근본적으로 달

41 〈International Exhibition of Vienna〉(1853), 〈World Exhibition of Paris〉(1855), 〈International Exhibition of London〉(1862) 등.

랐다. 당시 서유럽 화가들이 그리스인들을 투르크 군대의 야만적이고 무자비한 폭력아래 고통받는 고귀한 희생자로 묘사하던 것이 일반적인 경향이었다면, 브리자키스는 독립 투쟁 과정에서 근세 그리스인들이 담당했던 주체적인 역할과 주인 의식을 강조했던 것이다. 1825년에 미솔롱기(Missolonghi)에서 일어난 비극적인 사건을 묘사한 브리자키스와 들라크루아의 작품들을 비교하면 이러한 차이가 분명하게 드러난다.[42]

미솔롱기 전투는 그리스 독립 전쟁에서 일대 전환점이 되었던 사건이었다. 당시 투르크 군대가 펠로폰네소스 반도와 에피루스 인근 지역에서 세력을 확장하면서, 중서부 그리스 독립 항쟁의 중심지였던 해안 도시 미솔롱기는 고립된 처지에 놓여 있었다. 미솔롱기 주민들은 해자를 파고 성벽을 쌓아서 포위 공격에 대비했으며 1822년부터 투르크 군대의 수차례 공격을 막아 냈다. 바이런 경이 병사한 것도 이 과정에서 일어난 일이었다. 세 번째 포위는 약 일 년 넘게 지속되었는데 이때는 이집트의 군사 지도자인 이브라힘 파샤(Ibrahim Pasha)가 오토만 제국의 군대에 합류하면서 더욱 거센 공격이 이루어졌다. 인근 도시들이 연달아서 투르크 군대에게 투항하자 도시는 막다른 지경에 몰리게 되었다. 제3차 포위 당시의 참상과 열악한 도시 상황에 대해서는 다음과 같은 기록이 전한다. "우리 집에 머무르고 있던 인쇄업자 메스테네아스의 동료는 고양이를 잡아서 먹었고, 시종에게도 더 잡아 오라고 시켰다. 그는 다른 사람들에게도 이렇게 식량을 조달하라고 권했는데, 며칠 지나지 않아서 고양이는 한 마리도 남지 않게 되었다. 레프카스에서 온 한 의사는 그나마 풍부하게 남아 있던 기름에 고양이를 튀겨서 조리해 보고는 이제까지 먹어 본 중에서 가장 맛있는 요리라고 감탄했다."[43]

42 두 작품의 제작 배경과 당시 유럽의 상황에 대해서는 Albert Boime, *Art in an Age of Counterrevolution, 1815-1848*, University of Chicago Press, 2004, pp. 214-218 참조.

43 N. Kaspmoulis, *Military Memoirs of the Hellenic Revolution, 1821-1833*, vol.2, ed. G. Vlachogiannis, Athens, 1940, p. 242; Elaine Thomopoulos, *The History of Greece*, California: Greenwood, 2011, p. 60에서 재인용.

도 5-32 테오도로스 브리자키스, 〈미솔롱기로부터의 탈출〉, 캔버스에 유화, 169×127cm, 1853년, 아테네 국립 미술관(소장번호 Π.5446)

1826년 4월 10일 밤에 세 분단의 소규모 돌격대가 포위망을 뚫는 기습 공격을 시행하고 나머지 주민들이 이를 따라 대규모 탈출을 감행했던 것은 이처럼 절망적인 식량 사정 때문이었다. 그러나 계획이 사전에 투르크 군대에게 알려지면서 일부만이 탈출에 성공하고 나머지는 모두 전사했으며 성벽 안으로 다시 대피한 주민들은 다음날 도시가 함락되면서 대부분이 자살하거나 학살당했다. 그리고 미솔롱기의 점령을 계기로 중부 그리스 전역이 투르크 군대의 지배하에 들어가게 되었던 것이다. 이 비극적인 소식은 곧 유럽 전역으로 퍼져 나갔으며, 그리스 독립 운동에 대한 서유럽인들의 지지와 심리적 공조가 각국에서 정치적인 움직

도 5-33 위젠느 들라크루아(Eugène Delacroix, 1798-1863), 〈미솔롱기 폐허 위의 그리스〉, 캔버스에 유화, 213×146cm, 1826년, 보르도 미술관

임으로 구체화되는 계기가 되었다. 미솔롱기 전투가 서유럽 사회에 특별한 반향을 불러일으켰던 이유는 이것이 '제2의 테르모필라이 전투'로 받아들여졌기 때문이었다. 기원전 480년 페르시아 제국의 대군에 맞서서 스파르타 왕 레오니다스 1세(Leonidas I)가 이끄는 그리스 도시국가 연합군대가 테르모필라이(Ther-mopylae)에서 벌였던 처절한 3일간의 전투는 근세 이후 서유럽 사회의 문학과 조형예술에서 즐겨 다루어진 주제였다. 미솔롱기 전투에서 투르크와 이집트 군대에게 맞서 싸우다 전사한 그리스 독립 투사들과 민간인들은 고대의 영웅들과 마찬가지로 이교도인 이방인들에 저항하는 그리스도교 문명 사회의 대리전과 같이 비쳐졌다. 메르시에(Jean Michel Mercier, 1788-1874), 마르실리(Filippo Marsigli, 1790-1863)를 비롯해서 이탈리아와 영국, 프랑스 등 유럽 각지의 미술

가들이 앞다투어 이 사건을 낭만주의적 시각에서 묘사했다.[44]

들라크루아가 묘사한 〈미솔롱기 폐허 위의 그리스〉(1826)는 미솔롱기의 마지막 전투가 일어난 직후에 그려진 것이다. 그는 이미 1824년 살롱 전에 〈키오스 섬의 학살〉을 출품했을 정도로 그리스 독립 운동에 비상한 관심을 가지고 있었다. 〈미솔롱기 폐허 위의 그리스〉는 그리스 해방 기금을 마련하기 위한 특별 전시회에 출품된 작품으로서 핏자국이 역력한 도시 폐허에 서 있는 여성의 모습으로 그리스를 의인화하고 있다. 전통 비잔티움 복장을 하고 가슴을 풀어 헤친 채 돌 무더기에 한쪽 무릎을 기대고 두 팔을 벌려서 슬픔을 표현하고 있는 여인의 뒤로는 투르크 병사가 창을 들고 무심하게 앉아 있다.

그리스 독립 전쟁에 대한 들라크루아의 시각은 엄밀하게 볼 때 당시 유럽 화단의 한 특징이었던 오리엔탈리즘(Orientalism)의 연장선 상에 있는 것으로 보인다. 1798년 나폴레옹에 의해 이집트가 점령된 것을 계기로 유럽 사회는 북아프리카와 근동의 문화에 급속도로 가까워지게 되었으며, 19세기 식민주의의 확장과 더불어서 중국과 일본, 한국 등 동아시아 지역에까지 관심을 가지게 되었던 것이다. 사이드가 지적한 바와 같이 당시 유럽인들이 바라본 동양의 이미지는 현실보다는 서양의 신화와 환상에 기반을 두고 있었다. 특히 그리스인들을 핍박하는 투르크인들에 대한 들라크루아의 묘사는 분명히 사이드가 언급한 것처럼 "유럽 문명의 강력한 경쟁자이자 가장 원초적이고 끊임없이 되풀이되는 타자의 이미지"이다.[45] 이처럼 들라크루아의 작품에서 궁극적인 관심은 유럽 문명의 위협이 되는 투르크 제국의 야만성이었기 때문에 정작 그리스는 '대상'에 머무를 뿐 '주체'로서 행동하는 경우가 드물었다. 예를 들어 〈키오스 섬의 학살〉에서 그리스인들은 이미 죽은 병사들과 끌려가는 여인들, 애도하는 노인 등으로 수동적인 역할에 머물러 있었으며, 〈미솔롱기 폐허 위의 그리스〉에서도 애도하

44 Delivorrias and Georgoula, 앞의 책, pp. 108-109, 217-219 참조.
45 Edward Said, *Orientalism*, New York: Vintage, 1979.

는 초월적 존재로서 묘사되고 있는 것이다.

이에 반해서 브리자키스는 그리스인들이 자신들의 자유를 위해서 얼마나 능동적으로 행동하고 있는지를 부각시키고 있다. 그는 1840년대에 그리스 각 지역을 여행하면서 독립 항쟁의 역사화를 위한 자료를 수집했는데, 작품에서는 이러한 현실적이고 구체적인 요소들과 이상적이고 영웅주의적인 표현을 결합시켰다. 독립 전쟁 초창기에 사용되었던 푸른 십자가 국기를 휘날리면서 돌격하는 그리스 군인들은 성벽 밖 해자를 가로지른 널빤지 다리를 건너고 있으며, 그 아래로는 전사한 민간인들과 군인들이 뒤엉켜서 쓰러져 있다. 실제로 수년에 걸친 미솔롱기 공성 과정에서 그리스와 투르크 양측은 신기술을 이용해서 해자와 참호를 건설하고 이를 군사 작전에 활용했다고 전해진다. 돌격대의 지휘 뒤로 소총과 칼을 든 남자와 여자들이 뒤따르고 있고 맞은편에는 투르크 군대와 함께 검은 피부의 병사들이 보이는데, 이들은 1825년 오토만 제국 군대에 합류한 이브라힘 파샤의 이집트 군대이다. 그리스 군대와 민간인들은 적군을 압도할 정도로 위용이 넘치지만, 작품을 보는 관객들은 파국이 이미 예정되어 있다는 것을 알고 있다. 하늘에서는 천사들이 구름 아래에서 월계관을 들고 그리스인들 주변을 날아다니고 있으며 그리스도가 곧 순교할 이들을 맞이하기 위해서 두 팔을 벌리고 있는데, 이처럼 독립 항쟁에 참여한 그리스인들은 지상에서의 희생 대신에 천상에서 승리를 거두게 되는 것이다. 이 작품은 많은 부분에서 1571년 레판토 전투의 승리에 대한 베로네제의 알레고리화를 떠올리게 하는데, 특히 이교도와 그리스도교 사이의 종교적 투쟁이라는 의미를 부각시킨 점에서 일맥상통한다. 브리자키스의 〈미솔롱기로부터의 탈출〉은 곧바로 석판화 인쇄본으로도 출판되었을 정도로 19세기 그리스 사회에서 대중적인 인기를 끌었다.

제3자의 입장에 서 있었던 들라크루아에 비해서 브리자키스가 자국 군대와 민간인들의 능동적 역할을 집중적으로 부각시켰던 것은 당연한 일이다. 실제로 그리스인들이 19세기 내내 막대한 희생을 감수하면서 발칸 반도와 이오니아, 키클라데스 도서 지역 곳곳에서 끊임없이 항쟁을 이어 나갔던 것을 상기한다면 동

시대 서유럽 미술과 문화에서 이들을 희생자로만 묘사했던 것이 오히려 왜곡된 시각이라는 것을 알 수 있다. 브리자키스를 비롯한 동시대 그리스 미술을 눈여겨보아야 하는 이유도 여기에 있다. 특히 주목할 점은 그가 자국민들의 투쟁을 조형적으로 선전하는 방식이다. 브리자키스는 그리스 독립 전쟁을 자유와 인간 존엄에 대한 투쟁으로 묘사했으며, 이와 동시에 고대 그리스의 영광스러운 유산을 부각시키고 이러한 과거 역사를 동시대에 투영하기 위해서 노력했다.

18세기와 19세기의 독립 운동 과정에서는 이처럼 서유럽인들이 꿈꾸었던 고전 그리스와 비잔티움 그리스의 전통 사이의 괴리, 그리고 유럽 문명의 주인공으로서 다시 자리를 찾으려는 그리스인들의 자의식이 지속적으로 충돌하고 있었다. 투르크 제국으로부터의 독립이 이루어진 후에도 그리스는 여전히 정체성의 혼란을 겪게 되는데, 특히 1830년 런던 협정에서 영국과 프랑스, 러시아 3강에 의해서 그리스에 왕정을 설립하도록 결정되면서 서유럽 사회의 시각에 대한 갈등은 더욱 심화되었다. 서구 열강들에 의해서 1832년 펠로폰네소스와 중부 그리스, 키클라데스 도서 지역을 영토의 범주로 정하고 바바리아 왕가의 오토가 왕으로 추대되는 헬라스 왕국이 건국되었던 것이다. 그가 비록 비잔티움 황실의 혈통이기는 하지만 그리스인들이 보기에는 외국인을 군주로 받아들여야 한다는 결정에 대한 그리스 내부의 반발은 거셌다.

당시 그리스 왕 오토가 처한 난처한 위치에 대해서는 그리스 독립 당시 첫 번째 수도였던 국립 미술관 나우플리온 분관에 소장되어 있는 몇 점의 서구 신문 삽화들에서도 풍자적으로 묘사되어 있다. 정교회 수장과 그리스 각 지역의 군벌들 사이에서 외부 세력에 의해서 추대된 오토는 입지가 제한되어 있을 수밖에 없었다. 개인적으로는 열렬한 친그리스주의자였던 오토 치하에서 그리스는 많은 변화를 겪었다. 특히 1834년 새롭게 수도로 선정된 아테네의 도시 재건 사업과 학문, 예술적 토대 구축 과정에서 독일과 덴마크 등 서유럽 학자들과 예술가들이 선도적인 역할을 담당했던 것이다. 20세기 그리스 사회가 당면했던 과제는 19세기 말에 이루어진 이러한 서구화 '겸' 현대화에 대한 토착화와 자생성의

도 5-34 〈비잔티움과 그리스 사이에서 미끄러진 오토〉(그리스 왕 오토에 대한 19세기 풍자화), 국립 미술관 나우플리온 분관

확보였다. 현대 그리스인들의 문화적 정체성과 전통을 주제로 삼았던 소위 '30년대 세대' 화가들을 비롯해서 유럽과 근동 사이의 중간적 입장에 서 있는 그리스의 지정학적 의의에 주목하는 현대 그리스 미술의 여러 움직임들을 통해서 이러한 역사의식을 확인할 수 있다.

다시 유럽의 경계선 안으로

오 토만 제국으로부터의 독립 이후 현대 그리스의 문화적 정체성을 논하는 것이 마지막 장의 원래 목적이다. 그러나 이 책의 출발점부터 언급되었던 문제점이 이 대목에서 다시 고개를 든다. 인간들의 집단과 이들이 만들어 내는 문화는 생명력을 지닌 유기적인 존재이기 때문에 외부로부터의 자극과 이에 대한 내부로부터의 반응을 통해서 끊임없이 변화할 수밖에 없다. 외부로부터의 관점과 내부로부터의 관점, 가상의 이미지와 실체 사이의 간격은 충돌을 야기할 뿐만 아니라 서로에게 영향을 미쳐서 각자의 모습을 변화시키기 때문이다. 특히 그리스인들의 경우에는 이러한 상호 작용이 놀라울 정도로 활발하게 진행되어 왔다.

고대 헬라스 문명은 근세 유럽인들에게 문화의 원형인 동시에 궁극적인 이상향과 같이 여겨졌다. 이러한 서구인들의 시각과 평가는 알게 모르게 포스트 비잔티움 이후 근세 그리스인들에게 지대한 영향을 미쳤으며, 투르크인들로부터 독립해서 현대 국가를 형성하는 과정에도 일종의 가이드 역할을 했다. 현재 유럽연합 내에서 그리스가 차지하고 있는 위상 역시 이러한 과거 역사의 후광과 문화유산의 가치에 힘입은 바 크다. 외부의 시각에서 바라본 고전 고대의 이미지는 워낙 강력한 힘을 지니고 있었기 때문에, 그리스인들이 1820년대부터 단계적으로 독립을 진행해 오는 과정에서도 서유럽식 고전주의의 모델은 지속적인 영향력을 행사해 왔다. 이러한 흐름을 북돋운 배경 요인 중 하나는 1830년대 서유럽 열강들에 의해 출범한 오토 왕정의 성격이었다. 비잔티움 황실의 후손이기는 했지만 오토 왕은 근본적으로 서구식 교육을 받은 인물이었으며 그의 통치 체제에서 그리스 사회에서는 신고전주의 취향의 서유럽 학자들 및 예술가들이 주도하는 현대화 작업이 진행되었다. 오랜 기간 동안 독립과 자유를 위해서 투쟁해 온 그리스인들의 반발은 어쩌면 당연한 결과라고 할 수 있다.

오토 왕의 실각 이후 그리스의 통치권은 덴마크 왕실 출신의 게오르기오스 1세(Γεώργιος Α', 1863-1913 재임)로 넘어갔다. 그에게 부여된 '헬라스인들의 왕 (Βασιλεύς των Ελλήνων)'이라는 직함은 사실 전임자 오토에게 부여되었던 '헬라스

의 왕(Βασιλεύς της Ελλάδος)'이라는 직함보다 훨씬 더 광범위한 것이었다. 당시에 헬라스 왕국이 확보하고 있던 영토 경계를 넘어서서 국외에 거주하고 있는 그리스인들 전체를 아우르는 개념이었기 때문이다.¹ 이처럼 아테네와 콘스탄티노플을 양대 축으로 하는 고대 헬레니즘과 중세 비잔티움 그리스 세계의 영광을 되살리고자 하는 그리스인들의 바람은 현실적인 벽에 부딪칠 수밖에 없었으며 주변 국가들과 첨예한 갈등이 빚어졌다. 1912년과 1913년의 발칸 전쟁, 뒤이은 제1차 세계대전과 1919년부터 1922년까지 벌어진 터키와의 소아시아 분쟁, 그리고 1923년의 대규모 거주민 교환 사태는 이러한 배경에서 일어난 사건들이었다. 그리고 제2차 세계대전 당시 독일에 점령당했던 그리스인들은 막대한 희생을 감내하고 격렬한 저항 운동을 벌인 끝에 1944년에 다시 자유를 회복했지만 곧이어 내전을 겪어야만 했다. 1949에 내전이 종료된 후에 경제적, 정치적으로 안정을 회복한 그리스가 '헬라스 공화국(Ελληνική Δημοκρατία)'으로 재정비된 것은 1975년에 와서의 일이다. 이해에 공표된 헌법에서는 민주정 체제와 그리스 정교회 신앙을 현대 그리스 국가의 근간이 되는 두 축으로 선언하고 있다. 이처럼 우리가 당연하게 여기고 있는 그리스의 현재 모습이 갖춰지기까지는 투르크인들로부터의 독립 이후에도 약 백오십여 년이 더 걸렸으며, 그 과정은 끊임없는 투쟁의 연속이었던 것이다.

그리스가 지난 두 세기 동안 겪어 온 질곡의 역사에서 구성원들 사이의 결속력과 사회 전체를 이끄는 방향성을 제공해 주었던 원동력은 바로 자신들의 역사와 문화에 대한 자긍심이었다. 이보다 더 앞서서 근세 그리스인들이 약 사백여 년간에 걸쳐 투르크인들과 서유럽인들의 지배를 받으면서도 민족 고유의 정체성을 유지할 수 있었던 근거 역시 문화와 종교였다. 고전 고대와 비잔틴 제국의 문화적 전통은 정치적 구심점이 부재한 상황 속에서도 그리스인들이 내부적으로 통합될 수 있는 근거를 제공했다. 특히 17세기 이후 이오니아해의 섬들에 대

1 이 문제에 대해서는 Elaine Thomopoulos, *The History of Greece*, California, 2012, pp. 80-81 참조.

한 지배권을 쥐고 있던 베네치아인들과, 19세기 말에 이들을 대신하게 되는 프랑스, 러시아, 영국 등을 통해서 그리스인들이 서유럽 사회와 공고한 유대관계를 지속했던 배경에는 서유럽 지식인들과 그리스 지식인들 사이에 고대 그리스의 문화에 대한 교육을 통한 심리적 연대감이 강하게 작용했다.

19세기 말에서 20세기 중반에 이르는 기간 동안 남동부 유럽의 국경들이 재편되는 과정에서 터키와 그리스, 발칸 반도의 나머지 국가들 사이에서 디아스포라가 심각한 쟁점으로 떠오르게 되었을 때에도 역사와 문화는 각 국가들이 영토권을 주장하는 근거가 되었다. 특히 고대 세계에서 활발한 원정 활동을 통해서 광범위한 영토와 민족들을 흡수해서 '헬라스화'했던 알렉산드로스와 마케도니아인들 덕분에 발칸 반도와 소아시아 지역의 후손들은 저마다 고대 헬라스 역사에 대한 나름대로의 소유권을 주장하고 있다. 두 차례의 발칸 전쟁과 소아시아의 스미르나 분쟁 등은 이러한 갈등이 군사적 대응으로 치달은 결과였으며, 현재까지도 불씨는 그대로 남아 있다. 본 장에서는 두 가지 사례를 통해서 현대 그리스 사회의 양면적인 성격을 살펴보고자 한다. 하나는 현대 고전 고고학의 아버지로 불리는 슐리만의 아테네 저택이고 다른 하나는 소위 '30년대 세대'라고 불리는 일군의 그리스 현대 화가들이다. 전자는 현대 그리스의 독립 직후인 오토 왕 재임 기간 동안 구축된 그리스의 신고전주의적 이미지를 대표하는 사례라는 점에서 흥미를 끈다. 반면에 후자는 이러한 서유럽인들 주도의 '그리스성' 회복 작업에 대한 반발로서 현대 그리스의 젊은 미술가들이 자신들의 문화적 정체성을 시각화하기 위해서 노력했던 과정을 보여 주는 사례라고 할 수 있다. 이들 30년대 세대 화가들은 고대 헬라스와 근세 비잔티움의 문화 전통을 현대적으로 재해석함으로써 서유럽 화단과 구별되는 그리스 미술의 독자적 성격을 키워 나간 주체로서 지금까지도 현대 그리스 미술에 광범위한 영향을 미치고 있다.

1. 일리우 멜라트론과 신고전주의자들의 꿈

트로이와 미케네 유적의 발굴자로 유명한 하인리히 슐리만에 대해서는 여전히 평가가 엇갈리고 있다. 그의 학문적 연구 방법론이나 정직성 등에 대해서는 현재 고고학자들 사이에서 많은 비판이 따르고 있으며 동료 연구자를 사업의 경쟁자로 대했던 태도에 대해서도 여러 가지 부정적인 이야기들이 전해진다. 그러나 19세기 말까지 신화와 전설에 머물러 있던 고대 청동기 그리스 문명을 학술적 연구의 대상으로 이끌어 낸 업적만큼은 아무도 부정할 수 없을 것이다. 이 입지 전적인 사업가는 외국어에 대한 천부적인 재능과 호메로스의 저작들에 대한 열정을 무기로 삼아서 뒤늦게 고전학을 공부하고 고대 그리스 유적 탐사에 나섰으며 1870년 트로이 유적 발굴을 시작으로 펠로폰네소스 반도의 미케네, 티린스, 오르코메노스 등지에서 잇따라 미케네 문명의 흔적을 찾아냈다.[2]

고고학자로서 승승장구하던 1871년에 슐리만은 두 번째로 결혼한 그리스인 신부 소피아(Sophia Engastromenos, 1852 – 1932)와 곧 태어날 첫째 딸을 위해서 아테네 중심부인 파네피스티미우 거리에 보금자리를 마련하기로 결정하고 당시 그리스에서 활동하던 독일 건축가 질러(E. Ziller, 1837 - 1923)에게 설계를 맡겼다. 재정 사정이 어려워지면서 공사는 1878년에 와서야 본격적으로 착수되었지만 당시에는 슐리만의 사업이 궤도에 올랐기 때문에 건물과 내부 장식에 아낌없이 비용을 지불할 수 있었다. 일리우 멜라트론(Ἰλίου Μέλαθρον, 일리오스의 궁전)[3]이라는 낭만적인 이름이 붙여진 이 신고전주의 건축물은 슐리만 개인이 지니고 있었던 고대 그리스에 대한 상상력과 열망의 상징물인 동

2 하인리히 슐리만은 트로이와 미케네 유적 발굴 당시 세세한 기록을 남겼는데, 이 탐사 일지를 보면 독일어와 그리스어, 영어, 아랍어, 프랑스어 등을 자유자재로 뒤섞어 쓰고 있다. 이 일지에 대해서는 아테네 미국 고전학연구원 아카이브 참조.

3 일리오스(Ἰλιος)는 트로이 지역을 가리키는 또 다른 이름이다.

도 6-1 에른스트 질러(Ernst Ziller) 설계, 일리우 멜라트론, 1878-1880년경 완성(주화 박물관으로 용도 변경된 2013년도 사진)

시에, 오토 왕과 그 뒤를 이은 게오르기오스 왕으로 연결되는 현대 그리스 왕조 시대에 추진된 수도 아테네 도시 건축의 지향점을 보여 주는 대표적인 사례이다.

　이 저택은 여러 측면에서 이탈리아 르네상스 시대에 유행했던 고전주의 양식을 떠올리게 한다. 총 세 층으로 이루어진 직사각형의 건축물로서 1층에는 이오니아식, 2층에는 코린토스식 주범의 장식 기둥들을 창문 사이 공간들에 반복적으로 배치해서 리듬감을 주고 1층 창문들 상단에는 반원형 아치를, 2층 창문들 상단에는 삼각형 페디먼트를 덧붙여서 변화를 주고 있다. 건물의 양옆에는 넓은 정원이 배치되어 있고 북서쪽 정원으로부터 타원형의 우아한 계단을 통해서 1층 현관으로 들어서도록 되어 있었다. 즉 1층과 2층이 슐리만 가족과 방문객들을 위한 주 공간이 되는 것이다. 지층에는 부엌, 창고, 하인들의 거처 등과 더불어서 트로이와 미케네 유적의 발굴품들을 전시하는 공간이 마련되어 있었다. 1층과 2층은 각각 공적인 공간과 사적인 공간으로 구분되어 있었는데, 1층에는 큰 홀과 살롱 등 방문객들을 맞이하고 사교 활동을 위한 방들이 있고 2층은 슐리만 부부의 침실과

도 6-2 일리우 멜라트론, 평면도

개인 서재, 화장실, 그리고 아이들의 침실 등이 배치되었다.[4]

　1층으로부터 2층으로 연결되는 계단을 비롯해서 건물의 외관은 엄격하고 단정한 고전주의 양식으로 꾸며졌는데, 이러한 양식은 당시 아테네 아크로폴리스 재건 사업에서 주 대상이 되었던 파르테논과 아테나 니케 신전, 에렉테이온 신전 등 고전기 아테네 신전 건축의 형식과 밀접하게 연결되는 것으로서, 건축의 설계를 맡았던 질러를 비롯해서 당시 아테네의 도시 건축을 담당했던 독일과 덴마크 신고전주의 건축가들의 이상을 대변하는 것이기도 했다. 반면에 건축물 내부 장식에 반영된 취향은 훨씬 더 절충적이었다. 헤르쿨라네움과 폼페이에서 발견된 로마 벽화 양식을 본뜬 그로테스크한 문양들과 이탈리아 르네상스풍의 고전주의적인 알레고리화들을 자유롭게 결합시켰으며 슐리만이 발굴했던 청

4　본 저택의 건축 배경과 구조에 대해서는 Αναστάσιος Πορτελάνος, "Ἰλίου Μέλαθρον. Η οικία του Ερρίκου Σλήμαν, ένα έργο του Ερνέστου Τσίλλερ", in *Archaeology and Heinrich Schliemann – A Century after his Death. Assessments and Prospects. Myth – History – Science*, G. Korres, N. Karadimas and G. Flouda, eds., Athens, 2012, pp. 449-464 참조.

도 6-3 일리우 멜라트론, 1층과 2층 연결 계단 천장화: 귀도 레니(Guido Reni, 1575-1642)의 〈오로라〉(1614, 로마, 팔라비치니 궁전 천장화) 복제화

동기 그리스 미술의 장식적인 문양들을 천장 가장자리와 바닥 모자이크에서 부각시켰다. 또한 각 방들의 출입구 위쪽과 벽면에는 호메로스와 헤시오도스, 핀다로스, 루키아누스 등 고대 그리스와 로마 저자들의 문헌에 나오는 문구들과 "μελέτη τὸ πᾶν(모든 것에 주목하라)," "καιρός παντί πράγματι(모든 일에는 적기가 있다)," "γνῶθι σαυτόν(너 자신을 알라)" 등의 경구들을 그리스어로 적어 놓았다.

폼페이 벽화 양식을 그대로 본뜬 각 살롱들의 고대 신화 이미지들과 1-2층 연결 계단 천장의 17세기 이탈리아 매너리즘 시대 천장화 복제품 등 고전 고대로부터 근세까지의 고전주의 걸작들을 실내 장식에서 되살린 것은 18세기와 19세기 유럽과 미국의 신고전주의 건축에서 자주 발견되는 특징이지만 슐리만의 저택에서 특히 눈길을 끄는 부분은 이러한 형식을 자신의 개인적인 업적에 대한 기록으로 활용하는 방식이다. 1층 중앙 현관으로부터 로비를 거쳐서 들어가게 되어 있는 헤스페리데스 홀(Hesperides Hall) 천장화의 주제는 고고학에 대한 알레고리이다. 어린 큐피드들이 고대 유적을 탐사하고 유물을 발굴하는 장면, 암포라와 조각상, 비석의 명문을 스케치하고 문헌과 대조해서 기록하는 장면 등

이 구체적으로 재현되어 있어서 이를 바라보는 관람자들이라면 누구나 슐리만이 트로이와 미케네 유적에서 이룩한 업적을 떠올릴 수밖에 없다.

이와 더불어서 해당 천장화는 고고학이라는 학문 자체에 대한 경배를 담고 있다. 라파엘로의 바티칸 궁전 서명의 방 천장화에서 나타난 바와 같이 르네상스 이후 유럽 사회에서 전통적으로 추앙되었던 신학, 철학, 법학, 시학 등 인문학과 고전학의 위상에 필적하는 위치에 이 신흥 학문이 자리 잡고 있기 때문이다. 고고학에 대한 알레고리는 슐리만 저택 벽화에서만 나타난 것은 아니었으며, 19세기 후반에 들어와서 인기가 높아진 주제 중 하나였다. 당시 유럽 각국의 왕실과 정부는 고고학 발굴 사업을 국가적인 차원에서 장려했는데, 그 배경에는 오토만 제국의 몰락과 더불어서 힘의 공백 상태가 가속화되었던 정치적 상황이 자리 잡고 있었다. 각국의 민족주의적 이데올로기가 첨예하게 대두되면서 고고학은 각국의 역사적 위상과 문화적 헤게모니를 보여 줄 수 있는 상징적 무기로 대접받게 되었으며, 새롭게 건립된 고고학 박물관과 아카데미 등의 공공 건축물에서 이를 주제로 한 벽화들이 다수 제작되었던 것이다. 슐리만 저택의 천장화를 제작했던 유리 수빅(Jurij Subic, 1855-1890)은 이러한 시대를 대표하는 화가 중 한 명으로서 비엔나의 황실 아카데미 박물관을 비롯해서 현 슬로베니아 국립 박물관 천장화 등 유사한 주제의 알레고리 화를 여러 점 제작한 바 있었다.[5]

슐리만 저택에서는 고고학이라는 주제가 학문 자체의 위상보다 더욱 개인적인 의미를 담고 있었다. 1층 살롱들 중 한 방에는 슐리만이 1870년에 고대 트로이아의 유적을 발굴한 터키 히사르리크(Hisarlik) 언덕의 풍경을 비롯해서 1876년에 미케네 산기슭에서 발굴하고 '아트레우스 왕조의 보물창고'라고 잘못 이름 붙였던 벌집형 봉분의 출입구 모습 등 트로이와 미케네, 티린스의 고대 그리스 유적들에 대한 발굴 작업들이 폼페이 제3기 양식 벽화의 프레임 안에 사실적

5 Margarita Diaz-Andreu, Timothy Champion, eds., *Nationalism and Archaeology in Europe*, Boulder and San Francisco: Westview Press, 1996, pp. 280-281 참조.

도 6-4 일리우 멜라트론, 1층 헤스페리데스 홀 천장화 〈고고학에 대한 알레고리〉 일부

으로 재현되어 있다. 이 이미지들은 그가 1870년대 말에 다양한 언어로 번역, 출판한 두 권의 발굴 보고서 『트로이와 그 유적: 일리움 지역과 트로이의 평야에서 진행된 연구와 발견품들에 대한 서술(*Troy and its remains: a narrative of researches and discoveries made on the site of Illium, and the Trojan Plain*)』 (London: Murray, 1875)과 『미케네: 미케네와 티린스에서 진행된 연구와 발견품들에 대한 서술(*Mycenae: a Narrative of Researches and Discoveries at Mycenae and Tiryns*)』(London: Murray, 1878)에 도판으로 삽입되어 있었던 것들로서, 고고학자들뿐 아니라 일반 대중들 또한 한눈에 알아볼 수 있을 정도로 유명한 장면들이었다.

일리우 멜라트론은 이처럼 호메로스로 대표되는 고대 그리스 문명에 대한 경외감의 표현인 동시에 고대 로마인들로부터 이탈리아 르네상스인들을 거쳐서 슐리만과 동시대 유럽의 신고전주의자들에 이르기까지 후대의 계승자들이 수행해 온 성과물의 집약체였다. 저택의 설계를 담당했던 건축가 질러는 오토 왕정과 게오르기오스 왕정이 추진했던 새로운 수도 아테네의 도시 계획과 고대 유적 재건 사업에 주도적으로 참여했던 인물이었다. 그의 양식적 지향성은 슐리만을 위해서 설계한 또 다른 작품인 마우솔레움에서도 분명하게 드러난다.[6] 트로이 유적 발굴 사업을 묘사한 프리즈 부조가 기단을 둘러싸고 있는 이 이오니아식 건

도 6-5 일리우 멜라트론, 1층 살롱 벽화 상단에 묘사된 미케네와 트로이 유적

축물은 아테네 아크로폴리스 입구에 돌출되어 있는 아테나 니케 신전의 구조와 형식을 충실하게 재현하고 있다. 즉 질러는 현대 국가 아테네의 건립 유공자들을 위한 공공 묘지에 고전기 아테네의 영광을 시각적으로 부활시키고자 했던 것이다.

현대 그리스 국가의 새로운 수도로서 재출발한 고대 도시 아테네의 도시 계획을 논할 때 빼놓을 수 없는 인물들이 바로 크리스티안 한센(Christian Hansen, 1808-1883)과 테오필루스 한센(Theophilus Hansen, 1813-1891) 형제이다. 이 덴마크인 건축가들의 성격을 이해하기 위해서는 이들이 수학했던 코펜하겐 왕립 미술 아카데미부터 살펴볼 필요가 있다. 이 학교는 당시 유럽 신고전주의 미술의 구심점이었다. 해당 학교 출신의 미술가들 중에는 토르발센(B. Thorvaldsen, 1770-1844)이 있는데, 이 조각가는 근세 미술사에서 카노바(Antonio Canova, 1757-1822)와 어깨를 겨루는 신고전주의 양식의 거장으로 유명하지만

6 해당 조형물에 대해서는 E. Ziller, "Dr. Schliemann's mausoleum in the cemetery at Athens", *The (London) Builder, The Building News*, Sept. 21, 1894, p. 391 참조.

다른 한편으로는 고전 고고학의 발전사에서 웃음거리가 되었던 인물이기도 하다. 1820년대에 아이기나 아파이아 신전 페디먼트 조각의 보수 작업을 맡으면서 아케익기 말기의 고대 조각상들을 자신의 신고전주의 취향에 맞추어 각색했기 때문이었다. 이처럼 19세기 초반까지도 고대 조각에 대한 복원 작업을 미술가들이 맡아서 자신의 미학적 관점에 따라서 보수하는 관행이 여전히 유지되고 있었다. 고전 고고학의 학문적 성장과 더불어서 19세기 후반에 와서는 '원래 상태로 복원이 불가능하면 파손된 상태로 남겨 두도록' 하는 방침이 확립되었으며, 토르발센이 보수한 내용 또한 얼마 지나지 않아서 원상 복구되었다.

토르발센의 보수 작업은 고대 그리스의 실체에 대해서 서유럽 근세 고전주의자들이 구축해 온 가상적인 이미지가 얼마나 큰 힘을 지니고 있었는지 보여주는 대표적인 사례였지만, 한센 형제들을 비롯해서 1830년대 아테네의 아크로폴리스 유적을 탐사했던 덴마크와 독일, 프랑스의 건축가들 역시 이러한 '낭만주의적' 신고전주의 관점을 지니고 있었다. 더욱이 당시 고전 고대 유적들은 비잔티움 제국과 오토만 제국의 지배를 겪으면서 상당 부분 파괴된 상태였기 때문에 이러한 이상적 이미지를 투사하기에 더욱 적합했다. 크리스티안 한센이 1836년 아크로폴리스 답사 때 남긴 파르테논 신전 유적 드로잉을 보면 당시 고대 유적이 얼마나 심각한 파괴를 겪었는지 알 수 있다.

한센 건축가 형제는 오토 왕정의 전폭적인 지지를 받으면서 새로운 수도 아테네에 고전적인 색채를 부여하는 작업에 착수했다. 오토 왕이 아테네를 헬라스 왕국의 수도로 지정했던 1834년에 이 도시는 거의 폐허나 다름없었기 때문에 도시 건축 사업은 오히려 수월하게 진행될 수 있었다. 크리스티안 한센은 바로 이듬해에 왕실 건축가로 임명되었으며 이후 17년 동안 이 도시에 머무르면서 한편으로는 파르테논과 아테나 니케 신전, 에렉테이온의 복원 작업을 진행하고 다른한편으로는 관공서와 주요 공공 건축물들을 디자인했던 것이다. 그가 설계한 작품 가운데 가장 대표적인 것이 바로 아테네 대학 본부 건물(1839-1889)이다. 이오니아식 주범의 페디먼트 현관부와 열주랑 테라스가 전면에 배치된 신고전주

도 6-6 크리스티안 한센(Christian Hansen, 1803-1883), 파르테논 유적 드로잉, 1836년, 43.5×58cm, 덴마크 국립 도서관(소장번호 14989)

의 양식의 이 건축물은 이후 아테네 공공 건축의 전범이 되었다. 동생인 테오필루스가 설계한 아테네 학술원(1859-1885)이나 질러가 완성한 아테네 국립 고고학 박물관 파사드(1889) 등에서도 그의 영향을 찾아볼 수 있다.

한센 형제들의 비전과 이상은 질러를 통해서 더욱 구체화되었다. 그는 1859년 테오필루스 한센이 주도한 아테네 학술원 건축 사업에 참여하기 위해서 그리스를 방문한 이후 게오르기우스 왕정 치하에서 왕성한 활동을 이어갔다. 1868년에는 아예 그리스 시민권을 취득하고 아테네 국립 공과 대학의 교수직을 맡았으며 1884년에는 공공 도시 건축 감독으로서 고대 디오니소스 극장과 판 아테나이아 경기장 복원 사업을 관장하기도 했다. 그가 설계한 일리우 멜라트론과 슐리만의 묘당은 단순히 한 고고학자의 개인 저택과 기념물이 아니라 고대 아테네의 영광을 계승하고자 했던 19세기 헬라스 왕국의 전체 도시 계획을 구성하는 일부

도 6-7 아테네 대학 본관, c.1839-1889년, 아테네

도 6-8 테오필루스 한센(Theophilus Hansen) 아테네 학술원, c.1859-1885년(2013년도 1월 경제 위기 당시의 사진)

분이라고 할 수 있다. 비잔티움과 포스트 비잔티움 시대를 거치면서 이교 유적으로서 소홀하게 취급받고 사라졌던 고대 헬라스를 신고전주의적 관점에서 다시 부활시켰던 것이다.

　아테네 학술원의 설립을 주도했던 '헬라스의 왕' 오토는 1891년에 이 품위

있는 신고전주의 건축물이 완공되었을 때 이제 그리스가 찬란했던 고대의 영광을 수복하게 될 것이라고 자랑스럽게 선언했다. 테오필루스 한센이 이 건축물의 본보기로 삼았던 에렉테이온 신전은 기원전 5세기 페리클레스 치하 아테네의 위엄을 집약하는 표상이자 19세기 독립 운동 당시 그리스인들과 친그리스주의 서유럽인들이 함께 꿈꾸었던 현대 그리스의 미래상이었다. 그러나 2013년 1월 필자가 겨울 아테네를 방문했을 때 시내 중심부의 고풍스러운 대학 거리에 우뚝 서 있는 학술원 건물은 보수를 위해서 차양막이 드리워진 상태였고 하단부에는 다음과 같이 도발적인 낙서가 가득했다. "지금 저항하라!" "노예처럼 굴복하지 말자!" "너희들은 유럽의 난민들이다!" "자본주의는 너희를 죽일 것이다!" "평화적인 저항을 무시한다면 이제는 폭력이 필요하다!" "파시즘으로는 구원받을 수 없다!" 이 도발적인 문구들은 2000년대 말부터 지속적으로 악화되고 있던 그리스의 경제 상황과, 이와 병행해서 강도를 높여 가고 있던 유럽연합의 제재와 구조 조정 압박에 대한 그리스인들의 반발 심리를 단적으로 보여 주는 예들이다. 약 두 세기 전에 그리스인들이 유럽 사회의 일부로서, 그리고 독립 국가로서의 자주적인 권리를 찾기 위해서 투쟁했던 사실을 떠올린다면 유럽연합 안에서 그리스인들이 당면한 현재의 위기 상황이 더욱 역설적이다.

2. 현대 그리스 미술에 나타난 문화적 자의식

1821년 그리스인들이 오토만 제국을 상대로 독립 전쟁을 일으켰을 때 서유럽 전역에서 모여든 친그리스주의자들은 동시대 그리스에 대해서 유대감과 괴리감의 양가적인 감정을 경험했다. 그리스 독립 전쟁에 목숨을 바친 영국의 낭만주의 시인 바이런 경이나 〈키오스 섬의 학살〉 등 고통받는 그리스인들을 주제로 다루었던 프랑스 화가 들라크루아의 사례에서 엿볼 수 있는 것처럼 동시대 서구인들은 서구 문명의 요람이자 이상인 그리스에 대한 충정과 오토만 제국의 압제에 저항하는 기독교 형제에 대한 동질감, 그리고 비잔티움과 동방 문화로 이루어진 이국적인 존재에 대한 이질감과 동정심 등을 함께 느끼고 있었다.

그리스에 대한 외부의 시선이 이렇게 혼란스러운 것이었다면, 그리스 내부의 목소리는 보다 절박할 수밖에 없었다. 19세기 동안 오토만 제국에 대항해서 국가의 주권을 확립하는 것이 우선 과제였다면 20세기에 들어서면서는 국제 분쟁의 중심지에서 문화적 정체성을 확립하고 역사적 당위성을 획득해서 영토의 경계를 세우는 것이 당면 과제로 대두되었다. 발칸 반도의 여러 신흥 국가들은 역사적 전통을 내세워서 이 지역에 대한 자신들의 권리를 주장했으며, 새롭게 현대 국가로 출현한 터키와 그리스는 오랜 지배/피지배 기간 동안 융화된 주민들의 정치적, 경제적 관계를 어떤 식으로든 정리해야 했다. 이러한 갈등은 두 차례의 발칸 전쟁으로 이어졌으며, 현재까지도 그 불씨가 남아 있다. 그리스 현대 미술에서 소위 '30년대 세대'로 불리는 작가들의 작품 세계는 이 시기 동안 그리스인들이 과거의 전통과 현대화 사이에서 겪었던 갈등과 그들이 모색한 해결 방안들을 생생하게 보여 준다.

20세기 그리스 미술의 흐름에서 1930년대는 고전과 비잔티움 전통을 현대 미술에 접목시켜서 그리스인들의 정체성을 확립하려는 노력이 가시화되었던 시기였다. 문학과 조형 예술 전반에 걸쳐서 젊은 예술가들이 이러한 움직임을 주

도했는데, 특히 회화 분야에서는 고전 고대의 주제와 비잔티움 미술의 양식적 전통, 민속 공예의 토착적인 특징에 주목한 작가들이 다수 등장했다. 소위 '30년대 세대'로 불리는 이 작가들 대부분이 1900년대를 전후로 태어나서 발칸 분쟁과 제1차 세계대전을 겪으면서 성장했으며 특히 1922년의 소아시아 분쟁과 그리스/터키 사이의 대규모 이민자 맞교환 정책을 직접적으로 경험했다는 사실은 이 세대가 왜 '그리스인들의 그리스성'을 표현하는 과제에 몰두했는지를 이해하는 데 중요한 단서가 된다.

1) 파르테니스와 '30년대 세대' 화가들

1833년 유럽 열강들의 상호 조정에 의해서 바바리아의 오토가 독립 국가 그리스의 왕으로 추대된 이후 그리스 미술계는 독일과 깊은 연관을 맺어 왔는데, 1836년 설립된 그리스 왕립 미술학교 역시 바바리아 왕가가 설립한 뮌헨 미술 아카데미의 교수 체계를 모델로 삼았을 정도였다.[7] 특히 뮌헨 미술 아카데미에서 유학한 그리스 미술가들이 본국으로 돌아와서 구현한 아카데믹한 사실주의 경향은 소위 '뮌헨 화파'로 불리면서 19세기 후반 그리스 미술계의 주도적인 흐름이 되었다. 이러한 주류 미술에 새로운 움직임을 불어넣었던 인물이 파르테니스(Konstantinos Parthenis, 1878-1967)이다. 그의 작업은 19세기 말에서 20세기 전반까지 그리스 미술계가 겪은 역동적인 변화들, 즉 뮌헨 화파의 전통적인 아카데미시즘에 대한 반발과 구스타프 클림트(Gustav Klimt, 1862-1918)와 빈 분리파, 프랑스 상징주의와 입체주의 등 동시대 유럽 화단의 전위적 경향에 대한 경도를 거쳐서 비잔티움 미술의 전통과 그리스적인 주제에 대한 천착으로 이

7 초기에는 '건축 장인 지망생을 위한 학교'로서 설립되었으며 1843년과 1863년 체제 정비를 거치면서 아테네 미술학교(Athens School of Fine Art)와 아테네 종합기술대학(Polytechnic University)으로 분리되어 현재에 이르고 있다.

어지는 전개 과정을 집약적으로 보여 준다.[8]

그리스 독립 전쟁의 영웅을 주인공으로 한 파르테니스의 1930년대 작품 〈아타나시오스 디아코스의 아포테오시스〉는 소위 '30년대 세대'들로 불리는 다음 세대의 작가들과의 연결 고리를 직접적으로 보여 주는 예이다. 이 작품의 주인공인 아타나시오스 디아코스(Athanasios Diakos, 1788-1821)는 1821년 항쟁 당시 수적인 열세에도 불구하고 오토만 제국의 군대에 대항해서 끝까지 싸우다가 마지막에 투항을 거절하고 참살당한 장교로서 그리스 독립의 상징이 된 인물이었다. 이 작품은 파르테니스의 작가 경력 중에서 원숙기에 해당되는 것으로, 초기의 풍경화에서 보여 주었던 클림트의 상징주의나 프랑스 인상주의의 영향에서 벗어나서 비잔티움 성상화가들의 전통적인 형태와 색채를 도입하고 있다.

도상적인 측면에서도 고전 고대와 비잔티움의 전통이 뒤섞인 양상이 엿보인다. 후광을 쓴 천사가 뚜껑이 열린 빈 관 앞에 서 있는 모습은 비잔티움 성상화에서 그리스도의 부활 장면에 등장하는 전형적인 이미지이며, 투구와 방패, 창으로 무장한 성스러운 인물은 고대 그리스의 아테나 여신을 떠올리게 한다. 키톤을 입은 채 하늘을 올려다보는 주인공 영웅이나 가슴을 드러낸 채로 그에게 꽃을 뿌려 주는 소녀, 그리고 하늘에서 나팔을 불면서 그를 환영하는 나체의 천사들과 월계수 화환을 씌워 주기 위해서 하강하는 천사들의 모습은 고대 그리스와 로마 미술에서 영웅의 신격화(아포테오시스) 장면을 묘사하는 데 사용되었던 이미지들이다. 파르테니스는 이처럼 고전 고대와 비잔티움 성상화의 도상들을 자유롭게 활용해서 그리스 독립 전쟁의 영웅을 이상적으로 그렸는데, 특히 갈색과 암청색, 회색 등 제한적인 색채와 딱딱하고 각진 선들로서 엄숙한 분위기를 자아내고 있다.

이러한 조형적 특징은 파르테니스의 초기 작업을 대변했던 황금색과 밝은

8 파르테니스와 20세기 초 그리스 미술에 대해서는 Μιλτιάδης Μ. Παπανικολάου, Η ελληνική τέχνη του 20ού αιώνα: Ζωγραφική, γλυπτική, Thessaloniki, 2006, pp. 47-56 참조.

청색의 잔잔한 붓 터치나 지중해 연안의 대기와 풍토를 포착한 맑은 색채의 서정적인 풍경화들과 뚜렷하게 대비되는 것으로서, 그가 서유럽 화단의 영향에서 벗어나서 그리스 전통과 독자성을 화면에 구현하기 위해서 의식적으로 노력하고 있음을 보여 준다. 이집트 알렉산드리아에서 거주하던 그리스 가정에서 태어난 파르테니스는 1895년에 비엔나로 가서 독일 상징주의 화가 디펜바흐(Karl Wilhelm Diefenbach, 1851-1913)에게서 미술을 배웠으며, 비엔나 왕립 미술학교에서 화가 수업을 계속했다. 당시 비엔나 화단의 주류는 상징주의와 표현주의였는데, 이러한 경향은 1900년대 초까지 파르테니스의 작업을 전반적으로 지배했다. 그가 그리스로 돌아온 것은 1903년으로, 이후 약 5년간 그리스 각지를 여행하면서 풍경화 작업과 함께 정교회 성상화 제작을 병행했던 것이다. 1909년부터 1914년까지는 파리에 거주하면서 살롱 도톤느를 비롯해서 다양한 전시 활동을 벌였다. 아테네에 정착한 것은 1917년으로 이때부터 비잔티움 그리스와 고전 그리스의 도상과 역사적 전통을 본격적으로 작품화하기 시작했던 것이다. 파르테니스는 1929년부터 1947년까지 아테네 미술학교의 교수로 재직하면서 다음

도 6-9 파르테니스, 〈아타나시오스 디아코스의 아포테오시스〉, 1933년, 아테네 국립 미술관(소장번호 Π.6448)

세대의 젊은 작가들에게 많은 영향을 주었는데, 그 가운데서도 포티스 콘토글루와 니코스 엥고노풀로스가 대표적인 사례이다. 이들의 작업은 파르테니스가 후기 작업에서 추구했던 그리스적 전통의 현대화라고 하는 과제가 '30년대 세대' 이후로 어떻게 계승되었는지 구체적으로 보여 준다.

현대 그리스는 터키로부터 독립을 이룬 펠로폰네소스 반도와 본토 남부에 국한된 지역으로 시작되었지만, 그 이후 테살리아와 마케도니아, 크레타,

그리고 에게해 동부의 섬들이 차례로 영토에 포함되었으며, 제2차 세계대전 후에는 오랫동안 이탈리아의 지배를 받고 있던 도데카네스 제도의 섬들도 이양되어 지금의 모습을 갖추게 되었다. 이 과정을 살펴보면 투르크인들의 지배력이 상대적으로 강했던 본토 북부 지역과 북동부 에게해의 섬들, 단기간이나마 대영제국의 보호령이었던 이오니아의 섬들, 베네치아 문화가 깊은 뿌리를 이루고 있는 키클라데스 제도와 도데카네스 제도의 섬들 등 그리스의 근현대사에 관여했던 여러 국가의 문화유산이 지방색의 형성에 중요한 역할을 하고 있다는 것을 알 수 있다. 현대 그리스 사회가 당면했던 과제들 가운데 하나는 이들 외래적인 요소와 그리스 전통을 접목시켜 문화적 정체성을 확립하는 것이었다.

투르크 제국의 붕괴와 더불어 발칸 반도와 소아시아 지역에서 발생한 힘의 공백 상태는 새로운 국가 독립을 시도하고 있던 다양한 민족들 사이의 분쟁을 야기했다. 앞서 I장에서 살펴보았던 벨레스틴리스의 『헬라스 지도』에서 특히 중요하게 부각되었던 발칸 반도 북부와 소아시아 지역은 알렉산드로스의 동방 원정 이후에도 헬레니즘 왕국들이 난립했던 곳이었으며, 고전 고대의 종말과 비잔티움 제국 시대, 그리고 투르크인들의 지배를 거치면서 다양한 민족들이 저마다의 문화적 전통을 형성해 온 무대였다. 19세기에 들어와서 현대 독립 국가를 수립할 수 있는 기회가 도래하자 이 집단들은 저마다의 근거를 내세우면서 해당 영토에 대한 권리를 주장하기 시작했다. 이 과정에서 정치적, 군사적 충돌이 일어났던 것은 당연한 결과였다. 두 차례의 발칸 전쟁과 제1차 세계대전은 이러한 충돌이 전면전으로 번진 경우였다. 그리스와 터키 양국 간의 관계는 더욱 복잡한 양상을 지닌다. 두 민족은 사백여 년이 넘는 기간 동안 반강제적으로 어울려 살면서 문화와 경제 활동을 공유해 왔기 때문이다. 특히 스미르나는 현대 그리스와 터키 사이의 정치, 문화적 갈등 상황이 전쟁과 학살, 대규모의 추방으로 이어진 비극적인 사례였다. 이 아름다운 항구 도시에서 1922년에 일어난 대파괴 사건과 군사적 대치, 그리고 결과적으로 일어난 그리스계 주민들의 추방 조치 등은 메갈리 이데아 운동의 현실적인 한계를 입증했을 뿐 아니라 현대 그리스

도 6-10 소아시아 스미르나 항구 사진을 담은 관광엽서(1922년 대화재 이전 모습)

와 터키가 국가 독립 단계부터 안고 있었던 갈등이 표면화된 비극적인 사건이었다. 두 국가 사이의 정치적 반목으로 인해서 두 민족이 공유하고 있던 문화의 뿌리가 갈리는 결과를 낳았으며, 그 영향은 현재까지도 양국의 관계에서 걸림돌이 되고 있다.

　　스미르나 지역은 청동기 시대로부터 그리스 문명의 발생지로서 고대사에서 중요한 위치를 차지하고 있다. 15세기 이후에는 오토만 제국 내에서 무역의 중심지로 성장했는데, 이 도시에서 그리스인들은 자신들만의 거주 구역을 형성하고 높은 수준의 자체 문화를 발전시켰다. 특히 메갈리 이데아 운동이 극에 달한 19세기 말과 20세기 초에는 소아시아의 보석이라고 불릴 정도로 경제적 번영과 문화적 발전을 구가하고 있었다. 스미르나에 주둔하던 그리스 군대가 1922년 터키 군대에 패배한 직후 도시 내의 그리스 거주지역이 파괴되고 이곳의 시민들을 비롯해서 백오십 여만 명의 그리스인들이 그리스 본토로 추방된 사건은 현대 그리스 문화에서도 중요한 의미를 지닌다. 강제적으로 행해진 대규모의 민족 이동은 국제 정치의 역학 관계 안에서 그리스가 약소국가로서 감내해야만 했던 결과였으며, 그리스인들에게는 과거의 영광과 대비되어 현재의 한계를 더욱 인식하

게 만드는 계기가 되었다. 특히 고대 헬레니즘과 비잔티움 제국의 영토에 대한 정치적, 군사적 수복 운동이었던 메갈리 이데아가 이처럼 처참한 결과를 맞이한 상황에서 소아시아의 터전을 잃은 그리스인들 사이에서는 비잔티움 제국에 대한 향수가 바탕에 깔린 민족주의가 광범위하게 퍼져 나갔으며, 그 결과는 문화 예술 분야에서 가시화되었다.

콘토글루는 어린 시절을 정교회 수도원에서 보냈을 정도로 비잔티움 성상화의 전통에 친숙했으며, 이를 민속 미술과 결합시켜서 독자적인 회화 세계를 전개한 인물이다. 그는 1922년 소아시아 분쟁의 직접적인 피해자라고 할 수 있다. 당시까지 소아시아는 오토만 제국의 지배를 받는 그리스계 비잔틴 거주민들의 경제적 거점으로서 현대 그리스가 주권 국가로서 독립을 쟁취한 이후 지속적으로 수복을 기도한 지역이기도 했다. 1922년 소아시아에서 벌어진 그리스와 터키 군대의 충돌에서 그리스가 참패한 결과 스미르나를 비롯한 여러 지역에서 그리스계 주민들의 주거지에 대한 약탈과 파괴가 대대적으로 자행되었으며 수만 명의 그리스인들이 그리스 본토로 피란할 수밖에 없었다. 정치적, 군사적 갈등이 첨예하게 지속되자 일종의 해결책으로 1923년 그리스와 터키 사이에 정교회 신자인 그리스인들과 이슬람교 신자인 터키인들을 맞교환하는 협약이 이루어졌다. 콘토글루 역시 소아시아 지역의 고향을 떠나서 레스보스를 거쳐서 아테네로 이주했는데, 서유럽 회화의 영향에서 벗어나서 비잔티움 그리스의 전통과 유산을 계승하고자 했던 그의 작품 세계 저변에는 당시의 국가적 위기와 개인적 체험이 중요하게 작용했을 것으로 짐작된다. 특히 1923년 포스트 비잔티움 성상화의 중심지였던 아토스 산 수도원을 방문해서 비잔티움 회화의 전통을 접한 경험은 그의 작업에 큰 영향을 미쳤으며 1930년대에는 여러 정교회와 박물관들에서 복원가로 일하기도 했다.

콘토글루가 1932년에 아테네에 있는 자신의 저택에 제작한 벽화에는 그의 이러한 전통적 성향이 잘 드러나 있다. 이 작업에 동참했던 제자들인 차루키스 (Γιάννης Τσαρούχης, 1910-1989)와 엥고노풀로스가 '30년대 세대'의 주역이라는

도 6-11 포티스 콘토글루, 콘토글루 저택 벽화, 1932년, 아테네 국립 미술관(소장번호 Ⅱ.5695)

사실에서 우리는 다음 세대에 미친 콘토글루의 영향을 짐작할 수 있다. 이 벽화는 먼저 구성 면에서 그리스 정교회 내부 장식을 연상케 한다. 붉은색 띠로 분할된 각각의 화면마다 독립적인 장면들이 펼쳐져 있다. 상단에는 그의 정신적 스승이자 고대로부터 근세까지 그리스 역사의 영광스러운 주역들인 호메로스, 헤로도토스, 도메니코스 테오토코풀로스(엘 그레코) 등의 메달리온 초상화가 배치되어 있으며, 그 아래 패널들에는 고대와 중세의 전설로부터 성경 이야기, 소아시아 고향에서의 어린 시절 경험에 이르기까지 다양한 장면들이 설화체로 그려져 있다. 작가의 상상력에 의해서 현실과 초현실의 세계가 뒤섞인 채 공존해 있는 이 그림은 화려하고 고전주의적 화풍에서 벗어나서 민속 미술의 질박한 표현 양식과 결합되었던 근세 비잔티움 성상화의 전통적 특징을 그대로 계승한 것이다.

콘토글루가 이미지를 구성하는 방식을 보면 19세기 말과 20세기 초에 널리 유행했던 서민적인 이콘화와 인쇄물들로부터 자료를 취합하여 활용하고 있음을 알게 된다. 콘토글루는 이처럼 조야하고 대중화된 비잔티움 미술의 민속 양식을 의도적으로 선택하여 당시 그리스 화단을 지배하고 있던 서유럽식 아카데미즘의 전통, 즉 뮌헨 화파나 프랑스 인상주의 화풍의 영향으로부터 벗어나서 그리

스적인 정체성을 확보하려 했던 것이다. 서유럽인들의 관점에서는 비잔티움 미술이 콘스탄티노플의 함락 이후 쇠퇴하여 서유럽 르네상스 미술의 전통으로 흡수되거나 오토만 제국의 지배하에서 단순히 장식적인 공예품의 수준으로 전락했다고 보는 것이 일반적인 견해였다. 그러나 콘토글루는 이처럼 조야하고 경직된 인물 묘사와 단순하고 병렬적인 공간 배치, 이야기체의 화면 구성 등 포스트 비잔티움 성상화의 민속적이고 서민적인 특징이 현대 그리스의 문화적 정체성과 밀접하게 연결된다고 여겼다. 그가 당시 그리스 화단에서 소외된 존재였던 테오필로스를 높이 평가했던 것도 같은 이유에서였다. 이처럼 콘토글루는 비잔티움의 전통에 대한 재해석을 통해서 다음 세대의 그리스 화가들에게 지향점을 제공했다.[9]

콘토글루와 마찬가지로 테오필로스 역시 소아시아 분쟁이라는 정치적 상황으로 인해서 고향인 스미르나로부터 추방되었던 인물이었다. 그는 북부 그리스와 레스보스 등을 떠돌면서 민속풍으로 여인숙이나 카페, 상점 등에 장식 그림을 그리거나 마을 축제극의 공연과 소품 제작을 했지만 지역 주민들로부터 놀림감이 되는 등 어느 곳에서도 뿌리를 내리지 못했다.[10] 〈지혜의 여신 아테나와 사냥의 여신 아르테미스〉에서는 정규 미술 교육을 받은 바 없이 성상화가였던 외할아버지에게서 배운 기초적인 지식을 토대로 해서 독자적으로 발전시킨 그의 화풍이 잘 드러나 있다. 생애 전반에 걸쳐서 테오필로스는 거의 주목받지 못한 존재였으나 콘토글루는 그의 토속적이고 개성적인 작품 세계에 주목했다. 당시 파리에서 활동하던 레스보스 출신의 예술 비평가인 엘레프테리아데스(별칭 테리아데(Tériade), 1889-1983)에게 그를 소개시켜 주었던 것도 콘토글루였으며, 덕분에 테오필로스가 세상을 떠난 지 1년 후에 파리에서 유작전이 열리기도 했

9 콘토글루에 대한 현대 그리스 미술 비평계의 평가에 대해서는 Nelly Missirli and Olga Mentzafou-Polyzou, eds., *Classical Memories in Modern Greek Art*, National Gallery and Alexanderos Soutzos Museum, 2003, p. 32 참조.

10 테오필로스의 일생에 대해서는 Παπανικολάου, 앞의 책, pp. 66-69 참조.

도 6-12 테오필로스, 〈지혜의 여신 아테나와 사냥의
여신 아르테미스〉, 1927-1934년, 아테네 국립
미술관(소장번호 Π.4210)

도 6-13 니코스 엥고노풀로스, 〈안테미오스와
이시도레〉, 1970년, 아테네 국립 미술관(소장번호
Π.4138)

다. 비잔티움 성상화와 민속 공예의 전통에서 그리스적 특성을 찾았던 콘토글루의 이 같은 태도는 '30년대 세대'의 젊은 작가들뿐 아니라 파르테니스와 같은 동시대 중진 화가들에게 비잔티움의 전통이 지닌 중요성을 다시금 일깨우는 계기가 되었다.

'30년대 세대'는 제1차 세계대전과 제2차 세계대전 사이의 휴지기에 두각을 나타냈지만 이후에도 그리스 화단에서 지속적인 주역이 되었다. 주요 구성원으로는 엥고노풀로스 외에도 기카스(Nikos Ghikas, 1906-1994), 차루키스(Yannis Tsarouchis, 1910-1989), 모랄리스(Yannis Moralis, 1916-2009) 등이 있다. 각자 다양한 작품 세계를 지닌 이 화가들을 묶는 공통 분모는 그리스성(Greekness)에 대한 추구였다. 이러한 민족적 정체성과 지역 사회의 문화적 전통에 대한 관심은 20세기 초 전위 미술사조의 보편주의에 대한 반발로서 동시대 스페인과 이탈리아 등 유럽 각지에서 동시다발적으로 나타났던 현상이지만, 그리스의 경우에는 더욱 간절한 시대적 요구에 따른 것이었다.

아테네 미술학교 재학 시절에 파르테니스의 지도를 받는 한편 콘토글루의 화실에서 수학했던 엥고노폴로스는 그리스의 전통에 대한 현대적 재해석을 화두로 삼은 '30년대 세대'의 또 다른 구성원이었다. 그는 1954년 제27회 베네치아 비엔날레에서 그리스 대표로 참여해서 총 72점의 작품을 출품했을 정도로 전후 그리스 현대 미술에서 중심적인 위치에 서 있는 인물이다. 고전 고대로부터 비잔티움 제국과 현대에 이르기까지 그리스의 역사와 신화, 풍습을 주제로 한 그의 작품은 종종 조르조 데 키리코의 형이상학적 회화와 연관되어 해석되기도 한다. 실제로 엥고노폴로스의 30년대 행적을 보면 데 키리코와 트리스탄 차라 등 초현실주의 화가와 시인들로부터 직접적인 영향을 받았던 것을 알 수 있다.[11]

그러나 엥고노폴로스의 작품에서 가장 핵심적인 요소는 환상적인 이미지들을 통해서 전달되는 그리스의 과거와 현재에 대한 이야기였다. 이러한 작품 세계를 구축하는 데 있어서 파르테니스와 콘토글루로부터 받은 영향은 부정할 수 없는 부분이지만, 초기 작업에서부터 두드러지는 그만의 특징은 이러한 그리스적인 소재를 가시화하기 위해서 동원한 문학적인 상상력과 연극적인 구성이다. 엥고노폴로스는 아테네 미술학교 재학 시절에 건축 도안과 설계 분야에서 부업을 한 적이 있으며 학업을 마친 1938년부터 연극 무대와 의상 디자인 분야에서 지속적으로 활동하면서 플라우투스(Plautus)와 소포클레스, 아이스킬로스 등 그리스 고전 비극의 현대적 해석에 기여했는데 이러한 경력이 그의 작품 세계 형성에 토대가 되었던 것으로 추측된다.

또한 1952년에는 콘토글루와 함께 뉴욕의 성 스피리돈 교회 성상화 작업에 참여하기도 했다. 이 교회의 제단부 성상화 칸막이 벽 위쪽에 그린 그리스도의 일생 연작은 그의 전 생애를 통해서 예외적인 작품이라고 할 수 있는데, 비잔티움 전통 도상과 표현 기법에 충실했던 콘토글루와 달리 엥고노폴로스는 훨씬 자

11 엥고노폴로스는 1938년 트리스탄 차라의 시를 번역해서 초현실주의자들의 잡지(Sur(r)ealism 1)에 싣기도 했다.

유롭고 독창적인 방식으로 과거를 재해석했기 때문이다. 그러나 그리스 연극 무대 디자인과 비잔티움 성상화 제작에 직접 참여한 그의 경력이 보여 주는 것처럼 고전 고대와 비잔티움 제국, 그리고 동시대 그리스의 역사는 엥고노풀로스의 회화 세계에서 언제나 중심적인 소재이자 주인공이었다. 콘스탄티노플의 유명한 성 소피아 성당 돔 지붕을 배경으로 컴퍼스와 삼각자, 성당의 평면 설계도 두루마리를 들고 나란히 서 있는 두 고대 건축가를 그린 〈안테미오스와 이시도레〉에서 관찰되는 것처럼 엥고노풀로스의 작품은 찬란한 고전 고대와 비잔티움 제국의 유산에 대한 자부심과 반성, 그리고 이를 통한 그리스의 현재에 대한 숙고를 담고 있다.

이처럼 1930년대와 40년대는 현대 미술사에서 '그리스적인' 성격을 규명하려는 노력이 본격적으로 시작된 기간으로서, 독립 이후 독일풍의 아카데미즘과 프랑스풍의 인상주의가 주요 사조를 형성하던 전 세기의 서구화 단계에서 벗어나서 현대적 조형 양식뿐 아니라 그리스 고유의 소재와 도상학적 상징들을 추구하는 작가들이 등장하게 되었으며, 다른 한편으로는 비잔틴 양식의 요소들이나 고전적인 요소들을 소박한 방식으로 재현하기도 했는데 이들 현대 그리스 미술가들의 작품에서 발견되는 복고주의는 북서유럽 국가들에서 발전된 신고전주의 양식의 그리스 복고주의와 차별화된다. 후자가 보편적으로 인식되는 유럽적 성향과 동일시되는 것이라면, 자국의 미술가들에 의해 표현된 그리스적 성향은 비잔티움 제국의 유산과 그리스 정교, 소아시아의 동방적인 특징과 발칸 반도 국가들이 공유하고 있는 민족적 특징까지도 함께 아우르는 것으로서, 유럽연합 내의 기존 회원국들의 문화와 첨예하게 대비되는 비유럽적 성향 역시 관찰되기 때문이다. 이러한 유럽성과 비유럽성의 혼재는 제2차 세계대전 이후 현대 미술의 국제화와 탈지역성 속에서도 현재까지 그리스 미술에서 핵심적인 성격이 되고 있다.

파르테니스와 '30년대 세대' 화가들은 서유럽 화단으로부터 독립되는 문화적 정체성을 확립하기 위해서 노력했던 20세기 초반 그리스 미술가들의 노력을

보여 준다. 그러나 이들에게서 서유럽 미술의 영향을 배제한다는 것은 불가능할 뿐 아니라 어떤 면에서는 무의미하다. 이집트의 알렉산드리아에서 태어나서 비엔나와 파리 등에 머물면서 동시대 서유럽 미술가들의 전위적인 경향을 적극적으로 도입했던 파르테니스를 비롯해서 이전 세기 동안 그리스 미술의 현대화를 지배했던 서유럽 미술의 구속을 끊고 비잔티움의 전통으로 복귀할 것을 주장했던 콘토글루, 그리고 이러한 선배 세대의 토대 위에서 헬레니즘과 비잔티움의 유산과 민속 공예 등 다양한 자원들로부터 예술적 영감을 이끌어 내었던 '30년대 세대' 화가들 모두가 궁극적으로는 외부적 자극을 통해서 자신들만의 색채를 구축하고자 했기 때문이다.

2) 과거 그리고 현재의 그리스인들

그리스가 약 사백여 년에 걸친 외세의 지배에서 벗어나서 현대적 국가로서 기틀을 잡은 것은 단일한 전쟁이나 정치적 협약의 결과가 아니라 19세기 초반부터 20세기 세기 전반에 걸친 지속적이고 복합적인 투쟁의 연속이었다. 이 과정에서 그리스인들은 서구인들 사이에 뿌리 깊게 박혀 있는 고전 그리스의 이상과 비잔틴 그리스의 전통, 그리고 투르코크라티아의 잔재 사이에서 자신의 위치를 새롭게 자리매김해야 하는 당면 과제를 해결해야만 했다.

　　20세기 그리스 미술의 흐름에서 1930년대는 그리스의 전통을 현대 미술에 접목시켜서 그리스인들의 정체성을 확립하려는 노력이 가시화되었던 시기였다. 문학과 조형 예술 전반에 걸쳐서 젊은 예술가들이 이러한 움직임을 주도했는데, 특히 회화 분야에서 고전 고대의 주제와 비잔티움 미술의 양식적 전통, 민속 공예의 토착적인 특징에 주목한 '30년대 세대' 작가들 대부분은 1900년대를 전후로 태어나서 발칸 분쟁과 제1차 세계대전을 겪으면서 성장했으며 특히 1922년의 소아시아 분쟁과 그리스/터키 사이의 대규모 이민자 맞교환 정책을 직접적으로 경험했던 이들이었다.

우리가 우리 자신의 것이든 타인의 것이든 과거의 역사를 중요시하는 이유는 이들이 보편적인 모델로서 우리 자신에게서도 가치 있는 역할을 한다고 보기 때문이다. 그러나 과거는 후대의 관점에 의해서 끊임없이 재해석되고 각색되면서 새로운 생명력을 지니게 된다. 고전기 그리스와 로마 미술에 대한 15세기와 18세기 서유럽 사회의 공감과 찬양은 새로운 가상의 역사를 만들어 냈으며, 현대 고전 고고학과 고전 미술사학의 성장 과정에도 지대한 영향을 미쳤다. 또한 비잔티움 제국의 몰락 이후 서유럽인들의 잠재의식 속에서 타자화되었던 근세 그리스인들은 자유에 대한 열망이라는 보편적 가치를 토대로 다시금 서유럽 지식인들의 '친구이자 동지'가 되었다. 오토만 제국의 지배에서 벗어난 이후 그리스 사회가 현대적 토대를 갖추어 가는 과정에서 서유럽적 취향에 따라 신고전주의화된 고전 고대의 이상이 모델로 제시되었지만, 한편으로는 이들로부터 벗어나서 진정한 그리스적 전통을 찾아내려는 노력을 그리스인들 사이에서 불러일으키는 자극이 되기도 했다.

이 책의 서술을 마무리하면서 다시 지극히 개인적인 이야기로 되돌아가고자 한다. 필자가 공부했던 테살로니키와 마케도니아 지역에 대한 단상이다. 그리스의 역사에서 이 지역은 시금석과 같은 역할을 맡아 왔다. 고대 헬라스 세계의 변방인 마케도니아 왕국의 일부로서 페르시아 전쟁 당시에는 아테네인들과 스파르타인들로부터 이방인 취급을 받았지만 고전기 말기에는 아테네로부터 헤게모니를 가져와서 페르시아를 비롯하여 아시아 세계 전역에 헬라스인들의 대표로서의 위상을 떨쳤으며, 로마 제국 시대 동안에는 이탈리아 본토와 동방의 속주들 사이의 통로 역할을 수행했다. 서로마 제국이 멸망한 후 이 지역은 비잔티움 제국의 첨병이 되었으며, 투르크 제국의 지배하에 들어간 후에는 서유럽화된 이오니아 도서 지역과 달리 민속화된 비잔티움 전통의 구심점 역할을 수행했다. 19세기 초반부터 진행된 그리스 독립 과정에서 마케도니아는 거의 마지막 주자였다. 앞서 언급한 바와 같이 20세기 초에 그리스 군대와 불가리아 군대가 분초를 다투어 가며 서로 입성하려 했던 도시가 바로 테살로니키였던 것이다.

20세기 이후의 상황 역시 크게 다르지 않다. 마케도니아 지역은 그리스 내에서도 동시대 서구 문화와 예술의 유입이 유독 늦었다. 1984년에 와서야 테살로니키의 아리스토텔레스 대학에서 미술학부(School of Visual and Applied Arts)가 개설된 사실이 단적인 증거이다. 오토 왕정의 전폭적인 지지하에 아테네 대학이 설립된 것이 1837년이었다는 점을 상기한다면 그리스 제2도시의 위상이 의심될 정도로 뒤늦은 전개이다. 북부 그리스 지역의 교육과 예술 발전이 아테네에 비해서 상대적으로 늦었던 이유는 1900년부터 1920년까지 이 지역에서 일어났던 극렬한 정치적 갈등과 군사 분쟁의 여파 때문이었다. 아테네와 남부 그리스가 투르크 제국으로부터 독립한 것은 1829년이지만 테살로니키에서 터키 군대가 그리스에 항복을 선언한 것은 이보다 약 한 세기가 늦은 1912년이었다. 곧바로 뒤이어서 마케도니아 지역의 분할권을 두고 그리스는 세르비아 및 불가리아와 전쟁을 치러야 했다. 표면적인 영토 분쟁은 1919년 뇌이 조약(Treaty of Neuilly)으로 종결되었지만 불씨는 여전히 남아 있었다. 1991년의 마케도니아 공화국 설립을 둘러싼 갈등, 그리고 1998년의 코소보 사태 등은 북부 그리스 지역이 면한 발칸 지역 국가들 사이의 얽히고설킨 역사와 종교, 정치, 인종 문제들 중에서 극히 일부에 지나지 않는다.

1980년대 초반까지 동시대 세계 미술의 흐름에서 상대적으로 소외되어 있었던 북부 그리스 지역 미술의 발전에 새로운 전기가 되었던 계기는 1984년 테살로니키 아리스토텔레스 대학의 미술학부 개설이었다. 개별적으로 활동하던 미술가들이 조직을 결성하고 고등 미술 교육 기관에서 신진 작가들을 양성하면서 테살로니키에서도 큰 규모의 전시와 교류 활동이 활발해지게 되었던 것이다. 중세 시대부터 대학이 설립되었던 서유럽의 도시들을 생각한다면 '매우' 늦은 전개라고 할 수 있다. 그러나 1980년대부터 유럽연합은 문화 정책에서 테살로니키 시에 중요한 비중을 두기 시작했다. 유럽의 과거와 미래를 연결하는 고리로서 그리스라는 국가 자체가 지니고 있었던 문화사적 의의에 덧붙여서, 테살로니키는 유럽과 아시아, 지중해 지역과 발칸 지역을 연결하는 직접적인 고리로서

유럽연합에서 특별한 지정학적 의의를 지니고 있기 때문이었다. 1990년을 전후해서 동유럽 국가들의 공산주의 정권이 도미노처럼 와해되었는데 당시 문화적 결속력과 유대감을 구심점으로 삼아서 새롭게 영역을 확장하고 있던 유럽연합으로서는 이들과 접경 지역에 있는 테살로니키의 정치적, 문화적 비중을 고려하지 않을 수 없었다. 당시 그리스 문화성 장관이었던 멜리나 메르쿠리가 주창하여 1985년부터 시작된 유럽 문화수도 프로젝트가 1997년에 테살로니키를 유럽의 문화수도로 선정한 배경에는 이 그리스의 북부 도시를 교두보로 당시까지 유럽연합의 가장자리에 머물러 있던 발칸 반도와 동유럽 지역을 적극적으로 포용하고자 하는 의도가 담겨져 있었다. 1997년 유럽의 문화수도 선정 이후 테살로니키에 대한 유럽연합과 그리스 정부의 적극적인 지원이 이루어졌는데, 후에 테살로니키 비엔날레의 주관 기관이 된 주립 현대 미술관(State Museum of Contemporary Art)의 설립도 당시에 추진된 사업 중 하나였다.

2007년 테살로니키 국제 비엔날레의 출범은 유럽연합 안에서 그리스가 차지한 위상을 보여 주는 상징적인 사건이었다. 이 행사는 유럽연합의 지역 문화 지원 프로그램의 일환으로서 유럽연합의 지역 개발 기금(European Regional Development Fund)이 예산의 80%를, 그리고 그리스 문화성이 20%를 부담하는 조건으로 조직되었다. 특히 2011년부터 시작한 〈오래된 교차로들: 새롭게 만들기(Old Intersections: Make it New)〉라는 제목의 장기 프로젝트는 테살로니키 비엔날레의 지향점을 구체화한 시발점이라고 할 수 있다. 이 사업은 2011년도부터 2015년도까지 총 3회의 비엔날레 동안 테살로니키에 있는 5개의 박물관·미술관들(테살로니키 국립 고고학 박물관, 비잔티움 박물관, 마케도니아 현대 미술관, 아리스토텔레스 대학의 텔로기온 미술관, 주립 현대 미술관)이 연합해서 행사에 참여하도록 하는 내용을 담고 있었다. 한편으로는 테살로니키의 과거 역사와 유물들을 현대 미술의 장으로 끌어들이려는 의도였으며, 다른 한편으로는 유럽과 아시아의 문화적 교차점으로서 테살로니키가 지니고 있는 성격과 유산을 뚜렷하게 부각시키고자 하는 목적이었다. 이러한 노력이 어떠한 결실을 맺을

지에 대해서는 좀 더 지속적인 고찰이 필요하다. 특히 경제 위기가 심화되고 유럽연합 전체 조직에 대한 근본적인 회의가 제기되고 있는 현시점에서는 더욱 판단이 주저된다.

현재 그리스는 서구의 관점에서 형성된 헬레니즘 그리스의 이상과 비잔티움 그리스의 역사적 전통이 상충하고 자본주의와 사회주의가 격돌하며 유럽적 정서와 아시아적 정서가 만나는 경계선이자 교차점이다. 그러나 돌이켜 보면 이러한 문명권 간의 충돌은 유럽과 아시아, 아프리카 대륙이 만나는 지중해 세계의 중심지로서 그리스가 고대 청동기 시대부터 지속적으로 겪어 왔던 운명과도 같은 것이었다. 그리스인들은 다양한 문화권과의 교류, 그리고 이질적인 가치관과 관점들의 충돌과 수용을 통해서 자신들의 문화를 구축하고 유지, 발전시켰으며, 그 과정에서 놀라울 정도의 포용력과 지지력을 키워 왔다. 바다 건너의 이집트인들과 동쪽 변방에서 온 이민족들이 전해 주는 다양한 일화와 사건들을 상세하게 전하면서 이들이 그리스 민족과 어떻게 상호 작용하면서 현재의 세상을 만들어 내게 되었는지 전해 주었던 '역사학의 아버지' 헤로도토스에게 '비헬라스인들'과 '헬라스인들'은 결코 '너희'와 '우리'로 완전히 구분해서 대립시킬 수 없는 개념이었다. 적어도 인간으로서의 의식과 존엄성을 지닌 한에서 이들은 언제나 '문명 세계(οἰκουμένη)'를 함께 만들어 내는 동질적인 존재들로서 존중되었던 것이다.

그러나 다른 한편으로 보자면 자신들의 전통과 문화적 정체성에 대한 그리스인들의 강한 자의식과 긍지는 바로 이러한 역사적 배경과 지정학적 위치에서 비롯된 것이라고 할 수 있다. 끊임없이 변화하는 영토의 범위와 유동적인 정치적 판도, 그리고 외세의 지속적인 간섭과 침략 속에서 그리스인들을 한데 묶어 주었던 힘은 바로 독자적인 문화와 전통을 지닌 집단이라는 자부심이었다. 그 명칭이 '헬라스인들'이건 '로마인들'이건 '그라이코스인들'이건 상관없이 타 민족에게 예속되지 않고 자유로운 권리를 지닌 독립적인 민족이라는 긍지가 이들의 지지 기반이었던 것이다. 이러한 자긍심은 페르시아 전쟁 이후 아테네를 중

심으로 고전기 그리스 사회를 발전시켰으며, 마케도니아인들을 중심으로 동방 원정을 통해서 헬레니즘을 전파할 때, 로마 제국의 속주로 편입된 후에도 학문과 예술을 통해서 로마의 상류 계층을 교육시켰을 때, 콘스탄티노플의 함락 이후에 근세 서유럽 사회와 포스트 비잔티움 그리스 사회의 문화적 전통을 지켜 나갈 때, 그리고 무엇보다도 발칸 반도와 소아시아의 정치적 소용돌이 속에서 현대 국가로서 독립할 때 등 역사적 위기마다 그리스인들을 결속시키는 원동력이었다.

근세 이후 서유럽인들의 관점에서 볼 때 '그리스'란 아티카 지역을 중심으로 번성했던 고전기 헬라스 문화였다. 이 문명권은 나중에 알렉산드로스의 동방 원정을 매개체로 해서 세계 제국으로 확대되었지만 로마인들의 지배하에서는 다시 고전주의의 원형으로 회귀되었다. 그리고 중세 시대에는 비잔티움 제국으로서 고대 문명의 진정한 후계자이자 동방 정교회의 본체로 자부했지만, 콘스탄티노플의 함락 이후에는 서유럽인들에게 투르크 제국의 일부로서 받아들여졌다. 그러나 이러한 서구 중심적 시각을 가지고 그리스인들이라고 하는 집단의 성격을 판단한다는 것은 어폐가 있다. 이는 단순히 타인의 시선이기 때문만이 아니다. 현재의 그리스가 유럽의 일부라는 것은 지정학적으로 명백한 사실이지만 그리스인들의 문화적 정체성을 규명한다는 것은 그리스 국가를 유럽연합에 포함할 것인가와는 전혀 다른 층위의 문제이다. 역사적으로 볼 때 '그리스'라는 개념은 '유럽'이라는 개념보다 훨씬 더 오래되고 포괄적이며 유기적인 의미를 지니고 있다. 현재 우리가 '유럽'이라고 인식하는 문화 권역이 형성되기 훨씬 이전부터 고대 헬라스인들은 문화를 발전시켜 왔으며, 이들이 구축한 역사적, 지리학적 관점이 인류 문명의 패러다임을 구축하면서 중세와 근세를 거쳐 현대에 이르는 동안 서양 문화의 형성과 발전에 초석이 되었던 것이다.

참고문헌

Acheimastou-Potamianou, Myrtali. *From Byzantium to El Greco: Greek Frescoes and Icons*. Athens: Greek Ministry of Culture, Byzantine Museum of Athens, 1987.

Albani, J. and E. Chalkia eds. *Heaven and Earth. Cities and Countryside in Byzantine Greece*. Athens, 2013.

Alberti, L. B. *Leon Battista Alberti on the Art of Building in Ten Books*. trans. by J. Rykwert et al., Cambridge: MIT Press, 1991.

Andronikos, Manolis. *Vergina II: The 'Tomb of Persephone'*. Athens: The Archeological Society at Athens, 1994.

_____. *Vergina: The Royal Tombs and the Ancient City*. Athens: Ekdotike Athenon S. A., 1984.

_____. "Vergina: The Royal Graves in the Great Tumulus", in *Athens Annals of Archaeology*, Vol.10, 1977, pp. 1-72.

Barthélemy, Jean-Jacques. *Travels of Anacharsis the younger in Greece*. Eng. trans. by William Beaumont, London: G. G. J. & J. Robinson, 1791.

Becker, W. A. *Charicles: or, Illustrations of the private life of the ancient Greeks*. Trans. by Frederick Metcalfe, London: Longmans, Green, 1866.

Belting, Hans. *Likeness and Presence: A History of the Image before the Era of Art*. The University of Chicago Press, 1994.

Boardman, John. *The History of Greek Vases: Potters, Painters and pictures*. London: Thames and Hudson Ltd., 2001.

Bober, P. P. & R. O. Rubinstein. *Renaissance Artists and Antique Sculpture: A Handbook of Sources*. London: Harvey Miller Publishers, 2010.

Boime, Albert. *Art in an Age of Counterrevolution, 1815-1848*. University of Chicago Press, 2004.

Bosworth, A. B. *A Historical Commentary on Arrian's History of Alexander*. Oxford: Oxford University Press, 1980.

Brecoulaki, Hariclia, *La peinture funéraire de Macédoine. Emplois et fonctions de la couleur IVe-IIe s. av. J.-C*. Paris: De Boccard, 2006.

Butler, Samuel. *The Atlas of Ancient and Classical Geography*. Ernest Rhys, ed. London: Richard Clay & Sons, Limited, 1907.

Cahill, Nicholas. *Household and City Organization at Olynthus*. New Haven and London: Yale University Press, 2002.

Carettoni, Gianfilippo. *Das Haus des Augustus auf dem Palatin*. Mainz and Rhein, 1983.

Castleden, Rodney. *Minoan Life in Bronze Age Crete*. London and New York: Routledge, 2002.

Chatzidakis, M. *Icones de Saint Georges des Grecs et de la Collection de l'Institut.* Venice, 1962.

Chatzidakis, M. & Eugenia Drakopoulou. Έλληνες Ζωγράφος Μετά την Άλωση(1450-1830). Vol.1, Athens, 1987 / vol.2, Athens, 1997.

Χατζηδάκης, Μανολής. Έλληνες Ζωγράφος Μετά την Άλωση(1450-1830) με Εισαγωγή στην Ιστορία της Ζωγραφικής της Εποχής. Athens, 1987.

Chatzidakis, Nano. *From Candia to Venice: Greek Icons in Italy 15th-16th Centuries.* Athens: Foundation for Hellenic Studies, 1993.

_____. *Icons of the Cretan School.* Athens: Benaki Museum, 1983.

Chiensis ed. *The Language Question in Greece: Three essays by J. N. Psichari and one by H. Pernot translated into english from the french by "Chiensis".* Calcutta: Printed at the Baptist Press, 1902.

Darling, Janina K. *Architecture of Greece.* London: Greenwood Press, 2004.

Delivorrias, Angelos and Electra Georgoula eds. *From Byzantium to Modern Greece: Hellenistic Art in Adversity, 1453-1830.* Athens: Benaki Museum, 2005.

Diaz-Andreu, Margarita and Timothy Champion eds. *Nationalism and Archaeology in Europe.* Boulder and San Francisco: Westview Press, 1996.

Dimopoulou-Rethemiotaki, Nota ed. *Archaeological Museum of Herakleion.* John Latsis Foundation, 2005.

Dionysius of Fourna. *The Painter's Manual of Dionysius of Fourna: An English Translation from the Greek With Commentary, of Cod. Gr. 708 in the Saltykov-Shchedrin State Public Library.* London: Sagittarius Press, 1974.

Drakopoulou, Eugenia ed. *Topics in Post-Byzantine Painting: in Memory of Manolis Chatzidakis. Conference Proceedings 28-29 May 1999.* Athens, 2002.

Δοξαράς, Παναγιώτης. Περί ζωγραφίας: χειρόγραφον του ΑΨΚΣΤ´(1726). ed. Σπυρίδων Π. Λάμπρος, Athens 1871.

Drougou, Stella. *War and Peace in Ancient Athens: The Pella Hydria.* Athens: Archaeological Receipts fund, 2004.

Drougou, Stella et al. *Vergina: The Great Tumulus.* Thessaloniki: Aristotle University of Thessaloniki, 1994.

Dyson, Stephen L. *In Pursuit of Ancient Past: A History of Classical Archaeology in the Nineteenth and Twentieth Centuries.* New Haven: Yale University, 2006.

Erdemgil, S. et al. *The Terrace Houses in Ephesus.* Istanbul, 1986.

Evans, Arthur. *The Palace of Minos: a comparative account of the successive stages of the early Cretan civilization as illustred by the discoveries at Knossos, Band 1, The Neolithic and Early and Middle Minoan Ages.* London: Macmillan, 1921.

Furtwängler, Adolf. *Meisterwerke der griechischen Plastik: kunstgeschichtliche Untersuchungen.* Leipzig: Giesecke & Devrient, 1893; 영역본 *Masterpieces of Greek Sculpture.* trans. by Eugenie Strong. London: William Heinemann, 1895(디지털본, New York: Cambridge University

Press, 2010).

Gibbon, Edward. *History of the Decline and Fall of the Roman Empire*, vol.VI. New York: Harper & Brothers, 1845.

Heuzey, Léon Alexandre & H. Daumet. *Mission archéologique de Macédoine*. Paris: Librairie de Firmin-Didot et C.ie., 1876.

Kastoria Byzantine Museum Catalogue. Athens: Archaeological Receipts Fund, 1996.

Kitto, H. D. F. *The Greeks*, London: Penguin Books, 1951.

Koliopoulou, Ioannis et al. eds. *Modern and Contemporary Macedonia vol. II. Macedonia between Liberation and the Present Day*. Thessaloniki, 1993.

Lawrence, A. W. *Classical Sculpture*. London: Jonathan Cape, 1929.

Lilimpaki-Akamati, Maria & Ioannis M. Akamatis eds. *Pella, and its Environs*. Thessaloniki: Rellis, 2003.

Louth, Andrew and Augustine Casiday eds. *Byzantine Orthodoxies. Papers from the Thirty-sixth Spring Symposium of Byzantine studies, University of Durham, 23–25 March 2002*. Ashgate, 2006.

Mackenney, Richard. *Tradesmen and Traders: The World of the Guilds in Venice and Europe, 1250-1650*. London, 1987.

Maltezou, Chryssa A. ed. *Il Contraibuto Veneziano Nella Formazione del Gusto del Grec (XV-XVII sec.)*. Venezia, 2001.

Manoussacas, M. *Guide to the Museum of Icons and the Church of St. George*. Venice, 1976.

Martis, Nicolaos K. *The Falsification of Macedonian History*. Athens, 1984.

Mattusch, Carol C. *Classical Bronzes: the Art and Craft of Greek and Roman Statuary*. Ithaca and London: Cornell University Press, 1996.

Mau, August. *Die Geschichte der dekorativen Wandmalerei in Pompeji*. Leipzig: Reimer, 1882.

Missirli Nelly and Olga Mentzafou-Polyzou eds. *Classical Memories in Modern Greek Art*. National Gallery and Alexanderos Soutzos Museum, 2003.

Morgan, Janett. *The Classical Greek House*. Bristol: Phoenix Press, 2010.

Μπρουσκαρη, Ερσης. *Η Εκκλησία του Αγίου Γεοργίου των Ελλήνων στη Βενετία*. Αθήνα: Η εν Αθήναις Αρχαιολογική Εταιρεία, 1995.

Niebuhr, Barthold Georg. *Vorträge über alte Geschichte, an der Universität zu Bonn gehalten: Bd. Die makedonischen Reiche. Hellenisierung des Orients. Untergang des alten Griechenlands. Die römische Weltherrschaft*. Berlin: G. Riemer, 1851.

Palagia, Olga and J. J. Pollitt eds. *Personal Styles in Greek Sculpture*. Yale Classical Studies vol. XXX, Cambridge: Cambridge University Press, 1996.

Panofsky, E. *Studies in Iconology: Humanistic Themes in the Art of the Renaissance*. Oxford: Oxford University Press, 1939.

Papadopoli, Zuanne(Giovanni). *L'Occio(Time of Leisure): Memories of Seventeenth-Century Crete*. Ed. With an Eng. Trans. by Alfred Vincent: Hellenic Institute of Byzantine and Post-Byzan-

tine Studies in Venice, Graecolatinitas Nostra Sources 8. Venice, 2007.

Papanikolau, Miltiades M. 「그리스 내셔널리즘의 두 얼굴, 1950-1960」. 『미술이론과 현장』 제4호, 2006, pp. 203-238.

Παπανικολάου, Μιλτιάδης M. *Η ελληνική τέχνη του 20ού αιώνα: Ζωγραφική. γλυπτική*, Thessaloniki, 2006.

Pausanias. *Description of Greece*. Eng. Trans. by W. H. S. Jones, London: William Heinemann Ltd., 1918.

Peckham, Robert Shannan. *National Histories, Natural States: Nationalism and the Politics of Place in Greece*. London: I. B. Tauris & Co Ltd., 2001.

Plato, *Timaios*. 박종현·김영균 공역, 『플라톤의 티마이오스』, 서울: 서광사, 2000.

Pliny, *Naturalis Historia: The Elder Pliny's Chapters on the History of Art*. trans. by K. Jex-Blake, commentary and introduction by E. Sellers. London: Macmillan and Co., 1896.

Pollitt, J. J. *The Art of Ancient Greece: Sources and Documents*. Cambridge: Cambridge University Press, 1998.

Πορτελάνος, Αναστάσιος. "Ίλίου Μέλαθρον. Η οικία του Ερρίκου Σλήμαν, ένα έργο του Ερνέστου Τσίλλερ", in *Archaeology and Heinrich Schliemann —A Century after his Death. Assessments and Prospects. Myth-History-Science*. G. Korres, N. Karadimas and G. Flouda eds. Athens, 2012.

Proctor, Robert. *The Printing of Greek in the Fifteenth Century*. Oxford: Bibliographical Society at the Oxford University Press, 1900.

Rhodes, P. J. & Robin Osborne eds. *Greek Historical Inscriptions 404-323 BC*. Oxford: Oxford University Press, 2003.

Ρηγόπουλος, Γιάννης. *Νικολάου Καντούνη: αυτοπροσωπογραφία*, 19ος αι.*Δοκιμή επανερμηνείας*. Μελέτες μεταβυζαντινής και νεοελληνικής τέχνης, Athens, 2013.

Richardson, Carol M. et al. *Renaissance Art Reconsidered: An Anthology of Primary Sources*. The Open University, 2007.

Richter, Gisela M. *The Sculpture and Sculptors of the Greeks*. New Haven: Yale University Press, 1950.

Ridgway, Brunilde Sismondo. "The Study of Greek Sculpture in the Twenty-first Century," in *Proceedings of the American Philosophical Society*, vol.149(1)(March 2005), pp. 63-71

Ridgway, Brunilde Sismondo. *Fourth-Century Styles in Greek Sculpture*. Wisconsin: University of Wisconsin Press, 1997.

Ripa, Cesare and Cesare Orlandi. *Iconologia del cavaliere Cesare Ripa*. Perugia: Nella stamperia di Piergiovanni Costantini, 1764-1767.

Robinson, David M. *Excavations at Olynthus: The Johns Hopkins University Studies in Archaeology, No.31*. Baltimore and London, 1941.

Robinson, David M. "On Reproductions for the College Museum and Art Gallery," in *Art Bulletin*, 3(Nov. 1917), pp. 15-21.

Rossi, Roberto et al. *From Pella to Gandhara: Hybridisation and Identity in the Art and Architecture of the Hellenistic East*. Oxford: British Archaeological Reports International Series,

2011.

Saatsoglou-Paliadeli, Chrisoulas. Βεργίνα. Ο τάφος του Φιλίππου: Η τοιχογραφία με το κυνήγι. Athens: Archaeological Receipts fund, 2004.

Schatz, Klaus. 『보편공의회사』, 이종한 역, 분도출판사, 2005.

Shear, T. Leslie. "The American Excavations in the Athenian Agora, Second Report: The Sculpture". *Hesperia 2,* 1933.

Siganidou, Maria, and Maria Lilimpaki-Akamati, *Pella: Capital of Macedonians.* Athens, 1997.

Steiner, Ann. *Reading Greek Vases.* Cambridge: Cambridge University Press, 2009.

Stuart, James, and Nicholas Revett. *The Antiquities of Athens,* vol.IV, ed. Josiah Wood and Joseph Taylor. London: Thomas Bentham, 1816.

Tarn, W. W. and G. T. Griffith eds. *Hellenistic Civilisation.* London: Arnold, 1952.

Texier, Charles Félix Marie. *Byzantine architecture: illustrated by examples of edifices erected in the East during the earliest ages of Christianity.* London: Day & Son., 1864.

Theomopoulos, Elaine. *The History of Greece.* California: Greenwood, 2012.

Thomson, Homer A. "Activities in the Ancient Agora: 1958". *Hesperia 28,* 1958, pp. 91-108.

Τσελέντη-Παπαδοπούλου, Νίκη Γ. *Οί Ελληνικής Αδεφότητας της Βενετίας από το 16ο έως το Πρώτο Μισό του 20ού Αιώνα.* Athens, 2002.

Toynbee, Arnold. *The Greeks and their Heritages.* Oxford University Press, 1981.

Treu, G. *Olympia III: Die Bildwerke von Olympia in Stein und Ton.* Berlin, 1897.

Veleni, Polyxeni Adam ed. *Macedonia-Thessaloniki.* Archaeological Receipts Fund: Athens 2009.

Walter-Karydi, Elena. *The Greek House: The Rise of Noble Houses in Late Classical Times.* Athens, 1998.

Winckelmann, Johann Joachim. *Geschichte der Kunst des Alterthums.* Dresden, 1764; 영역본 *History of the Art of Antiquity.* trans. by Harry Francis Mallgrave. LA: Getty Research Institute, 2006.

Zervas, Theodore G. *The Making of a Modern Greek Identity: Education, Nationalism, and the Teaching of a Greek National Past.* East European Monographs Distributed by Columbia University Press, 2012.

Ziller, Ernst. "Dr. Schliemann's mausoleum in the cemetery at Athens", *The (London) Builder, The Building News,* Sept. 21, 1894.

그림목록

도 2-1　〈벨베데레 아폴론〉, 바티칸 박물관, 기원전 4세기 작품에 대한 로마 시대 복제본(16세기의 보수 후 모습)(androver/Shutterstock.com)

도 2-2　라이몬디(Marcantonio Raimondi)의 인그레이빙화, 1530년대, 뉴욕, 메트로폴리탄 미술관(소장번호 49.97.114)

도 2-3　디드로와 달랑베르의 『백과사전(Encyclopédie)』 vol.3(1763) 삽화 XXXV: 〈데생: 퓌티아 아폴론의 비례〉

도 2-4　〈헤라클레스와 안타이오스〉, 헬레니즘 시대의 청동 조각에 대한 로마 시대의 복제품, 대리석, 피렌체, 팔라초 피티 박물관

도 2-5　헤임스케르크의 스케치, 1532-1536년경(스케치북 I. f.59), 베를린 국립 박물관

도 2-6　헤임스케르크, 〈성 제롬이 있는 풍경〉, 1547년, 리히텐슈타인 왕실컬렉션

도 2-7　〈루도비시 유노〉, 로마 시대, 대리석, 국립 로마 박물관

도 2-8　윌리엄 티드, 〈루도비시 유노〉 복제 도기상, 1850년경, 빅토리아 앨버트 박물관(소장번호 2781.1901)

도 2-9　1920년대 〈참주 살해자들〉의 보수 상태(Arnold W. Lawrence, *Classical Sculpture*, London, 1929, pl.25)

도 2-10　16세기 후반에 제작된 아리스토게이톤 상 스케치(Cambridge Sketchbook, f.4, Cambridge Trinity College Library)

도 2-11　미론, 〈디스코볼로스〉, 고전기 원본에 대한 로마 시대 복제본(1세기 초), 대리석, 국립 로마 박물관(테르메 팔라초 마시모)(소장번호 126371)

도 2-12　미론, 〈디스코볼로스〉, 고전기 원본에 대한 로마 시대 복제본(2세기 초), 대리석, 영국 박물관(소장번호 BM 1805.0703.43)

도 2-13　폴리클레이토스, 〈도리포로스〉, 기원전 440년경의 원작에 대한 복제품, 폼페이에서 발굴, 높이 2.12m, 나폴리 국립 고고학 박물관(소장번호 6011)

도 2-14　폴리클레이토스, 〈도리포로스〉, 높이 1.98m, 미네아폴리스 미술관(소장번호 86.6). 이 조각상에 대해서는 발굴 장소나 경위가 확인된 바 없으며, 다만 복제 수준과 조각 기법 등을 통해서 제작 연대를 추정하고 있다.

도 2-15　아폴로니오스, 〈도리포로스 청동 두상〉, 나폴리 국립 고고학 박물관: 가슴 하단에 "아르키오스의 아들, 아테네 출신의 아폴로니오스가 만들었다."는 그리스어 명문이 새겨져 있다.

도 2-16　〈게넬레오스 군상〉, 기원전 560-550년경, 사모스 헤라 여신의 성소에서 출토, 사모스 바티 박물관과 베를린 국립 박물관에 분산 소장

도 2-17　〈파르네제 헤라클레스〉, 기원전 4세기 말 원본에 대한 서기 3세기 초의 복제품, 대리석, 높이 325cm, 나폴리 국립 고고학 박물관(소장번호 6001): 받침대에 "아테네 출신 글리콘이 만들었다."는 명문이 새겨져 있다.

도 2-18　프락시텔레스, 〈헤르메스와 디오니소스〉, 헬레니즘 시대 복제본, 올림피아 박물관(villorejo/Shutterstock.com)

도 2-19　카라칼라 시대(Caracalla, 211-217 재임) 크니도스에서 주조된 주화, 서기 211-218년: 앞면에 카라칼라와 플라우틸라의 측면상, 뒷면에는 비너스 여신의 나체상이 새겨져 있다. 여신은 왼손에 천을 들고, 오른손으로는 몸을 가리고 있으며 발 옆에 물 항아리가 놓여 있다. 그리스

어로 'ΚΝΙΔΙΩΝ(크니도스의)'라는 명문이 적혀 있다.

도 2-20 카라칼라 시대 로마에서 주조된 주화, 서기 216년: 앞면에 안토니우스 피우스의 측면상이, 뒷면에 투구를 쓴 비너스 여신의 전신상이 새겨져 있다. 여신의 오른손에는 승리의 여신상이, 왼손에는 창이 들려 있고 방패가 기대져 있다. 라틴어로 'VENVS VICTRIX(승리의 비너스)'라는 명문이 적혀 있다.

도 2-21 〈피레우스 아폴론〉, 청동, 기원전 530-520년경(?), 피레우스 고고학 박물관

도 2-22 〈피옴비노 아폴론〉, 청동, 기원전 150-50년경, 루브르 박물관

도 2-23 〈오디세우스〉, 기원전 1세기 말-서기 2세기 초(?), 보스턴, 이사벨라 스튜어트 가드너 박물관(소장번호 S5s23)

도 2-24 아우구스투스 상, 로마 근교 프리마포르타 출토, 바티칸 박물관(Asier Villafranca/Shutterstock.com)

도 2-25 아우구스투스 상, 테살로니키 로마 포룸에서 출토, 테살로니키 국립 고고학 박물관

도 2-26 아우구스투스 상, 코린토스 율리우스 바실리카에서 출토, 코린토스 고고학 박물관

도 2-27 〈바티칸 아폭시오메노스〉, 기원전 330년경의 원본에 대한 서기 1세기경의 복제품, 대리석, 바티칸 박물관

도 2-28 〈루도비시 아레스〉, 기원전 340-330년경의 원본에 대한 로마 제정 시대 복제품, 국립 로마 박물관

도 2-29 〈휴식하는 헤라클레스〉, 기원전 1세기 초(?), 대리석, 높이 250cm, 아테네 국립 고고학 박물관(소장번호 5742)

도 2-30 〈휴식하는 헤라클레스〉, 서기 2세기경, 대리석, 아르고스 고고학 박물관(소장번호 1)

도 2-31 〈휴식하는 헤라클레스〉, 기원전 4세기 후반-3세기경, 테라코타 소상, 펠라 고고학 박물관

도 2-32 〈휴식하는 헤라클레스〉, 로마 시대, 대리석 소상, 아테네 아고라 고고학 박물관

도 2-33 1870년 아크로폴리스 정화 사업 초창기 사진(게티 박물관)

도 2-34 2013년도 아크로폴리스 박물관(아테네) 파르테논 전시실 장면

도 3-1 마케도니아와 북부 그리스 지도: 중앙의 갈색 부분은 기원전 6세기까지, 밝은 주황색 부분은 5세기 중반에 확장된 지역이며, 옛 수도인 아이가이와 아르켈라오스 왕 시대에 새로 이전된 수도인 펠라의 위치가 표시되어 있다.

도 3-2 19세기 말부터 현재까지 외국 기관에 의해서 발굴사업이 주도된 고대 유적지 분포도: 아테네 미국 고전학 연구원 등 총 13개 기관에서 발굴한 고고학적 유적지들이 원으로 표시되어 있다. 대부분 펠로폰네소스 반도와 크레타, 그리스 중부 및 칼키디케와 트라케 해안 인근 지역들에 집중되어 있다.

도 3-3 펠라 인장이 찍힌 지붕 타일, 펠라 고고학 박물관

도 3-4 펠라 유적지: 원경으로부터 근경으로 궁전과 아고라, 주택 지구 유적이 보인다.

도 3-5 아테네산 적회식 히드리아(펠라 히드리아), 프로노모스의 화가, 기원전 400년경, 펠라 고고학 박물관

도 3-6 1683년 자크 카레가 그린 파르테논 서쪽과 동쪽 페디먼트 조각(James Stuart & Nicholas Revett, *The Antiquities of Athens*, vol.IV, eds. Josiah Wood and Joseph Taylor, London: Thomas Bentham, 1816, Chap.IV, pl.V에서 재인용)

에 설치된 돔 천장 내부 모자이크(2013년도 사진)

도 4-24 테살로니키 성 디미트리오스 교회에서 출토된 석조 아치와 사각기둥, 서기 5-6세기경, 테살로니키 비잔티움 박물관

도 4-25 로마 시대의 아고라: 남쪽 스토아 구역에서 바라본 광장과 극장 유적

도 4-26 18세기 말의 로마 아고라 유적 모습(Stuart and Revett, 1794)(Stuart, James and Nicholas Revett, *The Antiquities of Athens*, vol.III, ed. Willey Reveley, London, 1794)(http://eng.travelogues.gr/item.php?view=49299)

도 4-27 테살로니키 해안 광장의 알렉산드로스 동상, 에반겔로스 무스타카스(Evangelos Moustakas) 작, 1974년(Sotiris Filippou/Shutterstock.com)

도 4-28 '제우스의 아들 알렉산드로스'라는 명문이 새겨진 건축물 받침대, 로마 아고라에서 발굴, 150-200년경, 테살로니키 국립 고고학 박물관

도 5-1 스테파노 부온시뇨리가 1585년 제작한 그리스 지도, 베키오 궁전본(284쪽)과 스테파노 부온시뇨리(?)의 그리스 지도(16세기 말 혹은 17세기 초로 추정), 아테네, 베나키 박물관(소장번호 33115)(285쪽)

도 5-2 베네치아 지배하의 크레타 지도(Marco Boschini, 1651): 성 마가를 상징하는 사자가 "PAX TIBI MARCE EVANGELISTA MEUS(평화가 그대와 함께 하기를, 나의 복음전도사 마르코여)"라고 적힌 책과 칼을 들고 구름 위에 서 있으며, 발밑에는 크레타가 펼쳐져 있다. 이 이미지는 성 마가가 복음을 전파하며 지중해 세계를 여행할 당시 베네치아에서 천사의 외침을 들었다는 전설과 함께 베네치아를 상징하는 도상이 되었다.

도 5-3 다마스키노스(Michael Damaskinos), 〈성 세르기우스와 성 바쿠스, 성 유스티나〉, 1571년 이후, 112×119cm, 케르키라, 안티부니오티사 박물관

도 5-4 베로네제(Paolo Veronese), 〈레판토 전투의 알레고리〉, 1571-1572년경, 169×137cm, 베네치아, 아카데미아 미술관

도 5-5 안드레아스 리초스, 〈그리스도 부활〉, 15세기 후반, 44.5×63.5cm, 아테네, 비잔티움과 그리스도교 박물관(소장번호 BXM 1549)

도 5-6 요아니스 페르메니아티스(Ioannis Permeniatis), 〈세례자 요한과 성 아우구스티누스와 함께 있는 옥좌의 성모〉, 16세기 초(1523-1528?), 1.26×1.16m, 베네치아, 코레르 박물관(소장번호 214)

도 5-7 테오토코풀로스(Domenicos Theotokopoulos), 〈성 모자를 그리고 있는 화가 성 누가〉, 1560-1567년경, 41×33cm(복원 후), 아테네, 베나키 박물관(소장번호 11296)

도 5-8 크레타 화파 화가, 〈성 누가〉, 15세기, 26.4×18.3cm, 레클링하우젠, 성상화 박물관

도 5-9 미카엘 다마스키노스, 〈최후의 만찬〉, 16세기 후반, 헤라클리온, 시나이의 성 카테리나 교회

도 5-10 테오파네스 스트렐리차스, 〈최후의 만찬〉, 16세기 전반, 아토스, 스타브로니키타 수도원

도 5-11 파올로 베로네제, 〈레위 가의 만찬〉, 1573년, 베네치아, 아카데미아 미술관

도 5-12 성 게오르기우스 교회 동쪽 회랑의 데이시스 성상화: 마네시스 가문의 두 형제가 봉헌했다는 문구와 두 사람의 초상이 아래쪽에 그려져 있다.

도 5-13 성 게오르기우스 교회 제단부와 성상화 칸막이: 중앙 출입구 상단에 〈그리스도 예루살렘 입성〉, 〈나를 만지지 말라(그리스도의 부활)〉, 〈최후의 만찬〉, 〈그리스도의 승천〉, 〈오순절의 성

령 강림〉 장면이 차례로 배치되어 있고 출입구 양옆으로는 〈호데게트리아 성모〉와 〈그리스도 판토크라토르〉 성상화가 걸려 있다. 성소 출입문에 그려진 아브라함과 멜키세덱 성상화 (1686)는 엠마누엘 차네스 작품이다.

찾아보기